Cubierta:
*Iglesia de San Pedro, detalle de las torretas
del ábside, Teruel.*

Guías temáticas *Museum With No Frontiers (MWNF)*

EL ARTE ISLAMICO EN EL MEDITERRANEO | ESPAÑA

El Arte Mudéjar
La estética islámica en el arte cristiano

El Itinerario-Exposición *EL ARTE MUDÉJAR. La estética islámica en el arte cristiano* forma parte del ciclo internacional *"EL ARTE ISLÁMICO EN EL MEDITERRÁNEO"*. Su realización en las Comunidades Autónomas de Andalucía y Extremadura se ha llevado a cabo en el marco del proyecto „Una Entrada al Mediterráneo", cofinanciado por la Unión Europea a través de la Acción Piloto de Cooperación España-Portugal-Marruecos", art. 10 FEDER.

Así mismo, ha recibido ayuda económica de las Direcciones Generales de Bellas Artes y Bienes Culturales y de Cooperación y Comunicación Cultural, del Ministerio de Educación, Cultura y Deporte.

Y ha contado con el apoyo del Museo Arqueológico Nacional

Han colaborado en este proyecto:

Cortes de Aragón
Diputación General de Aragón
Junta de Andalucía
Junta de Castilla-La Mancha
Junta de Castilla y León
Junta de Extremadura
Diputación de Granada
Diputación de Sevilla
Diputación de Zaragoza
Ayuntamiento de Alagón
Ayuntamiento de Alcalá de Henares
Ayuntamiento de Amusco
Ayuntamiento de Aniñón
Ayuntamiento de Arévalo
Ayuntamiento de Astudillo
Ayuntamiento de Aznalcázar
Ayuntamiento de Aznalcóllar
Ayuntamiento de Becerril de Campos
Ayuntamiento de Belmonte de Gracián
Ayuntamiento de Benacazón
Ayuntamiento de Calatayud
Ayuntamiento de Calera de León
Ayuntamiento de Carrión de los Condes
Ayuntamiento de Cervera de la Cañada
Ayuntamiento de Cisneros
Ayuntamiento de Coca
Ayuntamiento de Daroca
Ayuntamiento de Fuentes de Nava
Ayuntamiento de Gerena
Ayuntamiento de Granada
Ayuntamiento de Guadalajara
Ayuntamiento de Guadalupe
Ayuntamiento de Guadix
Ayuntamiento de Jerez del Marquesado
Ayuntamiento de La Calahorra
Ayuntamiento de Lanteira
Ayuntamiento de Llerena
Ayuntamiento de Madrigal de las Altas Torres
Ayuntamiento de Maluenda
Ayuntamiento de Mayorga de Campos
Ayuntamiento de Medina del Campo
Ayuntamiento de Morata de Jiloca
Ayuntamiento de Olmedo
Ayuntamiento de Palencia
Ayuntamiento de Sahagún
Ayuntamiento de San Pedro de las Dueñas
Ayuntamiento de Sanlúcar la Mayor
Ayuntamiento de Santervás de Campos
Ayuntamiento de Santoyo
Ayuntamiento de Sevilla
Ayuntamiento de Támara de Campos
Ayuntamiento de Tobed
Ayuntamiento de Toledo
Ayuntamiento de Tordesillas
Ayuntamiento de Toro
Ayuntamiento de Torralba de Ribota
Ayuntamiento de Utebo
Ayuntamiento de Villalón de Campos
Ayuntamiento de Villalpando
Ayuntamiento de Villamuera de la Cueza
Ayuntamiento de Zafra
Ayuntamiento de Zaragoza

Primera edición
© 2000 Museo Sin Fronteras España & Museo Sin Fronteras | Museum With No Frontiers (textos e ilustraciones)
© 2000 Electa (Grijalbo Mondadori, S. A.) & Museo Sin Fronteras | Museum With No Frontiers

Segunda edición
© 2010/2019 Museum Ohne Grenzen | Museum With No Frontiers (textos e ilustraciones)
© 2010/2019 Museum Ohne Grenzen | Museum With No Frontiers (eBook)
© 2019 Museum Ohne Grenzen | Museum With No Frontiers (libro de bolsillo)

ISBN 978-3-902782-87-8 (eBook)
 978-3-902782-86-1 (libro de bolsillo)
Todos los derechos reservados.

Información: www.museumwnf.org

Museum Ohne Grenzen | Museum With No Frontiers (MWNF) hace todos los esfuerzos posibles por garantizar la exactitud de la información contenida en sus publicaciones. Sin embargo, MWNF no puede ser considerada responsable por posibles errores, omisiones o inexactitudes y declina toda responsabilidad en caso de accidente, de cualquier tipo, que pueda ocurrir durante las visitas propuestas.

Este libro se preparó entre 1998 y 2001. Toda la información práctica (como llegar, horarios, contactos, etc.) se refiere al momento de la preparación del libro y por lo tanto se recomienda comprobar los datos antes de programar una visita.

Las opiniones expresadas en esta obra no reflejan necesariamente las opiniones de la Unión Europea o de sus estados miembros.

Museum With No Frontiers
Idea y concepción general
Eva Schubert

Dirección del proyecto
M.ª Ángeles Gutiérrez Fraile, Madrid
M.ª Rosa García Brage, Madrid
Consuelo Luca de Tena, Madrid

Comité Científico
Gonzalo M. Borrás Gualís, Zaragoza
Pedro Lavado Paradinas, Madrid
Rafael López Guzmán, Granada
M.ª Pilar Mogollón Cano-Cortés, Badajoz
Alfredo Morales Martínez, Sevilla
M.ª Teresa Pérez Higuera, Madrid

Catálogo

Introducción
Gonzalo M. Borrás Gualís

Presentación de los recorridos
Comité Científico

Con la colaboración de
Alfonso Pleguezuelo Hernández, Sevilla
Miguel Angel Sorroche Cuerva, Granada

Textos técnicos
Sandra Stuyck Fernández-Arche, Madrid

Introducción General
El Arte Islámico en el Mediterráneo
Jamila Binous, Túnez
Mahmoud Hawari, Jerusalén-Este
Manuela Marín, Madrid
Gönül Öney, Esmirna

Revisión de Textos
Rosalía Aller Maisonnave, Madrid
Jacobo García, Madrid

Fotografía
Guillermo Maestro Casado, Madrid
Miguel Rodríguez Moreno, Granada

Mapa General
José Antonio Dávila Buitrón, Madrid

Esquemas
Sergio Viguera, Madrid

Planos
Sakir Çakmak, Esmirna
Ertan Das, Esmirna
Yekta Demiralp, Esmirna

Diseño y maquetación
Augustina Fernández,
Electa España, Madrid
Christian Eckart, MWNF Viena
(2ª edición)

Coordinación local

Directora de producción
Sandra Stuyck Fernández-Arche

Ayudante de producción
Mónica González, Madrid

Coordinación internacional

Coordinación general
Eva Schubert

*Coordinación Comités Científicos,
traducciones, edición y producción
de los catálogos (1ª edición)*
Sakina Missoum, Madrid

Archivo Fotográfico
María Jesús Rubio, Madrid

Agradecimientos

Museum With No Frontiers y Museo Sin Fronteras España agradecen la colaboración y el apoyo de los propietarios y responsables de todos los monumentos incluidos en la exposición, así como de todas las instituciones públicas y privadas que han facilitado la realización de este proyecto.

Arzobispado de Granada
Arzobispado de Sevilla
Arzobispado de Toledo
Asociación de Desarrollo Rural "Ruta del Mudéjar", Olmedo
Ayuntamiento de Alagón
Ayuntamiento de Alcalá de Henares
Ayuntamiento de Daroca
Ayuntamiento de Guadix
Ayuntamiento de Llerena
Ayuntamiento de Olmedo
Ayuntamiento de Zafra
Cabildo de la Catedral de Gerona
Cabildo Metropolitano de Zaragoza
Convento de Santa Clara, Astudillo
Convento de Santa Clara, Carrión de los Condes
Convento de Santa Clara, Zafra
Cortes de Aragón
Fundación Casa Ducal de Medinaceli, Sevilla
Fundación Euroárabe, Granada
Fundación Nuestra Señora del Pilar, Granada
Hotel Palacio de Santa Inés, Granada
Instituto de Estudios Turolenses
Instituto de Valencia de Don Juan, Madrid
Junta de Andalucía, Consejería de Cultura
Junta de Castilla y León

Junta de Extremadura, Consejería de Cultura y Patrimonio
Ministerio de Cultura
Monasterio de las Madres Benedictinas, San Pedro de Dueñas
Monasterio de Santa Isabel la Real, Granada
Museo Arqueológico Nacional
Museo de la Santa Cruz, Toledo
Museo Sefardí de Toledo
Obispado de Guadix-Baza
Obispado de Palencia
Obispado de Tarazona
Obispado de Teruel y Albarracín
Obispado de Zamora
Paradores de Turismo
Párroco de San Felix, Torralba de Ribota
Párroco de Santervás
Párroco de Santiago Apóstol, Guadalajara
Párrocos de San Miguel, Villalón
Patrimonio Nacional
Patronato del Real Alcázar, Sevilla
Plan de Dinamización de Zafra
Real Monasterio de Nuestra Señora de Guadalupe
Senado
Universidad de Alcalá de Henares
Universidad de Granada

Asimismo agradece a las siguientes personas su importante contribución a la puesta en marcha de este primer Itinerario-Exposición en España:
Abigail Pereta, Técnico de Museos, Zaragoza
Clara Gómez, Geógrafa, Madrid
Cristina Julard, Medievalista, Madrid
Manuela Marín, Dpto. Estudios Árabes, CSIC, Madrid
Mercedes García Arenal, Dpto. Estudios Árabes, CSIC, Madrid

Por otra parte, Museum With No Frontiers y Museo Sin Fronteras España agradecen:
Al Ministerio de Asuntos Exteriores y de Cooperación español, por haber manifestado su apoyo al proyecto *El Arte Islámico en el Mediterráneo* desde sus inicios, a través de la Agencia Española de Cooperación Internacional para el Desarrollo (AECID) y de las Embajadas de España en los países mediterráneos participantes, así como al Gobierno de la Región del Tirol (Austria) – donde se instaló el proyecto piloto de los Itinerarios-Exposición Museum With No Frontiers – por haber facilitado la formación de los Directores de Producción encargados de la coordinación técnica en los países participantes en el ciclo *El Arte Islámico en el Mediterráneo*.

Referencias fotográficas

Ver página 5 así como
Biblioteca Nacional, página 76 (Monumentos Arquitectónicos de España, 1881).
© Cabildo de la Catedral de Gerona, página 99 ("Tresor de la Catedral de Girona").
© Patrimonio Nacional, página 152 y 155 (Palacio de Tordesillas).
Archivo fotográfico del Museo Arqueológico Nacional, página 172 (Pedro I).
Patrimonio Histórico-artístico del Senado, página 237 (reproducción de Oronoz).
Torcuato Fandila, página 285 (Iglesia de San Miguel, Guadix).

Introducción general El Arte Islámico en el Mediterráneo
Ann & Peter Jousiffe (Londres), página 20 (Alepo).
Archivos Oronoz Fotógrafos (Madrid), página 23 (Alhambra, Granada).

Referencias de planos

Franco, L., Penan M., y Estudio Camaleón, página 88 (Palacio de la Aljafería, Zaragoza).
García Guereta, R., página 105 (Torre del Salvador, Teruel).
Borrás, G., (*Arte Mudéjar Aragonés*, 1985), página 122 (Iglesia de la Virgen, Tobed).
Lampérez, V., página 145 (Castillo de Coca, Segovia), página 147 (Capilla de la Mejorada, Olmedo),
 página 156 (Baños del palacio del rey don Pedro, Tordesillas).
Monumetos Arquitectónicos de España, 1879, páginas 208 y 209 (Iglesia de Santiago del Arrabal, Toledo).
Mogollón, M.ª P., (*Mudéjar en Extremadura*, 1987), página 216 (Real Monasterio de Nuestra Señora de Guadalupe).
Gómez Ramos, R., (*Colección Arte Hispalense*, 1993), página 241 (Iglesia de Santa Marina, Sevilla).
Duclos Bautista, G., (*Carpintería de lo blanco*, 1993), página 242 (Iglesia de Santa Marina, Sevilla),
 página 248 (Iglesia de Santa Catalina, Sevilla).
M.ª Luisa Marín Martín, páginas 267 y 268 (Ermita de Castilleja de Talhara, Benacazón), página 271 (Ermita de Gelo, Benacazón).
Moreno Felipe, J., página 269 (Iglesia de San Pablo, Aznalcazar).
José Luis Ramos Arcas y Juan Ramón Altozano Pérez, página 282 (Iglesia de Jeréz del Marquesado, Granada).

Introducción general El Arte Islámico en el Mediterráneo
Ettinghaussen R. y Grabar O. (*Arte y Arquitectura del Islam 650-1250*, 1987), página 26 (Mezquita de Damasco).
Sönmez, Z., (*Bas͝langıcından 16. Yüzyıla Kadar Anadolu-Türk I·slam Mimarisinde Sanatçılar*, 1995),
 página 27 (Mezquitas de Divrigi y Estambul) y página 28 (Mezquita de Sivas).
Viguera, S., (Madrid), página 28 (Tipología de alminares).
Ettinghaussen, R. y Grabar, O. (*Arte y Arquitectura del Islam 1250-1800*, 1987), página 29 (Mezquita y madrasa Sultán Hassan).
Ettinghaussen, R. y Grabar, O. (*Arte y Arquitectura del Islam 650-1250*, 1987), página 30 (Qasr al-Jayr al-Charqi).
Kuran, A. (*Mimar Sinan*, 1986), página 31 (Jan Sultán Aksaray).

Advertencias

Transcripción del árabe

Se han utilizado los arabismos del castellano como "magreb", "alcazaba", "alminar", "zoco", etc., que han conservado el sentido de su lengua de procedencia, y se ha respetado la transcripción fonética de los nombres y palabras árabes de acuerdo con la pronunciación local. Para las demás palabras, hemos utilizado un sistema de transcripción simplificado para el cual hemos optado por no transcribir la *hamza* ni la *'ayn* iniciales, y por no diferenciar entre vocales breves y largas, que se transcriben por *a, i, u*. La *ta' marbuta* se transcribe por *a* (estado absoluto) y *at* (seguida de un genitivo). La transcripción de las veintiocho consonantes árabes se indica en el cuadro siguiente:

ء	'	ح	h	ز	z	ط	t	ق	q	ه	h
ب	b	خ	kh	س	s	ظ	z	ك	k	و	u/w
ت	t	د	d	ش	sh	ع	'	ل	l	ي	y/i
ث	th	ذ	dh	ص	s	غ	gh	م	m		
ج	j	ر	r	ض	d	ف	f	ن	n		

Las palabras que aparecen en cursiva en el texto, salvo las acompañadas por su traducción o explicación, se encuentran en el glosario.

La era musulmana

La era musulmana comienza a partir del éxodo del Profeta Muhammad desde La Meca a Yazrib, que tomó entonces el nombre de *Madina*, "la Ciudad" por excelencia, la del Profeta. Acompañado de su pequeña comunidad (70 personas y miembros de su familia), recién convertida al Islam, el Profeta realizó *al-hiyra* (Hégira, literalmente "emigración") y se inició una nueva era. La fecha de esta emigración está fijada el primer día del mes de *Muharram* del año 1 de la Hégira, que coincide con el 16 de julio del año 622 de la era cristiana. El año musulmán se compone de 12 meses lunares; cada mes tiene 29 ó 30 días. Treinta años constituyen un ciclo en el cual el 2.°, 5.°, 7.°, 10.°, 13.°, 16.°, 18.°, 21.°, 24.°, 26.° y 29.° años son bisiestos de 355 días; los demás son años corrientes de 354 días. El año lunar musulmán es 10 u 11 días más corto que el año solar cristiano. Cada día empieza, no justo después de la medianoche, sino inmediatamente después del ocaso, en el crepúsculo. La mayoría de los países musulmanes utiliza el calendario de la Hégira (que señala todas las fiestas religiosas) en paralelo con el calendario cristiano.

Las fechas

Las fechas aparecen primero según el calendario de la Hégira, seguidas de su equivalente en el calendario cristiano, tras una barra oblicua.
La fecha de la Hégira no figura cuando se trata de referencias procedentes de fuentes cristianas, de acontecimientos históricos europeos o que hayan tenido lugar en Europa, de dinastías cristianas y de fechas anteriores a la era musulmana o posteriores a la ocupación británica de Egipto, a partir de 1882.
La correspondencia de los años de un calendario a otro solo puede ser exacta cuando se proporcionan el día y el mes. Para facilitar la lectura, hemos evitado los años intercalados y, cuando se trata de una fecha de la Hégira comprendida entre el final y el comienzo de un siglo, se mencionan directamente los dos siglos correspondientes.
Las fechas anteriores a la era cristiana se indican con a. C.

Abreviaturas

f. = finales; m. = mediados o muerto; p. = principios; p. m. = primera mitad; r. = reinado; s. m. = segunda mitad.

Indicaciones prácticas

El Itinerario-Exposición *EL ARTE MUDÉJAR: La estética islámica en el arte cristiano* está formado por trece recorridos independientes, extendidos por seis Comunidades Autónomas. El visitante puede seguirlos en el orden que desee.

Algunos de los elementos incluidos en los recorridos están señalizados para facilitar su identificación, pero se recomienda el uso de un mapa de carreteras y de planos de las ciudades.

Los textos de cada monumento están precedidos de una información técnica —cómo llegar, horarios, condiciones de acceso, etc.— vigente en el momento de la redacción del catálogo. Conviene tener en cuenta que el camino propuesto no siempre es el más corto, sino el más sencillo. Los párrafos sobre fondo gris son opciones paisajísticas que han sido seleccionadas por su belleza e interés cultural.

La visita a las iglesias no se puede realizar durante los horarios de misa, y durante los horarios de culto debe adoptarse un comportamiento discreto y respetuoso.

Las palabras que aparecen en cursiva en el texto, salvo las que están seguidas por una explicación entre paréntesis, se encuentran en el glosario. La ortografía de los nombres de los maestros de obras musulmanes ha sido determinada por los autores y responde a la ortografía de la época.

Museum With No Frontiers | Museo Sin Fronteras España no se responsabiliza de los incidentes que pudieran producirse durante la visita a la exposición.

Para más información, rogamos que consulten nuestra página web: www.museumwnf.org.

Sandra Stuyck
Directora de Producción

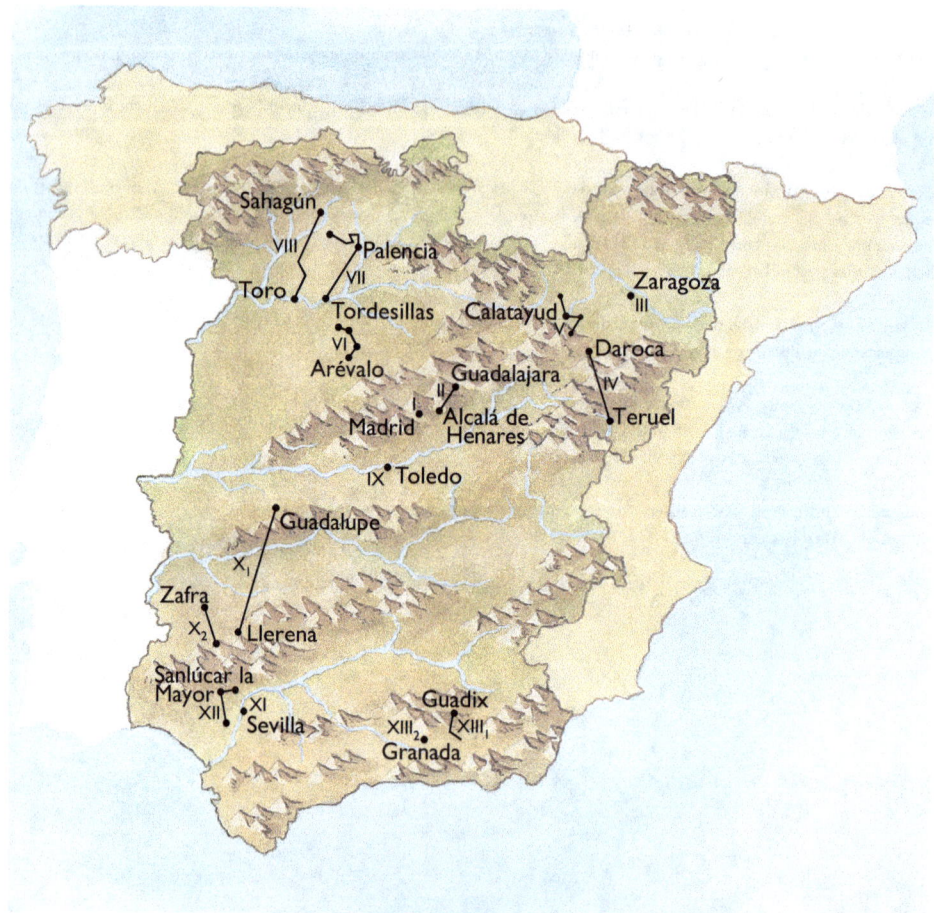

Sumario

15 **El Arte Islámico en el Mediterráneo**
Jamila Binous, Mahmoud Hawari, Manuela Marín, Gönül Öney

35 **Introducción histórico y artística**
Gonzalo M. Borrás Gualis

63 **Recorrido I** (Medio día)
Casa, cocina y coro: Vida cotidiana y litúrgica
La cerámica mudéjar
Pedro Lavado Paradinas

75 **Recorrido II** (Medio día)
El estilo cisneros
La carpintería mudéjar
Pedro Lavado Paradinas

85 **Recorrido III**
Coronación de los reyes de Aragón
Pedro IV
Gonzalo M. Borrás Gualis

101 **Recorrido IV**
Ciudades mudéjares: del Islam al cristianismo
La morería turolense
Gonzalo M. Borrás Gualis

119 **Recorrido V**
Las iglesias fortaleza en la frontera con Castilla
Mahoma Rami, maestro de obras
Gonzalo M. Borrás Gualis

137 **Recorrido VI**
Castillos y ciudades amuralladas
Pedro Lavado Paradinas

151 **Recorrido VII** (dos días)
Hijas de reyes y nobles:
a través de los conventos de clarisas
Pedro I de Castilla
Pedro Lavado Paradinas

175 **Recorrido VIII**
Consecuencias del nacimiento de las catedrales góticas: las labores de ladrillo
Ferias y mercados
Pedro Lavado Paradinas

195 **Recorrido IX**
La huella del pasado: iglesias, sinagogas y palacios
Yeserías del mudéjar toledano
María Teresa Pérez Higuera

213 **Recorrido X** (dos días)
Mecenazgo nobiliar y monástico
Órdenes militares
María Pilar Mogollón Cano-Cortés

239 **Recorrido XI**
Templos y palacios sevillanos
Natura y arquitectura
Alfredo J. Morales, Alfonso Pleguezuelo

259 **Recorrido XII**
El Aljarafe sevillano
Capillas funerarias y presbiterios
de tradición musulmana
Alfredo J. Morales

275 **Recorrido XIII** (dos días)
Rodrigo de Mendoza, Marqués del Zenete:
del castillo de La Calahorra al Albaicín
Enseñanza y conocimiento científico
Rafael López Guzman, Miguel Ángel Sorroche Cuerva

301 **Glosario**

307 **Personajes históricos**

309 **Orientación Bibliográfica**

311 **Autores**

LAS DINASTÍAS ISLÁMICAS EN EL MEDITERRÁNEO

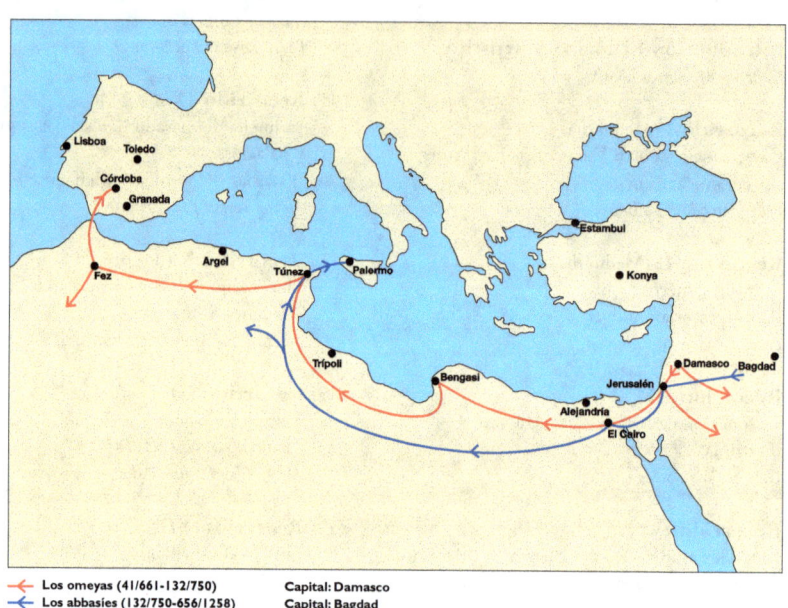

← Los omeyas (41/661-132/750) Capital: Damasco
← Los abbasíes (132/750-656/1258) Capital: Bagdad

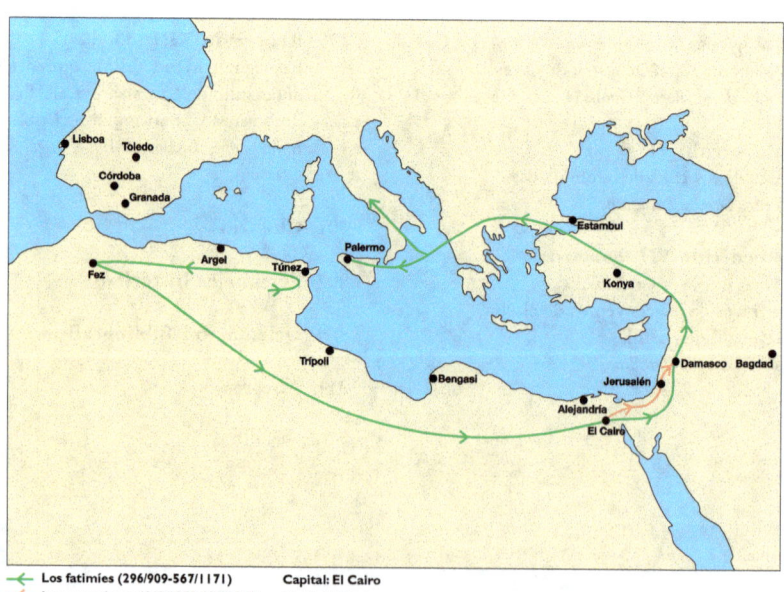

← Los fatimíes (296/909-567/1171) Capital: El Cairo
← Los mamelucos (648/1250-923/1517) Capital: El Cairo

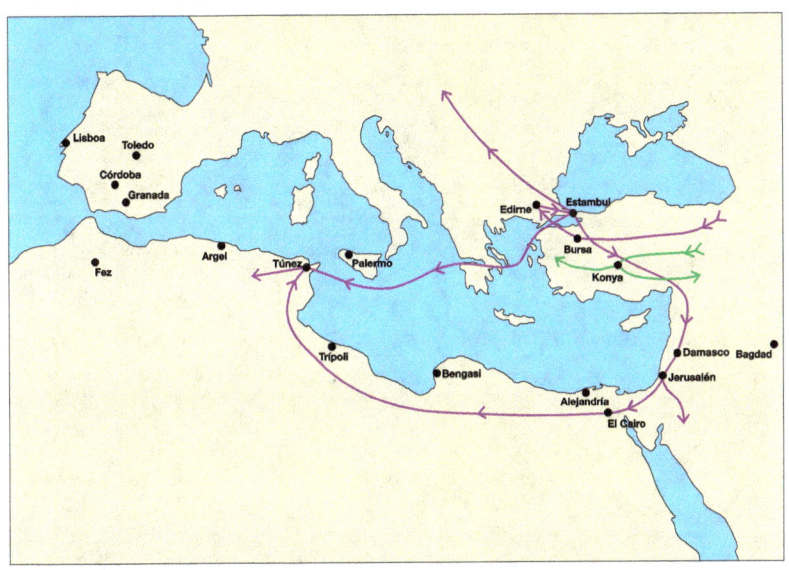

← Los selyuquíes (571/1075-718/1318) Capital: Konya
← Los otomanos (699/1299-1340/1922) Capital: Estambul

← Los almorávides (427/1036-541/1147) Capital: Marrakech
← Los almohades (515/1121-667/1269) Capital: Marrakech

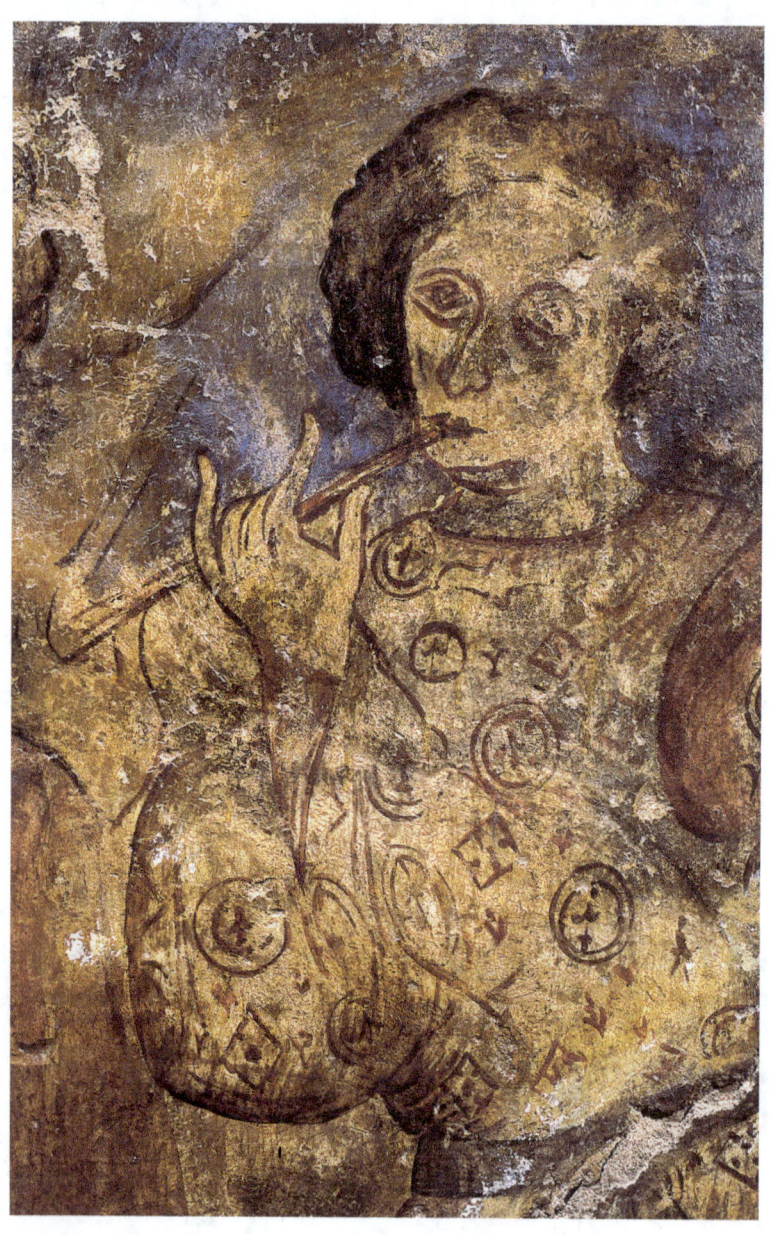

Qusayr 'Amra,
pintura mural
en la Sala de Audiencia,
Badiya de Jordania.

EL ARTE ISLÁMICO EN EL MEDITERRÁNEO

Jamila Binous
Mahmoud Hawari
Manuela Marín
Gönül Öney

El legado islámico en el Mediterráneo

Desde la primera mitad del siglo I/VII, la historia de la Cuenca Mediterránea ha estado unida en casi igual proporción a la de dos culturas: el Islam y el Occidente cristiano. Esta extensa historia de conflicto y contacto ha generado una mitología ampliamente difundida por el imaginario colectivo, una mitología basada en la imagen de la otra cultura como el enemigo implacable, extraño y diferente y, como tal, incomprensible. Por supuesto, las batallas han salpicado los siglos transcurridos desde que los musulmanes se esparcieron desde la Península Arábiga y se apoderaron del Creciente Fértil, Egipto, y posteriormente del norte de África, Sicilia y la Península Ibérica, penetrando por la Europa occidental hasta el mismo sur de Francia. A principios del siglo II/VIII, el Mediterráneo estaba bajo control islámico.

Este impulso de expansión, de una intensidad raramente igualada en la historia, se llevaba a cabo en nombre de una religión que se consideraba heredera simultánea de sus dos predecesoras: el judaísmo y el cristianismo. Pero sería una inapropiada simplificación explicar la expansión islámica únicamente en términos religiosos. Existe una imagen muy extendida en Occidente que presenta el Islam como una religión de dogmas simples adaptados a las necesidades de la gente corriente y difundida por vulgares guerreros que habrían surgido del desierto blandiendo el Corán en las puntas de sus espadas. Esta burda imagen ignora la complejidad intelectual de un mensaje religioso que, desde el momento de su aparición, transformó el mundo. Se identifica esta imagen con una amenaza militar y se justifica así una respuesta en los mismos términos. Finalmente, reduce toda una cultura a uno solo de sus elementos —la religión— y, al hacerlo, la priva de su potencial de evolución y cambio.

Los países mediterráneos que se fueron incorporando progresivamente al mundo musulmán comenzaron sus respectivos trayectos desde puntos de partida muy diferentes. Por tanto, las formas de vida islámica que comenzaron a desarrollarse en cada uno de ellos fueron lógicamente muy diversas, aunque dentro de la unidad resultante de su común adhesión al nuevo dogma religioso. Es precisamente la capacidad de asimilar elementos de culturas previas (helenística, romana, etc.) uno de los rasgos distintivos que caracterizan a las sociedades islámicas. Si se restringe la observación al área geográfica del Mediterráneo, que era culturalmente muy heterogénea en el momento de la emergencia del Islam, se descubre rápidamente que este momento inicial no supuso ni mucho menos una ruptura con la historia previa. Se constata así la imposibilidad de imaginar un mundo islámico inmutable y monolítico, embarcado en el ciego seguimiento de un mensaje religioso inalterable.

Si algo se puede distinguir como *leitmotiv* presente en toda el área del Mediterráneo es la diversidad de expresión combinada con la armonía de sentimiento, un sentimiento más cultural que religioso. En la Península Ibérica —por empezar por el perímetro occidental del Mediterráneo— la presencia del Islam, impuesta inicialmente mediante la conquista militar, produjo una sociedad claramente diferenciada de la cristiana, pero en permanente contacto con ella. La importancia de la expresión cultural de esta sociedad islámica fue percibida como tal incluso después de que cesara de existir, y dio lugar a lo que tal vez sea uno de los componentes más originales de la cultura hispánica: el arte mudéjar. Portugal ha mantenido, a lo largo del periodo islámico, fuertes tradiciones mozárabes cuyas huellas siguen claramente visibles hoy en día. En Marruecos y Túnez, el legado andalusí quedó asimilado en las formas locales y sigue siendo evidente en nuestros días. El Mediterráneo occidental produjo formas originales de expresión que reflejan su evolución histórica conflictiva y plural.

Encajado entre Oriente y Occidente, el Mar Mediterráneo está dotado de enclaves terrestres como Sicilia, que corresponden a emplazamientos históricos estratégicos con siglos de antigüedad. Conquistada por los árabes que se habían establecido en Túnez, Sicilia siguió perpetuando la memoria histórica y cultural del Islam mucho después de que los musulmanes cesaran de tener presencia política en la isla. Las formas estéticas normandas conservadas en los edificios demuestran claramente que la historia de estas regiones no puede explicarse sin entender la diversidad de experiencias sociales, económicas y culturales que florecieron en su suelo.

En agudo contraste, pues, con la imagen inamovible a la que aludíamos al principio, la historia del Islam mediterráneo se caracteriza por una sorprendente diversidad. Está formada por una mezcla de gentes y caracteres étnicos, de desiertos y tierras fértiles. Aunque la religión mayoritaria fue la del Islam desde el principio de la Edad Media, también es cierto que las minorías religiosas mantuvieron cierta presencia. El idioma del Corán, el árabe clásico, ha coexistido en términos de igualdad con otros idiomas y dialectos del propio árabe. Dentro de un escenario de innegable unidad (religión musulmana, idioma y cultura árabes), cada sociedad ha evolucionado y respondido a los desafíos de la historia de una forma propia.

Aparición y desarrollo del arte islámico

En estos países, dotados de civilizaciones diversas y antiguas, fue surgiendo a finales del siglo II/VIII un nuevo arte impregnado de las imágenes de la fe

islámica, que acabó imponiéndose en menos de cien años. Este arte dio origen a todo tipo de creaciones e innovaciones basadas en la unificación de las fórmulas y los procesos tanto decorativos como arquitectónicos de las diversas regiones, inspirándose simultáneamente en las tradiciones artísticas sasánidas, grecorromanas, bizantinas, visigóticas y beréberes.

El primer objetivo del arte islámico fue servir tanto a las necesidades de la religión como a los diversos aspectos de la vida socioeconómica. Y así aparecieron nuevos edificios destinados a usos religiosos, tales como las mezquitas y los santuarios. Por este motivo, la arquitectura desempeñó un papel central en el arte islámico, ya que gran parte de las otras artes están ligadas a ella. No obstante, al margen de la arquitectura, apareció un abanico de artes menores que encontraron su expresión artística a través de una amplia variedad de materiales, tales como la madera, la cerámica, los metales o el vidrio, entre otros muchos. En el caso de la alfarería, se recurrió a una amplia variedad de técnicas, entre las cuales sobresalen las piezas policromadas y lustradas. Se fabricaron también vidrios de gran belleza, alcanzándose un alto nivel en la realización de piezas adornadas con oro y esmaltes de colores brillantes. En la artesanía del metal, la técnica más sofisticada fue el trabajo en bronce con incrustaciones de plata o cobre. Se confeccionaron también tejidos y alfombras de alta calidad, con diseños basados en figuras geométricas, humanas y animales. Los manuscritos iluminados con ilustraciones en miniatura, por otra parte, representan un avance espectacular en las artes del libro. Toda esta diversidad en las manifestaciones menores refleja el esplendor alcanzado por el arte islámico.

Sin embargo, el arte figurativo quedó excluido del ámbito litúrgico del Islam, lo cual significa que permanece marginado con respecto al núcleo central de la civilización islámica y que solo es tolerado en su periferia. Los relieves son poco frecuentes en la decoración de los monumentos, mientras que las esculturas son casi planas. Esta ausencia se ve compensada por la gran riqueza ornamental de los revestimientos de yeso tallado, paneles de madera esculpida y mosaicos de cerámica vitrificada, así como frisos de *muqarnas* (mocárabe). Los elementos decorativos sacados de la naturaleza —hojas, flores, ramas— están estilizados al máximo y son tan complicados que casi no evocan sus fuentes de inspiración. La imbricación y la combinación de motivos geométricos, como rombos y polígonos, configuran redes entrelazadas que recubren por completo las superficies, dando lugar a formas llamadas "arabescos". Una innovación dentro del repertorio decorativo fue la introducción de elementos epigráficos en la ornamentación de los monumentos, el mobiliario y todo tipo de objetos. Los artesanos musulmanes recurrieron a la belleza de la caligrafía árabe, la lengua del Libro Sagrado, el Corán, no solo para la transcripción de los versos coránicos, sino simplemente como elemento decorativo para la orna-

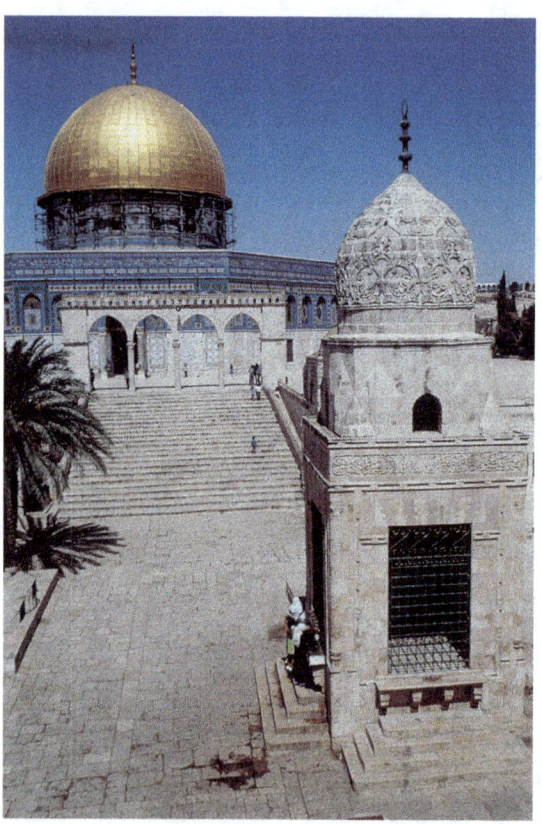

Cúpula de la Roca, Jerusalén.

mentación de los estucos y los marcos de los paneles.

El arte estaba también al servicio de los soberanos. Para ellos los arquitectos construían palacios, mezquitas, escuelas, casas de baños, *caravansarays* y mausoleos que llevan a menudo el nombre de los monarcas. El arte islámico es, sobre todo, un arte dinástico. Con cada soberano aparecían nuevas tendencias que contribuían a la renovación parcial o total de las formas artísticas, según las condiciones históricas, la prosperidad de los diferentes reinos y las tradiciones de cada pueblo. A pesar de su relativa unidad, el arte islámico permitió así una diversidad propicia a la aparición de diferentes estilos, identificados con las sucesivas dinastías.

La dinastía omeya (41/661-132/750), que trasladó la capital del califato a Damasco, representa un logro singular en la historia del Islam. Absorbió e incorporó el legado helenístico y bizantino, y refundió la tradición clásica del Mediterráneo en un molde diferente e innovador. El arte islámico se formó, por tanto, en Siria, y la arquitectura, inconfundiblemente islámica debido a la personalidad de los fundadores, no perdió su relación con el arte cristiano y bizantino. Los más importantes monumentos omeyas son la Cúpula de la Roca de Jerusalén, el ejemplo más antiguo de santuario islámico monumental; la Mezquita Mayor de Damasco, que sirvió de modelo para las mezquitas posteriores; y los palacios del desierto de Siria, Jordania y Palestina.

Cuando el califato abbasí (132/750-656/1258) sustituyó a los omeyas, el centro político del Islam se trasladó desde el Mediterráneo hasta Bagdad, en Mesopotamia. Este factor influyó en el desarrollo de la civilización islámica, hasta el punto de que todo el abanico de manifestaciones culturales y artísticas quedó marcado por este cambio. El arte y la arquitectura abbasíes se inspira-

ban en tres grandes tradiciones: la sasánida, la asiática central y la selyuquí. La influencia del Asia central estaba presente ya en la arquitectura sasánida, pero en Samarra esta influencia se reflejó en la forma de trabajar el estuco con ornamentaciones de arabescos que rápidamente se difundiría por todo el mundo islámico. La influencia de los monumentos abbasíes se puede observar en los edificios construidos durante este período en otras regiones del imperio, pero especialmente en Egipto e Ifriqiya. La mezquita de Ibn Tulun (262/876-265/879), en El Cairo, es una obra maestra notable por su planta y por su unidad de concepción. Se inspiró en el modelo de la Mezquita Mayor abbasí de Samarra, sobre todo en su alminar en espiral. En Kairuán, la capital de Ifriqiya, los vasallos de los califas abbasíes, los aglabíes (184/800-296/909), ampliaron la Mezquita Mayor de Kairuán, una de las más venerables mezquitas *aljamas* del Magreb y cuyo *mihrab* está revestido con azulejos de Mesopotamia.

El reinado de los fatimíes (296/909-567/1171) representa un período notable en la historia de los países islámicos del Mediterráneo: el norte de África, Sicilia, Egipto y Siria. De sus construcciones arquitectónicas permanecen algunos ejemplos como testimonio de su gloria pasada: en el Magreb central, la Qal'a de los Bani Hammad y la mezquita de Mahdia; en Sicilia la Cuba (*Qubba*) y la Zisa

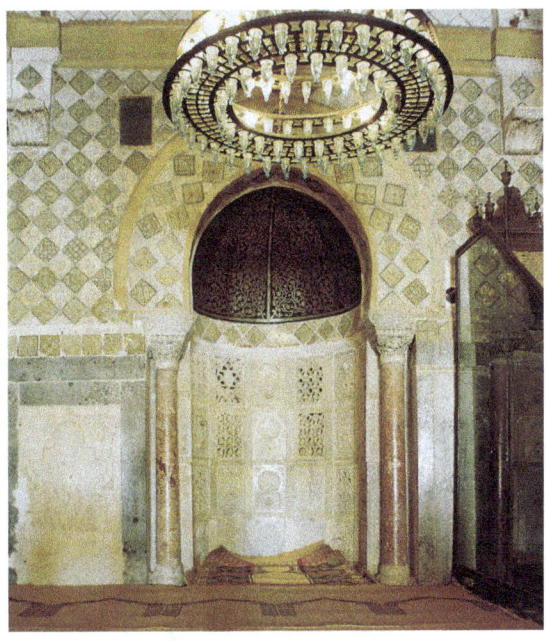

Mezquita de Kairuán, mihrab, Túnez.

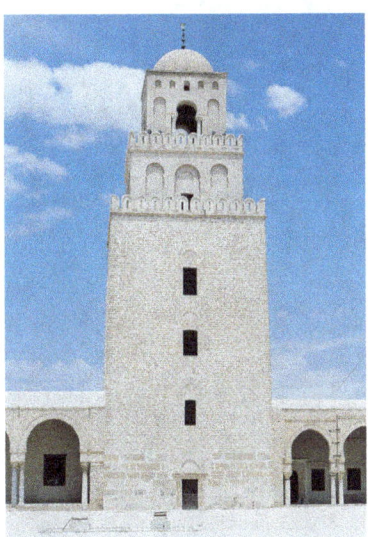

Mezquita de Kairuán, alminar, Túnez.

Ciudadela de Alepo, vista de la entrada, Siria.

Complejo Qaluwun, El Cairo, Egipto.

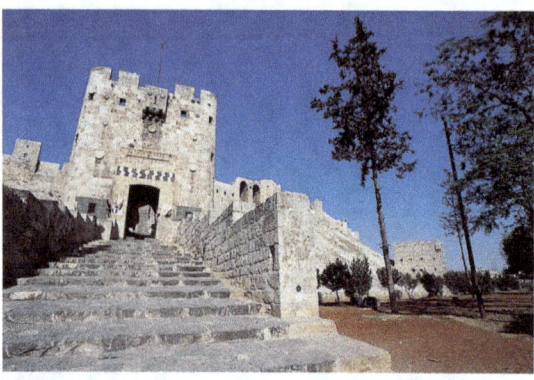

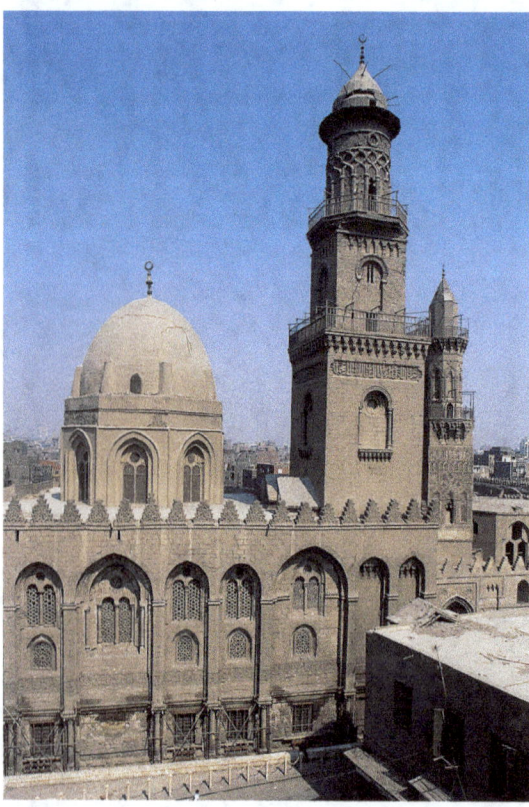

(*al-'Aziza*), en Palermo, construidos por artesanos fatimíes bajo el reinado del rey normando Guillermo II; en El Cairo, la mezquita de al-Azhar es el ejemplo más prominente de la arquitectura fatimí egipcia.

Los ayyubíes (567/1171-648/1250), quienes derrocaron a la dinastía fatimí de El Cairo, fueron importantes mecenas de la arquitectura. Establecieron instituciones religiosas (*madrasas*, *janqas*) para la propagación del Islam sunní, así como mausoleos, establecimientos de beneficencia social e imponentes fortificaciones derivadas del conflicto militar con los cruzados. La ciudadela siria de Alepo es un ejemplo notable de su arquitectura militar.

Los mamelucos (648/1250-923/1517), sucesores de los ayyubíes que resistieron con éxito a los cruzados y a los mongoles, consiguieron la unidad de Siria y Egipto, y construyeron un imperio fuerte. La riqueza y el lujo que reinaban en la corte del sultán mameluco de El Cairo fueron la causa principal de que los artistas y arquitectos llegaran a desarrollar un estilo arquitectónico de extraordinaria elegancia. Para el mundo islámico, el período mameluco señala un momento de renovación y renacimiento. El entusiasmo de los mamelucos por la fundación de instituciones religiosas y por la reconstrucción de las existentes los sitúa entre los más grandes impulsores del arte y la arquitectura en la historia del Islam. Constituye un ejemplo típico de este período la

Mezquita de Hassan (757/1356), una mezquita funeraria de planta cruciforme en la que los cuatro brazos de la cruz están formados por cuatro *iwan*s que circundan un patio central.

Anatolia fue el lugar de nacimiento de dos grandes dinastías islámicas: los selyuquíes (571/1075-718/1318), quienes introdujeron el Islam en la región, y los otomanos (699/1299-1340/1922), quienes pusieron fin al imperio bizantino con la toma de Constantinopla, consolidando su hegemonía en toda la región.

El arte y la arquitectura selyuquíes

Mezquita Selimiye, vista general, Edirne, Turquía.

dieron lugar a un floreciente estilo propio a partir de la fusión de las influencias provenientes de Asia central, Irán, Mesopotamia y Siria con elementos derivados del patrimonio de la Anatolia cristiana y la antigüedad. Konya, la nueva capital de la Anatolia central, al igual que otras ciudades, fue enriquecida con numerosos edificios construidos en este nuevo estilo selyuquí. Son numerosas las mezquitas, *madrasa*s, *turbe*s y *caravansaray*s que han llegado hasta nuestros días, lujosamente decorados por estucos y azulejos con diversas representaciones figurativas.

A medida que los emiratos selyuquíes se desintegraban y Bizancio entraba en declive, los otomanos fueron ampliando rápidamente su territorio y trasladaron la capital de Iznik a Bursa y luego otra vez a Edirne. La conquista de

Cerámica del palacio Kubadabad, museo Karatay, Konya, Turquía.

Constantinopla en 858/1453 por el sultán Mehmet II imprimió el necesario impulso para la transición desde un estado emergente a un gran imperio, una superpotencia cuyas fronteras llegaban hasta Viena, incluyendo los Balcanes al oeste e Irán al este, así como el norte de África desde Egipto hasta Argelia. El Mediterráneo se convirtió, pues, en un mar otomano. La carrera por superar el esplendor de las iglesias bizantinas heredadas, cuyo máximo ejemplo es Santa Sofía, cul-

Mezquita Mayor de Córdoba, mihrab, España.

Madinat al-Zahra', Dar al-Yund, España.

minó en la construcción de las grandes mezquitas de Estambul. La más significativa de ellas es la mezquita Süleymaniye, concebida en el siglo X/XVI por el famoso arquitecto otomano Sinán, que constituye el ejemplo más significativo de armonía arquitectónica en edificios con cúpula. La mayoría de las grandes mezquitas otomanas formaba parte de extensos conjuntos de edificios llamados *külliye*, compuestos por varias *madrasas*, una escuela coránica, una biblioteca, un hospital (*darüssifa*), un hostal (*tabjan*), una cocina pública, un *caravansaray* y varios mausoleos. Desde principios del siglo XII/XVIII, durante el llamado Período del Tulipán, el estilo arquitectónico y decorativo otomano reflejó la influencia del Barroco y el Rococó franceses, anunciando así la etapa de occidentalización de las artes y la arquitectura islámicas.

Situado en el sector occidental del mundo islámico, al-Andalus se convirtió en la cuna de una forma de expresión artística y cultural de gran esplendor. Abderramán I estableció un califato omeya independiente (138/750-422/1031) cuya capital era Córdoba. La Mezquita Mayor de esta ciudad habría de convertirse en predecesora de las tendencias artísticas más innovadoras, con elementos como los arcos superpuestos bicolores y los paneles con ornamentación vegetal, que pasarían a formar parte del repertorio de formas artísticas andalusíes.

En el siglo V/XI, el Califato de Córdoba se fragmentó en una serie de principados

incapaces de hacer frente al progresivo avance de la Reconquista, iniciada por los estados cristianos del noroeste de la Península Ibérica. Estos reyezuelos, o Reyes de Taifa, recurrieron a los almorávides en 479/1086 y a los almohades en 540/1145, para repeler el avance cristiano y restablecer parcialmente la unidad de al-Andalus.

A través de su intervención en la Península Ibérica, los almorávides (427/1036-541/1147) entraron en contacto con una nueva civilización y quedaron inmediatamente cautivados por el refinamiento del arte andalusí, como lo refleja su capital Marrakech, donde construyeron una gran mezquita y varios palacios. La influencia de la arquitectura de Córdoba y otras capitales como Sevilla se hizo sentir en todos los monumentos almorávides desde Tlemcen o Argel hasta Fez.

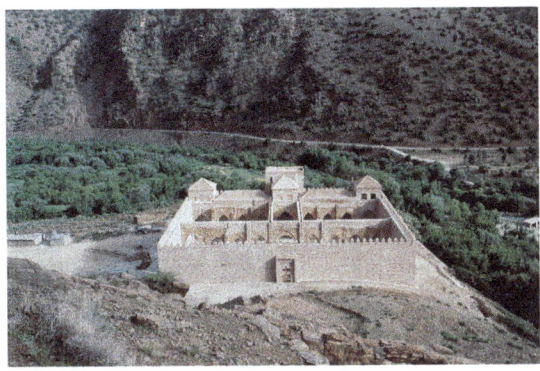

Mezquita de Tinmel, vista aérea, Marruecos.

Bajo el dominio de los almohades (515/1121-667/1269), quienes extendieron su hegemonía hasta Túnez, el arte islámico occidental alcanzó su momento de máximo apogeo. Durante este período, se renovó la creatividad artística que se había originado bajo los soberanos almorávides y se crearon varias obras maestras del arte islámico. Entre los ejemplos más notables se encuentran la Mezquita Mayor de Sevilla, con su alminar, la Giralda; la Kutubiya de Marrakech; la mezquita de Hassan de Rabat; y la Mezquita de Tinmel, en lo alto de las Montañas del Atlas marroquí.

Torre de las Damas y jardines, la Alhambra, Granada, España.

Tras la disolución del imperio almohade, la dinastía nazarí (629/1232-897/1492) se instaló en Granada y alcanzó su esplendor en el siglo VIII/XIV. La civilización de Granada había de convertirse en un modelo cultural durante los siglos venideros en España (el arte mudéjar) y sobre todo en Marruecos, donde esta tradición artística disfrutó de gran popularidad y se ha conservado hasta nuestros días en la arquitectura, la decoración, la música y la cocina. El famoso palacio y fuerte de *al-Hamra'*

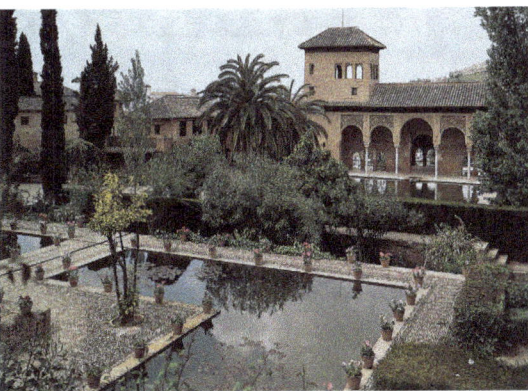

El Arte Islámico en el Mediterráneo

Mértola, vista general, Portugal.

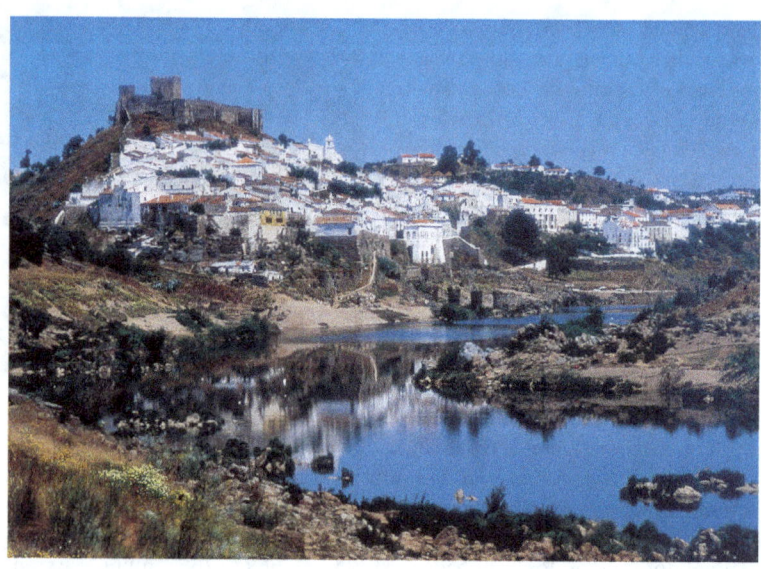

(la Alhambra) de Granada señala el momento cumbre del arte andalusí y posee todos los elementos de su repertorio artístico.

En Marruecos, los meriníes (641/1243-876/1471) sustituyeron en la misma época a los almohades, mientras que en Argelia reinaban los Abd al-Wadid (633/1235-922/1516) y en Túnez los hafsíes (625/1228-941/1534). Los meriníes perpetuaron el arte andalusí, enriqueciéndolo con nuevos elementos. Embellecieron la capital Fez con numerosas mezquitas, palacios y *madrasa*s, considerados todos estos edificios, con sus mosaicos de cerámica y sus paneles de *zelish* decorando los muros, como los ejemplos más perfectos del arte islámico. Las últimas dinastías marroquíes, la de los saadíes (933/1527-1070/1659) y la de los alauíes (1070/1659-hasta hoy), prosiguieron la tradición artística de los andalusíes exiliados de su tierra nativa en 897/1492. Para construir y decorar sus monumentos, estas dinastías siguie-

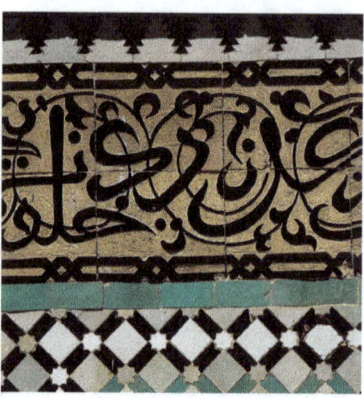

Friso epigráfico con caracteres cursivos sobre azulejos, madrasa Buinaniya, Mequinez, Marruecos.

El Arte Islámico en el Mediterráneo

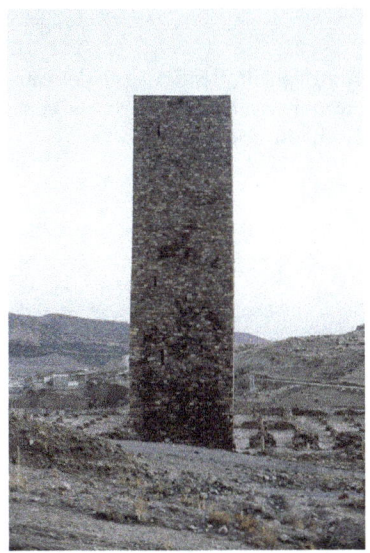
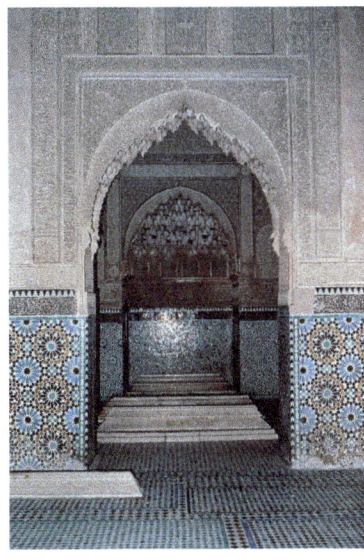

Qal'a de los Bani Hammad, alminar, Argelia.

Tumba de los Saadíes, Marrakech, Marruecos.

ron recurriendo a las mismas fórmulas y a los mismos temas decorativos que las dinastías precedentes, y añadieron toques innovadores propios de su genio creativo. A principios del siglo XI/XVII, los emigrantes andalusíes (los moriscos) que establecieron sus residencias en las ciudades del norte de Marruecos, introdujeron allí numerosos elementos del arte andalusí. Actualmente, Marruecos es uno de los pocos países que ha mantenido vivas las tradiciones andalusíes en la arquitectura y el mobiliario, modernizadas por la incorporación de técnicas y estilos arquitectónicos del siglo XX.

LA ARQUITECTURA ISLÁMICA

En términos generales, la arquitectura islámica puede clasificarse en dos categorías: religiosa, como es el caso de las mezquitas y los mausoleos, y secular, como en los palacios, los *caravansarays* o las fortificaciones.

Arquitectura religiosa

Mezquitas

Por razones evidentes, la mezquita ocupa el lugar central en la arquitectura islámica. Representa el símbolo de la fe a la que sirve. Este papel simbólico fue comprendido por los musulmanes en una etapa muy temprana, y desempeñó un papel importante en la creación de adecuados signos visibles para el edificio: el alminar, la cúpula, el *mihrab* o el *mimbar*.

La primera mezquita del Islam fue el patio de la casa del profeta en Medina, desprovista de cualquier refinamiento arquitectónico. Las primeras mezquitas construidas por los musulmanes a medida que se expandía su imperio eran de gran sencillez. A partir de aquellos primeros edificios se desarrolló la mezquita congregacional o mezquita del viernes (*yami'*), cuyos elementos esenciales han permanecido inalterados durante casi 1400 años. Su planta general consiste en un gran patio rodeado de galerías con arcos, cuyo número de arcadas es más elevado en el lado orientado hacia la Meca (*qibla*) que en los otros lados. La Mezquita Mayor omeya de Damasco, cuya planta se inspira en la mezquita del Profeta, se convirtió en el prototipo de muchas mezquitas construidas en diversas partes del mundo islámico.

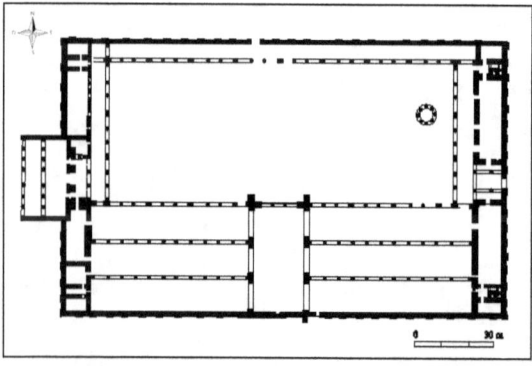

Mezquita omeya de Damasco, Siria.

Otros dos tipos de mezquitas se desarrollaron en Anatolia y posteriormente en los dominios otomanos: la mezquita basilical y la mezquita con cúpula. La primera tipología consiste en una simple basílica o sala de columnas inspirada en las tradiciones romana tardía y bizantina siria, introducidas con ciertas modificaciones durante el siglo V/XI. En la segunda tipología, que se desarrolló durante el período otomano, el espacio interior

se organiza bajo una cúpula única. Los arquitectos otomanos crearon en las grandes mezquitas imperiales un nuevo estilo de construcción con cúpulas, fusionando la tradición de la mezquita islámica con la edificación con cúpula en Anatolia. La cúpula principal descansa sobre una estructura de planta hexagonal, mientras que las crujías laterales están cubiertas por cúpulas más pequeñas. Este énfasis en la creación de un espacio interior dominado por una única cúpula se convirtió en el punto de partida de un estilo que habría de

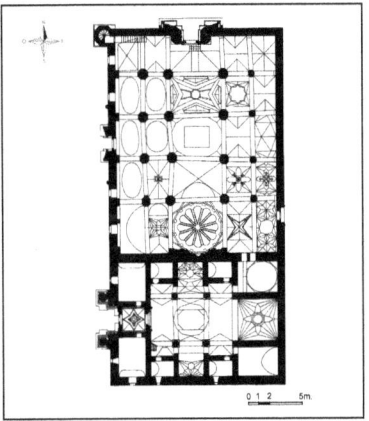

Mezquita Mayor de Divriği, Turquía.

difundirse en el siglo X/XVI. Durante este período, las mezquitas se convirtieron en conjuntos sociales multifuncionales formados por una *zawiya*, una *madrasa*, una cocina pública, unas termas, un *caravansaray* y un mausoleo dedicado al fundador. El monumento más importante de esta tipología es la mezquita Süleymaniye de Estambul, construida en 965/1557 por el gran arquitecto Sinán.

El alminar desde lo alto del cual el *muecín* llama a los musulmanes a la oración, es el signo más prominente de la mezquita. En Siria, el alminar tradicional consiste en una torre de planta cuadrada construida en piedra. Los alminares del Egipto mameluco se dividen en tres partes: una torre de planta cuadrada en la parte inferior, una sección intermedia de planta octogonal y una parte superior cilíndrica rematada por una pequeña cúpula. Su cuerpo central está ricamente decorado y la zona de transición entre las diversas secciones está recubierta con una franja decorativa de mocárabe. Los alminares norteafricanos y españoles, que comparten la torre cuadrada con los sirios, están decorados con paneles de motivos ornamentales dispuestos en torno a ventanas geminadas. Durante el período otomano las torres cuadradas fueron sustitui-

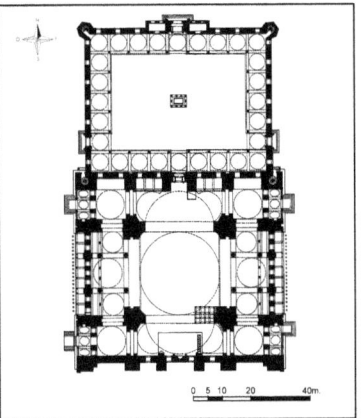

Mezquita Süleymaniye, Estambul, Turquía.

Tipología de alminares.

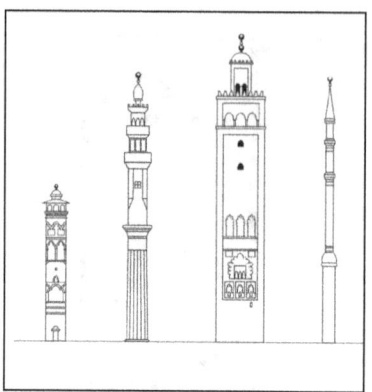

das por alminares octogonales y cilíndricos. Suelen ser alminares puntiagudos de gran altura y, aunque las mezquitas sólo suelen tener un único alminar, en las ciudades más importantes pueden tener dos, cuatro o incluso seis.

Madrasas

Parece probable que fueran los selyuquíes quienes construyeran las primeras *madrasa*s en Persia a principios del siglo V/XI, cuando se trataba de pequeñas edificaciones con una sala central con cúpula y dos *iwan*s laterales. Posteriormente se desarrolló una tipología con un patio abierto y un *iwan* central rodeados de galerías. En Anatolia, durante el siglo VI/XII, la *madrasa* se transformó en un edificio multifuncional que servía como escuela médica, hospital psiquiátrico, hospicio con comedores públicos (*imaret*) y mausoleo.

La difusión del Islam ortodoxo sunní alcanzó un nuevo momento cumbre en Siria y Egipto bajo el reinado de los zenyíes y los ayyubíes (siglos VI/XII - p. VII/XIII). Esto condujo a la aparición de la *madrasa* fundada por un dirigente cívico o político en aras del desarrollo de la jurisprudencia islámica. La fundación venía seguida de la concesión de una dotación financiera en perpetuidad (*waqf*), generalmente las rentas de unas tierras o propiedades en la forma de un pomar, unas tiendas en algún mercado (*suq*) o unas termas (*hammam*). La *madrasa* respondía tradicionalmente a una planta cruciforme con un patio central rodeado de cuatro *iwan*s. Esta edificación no tardó en convertirse en la forma arquitectónica dominante, a partir de la cual las mezquitas adoptaron la planta de cuatro *iwan*s. Posteriormente, fue

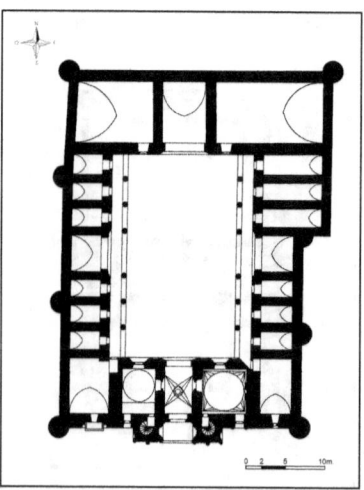

Madrasa de Sivas Gök, Turquía.

perdiendo su exclusiva función religiosa y política como instrumento de propaganda y comenzó a asumir funciones cívicas más amplias, como mezquita congregacional y como mausoleo en honor del benefactor. La construcción de *madrasas* en Egipto y especialmente en El Cairo adquirió un nuevo impulso con la llegada de los mamelucos. La típica *madrasa* cairota de esta época consistía en un gigantesco edificio con cuatro *iwans*, un espléndido portal de mocárabe (*muqarnas*) y unas espléndidas fachadas. Con la toma del poder por parte de los otomanos en el siglo X/XVI, las dobles fundaciones conjuntas —las típicas mezquitas-*madrasas*— se difundieron en forma de extensos conjuntos que gozaban del patronazgo imperial. El *iwan* fue desapareciendo gradualmente, sustituido por la sala con cúpula dominante. El aumento sustancial en el número de celdas con cúpulas para estudiantes constituye uno de los elementos que caracterizan las *madrasas* otomanas.

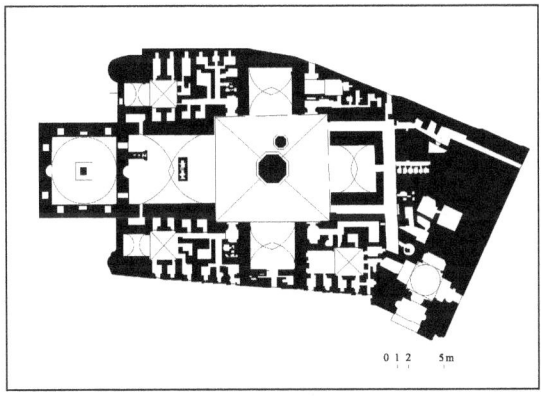

Mezquita y madrasa Sultán Hassan, El Cairo, Egipto.

Una de las varias tipologías de edificios que puede relacionarse con la *madrasa* en virtud tanto de su función como de su forma es la *janqa*. Este término, más que a un tipo concreto de edificio, se refiere a una institución que aloja a los miembros de una orden mística musulmana. Los historiadores han utilizado también los siguientes términos como sinónimos de *janqa*: en el Magreb, *zawiya*; en el mundo otomano, *tekke*; y en general, *ribat*. El sufismo dominó de forma permanente el uso de la *janqa*, que se originó en el este de Persia durante el siglo IV/X. En su forma más simple, la *janqa* era una casa donde un grupo de discípulos se reunía en torno a un maestro (*chayj*) y estaba equipada con instalaciones para la celebración de reuniones, la oración y la vida comunitaria. La fundación de *janqas* floreció bajo el dominio de los selyuquíes en los siglos V/XI y VI/XII, y se benefició de la estrecha asociación entre el sufismo y el *madhab chafi'i* (doctrina), favorecida por la elite dominante.

Mausoleos

La terminología utilizada por las fuentes islámicas para referirse a la tipología del mausoleo es muy variada. El término descriptivo corriente de *turba* hace referencia a la función del edificio como lugar de enterramiento. Otro término, el de *qubba*, hace hincapié en lo más identificable, la cúpula, y a menudo se

*Qasr al-Jayr
al-Charqi, Siria.*

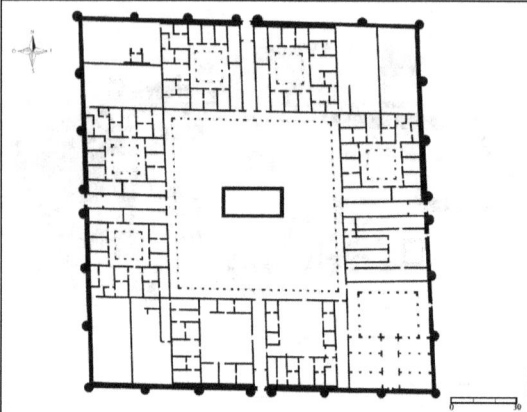

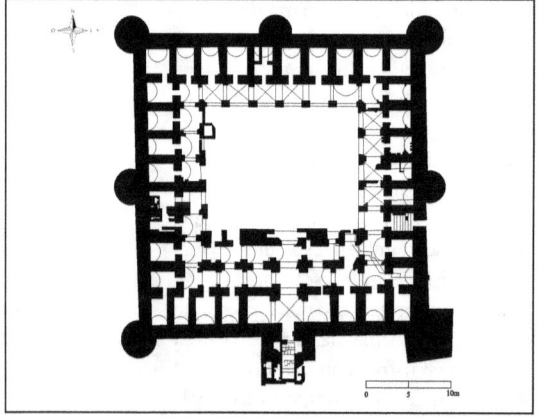

Ribat de Susa, Túnez.

aplica a una estructura donde se conmemora a los profetas bíblicos, a los compañeros del Profeta Muhammad o a personajes notables, ya sean religiosos o militares. La función del mausoleo no se limita exclusivamente a la de lugar de enterramiento y conmemoración, sino que desempeña también un papel importante para la práctica "popular" de la religión. Son venerados como tumbas de los santos locales y se han convertido en lugares de peregrinación. A menudo, estas edificaciones suelen estar ornamentadas con citas coránicas y dotadas de un *mihrab* que los convierte en lugares de oración. En algunos casos, el mausoleo forma parte de alguna edificación contigua. Las formas de los mausoleos islámicos medievales son muy variadas, pero la forma tradicional tiene la planta cuadrada y está rematada por una cúpula.

Arquitectura secular

Palacios

El período omeya se caracteriza por los palacios y las casas de baños situados en remotos parajes desérticos. Su planta básica proviene de los modelos militares romanos. Aunque la decoración de estas edificaciones es ecléctica, constituyen los mejores ejemplos del incipiente estilo decorativo islámico. Entre los medios utilizados para llevar a cabo esta notable diversidad de motivos decorativos se encuentran los mosaicos, las pinturas murales y las esculturas de piedra o estuco. Los palacios abbasíes de Irak, tales como los de Samarra y Ujaydir, responden al mismo esquema en planta que sus predecesores omeyas, pero sobresalen por su mayor tamaño, el uso de un gran *iwan*, una cúpula y un patio, así como por el recurso generalizado a las decoraciones de estuco. Los palacios del período islámico tardío desarrollaron un estilo característico diferente, más decorativo

y menos monumental. El ejemplo más notable de palacio real o principesco es La Alhambra. La amplia superficie del palacio se fragmenta en una serie de unidades independientes: jardines, pabellones y patios. Sin embargo, el rasgo más sobresaliente de La Alhambra es la decoración, que brinda una atmósfera extraordinaria al interior del edificio.

Caravansarays

El *caravansaray* suele hacer referencia a una gran estructura que ofrece alojamiento a viajeros y comerciantes.

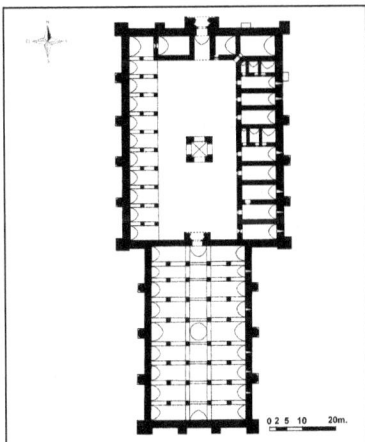

Jan Sultan Aksaray, Turquía.

Generalmente es de planta cuadrada o rectangular, y ofrece una única entrada monumental saliente y torres en los muros exteriores. En torno a un gran espacio central rodeado por galerías se organizan habitaciones para los viajeros, almacenes de mercancía y establos.

Esta tipología de edificio responde a una amplia variedad de funciones, como lo demuestran sus múltiples denominaciones: *jan*, *han*, *funduq* o *ribat*. Estos términos señalan diferencias lingüísticas regionales más que distinciones funcionales o tipológicas. Las fuentes arquitectónicas de los diversos tipos de *caravansarays* son difíciles de identificar. Algunas derivan tal vez del *castrum* o campamento militar romano, con el que se relacionan los palacios omeyas del desierto. Otras tipologías, como las frecuentes en Mesopotamia o Persia, se asocian más bien a la arquitectura doméstica.

Organización urbana

Desde aproximadamente el siglo III/X, cualquier ciudad de cierta importancia se dotó de torres y muros fortificados, elaboradas puertas urbanas y una prominente ciudadela (*qal'a* o alcazaba) como asentamiento del poder. Estas últimas son construcciones realizadas con materiales característicos de la región circundante: piedra en Siria, Palestina y Egipto, o ladrillo, piedra y tapial en la Península Ibérica y el norte de África. Un ejemplo singular de arquitectura militar es el *ribat*. Desde el punto de vista técnico, consistía en un palacio fortificado destinado a los guerreros islámicos que se consagraban, ya fuera

provisional o permanentemente, a la defensa de las fronteras. El *ribat* de Susa, en Túnez, recuerda los primeros palacios islámicos, pero difiere de ellos en su distribución interior con grandes salas, así como por su mezquita y alminar.

La división en barrios de la mayoría de las ciudades islámicas se basa en la afinidad étnica y religiosa, y constituye por otra parte un sistema de organización urbana que facilita la administración cívica. En cada barrio hay siempre una mezquita. En el interior o en sus proximidades hay, además, una casa de baños, una fuente, un horno y una agrupación de tiendas. Su estructura está formada por una red de calles y callejones, y un conjunto de viviendas. Según la región y el período, las casas adoptan diferentes rasgos que responden a las distintas tradiciones históricas y culturales, el clima o los materiales de construcción disponibles.

El mercado (*suq*), que actúa como centro neurálgico de los negocios locales, es de hecho el elemento característico más relevante de las ciudades islámicas. La distancia del mercado a la mezquita determina su organización espacial por gremios especializados. Por ejemplo, las profesiones consideradas limpias y honorables (libreros, perfumeros y sastres) se sitúan en el entorno inmediato de la mezquita, mientras que los oficios asociados al ruido y el mal olor (herreros, curtidores, tintoreros) se sitúan progresivamente más lejos de ella. Esta distribución topográfica responde a imperativos basados estrictamente en criterios técnicos.

Introducción histórica y artística

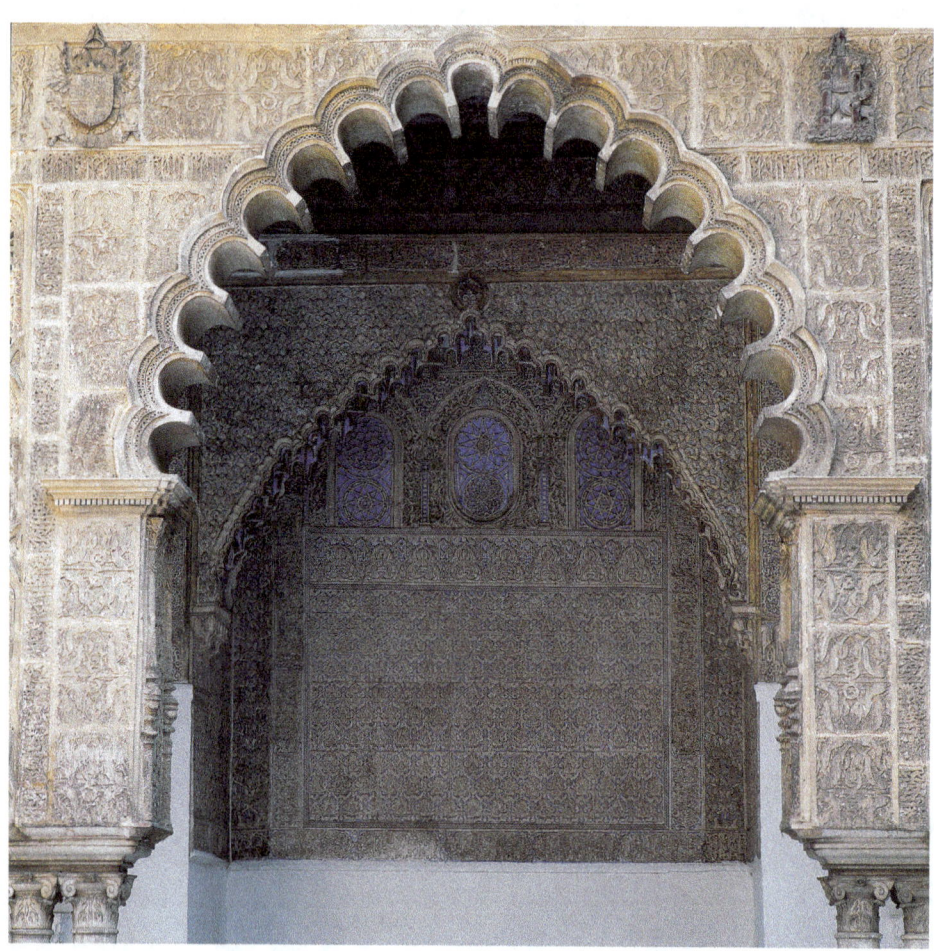

*Real Alcázar,
detalle del patio de
las Doncellas, Sevilla.*

INTRODUCCIÓN HISTÓRICA Y ARTÍSTICA

Gonzalo M. Borrás Gualís

Dentro del plan general del proyecto **El Arte islámico en el Mediterráneo,** la razón para elegir el mudéjar entre todas las ricas manifestaciones del arte islámico en España es su carácter singular y único, una manifestación artística sin parangón en el resto de la cultura islámica. Nacido en circunstancias históricas especiales, las de España durante la Edad Media, que no se dieron en ningún otro territorio dominado por el Islam, la explicación histórica de estas resulta inexcusable para comprender el arte mudéjar.

Breve historia del Islam en España

La presencia del Islam sobre el solar español abarca ocho siglos, desde el año 711, fecha de la invasión musulmana de la Península Ibérica por las tropas de Tariq y Muza, emisarias del califato omeya de Damasco, hasta el año 1492, momento de la toma de Granada por los Reyes Católicos, que puso fin al último sultanato nazarí.

Estos ocho siglos de dominación islámica han dejado una huella tan profunda en la cultura española que el historiador Ramón Menéndez Pidal pudo definir el papel de España como de "eslabón de enlace entre la Cristiandad y el Islam".

Más recientemente, el escritor Juan Goytisolo ha subrayado que "la cultura española se distingue de las restantes culturas de la actual Europa Comunitaria por su occidentalidad matizada"; este "matiz" español radica en una serie de componentes y rasgos que son consecuencia directa de la presencia del Islam en su historia.

La propia historia de al-Andalus, nombre dado por los cronistas árabes a las tierras de la Península Ibérica dominadas por el Islam, adquiere un sesgo peculiar cuando en el año 756 el omeya Abd al-Rahman I, superviviente de la matanza de los abbasíes, se instala en la ciudad de Córdoba, proclamándose emir independiente del califato oriental de Bagdad. El deseo de hacer de Córdoba una nueva Damasco en Occidente imprimió a la cultura andalusí sus rasgos definitorios. Durante tres siglos, del VIII al X, Córdoba fue la capital de los omeyas de Occidente, y un foco creador y difusor del arte. Su período de máximo esplendor coincidió con la proclamación de Abd al-Rahman III como califa en el año 929. La mezquita *aljama* de Córdoba (786-990) y los restos arqueológicos de Medina al-Zahra (936-976), la ciudad califal de Abd al-Rahman III y al-Hakam II, son los monumentos más singulares del período cordobés.

El papel integrador que había cumplido la dinastía omeya de Córdoba en al-Andalus desapareció tras el hundimiento

Iglesia de San José, ventana de la torre-alminar con arco de herradura, Granada.

Introducción histórica y artística

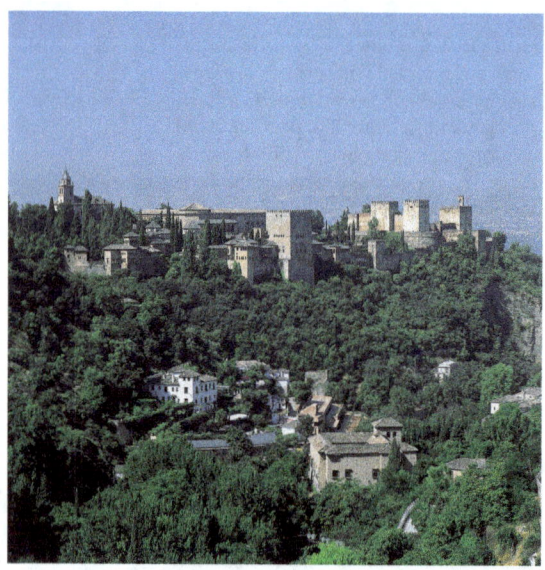

La Alhambra, vista desde el Sacromonte, Granada.

Real Alcázar, alicatado del zócalo del patio de las Doncellas, Sevilla.

del califato a causa de las guerras civiles de comienzos del siglo XI, dando paso a un período de fragmentación política conocido como el de los Reinos de Taifas. Surgieron entonces algunas dinastías locales, como los hudíes en Zaragoza, los du-l-nuníes en Toledo, los abbasíes en Sevilla y los ziríes en Granada. Todas ellas conjugaron la debilidad política con el esplendor cultural y artístico, uno de cuyos mejores testimonios es el palacio hudí de la Aljafería en Zaragoza.

El siglo XI se cierra con el desequilibrio de la balanza política a favor de los reinos cristianos del norte. El hecho más evidente de este cambio es que, en el año 1085, la ciudad de Toledo, antigua capital del reino visigodo y posterior capital islámica de la Marca media y de la Taifa du-l-nuní, pasa a poder de Alfonso VI de Castilla. La capitulación de Toledo marca una inflexión decisiva en la historia medieval española, tanto para musulmanes como para cristianos.

Conscientes de su debilidad política, los Reinos de Taifas solicitaron la ayuda del imperio almorávide de Yusuf ben Tasufin, que llegó a la Península de inmediato, en el año 1086, derrotó a los cristianos en la batalla de Zallaqa y, aunque no era su propósito inicial, a partir de 1090 unificó bajo su dominio todo el territorio de al-Andalus.

Se inició así el período de los dos imperios beréberes, el almorávide y el almohade, asentados a ambos lados del estrecho de Gibraltar, tanto en al-Andalus como en el Magreb.

La tradición artística andalusí se extendió durante la dominación almorávide por el norte de África, donde recibió nuevos aportes orientales. Estas características mestizas se pueden apreciar en la gran mezquita de Tremecén o en la de los kairuaníes de Fez.

El período almohade dejó en la ciudad de Sevilla, residencia del califa a partir de 1171, una mezquita *aljama*, de la que se han conservado, con alguna transformación, el patio de los Naranjos y el *alminar*, actual Giralda. De este mismo período

Castillo, vista del conjunto, Arévalo.

son también otros importantes palacios urbanos que se aún se pueden apreciar en la Buhayra y en el Real Alcázar.

La dominación de al-Andalus por los imperios almorávide y almohade no logró detener el avance territorial de los cristianos. En 1118 el rey de Aragón, Alfonso I el Batallador, conquistó la ciudad de Zaragoza, capital de la Marca superior. A esta conquista siguieron las de Tudela y Tarazona en 1119, y las de Calatayud y Daroca en 1120. Otro de los avances cristianos importantes fue la ocupación de todo el valle medio del Ebro.

El dominio almohade también debió ceder ante el incesante avance cristiano, sobre todo tras la batalla de las Navas de Tolosa en el año 1212. La quiebra del poder almohade facilitó la reconquista de las tierras levantinas por Jaime I el Conquistador, con la toma de Valencia en 1238, y la del valle del Guadalquivir por Fernando III, que llevó aparejadas las conquistas de Córdoba, en 1236, y de Sevilla, en 1248.

La historia de al-Andalus durante los ocho siglos de su existencia fue una sucesión de períodos de concentración del poder político —los ya citados períodos cordobés, almorávide y almohade— seguidos por otras tantas etapas de fragmentación o de taifas.

Tras la última quiebra del poder almohade tan solo pudo sobrevivir —y ello gracias a los pactos con el rey castellano— una dinastía, la de los nazaríes (1232-1492), que en 1237 eligió Granada como capital. Los nazaríes edificaron una nueva ciudad palatina en la Alhambra, sobre la colina de la Sabika, dominando las tierras de la Andalucía Alta. El arte andalusí alcanzó entonces, con los conjuntos monumentales de la Alhambra y el Generalife, su máxima expresión. Con Granada culmina y se cierra la historia de al-Andalus y del arte islámico en España. Así, pues, durante ocho siglos la España medieval estuvo dividida de forma desigual y cambiante entre la Cristiandad y el Islam, dos culturas enfrentadas política y

Introducción histórica y artística

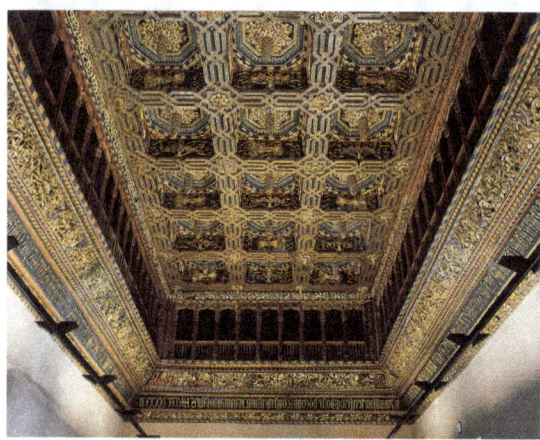

La Aljafería, techumbre del palacio de los Reyes Católicos, Zaragoza.

religiosamente. La historia de los hechos militares ha enmascarado y ocultado con frecuencia otra historia de enseñanzas más ricas, la de los contactos culturales entre cristianos y musulmanes. Una consecuencia cultural de estos contactos es el arte mudéjar.

El mudéjar, entre el Islam y la Cristiandad

En este contexto de intercambios culturales, la capitulación de Toledo ante Alfonso VI de Castilla, en 1085, y la toma de Zaragoza por Alfonso I el Batallador, en 1118, significaron algo más que una inflexión en el dominio del territorio peninsular por cristianos y musulmanes, en la medida en que constituyen hechos históricos de gran trascendencia cultural. En efecto, la reconquista de Toledo y la de Zaragoza suponen el comienzo de una situación nueva para los cristianos: la ocupación de grandes núcleos urbanos con sus respectivos territorios, para los que no disponían de potencial humano repoblador. A partir de aquel momento, se inició una práctica repobladora que fue decisiva en la configuración de la nueva estructura social de la España cristiana medieval.

La dificultad de los reinos cristianos del norte peninsular para repoblar los vastos territorios conquistados abocó a una decisión política de consecuencias duraderas para la cultura medieval española, como fue la de autorizar a la población musulmana vencida a quedarse bajo dominio cristiano en los territorios conquistados, conservando la religión musulmana, la lengua árabe y una organización jurídica propia. Así aparecieron en la escena social los *mudéjares,* o sea, los musulmanes a los que se autorizó a quedarse en la España cristiana pagando un tributo.

Mientras duró la dominación musulmana de la Península Ibérica, tanto las comunidades de cristianos, denominados *mozárabes,* como los judíos habían vivido como tributarios bajo dominio islámico. Incluso numerosos cristianos se habían convertido al Islam, recibiendo el nombre de *muladíes.* Cuando la balanza se inclinó del lado cristiano, entre los siglos XI y XII, a partir de la capitulación de Toledo y de Zaragoza, fueron los musulmanes vencidos, los mudéjares, junto con los judíos, quienes se convirtieron en tributarios de los reyes cristianos.

A partir de este momento crucial, sobre el solar hispánico medieval ya no hubo musulmanes solo en al-Andalus, al otro lado de la frontera política, sino también en territorio cristiano. Por un lado se produjo la asimilación cultural de los musulmanes vencidos, de los mudéjares; por otro lado, los cristianos sintieron una fascinación evidente ante los monumentos islámicos de las ciudades conquistadas.

Introducción histórica y artística

Los alcázares musulmanes fueron transformados en palacios de reyes cristianos, y las mezquitas *aljama*s fueron purificadas y consagradas como catedrales e iglesias. De forma paralela, los reinos cristianos mantenían estrechas relaciones culturales con los territorios de al-Andalus todavía no conquistados, en especial con el reino nazarí.

Todos estos factores permiten explicar la creación y las vías de desarrollo del arte mudéjar en la España cristiana.

Estas circunstancias sociales hicieron posible el nacimiento del arte mudéjar, que puede definirse como el resultado de la confluencia de dos tradiciones artísticas: la islámica y la cristiana. Fue un encuentro que dio lugar a una expresión artística nueva y diferente de cada uno de los elementos que la integran.

El arte mudéjar se sitúa culturalmente como un enclave entre el arte islámico y el arte cristiano. Por ello el mudéjar constituye la manifestación artística más genuina de la España cristiana medieval, crisol de tres culturas, y la auténtica expresión plástica del pensamiento de una sociedad en la que convivían cristianos, mudéjares y judíos. Por tanto, no debe considerarse hija de una exaltación castiza la atinada valoración que Marcelino Menéndez Pelayo hizo sobre el arte mudéjar al afirmar que es "el único tipo de construcción peculiarmente español del que podemos envanecernos". Aquí radica el fundamento de que este estilo artístico haya sido elegido para el ciclo internacional **El Arte Islámico en el Mediterráneo.**

Con todo, y tal vez debido a su carácter tan singular, el mudéjar es la manifestación del arte español que ha sido interpretada de un modo más contradictorio, con posiciones muy contrapuestas, derivadas de la distinta valoración que cada historiador hace de este fenómeno artístico y de la proporción en que entran en él los distintos elementos —islámicos y cristianos— que lo integran.

De un lado se alinean quienes han situado culturalmente el mudéjar como un brillante epílogo de la historia del arte hispano-musulmán o andalusí, un capítulo final que se ocupa de la pervivencia del arte islámico en territorio cristiano. Pero esta actitud historiográfica olvida la importante circunstancia de que el arte mudéjar no se realizó bajo dominio político musulmán. El límite entre el arte musulmán y el mudéjar lo define el hecho histórico de la Reconquista cristiana. En el arte mudéjar, realizado bajo dominio cristiano, ha desaparecido precisamente aquello que constituía el soporte cultural del arte musulmán, o sea, su sometimiento al dominio político del Islam. En un sentido estricto, el arte mudéjar no pertenece, pues, al arte musulmán.

Iglesia parroquial, detalle de la torre, Utebo.

Introducción histórica y artística

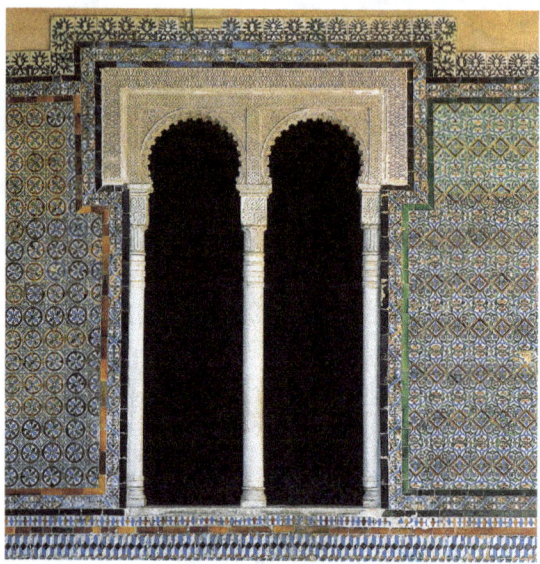

Casa de Pilatos, ventana del patio principal, Sevilla.

De otro lado se posicionan quienes han interpretado el mudéjar como una parte del arte occidental cristiano, valorándolo como un mero añadido ornamental de tradición islámica a los estilos occidentales románico o gótico. Para este segundo grupo de historiadores, los monumentos mudéjares pertenecen claramente al arte occidental europeo, con algunos rasgos o influencias del arte islámico. De esta valoración se deriva la utilización de términos como "románico-mudéjar" o "gótico-mudéjar" para designar unas manifestaciones artísticas en las que lo estructural y principal se relaciona siempre con el arte occidental, mientras que el aporte musulmán queda limitado a elementos ornamentales y secundarios. Esta corriente historiográfica, como se verá más adelante, ha sobrevalorado la aportación cristiana y ha minusvalorado el papel de los elementos islámicos que integran el arte mudéjar, ya que estos ni son únicamente ornamentales ni lo ornamental cumple en el arte mudéjar la misma función que en el arte occidental europeo.

El mudéjar no corresponde, pues, en sentido estricto, ni a la historia del arte musulmán ni a la del arte occidental cristiano, ya que es un eslabón de enlace entre ambas culturas. Es un fenómeno singular de la historia del arte español. El análisis pormenorizado de los elementos artísticos musulmanes y cristianos que integran el mudéjar y su diferente valoración han conducido a estas actitudes contrapuestas y alejadas por igual de lo que probablemente fue la realidad cultural y social que lo hizo posible. Ya Fernando Chueca denunció hace años con clarividencia que estos análisis disgregadores del mudéjar "no hacen más que soslayar el problema, pues con todos los componentes que se quiera, nos encontramos con el hecho de un pueblo manifestándose de una determinada manera y con una gran unanimidad".

En definitiva, estas actitudes extremas en la interpretación del mudéjar han olvidado lo primordial: que el arte es, ante todo, la expresión de una sociedad. El mudéjar no es otra cosa que la expresión artística de la sociedad medieval española, en la que convivían cristianos, musulmanes y judíos. Esta sociedad fue el resultado del pragmatismo político y de la tolerancia religiosa de la repoblación. En estricta ortodoxia, ni los cristianos debieron autorizar la permanencia de los musulmanes ni tampoco estos debieron quedarse. Sin duda constituyó una anomalía cultural. Pero también el mudéjar lo es en cierta medida.

Hay que subrayar que el mudéjar es una expresión artística nueva, diferente de los elementos musulmanes y cristianos que la

componen. En realidad, pertenece "pro indiviso" a la cultura islámica y a la cristiana, como una buena parte de la historia medieval española.

Caracterización artística del mudéjar

Si todas las manifestaciones artísticas utilizan un lenguaje formal, que ha de ser caracterizado con precisión antes de adscribir cualquier obra a una época y un estilo determinados, en el caso del mudéjar las discrepancias en el análisis y la valoración de los elementos formales que lo integran, procedentes unos de la tradición islámica y otros de la tradición occidental, han dificultado su caracterización artística, lo que ha provocado una fuerte controversia sobre el carácter mudéjar de determinados monumentos.

En relación con los contenidos del arte mudéjar, se ha procedido tanto por exceso como por defecto. Por exceso, porque se han calificado de mudéjares algunas obras cristianas en las que solamente aparecen de forma aislada y esporádica ciertos rasgos formales o influencias islámicas. Determinado afán de mudejarismo ha causado enormes daños a la precisión de los contenidos del arte mudéjar. Por defecto, porque se ha negado el reconocimiento de mudéjares a monumentos que lo son. Esta negativa se ha fundamentado, en ocasiones, en el hecho de haber encontrado en ellos una excesiva islamización, de modo que se han clasificado como islámicos algunos monumentos realizados en la España cristiana. Como ejemplo de este despropósito histórico se puede mencionar la sinagoga de Santa María la Blanca en Toledo, que Torres Balbás situaba bajo el epígrafe del arte almohade.

En otras ocasiones, sin embargo, la negativa a reconocer el carácter mudéjar de determinado monumento se debe a que no se advierte en él suficiente islamización; tal vez el caso más frecuente y conocido sea el foco mudéjar leonés y castellano viejo de los siglos XII y XIII, a cuyos monumentos algunos estudiosos prefieren calificar simplemente como "románico de ladrillo" o "arquitectura de ladrillo". En realidad, el mudéjar debe caracterizarse, desde el punto de vista formal, por la conjunción de elementos artísticos cristianos e islámicos. Ya en el discurso fundacional de Amador de los Ríos de 1859 se caracterizaba de este modo, con expresiones tan brillantes como "maridaje de la arquitectura cristiana y de la arábiga", "singular consorcio", "prodigiosa fusión entre el arte de Oriente y el arte de Occidente" y otras similares. Pero desde Amador de los Ríos, los estudiosos se han dedicado a una disección de laboratorio para cuantificar y valorar dichos elementos artísticos por separado, en lugar de insistir en el carácter de síntesis de estos elementos formales cristianos y musulmanes, que da lugar a una expresión artística nueva y diferente de los elementos que la integran.

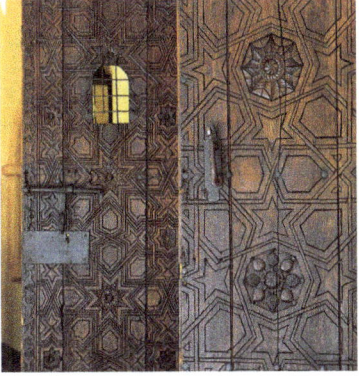

Granja de Mirabel, hojas de la puerta de la capilla de la Magdalena, Guadalupe.

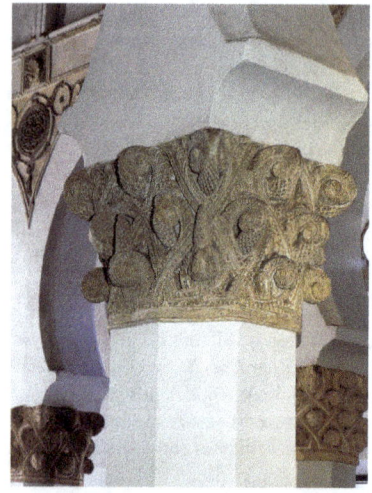

Sinagoga de Santa María la Blanca, detalle de un capitel, Toledo.

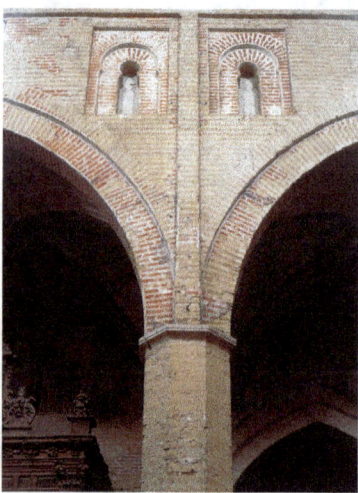

Iglesia de San Miguel, detalle de un pilar de ladrillo, Villalón de Campos.

Tal actitud analítica y disgregadora ha dañado profundamente la comprensión del arte mudéjar. Que el historiador no separe lo que el arte ha unido.

El análisis de los elementos formales de cualquier manifestación artística puede resultar tedioso, y de buen grado lo obviaríamos aquí si una lectura incorrecta del texto de Amador de los Ríos no hubiese desvirtuado por completo este análisis, conduciendo a una sobrevaloración de los elementos formales. Según Amador de los Ríos, el arte mudéjar en unas ocasiones utiliza "como formas principales las del arte ojival a la sazón floreciente y como ornamentales las del arte mahometano", pero añade inmediatamente que en otras ocasiones sigue "en todo opuesto sistema", es decir, sucede al revés.

Es responsabilidad de Vicente Lampérez, seguido sin cuestionar por gran parte de los historiadores posteriores, haberse olvidado casi por completo del "opuesto sistema" de Amador de los Ríos, al afirmar de modo general que el mudéjar utiliza siempre estructuras cristianas y ornamentación islámica. Esta es una distorsión esencial en la que además subyace el prejuicio estético occidental de considerar lo estructural como el elemento principal y lo ornamental como el elemento secundario. De esta valoración de Lampérez deriva el entuerto interpretativo del arte mudéjar.

Por ello, todo análisis actual de los elementos formales del arte mudéjar debe poner el acento en dos observaciones: la primera, que la ornamentación no constituye un elemento secundario sino primordial en el arte mudéjar, ya que funciona del mismo modo que en el arte islámico; la segunda, que el arte islámico ha aportado también elementos estructurales muy destacados a la formación y el desarrollo del arte mudéjar.

Respecto de la ornamentación, no parece necesario insistir en que constituye el principio esencial de todas las manifestaciones artísticas del Islam; tanto la arqui-

tectura como los más diversos objetos islámicos van revestidos de decoración, cualquiera sea la escala o el material empleados. Por esta razón, en el arte mudéjar ha pervivido el factor más esencial del arte islámico: lo decorativo.

Pero en el análisis de la ornamentación mudéjar no hay que atender tan solo al registro de los motivos formales de tradición islámica, tales como los elementos vegetales estilizados —el *ataurique*—, los elementos geométricos —lazos y estrellas— y los elementos epigráficos árabes —cúficos o nasjíes—. Tan importante o más es tener en cuenta los principios compositivos de la ornamentación islámica, tales como los ritmos repetitivos, la tendencia al revestimiento total de las superficies o el diseño que utiliza patrones sin límites espaciales.

Fueron precisamente la gran versatilidad y la enorme capacidad de asimilación formal del arte mudéjar —actitudes creativas transmitidas por el arte islámico— las que permitieron incorporar al repertorio ornamental mudéjar una rica variedad de motivos procedentes del arte cristiano, como por ejemplo toda la flora naturalista gótica. Estos motivos ornamentales de tradición cristiana reciben en la expresión artística mudéjar distinto tratamiento y composición, de acuerdo con el sistema rítmico de la tradición islámica.

El influjo del Islam en la ornamentación mudéjar no se agota en el repertorio ornamental, sino que afecta a todo el sistema compositivo, cualesquiera sean los motivos utilizados. Y tampoco la aportación islámica al arte mudéjar puede reducirse exclusivamente a lo ornamental, ya que afecta de modo considerable a los elementos estructurales, o sea, el denominado por Amador de los Ríos "opuesto sistema".

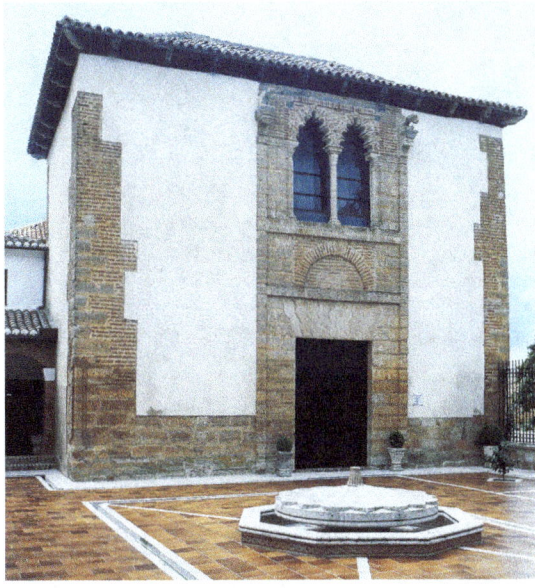

Palacio de Pedro I, fachada, Astudillo.

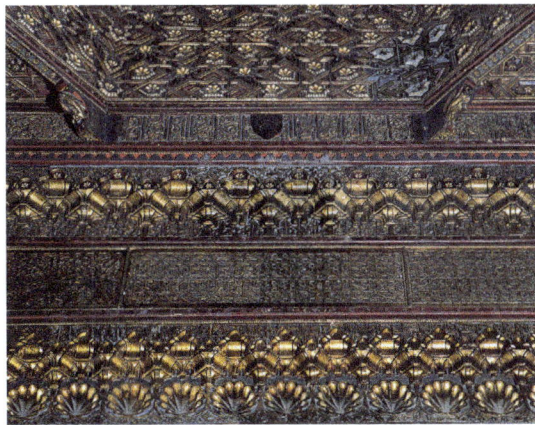

La Seo o Catedral del Salvador, detalle de la techumbre de la Parroquieta, Zaragoza.

Bastará aquí con mencionar dos ejemplos fundamentales de estructuras arquitectónicas mudéjares que proceden de la tradición musulmana.

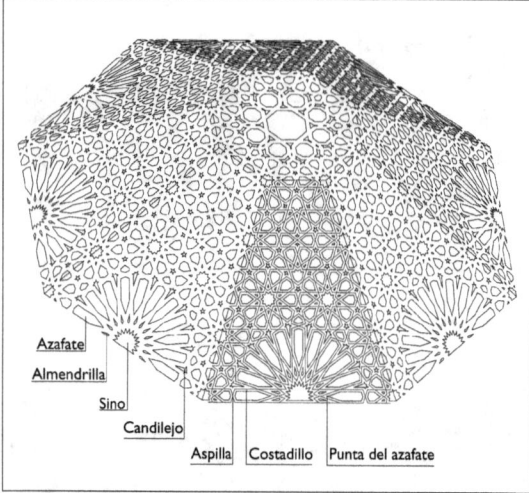

Esquema de armadura, muestra de lazo mixto de diez y veinte.

En primer lugar recordemos la estructura de numerosas torres-campanario, formadas por un cuerpo de *alminar* al que se ha superpuesto en la parte alta un cuerpo de campanas; ninguna otra estructura mudéjar refleja de forma tan diáfana la estructura de la sociedad que la creó. En este aspecto sobresale el foco mudéjar aragonés, cuyas torres-campanario, tanto las de planta cuadrada como las de planta octogonal, están formadas por dos torres, una que envuelve a la otra, con la caja de escaleras entre ambas, y la torre interna dividida en estancias superpuestas, al igual que la estructura de la Giralda de Sevilla, hasta que se accede en la parte alta al cuerpo de campanas, ya de tipología cristiana.

Otro de los elementos estructurales de raigambre islámica, básico en el sistema de la arquitectura mudéjar, son las *armaduras* de madera para cubierta, tanto las de *par y nudillo* como las de *limas*. Estas tipologías de cubierta son más ligeras, aunque comportan mayor riesgo de incendios y distribuyen por igual la carga sobre los muros, por tanto permiten una construcción mural más indiferente a la estructura y mucho menos articulada que en la arquitectura gótica coetánea. Fernando Chueca ya subrayó con clarividencia que las *armaduras* de madera constituyen uno de los hallazgos estructurales más felices del arte mudéjar; son muy numerosas en todos los focos mudéjares y tienen una gran pervivencia en la edad moderna, tanto en la arquitectura hispánica como en la hispanoamericana.

Por lo que se refiere a los elementos cristianos del arte mudéjar, con frecuencia sobrevalorados en la historiografía tradicional, ha de tenerse en cuenta que los comanditarios del arte mudéjar son en su mayoría cristianos y, por lo mismo, tanto las funciones arquitectónicas como las tipologías subsiguientes son cristianas. Existe, en consecuencia, un predominio de la arquitectura religiosa cristiana en el arte mudéjar, con las notables excepciones ya conocidas de sinagogas y mezquitas mudéjares.

Si a lo largo de la historia el arte islámico se ha caracterizado por su asombrosa capacidad de asimilación de las formas artísticas de los pueblos dominados, lo que permitió incorporar a la arquitectura islámica numerosas tipologías y formas artísticas de otras culturas, no es de extrañar que, bajo el dominio político cristiano, su capacidad de adaptación se incrementara, si cabe; porque a partir de entonces ya no se trató de adaptar tipologías arquitectónicas de otras culturas a las funciones arquitectónicas del Islam, sino simplemente de poner un sistema de trabajo islámico al servicio de unas necesidades y unos comanditarios cristianos.

Lo que sucede es que el resultado de aquel trabajo ya no es arte occidental cristiano, sino arte mudéjar, porque se produce una nueva expresión artística, una verdadera síntesis de los elementos artísticos musulmanes y cristianos, una nueva unidad estética, como ha defendido Guillermo Guastavino. Sólo sin perder de vista este contexto global puede aceptarse un análisis pormenorizado de los elementos artísticos de raíz islámica o cristiana en el arte mudéjar.

El sistema de trabajo mudéjar

El criterio más ajustado para la caracterización del arte mudéjar es una valoración conjunta de los materiales utilizados, de las técnicas de trabajo y de las formas artísticas a las que sirven de vehículo. En el arte mudéjar se da una unidad de materiales, técnicas y formas artísticas que, si bien teóricamente es posible analizar y valorar por separado, en la realidad estética del sistema de trabajo mudéjar andan unidos sin posibilidad de separación. Por esta razón los materiales básicos utilizados, como el ladrillo, el yeso, la madera y la cerámica, así como las técnicas de trabajo mudéjar, no han de valorarse aisladamente ni desvincularse del resultado estético, tanto estructural como ornamental, en el que cobran vida artística, transformándose en obra de arte.

Tanto en el arte islámico como en el arte mudéjar, los materiales, las técnicas y las formas artísticas se unen de modo perfecto en la obra terminada, y contamos con abundantes testimonios de que fueron valorados estéticamente de modo unitario. Bastará con mencionar un ejemplo para cada manifestación artística.

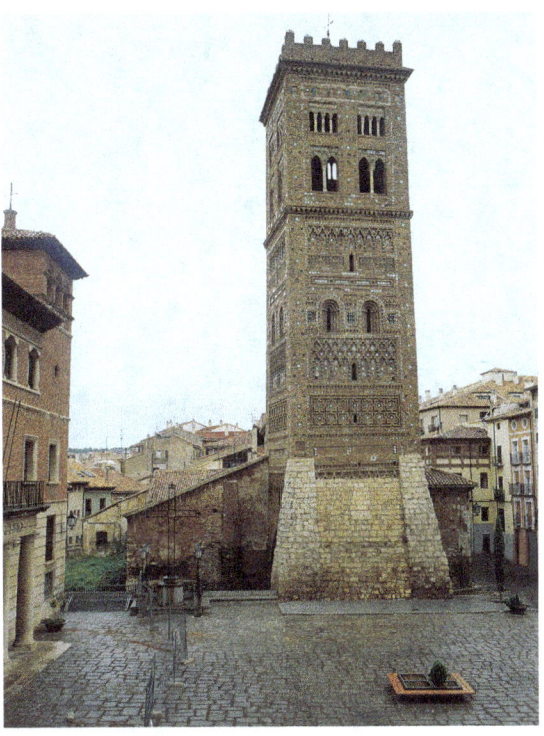

Torre de San Martín, Teruel.

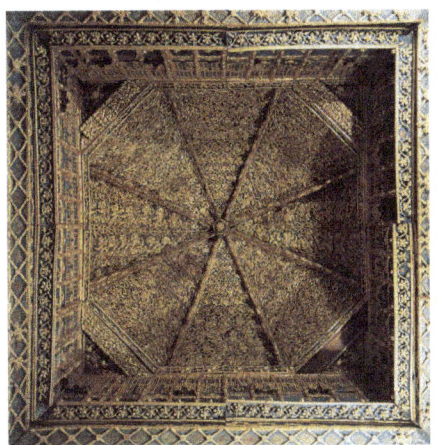

Alcázar, bóveda de la capilla del presbiterio, Zafra.

Palacio de Pedro I, detalle del friso de la techumbre del Altar Mayor, Tordesillas.

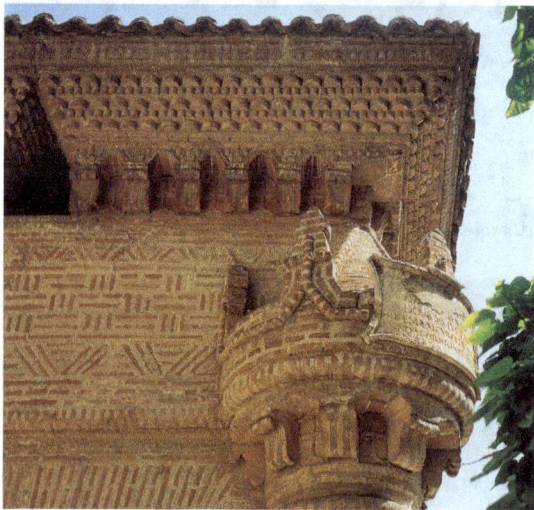

Detalle de la Capilla de Luis de Lucena, Guadalajara.

"Es un palacio en el cual el esplendor está repartido
entre el techo, el suelo y las cuatro paredes;
en el estuco y en los azulejos hay maravillas, pero
las maderas labradas de su techo aun son más extraordinarias".

No cabe una expresión más concisa y afortunada de la estética islámica, tanto por lo que respecta al concepto espacial y su delimitación por las superficies ornamentales, como por lo que atañe a la concepción unitaria y global de todos los materiales empleados, en este caso el estuco, la madera y la cerámica decorada. En efecto, los materiales forman una unidad artística perfecta, actuando como soporte formal del esplendor y las maravillas artísticas labradas sobre ellos con determinadas técnicas. Estos materiales que, en principio, por su propia naturaleza y por sus técnicas de trabajo, habían condicionado el diseño formal islámico, tras un lento proceso de integración en el sistema se convirtieron en un vehículo adecuado para que los elementos formales se deslizasen sobre ellos, multiplicándose hasta el infinito. Los materiales constituyen un soporte para la ornamentación, que puede ser intercambiada de un material a otro o de escala. Todo está concebido unitariamente para lograr un resultado estético, un sistema de representación.

Para el arte islámico nos sirve un poema de Ibn al-Yayyab que decora los muros de la torre llamada de la Cautiva, en el recinto fortificado de la Alhambra. Transcrito y estudiado por María Jesús Rubiera, dice así:

Como corroboración de la unidad de concepto con que eran tratados los materiales en el arte mudéjar, nos encontramos en la documentación con el término "manobra", con el que se alude a todo lo necesario para la realización de una obra mudéjar. Así, en el siglo XV, el maestro mudéjar Muça Domalich contrató la fábrica de una sala capitular para el claus-

tro del convento de San Pedro Mártir de Calatayud, precisándose en las capitulaciones "que el dicho maestre Muça aya de posar todas las dichas cosas que serán necessarias, assí de fusta, clavazón, algez, pintar e otra qualquiere manobra, que menester será para la dicha obra, et qualquiere expensas". Con el término "manobra" se aludía no solo a todos los materiales que iban a utilizarse en una obra, y que eran considerados de forma global en los contratos, sino, de forma más amplia, a todo lo necesario para la realización de una obra, tanto los materiales como el trabajo de los mismos.

Tan solo considerando globalmente los materiales empleados, las técnicas y formas artísticas, es decir, el sistema de trabajo mudéjar, se evitan caracterizaciones incorrectas. No se puede confundir arquitectura de ladrillo con arquitectura mudéjar; tampoco puede hacerse con el resto de los materiales empleados. El uso de un determinado material, técnica o forma artística, considerado por separado, no constituye por sí solo un criterio fiable para caracterizar el arte mudéjar. Ha de tenerse en cuenta que se trata de un sistema.

Factores sociales y económicos del arte mudéjar

Son numerosas las causas que se han señalado para explicar el éxito del arte mudéjar, que alcanzó una enorme expansión durante los siglos bajomedievales y salpicó profusamente de monumentos casi todo el territorio español. Se ha hablado de condicionamientos geográficos para la expansión de la arquitectura románica y gótica, que utilizó como material la piedra sillar, difícil de obtener en muchos puntos del solar hispánico;

Universidad, azulejo del suelo del Paraninfo, Alcalá de Henares.

también de crisis y recesión económicas, que explicarían la difusión de un sistema constructivo considerado más barato; y, asimismo, de la existencia de una mano de obra, los mudéjares, considerada en líneas generales más abundante, barata, rápida y eficaz.

Otras consideraciones más culturalistas han aludido al declive de la influencia

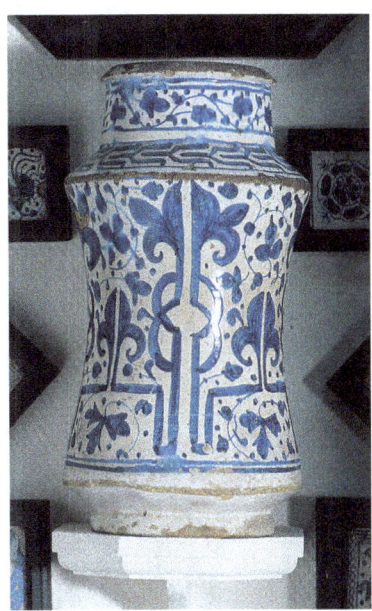

Bote de farmacia "pot" de cerámica de Paterna o Manises, Instituto Valencia de Don Juan (1425), Madrid.

Introducción histórica y artística

*Real Alcázar,
interior del pabellón
de Carlos V, Sevilla.*

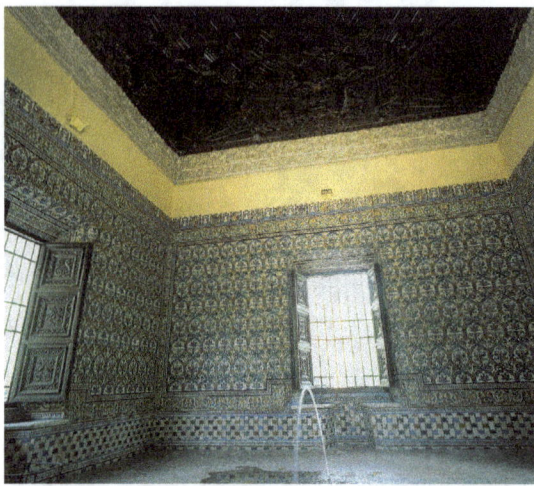

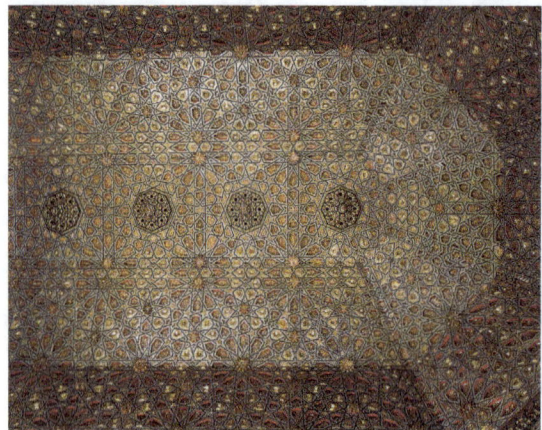

*Palacio de Pedro I,
techumbre del Altar
Mayor, Tordesillas.*

francesa en la arquitectura española para explicar el éxito del mudéjar. Este influjo había sido determinante a lo largo de los siglos XI, XII y XIII, muy patente en los monumentos románicos, en los monasterios cistercienses y en las catedrales góticas castellanas del período clásico, pero, a partir del siglo XIII, inició una recesión y fue sustituido por la expansiva arquitectura mudéjar en todo su esplendor.

Lo cierto es que todas estas causas de carácter socioeconómico han sido poco contrastadas por la investigación actual, tal vez por carecer de fuentes documentales suficientes para una correcta valoración. Ya Manuel Gómez-Moreno planteó en su día que lo que en realidad se produjo fue la competencia entre dos sistemas de trabajo: el de cantería, utilizado en la arquitectura románica y gótica, con técnicas y mano de obra fuertemente influidas por la tradición constructiva francesa, y el mudéjar, con materiales, técnicas y mano de obra fuertemente vinculados a la tradición constructiva islámica. Ovidio Cuella ha dado a conocer una importante relación de cuentas sobre las obras realizadas en la desaparecida iglesia mudéjar de San Pedro Mártir de Calatayud (Zaragoza) entre los años 1411 y 1414, que resulta sumamente significativa para valorar la competitividad del sistema de trabajo mudéjar frente al de cantería, y que, en líneas generales, rectifica bastante algunos tópicos mencionados más arriba. Gracias a las fuentes documentales aragonesas, estamos en condiciones de afirmar que el sistema de trabajo mudéjar ofrecía, a comienzos del siglo XV, una fuerte especialización en el proceso constructivo, y esto obligaba al desplazamiento de las cuadrillas que trabajaban en cada una de las etapas básicas de la obra mudéjar: cimentación, obra gruesa de ladrillo, obra de revestimiento y enlucido en yeso. La notable especialización y cualificación profesional de la mano de obra mudéjar permite inferir unos estándares de producción aceptables, que son competitivos no solo dentro del sistema de trabajo mudéjar, sino también en relación con el trabajo de cantería.

Por otra parte, esta variada cualificación profesional se tradujo en una profusa diversificación salarial de la mano de obra, desde el maestro director de las obras, Mahoma Rami, en el caso que comentamos, que percibía 5 sueldos diarios más 2 de posada, hasta el sueldo diario que percibía un mozo, pasando por un amplio abanico salarial en el que se escalonaba el resto de maestros y oficiales. La mano de obra era casi exclusivamente mudéjar. La participación de mano de obra cristiana y judía resulta irrelevante, pero es significativa a la hora de constatar que las diferencias de retribución no responden a razones de discriminación social, sino de cualificación profesional.

Aunque no disponemos de suficiente documentación para cotejar costes globales entre ambos sistemas de trabajo, los costes del sistema de trabajo mudéjar varían considerablemente, según cuál sea el procedimiento seguido: administración, contrato o subasta a la baja. Estas circunstancias sin duda influyen también en la calidad de la obra acabada.

En líneas generales puede afirmarse que este sistema de trabajo resulta sumamente eficaz, a tenor de lo realizado en una sola campaña anual entre primavera y otoño. Siguiendo estos estándares de producción del sistema de trabajo mudéjar, se ha calculado que cada una de las torres mudéjares de las iglesias de Teruel pudo realizarse en una sola campaña anual.

Pero no puede decirse lo mismo ni de la abundancia de la mano de obra mudéjar ni de su baratura. La documentación procedente de la Cancillería Real aragonesa atestigua de forma fehaciente la precariedad de la mano de obra mudéjar, por otra parte muy apreciada, así como la insistencia con que los reyes animaban a sus administradores a conseguirla. No obstante esta escasez, no hay que olvidar el destacado papel que jugó la mano de obra mudéjar, de cuyos maestros aragoneses disponemos de abundantes nóminas de los siglos XIV, XV y XVI. Por lo que respecta a su coste, ya se ha apuntado que no se aprecian diferencias salariales por razones de discriminación social.

Otra cuestión diferente, de enorme interés, es el reparto selectivo de encargos artísticos entre ambos sistemas de trabajo, el de cantería y el mudéjar, que es constatable por lo que respecta al siglo XV, y que responde más a la tipología y funcionalidad de la obra a realizar que a los posibles condicionamientos económicos. Todas estas consideraciones, aunque solo están constatadas documentalmente para el siglo XV, pueden retrotraerse sin duda a siglos anteriores.

A la hora de considerar los condicionamientos geográficos, entendidos como freno al sistema de cantería y motor del

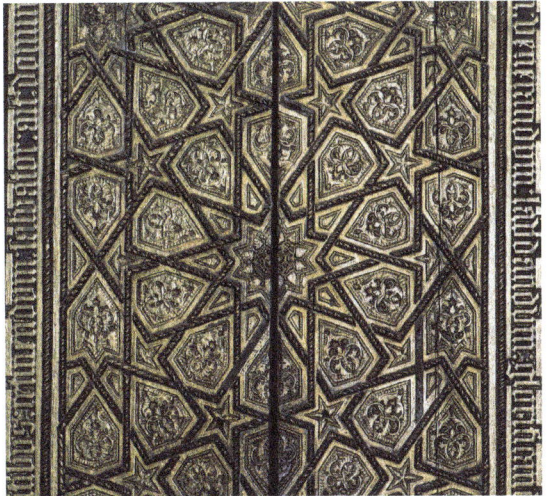

Puerta de sagrario de Jaén, Museo Arqueológico Nacional (57833), Madrid.

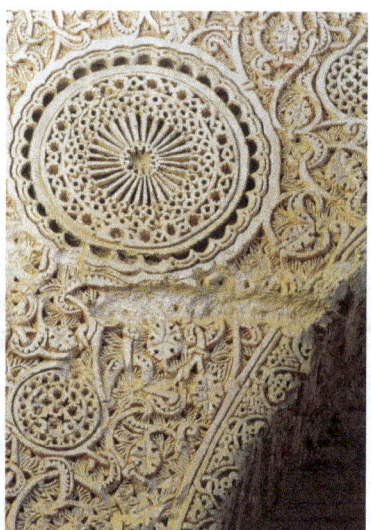

Monasterio de Nuestra Señora de Guadalupe, claustro mudéjar o de los Milagros, Guadalupe.

Iglesia de la Peregrina, detalle de yesería, Sahagún.

éxito del arte mudéjar, también hay que pronunciarse con suma cautela, si no queremos aceptar las tesis radicales y deterministas sobre el medio geográfico en relación con la creación artística. La voluntad artística ha superado en muchas ocasiones los condicionamientos del medio geográfico, y en el arte español contamos con numerosos ejemplos de ello; pero si el sistema de cantería se sobrepuso con alguna frecuencia al medio geográfico, más fácil resulta todavía que el arte mudéjar desbordara lo que podría considerarse su espacio natural, en función de los materiales básicos que utilizó. Hay que volver, pues, siempre a la razón histórica para la interpretación de cualquier fenómeno artístico. Como ha escrito con justeza José María Azcárate respecto del arte mudéjar, los factores económicos "contribuyen a su asentamiento y difusión", pero "no justifican por sí mismos la creación de un estilo".

Factores históricos del arte mudéjar

Si entendemos que la mejor vía de aproximación a la comprensión del arte es acercarnos al pensamiento y la estructura de la sociedad que lo creó, esta aproximación, que denominamos "histórica", arroja unos resultados particularmente fecundos en el caso del arte mudéjar. Solo considerando el mudéjar en su propio proceso histórico de formación y desarrollo nos ponemos en condiciones adecuadas para la comprensión de este singular fenómeno de arte español.
El primer factor que posibilitó el nacimiento del arte mudéjar fue la fascinación que la sociedad cristiana sintió desde el primer momento ante las creaciones

artísticas del Islam. Numerosos objetos ricos y preciados —botes y arquetas de marfil, arquetas de plata, aguamaniles de bronce, tejidos de seda, objetos de vidrio tallado o de cristal de roca— pasaron a enriquecer los tesoros de los monasterios y catedrales de los reinos cristianos. Lo que con frecuencia había sido botín de guerra o tributos no monetarios adquirió nuevas funciones y usos religiosos. Muchos de los objetos suntuarios del arte andalusí se han conservado merced a esta fascinación cristiana. Un fenómeno similar se produjo en la Europa medieval cristiana, en la que determinados objetos suntuarios islámicos también se acumularon en monasterios y catedrales como botín de las sucesivas Cruzadas.

La paulatina reconquista del territorio andalusí incorporó al dominio cristiano un ingente patrimonio monumental islámico. En él sobresalen los alcázares y las mezquitas, que se transformaron en alcázares de reyes cristianos y en catedrales. No solo, pues, se mudejarizó la población; también los monumentos islámicos lo hicieron, es decir, quedaron sometidos al dominio cristiano.

La aceptación social de la pervivencia del arte islámico en la España cristiana fue un primer paso para el nacimiento del arte mudéjar. Si hoy, tantos siglos después de la Reconquista, el legado monumental del Islam en algunas ciudades españolas sigue siendo considerable (recuérdense, a título de ejemplo, los casos más señeros: Zaragoza, Toledo, Córdoba, Sevilla o Granada), hay que hacer un esfuerzo para imaginar cuál debió ser durante siglos el patrimonio monumental islámico en gran número de ciudades españolas reconquistadas.

Pero, sin duda, el factor que influyó de manera más rotunda en la formación del arte mudéjar fue el proceso histórico de la Reconquista. Hemos dicho que para el nacimiento del arte mudéjar fue condición previa la reconquista cristiana del territorio. Por razones muy complejas, esta se produjo de forma gradual, escalonada e irregular entre los siglos XI y XV. La reconquista cristiana interrumpió en momentos diferentes el proceso del arte islámico en cada región española. Por esta razón, los precedentes monumentales islámicos de cada foco regional fueron diferentes. Al influir sus características formales de manera decisiva en los primeros pasos del arte mudéjar de cada zona, le confirieron una fuerte personalidad e introdujeron un importante factor de diversidad en el vasto panorama geográfico del mudéjar hispánico. La cronología de la Reconquista, las circunstancias de la repoblación y la tradición monumental islámica de cada región son facto-

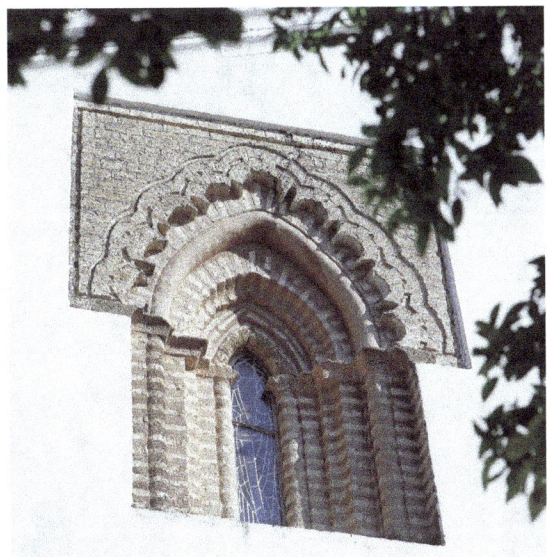

Iglesia de Santa María, ventana de la fachada, Sanlúcar la Mayor.

Introducción histórica y artística

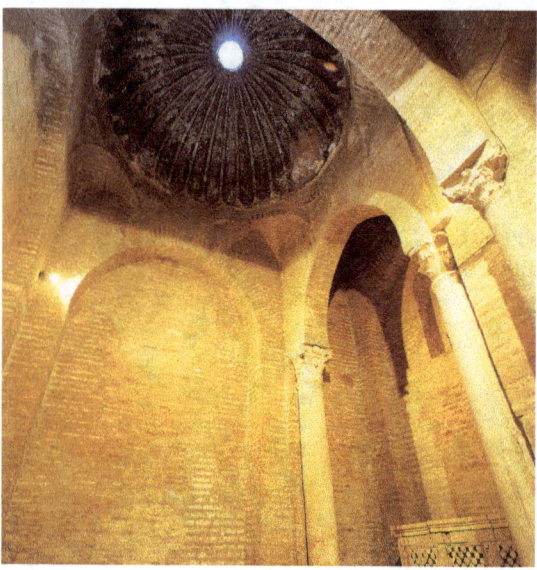

Iglesia de Santa Marina, arcos y bóveda de la capilla Sacramental, Sevilla.

res muy importantes a tener en cuenta en la formación del arte mudéjar en general y de cada foco regional mudéjar en particular.

No obstante, la aparición del arte mudéjar en cada foco regional no fue inmediata al momento de la Reconquista. Entre este momento y la aparición de los monumentos mudéjares más antiguos de cada región transcurrió algún tiempo. Este lapso de tiempo no solo responde a las dificultades concretas con que tropezó la repoblación en cada caso, sino también al deseo de los cristianos vencedores de dejar testimonio de los estilos occidentales en las tierras recientemente ocupadas. Solamente un complejo conjunto de concausas, entre las que se encuentran los condicionamientos geográficos, sociales y económicos, permiten explicar el éxito del nacimiento y desarrollo del arte mudéjar.

En su estudio sobre la arquitectura mudéjar sevillana, Diego Angulo ya advirtió un proceso de mudejarización progresiva, que es extensible a los demás focos regionales: "a medida que se desenvuelve el arte de los musulmanes sometidos, se aparta cada vez más de los cristianos y adapta formas y ornamentación más típicamente musulmanas".

Los factores históricos del arte mudéjar no se agotan con estas consideraciones. Hay que tener en cuenta que el arte mudéjar constituyó un fenómeno de larga duración, mucho más amplio en el tiempo que los sucesivos estilos del arte occidental europeo de los que es coetáneo (románico, gótico, renacimiento), y también que las sucesivas etapas históricas del arte hispano-musulmán (taifas, almorávide, almohade, nazarí), a las que sobrevivió tras la conquista de Granada.

Por ello las formas artísticas de cada foco mudéjar regional no solo se alimentaron de los precedentes locales islámicos, sino que se enriquecieron constantemente en el devenir histórico con nuevos préstamos procedentes de al-Andalus y de otros focos mudéjares.

En este sentido resultan ejemplares los casos de los focos mudéjares de Toledo y Teruel.

En el arte mudéjar toledano, a pesar de la temprana capitulación de la ciudad en el año 1085, con precedentes islámicos locales muy arcaizantes, se constatan influencias formales de las artes almorávides y almohades desde muy pronto, incluso antes de la conquista de Sevilla en 1248. Este fenómeno de precocidad formal en el mudéjar toledano se ha explicado, de acuerdo con la *Crónica Latina* de Alfonso VII, por el regreso a Toledo de una colonia de *mozárabes* tras la destrucción de Marrakech por los almohades en 1147.

Tampoco los precedentes aragoneses, que muestran un gran arcaísmo, justifican la precocidad formal del mudéjar turolense, pero las características de su morería abierta, constituida en su mayor parte por musulmanes levantinos inmigrados, permiten explicarlo.

No hay que olvidar la movilidad de la mano de obra mudéjar, particularmente en los encargos reales, que facilitaron la libre circulación de formas artísticas, no solo entre los diferentes focos regionales cristianos, sino entre estos y el territorio islámico, y viceversa. Este es el caso muy conocido de las cuadrillas de musulmanes toledanos, sevillanos y granadinos que trabajaron para Pedro I de Castilla en el Real Alcázar de Sevilla, y para Muhammad V en el palacio de los Leones de la Alhambra, utilizando los mismos elementos formales a ambos lados de la frontera política entre la Cristiandad y el Islam. Así, por esta vía, se reintrodujeron factores de unidad en el arte mudéjar.

Idénticas consideraciones de carácter histórico pueden utilizarse para analizar y valorar en el arte mudéjar la evolución de las tipologías arquitectónicas y las formas artísticas que proceden del arte occidental cristiano.

Los focos mudéjares de la Península Ibérica

A pesar de que los elementos de unidad del arte mudéjar son incontestables y fácilmente perceptibles para un espectador occidental, los diferentes focos mudéjares regionales de España ofrecen una rica diversidad, consecuencia de los factores históricos que concurrieron en cada territorio. Esta diversidad aumenta el atractivo de la exposición y obliga a precisar algunas características formales distintivas de los principales focos mudéjares —aragonés, leonés y castellano viejo, toledano, extremeño y sevillano— antes de justificar los recorridos que se han elegido en cada caso.

Una de las notas formales más destacadas del arte mudéjar de Aragón es el importante papel que el ladrillo jugó en la arquitectura. El ladrillo constituye el material básico constructivo de la obra entera y, a la vez, funciona como elemento ornamental de primer orden, sobre todo en los exteriores. Con él se configuraron los motivos ornamentales que se deseaba resaltar sobre el plano de fondo y que se concentraron en algunas partes de los edificios religiosos, como los ábsides, las torres-campanario y los *cimborrios*.

Otra nota peculiar es la abundante aplicación de cerámica decorada en los exteriores arquitectónicos, facilitada por la

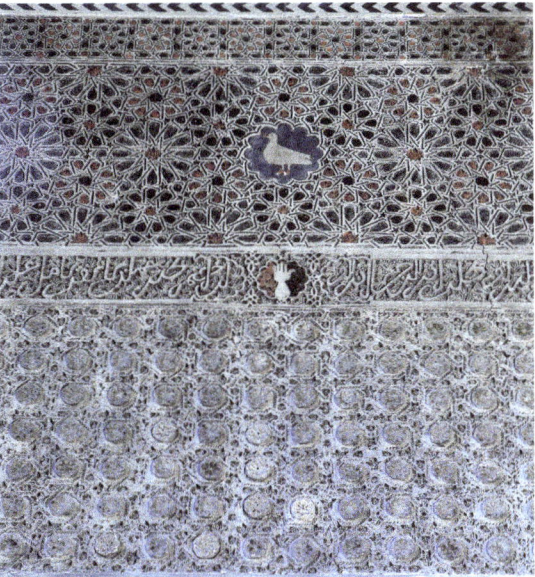

Taller del Moro, detalle de la yesería, Toledo.

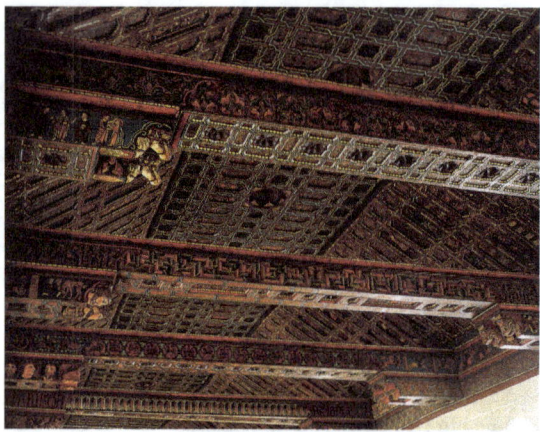

Catedral de Santa María, detalle de la techumbre, Teruel.

Iglesia de San Martín, detalle de la portada, Morata de Jiloca.

existencia de importantes alfares mudéjares, como los de Teruel o los de Muel. La decoración mudéjar aragonesa se caracteriza por la sencillez de los lazos y estrellas utilizados, de seis y de ocho puntas, así como por el arco *mixtilíneo*, solo o entrecruzado. Los precedentes locales hay que buscarlos en el palacio hudí de la Aljafería, cuya trayectoria formal es de gran arcaísmo y denota un relativo aislamiento respecto de la problemática vigente en los reinos de la Corona de Castilla.

Entre los elementos estructurales de raigambre islámica en el foco mudéjar aragonés destaca la tipología de *alminar*, que se da en la mayor parte de las torres-campanario, tanto en las de planta cuadrada como en las octogonales. La techumbre de *par y nudillo* de la catedral de Teruel constituye una obra única en el mudéjar español por su decoración figurada. Otra de las estructuras singulares del mudéjar aragonés, esta vez de raigambre cristiana, es la de iglesia-fortaleza, que se analiza con detalle en el recorrido V de la exposición.

Aunque los focos mudéjares de León y Castilla la Vieja, por un lado, y de Toledo, por otro, han sido caracterizados y estudiados por separado desde la sistematización por focos geográficos propuesta por Vicente Lampérez a principios del siglo XX, son, sin embargo, tantos o más los factores de unidad que los de diversidad, por lo que hoy ya no resulta infrecuente una consideración global de ambos focos. Muchos estudiosos han disputado sobre la prelación cronológica entre estos dos focos mudéjares. Los más se han pronunciado por la mayor antigüedad del foco mudéjar de Toledo, ya que la capitulación de la ciudad ante Alfonso VI de Castilla en el año 1085 constituyó el punto de partida para todo el arte mudéjar hispánico. Por su lado, Manuel Valdés ha insistido en la mayor precocidad del foco mudéjar leonés, algunos de cuyos monumentos en la ciudad de Sahagún son datables con garantía documental en pleno siglo XII.

No obstante, parece que la prioridad de un foco sobre el otro no debe radicar tanto en la precisión de una data para el monumento más antiguo de cada foco, como en establecer dónde se daban las circunstancias históricas más acordes para una primera formación y desarrollo del arte mudéjar. Y en este sentido todo apunta hacia Toledo, porque en la mese-

ta norte no había existido un pasado urbano islámico ni, por ello, una reconquista cristiana de ciudades con población mudéjar previa. Claudio Sánchez Albornoz ya estableció en su día la teoría del desierto humano creado en el valle del Duero durante la Alta Edad Media, un amplio espacio vacío con función de frontera entre al-Andalus y los pequeños reinos cristianos del norte peninsular.

Por esta razón el pasado monumental islámico de la ciudad de Toledo no solo es el referente y el precedente formal para el foco mudéjar al que da su nombre, sino también para el foco mudéjar de León y Castilla la Vieja, que carecía de precedentes urbanos islámicos. Lo mismo sucede con la población mudéjar que se fue asentando paulatinamente en la meseta norte y que se nutrió de la emigración de mudéjares toledanos hacia estas tierras, como ha podido constatar documentalmente Miguel Angel Ladero. Hay que reconocer que el foco mudéjar de León y Castilla la Vieja, sin precedentes monumentales urbanos islámicos y sin población mudéjar autóctona, fue bastante subsidiario de Toledo.

Ya se ha señalado que la ciudad de Toledo, una vez bajo dominio cristiano, se mantuvo a partir de fines del siglo XI como el foco más precoz de recepción de los nuevos influjos artísticos andalusíes. Esto vale lo mismo para las influencias almorávides y almohades, antes de la conquista de Sevilla en 1248, como para las nazaríes, antes de la conquista de Granada en 1492. El foco toledano fue el principal crisol del arte mudéjar en dirección norte, hacia el valle del Duero, y en dirección sur, hacia el valle del Guadalquivir, y tan solo fue desplazado en importancia por el foco sevillano a partir de la renovación edilicia producida en la Andalucía del Guadalquivir tras el terremoto de Sevilla de 1356.

No obstante, el foco mudéjar de León y Castilla la Vieja se caracterizó por la formación y difusión de una arquitectura con una fuerte personalidad artística, cuyo momento de esplendor data de fecha muy temprana, en torno a 1200, y pervive durante todo el siglo XIII y primeras décadas del siglo XIV, en especial en núcleos urbanos como Sahagún, Toro, Arévalo, Olmedo y Cuéllar.

Algunos historiadores han querido negar el carácter de mudéjar a estas manifestaciones artísticas, a las que prefieren denominar "arquitectura románica de ladrillo"

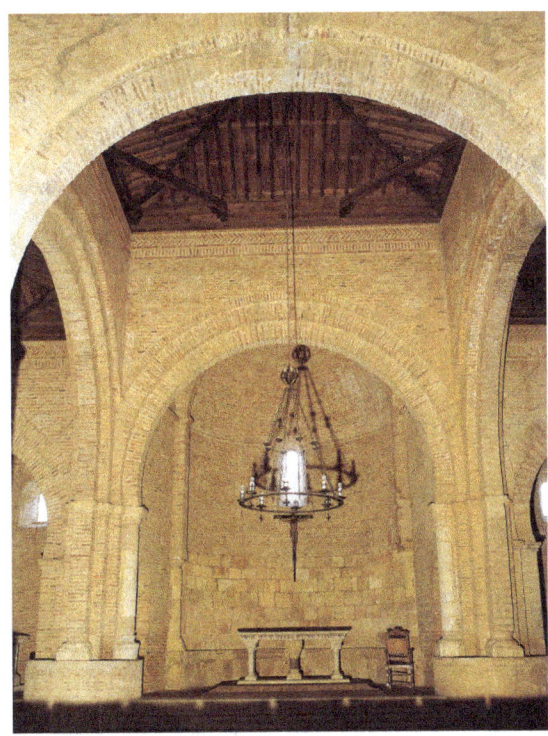

Iglesia de San Tirso, vista interior de la cabecera, Sahagún.

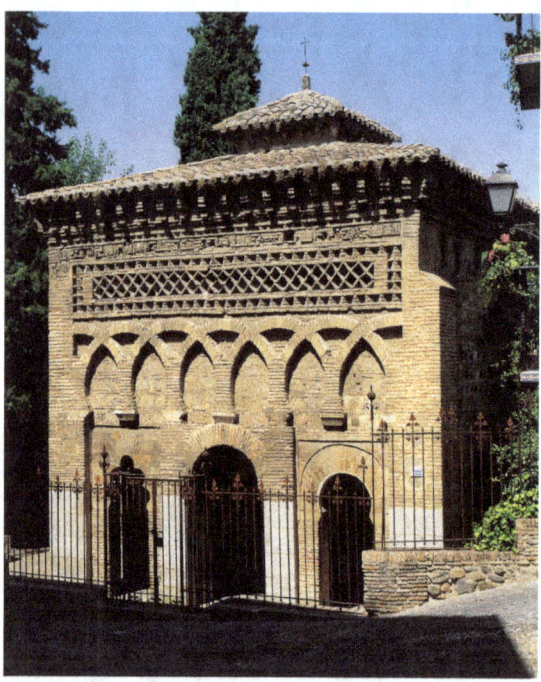

Mezquita del Cristo de la Luz, vista general, Toledo.

o "arquitectura medieval de ladrillo", porque, en efecto, la utilización de este material es muy relevante, aunque no en todas partes llegara a alcanzar la hipertrofia del foco aragonés. Precisamente el recorrido VIII pretende llamar la atención sobre el predominio del ladrillo en el foco mudéjar leonés y castellano viejo. En cualquier caso, como ocurre en todo el arte mudéjar, el material no tiene solo un papel constructivo, sino ornamental, y muy destacado. Aunque los elementos formales —tales como arcos de medio punto doblados, recuadros y bandas de ladrillos dispuestos en esquinilla o a sardinel— sean muy sencillos y no hagan referencia de manera decisiva a una determinada tradición ornamental islámica, el resulta-

do estético, sin embargo, es distinto y muy alejado de la tradición occidental europea.

En la caracterización formal del foco mudéjar toledano, además de lo ya dicho, hay que señalar también el uso de determinados materiales y técnicas, así como de ciertos elementos formales y tipologías arquitectónicas. Entre los materiales destaca el predominio del llamado "aparejo toledano", que consiste en disponer los muros de fábrica de los edificios a base de cajas de mampostería con encintado y verdugadas de ladrillo, un sistema de aparejo mural utilizado en el Toledo islámico y que tiene precedentes en la zona desde la época tardorromana, según han constatado las excavaciones arqueológicas.

Esta fábrica del muro a base de aparejo toledano permite reservar el uso del ladrillo para determinadas partes de los edificios, en las que además juega una función ornamental muy destacada. Así, en los ábsides de las iglesias, que se facetan en múltiples lados y se decoran con registros horizontales a base de arcos ciegos doblados, como puede apreciarse en el ábside mudéjar del Cristo de la Luz, o también en la disposición formal de los diferentes cuerpos de las torres de las iglesias. Uno de los motivos ornamentales más emblemáticos de la arquitectura mudéjar toledana son los arcos túmidos doblados por arcos lobulados, motivo que fue también frecuente en el mudéjar sevillano, en recuerdo de la tradición almohade.

Las yeserías mudéjares toledanas destacan por su riqueza y diversidad formal desde fines del siglo XII, y poseen una fuerte personalidad artística. Por un lado, recogen y desarrollan toda la tradición formal andalusí, tanto la almorávide y almohade como la nazarí, y, por otro, desde mediados del

siglo XIV, incorporan una temática vegetal naturalista de origen gótico. Esto último ha permitido identificar la presencia de talleres de yeseros toledanos en el palacio mudéjar de Pedro I en el Real Alcázar de Sevilla (1364-1366) y en la sala de los Reyes del palacio de Leones en la Alhambra de Granada, y es otra buena prueba de la movilidad de la mano de obra mudéjar en los encargos reales.

La carpintería mudéjar toledana también desarrolló una personalidad propia. Las *armaduras* de madera de *par y nudillo,* de tradición almohade, se generalizaron en la arquitectura mudéjar toledana durante la segunda mitad del siglo XIII. Se conservan algunos de los ejemplares más antiguos, como la iglesia de Santiago del Arrabal y la sinagoga de Santa María la Blanca, ambas en la ciudad de Toledo.

El mudéjar toledano también posee rasgos propios en lo estructural y tipológico, y sus modelos se difundieron por toda la península. A mediados del siglo XIII, en la nueva era de la difusión de la arquitectura gótica, la antigua tipología de iglesia mudéjar toledana —de planta basilical de tres naves, de escasa altura y luminosidad, separadas por arcos de herradura— estaba ya obsoleta. En la iglesia de Santiago del Arrabal de Toledo se creó una nueva tipología de iglesia mudéjar de tres naves, de mayor altura que la anterior, gracias al uso del arco apuntado sobre pilares, y las tres naves se cubrieron con *armaduras* de madera de *par y nudillo.* Esta fue una tipología que los cristianos repobladores difundieron en el nuevo foco mudéjar sevillano.

En arquitectura civil, el mudéjar toledano no solo dio entrada a todas las tipologías andalusíes, algunas todavía conservadas en las clausuras de la arquitectura conventual toledana, sino que creó un tipo de palacio toledano de fuerte perso-

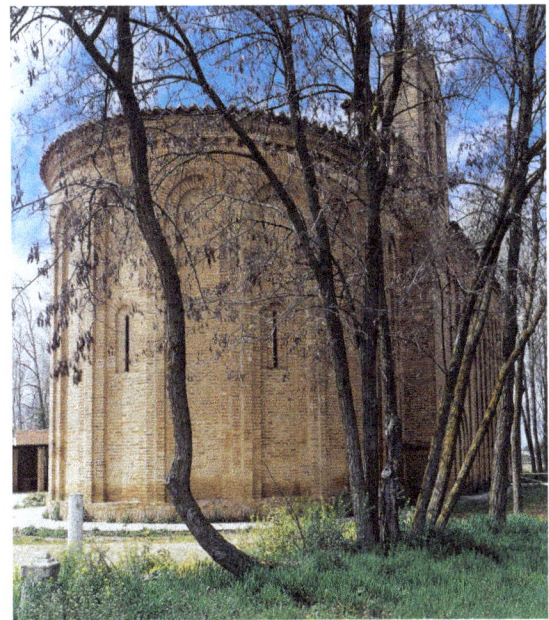

Iglesia de Santa María de la Vega, ábside, Toro.

Convento de la Concepción Franciscana, detalle de la yesería procedente del palacio de Pedro I, Toledo.

Introducción histórica y artística

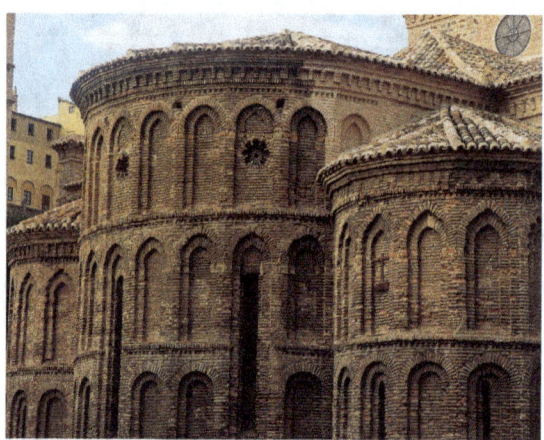

Iglesia de Santiago del Arrabal, cabecera, Toledo.

nalidad, sobre todo en la composición de las fachadas.

Al caracterizar el foco mudéjar extremeño, los estudios clásicos le han negado una personalidad propia, dividiendo el territorio en zonas de influencia de los focos mudéjares periféricos: leonés, toledano y sevillano. Estos habrían penetrado en tierras de Extremadura desde el norte, desde el este y desde el sur, respectivamente, dejando cada uno su impronta peculiar en su área de influencia. Los estudios más recientes de M. P. Mogollón Cano-Cortés, como se constata en el recorrido X, han ahondado en la fuerte personalidad del mudéjar extremeño, de recios materiales y sobriedad formal, en los que dejaron una huella profunda los precedentes monumentales de la dominación almohade en la región.

Andalucía quedó dividida, por razones históricas, en dos grandes focos mudéjares: el sevillano y el granadino. El foco mudéjar sevillano abarca el territorio del valle bajo del Guadalquivir, con su centro creador y difusor en la ciudad de Sevilla, donde se acusa una fuerte impronta de la tradición islámica almohade. A este foco se dedican los recorridos XI y XII. Quedan al margen del foco mudéjar sevillano la ciudad de Córdoba y su entorno, donde la importante tradición califal confirió al mudéjar cordobés unas características propias. Entre ellas destaca el predominio de la piedra sillar, poco frecuente en el mudéjar.

En la arquitectura mudéjar religiosa sevillana hay que diferenciar dos tipologías, autóctona la una, importada la otra. La autóctona reproduce la disposición y forma de las mezquitas almohades, que configuran iglesias de tres naves, separadas por arcos túmidos sobre pilares. Estas naves son de escasa altura, van cubiertas con *armaduras* de madera y están dotadas de torres-campanario que constituyen versiones a escala reducida de la Giralda. El ejemplo más singular de este arquetipo es la iglesia de San Marcos de Sevilla. En cuanto a arquitectura civil, la tipología más lograda es la del palacio de Pedro I en el Real Alcázar de Sevilla (1364-1366), donde las aportaciones formales toledanas y nazaríes son evidentes, y que se convirtió en espejo de palacios para la nobleza sevillana hasta bien entrado el Renacimiento, pese al cambio de gusto estético impulsado por el emperador Carlos V.

Por foco mudéjar granadino, al que se dedica el recorrido XIII, hay que entender no solo el territorio de la actual provincia de Granada, sino todo el territorio que comprendía el último reino nazarí de Granada, es decir, el de las actuales provincias de Málaga, Granada y Almería, en la Andalucía Penibética. Los actuales estudios sobre este foco mudéjar, dedicados por separado a cada una de las provincias (mudéjar malagueño, mudéjar granadino y mudéjar almeriense) han ofrecido una

visión fragmentaria de un foco mudéjar cuya unidad es preciso recuperar. En efecto, todo este territorio granadino comparte algunos factores unitarios, como los de una reconquista cristiana muy tardía, realizada entre 1487 y 1492, el predominio de los precedentes islámicos nazaríes, y la brevedad del periodo de desarrollo y difusión del arte mudéjar. Todas ellas son notas comunes más que suficientes para poder hablar de unidad, y han de sobreponerse en una consideración general a los elementos diferenciadores, basados en las circunstancias peculiares del proceso repoblador.

Por último, y por lo que respecta a determinadas pervivencias mudéjares que enriquecen el patrimonio monumental de las islas Canarias o de Hispanoamérica, debe precisarse que en dichos territorios no puede hablarse de arte mudéjar en sentido estricto, sino de pervivencias mudéjares o, si se prefiere, de elementos formales mudéjares aislados, que no constituyen un sistema, sino que van integrados en la recepción del arte español. Porque la formación, el desarrollo y la expansión del arte mudéjar implican un territorio y un marco histórico, los de la España cristiana medieval, cuyos límites no deben extravasarse, a no ser que se pretenda desnaturalizar esta manifestación artística.

Justificación de la exposición

Los trece recorridos seleccionados para la exposición **El Arte Mudéjar** intentan presentar el vasto panorama de las manifestaciones artísticas mudéjares, presentes en casi toda la Península, y se reparten de forma equilibrada entre los principales focos regionales hispánicos:

Aragón, León y Castilla la Vieja, Toledo, Extremadura y Andalucía.

Aunque a primera vista el número de recorridos puede parecer excesivo, la rica variedad y amplia dispersión de los monumentos mudéjares, así como el hecho de que en la mayor parte de los casos no se trata de grandes conjuntos monumentales, vuelven casi imposible una selección más reducida. Los trece recorridos ofrecen una muestra suficiente y muy representativa del mudéjar hispánico. Para no confundir al visitante, en ellos solo se visita el arte mudéjar, prescindiendo de los grandes monumentos islámicos de España. Estos últimos, por otra parte bien conocidos, fueron el precedente y el estímulo para la creación del arte mudéjar en ciudades como Zaragoza, Toledo, Córdoba, Sevilla o Granada.

El recorrido I, de media jornada, nos acerca a la vida cotidiana y a la liturgia

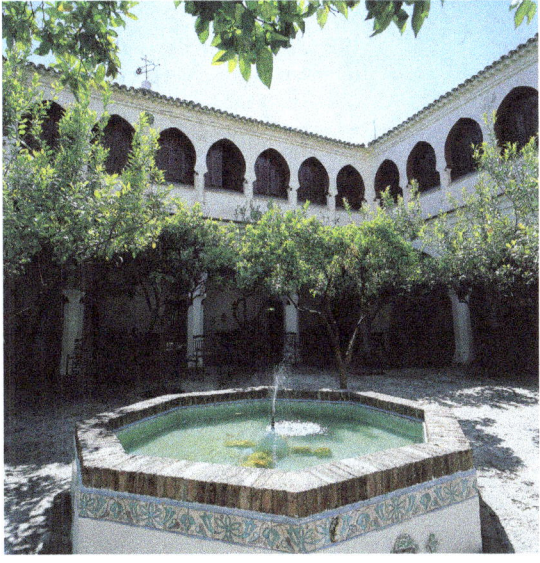

Colegio de Humanidades, galería del patio, Guadalupe.

Introducción histórica y artística

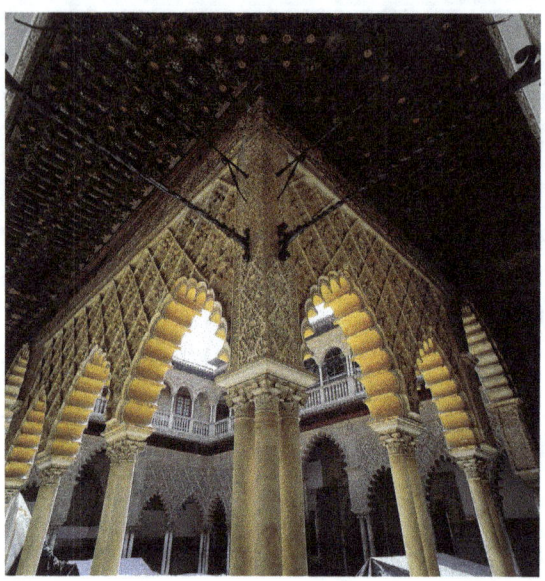

Real Alcázar, arcadas del patio de las Doncellas, Sevilla.

monástica a través de dos museos de Madrid, el Arqueológico Nacional y el de Valencia de Don Juan, en los que se custodia una rica y poco conocida serie de colecciones mudéjares de muebles, cerámicas y alfombras.

El recorrido II, de Alcalá de Henares a Guadalajara, tiene como "leit motiv" particular una esplendorosa manifestación tardía del arte mudéjar, el llamado "estilo Cisneros", nombre que toma de su famoso impulsor y mecenas.

De los tres recorridos dedicados al mudéjar aragonés, de un día cada uno, el primero (recorrido III) discurre en lo esencial por la ciudad de Zaragoza. Siguiendo el trayecto de la coronación de los reyes de Aragón, parte de las estancias mudéjares del palacio real de la Aljafería para llegar a la Seo o catedral de San Salvador.

En el recorrido IV se visitan dos ciudades mudéjares, Teruel y Daroca, que por razones históricas son muy diferentes, ya que mientras Teruel es de fundación cristiana, Daroca es una ciudad islámica repoblada. Estas diferentes circunstancias tuvieron claras repercusiones urbanísticas en ambos casos.

El recorrido V nos conduce hasta los valles del Jalón y el Jiloca, en tierras de la antigua comunidad de Calatayud, y muestra el carácter peculiar de una arquitectura polivalente, mitad religiosa, mitad militar, la de las iglesias-fortaleza. Dos de los ejemplos más notorios de este género arquitectónico son las iglesias de Tobed y Torralba de Ribota, construidas durante la guerra fronteriza entre Aragón y Castilla.

Al amplio y variado territorio del mudéjar leonés y castellano viejo se dedican tres recorridos.

El recorrido VI transcurre por otra de las comarcas mudéjares por antonomasia, la de Moraña, con centro en Arévalo. Esta vez se visitarán algunos conjuntos urbanos amurallados, como el de Madrigal de las Altas Torres, y castillos mudéjares, como el de Coca.

El recorrido VII, de dos días de duración, discurre por Tierra de Campos, una de las comarcas mudéjares por excelencia, y tiene como hilo conductor los conventos de clarisas, en los que profesaron hijas de reyes y nobles. Entre ellos destaca el de Santa Clara de Astudillo, fundado sobre los cimientos de un palacio mudéjar del rey Pedro I.

El recorrido VIII permite apreciar el dominio del ladrillo como material de construcción en la arquitectura mudéjar. Visitaremos algunos focos mudéjares singulares, como el de Sahagún, en tierras leonesas, y Toro, en tierras zamoranas.

El foco mudéjar toledano, correspondiente a las actuales comunidades autónomas de Madrid y Castilla-La Mancha, se divide en tres recorridos, de los cuales el madrileño y el del estilo Cisneros, ya mencionados, son solo de media jornada. El recorrido IX se dedica con carácter monográfico a la ciudad de Toledo, capital de un foco mudéjar propio que evidencia de manera palmaria la estrecha interacción entre las tres culturas que coexistieron en ella: cristiana, judía e islámica. Siguiendo las huellas mudéjares a través de iglesias, sinagogas y palacios, veremos unos monumentos que comparten disposición y estructura, con independencia de para quién fueron construidos.

El recorrido X, de dos días de duración, atraviesa tierras de Cáceres y Badajoz. Allí se advierte la fuerte y sobria personalidad del foco mudéjar extremeño, bastante condicionado por los precedentes almohades de la región. El plato fuerte de la visita es el Monasterio de Guadalupe, Patrimonio de la Humanidad, que es a la vez lugar de peregrinación, monasterio, fortaleza, palacio y panteón real, y que posee un bellísimo claustro mudéjar.

Con los tres últimos recorridos se intenta ofrecer una apretada síntesis de la gran riqueza y diversidad del mudéjar andaluz, en el que, por razones históricas, han de diferenciarse rotundamente dos territorios: la Andalucía Baja y la Andalucía Penibética.

La Andalucía Baja, la del valle del Guadalquivir, fue conquistada a partir de 1248, y su principal foco mudéjar se halla en la ciudad de Sevilla y el territorio circundante.

El recorrido XI transcurre por los palacios e iglesias mudéjares de la ciudad de Sevilla, entre los que destaca un monumento de primer orden: el palacio del rey Pedro I en el Real Alcázar.

El recorrido XII nos devuelve al campo, a una comarca en la que se respira todo el perfume de la tradición islámica almohade: el Aljarafe, un territorio cristiano del valle del Guadalquivir con centro en Sanlúcar la Mayor.

El panorama del arte mudéjar se cierra con el recorrido dedicado a la Andalucía Penibética, montañosa, a la que pertenecen las actuales provincias de Málaga, Granada y Almería, que no fueron conquistadas por los cristianos hasta 1487 y 1492 y que, en consecuencia, ofrecen un mudéjar tardío.

El recorrido XIII, que transcurre por estas comarcas, está dedicado a las techumbres mudéjares de las parroquias granadinas construidas tras la conquista cristiana.

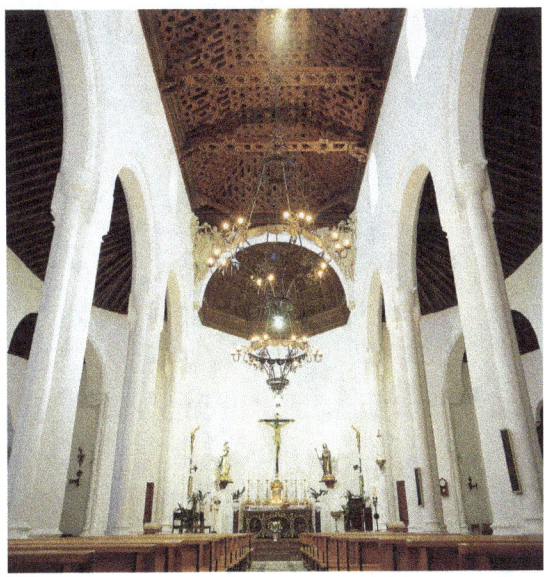

Iglesia de Santiago, interior, Guadix.

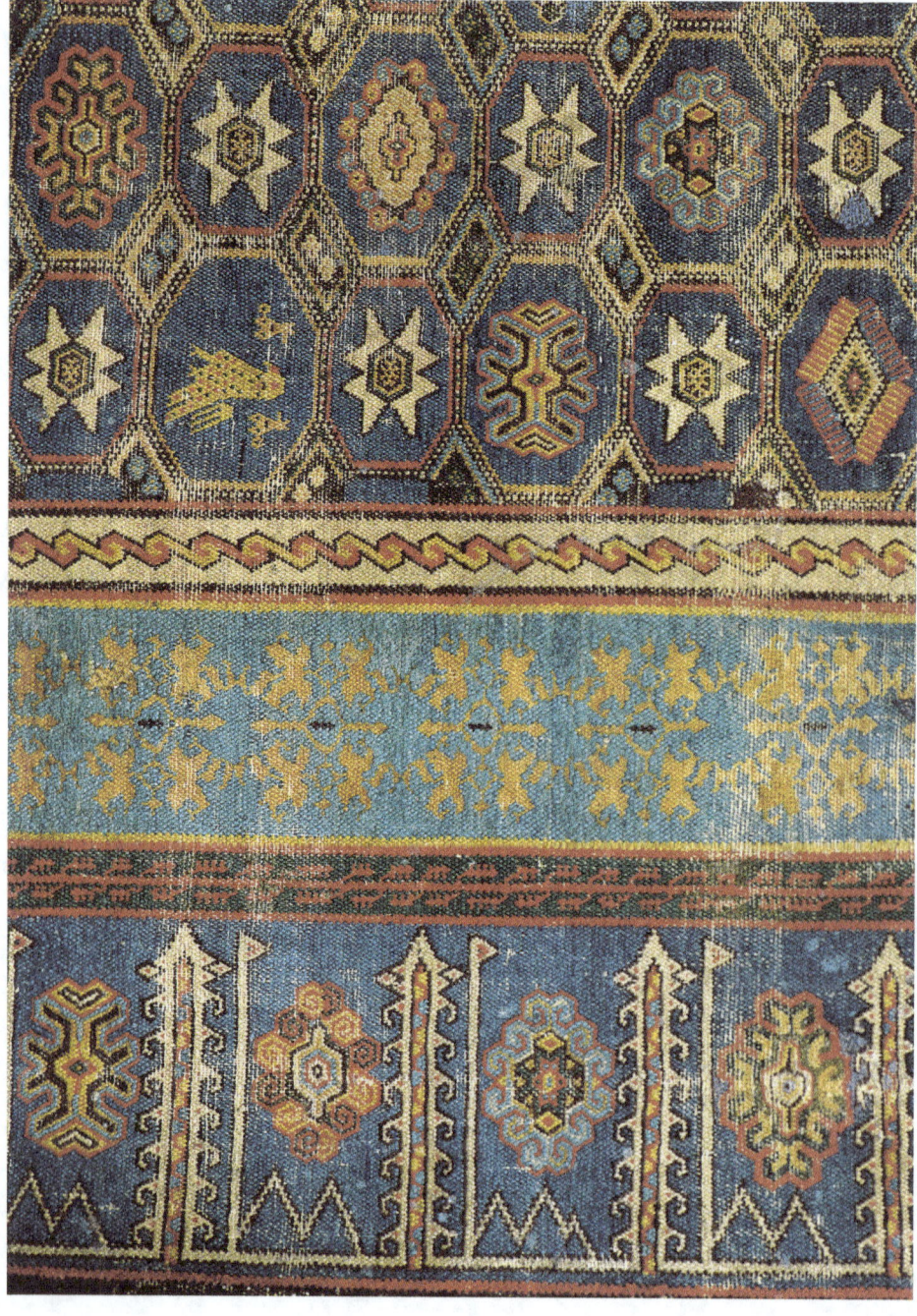

RECORRIDO I

Vida cotidiana y litúrgica: casa, cocina y coro

<p align="right">Pedro Lavado Paradinas</p>

Medio día

I.1 MADRID

 I.1.a Museo Arqueológico Nacional
 I.1.b Instituto de Valencia de Don Juan

La cerámica mudéjar

Detalle de la alfombra del Almirante, Instituto de Valencia de Don Juan (3859), Madrid.

RECORRIDO I *Vida cotidiana y litúrgica: casa, cocina y coro*
Madrid

Detalle de la sillería del coro de Astudillo, Museo Arqueológico Nacional (60542), Madrid.

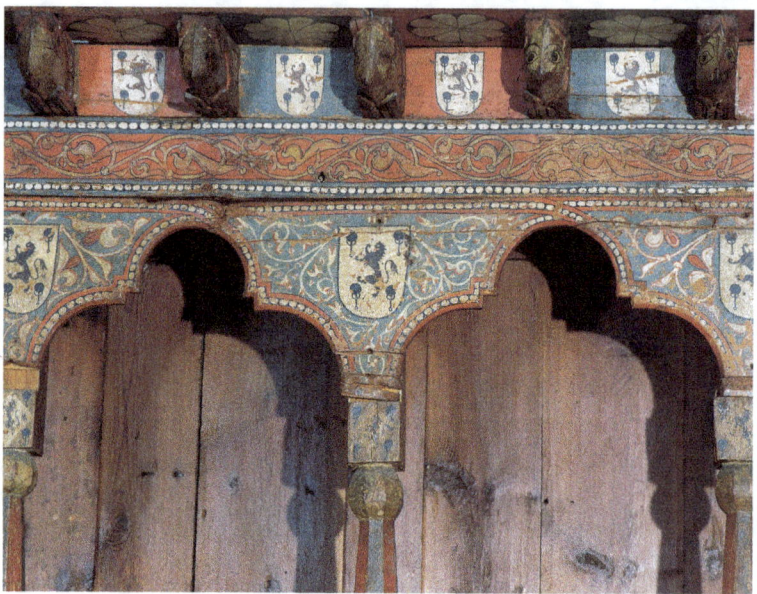

El arte mudéjar no solo estuvo al servicio de la arquitectura religiosa, tal como podría desprenderse de los abundantes edificios de este tipo que se conservan en España, sino que con los mismos sencillos materiales —ladrillo, tapial, madera, yeso— con los que se levantaron templos y conventos se construyó también todo tipo de edificios de arquitectura civil y militar. Al desarrollo de esta arquitectura utilitaria contribuyó muy poderosamente el afán de economizar en materiales, evitando los traslados costosos y la mano de obra especializada, como en el caso de la cantería, y abasteciéndose de los existentes en el entorno.

Esta misma vocación humilde explica que el arte mudéjar sirviera también para satisfacer las necesidades de los estratos más populares de la población y dejara su huella en los objetos de uso cotidiano del período bajomedieval y el primer Renacimiento.

Tratemos de imaginar cómo pudo ser la vida cotidiana en aquella época. Casas, palacios y conventos se construían para adecuarse a las necesidades vitales de sus moradores. La vida de la mujer transcurría entre el trabajo doméstico —cocina, costura, cuidado de niños y enfermos, gobierno de la servidumbre— y las actividades eminentemente creativas y lúdicas, como la lectura, el juego o la música. La vida del convento, no muy diferente, se circunscribía al horario establecido para el servicio divino. Rezos, horas y cantos en el coro, meditación, paseo y descanso en el claustro, trabajo en el campo y en el interior del convento y, naturalmente, el culto en la iglesia.

RECORRIDO I *Vida cotidiana y litúrgica: casa, cocina y coro*
Madrid

La vida de la mujer se desarrollaba en el estrado, lugar aislado de madera o calentado por una gloria. Alfombras, alcatifas, cojines, arcas, sillas y mesas convivían con las herramientas de trabajo doméstico: ruecas, husos, almohadillas y otros elementos de costura. Los libros de horas muestran en sus miniaturas los distintos episodios de la vida cotidiana, y gracias a ellos podemos imaginar cuáles eran las actividades más comunes de hombres y mujeres.

Los muros, desnudos, estaban decorados con tapices, *guadamecíes* y cordobanes. En el tránsito a la techumbre corría un grueso *arrocabe* o friso de yesería, policromado, tallado a cuchillo o realizado a molde. En la parte baja se colocaban arrimaderos de alicatado y azulejería, combinando formas y lazos. Los suelos se cubrían con losetas de arcilla roja cocida y *olambrillas* decoradas con asuntos de caza y animales.

Puerta y vanos estaban enmarcados por maderas labradas, y cerrados por contraventanas con plegados de servilleta o pergamino, labores de recorte en formas conopiales en las que poco a poco se iban superponiendo los nuevos temas renacentistas. Chimeneas de yeso con escudos y temas figurativos. Salas y alcobas con muebles mínimos y espacios diferenciados para dormir y comer. Jergones de paja y lana, alfombras y otros tejidos ornamentaban de día y daban cobijo de noche a los quebrantados huesos de sus dueños.

En las cocinas, una rica selección de objetos de alfarería y cerámica se usaba para el servicio del agua, la luz y la cocción. Piezas de metal, braseros, calentadores, almireces y candiles. Toda una rica tipo-

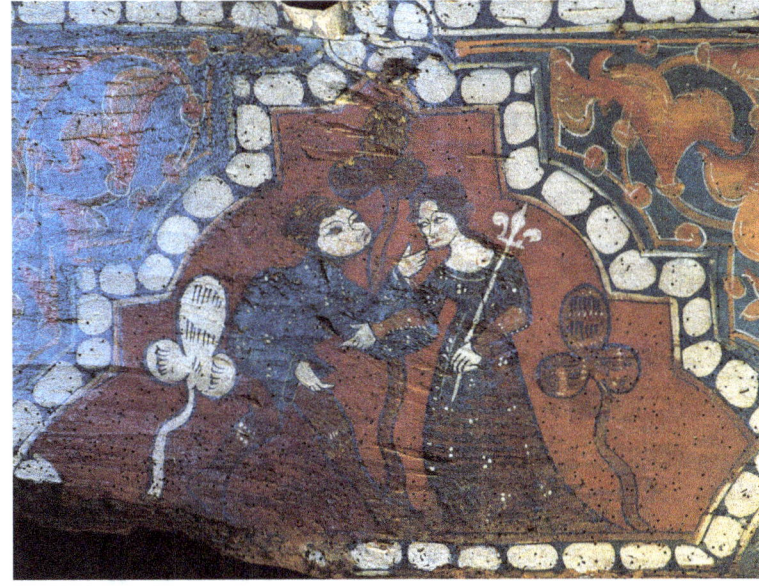

Detalle de una viga de Curiel de los Ajos, Museo Arqueológico Nacional (50742), Madrid.

RECORRIDO I *Vida cotidiana y litúrgica: casa, cocina y coro*
Madrid

Sillería del coro de Astudillo, Museo Arqueológico Nacional (60542), Madrid.

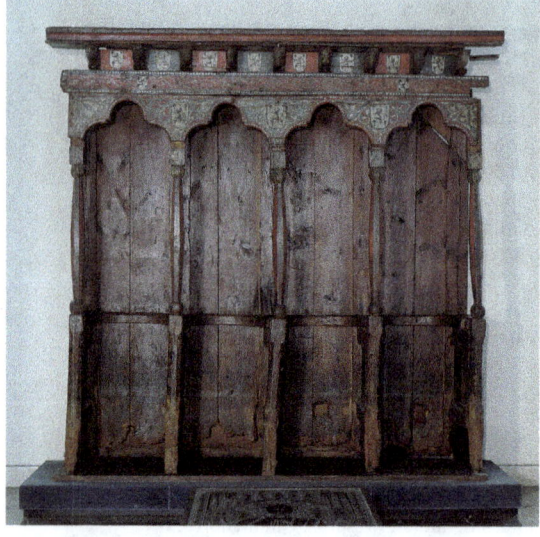

La vida cotidiana en casas, palacios y conventos era muy similar, y tenemos la fortuna de que la historia de estas ocupaciones diarias pueda seguirse hoy perfectamente gracias a muchos de los objetos conservados en algunas clausuras. Lo más que nos queda de algunos palacios y viviendas son suelos, techos o chimeneas; rara vez quedan portadas o vanos con sus labores de yeso, y mucho menos las obras de ebanistería que los cerraron. Sin embargo, en el interior de conventos todavía en uso se atesora un rico caudal, no solo de objetos, sino de formas de vida y costumbres que nos llevan siglos atrás: tarros de botica con escudos y nombres de los productos, sellos de pan, piezas de ajuar y vajilla de las diferentes monjas y abadesas, bacines y jofainas, telas, cobertores, alfombras, bandejas, juegos, cajas, arcas y escritorios. Todo un universo en el que las formas y diseños hispano-musulmanes perviven en la digna sencillez de los objetos de uso cotidiano.

I.I MADRID

El recorrido por el arte mudéjar en Madrid impone dos visitas obligatorias: el Museo Arqueológico Nacional y el Instituto de Valencia de Don Juan. En ambos museos, los objetos de estilo mudéjar no solo son abundantes, sino de primera categoría.

También pueden encontrarse algunas piezas de arte mudéjar en el Museo Nacional de Artes Decorativas (Montalbán, 12), en especial cerámica, cueros y muebles de madera, y en algunas iglesias de la ciudad. La de San Nicolás de los Servitas (Pza. San Nicolás, 1) conserva la torre de ladrillo,

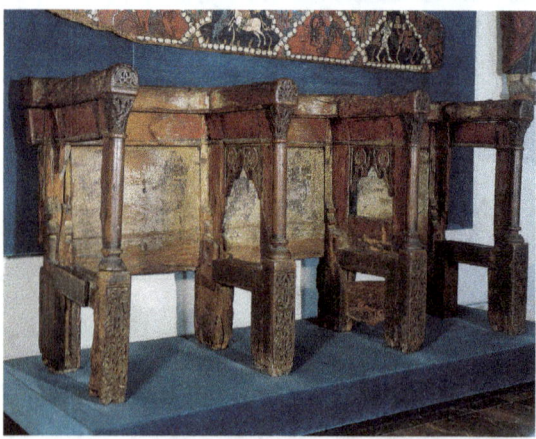

Sillería del coro de Gradefes, Museo Arqueológico Nacional (50548), Madrid.

logía de recipientes cerámicos para cocer, calentar, freír, asar, servir, trinchar, lavar y adornar: ollas, pucheros, calderos, sartenes, cuencos, escudillas, jarras, tazas, platos, picheles, trinchadores, jofainas, bacías, jarrones...

algunas yeserías y la techumbre del siglo XVI. Otros importantes restos de torres de ladrillo se pueden ver en las iglesias de San Pedro el Viejo (Costanilla de San Pedro, 1) y en la ermita del cementerio de Carabanchel, obras que presentan semejanzas con el mudéjar toledano.

I.1.a **Museo Arqueológico Nacional**

Serrano, 13. Acceso con entrada, excepto sábados, a partir de las 14:30, y domingos. Horario: de 9:30 a 20:30; domingos y festivos de 9:30 a 14:30; lunes cerrado.

La colección de arte mudéjar del Museo Arqueológico Nacional es fruto, en parte, de los trabajos de recogida de obras de arte que efectuaron algunos conservadores de este museo a fines del siglo pasado y que fueron publicados en las páginas del *Museo Español de Antigüedades* (1872-1880). Algunos nombres vinculados a esta publicación —José y Rodrigo Amador de los Ríos, Manuel de Assas y Juan de Dios de la Rada y Delgado, entre otros— no solo definieron las constantes del estilo hispano-musulmán, sino que estudiaron y dataron, en muchos casos por primera vez, algunas de las obras más representativas del mudéjar español.
Se da el caso de que muchas de las obras mostradas en este museo son muy parecidas a otras piezas del mismo tipo y época que se conservan en los museos de Valencia de Don Juan y Arqueológico Provincial de Toledo. Da la impresión de que muchos hallazgos y adquisiciones se hubieran dividido en tres lotes, uno para cada uno de estos museos. Este es el caso de algunas obras de carpintería, como los dos armarios de Santa Úrsula de Toledo, que se conservan en el Arqueológico

Nacional y en el Instituto de Valencia de Don Juan, o de gran parte de la colección de canes y vigas mudéjares existentes en los tres museos.

Puerta de la iglesia de San Pedro de Daroca, Museo Arqueológico Nacional (50513), Madrid.

Sillerías de coro

En el Museo Arqueológico Nacional se exhiben dos buenos ejemplos de sillería mudéjar de coro: la del monasterio de clarisas de Astudillo (Palencia), realizada hacia 1356, y la del monasterio cisterciense de Santa María de Gradefes (León), obra del siglo XIII. La primera ostenta las armas reales de Castilla y León, rodeadas por las badilas o padillas, emblema de la fundadora, doña María de Padilla, amante y mujer del rey Pedro I de Castilla. La segunda luce escudos de León y tanto la labra como la policromía de la madera son muestras elocuentes de la influencia hispano-musulmana en la carpintería leonesa.
Ambas sillerías son de madera de pino y están pintadas en tonos rojo, azul, blanco

RECORRIDO I *Vida cotidiana y litúrgica: casa, cocina y coro*
Madrid

Puerta de sagrario de Jaén, Museo Arqueológico Nacional (57833), Madrid.

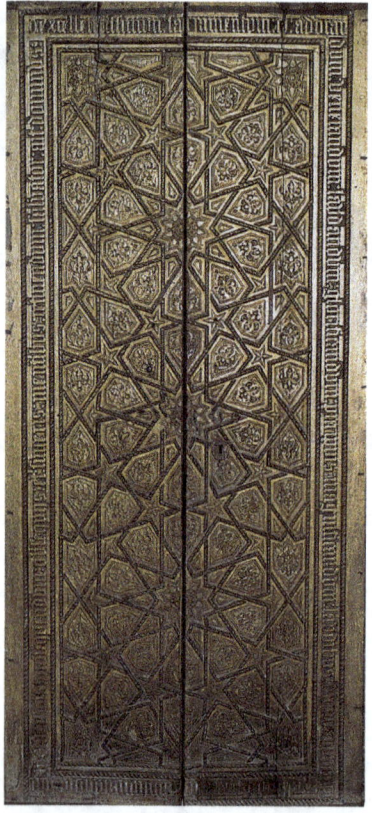

Puertas

Entre las piezas del mobiliario mudéjar más llamativas del Museo Arqueológico Nacional hay que destacar una enorme puerta que perteneció a la iglesia de San Pedro de Daroca (Zaragoza), con temas polícromos en su fondo y buenos trabajos en metal que mantienen parte de la abstracción que caracteriza de siempre al arte hispano-musulmán, pero que no por ello dejan de presentar formas profilácticas religiosas para evitar el mal de ojo y recabar la protección de lo alto.

Otras tres puertas son también de destacar. Dos de ellas son puertas de sagrario de estilo mudéjar, relacionadas con otras similares que se conservan en Jaén. Procede una de la catedral de Jaén y lleva en una cenefa a su alrededor una inscripción eucarística de alabanza al Santísimo Sacramento, y es similar a la existente en la capilla de la Concepción de la iglesia de San Andrés, en Jaén. La segunda perteneció al Archivo Catedralicio jiennense y su inscripción hace alusión a la Pasión de Cristo. Ambas corresponden al siglo XVI y proceden de un taller andaluz que dejó, en esa misma época, obras de interés en puertas, techos y púlpitos, y cuyos trabajos pueden hallarse por todo Jaén. La tercera de las puertas procede de León y lleva el anagrama de Cristo en latín y griego, junto con otros temas góticos que autorizan a datarla a fines del siglo XV.

y verdoso. La de Astudillo pertenece a un coro alto con cubierta de arquillos lobulados, y remata en un alero con canes que representan cabezas de animales y sujetan las tabicas con escudos y temas vegetales. La de Gradefes es sillería baja y en ella los temas heráldicos aparecen en los respaldos, mientras que la labra de los travesaños y largueros es de una cuidada carpintería islámica con *ataurique* y columnillas de formas vegetales estilizadas. Separan los tres asientos unos arcos lobulados en cortina, del más puro influjo almohade.

I.1.b Instituto de Valencia de Don Juan

Fortuny, 43. Visitas previa cita (lunes, miércoles o viernes por la mañana), tel.: 91 3081848.

RECORRIDO 1 *Vida cotidiana y litúrgica: casa, cocina y coro*
Madrid

Aparte de otras colecciones dignas de destacar —joyas ibéricas y célticas, azabaches compostelanos, pinjantes y esmaltes medievales y una asombrosa colección de cerámica que abarca extensivamente todo el mundo islámico— en el Museo de Valencia de Don Juan hay una importante colección de piezas mudéjares que no deben pasarse por alto en una visita a Madrid.

El Instituto de Valencia de Don Juan fue fundado en 1916 por el político y coleccionista Guillermo Joaquín de Osma en memoria de su esposa, Adela Crooke, vigésimo tercera condesa de Valencia de Don Juan. El señor Osma y su esposa fueron estudiosos apasionados de las artes industriales en España. Gracias a ello surgió esta fabulosa colección, especializada en temas orientales e hispano-musulmanes. El museo está ubicado en la madrileña calle de Fortuny, un interesante edificio neonazarí y neomudéjar en sus fachadas, alzados y techumbres. En su arquitectura intervinieron artesanos del mundo andalusí que realizaron alicatados, cerámicas y *taraceas* o labores en metal, para conjuntar con habilidad el contenido y el continente.

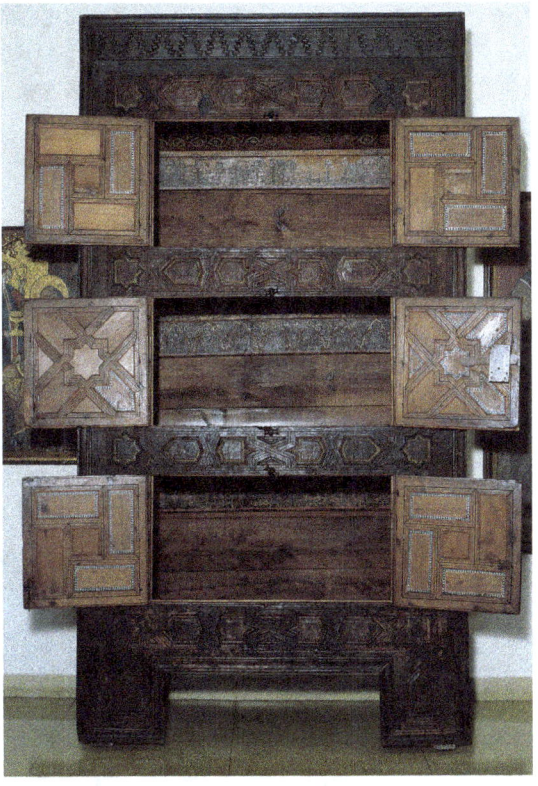

Armario de Santa Úrsula
(núm. inv. 49013)

Entre las piezas mudéjares del Instituto de Valencia de Don Juan destaca el soberbio armario de la sacristía del convento de Santa Úrsula de Toledo, gemelo del existente en el Museo Arqueológico Nacional de Madrid. El armario, que sobrepasa los 2,5 m de altura y 1,5 m de anchura, tiene tres huecos horizontales cerrados con portezuelas, y en su interior los estantes adoptan forma de techumbre con decoración pintada y epigráfica en la que se repite la palabra "prosperidad". Cerrojos y tiradores de metal, al igual que la lacería, caen dentro de la tipología islámica usual, de la misma forma que el armario tiene sus paralelos en algunos de los que aparecen en las miniaturas de las *Cantigas* de Alfonso X el Sabio (1221-1284).

Alfombra del Almirante
(núm. inv. 3859)

En el Museo de Valencia de Don Juan se exhibe una de las mejores colecciones de

Armario de Santa Úrsula, Instituto de Valencia de Don Juan (49013), Madrid.

RECORRIDO I *Vida cotidiana y litúrgica: casa, cocina y coro*
Madrid

Alfombra del Almirante, Instituto de Valencia de Don Juan (3859), Madrid.

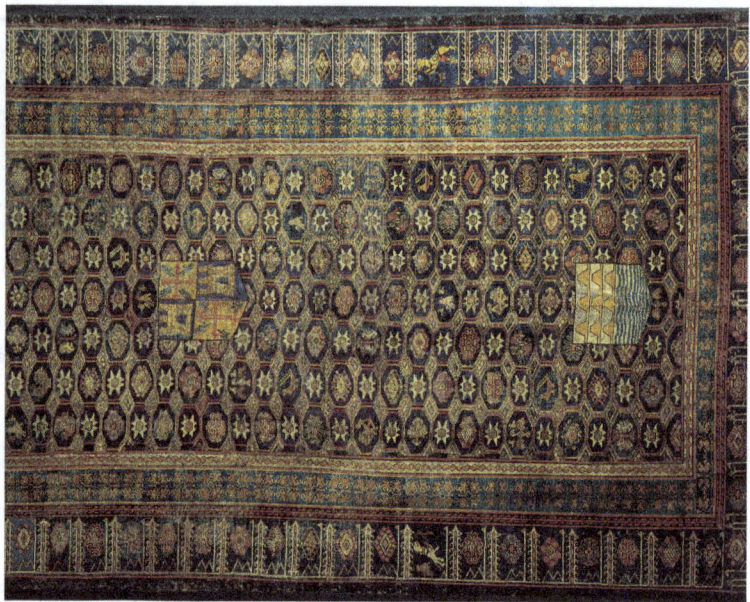

Plato de la Albufera, Instituto de Valencia de Don Juan (183), Madrid.

tejidos hispano-musulmanes del mundo, y algunas orientales de primera categoría. Entre las primeras hay que destacar una de las alfombras de la serie del Almirante. Dicha alfombra está relacionada por la heráldica con la familia Franco de Guzmán, en Villafuerte de Esgueva (Valladolid), ya que sus escudos son los mismos que los de la techumbre de la iglesia de esta localidad, que se conserva en el edificio de la Diputación Provincial de Valladolid.

En este mismo campo hay también fragmentos de tejidos nazaríes reutilizados en el mundo cristiano, como una casulla muy similar a otra de la misma factura existente en la catedral de Burgos.

Cerámica de Paterna y Manises

Las colecciones más destacables del Museo de Valencia de Don Juan tal vez sean las de cerámica mudéjar, perfectamente seleccionadas y catalogadas, y muy abundantes en piezas y tipologías. Corresponden a alfares de Paterna, Manises

(ambas en Valencia), Teruel y Muel (Zaragoza), y abarcan desde fines del siglo XIII hasta el siglo XVII, en el que la coloración de los óxidos metálicos se hace más cobriza y evoluciona hacia temas naturalistas. La colección de loza hispano-morisca de Manises, en la que destaca un plato con el tema de una cacería de patos en la Albufera de Valencia, es de las más importantes.

También están representadas en este Museo las cerámicas de cuerda seca y de *cuenca* o *arista*, estampadas o moldeadas, que se fabricaron en Sevilla o Toledo entre los siglos XIII y XVI.

Una soberbia colección de azulejos y alicatados cubre varias de las paredes, y está entre las más conocidas por su riqueza y variedad de temas y diseño.

LA CERÁMICA MUDÉJAR

Pedro Lavado Paradinas

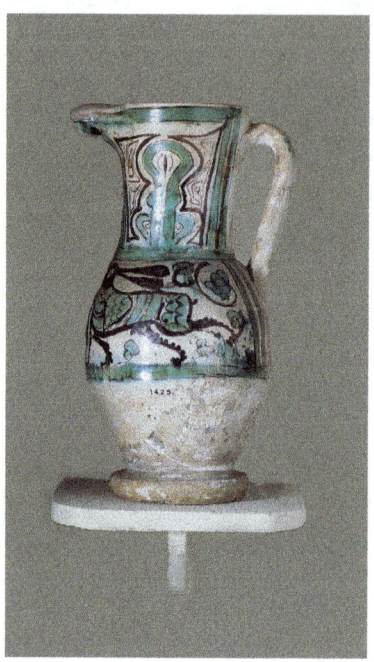

Jarro de pico "pitxer" de cerámica de Paterna, Instituto de Valencia de Don Juan (1425), Madrid.

Herederas de la cerámica hispano-musulmana, las obras de alfarería y cerámica mudéjares se definen por su utilidad y su sentido ornamental. Posiblemente el rechazo a objetos de metales nobles, tan frecuentes en lo persa y bizantino, hizo que la cerámica hispano-musulmana se inclinara muy pronto por la utilización del reflejo metálico y vidrios que venían, si no a sustituir, al menos a equiparar en belleza y ornato aquellos vasos.

Durante la Edad Media, la cerámica llamada en un principio de Malica, por pensarse que procedía de Málaga, copaba los mercados europeos y en especial los italianos, decorando con platos (llamados "baccini" en Italia) del Levante español las torres románicas de innumerables edificios. Más tarde, con la llegada de las lozas italianas renacentistas, la cerámica española quedó relegada, y algunos autores, como Felipe de Guevara († hacia 1564), no ocultan su desprecio hacia ella.

Dentro de la alfarería mudéjar surgen numerosas piezas en barro estampado en fresco con adornos basados en motivos musulmanes y acompañados de otras labores, como la epigráfica o la heráldica. Suelen ser de gran tamaño, trabajadas sin torno y en varias piezas por el método del urdido. Se aplican a tinajas, pilas bautismales y brocales de pozos o de aljibes. Existieron centros de fabricación en Toledo, Córdoba, Sevilla y Granada. Algunas veces se las vidriaba en verde y blanco, aplicándose otros colores, como el negro o el mismo verde, para perfiles y rellenos. Las pilas y brocales mudéjares aparecen en el siglo XIV, y otro tanto pasa con las tinajas. Poco a poco, los motivos ornamentales van incluyendo temas cristianos y letras góticas.

Aunque poco se sabe de las pilas bautismales mudéjares, estas se circunscriben a Toledo. Se puede sospechar la existencia de un taller en las cercanías de la capital, debido a la tonalidad de los barros. La incorporación de temas cristianos, como cruces —ya sean flordelisadas o patriarcales—, abreviaturas del nombre de Cristo (JHS) o simplemente temas florales del gótico, convive en algunos casos con temas tan interesantes como propios del mundo musulmán: manos de Fátima y ojos para evitar el consabido aojamiento, y en algunos casos el nombre y la firma del alfarero: "Abrayn García, que la dio en venta en VII reales, en 1508". Este, que es el caso de la pila de Camarenilla, en Toledo, nos dio a conocer a uno de los mejores alfareros del momento, autor también de la pila que se conserva en la Hispanic Society de Nueva York. Otros centros de producción

de pilas bautismales hay que suponerlos en Zaragoza y Sevilla, donde también han quedado algunas piezas singulares, pero con diferente tipología.

La cerámica en verde y morado (cobre y manganeso), que gozó de una cierta importancia en al-Andalus, va a conocer ahora, en el período mudéjar, una mayor difusión. De la cerámica califal del siglo XI deriva la de Paterna, que alcanzó su mayor desarrollo entre fines del siglo XIV e inicios del siglo XV. En 1383, Francisco Eximenis cita a Paterna y Cárcer como los dos centros de fabricación de "obra comuna de terra", calificada de basta frente a la muy rica de Manises.

En la cerámica de Paterna se utilizaron motivos figurativos de animales y personas que cubren íntegramente el cacharro, cuyo fondo está revestido con el óxido estannífero que le da su tono blanco y sobre el que se dibujan las figuras en verde de cobre y negro de manganeso.

La tipología de las vasijas va de la cocina a la mesa: jarras, platos, tazones, escudillas, lebrillos... En esta misma línea y colores se circunscribe la cerámica de Teruel, cuyos alfares funcionaban por los mismos años (fines del siglo XIV e inicios del XV), pero debieron alcanzar un gran desarrollo en el primer tercio del siglo XVI, como parece desprenderse del hecho de que los cite el historiador Marineo Sículo (1460-1533).

Sobre los alfares de Manises hay documentos desde mediados del siglo XIV. Los temas decorativos con reflejos metálicos aparecen con anterioridad a los ya mencionados de tonos verdes de Paterna o los azules de Manises. Fue tal la fama de Manises, que heredó la denominación de origen de "opere de Malica, sive de Valencia" ("obras de Malica, o por mejor decir, de Valencia"). El uso de una base en óxido estannífero supuso una incorporación más limpia de los colores y permitió a los ceramistas abandonar la antigua técnica del *engobe*.

Las cerámicas de reflejo metálico vinieron a incorporar una tercera cochura a la pieza de barro, que sufría así una primera cocción para eliminar la humedad y secar la pieza, una segunda cocción a gran temperatura —lo que se denominaba "gran fuego", por superar los mil grados—, que le daba tonos azulados o verdes, y la tercera cocción, en la que se aplicaba el óxido metálico, a una temperatura más suave y en un horno reductor, para fijar los tonos metálicos.

Conocemos la técnica de esta pintura y cocción en la cerámica de reflejo metálico gracias a una descripción que nos dejó, a su paso por Muel (Zaragoza) en el siglo XVI, el arquero Enrique Cock, que acompañaba en un viaje al rey Felipe II.

La loza dorada de Manises, y la blanca y azul, tuvieron una amplia pervivencia hasta entrado el siglo XVII. Es frecuente verlas representadas en pinturas históricas y religiosas de la época, decorando las casas y las mesas de algunos personajes bíblicos, lo cual constituye un evidente anacronismo, pero es también un testimonio del prestigio adquirido por aquella cerámica.

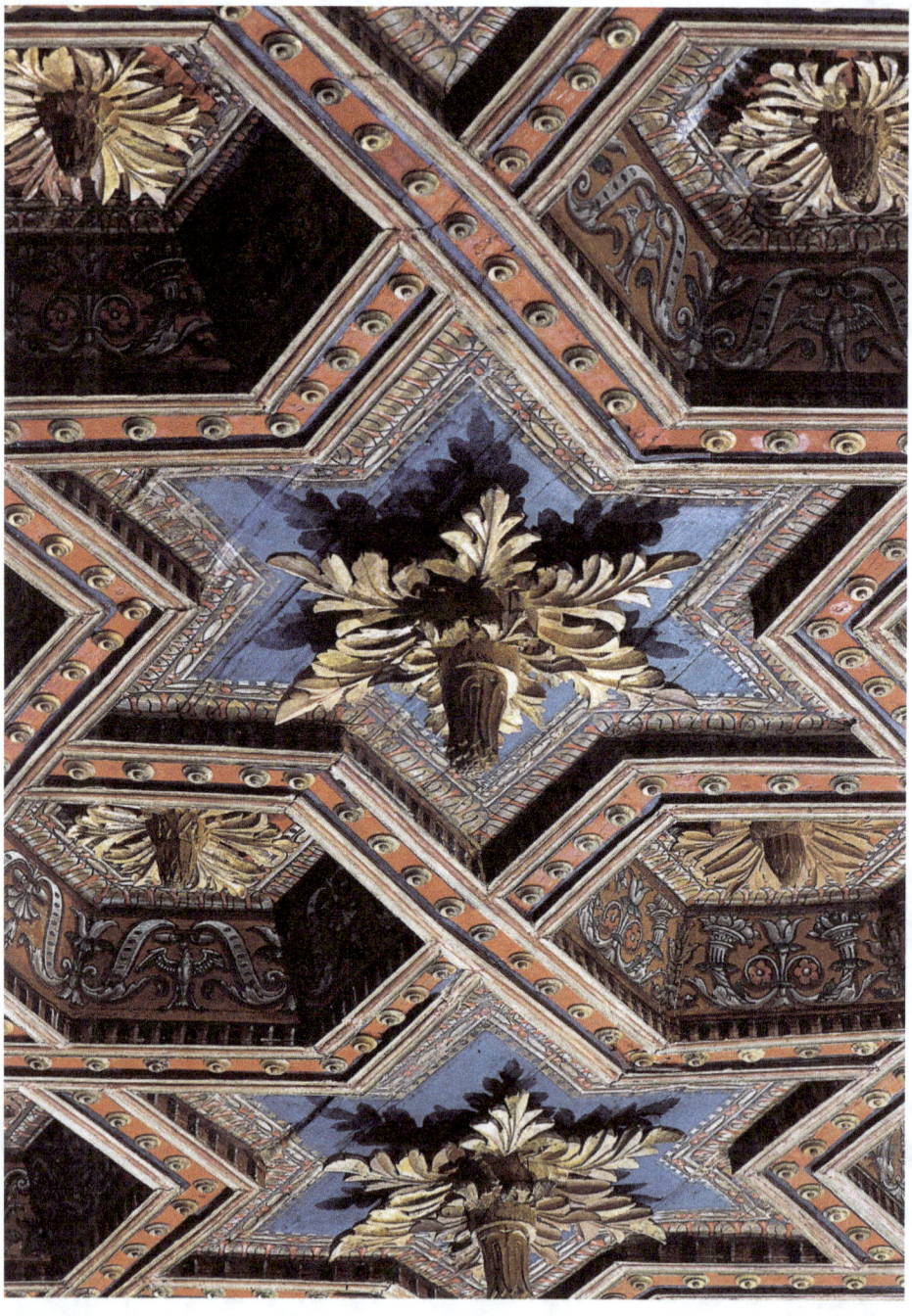

RECORRIDO II

El estilo Cisneros

Pedro Lavado Paradinas

Medio día

II.1 ALCALÁ DE HENARES
 II.1.a Universidad
 II.1.b Capilla del Oidor (opción)

II.2 GUADALAJARA
 II.2.a Iglesia de Santiago Apóstol
 II.2.b Concatedral (opción)
 II.2.c Capilla de Luis de Lucena (opción)

La carpintería mudéjar

Universidad,
detalle de la techumbre
del Paraninfo,
Alcalá de Henares.

El estilo Cisneros

Palacio arzobispal, escalera, Alcalá de Henares, "Monumentos Arquitectónicos de España", 1881, Biblioteca Nacional.

A fines del siglo XV y principios del XVI, el estilo gótico, ya en los últimos estertores, se asocia al arte mudéjar para crear un arte cortesano. Es el momento de los Reyes Católicos. Ha acabado la Reconquista, y Granada ha caído en manos de Castilla y Aragón. Estas dos coronas, unidas en las personas de sus soberanos, comienzan una nueva andadura; su proyecto político no tardará en rebasar las fronteras nacionales.

De todas partes llegan los productos del comercio. La política matrimonial de Isabel y Fernando con los principales estados europeos contribuye eficazmente a mantener activos los intercambios. En la Península Ibérica ponen el pie artistas y arquitectos de otros países, conscientes de que hay una demanda para sus saberes y habilidades. Lo que dentro de poco va a ser España atraviesa una de las fases de crecimiento más notables de su historia.

En el terreno artístico se produce un nuevo fenómeno de hibridación. El mudéjar había surgido en el mundo altomedieval español, al mezclarse las formas y diseños del románico y el gótico con el quehacer de artesanos moriscos que empleaban técnicas y materiales nuevos. Ahora se volverán a mezclar las formas arquitectónicas del gótico centroeuropeo y las variantes ornamentales del flamígero con la abigarrada y geométrica decoración mudéjar. Inmediatamente a continuación, las formas venidas del otro lado del mar y de Italia pondrán en contacto las geometrías clásicas y los nuevos diseños vitrubianos o serlianos con la geometría del Islam.

El resultado será un prodigio formal de la imaginación. Los muros de cantería se calarán, las bóvedas de crucería se harán de estrellas abiertas, los aleros se poblarán de canes, bolas, arquillos, *mocárabe* y otros artificios mudéjares, y los interiores se cubrirán por completo con yeserías, maderas y cerámicas en las que la geometría, la epigrafía y la heráldica aparecen sobre fondos vegetales naturalistas. El horror al vacío vuelve a manifestarse con intensidad en todas las superficies.

La arquitectura gótica de los Reyes Católicos conoció en los últimos años del siglo XV una abundante floración. Iglesias, capillas, hospitales, palacios y castillos se dejaron seducir por las formas gótico-mudéjares que, en manos de artistas como Juan Guas, los Egas y los Colonia, combinaban estructuras góticas y ornamentos hispanomusulmanes. Este arte híbrido se llamó "estilo Isabel", quizás por la abundancia de sus manifestaciones en tierras castellanas.

La intensa actividad arquitectónica en la Castilla de la época justifica con creces lo que las *Coplas del Provincial* ponen en boca del pueblo, harto de pagar impuestos para sufragar las aventuras guerreras y americanas de Isabel, que administraba su tesorero Chacón, y las catedrales, iglesias y conventos que Fray Alonso de Cartagena, obispo de Burgos ("Fray Mortero") no

cesaba de construir: "Entre la Reina, Chacón y Fray Mortero, nos trae la Corte al retortero".
Otros prefirieron denominar "gótico-mudéjar" al estilo resultante, pero, con el paso del tiempo, lo mismo que fue cambiando el patronazgo, —caso del cardenal Francisco Jiménez de Cisneros (1436-1517) y el denominado "estilo Cisneros"—, algunos modelos y diseños dejaron paso a las modas del Renacimiento italiano y con ellas al estilo "morisco renaciente". Herederos de la tradición mudéjar —en la que el yeso es el material predominante— fueron los Corral de Villalpando, que dejaron en sus obras de Valladolid, Palencia y Zamora un curioso repertorio de bóvedas nervadas y decoraciones que anuncian el Renacimiento.

La actividad desplegada por Cisneros como arzobispo de Toledo y regente (1495-1517) tuvo una especial importancia en toda su archidiócesis. La mitra toledana conoció en aquel momento una singular fiebre constructiva. Por intermedio de Pedro Gumiel, arquitecto de las obras del cardenal, este controló y supervisó todo lo edificado en las primeras décadas del siglo XVI. Ello explica muchas de las semejanzas entre lo construido en algunos de los centros o talleres de carpinteros y yeseros creados en torno a Toledo, Alcalá y, posiblemente, Guadalajara.

A lo largo del camino que unía la cabeza del arzobispado con las localidades más importantes en dirección a Zaragoza y hasta los límites del obispado de Sigüenza, es manifiesta la actividad de estos talleres y la temática mudéjar en las obras de carpintería, albañilería y yesería. Todo ello duró hasta la segunda mitad del siglo XVI, cuando las obras de El Escorial dieron entrada a nuevos artistas y diseños procedentes de Italia, que se impusieron sin competencia.

El período de Cisneros conoció un resurgir del mudejarismo gracias a la gran cantidad de artistas moriscos emigrados a Castilla tras la caída de Granada. Nuevos tipos de decoración y estructura en techumbres muestran paralelos muy cercanos a las granadinas, lo que autoriza a pensar que fueron obreros y artistas de esta procedencia los que llevaron a Castilla las nuevas formas. El ladrillo conoció una amplia difusión a partir del núcleo toledano. Las técnicas constructivas de mampostería toledana y de verdugadas son comunes en las obras de este período. Muchos libros y objetos de los moriscos granadinos fueron quemados sin contemplaciones en 1499, y Cisneros asistió a la quema, si bien salvó de ella los manuscritos de medicina. Sin embargo, el cardenal usó un bastón de madera labrada que se conserva en el convento de San Juan de la Penitencia, en Alcalá de Henares, y debió pertenecer a alguno de los últimos gobernantes de Granada, tal vez un cadí o juez, por la inscripción que hay en él.

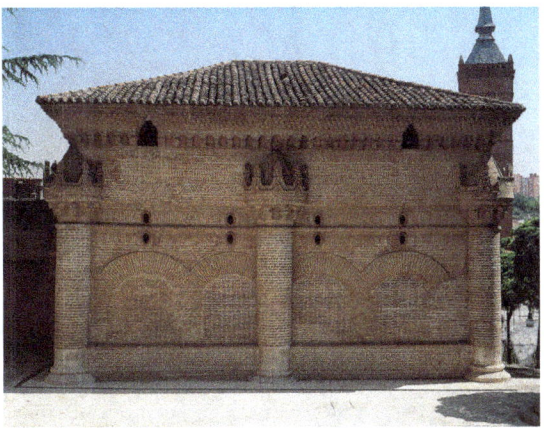

Capilla de Luis de Lucena, vista general, Guadalajara.

RECORRIDO II *El estilo Cisneros*
Alcalá de Henares

Universidad, capilla de San Ildefonso, Alcalá de Henares.

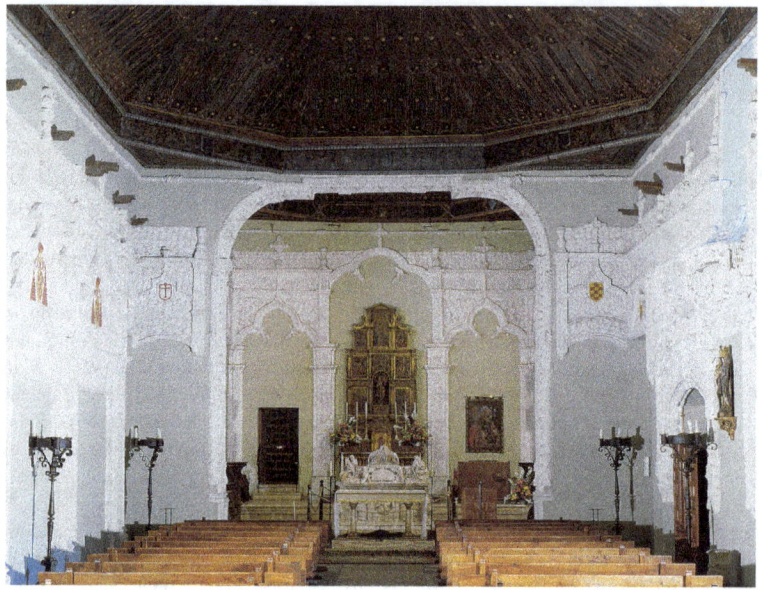

La cubertería que usó el cardenal, conservada en el convento de San Antonio, en Toledo, es otra joya del arte morisco o nazarí. Si los libros eran quemados y los objetos de arte no, ello era porque el libro es doctrina y los objetos de arte valen dinero y se pueden usar.

II.1 ALCALÁ DE HENARES

El recinto renacentista de Alcalá de Henares se circunscribe a la ciudad medieval, amurallada en el siglo XIV por don Pedro Tenorio, obispo de Toledo (1367-1399). Aquella medida supuso el abandono de los vestigios de la antigua población romana en la vega del Henares. Hoy día, los restos del asentamiento medieval hay que buscarlos en un cerro cercano, donde se refugiaron los musulmanes al ser expulsados de la ciudad en 1088 y donde resistieron hasta 1118; allí hubo también un asentamiento prehistórico.

El obispo Tenorio, del que Pérez del Pulgar dice que "era muy porfiado y riguroso", levantó las murallas de la ciudad con fuertes muros de mampostería toledana y torres cuadradas al exterior. De esta manera fortificó el camino que llevaba de Toledo a Alcalá, pasando por Canales, Yepes y Santorcaz.

El porfiado prelado comenzó las obras del Palacio Episcopal. De él sólo conocemos algunas imágenes tomadas a fines del siglo pasado, y los dibujos y grabados recogidos en los *Monumentos Arquitectónicos de España* (Madrid, 1859-1880). Tras la Desamortización de Mendizábal, el palacio quedó semiabandonado y, a fines del

RECORRIDO II *El estilo Cisneros*
Alcalá de Henares

siglo XIX, fue restaurado por el arquitecto Urquijo y el pintor Laredo. En 1939, durante la guerra civil, ardió por completo. Algunas de sus salas, como el antesalón de los Concilios, tenían una notable techumbre ochavada con tirantes y yeserías en todos los vanos.

Otros sucesores de Tenorio ampliaron las obras, caso de Pedro de Luna (1404-1414), Sancho de Rojas (1415-1422), y Juan Martínez Contreras (1422-1434), bajo cuyo gobierno el papa Martín V concedió a Alcalá la dignidad de sede primada. Continuaron las obras, los obispos Alonso III de Fonseca (1475-1534) y Sandoval, cuyas armas aparecen en diferentes lugares. Del período renacentista son algunas techumbres, como la de la escalera.

II.1.a **Universidad**

Se recomienda dejar el coche por la plaza de Cervantes o en una zona de aparcamiento en el paseo de los Aguadores.
Acceso con entrada. Visitas guiadas a las 11:30, 12:30, 13:30, 16:30, 17:30 (en verano, también a las 18:30), sábados, domingos y festivos a las 11, 11:45, 12:30, 13:15, 14, 16, 16:45, 17:30, 18:15, 19 (en verano, también a las 20).

La Universidad de Alcalá de Henares es la principal fundación de Cisneros (1498), y abrió sus puertas a la enseñanza el 25 de julio de 1508. A un primer edificio de ladrillo sucedió la fábrica de piedra ("luteam olim, marmoream nunc"). En su interior hay dos espacios en los que la mano de obra morisca se hace evidente. Uno de ellos es el Paraninfo, destinado a los actos académicos. Fue construido entre 1516 y 1520 por Pedro de Villarroel, Gutiérrez de Cárdenas y Andrés de Zamora, y en él trabajaron los estucadores Bartolomé Aguilar, Hernando de Sahagún y Pedro de Villarroel, y los pintores Diego López y Alonso Sánchez. La techumbre de lazo de seis, con decoración en tonos rojo, azul y oro, es una artesa que carga sobre una galería de yeso con vanos y paneles de *grutescos*. Los suelos y graderíos se decoraron con cerámica.

El otro espacio en donde se percibe la mano de obra mudéjar es la capilla de San Ildefonso. El templo es de una sola nave gótica con techumbre ochavada, sobre muros de tapiería encalados y decorados con yeserías con temas góticos y platerescos. La cabecera también se cubre con otra techumbre del mismo tipo y ataujerada. Obras ambas de Alonso de Quevedo, carpintero alcalaíno del que tenemos documentadas y valoradas un par de obras en los inicios del siglo XVI.

II.1.b **Capilla del Oidor** (opción)

Desde la plaza de San Diego, a la salida de la Universidad, por la calle Bustamante hasta la plaza de Cervantes. Al fondo se encuentra la capilla, adyacente a la iglesia. Está destinada a exposiciones temporales del Ayuntamiento.

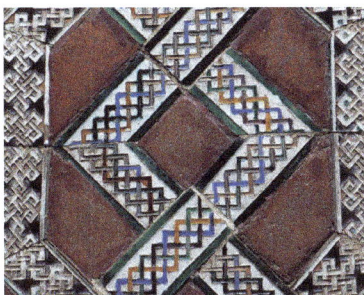

Universidad, azulejo del suelo del Paraninfo, Alcalá de Henares.

RECORRIDO II · *El estilo Cisneros*
Guadalajara

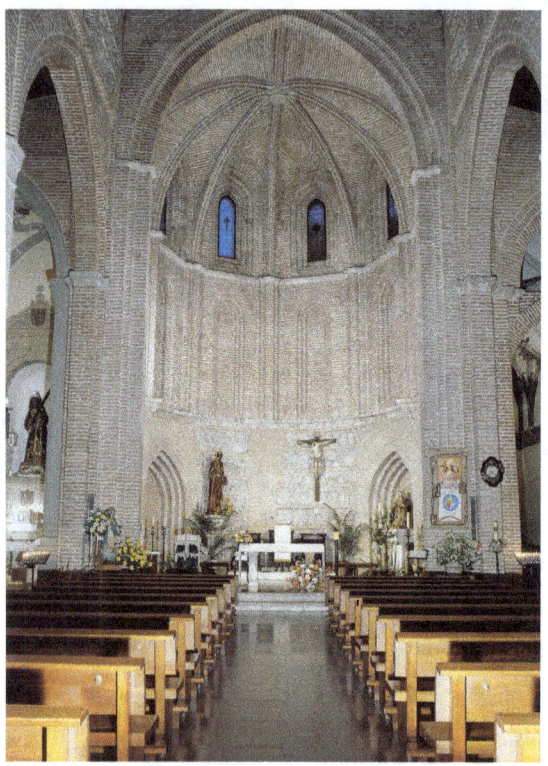

Iglesia de Santiago Apóstol, interior, Guadalajara.

Horario: consultar en la Oficina de Turismo, tel.: 91 8892694.

La capilla del Oidor fue fundada por don Pedro Díaz de Toledo, obispo de Málaga (1487) y oidor del rey don Juan II, para enterramiento suyo y de su familia. Un arco de medio punto peraltado y *angrelado* da acceso a ella desde lo que fue iglesia de Santa María, hoy destruida y desaparecida casi por completo. Arco y friso están decorados con yeserías y claraboyas con inscripciones en el *arrocabe* y arquillos ciegos, y se cubre con techumbre de *par y nudillo*.

Otras obras moriscas pueden localizarse en algunos conventos surgidos en estos primeros años del siglo XVI en Alcalá, caso de Santa Úrsula y Santa Catalina. Menos restos quedan en casas como la de Lizana o Criado y en el Hospital de Antezana, donde se alcanza a ver un alero de fines del siglo XV.

II.2 GUADALAJARA

Se recomienda dejar el coche aparcado cerca del palacio del Infantado, donde están el Museo y la Oficina de Turismo, e ir caminando.

II.2.a Iglesia de Santiago Apóstol

Ir por la calle Miguel Fluiters y, a la izquierda, por la calle Teniente Figueroa. Antiguo convento de Santa Clara.
Abierta todo el día.

Quizás sea la iglesia de Santa Clara o, si se quiere utilizar su antigua advocación, de Santiago, una de las más interesantes de Guadalajara por lo conservado de ella. Fue convento fundado por doña Berenguela, hija de Alfonso X el Sabio, mejorado por la infanta Isabel, hija de Sancho IV, y por su aya doña María Fernández Coronel, que adquirió unas casas en 1299 y comenzó obras entre 1305 y 1309. En 1339 ya estaba levantada la capilla mayor para enterramiento de don Alonso Fernández Coronel, obra gótica de planta poligonal en ladrillo, ventanas rasgadas y alero de nacela. La nave se cubrió con *par y nudillo* de tipo toledano en el siglo XIV, y los muros se decoraron con yesos, similares a los empleados en la sinagoga del

Tránsito de Toledo. Tiene tres naves separadas por pilares octogonales de ladrillo y dos capillas: para enterramiento de don Diego García la de la epístola, y para la familia Zúñiga la del evangelio. La primera es de 1452 y la segunda es posterior.

II.2.b **Concatedral** (opción)

Situada en la calle Santiago. Por Teniente Figueroa, hacia abajo, se llega a la concatedral (ya que la catedral de Guadalajara se encuentra en la Sigüenza) o parroquia de Santa María la Mayor. Recién restaurada. Se puede visitar la torre-campanario y la estructura sobre las bóvedas donde se conserva el artesanado mudéjar. Solicitarlo en la parroquia. Horario: de 10 a 13 y de 18:30 a 20:15.

Muy cerca se encuentra la concatedral, conocida como Santa María la Mayor, la Blanca o de la Fuente, edificio que debió concluirse hacia el siglo XV y cuyas portadas adoveladas, que manifiestan influencia granadina por el recorte del ladrillo, tendrán repercusión en iglesias de la zona, como las de Pozo de Guadalajara y Aldeanueva de Guadalajara. Queda techumbre bajo la bóveda de yeso y algunas yeserías han aparecido recientemente. En el siglo XVI se le añadió un pórtico.

II.2.c **Capilla de Luis de Lucena** (opción)

Enfrente, en la cuesta de San Miguel.

Horario: consultar en la Oficina de Turismo, tel.: 949 211626.

La capilla de Luis de Lucena es uno de los ejemplos más singulares de edificación de inicios del siglo XVI. En ella pueden apreciarse las ideas artísticas e iconográficas de uno de los humanistas españoles peor conocidos, Luis de Lucena. El edificio estaba adosado al templo de San Miguel del Monte, que se perdió el siglo pasado. Consta de una sola nave con bóveda de lunetos, en la que se representan diferentes temas iconográficos del Renacimiento realizados por algunos de los pintores italianos que intervinieron en el palacio del Infantado. El edificio es de fábrica de ladrillo con formas torreadas en los ángulos y centro de los lados, que están formados por arcos de descarga y muros macizos. La parte alta está decorada con ladrillos recortados en los aleros, molduras y cruces. Una inscripción de 1540 en las ventanas y en una de las torres hace mención de un salmo de David: "Prefiero morar en el portal de la casa de mi Dios que en los palacios de los impíos". Tiene un piso alto, imaginable desde el exterior por la línea de ventanas con falso arco en ladrillo saliente. Este piso servía de biblioteca, mientras la parte baja era capilla y lugar de enterramiento.

Una interesante iglesia neomudéjar, la de Santa María Micaela, construida bajo el mecenazgo de la Duquesa de Sevillano a finales del siglo XIX, merece ser visitada. Si la iglesia está cerrada, llamar a la parroquia, tel.: 949 230433.

LA CARPINTERÍA MUDÉJAR

Pedro Lavado Paradinas

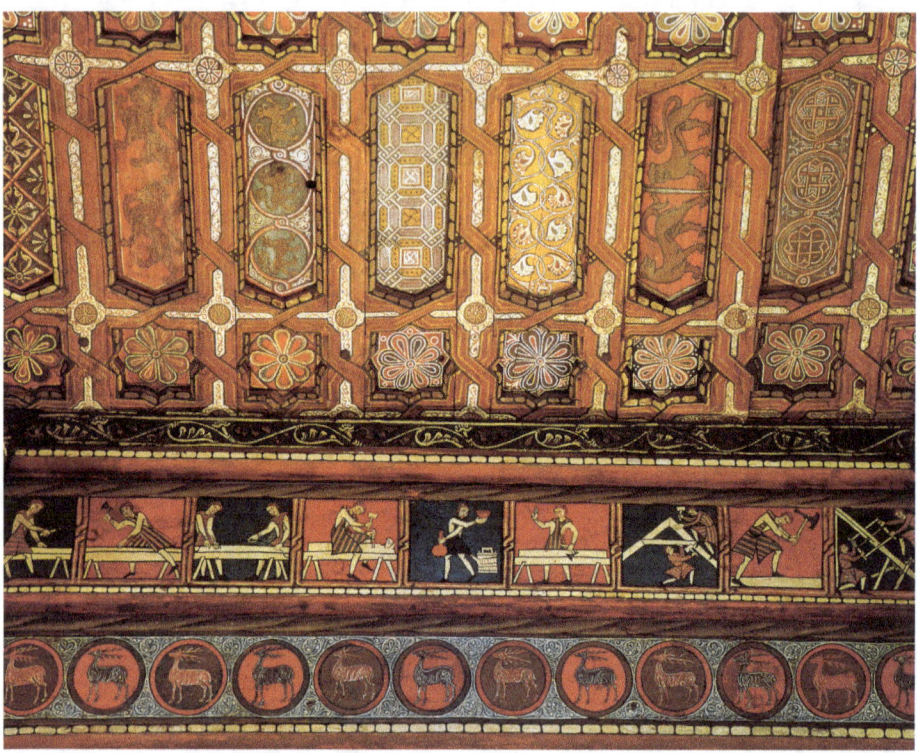

Catedral de Santa María, detalle de la techumbre, escena de los carpinteros realizando una armadura de par y nudillo, Teruel.

Muchas de las obras de los carpinteros que trabajaron en el siglo XVI para la archidiócesis de Toledo empiezan a ser conocidas gracias a los libros de fábrica o, en su defecto, los de visita. En los primeros están registrados los encargos y pagos hechos de y por aquellas obras, y en los segundos, que eran redactados por los veedores o arquitectos que la mitra toledana enviaba a visitar las obras, encontramos reflejados los altibajos e incidentes a que daban lugar estas.

Hasta hace poco se creía que la mayoría de las obras dependían de estos arquitectos, y muchas de ellas se atribuían a Pedro Gumiel. La lectura del Libro de Fábrica de la parroquia de Nuestra Señora de la Asunción de Moratilla de los Meleros, Guadalajara, entre los años 1515 y 1517, desveló la existencia de un carpintero llamado Alonso de Quevedo al que inmediatamente hubo que poner en relación con otras obras muy similares, como la de la capilla de San Ildefonso, en Alcalá de Henares, a la que Cisneros agregó la Universidad. Luego se demostró que lo que era una simple apreciación estilística no solo estaba documentado en Moratilla, sino también en Alcalá. De esta manera salió a la luz uno de los nombres más

importantes de la carpintería alcalaína de comienzos del siglo XVI, al que más tarde se unirían otros, como Pedro de los Nesperales y Joan de Ortega, vecinos de Alcalá y activos en 1564-1566. Un cuarto carpintero, Pedro de la Riba o de Arriba, vecino de El Molar, Madrid, trabajó en su pueblo en 1534, en la iglesia de San Bernabé de Valdenuño Fernández, Guadalajara, entre 1544 y 1548, y en San Miguel de Alovera, Guadalajara, en 1569. La relación de carpinteros se prolonga a lo largo del siglo XVI y llega a los inicios del siguiente. Existe la sospecha de que algunos de ellos pudieran ser de origen morisco. Este es el caso de Juan Pérez de Escobedo, que trabajó en la *armadura* de la nave de Santa María de la Almudena, en Talamanca de Jarama, Madrid, en 1605, y en el coro de Casar de Talamanca, Guadalajara, entre 1600 y 1602, donde tuvo un ayudante de nombre Andrés de la Hoz. En una visita de 1596 se habla de los moriscos de esta localidad. ¿Sería Andrés de la Hoz uno de ellos?

Moriscos o cristianos, todos ellos empleaban las técnicas de la carpintería mudéjar, por lo que, hasta cierto punto, las dudas acerca del origen racial y religioso de ciertos artesanos carecen de importancia.

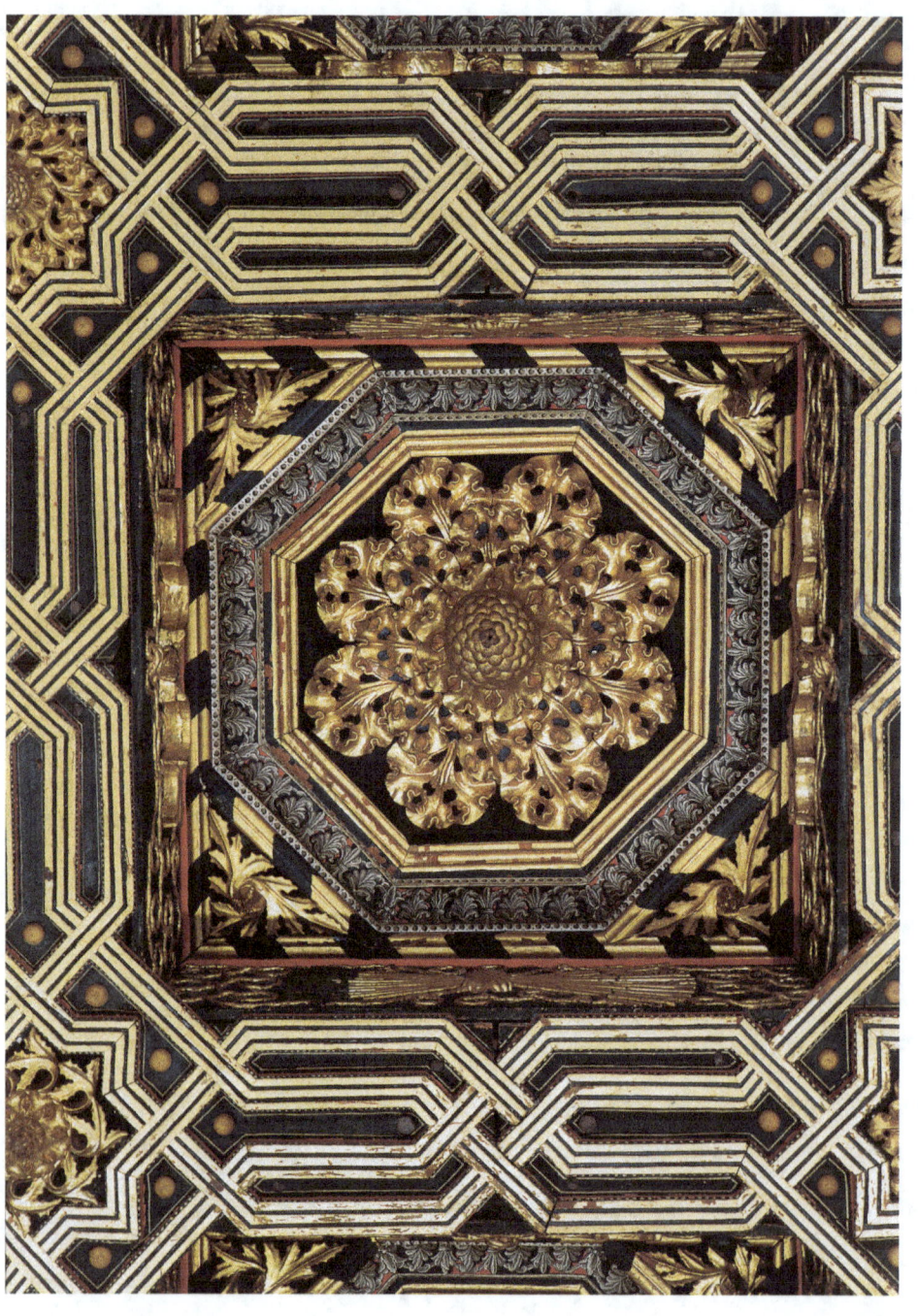

RECORRIDO III

Coronación de los Reyes de Aragón

Gonzalo M. Borrás Gualís

III.1 ZARAGOZA
 III.1.a La Aljafería
 III.1.b Iglesia y torre-campanario de San Pablo
 III.1.c La Seo o catedral de San Salvador
 III.1.d Iglesia y torre-campanario de Santa María Magdalena (opción)
 III.1.e Iglesia y torre-campanario de San Miguel de los Navarros (opción)
 III.1.f Iglesia y torre-campanario de San Gil (opción)

III.2 UTEBO
 III.2.a Iglesia y torre-campanario

III.3 ALAGÓN
 III.3.a Iglesia y torre-campanario de San Pedro

Pedro IV

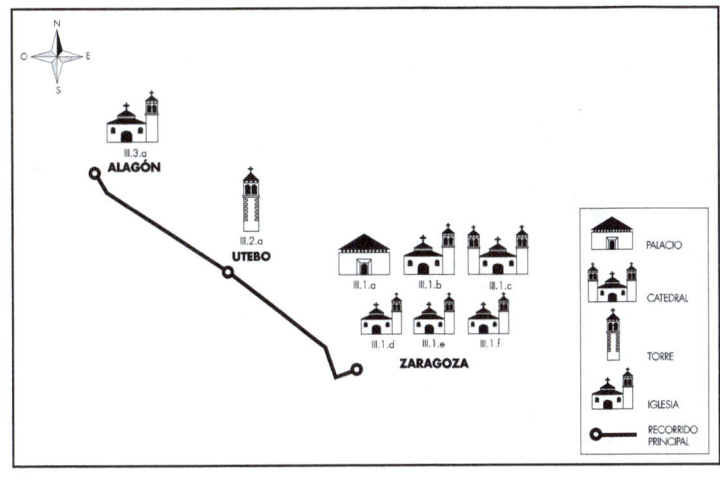

La Aljafería, palacio de los Reyes Católicos, detalle del artesonado del Salón del Trono, Zaragoza.

RECORRIDO III *Coronación de los Reyes de Aragón*

La ciudad de Zaragoza, en cuya Seo o catedral de San Salvador eran coronados los reyes de Aragón, fue el foco creador y difusor del arte mudéjar aragonés, merced sobre todo al mecenazgo regio. Este peculiar estilo se desarrolló en primer lugar en la Aljafería, un palacio islámico del siglo XI que, tras la conquista de la ciudad por Alfonso I el Batallador en el año 1118, se convirtió en alcázar de los reyes de Aragón. Estos lo conservaron y le añadieron estancias mudéjares, empleando para ello maestros de obras musulmanes.

Los reyes de Aragón, que también poseían palacios reales en Barcelona, Mallorca y Valencia, sintieron una gran predilección por el palacio de Zaragoza, al que se refieren siempre, en los documentos expedidos por la Real Chancillería, como "dilectissima Aliaferia". La fascinación estética ante este palacio de arquerías entrecruzadas de yeso tallado y esbeltos capiteles de alabastro debió de ser una de las causas de que el palacio fuese utilizado en numerosas ocasiones como residencia real, bien con motivo de la coronación al comienzo de cada reinado, bien cuando las Cortes, que en la Edad Media eran itinerantes, se reunían en la ciudad de Zaragoza.

La coronación real constituía un acto a la vez litúrgico y de Estado, que daba una gran solemnidad a la accesión de un nuevo rey al trono de Aragón e implicaba la aceptación de su persona por los presentes. A partir de Pedro II (coronado en Roma, en 1205), la ceremonia, a la que asistían representantes de todos los territorios pertenecientes a la Corona de Aragón, tuvo lugar en la Seo de San Salvador de Zaragoza, puesto que la ciudad era cabeza del reino y sede principal de la Corona. Con Alfonso III (1285) el rito quedó estructurado según un protocolo estricto que incluía la unción y coronación del rey, la recepción de la orden de caballería por parte de este y la prestación del juramento mutuo entre el rey y el reino.

Al atardecer de la víspera de la coronación, daban comienzo los festejos con una cabalgata que partía del palacio de la Aljafería y recorría las calles de Zaragoza que llevaban hacia la Seo, entre luminarias y muestras de regocijo popular. Formaban la comitiva representantes de todos los estamentos de los distintos reinos de la Corona, convocados en forma solemne por el rey y colocados según un riguroso orden de prelación. El rey cabalgaba el último, luciendo sus mejores galas, mien-

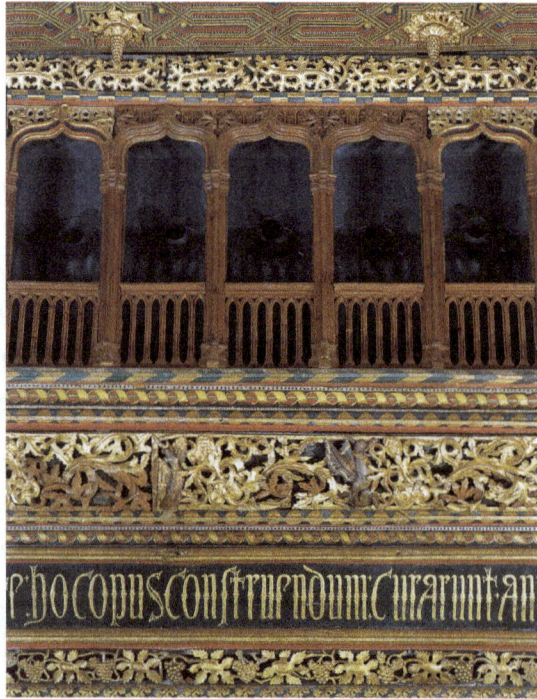

La Aljafería, palacio de los Reyes Católicos, detalle del artesonado del salón del Trono, Zaragoza.

tras el pueblo le aclamaba gritando: "¡Aragón, Aragón!".
Tras llegar a la Seo, el rey pasaba la noche velando sus armas. A la mañana siguiente, durante la misa solemne, tenía lugar la ceremonia principal en el altar mayor de la catedral: el rey era ungido por el arzobispo que oficiaba la misa. A continuación, él mismo se ponía la espada en el tahalí y, a partir de Alfonso IV (1327), también se ceñía la corona y tomaba el cetro sin intervención del arzobispo, una novedad que redujo de manera ostensible el papel de este.
Una vez concluida la ceremonia litúrgica, la comitiva regresaba a la Aljafería siguiendo el mismo orden, pero el rey desfilaba ahora coronado y portaba en las manos el resto de las insignias reales. Ya en el palacio se celebraba un "banquete político", así llamado porque estaba destinado a exaltar la institución monárquica ante los súbditos. El monarca ocupaba un lugar apartado y solitario, más elevado que el resto de los comensales. Las crónicas mencionan la instalación de tribunas y doseles de carácter provisional en el patio de Santa Isabel para la celebración de estos convites; los nobles más importantes de la corte desempeñaban los antiguos oficios de la casa del rey: mayordomo, camarlengo, copero, botellero, ventalle... Durante varios días, el rey tenía mesa puesta a cuantos del pueblo quisieran acudir. Delante del palacio de la Aljafería, en un campo cerrado, se corrían toros "con mucha música y gente y monteros que alanceaban los toros".
Este complejo ceremonial ha quedado recogido, con el título *Coronación de los reyes de Aragón*, en uno de los libros más famosos del cronista aragonés Jerónimo de Blancas, obra escrita en 1583 y editada en 1641.

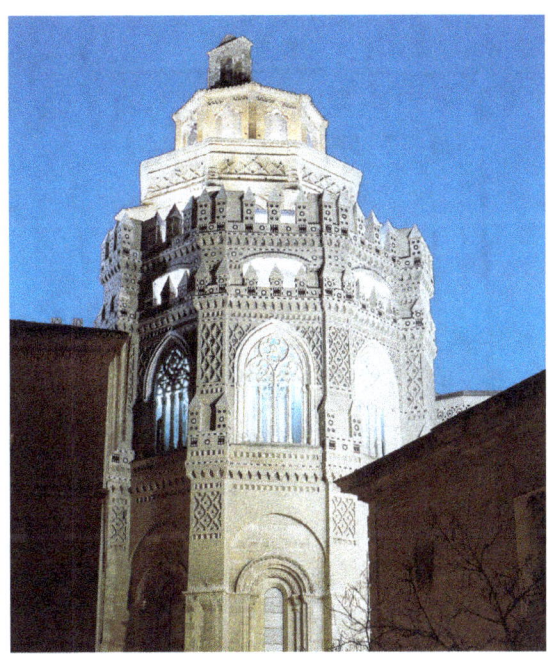

La Seo o Catedral de San Salvador, vista nocturna del cimborrio, Zaragoza.

Nuestro recorrido por la parte mudéjar de la ciudad de Zaragoza sigue el mismo itinerario de las comitivas de la coronación real. Comienza con la visita a las estancias mudéjares y de los Reyes Católicos en el conjunto palacial de la Aljafería, excelentes muestras del mecenazgo regio, continúa por el popular barrio de San Pablo, con su iglesia y torre mudéjares, y concluye en la catedral de San Salvador, en la que hay testimonios magníficos del mecenazgo arzobispal y pontificio. Se puede prolongar el recorrido por el sector oriental de la ciudad, visitando las populosas parroquias mudéjares de la Magdalena, San Miguel de los Navarros y San Gil.
En esta visita se comprueba cómo el sistema de trabajo mudéjar atendió tanto a

RECORRIDO III *Coronación de los Reyes de Aragón*

Zaragoza

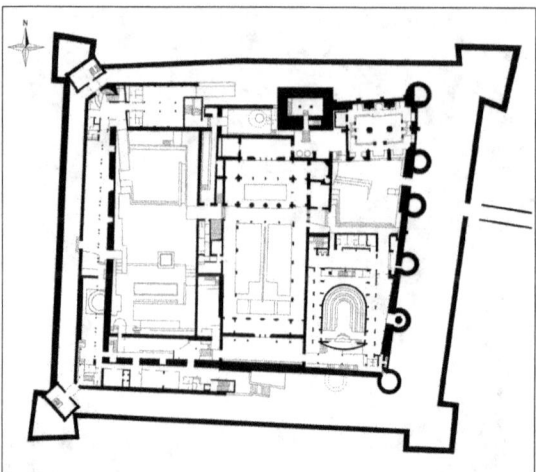

La Aljafería, palacio mudéjar, planta, Zaragoza.

Una parte del conjunto monumental es la actual sede de las Cortes de Aragón. Acceso con entrada. Visitas guiadas.
Horario: del 15 de abril al 15 de octubre, de 10 a 14 y de 16:30 a 20; el resto del año, de 10 a 14 y de 16 a 18:30 (excepto jueves y viernes por la mañana, reservado para grupos); domingos y festivos, de 10 a 14.

Palacio mudéjar

Desde el punto de vista artístico, en el palacio de la Aljafería hay que diferenciar dos ámbitos: en primer lugar, el palacio islámico hudí del siglo XI, perteneciente al período de taifas, que es el núcleo principal y más antiguo del monumento. El rey Alfonso I el Batallador tomó posesión de él el mismo día en que conquistó la ciudad de Zaragoza, 18 de diciembre de 1118, convirtiéndolo en palacio real cristiano. En los siglos siguientes, los reyes de Aragón utilizaron las estancias del antiguo alcázar islámico, modificándolas en parte. En segundo lugar, el palacio mudéjar propiamente dicho, o sea, todo el conjunto de nuevas dependencias y dotaciones edilicias que mandaron construir los reyes cristianos, en especial durante el reinado de Pedro IV (1336-1387).

El paulatino proceso de transformación del palacio islámico, por un lado, y de construcción de nuevas dependencias mudéjares, por otro, fue fruto de la amorosa diligencia que los reyes aragoneses demostraron en la conservación del palacio, como puede constatarse en la documentación conocida. Para este fin se nombraron maestros de obras musulmanes, desde los Bellito, en el siglo XIII, hasta los Gali, en la época de los Reyes Católicos. De este modo, el palacio islámico se fue transformando para dar acomodo a los

las necesidades de carácter civil (palacios y casas principales) como a las de carácter religioso (catedrales, capillas y parroquias), y convirtió la capital del reino durante la Baja Edad Media en una ciudad mudéjar por excelencia y en espejo para otras ciudades aragonesas también mudéjares, como Borja, Tarazona, Calatayud, Daroca o Teruel.

La difusión de estos modelos en el ámbito rural se estudiará visitando las localidades de Utebo y Alagón, al noroeste de la ciudad, ya que cada una de ellas posee un monumento mudéjar realmente excepcional.

III.I ZARAGOZA

III.1.a La Aljafería

Entrada por la avenida de los Diputados s/n.

reyes y servir a sus necesidades, introduciendo en sus muros nuevos sistemas ornamentales (véanse, por ejemplo, las pinturas murales góticas que decoran el pórtico norte del palacio islámico), al tiempo que el salón norte del palacio islámico siguió utilizándose como salón del trono y la alcoba occidental se destinaba a dormitorio real.

Las necesidades regias no tardaron en exigir ampliaciones de lo ya existente. A partir de 1371, sobre las tres primeras plantas de la torre del Trovador, que en los documentos regios cristianos se menciona como torre Mayor, Maestra y del Homenaje, se elevaron dos nuevas plantas. Si los tres primeros pisos de esta torre de planta rectangular eran de época islámica, prehudí y hudí, los dos nuevos son mudéjares.

El reinado de Pedro IV es, sin duda, el más destacado en nuevas dotaciones, entre las que sobresale la capilla mudéjar de San Martín, edificada entre 1338 y 1339. Adosada al ángulo nordeste de la muralla islámica, esta capilla es de planta rectangular y está formada por dos naves de tres tramos cada una. Estos tramos están cubiertos por bóvedas de crucería y conservan restos de la decoración original mudéjar de agramilado. En 1772 sufrió una transformación profunda y, entre 1947 y 1982, antes de convertirse en biblioteca de las Cortes de Aragón, pasó por un proceso de recuperación de su traza original que dirigió el arquitecto Francisco Íñiguez.

A la capilla se accede desde el patio de San Martín a través de una bella portada mudéjar, datable a comienzos del siglo XV y, por tanto, algo más tardía que la capilla. La puerta se cierra en arco carpanel, lleva tímpano decorado con *arcos mixtilíneos* y un relieve actual que representa a San Martín partiendo su capa con el pobre, enmarcado todo por un arco apuntado y recuadrado en *alfiz*, con labores mudéjares y las armas de los reyes de Aragón en las *albanegas* de ambos lados.

Otra capilla, la llamada de San Jorge, levantada también por Pedro IV entre 1358 y 1361, y situada en el salón sur del palacio hudí, fue demolida en 1866. Los fragmentos de un rosetón mudéjar se conservan en el Museo Arqueológico Nacional de Madrid.

Pero las obras más ambiciosas y de mayor alcance del palacio mudéjar fueron las iniciadas por Pedro IV en 1354, que se

La Aljafería, palacio mudéjar, portada de San Martín, Zaragoza.

prolongaron aproximadamente un decenio. Se trataba de una empresa edilicia de tal proporción, que en la documentación real es mencionada como "obra nueva de un palacio". Este nuevo palacio mudéjar de Pedro IV respetó el conjunto islámico del lado norte (pórtico, salón y posible planta alta) le adosó por el norte dos amplios salones, uno en la planta baja y otro en la planta alta, y edificó otras estancias en la planta alta, sobre el pórtico islámico y sus alas.

Este palacio mudéjar de Pedro IV es la parte más mutilada de todo el conjunto monumental. Ya en la época de los Reyes Católicos sufrió intervenciones muy duras, que solo respetaron los muros y dos ventanas del palacio mudéjar. En la tracería de estas dos ventanas puede apreciarse, además del nuevo lenguaje formal del gótico levantino, la decoración vegetal de *ataurique* de la tradición ornamental islámica, que creó escuela y se difundió por todo Aragón a mediados del siglo XIV.

Del mismo modo, el palacio mudéjar fue la parte menos atendida y más postergada en las restauraciones del arquitecto Francisco Íñiguez, quien centró su atención, de manera prioritaria, en la anastilosis del palacio islámico y, en segundo lugar, en la del palacio de los Reyes Católicos. La recuperación de una estancia mudéjar, llamada de Santa Isabel y situada sobre la mezquita hudí, respondió precisamente a la necesidad —prioritaria para Íñiguez— de reponer la cúpula mudéjar de la mezquita, lo que le obligó a eliminar la sala de los Reyes Católicos. Esta parte palatina mudéjar es la recuperación más sobresaliente de la última rehabilitación, realizada en 1978 bajo la dirección técnica de los arquitectos Luis Franco y Mariano Pemán.

Palacio de los Reyes Católicos

Tras un período de cierto abandono del conjunto islámico y mudéjar de la Aljafería en el siglo XV, provocado por la larga ausencia del reino de Alfonso V el Magnánimo (1416-1458), la situación cambió en el reinado de los Reyes Católicos (1479-1504), durante el que se volvieron a acometer obras de transformación y ampliación de gran empeño, que supusieron de hecho la edificación de un nuevo palacio.

Entre los motivos que pudieron impulsar a los Reyes Católicos para la realización de esta nueva obra se ha señalado recientemente la decisión de instalar el Tribunal de la Inquisición en el palacio de la Aljafería, cuyo gran salón mudéjar de la planta alta sirvió de sala de sesiones del Santo Oficio.

Cualesquiera que fueran las necesidades de uso del palacio, concurrían otras de tipo arquitectónico que fueron igualmente decisivas para la realización de las nuevas obras. A pesar de las importantes transformaciones y ampliaciones realizadas durante la Edad Media, ya comentadas al hablar del palacio mudéjar, la Aljafería llegó a la Edad Moderna con algunas carencias básicas.

La primera consistía en que no se había resuelto de forma satisfactoria la subida desde la planta baja a la planta alta, que se hacía, bien por la antigua, angosta y empinada escalera adosada a poniente del pórtico y salón islámicos del lado norte, bien por la torre del Trovador, cuya tercera planta islámica se había comunicado con el nuevo salón mudéjar de Pedro IV. Es posible que todavía existiese algún otro sistema de circulación y acceso de planta baja a planta alta, pero en todo caso, los dos principales eran antiguos —de época islámica— y poco fluidos.

RECORRIDO III *Coronación de los Reyes de Aragón*
Zaragoza

No es de extrañar, pues, que las obras del nuevo palacio de los Reyes Católicos, realizadas básicamente entre 1488 y 1493, bajo la dirección del maestro musulmán Farax Gali, comportaran entre otros elementos destacables la edificación de una gran caja de escaleras de poderoso volumen, que se adosó al oeste del patio islámico y que, por vez primera, permitió acceder cómodamente desde la planta baja a la alta del palacio. La techumbre plana de esta caja de escaleras, con vigas a la vista y bovedillas de revoltón entre las mismas, fue decorada con motivos pintados, tanto heráldicos (el yugo y las flechas) como los primeros *grutescos* renacentistas que se conocen en el arte aragonés.

La otra carencia era la falta de luz natural, que daba un aspecto lóbrego a los salones principales del palacio islámico y mudéjar. El deseo de una mayor iluminación natural para aquellas estancias determinó el emplazamiento del nuevo palacio de los Reyes Católicos, que se dispuso en planta alta y con las principales crujías orientadas al este y al sur, tres salas abiertas al patio de San Martín y la galería y el salón principal abiertos al patio de Santa Isabel. Con tal de conseguir más luz, no importó destruir parte del palacio islámico (fue entonces cuando se demolió la cúpula de la mezquita) y del palacio mudéjar —la zona más destruida de todas las que dan al patio de Santa Isabel— que fue en parte sustituido y en parte integrado en la nueva edificación.

La intervención de los Reyes Católicos no solo resolvió de modo satisfactorio estas carencias, sino que marcó un convincente itinerario protocolar para acceder al nuevo Salón del Trono en planta alta. Este trayecto, en el que se potenciaba el valor formal de la obra realizada, daba comienzo en la puerta exterior de la entrada, donde una nueva portada ocultaba el antiguo arco de herradura, y continuaba en los recientemente configurados patios de San Martín y Santa Isabel, hasta alcanzar la nueva escalera monumental.

La estancia más espléndida del nuevo palacio es el Aula Regia o Salón del Trono; su magnífico *artesonado* fue contratado el 23 de abril de 1493 por los maestros musulmanes Farax Gali, Mahoma Palacio y Brahem Mofferiz; una inscripción latina, duplicada por razones ornamentales, recorre en letras góticas la base de su techumbre mudéjar y reza así, traducida al castellano: "Fernando, rey de las

La Aljafería, palacio de los Reyes Católicos, caja de la escalera, Zaragoza.

Españas, Sicilia, Córcega y Baleares, el mejor de los príncipes, prudente, valeroso, piadoso, firme, justo, feliz, e Isabel, reina, sobre toda mujer en piedad y grandeza de espíritu, insignes esposos, victoriosísimos con la ayuda de Cristo, después de liberar Andalucía de los moros, expulsado el antiguo y fiero enemigo, cuidaron de hacer esta obra, en el año de la salvación de 1492".

Entre los numerosos elementos de interés artístico que atesora el palacio de los Reyes Católicos, cabe destacar la decoración tallada en yeso de los ventanales de la escalera monumental, y de las puertas y ventanas del Salón del Trono. Estos motivos ornamentales, que incluyen temas heráldicos, contienen un magnífico repertorio formal del estilo llamado "Reyes Católicos", realmente exhuberante. Esta decoración fue realizada sin duda por yeseros mudéjares, que labraban "de aljez", y es un ejemplo más de la versatilidad y capacidad de asimilación de modas artísticas foráneas por parte de los artesanos mudéjares.

Por lo que atañe a la carpintería mudéjar, además del *artesonado* que cubre el Salón del Trono que acabamos de comentar, hay que destacar los tres *taujeles* o techos planos ornamentales de las tres estancias recayentes al patio de San Martín. El *taujel* correspondiente a la más septentrional de estas estancias fue trasladado a otra próxima cuando dicha estancia fue suprimida por el arquitecto Francisco Íñiguez para restaurar la cúpula de la mezquita.

Además de la decoración pintada de las bovedillas de revoltón que cubren la caja de escaleras, cuyos motivos ornamentales ya se han descrito, así como las que cubren la galería que discurre ante el Salón del Trono, en gran parte recuperada por Íñiguez, merecen una mención destacada las solerías originales de todas estas salas, cuyos azulejos proceden de los obradores mudéjares de Muel (Zaragoza), rehabilitadas durante la última intervención en el palacio, la de los arquitectos Luis Franco y Mariano Pemán en 1978.

Como sucede siempre, las obras reales dejaron una larga estela. Del mismo modo que el palacio mudéjar de Pedro IV en la Aljafería se había convertido en espejo de edilicia nobiliar aragonesa durante la segunda mitad del siglo XIV, la nueva obra de los Reyes Católicos se convirtió en el modelo formal de la arquitectura civil zaragozana de la primera mitad del siglo XVI.

III.1.b Iglesia y torre-campanario de San Pablo

Situada en la calle San Pablo, 44. Saliendo del palacio ir hacia el este, en dirección a la Seo, atravesando el popular barrio de San Pablo.
Horario de misas: 9:30 y 19; festivos a las 10, 11, 12, 13 y 19 (en verano a las 20). El mejor momento para la visita es antes o después de la misa.

El barrio de San Pablo, emplazado entre la Aljafería y el mercado medieval, es de fundación cristiana, consecuencia de la expansión urbana al oeste, fuera de las murallas romanas, durante los siglos XII y XIII, cuando una población de agricultores se asentó en él. Recorrido por calles longitudinales en dirección este-oeste, las dos calles principales llevan las advocaciones de San Blas y San Pablo, y flanquean por el norte y el sur el solar de la iglesia mudéjar, cuya torre-campanario octogonal, que se eleva a gran altura, domina todo el caserío.

Tras la reconquista de la ciudad se levan-

RECORRIDO III *Coronación de los Reyes de Aragón*
Zaragoza

tó una primera iglesia, de pequeñas proporciones y estilo románico, dedicada a San Blas, de la que no quedan restos. La actual iglesia mudéjar, dedicada a San Pablo, se construyó en dos etapas: una primera, a partir de 1284, con fábrica de una sola nave y ábside poligonal de cinco lados. Los cuatro tramos de la nave están cubiertos con bóvedas de crucería y hay capillas laterales entre los contrafuertes. Muy pronto, debido al auge demográfico de la populosa parroquia, la iglesia de nave única quedó pequeña, por lo que a partir de 1389 se amplió a tres naves, aprovechando las capillas laterales primitivas para arcos formeros de comunicación entre las mismas. Estas naves laterales, de anchura desigual, envolvieron la obra antigua, tanto por la cabecera, a modo de girola, como por los pies, a modo de claustro, que aprisionó la torre-campanario octogonal en su patio interior.

La torre, perteneciente a la primera etapa mudéjar, debió construirse hacia 1300. Su interés radica en que, a pesar de su forma prismática octogonal, que parece emular las torres góticas de la Corona de Aragón construidas en piedra sillar, su disposición interior presenta la estructura de los *alminares* almohades, es decir, está formada por dos torres, una envolviendo a la otra, con la rampa de escaleras entre ambas y la torre interior dividida en estancias superpuestas hasta alcanzar el cuerpo de campanas. Su decoración en ladrillo resaltado se concentra en la parte alta, con el fin de hacerla visible por encima del caserío medieval (más bajo que el actual). En ella destacan motivos ornamentales muy antiguos, con precedentes en el palacio islámico de la Aljafería, como los arcos de medio punto entrecruzados y las cruces de múltiples brazos que forman retícula romboidal.

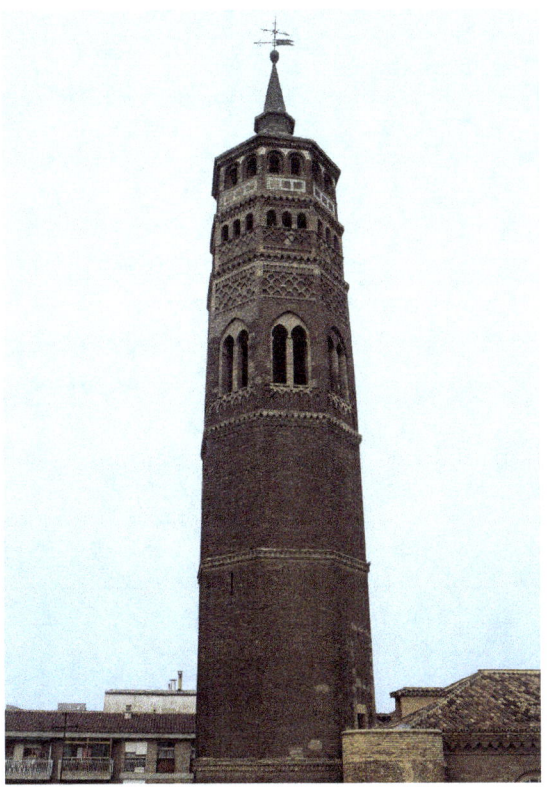

Parroquia de San Pablo, torre campanario, Zaragoza.

III.1.c **La Seo o catedral de San Salvador**

Caminando hacia el este, salvando el mercado y siguiendo por el antiguo "decumanus" de la ciudad romana, tomar las calles Manifestación, y Espoz y Mina.
Horario: de 10 a 13:30 y de 17 a 18:30; lunes cerrado.
La parroquieta es una iglesia independiente dentro de la catedral. Horario de misa: a las 18.

Edificada sobre el mismo solar del Foro Romano y de la Mezquita Mayor, la Seo

93

RECORRIDO III *Coronación de los Reyes de Aragón*
Zaragoza

Esquemas de armadura
de limas moamares.

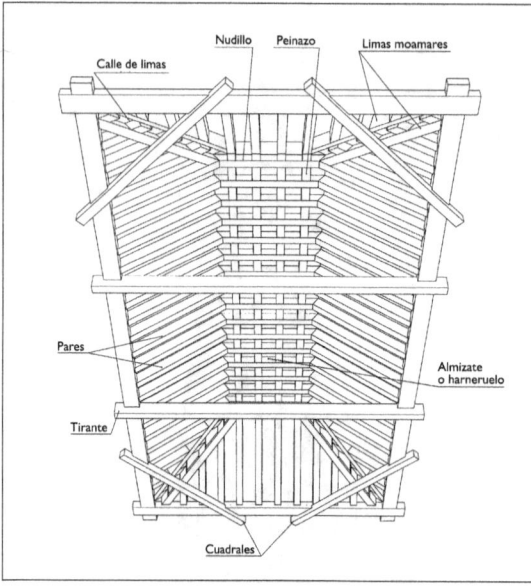

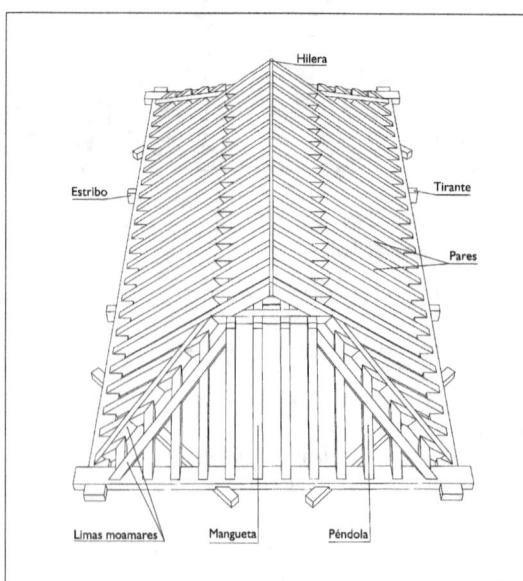

fue construida en sucesivas etapas y según distintos estilos artísticos, cuya diversidad constituye su nota más peculiar.

El arte mudéjar está bien representado en tres partes de la catedral, todas ellas situadas en la zona de la cabecera: la actual parroquieta de San Miguel, la parte alta de los tres ábsides y el *cimborrio*.

La actual parroquieta de San Miguel, de planta rectangular y adosada a los ábsides de la catedral hacia poniente, es en realidad la capilla funeraria que encargó el arzobispo de Zaragoza, don Lope Fernández de Luna, y que fue construida entre los años 1374 y 1379 por los maestros de obras sevillanos Garci y Lope Sánchez. De su exterior interesa el muro, magníficamente decorado con labores de ladrillo resaltado de tradición aragonesa y cerámica vidriada, en la que pueden diferenciarse motivos de tradición local y otros de tradición sevillana, a base de piezas menudas cortadas a pico, con técnica de *alicer*. De su interior, aparte del magnífico sepulcro gótico en alabastro, obra del escultor Pere Moragues, merece la pena sobre todo contemplar la bellísima techumbre mudéjar, una *armadura* octogonal de limas moamares, de raigambre sevillana.

De nuevo en el exterior, los tres ábsides románicos del siglo XII, labrados en piedra sillar, se habían ido quedando pequeños a medida que la catedral ganaba altura durante el período gótico. Además, el elevadísimo *cimborrio* carecía de contrarresto por el lado de los ábsides, por lo que el primero de estos, construido por el arzobispo don Lope Fernández de Luna, ya citado por su capilla funeraria, se vino abajo. Don Pedro Martínez de Luna, pontífice de la obediencia de Aviñón con el nombre de Benedicto XIII (1394-1422 ó 1423), se encargó entonces de sobreelevar

los ábsides y de rehacer el *cimborrio*. Los tres ábsides mudéjares se elevaron sobre la base románica de piedra sillar, alcanzando una considerable altura y dando al conjunto un aspecto de fortaleza militar. Tenían tres andadores practicables, superpuestos en altura e identificables por sus antepechos decorados con almenas rematadas en pico, de tradición almohade. El director de las obras de los ábsides, entre 1404 y 1408, fue el famoso maestro musulmán Mahoma Rami, quien, como veremos, trabajó para el papa Luna en otros lugares de Aragón.

La sobreelevación de los ábsides tenía como finalidad servir de contrarresto, por el lado de los ábsides, al *cimborrio* o torre-linterna elevado sobre el crucero de la catedral, que se había hundido. El segundo *cimborrio*, reedificado por Benedicto XIII, también se desmoronó, aunque no en su totalidad, ya que desde el interior son visibles las armas del pontífice en la parte alta de los arcos torales que lo soportan. De modo que el *cimborrio* actual es el tercero, levantado a partir de 1520, ya en pleno Renacimiento, bajo la dirección del maestro de obras Juan Lucas, alias "Botero". Sus trazas sirvieron de modelo para los *cimborrios* mudéjares de las catedrales de Teruel (1538) y Tarazona (1543), del mismo maestro de obras. Si lo contemplamos desde el interior, veremos cómo en su traza pervive la tradición hispano-musulmana de arcos entrecruzados formando estrellas de ocho puntas, un sistema eficaz para voltear, ya utilizado en época de al-Hakam II (961-976) en la mezquita *aljama* de Córdoba.

Al dejar la Seo de Zaragoza, nos alegrará saber que las obras mudéjares que acabamos de ver, impulsadas por los arzobispos y por el pontífice Benedicto XIII, sirvieron de modelo y ejemplo para otros mecenazgos eclesiásticos más modestos, y constituyeron, junto con el mecenazgo regio de la Aljafería, el verdadero fundamento del éxito y la difusión del arte mudéjar en el antiguo reino de Aragón.

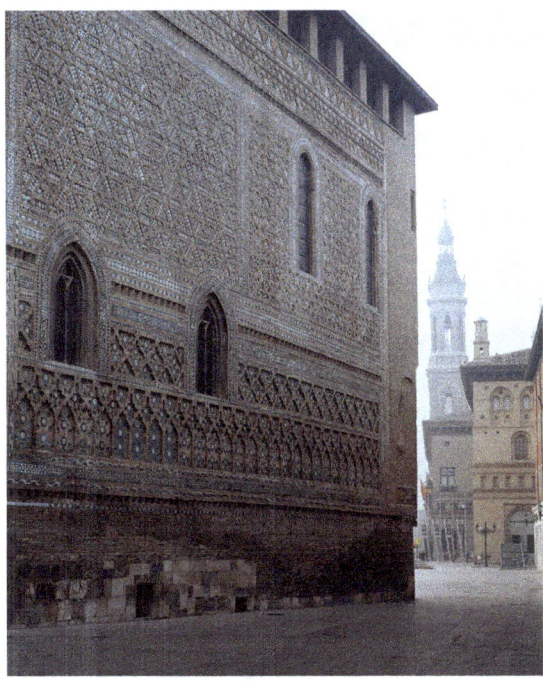

La Seo o Catedral de San Salvador, muro exterior de la Parroquieta de San Miguel, Zaragoza.

III.1.d Iglesia y torre-campanario de Santa María Magdalena
(opción)

Situada en la plaza de la Magdalena s/n. Al final de la calle Mayor.
Horario: de 17:30 a 20, el domingo de 10 a13 y de 18 a 20.

La fábrica mudéjar de la iglesia parroquial de Santa María Magdalena responde al

tipo de una sola nave, con un ábside poligonal de siete lados que, como es habitual en la arquitectura mudéjar, carece de contrafuertes, para que el facetamiento limpio del ábside permita desarrollar una decoración en ladrillo resaltado sin los cortes visuales que causaría la existencia de los contrafuertes. La decoración del ábside, bajo los ventanales, es de grandes paños formados por *arcos mixtilíneos* entrecruzados y, sobre los ventanales, otros paños a base de cruces de múltiples brazos formando una retícula de rombos.

Una reforma barroca, realizada entre 1727 y 1730, invirtió la orientación de la iglesia, convirtiendo el ábside en hastial de los pies y abriendo una puerta de acceso en la nueva fachada. Esta transformación afectó también al aspecto interior de la iglesia, aunque respetó las bóvedas de crucería del presbiterio y de los tres tramos de la nave. A los pies de la nave, sobre la calle Mayor, se alza la magnífica torre-campanario de la Magdalena, de planta cuadrada, émula de las torres de San Martín y del Salvador de la ciudad de Teruel, a las que se asemeja tanto por su disposición interior de *alminar*, al estilo de la Giralda de Sevilla, como por la decoración exterior de ladrillo resaltado y cerámica vidriada. El cuerpo de campanas de la torre fue transformado profundamente entre 1678 y 1695 en un sentido barroco. El actual se debe a una restauración realizada por el arquitecto Francisco Íñiguez en 1970.

III.1.e Iglesia y torre-campanario de San Miguel de los Navarros (opción)

Situada en la plaza de San Miguel, 52. Tomar la calle del Coso y girar a la izquierda por Espartero.

Horario: de 11 a 13 y de 17 a 21; domingos, de 10 a 13.

San Miguel de los Navarros es una iglesia mudéjar del siglo XIV, de una sola nave de tres tramos, con un ábside poligonal de cinco lados y sin contrafuertes. A ambos lados de la nave se abren las capillas laterales, y en el lado norte tiene adosada una torre-campanario. Una reforma barroca, realizada entre 1666 y 1669 por el maestro Juan de la Marca, afectó a la portada y al interior, añadiendo una nave lateral más baja y un coro a los pies.

En la obra mudéjar destaca la decoración heráldica de los ábsides, a base de grandes cruces flordelisadas y recruzadas, que también aparecen en las iglesias mudéjares de las localidades zaragozanas de Herrera de los Navarros y de Azuara, así como la decoración de la torre a base de grandes paños de *arcos mixtilíneos* entrecruzados y de rombos. Según noticias documentales, la torre fue edificada en 1396 por los maestros Esteban y Pascual Ferriz.

III.1.f Iglesia y torre-campanario de San Gil (opción)

Situada en la calle Don Jaime I, 15. Tomar la calle del Coso hasta la plaza de España; allí, a la derecha.

Horario: de 7 a 9, de 12 a 13:30 y de 17:30 a 21. Los lunes está abierto todo el día por haber culto a San Nicolás.

Las transformaciones barrocas realizadas entre 1719 y 1725 por los maestros Manuel Sanclemente y Blas Ximénez afectaron a la fábrica mudéjar original en mayor medida que en los casos anteriores de Santa María Magdalena y de San Miguel de los Navarros, de modo que tan solo desde el exterior se pueden apreciar

los restos monumentales mudéjares de la fábrica original.

La fábrica mudéjar correspondía al tipo de iglesia-fortaleza, que se visita en el recorrido siguiente, donde la analizaremos. Lo más interesante de lo conservado es la torre-campanario, de planta rectangular, profusamente decorada con labores en ladrillo resaltado y mencionada ya en las crónicas de 1356. Para los fustes y capiteles de las columnas del cuerpo de campanas, tanto en esta torre como en la de la Magdalena ya mencionada, se utilizaron materiales de derribo, procedentes probablemente de la mezquita *aljama* de la ciudad. La torre ha sido restaurada en 1999 por el arquitecto Joaquín Soro.

III.2 **UTEBO**

III.2.a **Iglesia y torre-campanario**

A 14 km por la N-232.
Horario de misas: a las 20 y los domingos a las 12. Si la iglesia está cerrada, dirigirse a la casa del párroco, adyacente a la iglesia.

Próxima a Zaragoza, como indica el topónimo —Utebo deriva de "octavum", el octavo miliario en el itinerario de Caesaraugusta (Zaragoza) a Asturica (Astorga)— la iglesia parroquial de Utebo presenta, adosada a los pies, la torre-campanario mudéjar más singular del antiguo reino de Aragón.

La torre tiene dos cuerpos, el inferior de planta cuadrada y el superior de planta octogonal, configurando así una volumetría "mixta", que se generalizó en época moderna, a partir del reinado de los Reyes Católicos. Su decoración en ladrillo resaltado se completa con una profusa aplicación de azulejos mudéjares realizados en los alfares de Muel (Zaragoza), cuyo brillo le ha otorgado la popular denominación de "Campanario de los Espejos". Según una larga inscripción, pintada sobre azulejos y dispuesta en un friso que divide en dos zonas el primer cuerpo de la torre, el de planta cuadrada, la torre fue acabada en el año 1544, siendo su maestro de obras Alonso de Leznes. Al haber sido hecha en época tan tardía, ya en pleno Renacimiento, esta torre puede considerarse como el canto del cisne del arte mudéjar aragonés que, al menos por lo que respecta a campanarios, siguió dando muestras de vitalidad hasta comien-

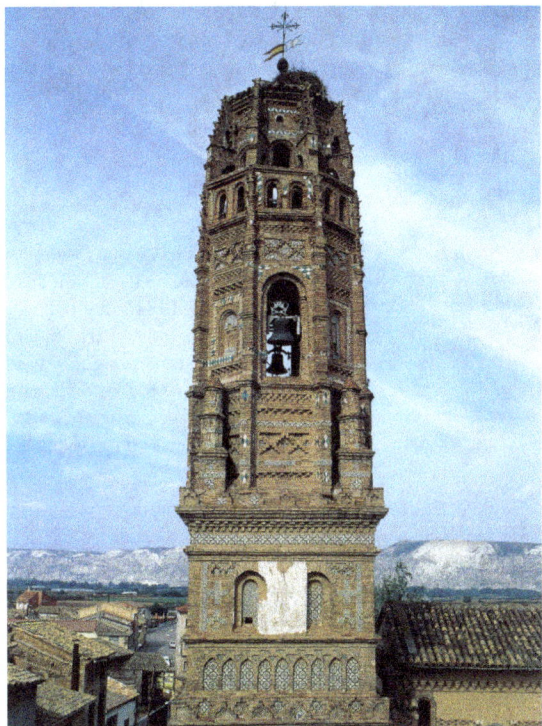

Iglesia parroquial, torre-campanario, Utebo.

RECORRIDO III *Coronación de los Reyes de Aragón*
Alagón

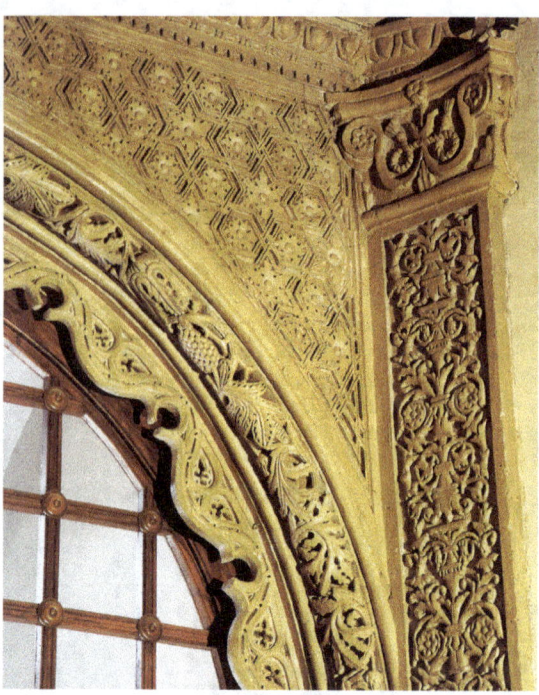

Iglesia y torre de San Pedro, detalle de la yesería del arco de la capilla de la Virgen del Carmen, Alagón.

zos del siglo XVII, fecha en que los moriscos fueron expulsados de España mediante decretos de Felipe III (1609 y 1610).
En el interior de la iglesia, el arrimadero de azulejos de *cuenca* o *arista* que reviste la parte inferior de los muros de la nave antigua fue restaurado, a partir de los escasos restos originales conservados.

III.3 **ALAGÓN**

III.3.a **Iglesia y torre-campanario de San Pedro**

A 15 km por la N-232. Recién restaurada. Horario: domingos de 10 a 13.

Emplazada en una loma que domina la villa de Alagón, donde se ubica asimismo la iglesia de Nuestra Señora del Castillo, la iglesia parroquial de San Pedro responde a la tipología mudéjar de nave única, cubierta con bóveda de crucería, ábside poligonal sin contrafuertes y capillas a ambos lados de la nave.

Levantada a comienzos del siglo XIV, en ella sobresale la torre de planta octogonal, también con estructura de *alminar* y de extraordinaria belleza, aunque de menores proporciones que las torres coetáneas de las iglesias parroquiales de San Pablo de Zaragoza y Santa María de Tauste (localidad perteneciente a la comarca de las Cinco Villas, próxima a Alagón).

Sobre la fábrica mudéjar, ya avanzado el siglo XVI, se dispuso una galería corrida, a base de arcos de medio punto doblados, que sirve para aireación de bóvedas y tiene gran arraigo en la región aragonesa, tanto en la arquitectura religiosa como en la civil.

Si pasamos al interior podemos contemplar algunos arcos de acceso a las capillas laterales, labrados en yeso tallado. Una atención especial merece el de la antigua capilla de la Virgen del Carmen, fechable en los primeros años del siglo XVI y que ha sido convertido en atrio de entrada. En este arco se combinan en perfecta armonía temas vegetales del vocabulario gótico, decoración de *grutescos* renacentistas, y lazos y estrellas de seis puntas, de raigambre musulmana. Esta versatilidad para asimilar e integrar todo tipo de motivos es una de las características esenciales de la decoración mudéjar.

PEDRO IV

Gonzalo M. Borrás Gualís

El suyo es uno de los reinados de mayor duración en la historia de la Corona de Aragón, superado tan solo por el de Jaime I, en la centuria anterior. En efecto, el reinado de Pedro IV se prolongó durante cincuenta y un años, entre 1336, fecha de su proclamación, y 1387, fecha de su muerte. Cuando fue proclamado, tras la muerte de su padre Alfonso IV el Benigno, tenía dieciséis años; al morir contaba sesenta y siete. Le sucedieron en el trono sus dos hijos, Juan I y Martín I el Humano, y en 1410 se extinguió su dinastía.

Valiente y tenaz, aunque de genio violento y colérico, Pedro IV consolidó el dominio de la Corona de Aragón en el Mediterráneo. Gran amante de las letras y mecenas de artistas, impulsó numerosas obras de arquitectura, en especial en la ciudad de Barcelona, en cuyo palacio real mayor construyó el salón del Tinell.

Por lo que al arte mudéjar se refiere, cuidó con especial dedicación y cariño el palacio de la Aljafería de Zaragoza. Remodeló y decoró algunas estancias del antiguo palacio islámico, en particular el salón norte, cuya alcoba occidental le servía de dormitorio; reedificó las torres principales del recinto fortificado islámico; construyó de nueva planta las capillas mudéjares de San Martín (1338) y San Jorge (1358); mejoró las defensas y el foso seco con motivo de las guerras fronterizas con Castilla; amplió de forma considerable todo el conjunto con nuevas estancias mudéjares a partir de 1354; y por fin, a partir de 1371, elevó nuevas plantas en la torre del Trovador, por lo que no es extraño que las crónicas hablen de un nuevo palacio.

Sabemos de la constante atención y mejora del palacio de la Aljafería de Zaragoza por parte del rey don Pedro merced a la documentación regia transcrita y publicada por José María Madurell. Y también sabemos que esta labor de renovación sirvió de acicate y difusión del estilo mudéjar en todo el reino de Aragón, a mediados del siglo XIV.

Escultura de Pedro IV, obra de Jaume Cascalls, Museo de la Catedral de Gerona.

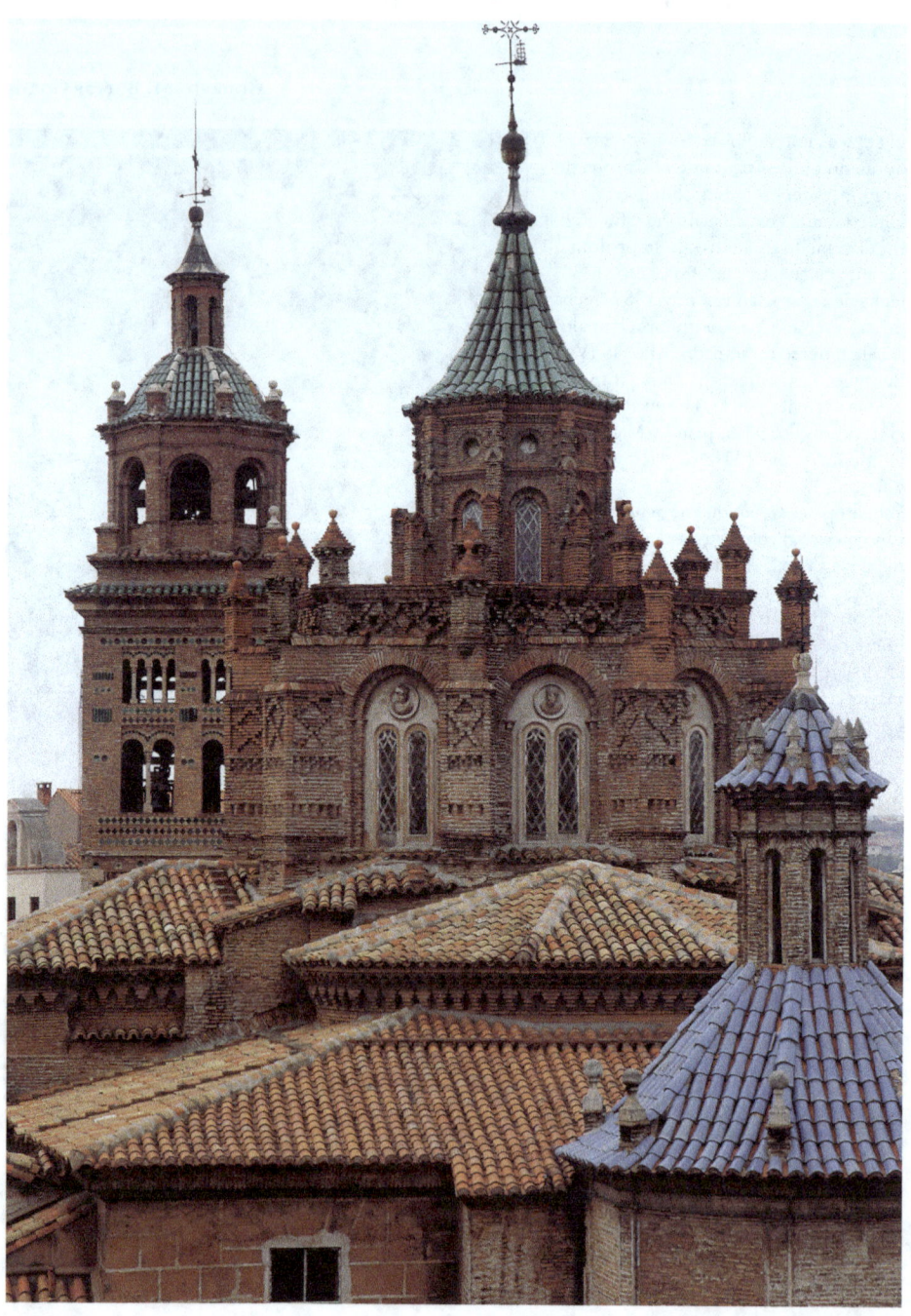

RECORRIDO IV

Ciudades mudéjares: del Islam al Cristianismo

Gonzalo M. Borrás Gualís

IV.1 TERUEL
 IV.1.a La ciudad medieval
 IV.1.b Torre del Salvador
 IV.1.c Iglesia y torre de San Pedro
 IV.1.d Catedral de Santa María
 IV.1.e Torre de San Martín

IV.2 DAROCA
 IV.2.a La ciudad medieval
 IV.2.b Ábside de San Juan de la Cuesta
 IV.2.c Torre de Santo Domingo de Silos
 IV.2.d Casa principal de Benedicto XIII

La morería turolense

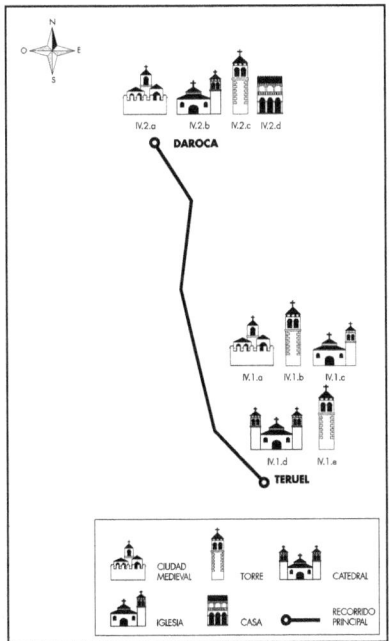

Catedral de Santa María, vista general del cimborrio, Teruel.

RECORRIDO IV *Ciudades mudéjares: del Islam al Cristianismo*

Iglesia de San Pedro, detalle de las torretas del ábside, Teruel.

Esquema de un alfarje.

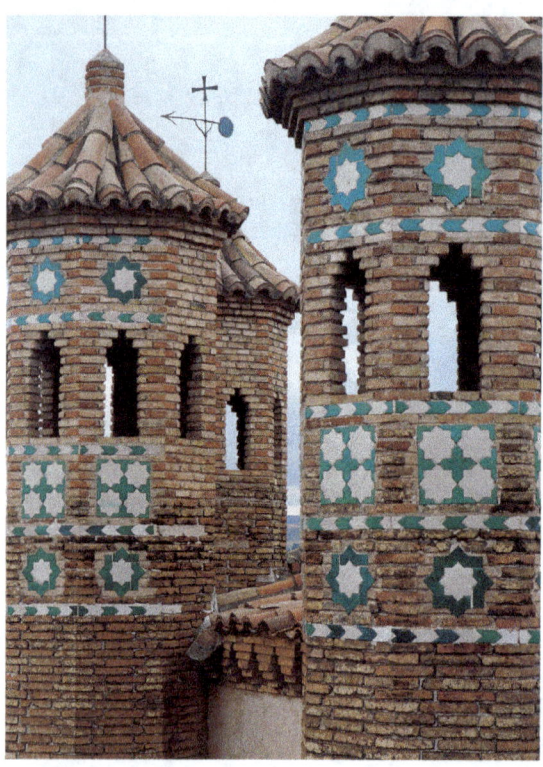

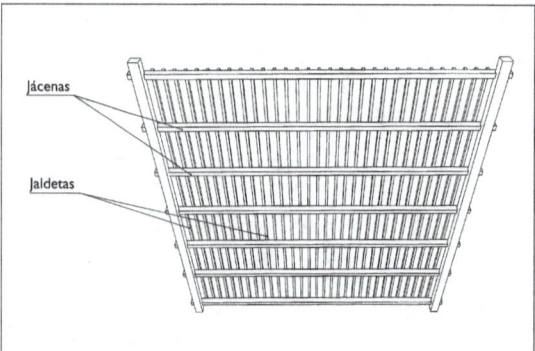

Jácenas

Jaldetas

Este recorrido abraza dos de las grandes ciudades mudéjares de Aragón, dos ciudades de frontera frente al Islam, para de ese modo contrastar dos sistemas urbanos medievales de diferente raigambre: de un lado, el trazado bastante regular y en retícula de la ciudad de Teruel, de fundación cristiana; de otro lado, el trazado irregular de la ciudad de Daroca, de fundación islámica. En el primero, las torres mudéjares de las parroquias están perfectamente integradas en el trazado viario que discurre bajo ellas. En el segundo pervive la irregularidad de las calles que recorren el solar de la *medina*, en la ladera sur del cerro de San Cristóbal, mientras que las del barrio construido en torno a la calle Mayor, que surgió sobre un gran barranco tras la ocupación cristiana, son de trazado regular.

Tres son los valores esenciales del Teruel mudéjar, declarado Patrimonio de la Humanidad por la Unesco: el primero, la cerámica mudéjar turolense, continuación de la serie califal en verde y morado, que, además de servir de vajilla de uso, fue elemento ornamental de la arquitectura; el segundo, el carácter abierto del mudéjar turolense, que, al acoger todas las novedades artísticas procedentes del sur, se convirtió en uno de los principales focos de renovación del mudéjar aragonés; el tercero, la decoración figurativa de la techumbre de la catedral de Teruel, un rasgo único en el mudéjar español y testimonio gráfico espléndido de la vida de las distintas clases y estamentos medievales —la nobleza, el clero y el pueblo— y sus diversas actividades.

En la visita a Daroca, el arte mudéjar se nos muestra como un sistema alternativo al arte románico de los vencedores, del que existen notables testimonios, como la colegiata antigua de Santa María de los Corporales. La difusión del estilo románico tropezó con serias dificultades en la

zona, debido a la escasez de piedra sillar en el valle del Ebro. Esta circunstancia obligó a los cristianos a interrumpir algunas obras o continuarlas en estilo mudéjar, como se advierte en el ábside de la iglesia de San Juan de la Cuesta o en la torre de Santo Domingo de Silos. Sin embargo, las casas principales de Benedicto XIII (el pontífice que reinó en Aviñón entre 1394 y 1422 ó 1423), situadas en la calle Mayor, con sus *alfarjes* y yeserías en los ventanales del patio interior, constituyen el monumento civil mudéjar más importante de Aragón, hoy de propiedad particular.

IV.I TERUEL

IV.1.a La ciudad medieval

Pasear por el casco antiguo de la ciudad. Originalmente concebida con función militar, está emplazada en una mesa, por las condiciones estratégicas que esta ofrece.

El nombre de Teruel deriva del topónimo *Tirwal*, mencionado en las fuentes árabes, con el que se aludía a una torre de vigilancia o reducto militar, ya que no existe constancia de una *medina* en sentido estricto. De ello el malogrado medievalista Antonio Gargallo dedujo con acierto que la ciudad de Teruel fue fundada de nueva planta por el Alfonso II (rey de Aragón entre 1162 y 1196). Tras la conquista de estas tierras altas del sur de Aragón en el año 1171, el monarca decidió asentar un núcleo de población cristiana en esta zona de frontera, a modo de avanzadilla frente al poder de los almohades, que se mantenía intacto en la ciudad de Valencia, y en 1171 le concedió a la población su fuero

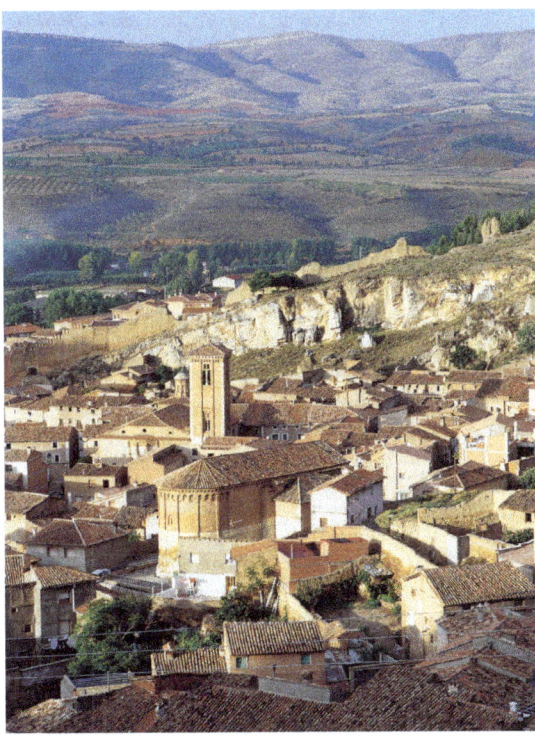

municipal. Las circunstancias históricas que rodearon la fundación de la ciudad se reflejaron tanto en el plano urbano como en la estructura social de su población medieval. El recinto medieval, emplazado sobre una alta muela bordeada de profundos barrancos en la margen izquierda del río Turia, responde al modelo de la ciudad cristiana ideal, impulsado a partir de entonces por la Corona de Aragón en la repoblación de todo el Levante peninsular. Se trata de una ciudad de trazado hipodámico y de planta rectangular amurallada. Sus cuatro puertas principales, situadas en el centro de sus lados y orientadas a los cuatro puntos cardinales, recibían los nombres de

Torre de Santo Domingo de Silos y ábside de San Juan de la Cuesta, vistos desde el castillo, Daroca.

puertas de Daroca (al norte), Zaragoza (al este), Valencia (al sur) y Guadalaviar (al oeste). Aunque en la actualidad solo se conserva la primera, sabemos que de cada una de ellas partían las calles principales, que se cortan transversalmente en el centro, donde se abre la plaza Mayor o del Mercado, hoy denominada plaza del Torico.

La integración de la arquitectura religiosa medieval, con sus iglesias y torres, en el trazado urbano no es menos completa. De las nueve parroquias en que se dividió la ciudad, la principal de ellas, dedicada a Santa María, hoy catedral con el nombre de Santa María de Mediavilla, fue emplazada en el centro de la ciudad, mientras las ocho restantes se disponían a los lados, cuatro al norte y cuatro al sur.

Una de las peculiaridades del urbanismo turolense consiste en que las torres de las iglesias se alzan sobre un gran arco apuntado que permite el paso de la calle bajo el mismo, con lo que estos campanarios mudéjares, además de su función religiosa, cumplieron una importante función de vigilancia.

Al no existir una ciudad musulmana anterior, tampoco hubo en origen una *aljama* ni un espacio cerrado para la morería. El carácter peculiar de la morería turolense consiste precisamente en que se formó a base de musulmanes inmigrados, primero cautivos, procedentes de la reconquista de Valencia y redimidos por el trabajo, y después, a partir de 1285, por una campaña de repoblación mudéjar impulsada por el rey Pedro III. Por esta razón los mudéjares no quedaron alojados en una morería cerrada, como era habitual, sino en régimen abierto, dispersos por la ciudad, si bien se concentraron más en la parte norte de la misma, en las proximidades de la puerta de Daroca. Llegados de fuera, los musulmanes turolenses fueron los introductores de las novedades formales del arte mudéjar en la ciudad.

Las escenas de cabalgada, torneo y caza representadas en la techumbre de la catedral reflejan el mayor peso político y social que tuvieron los caballeros en esta ciudad de frontera. Su papel preponderante, decisivo en la reconquista del Levante, contribuyó a crear la sociedad militarizada que describen con orgullo las pinturas de la techumbre.

IV.1.b **Torre del Salvador**

Situada en la calle del Salvador s/n. Desde la plaza del Torico por la calle del Salvador. Continúa siendo el campanario de la iglesia, y tras su restauración en 1993, se abrió al público. Horario: de 11 a 14 y de 17 a 20 (se amplía en Semana Santa y en verano). Existe la posibilidad de concertar visitas fuera de los horarios establecidos (como en una noche de luna), tel.: 978 602061.

Al recinto medieval de la ciudad se puede acceder desde el oeste, por la calle del Salvador, donde estaba la puerta de Guadalaviar; a muy escasa distancia del preciso lugar donde se hallaba aquella puerta; la calle pasa bajo la torre mudéjar del Salvador, que la domina, vigila y da nombre en su recorrido hasta la plaza Mayor.

De la fábrica medieval de la parroquia del Salvador tan solo se ha conservado la torre mudéjar, ya que la iglesia actual fue edificada de nuevo en estilo barroco, tras hundirse la primitiva el 24 de mayo de 1677. Esta torre del Salvador no está datada documentalmente, aunque por sus características formales, muy similares a las de la torre de San Martín (1315-1316), se le asigna la misma fecha. En todo caso, esta

fecha no está en contradicción con el dato documental, publicado por Alberto López Polo, según el cual el 11 de abril de 1277 el obispo de Zaragoza don Pedro Garcés autorizaba al racionero de la parroquia del Salvador, mosén Pedro Navarrete, a obtener fondos en toda la diócesis para destinarlos a la obra de la iglesia y el campanario de la misma. Una inscripción sobre la piedra sillar que refuerza la base de la torre nos informa de que esta obra de consolidación fue realizada en el año 1650. La torre ha sido restaurada varias veces en el siglo XX, la última en 1992, a cargo de los arquitectos Antonio Pérez y José María Sanz.

Dispuesto su interior para la visita turística, esta torre del Salvador es la más adecuada para subir hasta el campanario y examinar su estructura interna, similar a la de los *alminares* de época almohade. El edificio está formado por dos torres, la exterior de ladrillo y la interior de mampostería de yeso, entre las cuales se encuentran las escaleras. La torre interior está dividida en tres estancias en altura, cubierta la inferior con bóveda de crucería y las otras dos con bóvedas de cañón apuntado. En lo alto se sitúa el cuerpo de campanas.

Algunos rasgos peculiares corroboran el carácter evolucionado y tardío de esta torre, la más reciente de todas las turolenses si exceptuamos la desaparecida y efímera torre de San Juan, conocida como la Fermosa, construida en 1343-44 y destruida en 1366, cuando la ocupación de la ciudad por las tropas castellanas durante la guerra de los dos Pedros.

El arco de la parte baja de la torre del Salvador, que da paso a la calle, ya no cierra con bóveda de cañón apuntado, como las otras, sino con bóveda de crucería sencilla. Una mayor madurez artística se

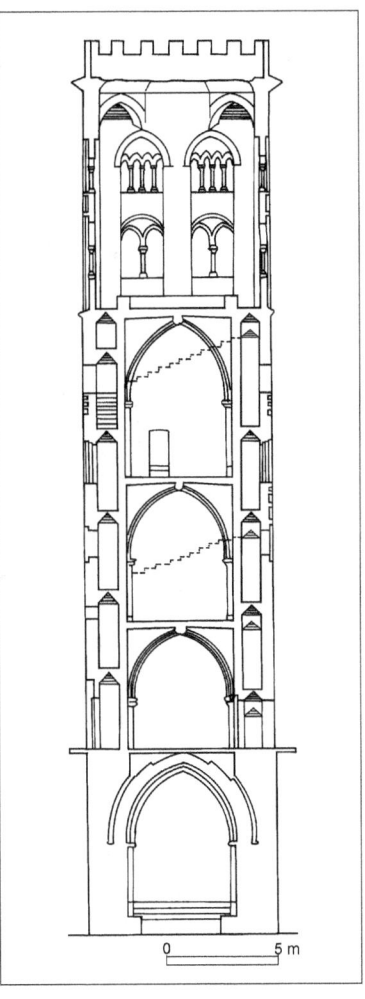

Torre del Salvador, sección, Teruel.

advierte también en el sistema decorativo, en el que los grandes paños ornamentales en ladrillo resaltado alcanzan cada vez mayor extensión. Ello sucede tanto con los paños de *arcos mixtilíneos* entrecruzados como con las series de lazos de cuatro formando estrellas de

RECORRIDO IV *Ciudades mudéjares: del Islam al Cristianismo*

Teruel

Torre del Salvador, Teruel.

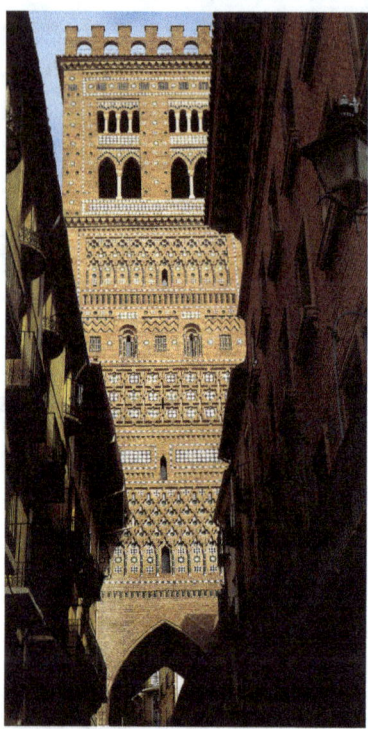

ocho puntas combinadas con cruces. Incluso las bandas en zigzag se potencian al hacerse dobles. Por lo demás, la cerámica aplicada sigue la tendencia formal de la torre de San Martín, es decir, una mayor variedad de piezas de menor formato y una gama de colorido más amplia.

IV.1.c **Iglesia y torre de San Pedro**

Situada en la calle M. Abad. Desde la plaza del Torico, por la calle Hartzenbusch.
El interior está en proceso de restauración.

Más antigua que la fábrica actual de la iglesia, la torre de San Pedro se eleva a los pies de la misma. Su construcción, datable a mediados del siglo XIII, puso fin a una primera campaña edilicia románica en esta parroquia y es lo único que subsiste de ella.

Por su tipología y decoración, la torre de San Pedro ha sido vinculada siempre con la de Santa María, que, según la relación de los jueces de la ciudad de Teruel, fue construida entre 1257 y 1258. Los análisis dendrocronológicos fechan la torre de San Pedro en 1240, por lo que algunos estudiosos defienden su precedencia cronológica sobre Santa María.

El cuerpo original de campanas de San Pedro fue macizado en el año 1795 para sobreponerle un remate de sobrio carácter neoclásico. Tras la guerra civil de 1936-1939, el arquitecto Manuel Lorente Junquera eliminó el remate neoclásico, recuperando el cuerpo original de campanas. En 1994, la torre fue restaurada de nuevo por Antonio Pérez y José María Sanz.

Esta torre, como las demás de Teruel, abre en la parte baja en arco apuntado, aquí de doble rosca, y deja pasar la calle por debajo. Con la de Santa María comparte al menos tres características: la disposición interior de tradición cristiana, constituida por una sola torre dividida en pisos; el sistema ornamental, en el que destaca el friso de arcos de medio punto entrecruzados, cuyo precedente formal se halla en la fachada islámica de la mezquita de la Aljafería de Zaragoza, y la aplicación de la cerámica mudéjar en su versión verde y manganeso.

Uno de los elementos de mayor interés en la ornamentación de la torre es la serie de capiteles en piedra tallada. Mariano Navarro Aranda ya llamó en 1953 la atención sobre uno de ellos, que representa una *jamsa* o mano de Fátima. Este tema, que

simboliza los cinco preceptos básicos del Islam y la protección contra los maleficios, fue introducido por los almohades, según Juan Antonio Souto, y también se halla en la cerámica esgrafiada de la primera mitad del siglo XIII.

La actual fábrica mudéjar de la iglesia de San Pedro sustituyó a otra anterior, de época románica; a esta fábrica actual han de referirse, sin duda, algunas noticias documentales exhumadas por Alberto López Polo: la de su construcción en 1319, la obligación de edificar su claustro por parte de Francisco Sánchez Muñoz en 1383 y la consagración de la iglesia en 1392.

Todas estas noticias concuerdan bien con las características estructurales y formales de la actual iglesia de San Pedro, que sigue la tipología de iglesia-fortaleza mudéjar establecida en la iglesia parroquial de Montalbán (Teruel), particularmente en la zona del ábside. Dicho ábside es de planta poligonal de siete lados, con capillas entre los contrafuertes, y con la característica tribuna o ándito sobre las capillas. Por el exterior el ábside de San Pedro está muy decorado, con paños de ladrillo resaltado y contrafuertes que se alzan en forma de torreoncillos octogonales, más esbeltos y desarrollados que los de la iglesia parroquial de Montalbán, a los que imitan.

Tanto el interior de la iglesia como el claustro fueron objeto de una reforma modernista, en la primera década del siglo XX, en la que intervinieron el arquitecto Pablo Monguió Segura y el pintor y decorador Salvador Gisbert. Su actuación modificó profundamente todo el conjunto, y la decoración original se conservó parcialmente en la zona oculta por el retablo mayor. En la actualidad se trabaja con lentitud en un vasto proyecto de restauración del monumento.

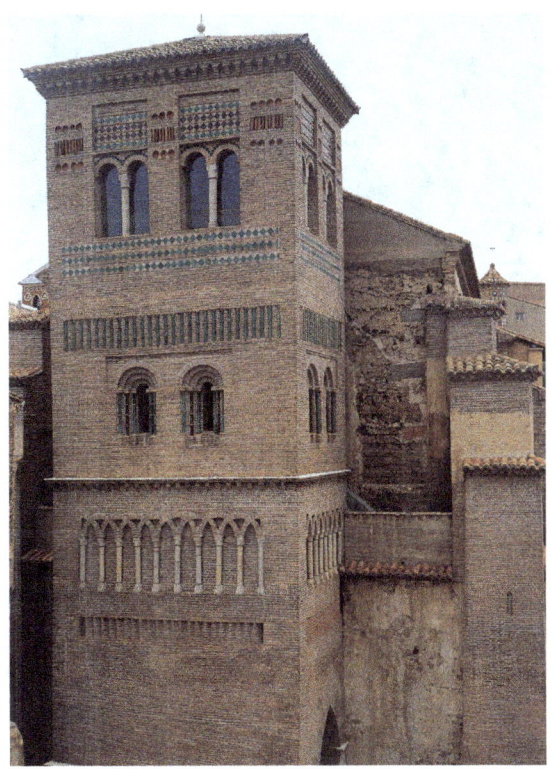

Iglesia y torre de San Pedro, detalle de la torre, Teruel.

IV.1.d **Catedral de Santa María**

Situada en la plaza de la Catedral.
Horario: de 11 a 14 y de 16 a 20. Visitas guiadas que permiten acceder a la recién restaurada techumbre.

Santa María está situada cerca de la plaza Mayor, en el centro de la ciudad, hecho del que da cuenta su advocación antigua de iglesia de Santa María de Mediavilla. El templo no adquirió rango de catedral hasta el año 1587, fecha en que se creó la diócesis de Teruel.

RECORRIDO IV *Ciudades mudéjares: del Islam al Cristianismo*

Teruel

Catedral de Santa María, vista general de la techumbre, Teruel.

La torre de Santa María fue construida, como se ha dicho, entre 1257 y 1258. Como en el caso de San Pedro, es el elemento más antiguo de todo el conjunto y cerró una campaña edilicia románica desarrollada durante la primera mitad del siglo XIII. En su caso, sin embargo, las tres naves de época románica no fueron demolidas sino consolidadas, reduciéndose a la mitad el número de arcos de separación entre las mismas y recreciéndose en altura los muros que conforman las tres naves actuales, una de las cuales —la central— se cubre con la famosa techumbre mudéjar. Los análisis dendrocronológicos fechan la torre en 1250, lo que coincide con su datación documental. Junto con la coetánea de San Pedro constituye el ejemplo más antiguo de torre mudéjar turolense, entre cuyos elementos peculiares destaca, en primer lugar, el arco apuntado de su parte inferior. Por debajo pasa el trazado viario, fórmula que cuenta con bastantes precedentes en la arquitectura de la época, incluida la italiana. De este modo las torres-campanario se integran perfectamente en el sistema urbano. En ella también hay que destacar los aspectos ornamentales de raigambre islámica, ya señalados para la torre de San Pedro, es decir, los arcos de medio punto entrecruzados y la cerámica en verde y manganeso aplicada como decoración arquitectónica en sus diversas formas de azulejos, discos o platos y fustes.

En el interior de la catedral, la techumbre que cubre la nave central constituye una obra única del arte mudéjar, tanto por su estructura como por su decoración. En ella confluyen dos tradiciones artísticas, la islámica y la cristiana, que se fusionaron en una manifestación artística nueva. Ha sido denominada la Capilla Sixtina del arte mudéjar. Aunque carecemos de referencias documentales a la fecha de su realización, todos los indicios apuntan al último cuarto del siglo XIII. Durante la guerra civil de 1936-1939 una bomba destrozó la última sección de los pies. Posteriormente, entre 1943 y 1945, técnicos del departamento de Regiones Devastadas restauraron de forma abusiva la techumbre. Últimamente, entre 1996 y 1999, bajo la dirección técnica del Instituto del Patrimonio Histórico Español, se llevó a cabo una destacada labor de estudio, limpieza, consolidación y tratamiento de la techumbre.

Ciudades mudéjares: del Islam al Cristianismo

Teruel

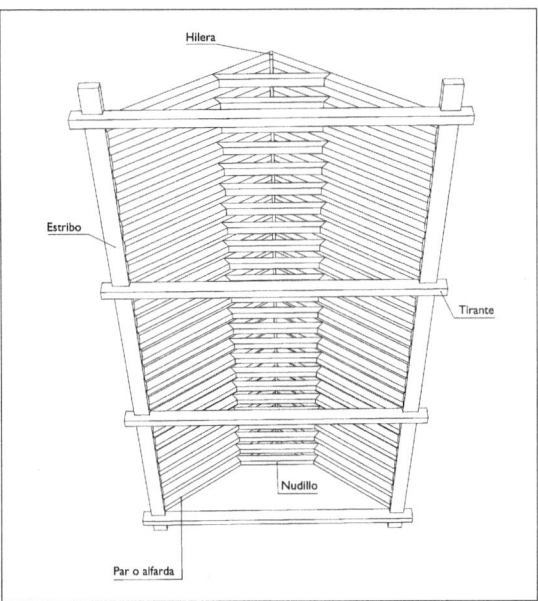

Esquemas de armadura de par y nudillo.

Estructuralmente, esta consiste en una *armadura de par y nudillo*, con dobles tirantes, dentro de la tradición carpintera almohade. No es muy frecuente que se conserven *armaduras* de este tipo tan antiguas, aunque hay algunos ejemplos de la misma época en la ciudad de Toledo (iglesia de Santiago del Arrabal y sinagoga de Santa María la Blanca). En el caso de la catedral de Teruel, cuyas naves habían sido recrecidas sin dotarlas de los contrafuertes necesarios para su posible abovedamiento, esta techumbre aportaba una solución de cubierta muy adecuada, ya que su estructura reparte la carga por igual sobre los muros.

Todavía mayor es el interés artístico de la ornamentación de esta techumbre, tanto la geométrica como la vegetal y, sobre todo, la figurativa, que atesora un repertorio de imágenes sin igual. Aplicada al temple sobre la madera y en estilo gótico lineal, en ella no predominan las imágenes sagradas, entre las que destaca un ciclo de la Pasión, sino las profanas, que representan las diferentes clases sociales de la villa y sus actividades. Llaman la atención las escenas de cabalgada, torneo y caza de los caballeros, así como los diversos oficios y trabajos de los carpinteros, pintores y músicos. Otras imágenes, de carácter alegórico o simbólico, proceden de la tradición figurativa de los bestiarios o tal vez estén relacionadas con temas literarios. Sin embargo, en la disposición espacial de estas imágenes no se aprecia un orden coherente, y los estudiosos todavía discuten sobre su función y significado. Una valoración global de esta obra no podría prescindir del horizonte histórico que la hizo posible, es decir, de la ciudad y la sociedad turolenses en torno a 1285.

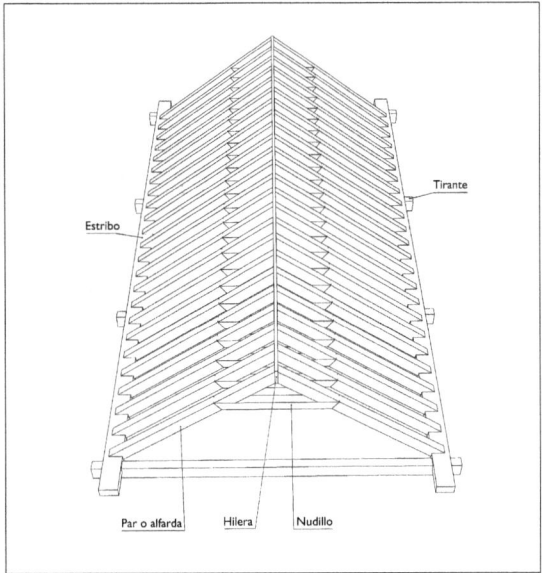

RECORRIDO IV *Ciudades mudéjares: del Islam al Cristianismo*
Teruel

Torre de San Martín, detalle, Teruel.

morosa talla de madera en su color y asentado en el año 1536, obligó a plantear la construcción de un nuevo *cimborrio*. Fue diseñado por el maestro Juan Lucas, alias "Botero", y construido en 1538 bajo la dirección de Martín de Montalbán. Este *cimborrio* de la catedral de Teruel es el segundo más antiguo de los aragoneses, tras el de la Seo de Zaragoza, cuya estructura de raigambre musulmana reproduce, si bien en el exterior son más evidentes los nuevos elementos formales del Renacimiento, como los bustos clipeados.

Se recomienda fijarse en la portada neomudéjar de la catedral, así como en otros edificios del mismo estilo, como las escaleras que van a la estación.

IV.1.e Torre de San Martín

Situada en la plaza Pérez Prado. Desde la catedral, tomar la calle de Temprado o de los Amantes.
Horario: en Semana Santa y del 15 de mayo al 12 de octubre, de 11 a 14 y de 17 a 20. Durante el resto del año contactar con la Oficina de Turismo, tel.: 978 602279.

Al norte de la catedral, muy próxima a la puerta de Daroca y dominando desde lo alto la calle longitudinal de los Amantes, la torre mudéjar de San Martín es, como en el caso del Salvador, el único resto mudéjar de la parroquia de su nombre, después de la completa transformación que sufrió la iglesia en época barroca.
Esta torre fue construida entre 1315 y 1316, según la relación de los jueces de la ciudad de Teruel. Indican datos publicados por José María Quadrado que fue reparada por el ingeniero y arquitecto

Tras el recrecimiento de las naves en altura y la instalación de la techumbre mudéjar, las obras de la catedral continuaron hacia la cabecera, y se realizaron el crucero y los ábsides en 1335. En la Edad Moderna, la necesidad de una iluminación más potente para el nuevo retablo mayor del escultor Gabriel Joly, realizado en pri-

francés Quinto Pierres Vedel entre 1549 y 1551, lo que supone la intervención más antigua que se conoce en todas las iglesias mudéjares turolenses. La intervención consistió básicamente en construir en la parte baja de la torre un muro de piedra sillar en talud, que le sirve de apeo. Se adquirieron entonces unas casas al monasterio de la Santísima Trinidad, para desembarazar la torre de construcciones anejas y proporcionarle una plaza en frente, una idea urbanística moderna. En el siglo XX ha sido objeto de diversas restauraciones, entre las que destaca la de Ricardo García Guereta en 1926.

La torre de San Martín es, por un lado, fiel al sistema turolense de abrir un arco en la parte baja para dar paso a la calle, pero por otro introduce una destacada novedad estructural, la del *alminar* almohade, ya vista en la torre del Salvador y que las diferencia del modelo antiguo de las torres de Santa María y San Pedro. También son muy notables las novedades ornamentales, sobre todo la labor de ladrillo resaltado, en cuyas composiciones es evidente el influjo almohade. Además, la decoración cerámica supone un importante avance sobre la etapa anterior, al enriquecer la gama cromática y la variedad de las piezas aplicadas, al mismo tiempo que disminuye su tamaño.

Como recordó Francisco Íñiguez, estas torres no son otra cosa que un *alminar* islámico al que se le ha superpuesto un cuerpo cristiano de campanas. La de San Martín es, sin duda, el modelo más logrado, incluido un defecto congénito, el de no haber resuelto adecuadamente la cubierta del cuerpo de campanas, que, a fin de cuentas, constituye un elemento extraño al sistema de trabajo mudéjar.

La laguna de Gallocanta
A 23 km de Daroca, situada en el fondo de una gran cuenca, consecuencia de un hundimiento tectónico, la laguna de Gallocanta es una de las más grandes de la península y supera las 1.000 ha de superficie. La zona ha sido declarada Humedal de Interés Internacional y Zona de Especial Interés para las Aves.
Entre mediados de febrero y mediados de marzo pueden apreciarse concentraciones de grullas que superan los 20.000 individuos, aunque ya desde la última quincena de octubre es frecuente su presencia. Los mejores sitios para ver las aves son los observatorios que existen en torno a la laguna. Es conveniente el uso de prismáticos.
Hay un Centro de Interpretación y un Museo de Aves de Gallocanta.

IV.2 DAROCA

IV.2.a La ciudad medieval

A 97 km por la N-234. Los monumentos de la ciudad medieval están señalizados. La Oficina de Turismo organiza visitas gratuitas, tel.: 976 800725.

La ciudad de Daroca se asienta entre el cerro de San Cristóbal, al norte, y el cerro de San Jorge, al sur, y está circundada por 4 km de muralla, en su mayor parte de tapial y forrada de ladrillo. Un profundo barranco, la actual calle Mayor, la atraviesa de este a oeste, lo que equivale a decir desde la puerta Alta hasta la puerta Baja. Fue fundada a fines del siglo VIII por árabes yemeníes, que levantaron un castillo en el cerro de San Cristóbal. Ya en el siglo IX surgió una pequeña pero

poblada *medina*, que se asentaba en cuesta sobre la vertiente meridional del cerro. Aún se conserva la estructura de esta *medina* islámica, con sus dos calles principales —Grajera y Valcaliente— en la parte alta, y una serie de callejas que se entrecruzan, de pendiente pronunciada y casas dispuestas en terraza.

Al igual que la ciudad de Calatayud, Daroca fue reconquistada por Alfonso I el Batallador en 1120, como consecuencia de la batalla de Cutanda, y también se convirtió en capital de una comunidad de tierras. Su importancia histórica, además del milagro de los Corporales, cuya reliquia se custodia en la colegiata de Santa María, data de 1366, cuando el rey Pedro IV le concedió el título de ciudad como reconocimiento a la defensa que hicieron sus habitantes frente a las tropas castellanas durante la guerra de frontera. Desde este momento y hasta fines del siglo XVI, la ciudad se convirtió en un importante centro comercial y artístico, por lo que no sorprende que el pontífice aragonés Benedicto XIII construyera sus casas principales en ella hacia 1411, con la probable intención de residir allí, antes de decidirse definitivamente por Peñíscola.

Durante la época medieval cristiana, el desarrollo urbano de Daroca alcanzó la zona del barranco. A ambos lados del mismo creció el barrio denominado la Franquería, precedente de la actual calle Mayor. La inusitada anchura de esta calle medieval se debe a que con frecuencia quedaba convertida en un fuerte torrente de aguas desbordadas, hasta que, a mediados del siglo XVI, el ingeniero francés Quinto Pierres Vedel dirigió la construcción de una mina, que horadaba el cerro de San Jorge, para desviar las aguas de lluvia antes de que estas pudieran llegar a la ciudad. Al norte de la calle Mayor, entre la puerta Alta y la desaparecida iglesia de San Pedro, al pie del castillo, estaba la judería, en torno a la actual plaza de Barrio Nuevo, mientras que la morería quedaba al sur de la calle Mayor, en torno a la actual plaza del Rey, ya próxima a la puerta Baja.

En el espectacular conjunto de su recinto amurallado destaca, desde el punto de vista urbanístico, la puerta Baja, que cierra al oeste la calle Mayor. Bastante bien conservada, está construida en piedra sillar entre dos torreones de muralla, siguiendo la tipología tardogótica de las puertas de ciudad en la Corona de Aragón, aunque su forma definitiva es consecuencia de una remodelación en la época del emperador Carlos V (1516-1556).

IV.2.b **Ábside de San Juan de la Cuesta**

Plaza de San Juan s/n. No hay culto.
Horario: contactar con la Oficina de Turismo.

Situado en la plaza del mismo nombre, el interés del ábside de la iglesia de San Juan de la Cuesta radica en el cambio de materiales y de sistema de trabajo que se produjo tras una interrupción de las obras. Datable a mediados del siglo XIII, el ábside se inició en estilo románico y en piedra sillar bien trabajada, levantándose una serie de hiladas en este material. Tras una interrupción se reanudaron los trabajos de la fábrica en ladrillo, fenómeno que no ha de valorarse como un mero cambio de materiales, sino como un cambio en el sistema de trabajo, al igual que sucede en otros monumentos peninsulares, como en la iglesia de San Tirso de Sahagún (León). Es decir, la obra resultante no se limitó a concluir el proyectado ábside románico en

RECORRIDO IV Ciudades mudéjares: del Islam al Cristianismo
Daroca

Ábside de San Juan de la Cuesta, vista general, Daroca.

ladrillo, sino que con el cambio de sistema aparecieron elementos ornamentales nuevos, como son los vanos en arquillos lobulados, que tienen precedentes en la tradición constructiva islámica. Este es un buen ejemplo para demostrar que el mudéjar es un sistema constructivo alternativo al de cantería, en el que los materiales, las técnicas constructivas y los elementos formales integran un conjunto indisoluble.

IV.2.c **Torre de Santo Domingo de Silos**

Plaza de Santo Domingo s/n. El interior no es mudéjar y está cerrado al público.

De la iglesia original tan solo se ha conservado el ábside y esta torre, que en su parte baja está construida en piedra sillar, datable a mediados del siglo XIII. También por estas fechas se produjo una interrupción en la edificación de la torre, para continuarse luego de acuerdo con el sistema de trabajo mudéjar. Este ejemplo resulta más contundente, si cabe, que el anterior del ábside de San Juan de la Cuesta para demostrar que no se trata tan solo de un cambio de materiales, sino de sistema artístico.

En su estructura interna la torre está por completo dentro de la tradición cristiana; la parte inferior, de piedra sillar, consiste tan solo en un núcleo interno de escalera de caracol, mientras que el resto, en ladrillo, consta de dos plantas en altura cubiertas con bóvedas de crucería sencilla, que permiten abrir vanos similares en sus cuatro lados. La comunicación en altura entre ambas plantas se realiza a través de una escalera de caracol alojada en

113

RECORRIDO IV *Ciudades mudéjares: del Islam al Cristianismo*
Daroca

Torre de Santo Domingo de Silos, vista general, Daroca.

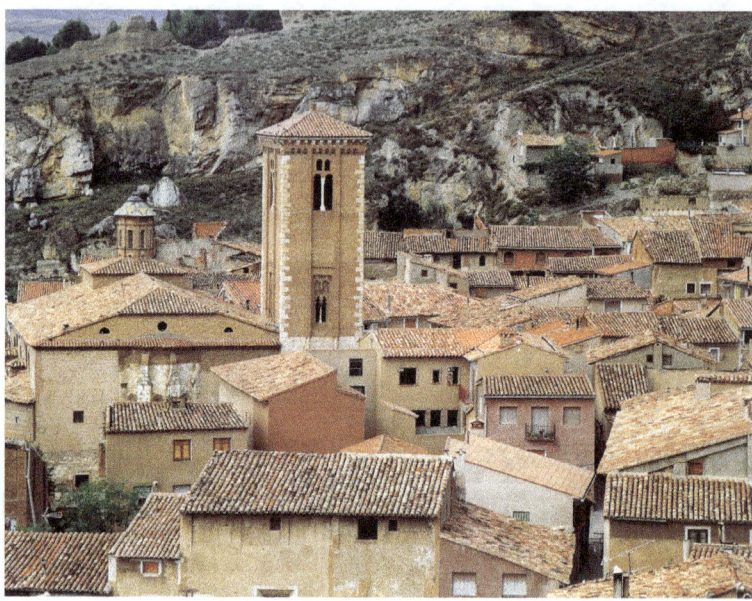

un ángulo. Desde el punto de vista de los precedentes formales islámicos, los vanos más interesantes son los de la planta baja, formados por arcos gemelos *mixtilíneos*, doblados por arcos lobulados y recuadrados. Estos últimos, así como los ladrillos dispuestos a sardinel de los dinteles, recuerdan soluciones utilizadas en el ámbito mudéjar leonés.

Como apeo del voladizo del tejado se utilizaron modillones de rollos, labrados en piedra sillar, un elemento formal de tradición cordobesa muy difundido por toda la Península, pero poco frecuente en el mudéjar aragonés. También es muy precoz el uso de discos o platos de cerámica vidriada bajo el alero. Junto con la cerámica aplicada que ya vimos en las torres de Santa María y San Pedro de Teruel, estos discos se cuentan entre los más antiguos de la arquitectura mudéjar de Aragón.

IV.2.d **Casa principal de Benedicto XIII**

Situada en la calle Mayor, 77. Conocida como la Casa de los Luna.
Concertar la visita en la oficina MSF.

La ciudad de Daroca ofrecía en época medieval destacados ejemplos de arquitectura religiosa mudéjar, hoy desaparecidos, entre los que cabe recordar las iglesias de San Pedro, cuya puerta mudéjar se conserva en el Museo Arqueológico Nacional de Madrid, y de Santiago, cuya espléndida torre fue demolida en 1913. Sin embargo, el objetivo primordial de nuestra visita, además del recorrido urbano ya comentado, es una obra única de arquitectura civil mudéjar, emplazada en la calle Mayor, cuyo interés se acrecienta por el hecho de ser tan

RECORRIDO IV *Ciudades mudéjares: del Islam al Cristianismo*
Daroca

escasos los elementos de arquitectura civil mudéjar que han llegado hasta nuestros días.

Relativamente transformada y adaptada en la actualidad a las necesidades de dos viviendas, esta casa mudéjar de Daroca es la de mayor interés artístico de todos los edificios civiles mudéjares de Aragón, al haber desaparecido las Casas de la Diputación del Reino, en la ciudad de Zaragoza, que también databan del siglo XV. La casa de Daroca la mandó edificar el pontífice Benedicto XIII hacia 1411, probablemente bajo la dirección del maestro de obras mudéjar Mahoma Rami, y fue objeto de una reforma estructural a fines del siglo XVI.

Por fortuna, su disposición y estructura originales se pueden reconstruir bastante bien, a pesar de las transformaciones y reformas realizadas con el fin de adaptarla a los requisitos de las viviendas actuales. La casa consta de tres plantas, la de calle, la principal y la de falsas. En el exterior de la planta de calle, de una altura tal que ha permitido disponer entreplantas, destaca el apeo de voladizo a base de canes de madera. Estos sirven para soportar la planta principal y conservan una decoración pintada con diversos motivos heráldicos que ha estudiado María Dolores Pérez González. En el interior, la planta baja ha conservado en uno de los lados el sistema original de apeo de la planta principal, a base de triple arco y pilares sobre los que cargan los *alfarjes*, mientras que, en el otro lado, este sistema fue sustituido a fines del siglo XVI por columna anillada y dintel. Flanqueado por este sistema de soportes, en la parte trasera se abre un pequeño patio interior, al fondo del cual se disponen estancias abovedadas con cañón apuntado que fueron utilizadas como caballerizas y bodegas.

Entre los *alfarjes* que cubren la planta de calle sobresale uno que pudo corresponder a un espacio usado como capilla. En una parte de la planta noble se han conservado bastante bien los *alfarjes*, que permiten saber cuáles eran las medidas de las estancias principales que daban a la calle. En una de las vigas destacan las armas del Pontífice, con la inscripción "Benedictus". En la planta principal llama la atención el tratamiento dado a los ventanales que abren al patio interior, profusamente decorados con yeserías talladas, en las que se combinan elementos ornamentales de tradición islámica con tracerías del gótico florido campeadas por rosetas, en el estilo puesto de moda por Mahoma Rami en la Seo de Zaragoza entre 1403 y 1409. El interés estructural y ornamental de esta casa mudéjar de comienzos del siglo XV es de todo punto excepcional, y su recuperación como monumento debería constituir un objetivo inexcusable, si se desea obtener para todo el mudéjar aragonés el título de Patrimonio de la Humanidad que otorga la Unesco.

Casa principal de Benedicto XIII, yesería de la ventana, Daroca.

LA MORERÍA TUROLENSE

Gonzalo M. Borrás Gualís

Morería turolense, calle San Blas, Daroca.

Tras la conquista cristiana de las ciudades andalusíes, y debido a las dificultades para su repoblación, los monarcas cristianos acostumbraban a pactar la permanencia en ellas de la población mudéjar. En el caso de Zaragoza, tras la conquista en 1118 por Alfonso I, a los mudéjares que quisieron quedarse se les dio el plazo de un año para que se trasladaran a un barrio extramuros, y de este modo surgió la morería cerrada, un elemento característico del urbanismo mudéjar.

Las minorías mudéjares, al igual que los judíos, pertenecían al señorío real, se hallaban organizadas en *aljamas* independientes del concejo, con autoridades privativas y ordenamiento legal propio, y puestas bajo la jurisdicción inmediata del "baile" o representante del poder real, que procuraba su protección y velaba por los intereses de la Corona.

En Teruel, sin embargo, la reconquista y subsiguiente repoblación del territorio tuvieron unas características particulares. Aquí no existieron pactos de capitulación con los vencidos ni, por tanto, permanencia de la antigua población mudéjar, por lo que, a diferencia de lo que era habitual, la morería hubo de crearse paulatinamente. En una primera etapa, que tuvo su momento álgido durante la reconquista de Valencia (1238), se hizo con musulmanes prisioneros de guerra, que obtenían su rescate o redención mediante el pago de determinadas cantidades. Los musulmanes emancipados formaron la primera comunidad mudéjar turolense, cuya presencia ya se acredita en las ordenanzas concejiles de 1258.

La población mudéjar turolense fue en aumento, ya que en 1278 el rey Pedro III ordenó a su bailío Aaron Abinafia que, de acuerdo con la práctica antes mencionada, trasladase a los mudéjares a un barrio extramuros de la ciudad, pretensión a la que se opuso el concejo turolense, probablemente para evitar vacíos excesivos en el caso urbano.

De trascendencia decisiva para el proceso de formación de la morería turolense y a solicitud de los numerosos mudéjares que solicitaban venir de fuera para establecerse en ella, fue el privilegio concedido por el mismo rey Pedro III el 2 de marzo de 1285. Con el fin de favorecer el asentamiento de los mudéjares en Teruel y estimular su arraigo, el real privilegio les autorizaba a adquirir fincas rústicas y a pagar por ellas tan solo la mitad de la pecha o impuesto establecido para los bienes inmuebles.

Como consecuencia de todo ello, en la ciudad de Teruel no se formó una morería cerrada fuera del recinto urbano, sino que los mudéjares se establecieron sobre todo al norte de la ciudad, entre la puerta de Daroca y la iglesia de San Martín. Aunque es en esta zona donde se sitúa la morería, algunos mudéjares residían dispersos en otros puntos de la ciudad, llegando incluso a ocupar tiendas y casas en la plaza Mayor o del Mercado.

Las actividades productivas de la población mudéjar se diferenciaban poco de las del común, ya que los mudéjares se dedicaron sobre todo a la agricultura, a la ganadería ovina y al artesanado, donde destacaron en los oficios de la construcción, la fabricación de tejas y ladrillos, y la producción de cerámica.

Los musulmanes inmigrados de las tierras de Levante y del Sur fueron sin duda quienes introdujeron las novedades formales del arte mudéjar turolense, tanto las estructurales como las ornamentales. Como ejemplo, cabe citar que el 8 de abril de 1306 los maestros azulejeros turolenses Abdulhaziz de Bocayren (antropónimo levantino) y su hijo Abdomalich fueron eximidos por el monarca Jaime II de todo tipo de impuestos, como compensación por los trabajos de azulejería que habían hecho y seguirían haciendo en el futuro para las reales obras.

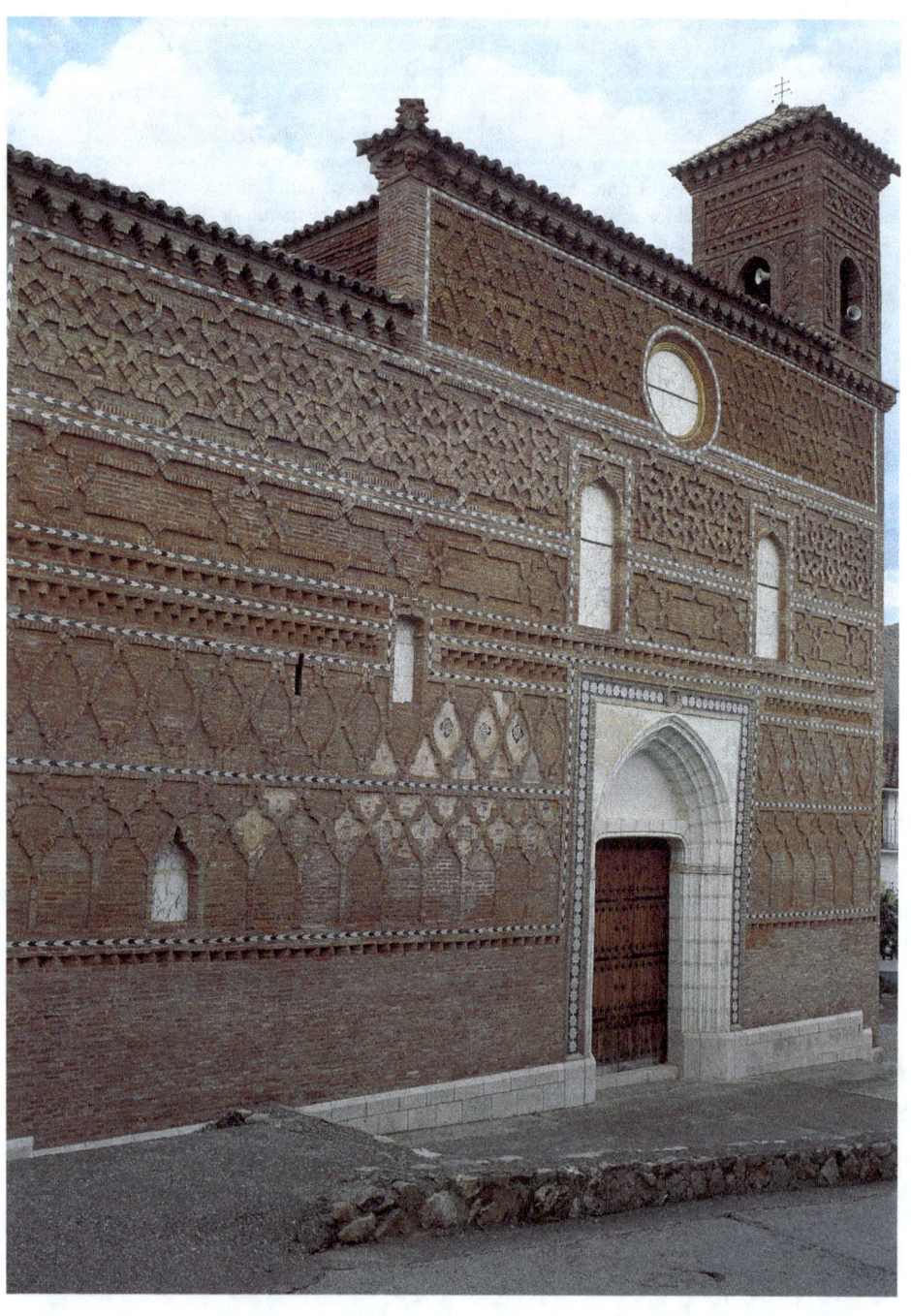

RECORRIDO V

Las iglesias-fortaleza en la frontera con Castilla

Gonzalo M. Borrás Gualís

V.1 TOBED
 V.1.a Iglesia de la Virgen

V.2 BELMONTE DE GRACIÁN (opción)
 V.2.a Torre de la Iglesia Parroquial

V.3 MALUENDA
 V.3.a Iglesia de Santa María
 V.3.b Iglesia de las Santas Justa y Rufina

V.4 MORATA DE JILOCA
 V.4.a Iglesia de San Martín

V.5 CALATAYUD
 V.5.a Iglesia y torre de San Pedro de los Francos
 V.5.b Iglesia y torre de San Andrés
 V.5.c Colegiata y torre de Santa María

V.6 TORRALBA DE RIBOTA
 V.6.a Iglesia de San Félix

V.7 ANIÑÓN
 V.7.a Muro occidental de la Iglesia y torre mudéjar

V.8 CERVERA DE LA CAÑADA
 V.8.a Iglesia-fortaleza de Santa Tecla

Mahoma Rami, maestro de obras

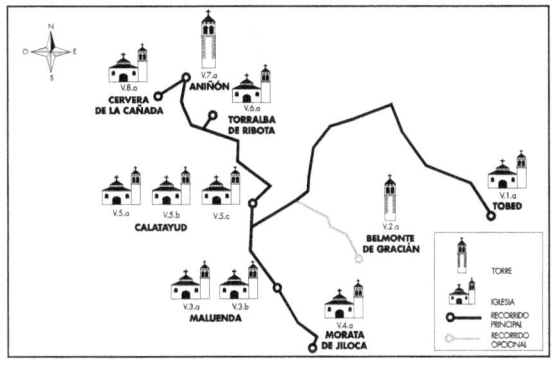

Iglesia de la Virgen, fachada y torre, Tobed.

Iglesia parroquial, vista general, Aniñón.

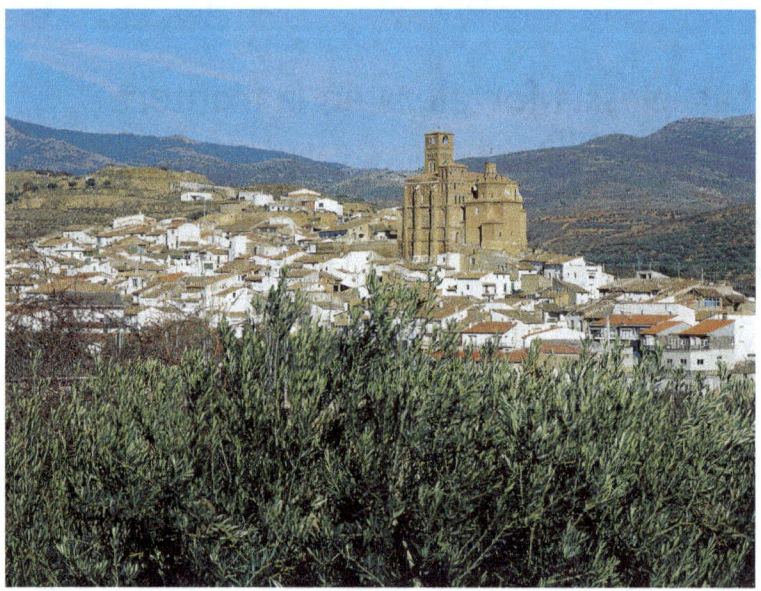

El recorrido discurre por la provincia de Zaragoza, a través de valles encajados entre colinas. Se trata de una antigua huerta de tradición frutícola, documentada al menos desde el siglo XV. El valle del Jalón —el mayor afluente del Ebro por su margen derecha— constituye la cuenca mudéjar por excelencia de Aragón. En él confluyen numerosos subafluentes, como el Grío, el Perejiles, el Jiloca o el Ribota, todos ellos, al igual que el Jalón, comprendidos en el recorrido. Estas tierras de la antigua comunidad de Calatayud estuvieron muy pobladas por mudéjares y moriscos antes de la expulsión de los mismos en el siglo XVII, una circunstancia histórica que explica sin duda la gran densidad monumental mudéjar de estos valles al sur del Ebro.

El objetivo de la ruta es presentar el mudéjar como una cultura de valle, desarrollando un tema primordial y dos complementarios. El motivo principal del recorrido se aborda ya desde el inicio, en la iglesia de la Virgen en Tobed, y vertebra todo el recorrido, reapareciendo con insistencia a lo largo del mismo. Consiste en profundizar en una tipología arquitectónica singular, que constituye una creación genuina del arte mudéjar aragonés: la iglesia-fortaleza. Este modelo carece de parangón formal en España. Si bien no han sido infrecuentes las iglesias que han cumplido una función defensiva, en ningún caso cristalizó una solución arquitectónica similar o equivalente a la mudéjar aragonesa. Esta tipología constructiva integra de un modo particularmente eficaz las formas y estructuras de iglesia en el interior con las de fortaleza en el exterior.

Se pueden señalar dos factores que, desde el punto de vista histórico, per-

miten explicar la creación de esta tipología arquitectónica. El primero es el importante papel que en la repoblación cristiana del territorio aragonés jugaron las órdenes militares. En este caso concreto, fue la orden militar del Santo Sepulcro la que estableció la sede principal de su encomienda en el territorio de Calatayud, a la que perteneció Tobed.
Sabido es cómo, a cambio de dejar sin efecto el singular mandato testamentario del rey Alfonso I el Batallador (1134), que repartía el reino de Aragón entre las órdenes militares, se compensó a estas con importantes señoríos en territorio aragonés. Los caballeros de las órdenes militares con sede en Aragón —San Juan del Hospital, el Temple, el Santo Sepulcro, Santiago y Calatrava—, dueños de importantes señoríos, impulsaron la arquitectura mudéjar en sus dominios, emulando el ejemplo dado por los reyes, el pontífice Benedicto XIII y los arzobispos, como ya se ha visto en el recorrido urbano por la capital del reino. Así pues, parece bastante razonable que las órdenes militares, como hizo la del Santo Sepulcro en su iglesia de la Virgen de Tobed, impulsaran arquitecturas que se adecuaban perfectamente a la doble condición personal de los caballeros como religiosos y militares. Junto a este factor histórico, hay que situar otro de no menor peso para explicar la creación del modelo mudéjar de iglesia-fortaleza. Se trata de la dura guerra fronteriza que mantuvieron Pedro I de Castilla (Pedro el Cruel) y Pedro IV de Aragón (Pedro el Ceremonioso), cuyas primeras escaramuzas se produjeron en 1356 y no cesaron hasta trece años después. Entre 1357 y 1366, Aragón llegó a

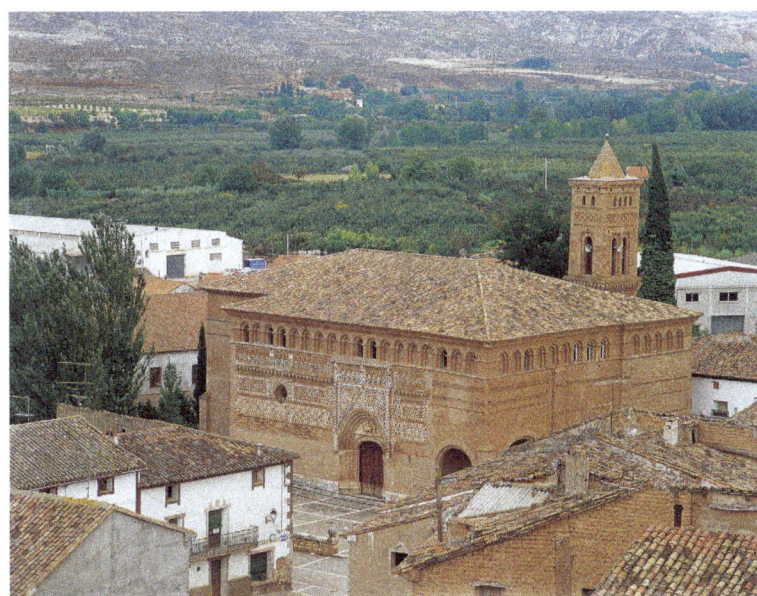

Iglesia de San Martín, vista general, Morata de Jiloca.

RECORRIDO V *Las iglesias-fortaleza en la frontera con Castilla*
Tobed

Iglesia de la Virgen, plano de la planta de tribunas, Tobed.

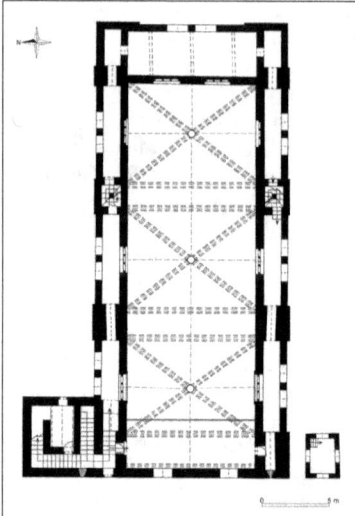

estar en algunos momentos en una situación realmente caótica, y más de una vez pareció que iba a producirse la conquista definitiva a manos de los castellanos. La guerra afectó de manera especial a las ciudades de Calatayud y Tarazona. La orden militar del Santo Sepulcro de Calatayud participó activamente en ella, en apoyo del rey aragonés, resistiendo a las tropas castellanas en el castillo de Nuevalos. Como represalia, Pedro I, al tomar la ciudad de Calatayud en 1362, arrasó la sede y el archivo de la orden militar del Santo Sepulcro.

Hoy, tras cinco siglos de unidad territorial española, lograda por los Reyes Católicos en 1492, resulta difícil contemplar estas tierras de la antigua comunidad de Calatayud como unos territorios de frontera con Castilla. Sin embargo, el nacimiento y desarrollo de la iglesia-fortaleza mudéjar en territorio aragonés coincide con el momento histórico de la guerra con Castilla y es resultado de la impronta que esta dejó en la mentalidad colectiva.

Los otros dos motivos a considerar durante el recorrido, aunque complementarios, no ceden en interés. Uno de ellos pone el énfasis en la autoría de los maestros de obras musulmanes, algunos de cuyos nombres han pervivido hasta nuestros días en inscripciones monumentales, lo que les equipara desde el punto de vista del prestigio artístico y la consideración social a los artistas cristianos. Este es el caso de Yuçaf Adolmalih, nombre que se conserva en una inscripción pintada bajo la techumbre mudéjar del coro de la iglesia de Santa María de Maluenda, o el del famoso maestro de obras de Benedicto XIII, el musulmán Mahoma Rami, que se halla en una inscripción tallada en yeso en el antepecho del coro de la iglesia de Santa Tecla, en Cervera de la Cañada.

El segundo de estos objetivos complementarios es subrayar la armonía entre los lenguajes artísticos orientales y occidentales en las iglesias de este territorio, entre los interiores mudéjares y los espléndidos retablos de pintura gótica. Así sucede, entre otros casos, en las iglesias de las Santas Justa y Rufina en Maluenda, de San Martín, en Morata de Jiloca, y de San Félix, en Torralba de Ribota, todas ellas localidades zaragozanas.

V.I TOBED

V.1.a Iglesia de la Virgen

Concertar la visita en el Ayuntamiento, tel.: 976 629101.

La fábrica de esta iglesia corresponde a dos etapas constructivas. La primera se

Tobed

inicia el 1 de abril de 1356, al comienzo de la guerra fronteriza con Castilla, siendo prior del Santo Sepulcro en Calatayud Fray Domingo Martínez de Algaraví y su comendador en Tobed Fray Juan Domingo. En esta primera etapa se edificaron el presbiterio y los dos primeros tramos de la nave. La obra debió concluir tres años después, ya que el 3 de junio de 1359 el arzobispo de Zaragoza don Lope Fernández de Luna dictó una sentencia arbitral contra las pretensiones de la jurisdicción episcopal de Tarazona y a favor de los priores del Santo Sepulcro de Calatayud. La sentencia adjudicaba a estos la propiedad de la iglesia edificada en Tobed y los altares construidos en las capillas de su cabecera en honor de la Virgen, San Juan Bautista y Santa María Magdalena, así como las rentas correspondientes.

El último tramo de los pies se construyó en una segunda etapa, a partir de 1394, año de la elección del pontífice Benedicto XIII, cuyas armas decoran la clave de la bóveda de este tramo y la techumbre del coro alto. A juzgar por las características formales de este último tramo, se puede pensar que Mahoma Rami fue el maestro de obras. La cronología de este último tramo está corroborada también por la noticia de que el 8 de agosto de 1385 los canónigos del Santo Sepulcro de Calatayud decidieron adscribir todas las rentas y donaciones del santuario de Tobed al perfeccionamiento de su fábrica, que "no era acabada la de obrar".

La magnífica fachada occidental de la iglesia, que cierra este tramo, permaneció semioculta hasta el año 1984 por el edificio de la Casa Consistorial, que se había adosado a la misma. El estado actual de la

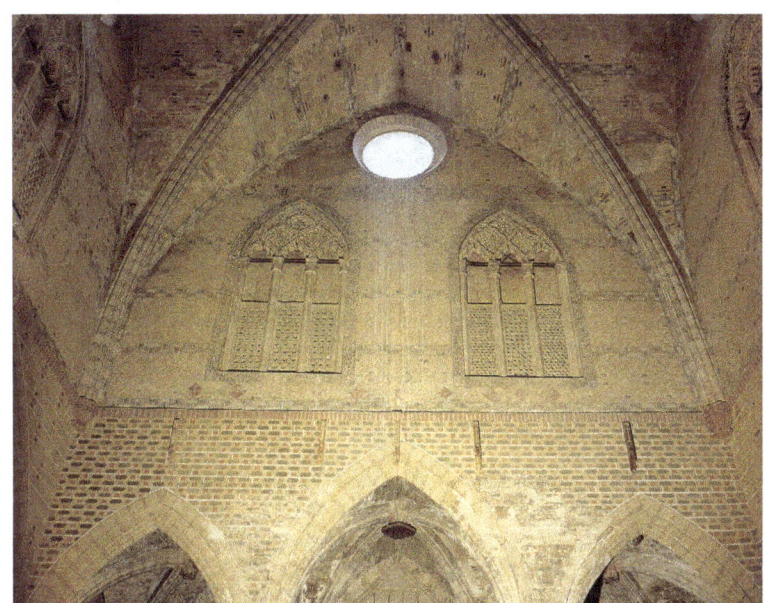

Iglesia de la Virgen, arcos superiores del ábside, Tobed.

fachada, solo comparable por su decoración en ladrillo y cerámica aplicada al muro exterior de la parroquieta de San Miguel en la Seo de Zaragoza, es resultado de la restauración efectuada a partir de 1985 por la arquitecta Úrsula Heredia.

El santuario de la Virgen en Tobed constituye el máximo ejemplo del modelo arquitectónico de iglesia-fortaleza en Aragón. Se trata de una fábrica de nave única, con el presbiterio rectangular y triple capilla en la cabecera. La nave consta de tres tramos que van cubiertos con bóveda de crucería sencilla y alternan con otros tramos más cortos, cubiertos con cañón apuntado y contrarrestados al exterior por torres-contrafuerte. Entre estas se alojan en planta baja las capillas laterales, tres a cada lado de la nave, cubiertas con bóveda de cañón apuntado. Por encima de las capillas laterales y de las tres capillas del presbiterio discurre una galería o tribuna que se abre al exterior mediante arquerías apuntadas, un ándito a modo de adarve militar al que se accede desde el interior de la iglesia a través de las torres-contrafuerte.

Estructuralmente es un edificio muy sólido, que queda perfectamente trabado tanto en sentido longitudinal como transversal por las bóvedas de cañón apuntado que atan las torres-contrafuerte. El interior es espacio unitario, que conserva la decoración original mudéjar, tanto la agramilada y pintada de muros y bóvedas como la labrada de las yeserías de ventanas y óculos, sin olvidar la madera decorada de las claves de las bóvedas y la del *alfarje* o techumbre plana del coro alto, a los pies de la nave. Con esta profusión de elementos ornamentales se consigue un efecto de espacio interior mudéjar que ha sido poco alterado a lo largo del tiempo. Este mismo efecto espacial puede percibirse en otros varios interiores mudéjares del recorrido.

En contraste, desde el exterior la fábrica ofrece un volumen compacto y desornamentado —si exceptuamos la fachada occidental, levantada en una segunda etapa, como se ha dicho, cuando la guerra de frontera con Castilla estaba ya olvidada—, que le da un aspecto muy militar. Este aire castrense es acentuado por las torres-contrafuerte, cuatro a cada lado de la nave, y por la tribuna abierta en arcos apuntados que hay entre las torres, a modo de adarve o paseador militar, cuyo aspecto externo es más propio de fortaleza que de iglesia.

A juzgar por su éxito y por la difusión que tuvo en todo el territorio aragonés, el modelo representado con tanta magnificencia por la iglesia de Tobed, con el que volveremos a encontrarnos a lo largo del recorrido, supo resolver de un modo satisfactorio los problemas técnicos y funcionales de la arquitectura de la época.

V.2 BELMONTE DE GRACIÁN (opción)

V.2.a Torre de la Iglesia Parroquial

A 26 km por la A-1505.
Si la iglesia está cerrada, contactar con D. Leoncio, tel.: 976 892093.

La iglesia parroquial de Belmonte de Gracián ofrece un magnífico ejemplo de ábside mudéjar de cinco lados, sin contrafuertes y profusamente decorado con ladrillo resaltado, formando una retícula de rombos. La iglesia es obra mudéjar tardía, de comienzos del siglo XVII. Se interrumpió tras la construcción del ábside, y el resto

de la fábrica se continuó en un lenguaje clasicista occidental.

No obstante, el objetivo de nuestra escala no es este ábside, sino algo más antiguo, una torre de planta cuadrada, del siglo XIV, que se eleva algo separada de la fábrica actual de iglesia, en su lado sur. Dicha torre está formada por dos cuerpos, el inferior con estructura interna de *alminar,* y el superior, totalmente hueco, como campanario. Los materiales utilizados en ella son mampuesto de yeso, en la parte baja, y ladrillo y cerámica aplicada, en la parte alta.

Por sus características ornamentales, puede relacionarse con la torre de la iglesia de Santa María de Ateca y con la desaparecida torre de la iglesia de Santa María de Maluenda, junto a las cuales constituye un grupo autóctono de fuerte personalidad, en particular por la presencia de un motivo ornamental poco frecuente, como es la decoración en espiga. Con la de Ateca, la torre de Belmonte también comparte otros elementos decorativos, como las series de arcos apuntados entrecruzados o el uso de la cerámica aplicada, tanto en forma de discos o cuencos como de fustes.

La volumetría de esta torre mudéjar, con los dos cuerpos superpuestos y el superior de proporciones más reducidas, ha hecho recordar a algunos estudiosos los *alminares* desaparecidos de la zona, aunque aquí el segundo cuerpo responde al diseño y la función de campanario cristiano. Como en otros muchos casos en Aragón, no se trata de un antiguo *alminar* reutilizado, puesto que la reconquista del valle del Ebro tuvo lugar en época muy temprana —en esta zona de Calatayud y Daroca, en 1120—, sino de torres-campanario cristianas levantadas por maestros de obras musulmanes según la tradición de los *alminares* de la zona. En efecto, el arte mudéjar no es otra cosa que la pervivencia de la tradición artística islámica en la España cristiana.

V.3 MALUENDA

La localidad de Maluenda ha contado históricamente con tres bellísimas iglesias mudéjares, construidas en la misma época (en las últimas décadas del siglo XIV y primeras del siglo XV) y que constituyen un grupo de poderosa personalidad artística, debido en parte al material utilizado: la argamasa o mortero de yeso, obtenido directamente del terreno en las colinas que dominan el valle. La iglesia de San Miguel, emplazada en lo alto, se halla en la actualidad desafectada de culto y en ruinas, pero las otras dos (Santa María y

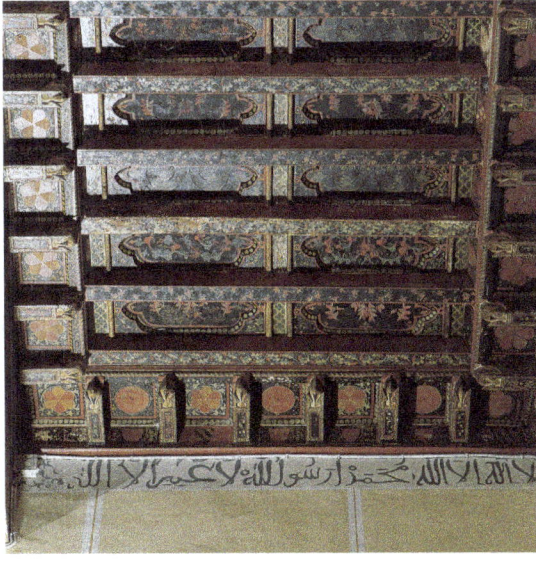

Iglesia de Santa María, detalle de la techumbre del coro, Maluenda.

RECORRIDO V *Las iglesias-fortaleza en la frontera con Castilla*

Maluenda

Iglesia de las Santas Justa y Rufina, arco de yesería de la capilla del Rosario, Maluenda.

Santas Justa y Rufina, situadas en los dos extremos de la población) se mantienen en pie y abiertas al culto.

V.3.a Iglesia de Santa María

A 14 km, por la A-1504 hasta la N-II y tomar la desviación de la N-234.
Concertar la visita en el Ayuntamiento, tel.: 976 893007.

Es una iglesia de una sola nave, con ábside poligonal de siete lados y tres tramos cubiertos con bóveda de crucería, capillas laterales entre los contrafuertes y coro alto a los pies.

Al igual que en la iglesia de San Pedro de los Francos en Calatayud, en la fachada occidental de Santa María se abre una portada de estilo gótico, construida en piedra sillar, en perfecta armonía con el resto del conjunto mudéjar. A la derecha de la fachada se alza la torre mudéjar, fingida en su parte baja a modo de telón sobre la fachada, y obra tardía de la segunda mitad del siglo XVI.

Lo más destacable del interior es el *alfarje* mudéjar que cubre el coro alto a los pies, una techumbre plana de madera con vigas vistas y decoradas con temas vegetales y heráldicos. Una inscripción pintada en su parte baja conserva el nombre del maestro que la hizo, Yuçaf Aldolmalih, de familia mudéjar bilbilitana, quien añadió una inscripción en árabe con una *chahada* o profesión de fe islámica. Esta inscripción de Maluenda, que en traducción del profesor Fernando de La Granja dice: "No hay más dios que Dios [y] Mahoma es el enviado de Dios. No hay ... sino Dios", constituye un ejemplo único y bien elocuente de la condición social de los maestros de obras mudéjares, algunos de los cuales eran alfaquíes.

V.3.b Iglesia de las Santas Justa y Rufina

Concertar la visita en el Ayuntamiento.

Muy similar a la de Santa María, aunque con una fachada occidental émula del gótico europeo, flanqueada en alto por dos torres, las obras de esta iglesia no terminaron hasta el año 1413, según se lee en una inscripción bajo el coro alto, a los pies de la nave. En su interior, lo más sobresaliente son dos obras en yeso tallado: el púlpito, que es coetáneo de la fábri-

ca de la iglesia, y el arco de entrada a la capilla del Rosario, ya de comienzos del período renacentista.

El magnífico retablo mayor, dedicado a las santas titulares y realizado por los pintores Domingo Ram y Juan Rius entre 1475 y 1477, es tal vez el ejemplo más logrado en todo el territorio aragonés de integración entre espacio mudéjar y pintura gótica.

V.4 MORATA DE JILOCA

V.4.a Iglesia de San Martín

A 13 km por la N-234.
Concertar la visita en el Ayuntamiento, tel.: 976 894022.

Aunque carecemos de noticias documentales sobre las etapas constructivas de esta iglesia parroquial, el análisis formal permite diferenciar dos fases distintas: un primer momento, en torno al año 1400, en el que se construye la fábrica principal mudéjar, incluida la gran fachada monumental decorada, y una segunda etapa, doscientos años más tarde, ya en los comienzos del siglo XVII, al que corresponde el cambio de orientación y cabecera de la iglesia, así como toda la galería superior de arcos doblados de medio punto que corona el monumento.

Lo más interesante de la iglesia de San Martín es que, si bien corresponde todavía al modelo de iglesia-fortaleza, su estructura queda completamente oculta y enmascarada por el desarrollo incontenible de la decoración exterior. Transcurridos ya los tiempos difíciles de la guerra con Castilla, el exterior de la iglesia abandona el carácter sobrio y austero del modelo para difundir la ornamentación de ladrillo resaltado y cerámica vidriada por todo el paramento lateral. Tan solo existen algunos ejemplos similares, como el muro de la parroquieta de la Seo zaragozana o el hastial occidental de la iglesia de la Virgen en Tobed.

En esta iglesia de Morata de Jiloca destaca sobre todo la portada, cuyo tímpano está dedicado al santo titular (San Martín a caballo, partiendo su capa para repartirla con el pobre). En ella se da una espléndida integración de las formas orientales y occidentales. Las arquivoltas son encerradas por un *alfiz* con *arcos*

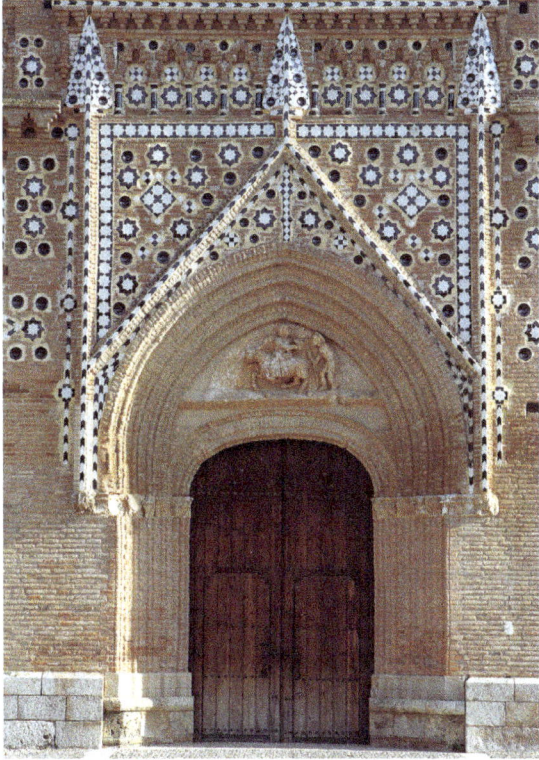

Iglesia de San Martín, portada, Morata de Jiloca.

RECORRIDO V *Las iglesias-fortaleza en la frontera con Castilla*
Calatayud

Iglesia y torre de San Pedro de los Francos, detalle de la fachada con tejaroz, Calatayud.

mixtilíneos, en la más feliz combinación de portada gótica y fachada de *mihrab*.
Una restauración reciente ha recuperado la primitiva orientación de la iglesia, ha restaurado la triple capilla del presbiterio, correspondiente a esta singular tipología arquitectónica de iglesia-fortaleza, y ha instalado un bellísimo retablo de pintura gótica procedente de una ermita de la localidad.

V.5 CALATAYUD

La ciudad de Calatayud fue fundada por los musulmanes a unos 5 km, aguas arriba del río Jalón, donde hallan los restos monumentales de la antigua Bilbilis iberorromana. Aunque la tradición pretende que la fundación de Calatayud tuvo lugar en fecha inmediata a la conquista musulmana, hasta el año 862 no tenemos noticias sobre la reconstrucción que el emir cordobés Muhammad I mandó realizar en su castillo mayor, como base para controlar militarmente a los levantiscos Banu Qasi de Zaragoza. En 1120, tan solo dos años después que Zaragoza, la ciudad pasó a dominio cristiano, instalándose los repobladores al pie de los cinco promontorios que domina el castillo mayor musulmán, de los siglos IX y X. Los siglos medievales vieron levantar en estilo mudéjar las fábricas de numerosas parroquias, algunas de las cuales han desaparecido, como las iglesias de San Martín y San Pedro Mártir, esta última demolida en el año 1856. A pesar de tan lamentables pérdidas, el recorrido urbano todavía nos permite vislumbrar el pasado esplendor mudéjar de la ciudad.

V.5.a **Iglesia y torre de San Pedro de los Francos**

A 22 km por la N-234. Situada en la calle de la Rúa, 16. En proceso de restauración.

Esta parroquia debe su nombre a los francos de Bigorre, en la Gascuña, que habían colaborado con el rey Alfonso I (1104-1134) en la conquista de la ciudad y se instalaron en ella, acogiéndose a las ventajas del fuero de 1131. En esta iglesia, así como en la de San Andrés, se celebraban las reuniones del Concejo, hasta que en el Renacimiento se construyeron las Casas Consistoriales. Bajo sus bóvedas se celebraron las Cortes aragonesas de 1411,

que precedieron al famoso compromiso de Caspe que, en junio de 1412, dio la corona de Aragón a don Fernando, infante de Castilla.

La fábrica actual, de tres naves, es anterior a la guerra con Castilla, ya que la torre sirvió entonces como *atalaya*. La torre mudéjar, debido a su gran inclinación, fue desmochada en el año 1840, con motivo del paso por la ciudad de la comitiva real, que se instaló en el frontero palacio del barón de Wersage. Esta amputación monumental evitó el posible insomnio de María Cristina, la reina gobernadora. También ha perdido su primitivo claustro mudéjar.

Además de su magnífico alero volado, que protege la gran fachada monumental, hay que destacar, ya en el interior de la iglesia, un mueble de órgano de fines del siglo XV de extraordinaria calidad, obra singular de la carpintería mudéjar de Calatayud.

V.5.b Iglesia y torre de San Andrés

En la plaza de San Andrés, s/n.
La Oficina de Turismo organiza visitas guiadas, tel.: 976 886322.

Históricamente ha sido la parroquia rival de Santa María y su fábrica acaba de ser restaurada. Estuvo a punto de desaparecer, como otras iglesias mudéjares bilbilitanas, por decisión consistorial de 10 de marzo de 1870, afortunadamente revocada por la Diputación Provincial de Zaragoza.

En la iglesia hay que diferenciar dos etapas constructivas, una en el siglo XIV y otra en el XVI, por la parte de la cabecera. La parte más antigua e interesante es la que corresponde a las naves, en número de tres, más alta la central y cubiertas todas con bóvedas de crucería, de gran sencillez y limpieza estructural.

Sobre todo el conjunto destaca la torre mudéjar, de planta octogonal, emplazada en el ángulo suroccidental de la iglesia, cuya planta baja sirve de capilla bautismal. Su construcción se decidió el 2 de febrero de 1508, siguiendo la disposición y forma de la torre de Santa María, la parroquia rival. Sin embargo la torre de San Andrés resulta más grácil y delicada, no solo por sus menores proporciones, sino por algunos de sus elementos decorativos, que le dan un aire oriental, íntimo y recogido.

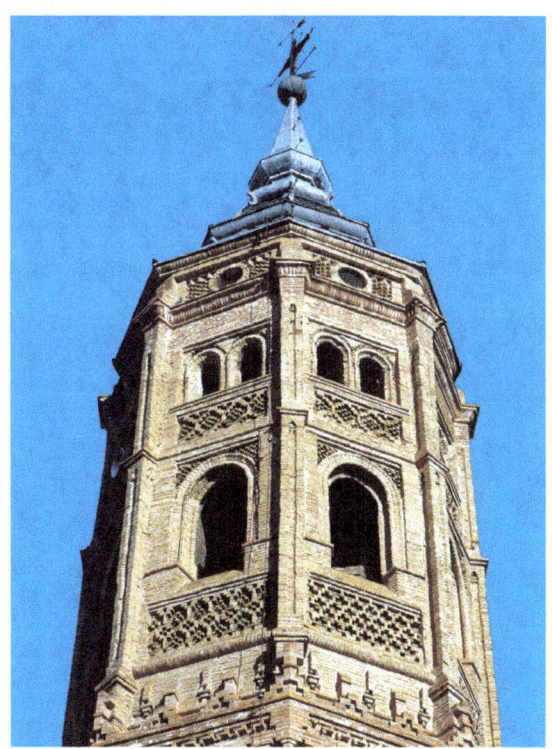

Iglesia de San Andrés, torre, Calatayud.

RECORRIDO V *Las iglesias-fortaleza en la frontera con Castilla*
Calatayud

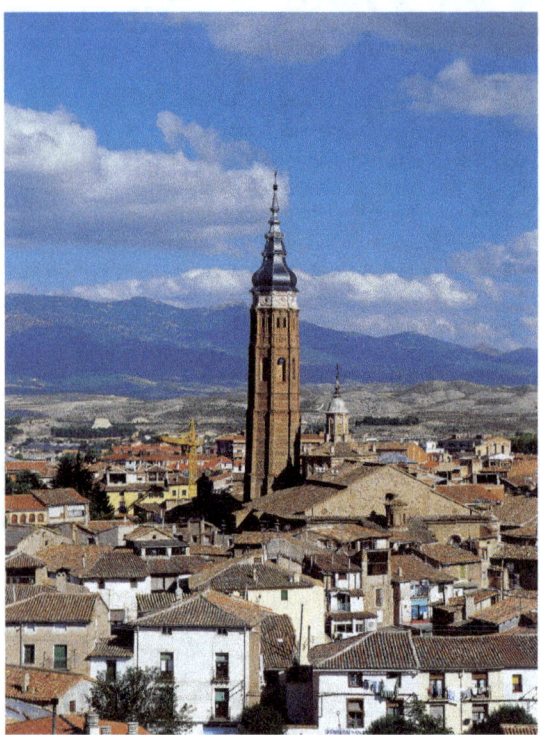

Colegiata de Santa María, vista general de la torre, Calatayud.

V.5.c **Colegiata y torre de Santa María**

Plaza de Santa María s/n.
La Oficina de Turismo organiza visitas guiadas.

Su advocación corresponde a la de iglesia principal de la ciudad, motivo por el que su fábrica, consagrada en 1249, está emplazada sobre el solar de la mezquita *aljama*. De la antigua iglesia mudéjar tan solo han llegado hasta nuestros días el ábside, la torre y el claustro. El resto se renovó por completo a comienzos del siglo XVII, por los mismos años que la colegiata del Santo Sepulcro de Calatayud. En 1611 se edificó la nueva cúpula sobre el crucero y en 1614 se asentó el nuevo retablo mayor. Anterior a esta completa renovación de las tres naves de la colegiata es su gran portada a modo de retablo, de estilo renacentista, obra contratada el 5 de febrero de 1525 por los escultores Juan de Talavera y Esteban de Obray.

El claustro mudéjar se halla adosado al lado norte de la colegiata y es de planta rectangular muy alargada, con nueve tramos en las crujías largas y cinco en las cortas. En el ángulo suroccidental del claustro se dispuso la Sala Capitular vieja, datable, al igual que la obra mudéjar del claustro, en las últimas décadas del siglo XIV. Desde luego el claustro mudéjar existía ya en 1412, cuando Miguel Sánchez de Algaraví fundó una cátedra de teología en el recinto. Una restauración poco afortunada del año 1967, de la que fueron responsables Rafael Mélida Poch, como arquitecto, y Sabino Llodio Aranzábal, como aparejador, desvirtuó por completo su aspecto original, al cerrar todas las arquerías del patio con unas celosías falsas con decoración geométrica de lazos de seis.

Junto con el claustro destaca la magnífica torre mudéjar, de planta octogonal y gruesos contrafuertes en los ángulos, sin duda la de mayor interés en Aragón desde 1892, fecha en la que se demolió la torre Nueva de Zaragoza. Su disposición, con una capilla alojada en el interior de su base y dos torres —una envolviendo a la otra— sobre esta capilla, sirvió de modelo a la de San Andrés, como ya se ha dicho. Como era habitual, se construyó en varias etapas: la parte inferior corresponde a fines del siglo XV y el cuerpo de campanas a la segunda mitad del siglo XVI.

RECORRIDO V *Las iglesias-fortaleza en la frontera con Castilla*
Torralba de Ribota

Sierra de la Virgen
Situada a unos 20 km de Calatayud al sur del Moncayo, y elevada a 1.400 m de altitud, la Sierra de la Virgen alberga un alcornocal insólito en estas latitudes. Este es el indicio de una antigua distribución más amplia de los bosques de alcornoque en la Península, y ha podido mantenerse hasta nuestros días. Para visitarlo, basta tomar la pista que parte de Sestrica y caminar durante 6 km.

V.6 TORRALBA DE RIBOTA

V.6.a Iglesia de San Félix

A 10 km por la N-234.
Concertar la visita en el Ayuntamiento, tel.: 976 899302.

La localidad de Torralba de Ribota estaba habitada solo por población cristiana y constituía un importante centro de fabricación de ladrillos y tejas. Según López Landa, la iglesia mudéjar, emplazada en un altiplano que domina el caserío, fue mandada edificar por el obispo de Tarazona don Pedro Pérez Calvillo en 1367, cuando la guerra con Castilla no se había apagado del todo, una circunstancia que motivó sin duda la elección de la tipología arquitectónica de iglesia-fortaleza, que sigue de modo muy directo a la iglesia de la Virgen en Tobed.

Las obras avanzaron lentamente, pues una parte sustancial de las mismas se realizó durante el episcopado de don Juan de Valtierra (1410-1433). Precisamente a esta segunda década del siglo XV corresponden

Iglesia de San Félix, vista general, Torralba de Ribota.

RECORRIDO V *Las iglesias-fortaleza en la frontera con Castilla*
Aniñón

el coro alto y el hastial occidental flanqueado por dos torres, obra dirigida probablemente por el maestro Mahoma Rami, una vez terminada en 1414 la segunda etapa de San Pedro Mártir, en Calatayud. La iglesia ha sido objeto de numerosas restauraciones en nuestra época, destacando entre todas ellas la realizada por Fernando Chueca Goitia. Su disposición y estructura se corresponden con la ya descrita y visitada en la iglesia de Tobed, aunque aquí la nave es más corta, puesto que solo tiene dos tramos. Es interesante la disposición interior de las dos torres de la fachada occidental, que tienen un machón central cilíndrico. Este sistema, bastante atípico en el mudéjar aragonés, se halla solo aquí y en la torre de la iglesia mudéjar de Quinto de Ebro. La iglesia ha conservado una magnífica serie de retablos de pintura gótica, que permite constatar de nuevo la perfecta convivencia de los lenguajes oriental y occidental, el espacial mudéjar y el pictórico gótico.

V.7 ANIÑÓN

V.7.a Muro occidental de la Iglesia y torre mudéjar

A 7 km retomando la N-234.
Concertar la visita en el Ayuntamiento, tel.: 976 899106.

La torre mudéjar es de planta cuadrada y anterior a la fábrica actual de la iglesia de Nuestra Señora del Castillo, en la que quedó integrada. A pesar de la extraordinaria belleza de la decoración de ladrillo resaltado de sus dos primeros cuerpos, el principal interés de esta torre reside en el sistema de bovedillas que cubren la caja de escaleras, único en su género. Mientras que lo habitual en el mudéjar aragonés son las bóvedas por aproximación de hiladas, aquí las bovedillas forman tramos de cañón apuntado superpuesto. Sin datos documentales precisos, se ha datado en la primera mitad del siglo XIV, próxima al 1300.

El segundo elemento de interés es el gran hastial o muro occidental que cierra toda la fábrica de la iglesia sobre la población y constituye el broche de las obras realizadas entre 1568 y 1594, momento en que el obispo don Pedro Cerbuna procedió a bendecir el templo totalmente renovado. Con sus motivos ornamentales en ladrillo resaltado y la cerámica vidriada aplicada, este gran muro adquiere su máxima belleza formal, durante breves momentos, cuando la luz del atardecer reverbera sobre él.

V.8 CERVERA DE LA CAÑADA

V.8.a Iglesia-fortaleza de Santa Tecla

A 9 km por la misma carretera.

Iglesia parroquial, muro occidental y torre, Aniñón.

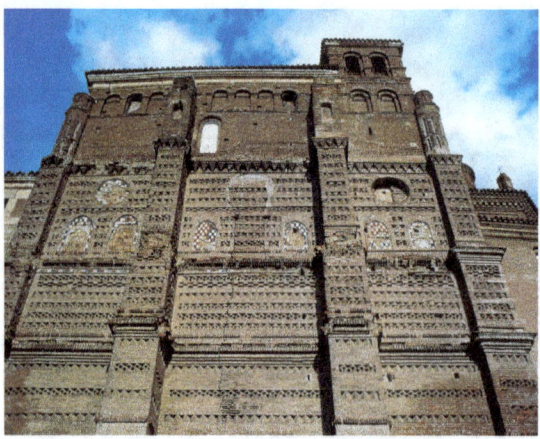

RECORRIDO V *Las iglesias-fortaleza en la frontera con Castilla*
Cervera de la Cañada

Concertar la visita en el Ayuntamiento, tel.: 976 899222.

Coronando el cerro, sobre cuya ladera se asienta la población, e integrando en su fábrica un torreón de piedra sillar correspondiente al antiguo castillo, la iglesia de Santa Tecla constituye un adecuado cierre para esta excursión, ya que en ella resuenan, como en los compases finales de una sinfonía, todos los argumentos desarrollados a lo largo del día.

Ya en 1923, José María López Landa transcribió la inscripción gótica que recorre el antepecho desde el coro alto a los pies. En ella se dice que las obras terminaron en el año 1426, cuando eran jurados de Cervera de la Cañada Pascual Verdejo y Juan Aznar, regidores Antón y Miguel Morant, Antón Cuñillo y Mateo Cubero, procurador Miguel Fraire y maestro de obras el famoso Mahoma Rami, arquitecto del pontífice Benedicto XIII.

La fábrica de esta iglesia ha llamado la atención de los arquitectos, tanto de Francisco Íñiguez Almech, que le dedicó un estudio monográfico en 1930, como de Fernando Chueca Goitia, quien se ocupó de su restauración. Los condicionantes de la obra preexistente le han dado una personalidad aparte dentro de la tipología de iglesia-fortaleza, ya que solo tiene una capilla en el ábside, y esta capilla está encajada, con apreciable desvío, en el espacio disponible entre un torreón cilíndrico y una torre cuadrada. Al exterior se impone el aspecto militar de sus torreones y galerías.

El tratamiento de su espacio interior, con la decoración agramilada y pintada de los muros, la decoración de yeserías labradas en ventanales y antepechos, y la decoración pintada del *alfarje* plano que soporta el coro alto, permite revivir un sistema ornamental de tradición islámica que resolvió de modo perfecto las necesidades religiosas de la población cristiana en la antigua comunidad de Calatayud.

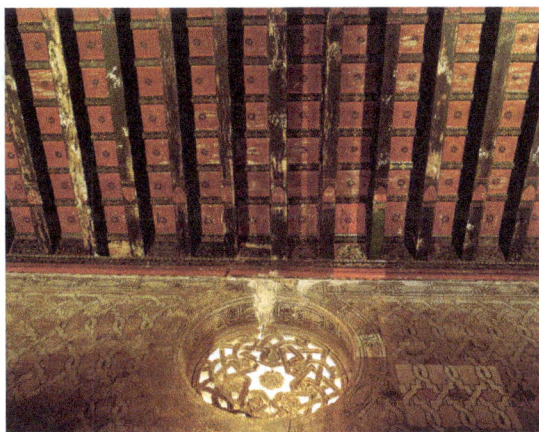

Iglesia-fortaleza de Santa Tecla, óculo y techumbre del coro, Cervera de la Cañada.

MAHOMA RAMI, MAESTRO DE OBRAS

Gonzalo M. Borrás Gualís

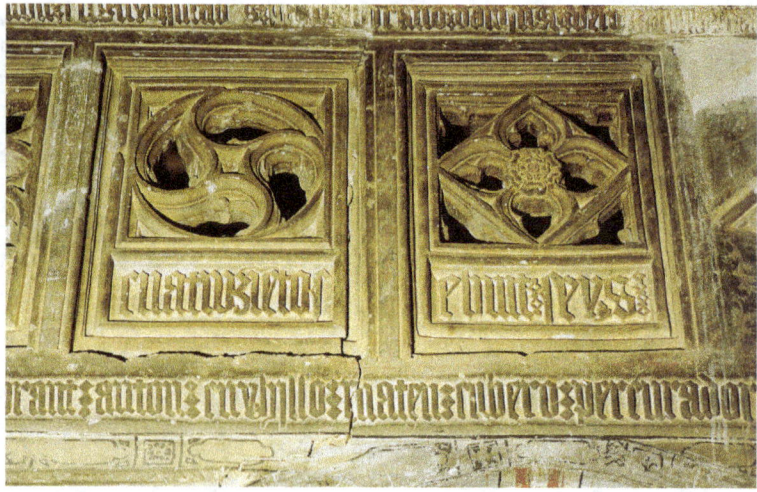

Iglesia-fortaleza de Santa Tecla, detalle de la yesería del coro con inscripción, Cervera de la Cañada.

La actividad del maestro musulmán Mahoma Rami se halla documentada en Aragón durante el primer cuarto del siglo XV, entre 1403 y 1426. Dada la trascendencia de las obras realizadas bajo su dirección, este artífice está considerado como uno de los maestros mudéjares más importantes de todos los tiempos.

Según documentación publicada por Manuel Serrano Sanz en 1916, el día 24 de febrero de 1403 tuvo lugar una consulta de maestros, convocada por el pontífice Benedicto XIII, para determinar cómo debían realizarse los trabajos en la cabecera de la catedral de Zaragoza, y a ella concurrió, entre otros, Mahoma Rami. Su opinión sobre las obras que procedía realizar en la cabecera de la catedral de Zaragoza fue aceptada por los demás.

José María López Landa dio a conocer, en 1923, un documento del Archivo de la Corona de Aragón, aportado por don Andrés Giménez Soler, según el cual, en octubre de 1404, el rey aragonés Martín I, que solicitaba fuesen enviados musulmanes de Zaragoza para la realización de unas obras en su casa de Valldaura, en Barcelona, advertía que no se molestase a Mahoma Rami, ya que este se encontraba trabajando en la Seo zaragozana por orden del pontífice Benedicto XIII.

La obra realizada consistió en sobreelevar los tres ábsides románicos de la catedral zaragozana, para que de este modo pudiesen servir de contrarresto al *cimborrio* que también había que reconstruir, ya que el anterior, erigido por el arzobispo don Lope Fernández de Luna, se había hundido.

Una nueva noticia documental, exhumada por Serrano Sanz, alude a que el 26 de febrero de 1409 el maestro Mahoma Rami tomaba a destajo toda la decoración del nuevo *cimborrio* de la Seo, ya reconstruido.

Por su parte, Ovidio Cuella ha ampliado considerablemente nuestro conocimiento documental sobre el maestro Mahoma Rami con una relación de cuentas relativas a las obras de ampliación de la iglesia de San Pedro Mártir, en Calatayud, reali-

zadas entre 1411 y 1414. Aunque esta iglesia de Calatayud fue demolida por una alcaldada brutal en 1856, se ha conservado documentación gráfica que confirma el extraordinario interés artístico de la misma.

La última noticia sobre el maestro de obras Rami también fue dada a conocer por López Landa y se refiere a la inscripción en yeso que decora el coro alto a los pies de la iglesia de Santa Tecla de Cervera de la Cañada, en la que se dice que las obras concluyeron en 1426, siendo su maestro Mahoma Rami. Esta firma de la obra es una prueba evidente de la autoestima y consideración social de que gozaban en Aragón los maestros de obras musulmanes.

A Mahoma Rami también se le atribuyen varias obras destacadas en el contexto de la edilicia mudéjar de Aragón. Se trata de obras contenidas en nuestros recorridos, como el tramo final de la iglesia de la Virgen en Tobed, la casa de los Luna en la calle Mayor de Daroca o la terminación de la iglesia de San Félix en Torralba de Ribota, y, aunque no hay pruebas documentales de que fuesen suyas, la atribución descansa en su parecido formal con las que sabemos que sí fueron hechas por él.

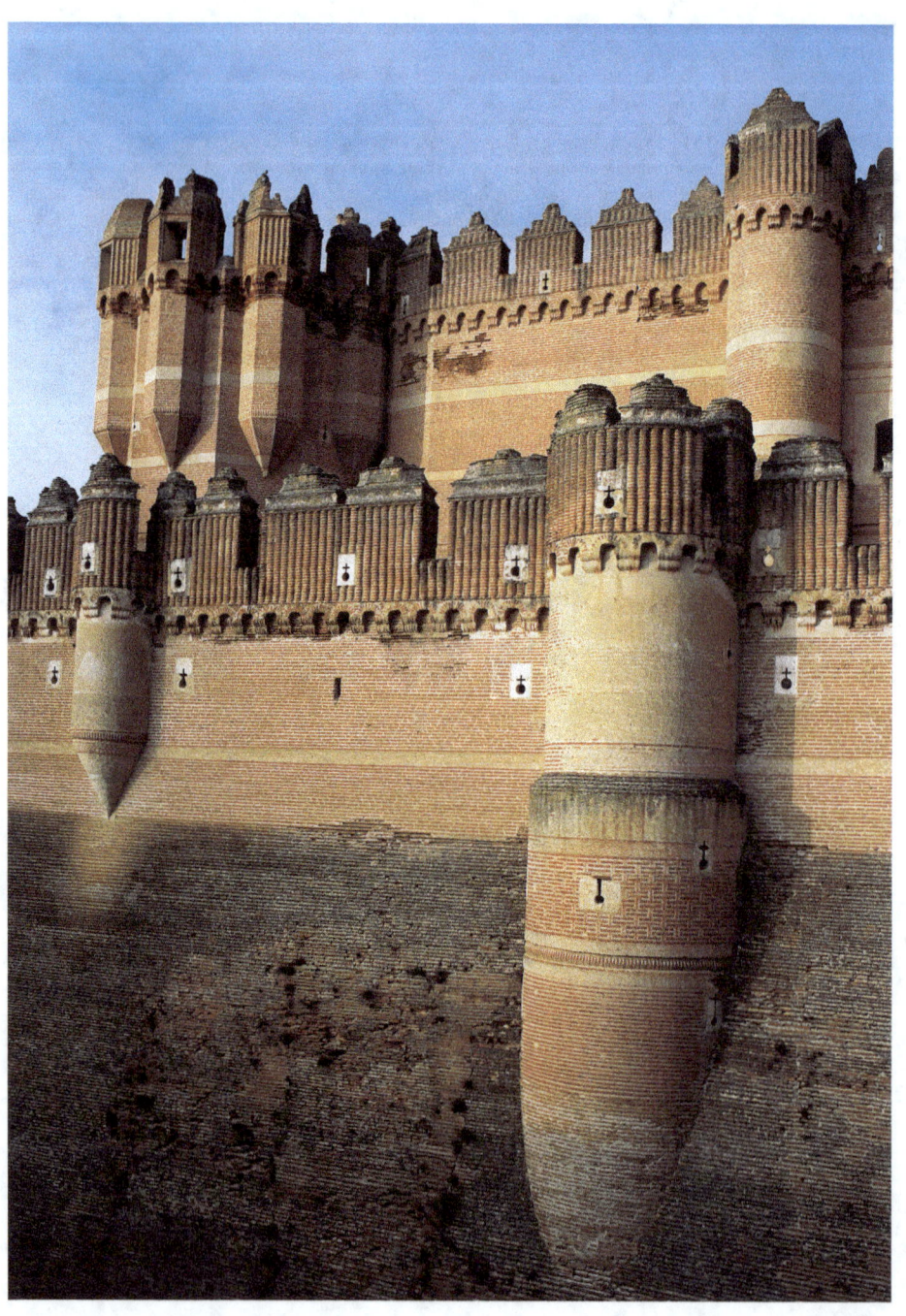

RECORRIDO VI

Castillos y ciudades amuralladas

Pedro Lavado Paradinas

VI.1 ARÉVALO
 VI.1.a Castillo, muralla y puentes
 VI.1.b Iglesias de San Martín, Santa María, San Miguel y el Salvador
 VI.1.c La Lugareja (opción)

VI.2 MADRIGAL DE LAS ALTAS TORRES (opción)
 VI.2.a Muralla de la ciudad y puertas
 VI.2.b Iglesia de San Nicolás

VI.3 COCA
 VI.3.a Castillo

VI.4 OLMEDO
 VI.4.a Muralla, puerta de la ciudad e iglesia de San Miguel
 VI.4.b Monasterio de La Mejorada (opción)

VI.5 MEDINA DEL CAMPO
 VI.5.a Castillo

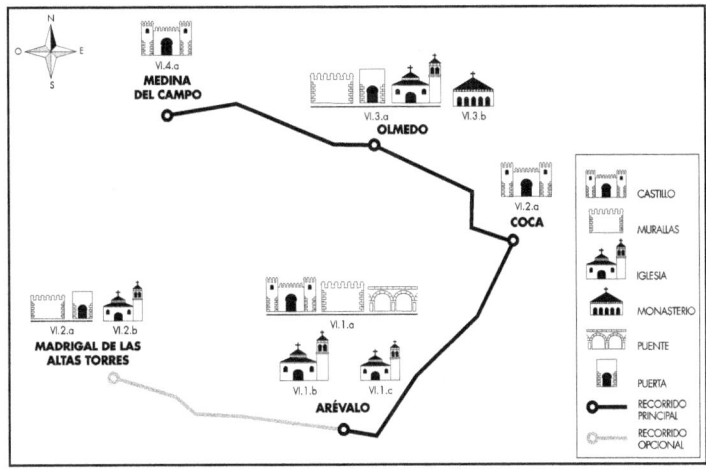

Castillo, vista parcial, Coca.

RECORRIDO VI *Castillos y ciudades amuralladas*

Muralla de la ciudad, Olmedo.

De la misma forma que el mudéjar cumplió un papel importante en la arquitectura religiosa y civil del medievo en Castilla y León, también resultó un estilo altamente útil en el campo de la arquitectura militar, en la que la economía de recursos y el tiempo eran una baza importante.

La Baja Edad Media no fue una etapa tranquila para los habitantes de la Península. Castilla tenía unas relaciones tensas con Aragón, Portugal y los territorios musulmanes. La lucha contra el Islam había ido quedando relegada poco a poco a la parte inferior de la Península, y los reinos cristianos intentaban crear un estado militar fronterizo con los musulmanes, un territorio salvaguardado por castillos roqueros inaccesibles. La vida transcurría entre dos escaramuzas, y los caballeros soñaban con ganar prestigio o trofeos en acciones militares.

A partir del siglo XIV, la meseta castellana y el valle del Ebro vivieron una situación de inestabilidad que duró hasta la unidad castellano-aragonesa, resultado del matrimonio de Isabel I de Castilla y Fernando II de Aragón (1479). En aquellas circunstancias el único sitio seguro era el castillo, para cuya custodia había que contar con un ejército fuerte. Para el desarrollo armamentístico de la época bastaba con un reducto fuerte, con defensas verticales de piedra, una provisión de aceite para verter hirviendo sobre el asaltante y armas ofensivas con la mayor capacidad posible de tiro, como la ballesta y el arco. Desde la invención de la pólvora (siglo XIII), hubo que agrandar las saeteras para hacer posible a las armas de fuego asomar la boca por ellas y, sin que quedasen ángulos muertos, buscar el tiro cruzado contra el asaltante, aunque los tiros no fueran todavía muy precisos.

Frente a todas las demandas defensivas que desde la Alta Edad Media implicó la construcción de castillos, alcázares, alcazabas, torres y recintos amurallados, ya fuese en cantería, mampostería, tapial o cualquier tipo de materiales reaprovechados, la arquitectura mudéjar mostró una gran utilidad, gracias a sus expeditas y baratas técnicas constructivas. El uso del ladrillo, solo o unido a la mampostería —en cajas o de espejo—, facilitaba las cosas respecto a las construcciones en piedra.

En murallas con siglos de antigüedad, como las de Ávila, los sillares romanos

RECORRIDO VI *Castillos y ciudades amuralladas*

convivían —y todavía lo hacen— con verracos celtibéricos utilizados como sillares; los lienzos de cantería y las fuertes torres cilíndricas eran reforzados con hiladas de ladrillo para impedir el desplome de los muros; los paños de muralla se ataban con cadenas y machones de ladrillo tras los impactos demoledores de las catapultas, bombardas y demás piezas de una artillería de sitio aún rudimentaria, más pensada para abrir brechas en los muros que para causar estragos en las filas del ejército.

Algunos sistemas defensivos se renovaron a partir del siglo XIV, incrementándose los pasillos entre barbacanas y revellines, rematando las torres con garitones y otros elementos volados en el muro que, más que amenazar, pretendían sorprender y deslumbrar. En esta época ya no encontramos fortalezas enormes, sino más bien castillos pequeños capaces de albergar a una familia y las fuerzas necesarias para su protección. Este es el caso del castillo de Coca, en el que los albañiles lograron un efecto estético impactante con el ladrillo, consiguiendo embellecer incluso los elementos puramente defensivos. Aparte de su función militar, estos castillos trataban de ofrecer los mejores recursos de habitabilidad y un aspecto palaciego en el interior. Salones con techos de madera y yeserías, pinturas y chimeneas eran el correlato interno de un exterior erizado de torres, almenas, fosos y troneras.

Junto a las formas ataludadas y los puentes levadizos propios del mundo occidental, en la arquitectura militar mudéjar conviven las torres del homenaje en un ángulo del castillo, a la manera de las alcazabas hispano-musulmanas, las cúpulas sobre *trompas*, los arcos lobulados y la cerámica de origen sevillano. La arquitectura militar toledana llegó hasta Burgos, donde el maestro Mohamad levantó la puerta de San Esteban en el siglo XV, con arco de herradura de ladrillo enjarjado entre dos torres cuadradas.

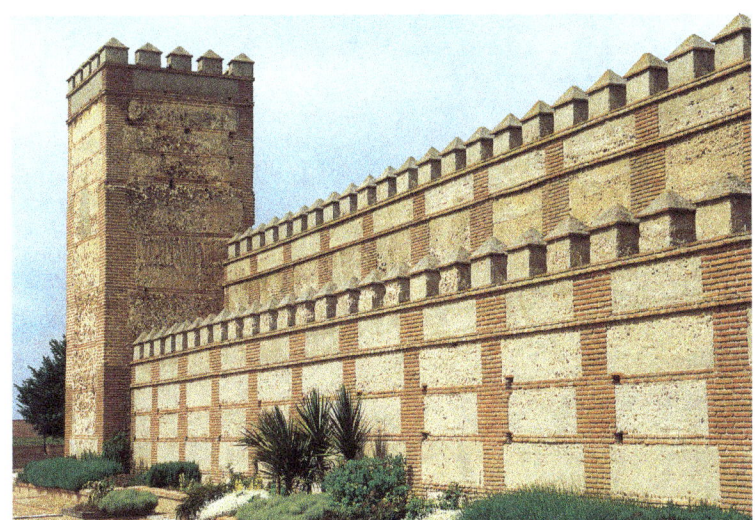

Muralla de la ciudad, Madrigal de las Altas Torres.

Desgraciadamente, muchos de estos castillos y fortalezas fueron perdiendo parte de sus defensas y solo unos pocos nos permiten imaginar con facilidad los tiempos en que una guardia mora, sentada sobre alfombras y bajo un deslumbrante techo de madera dorada, custodiaba a un rey cristiano en un alcázar musulmán. Los viajeros europeos del siglo XIX quedaron entre mudos de asombro y llenos de envidia al verlos. Primero, porque no podían comprender cómo en un país que teóricamente estaba en guerra contra el Islam los guerreros musulmanes podían formar parte del alcázar cristiano; y segundo, porque el lujo de aquellos palacios-fortaleza hacía palidecer lo que pudo ser la vida en el interior de cualquier reducto defensivo europeo conocido.

Los artesanos musulmanes se prodigaron en la realización de techumbres y yeserías durante toda la primera mitad del siglo XV. Castillos de ladrillo como el de la Mota, en Medina del Campo, construido por el obrero mayor Fernando Carreño hacia 1440; el de Coca, en Segovia, edificado por el arzobispo don Alonso Fonseca antes de 1473; el alcázar de Segovia, en el que intervino el maestro árabe Xalel Alcalde entre 1412 y 1456; y el castillo de Arévalo, que ya se cita en 1481, son algunos de los ejemplos más significativos. A ellos vienen a sumarse otros muchos castillos, murallas y recintos urbanos en los que se ensayaron las formas defensivas aprendidas de los almohades. Las principales características de esta actividad constructiva son los abovedamientos en torres flanqueadas por puertas, los muros de mampuesto y las tapias de argamasa, todos ellos rasgos muy ajenos a lo toledano, caracterizado por los muros de mampostería, las verdugadas de ladrillo, y las cadenas y machones verticales. Ciudades como Madrigal de las Altas Torres y Arévalo, en Ávila, y Olmedo, Tordesillas y Medina del Campo, en Valladolid, son ejemplos clave de la arquitectura militar mudéjar en Castilla.

Todavía quedan muchos otros palacios y casas fuertes en los que se alojaron las principales familias del antiguo reino, para salvaguardar vida y bienes. Los ejemplos más destacados son, en Burgos, el castillo de los Velasco en Medina de Pomar; en Palencia, el de los Tovar en Cevico de la Torre, el de los Delgadillo en Castrillo de Don Juan, el de los Acuña en Dueñas y el de los Almirantes en Palenzuela; y en Valladolid, el de los Almirantes en Medina de Rioseco y en Bolaños de Campos.

Aves esteparias
Por las carreteras que les conducirán hasta los diferentes pueblos tendrán ocasión de contemplar las aves. Las grandes extensiones de cereal de las llanuras de la Moraña albergan una sorprendente riqueza ornitológica, de especies que se han adaptado a los cultivos y a los ciclos agrarios.
Entre las poblaciones de aves esteparias destaca la avutarda, con más de 500 ejemplares censados. La avutarda es una de las aves más pesadas que puede volar; los machos llegan a alcanzar los 15 kg de peso. Es un animal gregario, que pasa los inviernos en bandadas mixtas. Es en esta estación cuando los cultivos de alfalfa cobran gran importancia, ya que suponen el alimento disponible seguro.
A mitad de marzo empiezan las exhibiciones de los machos reproductores, que para llamar la atención de las hembras despliegan su plumaje blanco de forma espectacular, con lo que pueden ser vistos a gran distancia. Otras especies importantes son el sisón, la ganga, la ortega, el alcaraván y la calandria.

RECORRIDO VI *Castillos y ciudades amuralladas*
Arévalo

VI.1 ARÉVALO

Arévalo es una de las ciudades castellanas más antiguas y conoció algunos de los avatares de la corona castellana. En ella transcurrió la infancia de Isabel la Católica y de su nieto, el futuro emperador de Alemania. El palacio de la reina, donde también vivieron Juan II y su esposa Isabel, y donde murió María de Aragón, se convirtió en convento de bernardas cistercienses, a quienes lo cedió el emperador Carlos V en 1542.

La ciudad fue conquistada por Alfonso VI en 1088 y repartida entre cinco familias: Briceño, Berdugo, Montalvo, Sedeño y Tapia. En el siglo XV se sumaron a ellas los Zúñiga, condes de Plasencia y luego duques de Arévalo. El hecho de ser una ciudad en el límite de Tierra de Campos y dependiente de Toledo marcó su arquitectura, en la que vemos cajones de mampostería entre verdugadas de ladrillo y cadenas de tipo toledano, mientras que las torres y ábsides se parecen más a los de Tierra de Campos.

VI.1.a Castillo, muralla y puentes

En lo alto de la población se encuentra el castillo, con sus murallas.

En lo alto se yergue el castillo, citado en 1481 como réplica del de Coca, muy reformado en el siglo XVI para adaptarlo a un nuevo tipo de guerra, basado en el empleo de la pólvora. Quedan una torre de piedra y un lienzo de muro con zócalo de piedra y troneras. El resto son paramentos de argamasa y ladrillo con torre-

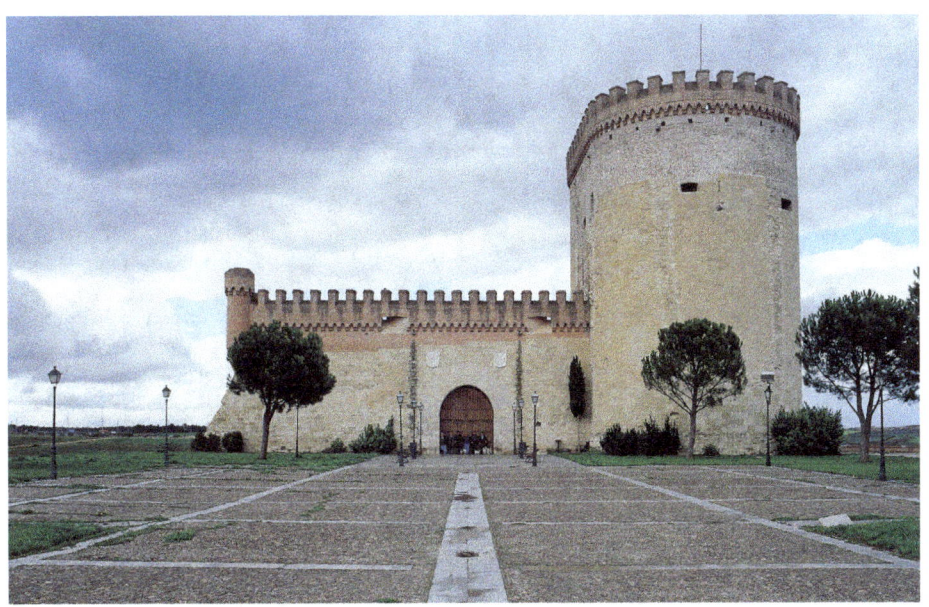

Castillo, vista general, Arévalo.

RECORRIDO VI *Castillos y ciudades amuralladas*
Arévalo

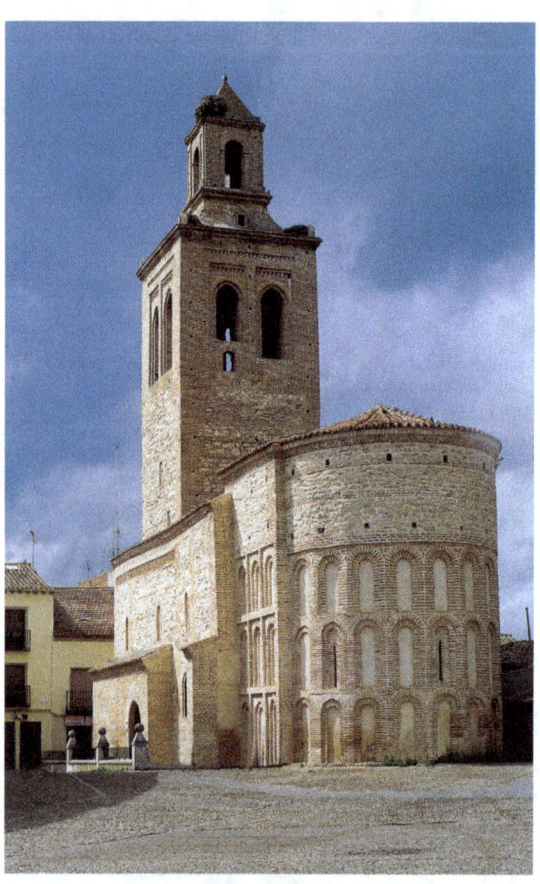

Iglesia de Santa María, vista general, Arévalo.

aunque las dos últimas son más tardías y reutilizaron columnas y soportes de edificios antiguos.

Dos puentes sobre los ríos Arevalillo y Adaja son un buen ejemplo de ingeniería mudéjar de fines del siglo XIV o inicios del XV. Sus fábricas son de mampostería y ladrillo con grandes arcos apuntados y *alfices,* y ambos no solo fueron hechos con el mismo tipo de material, sino por la misma mano de obra, que no es otra que la mudéjar. El puente del Adaja tuvo una robusta torre almenada con puerta que algunos calificaron de arábiga.

VI.1.b **Iglesias de San Martín, Santa María, San Miguel y el Salvador**

Visitas guiadas. Central de reservas: calle Santa María, 20, tel.: 619 856821.

Varias de las iglesias de Arévalo son mudéjares y tienen tipos ornamentales muy diferentes, lo que les da un aire muy peculiar. Si hay algo que destaca en el recinto de Arévalo son las torres de ladrillo de sus templos, de ornamentación más sencilla que la toledana. Basada en arcos doblados y esquinillas, su sobriedad es un desafío para otros preciosismos de arcos lobulados y de herradura.

La iglesia de San Martín es de los siglos XIII y XIV. Tiene una sola nave con crucero, tres capillas en el ábside y, al sur, un pórtico de cantería románico a la manera segoviana, restaurado en el siglo XVI. El hecho de tener dos torres ya es peculiar, y todavía lo es más una de ellas —la de los Ajedreces—, por su decoración de ajedrezados. La otra torre, que se llama la Nueva y es copia de la anterior, ha sido reformada.

cillas y un adarve volado sobre ménsulas de ladrillo.

Del castillo arrancan las murallas, que rodean la población y se conservan en diferentes partes, en especial en la calle Entrecastillos, donde están una de las puertas de entrada y la cárcel. Por esta puerta se entra en la villa, tres de cuyas plazas, que fueron asiento de mercaderes y ferias, están rodeada de soportales: la de la Villa, la del Arrabal y la del Real,

RECORRIDO VI *Castillos y ciudades amuralladas*
Madrigal de las Altas Torres

Santa María tiene un ábside mudéjar de ladrillo con arquerías ciegas en varios pisos. A los pies, una torre con un gran arco apuntado da acceso de la calle. El interior, que ha sido restaurado, conserva restos de *artesonado*, un coro de madera y restos de pintura mural del siglo XIII en el ábside.

San Miguel fue construida a fines del siglo XIII y reconstruida en el XV. Tiene un ábside cuadrado con bóveda de cañón apuntado. Las labores de ladrillo alternan con las de mampostería. Son muy interesantes las celosías en ladrillo del muro norte. Tiene una sola nave con restos de techumbre artesonada.

El Salvador fue construida en el siglo XVI. Tiene tres naves y una torre de ladrillo.

VI.1.c **La Lugareja** (opción)

A 1,5 km, tomar un desvío señalizado a la izquierda y acceder a través de un camino de tierra. Propiedad privada.
Concertar la visita en la oficina MSF.

La Lugareja, llamada también Iglesia de Gómez Román, conserva una cabecera de tres ábsides, el crucero y dos tramos laterales. La fábrica es de ladrillo con grandes tendeles y ladrillo moldurado en las ventanas de los ábsides. Los ábsides cierran con bóvedas de horno apuntadas, separadas por arcos sobre nacelas. Sobre el crucero se levanta una linterna con cúpula apuntada sobre arquerías ciegas y cuatro pechinas. En el interior está decorada con múltiples cabezas de cantería y temas florales. En el exterior hay una torre cuadrada con arcadas.

En 1257, los hermanos Gómez Román fundaron aquí un monasterio para monjas y dieron su nombre al templo. Los basamentos de las naves aún existen, pero el templo debió quedar inconcluso, cerrándose a la altura del crucero. Posiblemente fue la lejanía en que quedaba el pueblo lo que aconsejó trasladar a las monjas a Arévalo y convertir el monasterio en una simple ermita.

VI.2 **MADRIGAL DE LAS ALTAS TORRES** (opción)

Se recomienda dar un paseo alrededor de la iglesia, también mudéjar, de Santa María del Castillo que, situada sobre una loma, domina la villa, y visitar el convento de clausura de las Madres Agustinas, casa natal de Isabel la Católica.

VI.2.a **Muralla de la ciudad y puertas**

A 27 km por la C-605. Pasear a lo largo de la muralla. Se puede acceder a lo alto desde la puerta de Medina.

La ciudad de Madrigal de las Altas Torres, como haciendo honor a su apellido, está rodeada de fuertes murallas de mampostería y tapial entre cajas de ladrillo, con torres cuadradas y *albarranas* huecas que refuerzan los paños y, en especial, las puertas que se abren cada dos torres. Estas constan de un cuerpo bajo sin vanos y un piso superior a la altura de las almenas, que abre con arcos de ladrillo y en el interior se sustenta con arcos apuntados. Tres puertas se mantienen casi completas y en pie: la de Cantalapiedra, que remata la torre izquierda en forma angular sobre planta pentagonal, para reforzar sus ángulos de tiro; la de Medina,

143

similar, pero más simplificada, y la de Arévalo.

El recinto es circular, y el material, los encintados, las puertas y las torres remiten al pasado hispano-musulmán. Las murallas se comenzaron a levantar a fines del siglo XIII y sufrieron numerosas reformas hasta fines del siglo XV. Se las cita en 1302, cuando Fernando IV, reconociendo la autoridad de Arévalo, a cuya jurisdicción pertenecía Madrigal, mandó derribar las murallas y torres que se habían levantado sin su autorización, cosa que, como se ve, no llegó a cumplirse. La fortaleza se acomoda a un terreno llano y de ahí lo fuerte de sus muros y puertas, destinadas a proteger a una pequeña población agraria y comercial.

En Madrigal de las Altas Torres nació Isabel la Católica, en el que fuera palacio de los Reyes Castellanos, algunas de cuyas obras se atribuyen a Juan II. El edificio es un buen ejemplo de casa palaciega con salas cubiertas con *alfarjes* en torno a un patio, torres cuadradas, y galerías abiertas al exterior y cerradas luego con celosías. Carlos V donó el palacio a las religiosas en 1527. Ese mismo año se añadieron la iglesia y las dependencias conventuales, que aún conservan la estructura de celdas en las que residieron las profesas con su servidumbre y las legas. En el interior hay un pequeño museo, con recuerdos de la época de los Reyes Católicos.

La población conserva dos iglesias mudéjares: Santa María del Castillo y San Nicolás de Bari.

Santa María del Castillo se levanta en un cerro y recuerda, como tantas otras iglesias de la zona, su antigua función defensiva. Fue edificada a comienzos del siglo XIII y en su basamento están los restos de un alcázar anterior. Tiene un ábside mudéjar de ladrillo con varios pisos de arquerías ciegas y una torre del mismo material a los pies. El interior es de una sola nave con crucero que se cubrió con una techumbre mudéjar de madera, de la que quedan restos en el pequeño museo parroquial de San Nicolás. En una capilla junto a la sacristía hay pinturas murales románicas.

VI.2.b **Iglesia de San Nicolás**

Si la iglesia está cerrada, dirigirse a la casa del párroco, adyacente a la iglesia.

San Nicolás de Bari, actualmente iglesia parroquial, es la iglesia más importante de Arévalo. Se construyó a finales del siglo XII o inicios del XIII. Sigue el segundo tipo de Sahagún, con tres naves entre pilares y arcos apuntados. Dos de las cabeceras al exterior se decoran con arcos ciegos de ladrillo con tres pisos en la cabecera mayor. Las naves se cubrieron con una techumbre de madera en el siglo XVI y con una ochavo en el crucero. Quedan restos de un coro de madera policromado que corresponde a los últimos años del siglo XV o comienzos del siglo XVI, así como diferentes restos de otras techumbres. A los pies se levanta una de las torres más imponentes de Castilla, con casi 50 m de altura. Tiene muros lisos en la parte baja y perforados por dos series de arcos dobles en la parte alta. Su estructura es de *alminar* con escalera en torno a un núcleo central hueco.

En Madrigal nació también un prolífico escritor del siglo XVI, el obispo Alonso de Madrigal, apodado "el Tostado" por el color de su piel, y de quien la voz popular acuñó el dicho de "escribir más que el

RECORRIDO VI *Castillos y ciudades amuralladas*
Coca

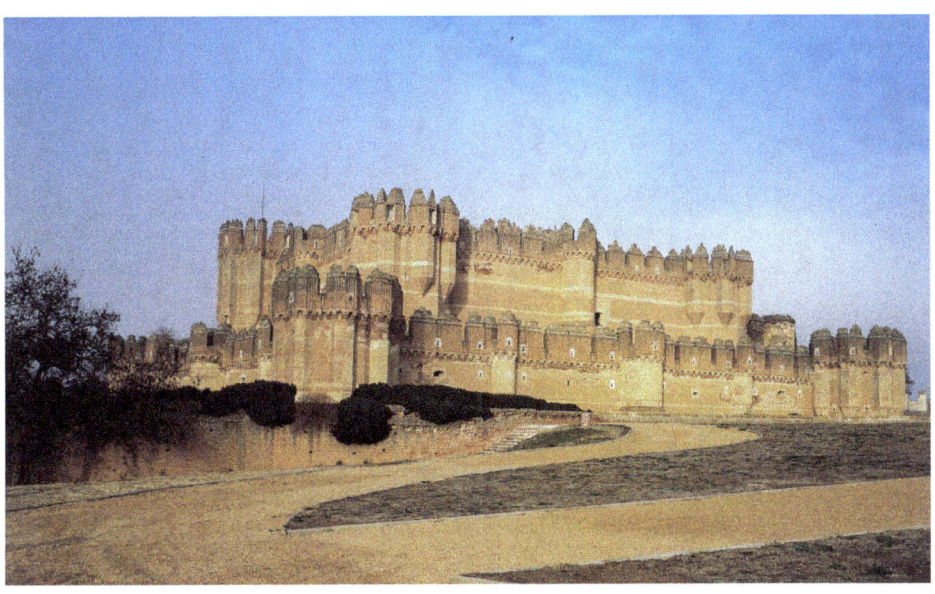

Castillo, vista general, Coca.

VI.3 COCA

VI.3.a Castillo

Desde Arévalo, a 28 km por la SG-351. El castillo es propiedad de la Casa de Alba, cedido al Ministerio de Agricultura (por cien años menos un día, al precio simbólico de una peseta al año) y actualmente es la sede de la Escuela de Capataces Forestales. No perderse la vista panorámica desde las almenas. Acceso con entrada. Visitas guiadas.
Horario: de 10:30 a 13 y de 16:30 a 20; sábados, domingos y festivos de 11 a 13 y de 18 a 20 (excepto el primer martes de cada mes).

El castillo de Coca es uno de los ejemplos más significativos de la arquitectura militar mudéjar en Castilla. Tiene planta rectangular con torres poligonales en los ángu-

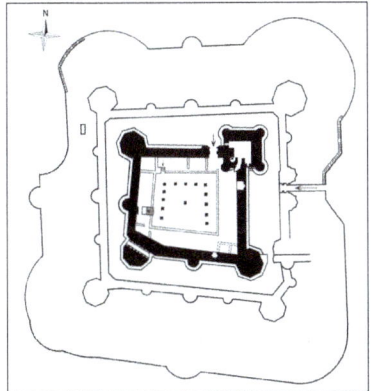

Planta del castillo de Coca.

Tostado". Una inscripción en su tumba de la catedral de Ávila lo cuenta de la siguiente manera: "… es fama que escribió / en cada día cuatro pliegos. / Su doctrina así alumbró / que hace ver hasta a los ciegos."

RECORRIDO VI *Castillos y ciudades amuralladas*
Olmedo

Iglesia de San Miguel, vista general, Olmedo.

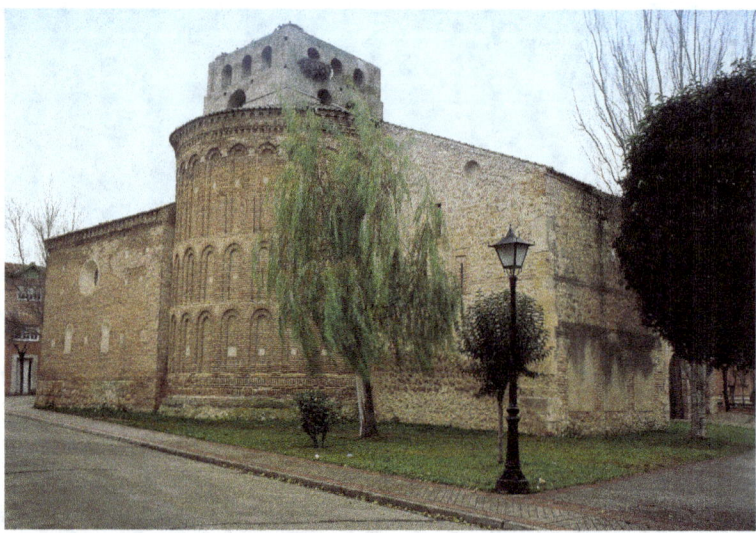

los, escarpe, foso, primer recinto, camino de ronda y cuerpo principal. Su torre del Homenaje tiene garitones o torrecillas hexagonales en los ángulos y dos semicilíndricas en el centro de los lados. En los paños de las torres de ángulo son tres los garitones, mayor el central y llegando hasta abajo y volados los dos laterales. En los muros remata una imposta de pequeños arquillos con paños encima, formados por fajas verticales semicilíndricas y angulares. El juego entre la desnudez de los muros y su coronación ornamentada hace de esta obra una sabia muestra de arquitectura palaciega y defensiva a la vez.

Su puerta era de arco apuntado con revestimiento y pinturas en rojo, ocre y negro. En el interior había más pinturas, algunas de las cuales han pasado al Museo Provincial de Segovia. Las más interesantes eran las de la torre de Pero Mata.

Su constructor fue posiblemente don Alonso de Fonseca, arzobispo de Sevilla muerto en 1473, que dejó muchas más obras en la villa y algunos enterramientos de familiares suyos en la iglesia de Santa María. Todo ello explicaría la aportación a la iglesia en cerámica y pintura de un taller sevillano, que estaría avalado por la vinculación de Fonseca con la villa de Coca.

Quedan restos de la muralla de mampostería y ladrillo que rodeaba la ciudad y se unía al castillo. La puerta de ingreso está entre dos cubos, y tiene un arco rebajado y otro apuntado, con arquivoltas y *alfiz*, sobre los que va una hilera de ventanas cegadas.

VI.4 **OLMEDO**

VI.4.a Muralla, puerta de la ciudad e iglesia de San Miguel

A 22 km. Hay visitas guiadas los fines de semana por toda la localidad; consultar en la Oficina de Turismo, tel.: 983 623222.

Horario: sábados, domingos y festivos de 11 a 14 y de 17 a 19.

Los ríos Adaja y Eresma rodean Olmedo, respetando, al noroeste de la villa, los pocos restos que quedan del castillo. La muralla, de hormigón, es uno de los elementos que más llama la atención al viajero. Amplios paños de muro, torres cuadradas y algún torreón se conservan en pie y guarnecen la ciudad, encerrada aún en parte por estos lienzos. Siete son los arcos que daban acceso al interior. Hasta hace poco se conservaban los de la Villa, San Miguel, San Martín, la Vega y San Pedro.

Las puertas de la muralla son de ladrillo, con arcos apuntados dobles y *alfices*, y las cerraban rastrillos. Algunas, como San Miguel, forman parte de una de las iglesias de ladrillo que conforman el núcleo mudéjar de Olmedo. En el caso de San Miguel, la torre de la iglesia es un elemento defensivo más de la ciudad.

Frente a Olmedo se enfrentaron Juan II y Alvaro de Luna contra los infantes don Juan y don Enrique en 1445, de donde viene la expresión "Quien señor de Castilla quiera ser, a Olmedo de su parte ha de tener".

Las crónicas cuentan que la ciudad fue conquistada por Alfonso VI, y en la crónica del arzobispo don Rodrigo Ximénez de Rada aparece mencionado como "Ulmetum" junto con "Cauria, Cauca, Iscar, Medina, Canales, Ulmus...", casi todos castillos, y algunos castillos árabes de origen califal. Tuvo un fuero similar al de Roa, que es un fuero prototípico, y en 1388 la hija de Pedro I, Constanza, la aportó como dote a su matrimonio con el duque de Olmedo.

El Parque Temático del Mudéjar
En Olmedo, el parque reúne una selección de réplicas, de gran calidad, de monumentos mudéjares de Castilla y León. Puede considerarse también parque de ocio, ya que cuenta con zonas de paseo, juegos de agua, un tren que recorre el parque, juegos infantiles y una cuidada vegetación autóctona.
Horario: en verano, de 10 a 14 y de 16 a 21 todos los días; en invierno, de 10 a 14 y de 16 a 19; lunes cerrado. Para más información, tel.: 983 623222.

VI.4.b Monasterio de La Mejorada (opción)

A las afueras, a 5 km, está señalizado. Para visitar la capilla del monasterio, solicitarlo a los guardas.

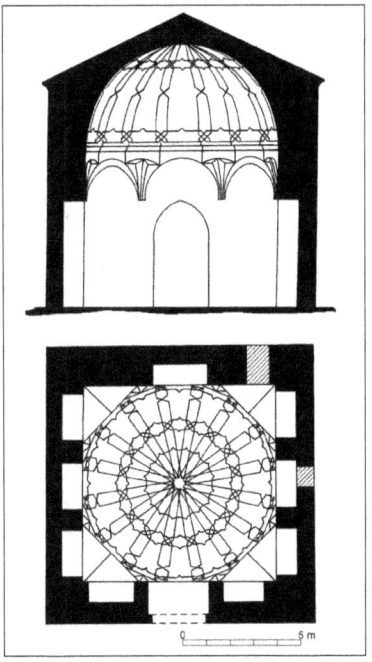

Planta y sección de la Capilla de La Mejorada, Olmedo.

RECORRIDO VI *Castillos y ciudades amuralladas*
Medina del Campo

En el siglo XIV, el monasterio de La Mejorada fue ermita y luego convento de franciscanos y monasterio de jerónimos. La iglesia del siglo XV conserva solo una capilla funeraria con cúpula decorada con lacerías de yeso, que cobija cinco lucillos sepulcrales gótico-mudéjares y uno plateresco. En uno de ellos está enterrado un personaje del que se nos dice que era yesero y cuyo nombre apenas puede leerse: Servendo. Sabemos que hubo un taller de yeseros muy activo en Olmedo entre fines del siglo XV e inicios del siglo XVI, pero poco más. En el exterior de la capilla hay una inscripción incompleta: "… caballero Alonso de Fonseca… acabóse año de 1514".

En 1592 Felipe II, de camino a Tarazona, se alojó en este monasterio. Un miembro de su comitiva, el holandés Enrique Cock, que llama a Olmedo la "biencercada", no olvidó registrar el dato: "… el miércoles 17… S. M. se fue a alojar en un monasterio de jerónimos a un cuarto de legua…, que se dice de la Mejorada…"

VI.5 **MEDINA DEL CAMPO**

VI.5.a **Castillo**

A 30 km. por la C-112.
La Oficina de Turismo organiza visitas guiadas, tel.: 983 811357.
Horario: de 11 a 14 y de 16 a 18; domingos y festivos de 11 a 14.

La ciudad tuvo una gran importancia en la Edad Media por sus ferias, de las que dice un autor de la época: "Se hacen cada año dos ferias de las principales de España… el trato de Medina alcanza a todas las partes de España y aún a muchas de fuera de ella…" En alguna ocasión las transacciones comerciales alcanzaron una cifra de 53.000 millones de maravedíes. En 1496 se permitió a los musulmanes tener tiendas en la villa, pero lejos de la feria, para no perjudicar el comercio, lo que demuestra que hubo una cierta presencia musulmana.

Medina tuvo buenos palacios y casas. El primero de ellos es el que poseía Isabel I de Castilla en la misma plaza de la ciudad, y en el que murió. Tal vez es el citado por Cock en el viaje de Felipe II, cuando dice que "se había hecho un palacio en unas casas muy principales", aludiendo quizás a las Casas Reales de la plaza de San Antolín, quemadas en la guerra de las Comunidades, en agosto de 1520.

Muchos edificios se quemaron durante aquel conflicto, cuando la ciudad, que no quiso rendir su artillería a las tropas imperiales, fue entregada al fuego. Lo explica el embajador veneciano Navagero: "… las calles son buenas, por haberse quemado gran parte en tiempo de las Comunidades. Las más de las casas son nuevas…"

En los documentos de la época se citan muchas otras casas que levantaron los comerciantes y banqueros de la villa, caso de los Dueñas, Ruiz o Quintanilla.

De la ciudad y sus murallas hablan muchos viajeros. El flamenco Antoine de Lalaing, del séquito de Felipe el Hermoso, dice: "La ciudad asiéntase en terreno llano, bastante bien amurallada y posee dos calles hermosas en donde se expone la mercancía durante la feria…", pero lo que realmente asombra al barón de Rosmital, un alemán de la segunda mitad del siglo XV, es la falta de leña que hay en el entorno de la villa, lo que obliga a los vecinos a recurrir al estiércol seco y los sarmientos.

RECORRIDO VI *Castillos y ciudades amuralladas*
Medina del Campo

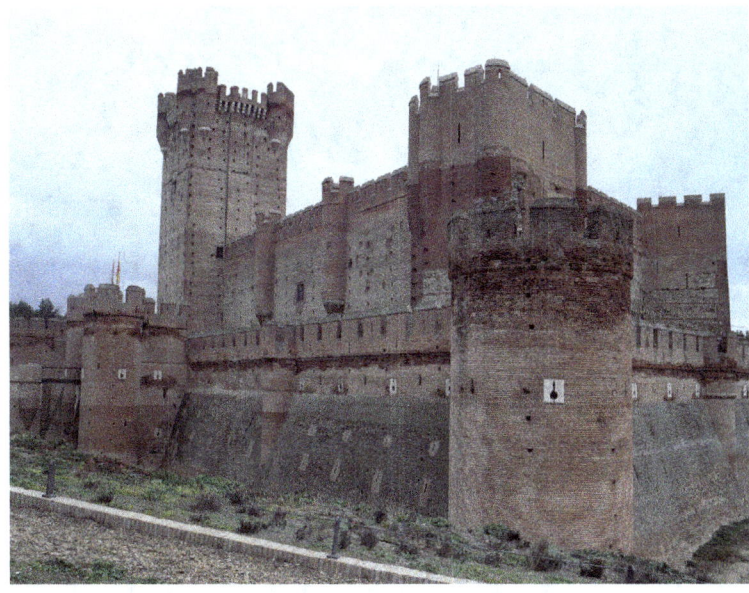

Castillo, vista general, Medina del Campo.

La fortaleza de la Mota se yergue en un altozano que domina la ciudad. Es de planta irregular cuadrada de hormigón, revestida de ladrillo, doble recinto con barbacana y cuerpo con cubos. La torre del Homenaje se levanta sobre otro cuerpo anterior destruido. Tuvo estucos y lacerías de yeso en el interior. La entrada con arco de herradura lleva la fecha de 1482 y los escudos de los Reyes Católicos. El primer arquitecto citado es Fernando Carreño, que levantó el edificio sobre viejos cimientos en 1440, durante el reinado de Juan II. En 1479, los Reyes Católicos nombraron "obrero mayor a Alonso Niño" (o Alonso Nieto, según algunos autores). Entre 1480 y 1489 trabajaron allí dos *alarifes* musulmanes llamados Abdallá y Alí de Lerma. A lo largo de su historia tuvo otros propietarios y sufrió otras reformas. La restauración más reciente eliminó los restos mudéjares, que fueron rescatados más tarde de una escombrera cercana.

Se recomienda pasar la noche en Tordesillas, a 25 km, punto de partida del siguiente recorrido.

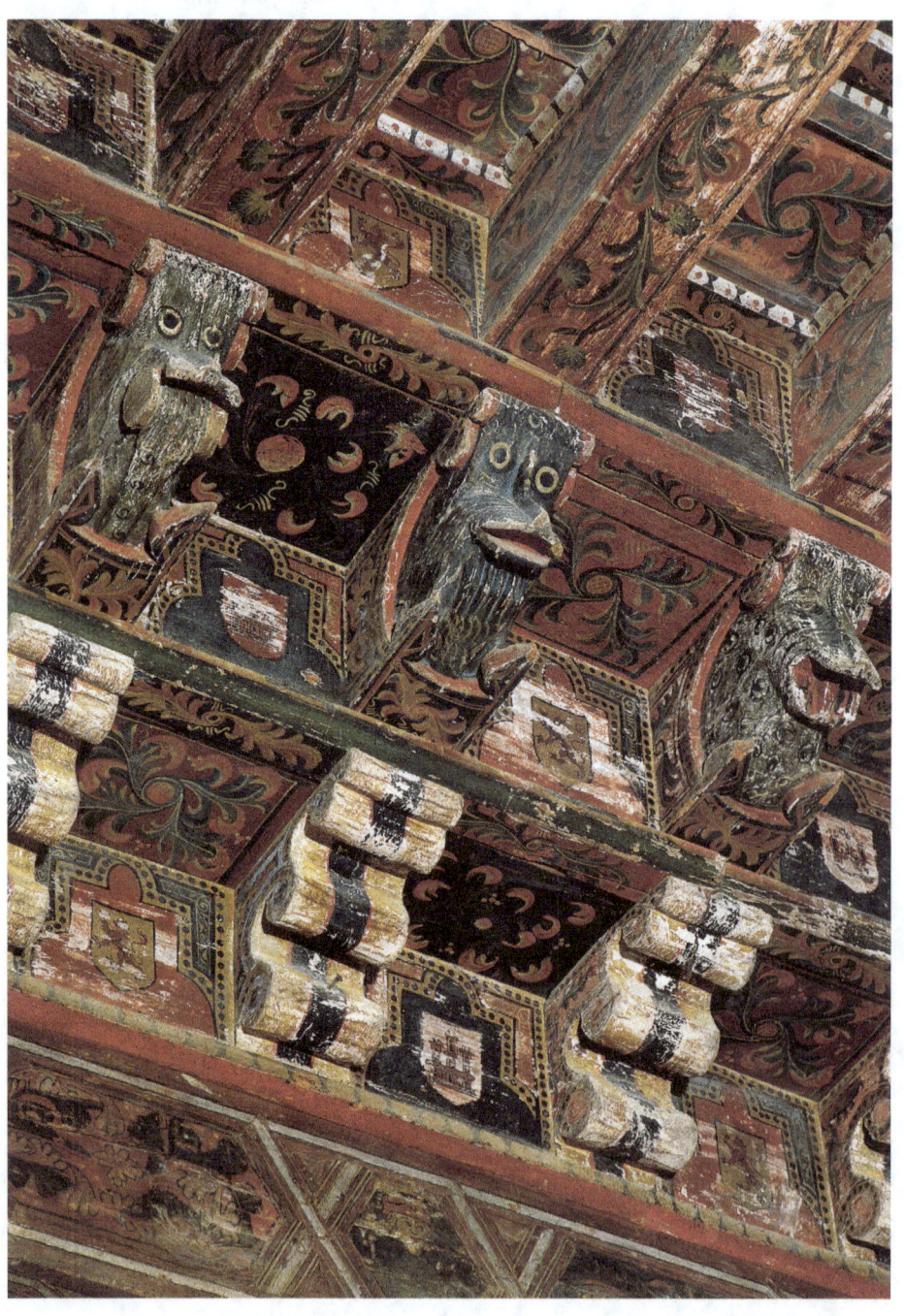

RECORRIDO VII

Hijas de reyes y nobles: a través de los conventos de clarisas

Pedro Lavado Paradinas

Primer día

VII.1 TORDESILLAS
 VII.1.a Palacio de Pedro I, actual convento de Santa Clara

VII.2 PALENCIA
 VII.2.a Museo Diocesano
 VII.2.b Iglesia de San Francisco

VII.3 ASTUDILLO
 VII.3.a Palacio de Pedro I, actual convento de Santa Clara

VII.4 SANTOYO
 VII.4.a Iglesia de San Juan Bautista

VII.5 TÁMARA DE CAMPOS (opción)
 VII.5.a Iglesia de San Hipólito

VII.6 AMUSCO
 VII.6.a Ermita de Nuestra Señora de las Fuentes

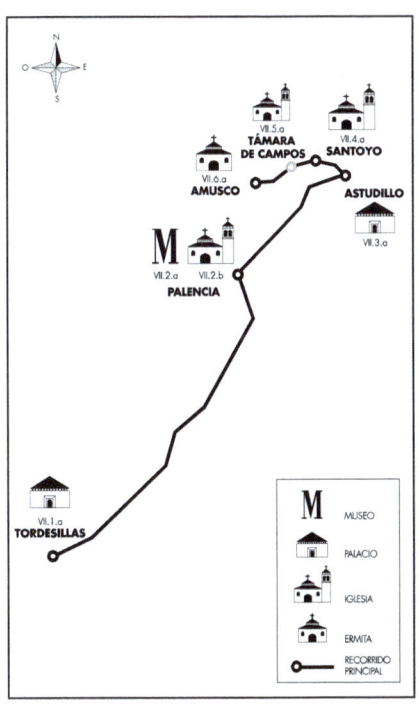

Iglesia de Santa María y Museo, detalle de una viga, Becerril de Campos.

RECORRIDO VII *Hijas de reyes y nobles: a través de los conventos de clarisas*

Palacio de Pedro I, fachada, Tordesillas.

Algunas hijas de reyes y de las familias más importantes de la nobleza castellanoleonesa engrosaron las comunidades de monjas de esta región. El Císter y las clarisas las acogieron con gusto y les dieron cargos de relieve.

Las aportaciones económicas de las recién llegadas, en forma de donación de viviendas o ayuda en metálico para la mejora de los edificios de su religión, dio a muchos conventos del Císter y de clarisas de los siglos XIV al XVI la espaciosa y señorial habitabilidad que sigue siendo su rasgo característico.

Tanto María de Padilla (?-1361) como sus hijas Beatriz (1353-?) y Constanza (1354-?), fruto de sus amores con Pedro I de Castilla (1334-1369), utilizaron los inacabados palacios de Astudillo y Tordesillas. Mujeres de las familias Manrique, Castañeda, Enríquez y otras dejaron sus casas y bienes a los conventos de Calabazanos, Carrión de los Condes y Palencia. Raro es encontrar algún convento de la zona en el que no hayan dejado su huella alguna de las familias más relevantes de la nobleza local.

Para conocer cómo era la vida en los apartamentos de aquellas religiosas, nada mejor que visitar uno de estos conventos, en los que, a menudo, las monjas de apellido ilustre se hacían acompañar de familiares y criados. En Santa Isabel de Valladolid pueden verse las celdas y algunas partes comunes del convento. En Calabazanos, Tordesillas y Carrión se conservan las mejores estructuras arquitectónicas de tipo conventual de la zona, aunque difícilmente se pueden visitar. El objetivo de este recorrido es dar a conocer este tipo de construcción y los objetos típicos de la vida conventual que se conservan en museos particulares.

Las construcciones palaciegas de Pedro I (1334-1369), Enrique II (1333/4-1379) y Juan II (1405-1454) en aquellos conventos han llegado hasta nuestros días transformadas por obras posteriores que buscaban adaptarlas a un tipo de vivienda comunitaria.

Las fachadas y los patios son el elemento más característico en los casos de Astudillo y Tordesillas, donde se repiten esquemas granadinos o toledanos. Portadas de cantería sobre muros de tapial y encintados de ladrillo, columnas y esquinas de sillería, ventanas lobuladas y, en el interior, una rica decoración de yeso y madera polícroma con las armas y escudos reales. Ambas construcciones son hoy

museos. También se pueden ver los restos, peor conservados, del palacio de Juan II en Madrigal de las Altas Torres, pero lo poco que queda del palacio de Enrique II en León solo se puede ver en el Museo Provincial, y consiste en yeserías y algún que otro fragmento de techumbre.

Además de esta arquitectura conventual, hay otra arquitectura religiosa en las principales poblaciones de la Tierra de Campos. Allí, los artistas mudéjares dejaron su huella en techumbres con ricas lacerías, coros altos con temas figurativos que representan personajes de época, yeserías en capillas y púlpitos, arcos funerarios y alicatados. A través de una tipología muy rica de edificios dedicados al culto se puede ver cómo las demandas del momento permitieron interpretaciones muy personales del arte gótico o el Renacimiento y crearon un tipo de iglesia rural, sencilla, económica y muy adaptada al terreno y los recursos existentes.

Este tipo de iglesia suele constar de una o tres naves, realizadas en tapial con refuerzos de ladrillo o simplemente careado en yeso al exterior para proteger los muros de la humedad y decorarlos imitando toscos sillares. Una torre cuadrada a los pies y un ábside de la misma geometría equilibran la edificación. Pese al sencillo aspecto exterior, el interior es de una riqueza sobria, pero deslumbrante. Las naves se cubren con techumbres de madera con lacerías y policromía, y, en algún caso, con temas figurativos. La cabecera, simple o triple, emplea estructuras ochavadas o de ochavo regular, y en ellas la decoración *apeinazada*, esto es de lacería estructural y en volumen, y la ataujerada, claveteada y polícroma o dorada imitan auténticos cielos que hicieron decir a Fray Luis de León (1527-1591) en *Vida retirada*:

"... ni del dorado techo / se admira, fabricado / del sabio moro, en jaspes sustentado."

Entre las lacerías de estas techumbres de iglesia hallamos una cierta variedad de imágenes, desde un Pantocrátor con los símbolos de los evangelistas (Santa María de Fuentes de Nava y la Asunción de Villacé) hasta una representación humanizada de las virtudes teologales y cardinales (Santos Justo y Pastor, en Cuenca de Campos).

En los coros altos de madera se representan, pintados o tallados, algunos de los personajes más importantes de la Biblia, como reyes y profetas (Bolaños de Campos), o simplemente personajes de la vida cotidiana, vestidos a la moda de la época y presentados conforme a un

Palacio de Pedro I, puerta en la clausura, Astudillo.

RECORRIDO VII *Hijas de reyes y nobles: a través de los conventos de clarisas*
Tordesillas

Iglesia de Santa María, interior, Fuentes de Nava.

Iglesia de San Facundo y San Primitivo, techumbre del presbiterio, Cisneros.

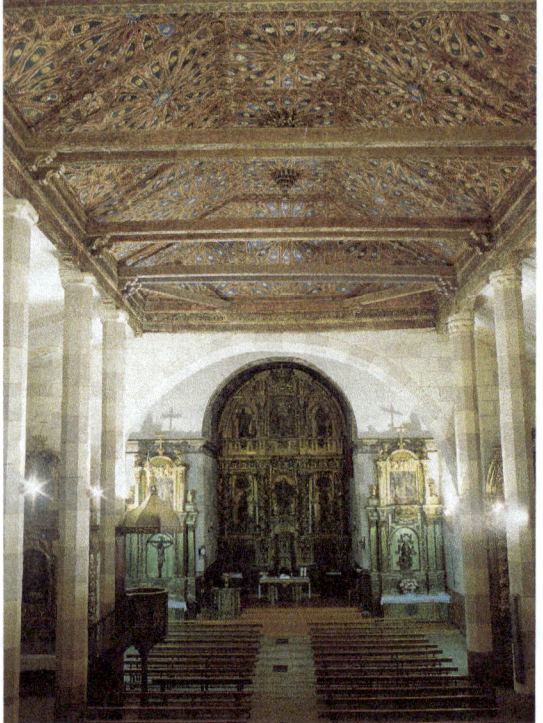

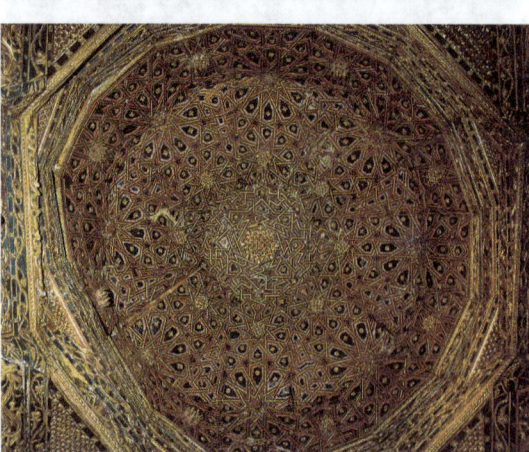

tipo de retrato realista y fiel (San Juan de Santoyo).

Menos frecuentes son las escenas de la Pasión de Cristo (iglesia de Santiago, en Calzada de los Molinos).

El tema figurativo pasó de la piedra al yeso, y numerosos yeseros copiaron en arcos lucillos, púlpitos y capillas de este material la representación de los apóstoles rodeando al Pantocrátor del coro alto de San Hipólito de Támara.

De todos aquellos artesanos, el maestro Alonso Martínez de Carrión fue el más destacado. Sus trabajos pueden verse en las iglesias de San Francisco y Santa Clara, en la ciudad de Palencia, y en las de Santa María en Becerril de Campos y Villalcázar de Sirga, ambas en la provincia de Palencia.

VII.I **TORDESILLAS**

Se recomienda visitar a primera hora el convento de Santa Clara en Tordesillas, para llegar a tiempo de visitar el Museo Diocesano en Palencia.

VII.1.a Palacio de Pedro I, actual convento de Santa Clara

En el casco antiguo, frente al río Duero. A pesar de ser un convento de clausura, el palacio, la iglesia y los baños están bajo la custodia de Patrimonio Nacional. Acceso con entrada. Visitas guiadas. Para mas información, tel.: 983 770071.
Horario: del 1 de abril al 30 de septiembre de 10 a 13 y de 17:30 a 18:30, domingos y festivos de 10:30 a 13:30 y de 17:30 a 18:30; del 1 de octubre al 31 de marzo de 10:30 a 13 y de 16 a 17:30, domingos y festivos de

RECORRIDO VII *Hijas de reyes y nobles: a través de los conventos de clarisas*
Tordesillas

10:30 a 13:30 y de 15:30 a 17:30; lunes cerrado; miércoles entrada gratuita.

Tordesillas se asienta a orillas del Duero, sobre un cerro al que alude su nombre: "Otero de siellas". La población aun está cercada en parte por la muralla de tapial con puertas de ladrillo en las que se ve a las claras la mano de obra mudéjar. Mirando al río se construyó un palacio para los monarcas castellanos. Algunos lo califican de obra temprana de Alfonso XI (1312-1350), por las lápidas ya ilegibles de la fachada y los escudos de los baños, que son los de su amante, Leonor de Guzmán. Sin embargo, lo único que está documentado es la intervención que en él ordenó Pedro I y el hecho de que Beatriz, la mayor de las hijas que tuvo don Pedro con María de Padilla, lo convirtió luego en convento de clarisas.

Todo el palacio está pensado en función del agua que entra por el muro oriental, donde hoy se encuentra el huerto monástico, y desde allí llena los aljibes y se distribuye hacia el sur y el oeste. Al sur están la cabecera de la iglesia actual y los baños. En el oeste el agua entra en el aguador de las monjas y en un depósito nuevo, situado en uno de los extremos del claustro actual. Este se asienta sobre el jardín y el patio de otro edificio palacial, que podría datar de la segunda mitad del siglo XIV, a juzgar por los numerosos restos descubiertos por recientes excavaciones. Construido a la manera del patio de los Leones de la Alhambra granadina, tenía dos templetes y fuentes, de las que se conserva una, con su alicatado y surtidor. Los trabajos de restauración posteriores a las excavaciones han revalorizado yeserías policromadas e inscripciones que también son copia de las del patio de los Leones en la Alhambra.

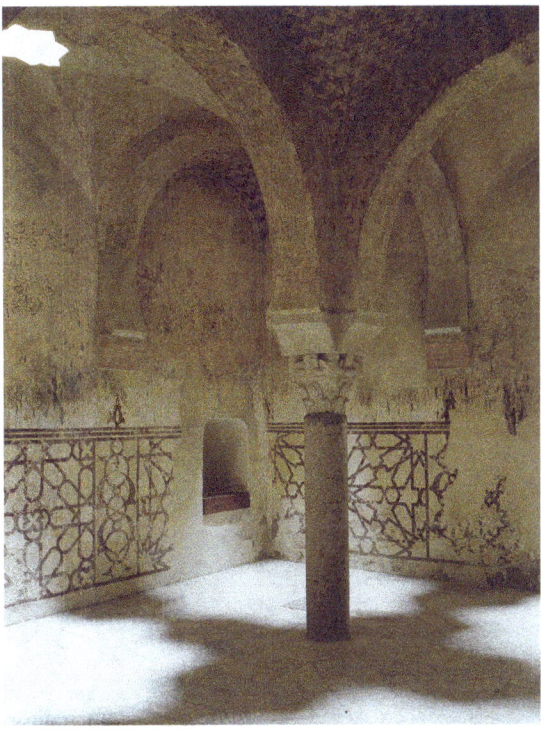

Palacio de Pedro I, baños, Tordesillas.

La visita comienza por el extremo occidental del conjunto palacial, en el que destaca una fachada de cantería adintelada con dovelas de redientes y un cuerpo alto con doble ventana de arco lobulado y un paño de red de rombos. Unas lápidas de forma simétrica y la decoración de llaves y otros elementos cerámicos nos traen el recuerdo de Granada y de la mano de obra musulmana. Sobre este lateral se alza una *qubba* o cúpula de yeso entre dos patinillos, uno el actual patio del Yeso, decorado con lacerías y temas vegetales, y otro el desaparecido de las antiguas cocinas. La estructura palaciega se abría por oriente al patio desaparecido,

RECORRIDO VII *Hijas de reyes y nobles: a través de los conventos de clarisas*
Tordesillas

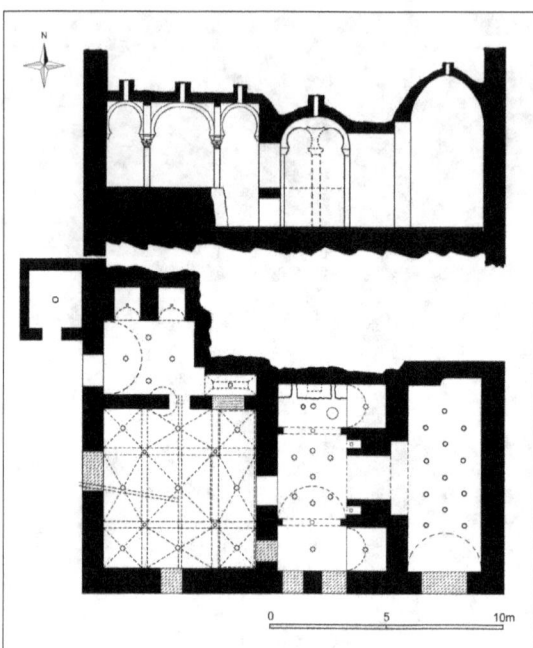

Palacio de Pedro I, baño, planta y sección, Tordesillas.

comunicando con una sala transversal, hoy refectorio de las monjas, y con otra que forma parte de la crujía occidental del claustro.

En la *qubba,* conocida como Capilla Dorada, quedan restos de pinturas religiosas góticas posteriores a la obra arquitectónica mudéjar. La bóveda está formada por nervios dobles que no se cruzan en el centro y que, partiendo de crucetas y estrellas de ocho alternadas, rematan en la clave en una gran estrella de dieciséis puntas con una piña central.

El palacio se extendía de este a oeste (fachada y *qubba*), con un patio intermedio con dos pabellones y estanques. En el lado oriental se abrió una nueva sala paralela a la Capilla Dorada, con dos alcobas comunicadas por arcos de ladri-

llo. En el suelo de la sala aún se conserva la fuente de cerámica alicatada con su surtidor.

Hacia el sur, el palacio miraba al río a través de arcos de yesería con inscripciones granadinas hoy recuperados, lo que avala la hipótesis de que Pedro I hizo construir un espacio nuevo en forma de U abierta hacia el sur y el río, a la manera del Palacio de Galiana toledano. La metrología —tomando como unidad el codo musulmán— nos dice que el palacio se hallaba bajo lo que hoy es iglesia y capilla de los Saldaña, por el nombre de su fundador. Sin embargo, para saber que esto era así basta con ver los restos de una de las alcobas en la actual sacristía o con leer el documento en que el obispo de Palencia don Gutierre permitía que la iglesia se ampliara "labrándose en los portales del palacio".

La adaptación a convento a mediados del siglo XIV convirtió las salas que rodean el patio del Vergel, en el lado norte, en dormitorios. En el siglo XVII estos dormitorios fueron transformados en celdas de dos pisos, refectorio y cocinas (lado este) y sala capitular, dejando como coro y primer templo el lado sur del claustro, lo que hoy se conoce como Coro Largo. Posteriormente, con el permiso del obispo de Palencia, se levantó la actual iglesia y se eliminó toda comunicación con los baños. Estos quedaron sin uso y fueron abandonados, pero aun conservan sus pinturas geométricas y heráldicas en casi todas las salas. A continuación, usando lo que fue fachada y zaguán del palacio, las monjas hicieron un coro bajo a los pies del templo y lo hicieron decorar con pinturas góticas religiosas, que se alternan con obra de yesería mudéjar e inscripciones ornamentales.

VII.2 PALENCIA

A 77 km por la autovía N-620. Se recomienda aparcar cerca de la catedral y hacer el recorrido caminando.

En Palencia, las obras de mudéjares se limitan a los conventos de San Francisco y Santa Clara, y a las techumbres que se conservan en el Museo Diocesano.

VII.2.a Museo Diocesano

Ubicado en la calle General Mola, en el Palacio Episcopal. Acceso con entrada.
Visitas guiadas por religiosas, a las 11:30 y 12:30; domingos cerrado.

En el Museo Diocesano, alojado en la actualidad en el Palacio Episcopal, se conservan tres de las mejores techumbres de la zona. La primera pertenece a la iglesia de San Juan, en Moral de la Reina. Es un *alfarje* del coro alto que permite ver, entre los restos de policromía, lo que queda de unas posibles escenas de la vida de San Juan, que podrían estar en relación con otras de la denominada escuela gótico-mudéjar burgalesa (Silos, Sinovas, Calzada de los Molinos, Amayuelas de Abajo).

El segundo *alfarje* pertenece al coro alto de la iglesia de San Miguel de Támara, y el tercero y último cubría uno de los torreones del convento de monjas clarisas de San Bernardino, en Cuenca de Campos, fundado en 1455 por doña María Fernández de Velasco y su sobrino, el conde de Haro. Desde su privilegiada atalaya, desde lo que se llamaba "las vistas", las hermanas, reunidas a la hora de la costura o mientras hacían menudos trabajos domésticos, podían observar sin ser vistas lo que ocurría en el pueblo los días de recreo.

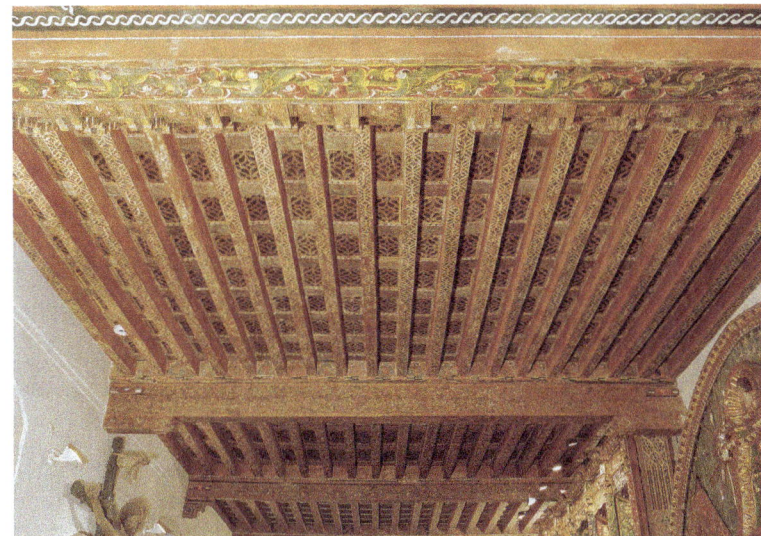

Museo Diocesano, techumbre, Palencia.

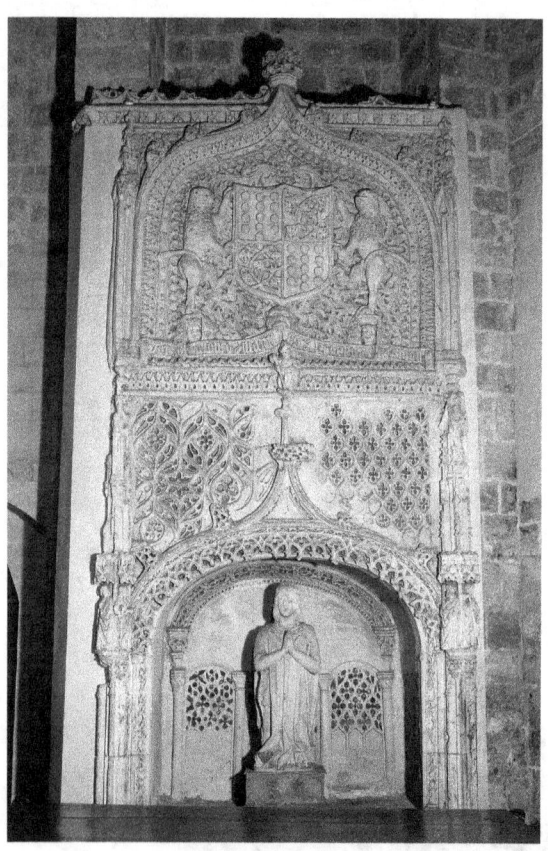

Iglesia de San Francisco, sepulcro de la capilla de la familia Sarmiento, Palencia.

vención encargada a comienzos del siglo XVI por el obispo don Juan de Castilla en el coro alto de la nave es otro acierto notable, pero ambas palidecen frente a la singular capilla funeraria que levantó para la familia Sarmiento un yesero mudéjar que volveremos a encontrar a menudo en tierras castellanas y que, curiosamente, aquí firmó su obra: "Alonso Martines". En la capilla hay varias imágenes. En un lucillo de calados góticos, cresterías y claraboyas, vela sin descanso la estatua orante de bulto redondo del personaje enterrado, posiblemente Juan Sarmiento. También hay otras estatuas, bajo doseletes, que representan a apóstoles o santos.

Se recomienda comer en Palencia algún plato típico de la gastronomía palentina, como la menestra o la perdiz.

VII.3 ASTUDILLO

VII.3.a Palacio de Pedro I, actual convento de Santa Clara

A 30 km por la P-431. Se puede visitar la iglesia y el museo instalado en el palacio de Pedro I, con una interesante colección de hallazgos arqueológicos y obras de arte.
Horario: de 11 a 13 y de 16 a 18:30; lunes cerrado.

VII.2.b Iglesia de San Francisco

Al lado de la plaza Mayor. Solicitar el acceso a la Capilla del Sarmiento y a la Sacristía.
Horario de culto: 9:30 a 10, de 12:30 a 13 y de 18:30 a 19.

El convento de San Francisco fue fundado por el obispo don Tello Téllez de Meneses, cuya tumba de madera policromada se halla bajo la espléndida techumbre de ochavo de la sacristía. La inter-

La villa de Astudillo ha conservado parte de sus murallas y una de las puertas, así como varios templos góticos en los que también se pueden ver obras de arte mudéjar, como en el sotocoro de San Pedro. La ciudad perdió sin embargo su castillo, del que queda el nombre —Mota—, y de la presencia judía solo queda el nombre de la calle de la Sinagoga.

RECORRIDO VII *Hijas de reyes y nobles: a través de los conventos de clarisas*
Astudillo

Pedro I de Castilla quiso construir en este lugar un palacio a la manera de los que levantaban por el mismo tiempo los monarcas nazaríes en Granada. Posiblemente fue un fruto de su amistad con Muhammad V de Granada, cuando este, restituido en el trono gracias a su ayuda, le envió artesanos que dejaron lo mejor de su quehacer en Astudillo (1356), Tordesillas (1363), Sevilla (1364-1366) y Toledo.

El palacio de Astudillo quedó incompleto y, al no haber sufrido tantas transformaciones como los palacios de Sevilla, Toledo y Tordesillas, en los que trabajaron los artesanos mudéjares enviados por Muhammad V de Granada, permite imaginar con facilidad el verdadero aspecto de las casas-palacio de mediados del siglo XIV. Con materiales pobres y baratos, como el yeso, el tapial y el ladrillo, se construyeron los muros, marcos de ventanas y *arrocabes,* adornados con temas geométricos y escudos heráldicos. Las cubiertas de madera policromadas y la piedra —usada tan solo en la fachada con un dintel adovelado o en las esquinas con sencillos capiteles vegetales— complementan un sistema ornamental sencillo, pero no desprovisto de lujo.

Unos posibles baños en el lado occidental, y un patio con estanques y galerías con yesos calados formando rombos que tamizaban la luz en el tránsito hacia la sala y las dos alcobas, hablan de una forma de vida y un cierto lujo cortesano que no encajan bien con la idea convencional de la España de la Reconquista como una sociedad de monjes y guerreros.

La amenaza de excomunión esgrimida por el Papa contra Pedro I, que vivía allí amancebado con María de Padilla, acon-

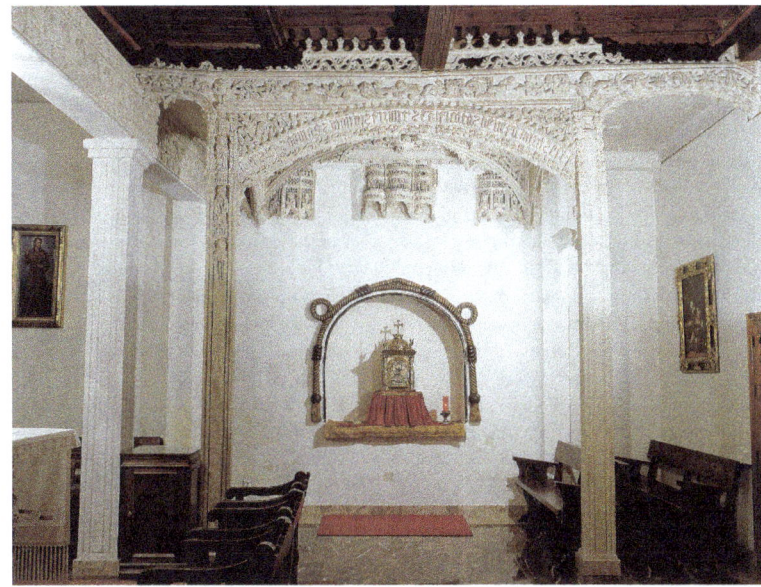

Palacio de Pedro I, coro bajo de las monjas, yesería de Braymi y Alonso Martínez, Astudillo.

159

RECORRIDO VII *Hijas de reyes y nobles: a través de los conventos de clarisas*
Astudillo

Tierra de Campos.

sejó a este convertir el palacio en un convento. Se decidió que sería de monjas clarisas y lo fundó María de Padilla. Después de la muerte de María (1361) y del asesinato del soberano en Montiel a manos de su hermano bastardo Enrique (1369), otra de sus hijas, Constanza, se convirtió en la nueva abadesa, y se encargó de levantar un edificio religioso y abandonar definitivamente la obra palatina.

Durante el siglo XV, se emprendieron nuevas obras en el convento, como las yeserías que hizo para la sala capitular el artesano musulmán Braymi, que dejó su firma en una de las inscripciones del friso, junto con una leyenda piadosa atribuida a San Bernardino de Sena escrita en el latín corrupto de la época: "Soly Deo Honor et Gloria". Braymi también realizó el púlpito del refectorio que hoy puede verse en el museo conventual. A fines del siglo XV, el maestro Alonso Martínez hizo unas yeserías para embellecer la capilla funeraria de doña María de Padilla, fundadora del convento. En ellas repite los temas y la decoración de San Francisco y Santa Clara de Palencia.

Palomares
Por las carreteras que les conducirán hasta los diferentes pueblos, tendrán ocasión de contemplar los palomares de la Tierra de Campos que se caracterizan por la sencillez de sus líneas. En ocasiones son las únicas construcciones que aparecen en medio de las interminables llanuras, convertidos en verdaderos símbolos del paisaje. El material utilizado para su construcción es fundamentalmente adobe. Por este motivo, y el declive de la cría de palomas, muchos desaparecieron o se encuentran irremediablemente dañados. No obstante, gracias a las iniciativas para conservar el patrimonio arquitectónico rural de la zona, se están restaurando cada vez más.

VII.4 SANTOYO

A partir de Santoyo comienzan a aparecer iglesias gigantescas, casi catedrales en tamaño y fábrica (Santoyo, Támara, Amusco), producto de la enorme riqueza cerealista de la zona. Esta comarca de las Nueve Villas se convirtió en uno de los grandes graneros de España en el siglo XVI.

VII.4.a Iglesia de San Juan Bautista

A 1 km por la P-431.
Horario: de julio a septiembre de 10:30 a 13:30 y de 17 a 20; el resto del año, sábados y domingos de 11:30 a 12:30 y de 16:30 a 17:30. Si la iglesia está cerrada, preguntar por la Sra. Maruja.

El coro alto de San Juan de Santoyo, de fines del siglo XV, es algo más que un lugar de rezo de una importante comunidad religiosa. Es también el escenario de una gran representación pictórica de la sociedad bajomedieval. En su frente no solo aparecen clérigos, beneficiados y personal de servicio, sino todo un extenso repertorio de tipos humanos, vestidos a la moda de la época, desde el caballero hasta el artesano, pasando por el menestral y el judío. Nada sabemos del encargo ni del autor, un maestro cuyo estilo algunos expertos relacionan con obras de la pintura gótica castellana internacional o de los primeros pasos de esta en el estilo flamenco.

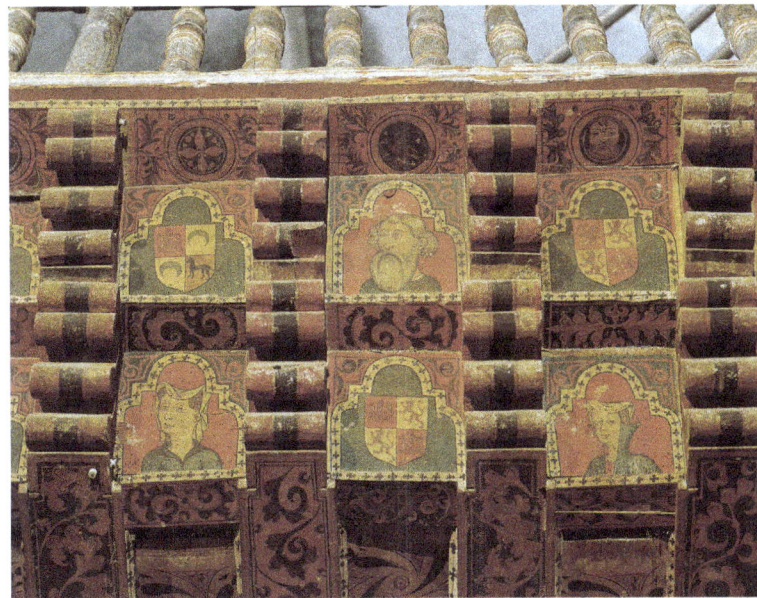

Iglesia de San Juan Bautista, detalle del coro alto, Santoyo.

RECORRIDO VII *Hijas de reyes y nobles: a través de los conventos de clarisas*
Támara de Campos

VII.5 **TÁMARA DE CAMPOS**
(opción)

VII.5.a Iglesia de San Hipólito

A 7 km. Si la iglesia está cerrada, preguntar por la Sra. Concha, tel. 979 810246.

La iglesia parroquial de Támara de Campos, dedicada a San Hipólito, es una de las más imponentes de la comarca de Tierra de Campos, dentro de la zona llamada de las Nueve Villas. Algunos atribuyen la obra constructiva a los Reyes Católicos, cuyos escudos ostenta la torre. Los precedentes románicos pueden verse en la cercana iglesia del castillo, y los más claramente monásticos, en San Miguel. Esta última iglesia formó parte posiblemente de un antiguo priorato benedictino, y aún conserva restos de su techumbre y un bello púlpito mudéjar de yeso, de la escuela de Alonso Martínez.

En San Hipólito —en su coro alto labrado en cantería, con un soberbio grupo de apóstoles rodeando al Pantocrátor— se anuncia lo que más tarde realizó en yeso en varios conventos de la zona el maestro Alonso Martínez de Carrión o su taller. Un buen ejemplo de yesería es el púlpito, con labores góticas y decorativas.

La mano de obra mudéjar puede rastrearse en diferentes lugares del templo y de la población, pero quizás sea en la puerta de madera del coro alto donde se hace más patente la actuación de un excelente carpintero y ebanista mudéjar, que bien pudiera haber sido granadino.

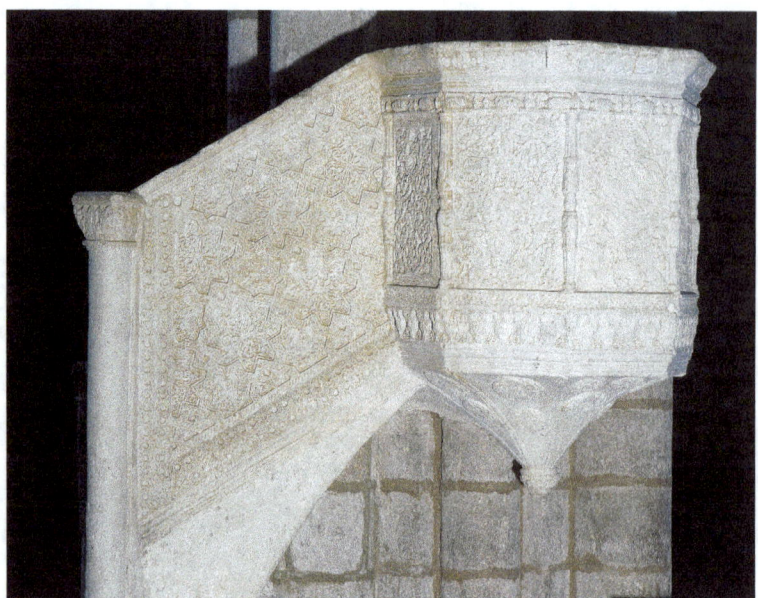

Ermita de Nuestra Señora de las Fuentes, púlpito, Amusco.

Las labores de *taracea* en el marco y un escudo de los Reyes Católicos al que falta la granada, símbolo de la conquista definitiva de la Península por Isabel y Fernando, obligan a datar la obra antes de 1492.

VII.6 AMUSCO

VII.6.a Ermita de Nuestra Señora de las Fuentes

A 14 km. Concertar la visita en la parroquia, tel.: 979 802051.

La villa de Amusco es citada en las crónicas medievales por su importante judería, de la que tan solo queda el recuerdo.
"De Piña eran los que a Jesús azotaron, en Amusco almorzaron y en Frómista cenaron y se quedaron", dice un dicho popular palentino.
En las afueras de la población, en la ermita de Nuestra Señora de las Fuentes, que es un edificio gótico, hay un curioso púlpito de yeso mudéjar, que es uno de los más singulares de Castilla-León. Los motivos ornamentales góticos, nazaríes y algún otro que parece inspirado en una fuente renacentista impresa, muestran la curiosa simbiosis de culturas y formas artísticas que se dio en el mudéjar castellano. Por un lado, calados góticos, claraboyas, lacería; por otro, hojas asimétricas y *mocárabe*, estrellas de ocho y crucetas; por otro, una representación de la Retórica, que es ciencia que conviene dominar para hablar desde el púlpito, en el más claro estilo iconográfico del Quattrocento italiano, y más concretamente de Andrea Mantegna. Todo ello configura un híbrido artístico que muestra bien a las claras de qué está hecho ese estilo tan peculiar que es el mudéjar. No parece haber sido obra de alguno de los yeseros activos en la zona, sino más bien de un granadino que también pudo realizar —si no él, al menos su taller— el púlpito de Santa María del Campo, en Burgos.

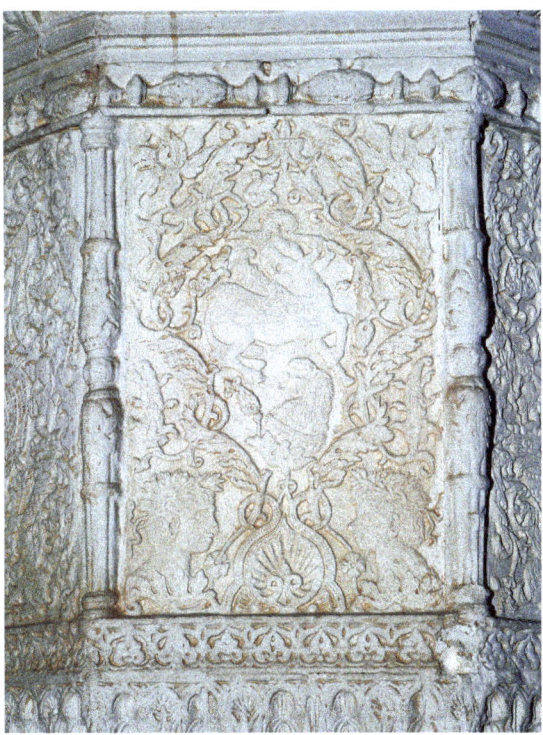

Ermita de Nuestra Señora de las Fuentes, detalle del púlpito, Amusco.

Se recomienda pasar la noche en Carrión de los Condes, a 30 km. En el remodelado monasterio de San Zoilo, se pueden ver los restos de la fachada románica de la iglesia y el soberbio claustro renacentista de Juan de Badajoz.

RECORRIDO VII

Hijas de reyes y nobles:
a través de los conventos de clarisas

Pedro Lavado Paradinas

Segundo día

VII.7 CARRIÓN DE LOS CONDES
 VII.7.a Convento de Santa Clara

VII.8 VILLAMUERA DE LA CUEZA
 VII.8.a Nuestra Señora de las Nieves

VII.9 BECERRIL DE CAMPOS
 VII.9.a Iglesia de Santa María y Museo

VII.10 FUENTES DE NAVA
 VII.10.a Iglesia de Santa María

VII.11 CISNEROS
 VII.11.a Iglesia de San Facundo y San Primitivo

Pedro I de Castilla

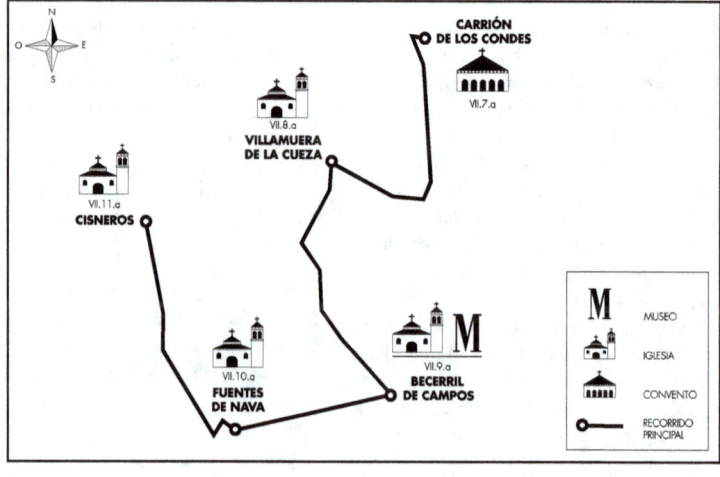

RECORRIDO VII *Hijas de reyes y nobles: a través de los conventos de clarisas*
Carrión de los Condes

*Convento de
Santa Clara,
vigas de madera,
Carrión de los Condes.*

VII.7 CARRIÓN DE LOS CONDES

VII.7.a Convento de Santa Clara

Se puede visitar la iglesia y el museo, donde se encuentran tablas y vigas de la techumbre mudéjar, así como objetos de la vida cotidiana del convento y otras piezas artísticas. El convento, de clausura, de Santa Clara sigue produciendo a la manera tradicional unos exquisitos dulces.
Horario: en verano de 11 a 13 y de 17 a 19; en invierno de 11 a 13 y de 16:30 a 18:30; lunes cerrado.

Trabajos recientes de acondicionamiento del museo conventual han dejado a la vista los restos de la grada en el locutorio del convento fundado por doña Mencía López de Haro, casada en segundas nupcias con el rey Sancho II de Portugal en 1260. Posiblemente las monjas llegadas de Santa María del Páramo se asentaron en un primer momento en la iglesia del Sancti Spiritus que existió aquí hasta la reforma llevada a cabo por la madre Sor Luisa de la Ascensión en el siglo XVII.

El hallazgo de una serie de vigas de madera labradas a la manera de los carpinteros mudéjares del siglo XIII hace pensar en una reutilización de las de un templo románico, cuya cubierta de madera guarda semejanzas con ejemplos toledanos y segovianos. La reforma del siglo XVII salvó las mejores vigas y las recolocó al azar en la grada del locutorio del nuevo templo. Algún que otro fragmento se utilizó para calzar la techumbre del siglo XV en la sala capitular del convento.

Es evidente que al edificio se le fueron haciendo añadidos a medida que pasaba el tiempo y aumentaba el número de monjas. Los escudos de los Lara, Castañeda, Zúniga y otros hablan del patrocinio ejercido por estas familias en diversas partes del cenobio a fines del siglo XV e inicios del XVI. Gran número de fragmentos y tablas de diferentes techumbres con escudos de estas familias se exhiben en el museo de las monjas.

No es fácil visitar el núcleo de celdas individuales levantadas por obra de la mencionada madre Sor Luisa de la Ascensión, que guardan similitudes evidentes con las del convento de Calabazanos. Construidas con pequeños cubos de tapial, comunicadas con puertas de cuarterones y decoradas con relieves de yeso que representan imágenes religiosas, cada celda consiste en una saleta y una pequeña alcoba, en la que hay una hornacina de yeso para pinturas e imágenes, un vasar y una alacena.

Desgraciadamente otras techumbres y obras mudéjares de Carrión se han perdido, algunas por culpa de una restauración desafortunada, caso del pórtico, con un importante friso escultórico, que cubre la portada románica de Santa María.

Los documentos, sin embargo, hablan en numerosas ocasiones no solo de musulmanes, sino también de judíos: "...populatores in barrio Sancti Soyli, tam christianos, quam iudeos sive sarracenos..." (1220). Todavía se les cita en 1465: "...que viven dentro de sus muros y vivieren de aquí en adelante", cosa que debió de ser cierta, pues en los censos de Inquisición de 1594 y de expulsión de 1609, se vuelve a hablar de un cierto número de *moriscos*.

Uno de los personajes más conocidos de esta localidad fue el rabí don Sem Tob, conocido también como don Santos de Carrión, cuyos poemas, recogidos en el libro *Proverbios Morales*, dedicado al rey don Pedro, son una buena muestra de hibridación en la cultura medieval hispánica, en la que entran la Biblia, el Corán y el Talmud:

"En el mundo tan cabdal / non hay commo el saber: / más que heredad val, / nin thesoro, nin aver / ... nin mejor compañía / que el libro, nin tal; / tomar grande porfía / con Él, más que paz val".

VII.8 VILLAMUERA DE LA CUEZA

VII.8.a Nuestra Señora de las Nieves

A 20 km por la C-615 y en Villafolfo tomar la P-963. Si la iglesia está cerrada, preguntar por la Sra. Jacoba, tel.: 979 883162.

La iglesia de Nuestra Señora de las Nieves en Villamuera de la Cueza es un templo de tres naves en tapial, careado y enlucido, que imitaba sillares y sus llagas, pero que hoy se ha enmascarado y tapado con ladrillo moderno y sin gracia.

En el interior es iglesia columnaria del tipo de Campos. Perdió o tiene aún oculta bajo el cielo raso la tablazón de las naves, pero por fortuna conservó la techumbre de ochavo del presbiterio, una obra maestra del mudéjar castellano. Su autor la firmó en el *arrocabe*, entre una maraña de vegetación que hace muy difícil descubrirla: "Esta obra yço Juan Carpeil". La cubierta de ochavo que arranca de la planta cuadrangular del presbiterio se quiebra en ocho lados por medio de unas *trompas* de *mocárabe* dorado, pero de nuevo vuelve a quebrarse por otras más pequeñas hasta alcanzar

RECORRIDO VII *Hijas de reyes y nobles: a través de los conventos de clarisas*
Villamuera de la Cueza

dieciséis lados, para volver luego a los ocho lados a base de alternar piezas triangulares y trapezoidales, que cierran en un *almizate* octogonal con piña de *mocárabe* también dorado.

La solución es verdaderamente ingeniosa y se aproxima a una cúpula de tipo sevillano, que, en yeso, podemos encontrar en Tordesillas, La Mejorada de Olmedo y las capillas sevillanas de la Quinta Angustia y Omnium Sanctorum, y en madera, en el patio de los Leones de la Alhambra granadina, el Salón de Embajadores del Alcázar sevillano, la techumbre del palacio de los Cárdenas en Torrijos, hoy en el Museo Arqueológico Nacional de Madrid, la techumbre de la escalera de la casa de Pilatos en Sevilla y alguna que otra variante.

Posiblemente por mano del mismo autor o taller, este tipo de techumbre tuvo una cierta aceptación en otros edificios de la comarca. El mismo Juan Carpeil realizó la de la capilla de la Virgen del Castillo, en San Facundo de Cisneros, y posiblemente la del presbiterio de la cercana ermita de Villafilar.

Nada sabemos, sin embargo, acerca de quién encargó la obra. Tal vez fuera una de las ricas donaciones que dejó a su muerte don Luis Hurtado de Mendoza, abad que fue de Covarrubias (Burgos) y del santuario de Atocha, en Madrid capital. En su testamento de 1507 dejó cuantiosas mandas en obras, muebles y ornamentos para diferentes monasterios de la zona, pero nada se dice de este templo. La sospecha de que pudo ser él quien ordenó la obra proviene del hecho de que, dos días después de testar, murió en Nuestra Señora de las Nieves, donde está enterrado en una capilla a los pies del

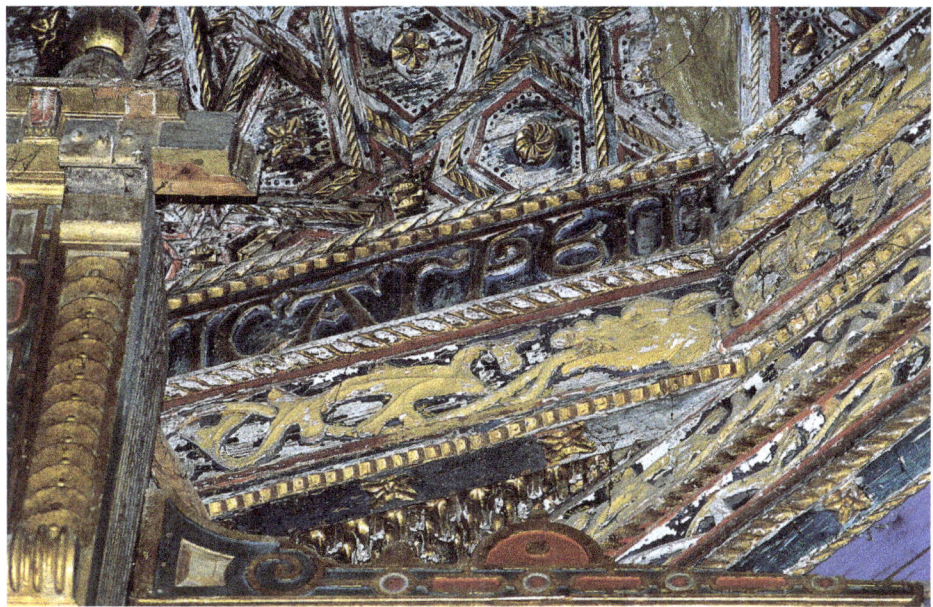

Nuestra Señora de las Nieves, detalle de la techumbre del presbiterio, Villamuera de la Cueza.

167

RECORRIDO VII *Hijas de reyes y nobles: a través de los conventos de clarisas*
Becerril de Campos

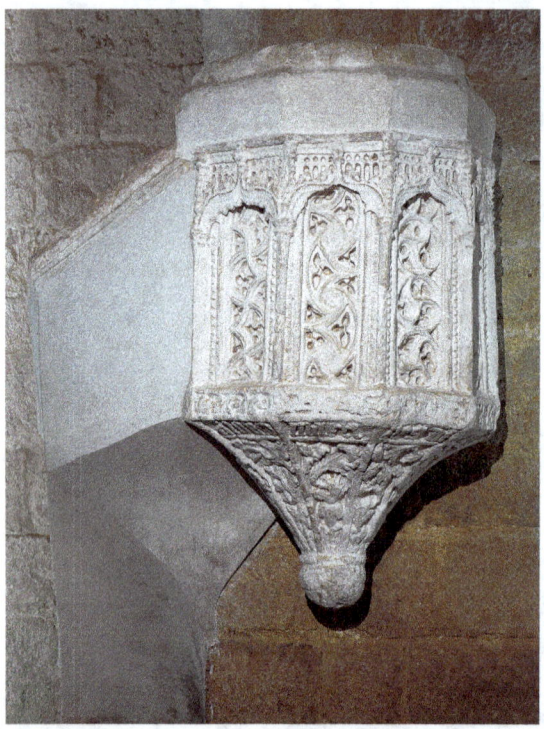

Iglesia de Santa María y Museo, púlpito, Becerril de Campos.

De las siete iglesias que llegó a tener Becerril de Campos, solo se mantienen en pie dos: una abierta al culto (Santa Eugenia) y otra como museo parroquial (Santa María), habiéndose perdido irremediablemente las techumbres originales de San Martín, San Pedro y Santa María. La conversión de esta última en museo la salvó del abandono y la consiguiente ruina a costa de un montaje museístico que impide ver una de las más singulares iglesias de Tierra de Campos.

Se trata de un templo de una sola nave, muy alta y amplia, con techumbre de madera sobre arcos diafragmas y otra nave menor del lado del evangelio que cobijaba hasta hace unos años restos de pinturas murales de un artista llamado Pedro Alfonso, que han desaparecido. Las firmó en 1432 y decoraban un lucillo sepulcral junto al que luego, a comienzos del siglo XVI, se pintó otro.

La cubierta de madera de la iglesia sufrió grandes pérdidas, en especial en el *almizate*, con ocasión de una reforma barroca que tapó la cubierta con bóvedas y eliminó pares y lacería. Era de *par y nudillo* con tablazón decorada con labor de menado y policromía o dorado en los fondos. El sistema de cubierta de Santa María tiene mucho que ver con las iglesias franciscanas —y en algún caso con las franciscanas del Levante y Galicia— de inicios del siglo XV. El único ejemplo cercano que también poseía una soberbia techumbre era la iglesia de la abadía de Husillos.

A los pies de la nave se alza un coro alto de madera, uno de los más singulares y llenos de humor de toda Castilla. Por las cabezas de las vigas desfila toda una galería de tipos —unos masculinos, con barba, bigote o perilla, y otros femeninos, con collares y escotes— tallados y pintados, a los que viene a sumarse una serie

templo. Si no fue él quien algo dejó para la fábrica de la iglesia, tal vez fueron los monjes de San Zoilo de Carrión.

VII.9 BECERRIL DE CAMPOS

VII.9.a Iglesia de Santa María y Museo

A 23 km por la P-963, dirección Paredes de Nava, y luego por la C-613.
Horario: de 11:30 a 13:30 y de 17 a 20; sábados, domingos y festivos de 10:30 a 13:30 y de 17 a 20; lunes cerrado.

de retratos masculinos y femeninos pintados a la moda de fines del siglo XV o comienzos del siglo XVI.

Entre estas fechas debió acabarse la obra, aunque el coro se estaba remodelando en 1545, según un dato del libro de bautismos, y posiblemente también por entonces se estaban haciendo el pórtico abierto y las techumbres del lado sur de la iglesia, el de la epístola. Sin embargo, las pinturas murales de Pedro Alfonso en el lado del evangelio aconsejarían datar una primera construcción de la techumbre en el primer cuarto del siglo XV.

Otro dato importante es la obra de yesería de Alonso Martínez, que firmó su trabajo en el púlpito: "Alonso Martines de Carrión me f...". Este es un púlpito poligonal de cinco lados, con paneles en los que alternan trazados gótico-flamígeros y decoración de claraboyas, y que guarda semejanzas con otros de la zona. Posiblemente también se deban a este artesano las yeserías de las ventanas del ábside y el desaparecido púlpito de yeso de San Pelayo, en Becerril de Campos.

La villa fue centro ganadero y mercado. El único recuerdo que queda de ello son los soportales de madera en una plaza y las calles porticadas. Los materiales son muy pobres: tapial, ladrillo y madera, prácticamente los mismos que emplea la arquitectura popular de la zona, que ha pervivido hasta hoy y que está desapareciendo por ignorancia e incuria.

VII.10 FUENTES DE NAVA

VII.10.a Iglesia de Santa María

A 13 km por la P-953. Para concertar la visita, avisar al párroco D. Joaquín, tel. 979 842027, a última hora de la tarde o a primera hora de la mañana.

En el interior de la iglesia de Santa María se conserva la mejor obra mudéjar de Tierra de Campos. La iglesia pertenece a un tipo común de iglesia columnaria: tres naves con crucero y cabecera única cuadrada, a la que se añadieron una cúpula (en 1562) y una torre a los pies, hoy desmochada y exenta. En este caso los soportes que separan las naves son pilares octogonales muy estilizados, pero capaces de soportar una riquísima techumbre ochavada de lazo con ruedas en azul y rojo, y lazo de dieciséis.

En el crucero, la iglesia se cubre también con techumbre ochavada sobre *trompas* y con lazo de doce, dieciséis y veinticuatro.

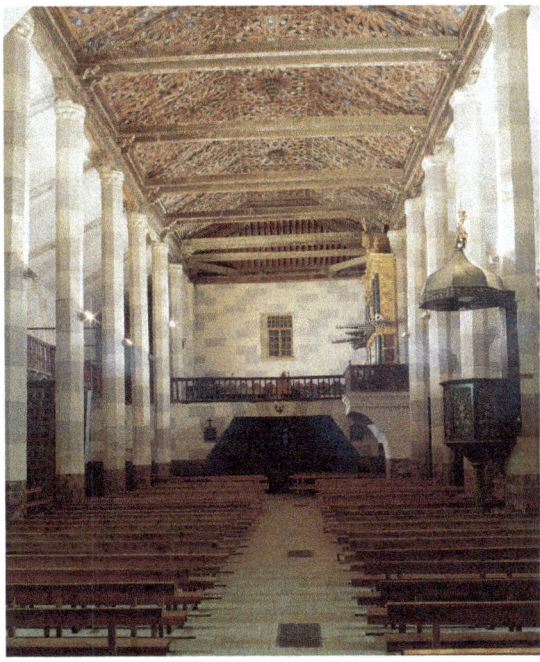

Iglesia de Santa María, interior, Fuentes de Nava.

Curiosamente, en el centro, en vez de piña, pende una talla polícroma que representa al Salvador, en el centro de cuatro estrellas y rodeado por los animales que suelen acompañar a los cuatro evangelistas, que sostienen unas filacterias. Esta es la única vez en que, de forma muy ostentosa, se entremezclan elementos de las tradiciones musulmana y cristiana.

El maestro de Fuentes de Nava, nombre que se da al artesano, a la espera de que en algún documento aparezca su nombre, tuvo una formidable influencia en la zona (Boada de Campos, Añoza, Villalcón) y su actividad llegó hasta tierras leonesas, como prueba la techumbre de la Asunción en Villacé, que indudablemente es de la misma mano. Allí, centrando la techumbre de lacería, aparece también una figura que puede ser la de Cristo o la del Padre Eterno.

La actividad de un taller de carpinteros de una cierta categoría en Fuentes de Nava, taller que estuvo activo hasta mediados del siglo XVI, tal vez se confirmaría si se pudiera ver la techumbre de la iglesia de San Pedro, en este mismo lugar. Pero por desgracia esta techumbre, que se conserva casi completa, está emparedada entre la bóveda y el tejado, por lo que, aunque sabemos que existe, nos es desconocida. La misma constatación pudo hacerse hasta hace poco examinando algunas otras techumbres y obras de carpintería que existían todavía hace algunos años en la villa, como la casa de la calle Rodríguez Lagunilla. Hoy solo podemos hacerlo viendo algunos aleros y casas blasonadas del siglo XVI en Fuentes de Nava.

VII.11 **CISNEROS**

Cisneros es el nombre de esta villa palentina y también el de una de sus familias más señaladas a fines del siglo XV y comienzos del XVI. La presencia de una familia poderosa en la localidad bien podría explicar las obras artísticas de sus iglesias. Sin embargo, solo hay constancia de tres caballeros de apellido Cisneros enterrados en la villa: don Álvaro y don Toribio Ximénez de Cisneros lo están en San Pedro, y don Antonio Ximénez de Cisneros en San Facundo. Las tumbas de los dos primeros son de mediados del siglo XV (la segunda está fechada en 1455). El tercero, que era primo y secretario del gran cardenal Fray Francisco Ximénez de Cisneros (1436-1517), fue enterrado en el presbiterio de la iglesia de San Facundo a su muerte, acaecida en Cisneros en 1517. Tal vez fuera el propio cardenal Cisneros quien sufragara algunas obras, pero no tenemos noticia fehaciente de ello.

Iglesia de Santa María, detalle de la techumbre, Fuentes de Nava.

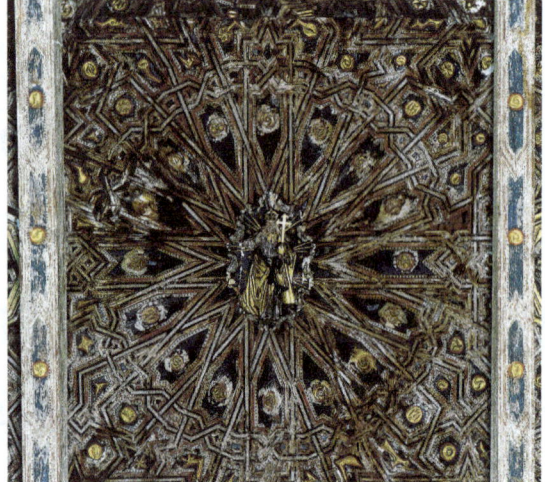

VII.11.a Iglesia de San Facundo y San Primitivo

A 25 km por la P-944. Si la iglesia está cerrada, avisar a la Sra. Maruja (al lado de la iglesia) o en el tel.: 979 848485. Hay un interesante Museo Parroquial y Provincial en la iglesia de San Pedro.

La iglesia de los Santos Facundo y Primitivo conjuga un nuevo tipo de techumbre con un completo sistema ornamental en madera para el coro, las capillas y la tribuna. La cabecera gótica, poligonal y cubierta con media techumbre ochavada de lacería polícroma, tiene su correlato en Santo Tomás de Revellinos y, al menos en parte, parece repetir la solución de la techumbre de la iglesia del convento de Santa Clara de Tordesillas. Además, todo el templo lleva un tipo de cubierta muy especial sobre una estructura columnaria de las habituales en la comarca de Campos. La techumbre de madera de pino sin pintar, ochavada y ataujerada, es de formas achaflanadas que constituyen pechinas de rombos y octógonos en disminución. Toda ella se decora con verduguillos labrados en madera y temas florales de procedencia renacentista. El sistema de transición entre la nave central y las laterales recuerda a Mazuecos de Valdeginate, y la labra y formas resultantes no están muy lejos de la de los Santos Justo y Pastor, en Cuenca de Campos.
En el primer tramo de la nave de la epístola se alza la capilla de la Virgen del Castillo, obra probable de Juan Carpeil, pues repite las soluciones estructurales y decoraciones ya mencionadas en Villamuera de la Cueza. Un coro alto desplazado en un lateral del templo con cabezas de animales y tabicas heráldicas alusivas a Castilla establece otro parentesco con la obra de Santa María de Becerril de Campos.

Se recomienda pasar la noche en Sahagún, punto de partida del próximo recorrido.

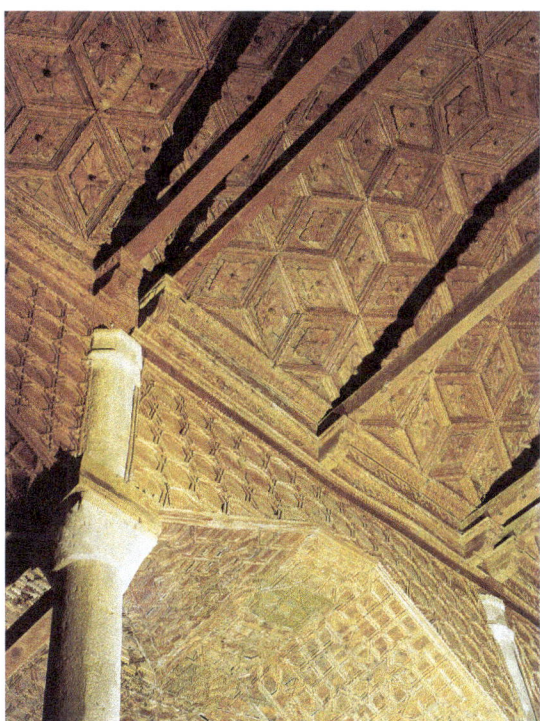

Iglesia de San Facundo y San Primitivo, detalle de la techumbre, Cisneros.

PEDRO I DE CASTILLA

Pedro Lavado Paradinas

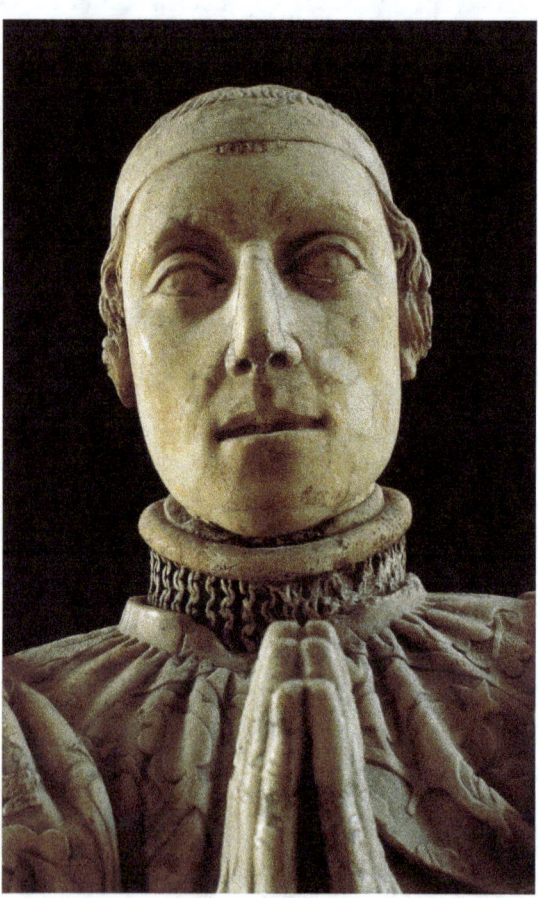

Pedro I, escultura, Museo Arqueológico Nacional, Madrid.

Pedro I de Castilla se ha convertido en un rey a medias legendario. Los sobrenombres de "Cruel" y "Justiciero" que le dan sus enemigos y partidarios respectivamente, solo podría llevarlos un personaje de por sí contradictorio, además de controvertido históricamente. Nació en Burgos en 1334, hijo de Alfonso XI de Castilla y María de Portugal, y le tocó vivir en un mundo convulso, en constante guerra civil. Llegó al trono de Castilla muy joven, a los dieciséis años (1350), mientras los favoritos y sus familias —los Alburquerque y los Coronel— gobernaban el reino. Al año siguiente su madre mandó asesinar a la que había sido amante del padre, Leonor de Guzmán, lo que no le valió al joven rey sino nuevos enemigos internos, como su hermanastro bastardo, Enrique de Trastámara, hijo de Leonor. Él mismo, sin ayuda de nadie, se ganó nuevos enemigos en el exterior con su política errática entre Francia e Inglaterra.

Toda su política, tanto la interior como la exterior, fue tremendamente personal, y sus actos sumamente contradictorios. Mientras, por un lado, se unía a María de Padilla en 1352, al año siguiente concertaba su boda en Valladolid con Blanca de Borbón, a la que abandonó a los dos días, yendo a encontrarse con la favorita y encerrando en Toledo a la esposa. Aquello supuso la ruptura de la alianza con Francia y dio pie a la rebelión de Toledo. El mismo año se casó con otra dama castellana, Juana de Castro, a la que también abandonó enseguida. Hasta 1356 vivió una situación de crisis permanente, de la que salió de forma agresiva, comenzando una guerra contra Pedro IV de Aragón.

Su vida, tal como la cuentan las crónicas, las obras literarias y los romances populares, constituye un importante capítulo de la leyenda romántica que incluye a sus contemporáneos Pedro IV de Aragón (1317/19-1387) y Pedro I de Portugal (1320-1367), también conocidos por el apodo de "el Cruel".

Visiones diferentes del monarca castellano nos han llegado a través de su contemporáneo, el canciller Pero López de Ayala (*Crónica de don Pedro de Castilla*), de

Félix Lope de Vega, en siete de sus comedias, y de Prosper Mérimée (*Histoire de Pedro I, roi de Castille,* 1848), por citar solo a los más conocidos.

Su relación con judíos y musulmanes también fue causa de situaciones difíciles y de numerosas críticas, pues de la misma manera que dejaba la hacienda real en manos de Jehuda Haleví, luego requisaba sus bienes y le hacía condenar. En el caso de los musulmanes granadinos tomó partido por Muhammad V, frente a Muhammad VI, el Rey Bermejo, asesinando a este y ganándose la amistad y el favor del primero.

Su conducta amorosa le llevó a situaciones muy complicadas, no del todo esclarecidas. Aunque el Papa le amenazó de excomunión en varias ocasiones por vivir amancebado con María de Padilla, el rey Pedro declaró en 1361, año de la muerte de Blanca, la esposa oficialmente legítima, y de María, la supuesta concubina, que solo la segunda había sido la legítima y que los hijos tenidos con ella —Alfonso, Beatriz, Constanza e Isabel— eran sus herederos legales. Exactamente lo mismo que hizo su contemporáneo Pedro de Portugal con los hijos habidos con Inés de Castro, solo que Pedro de Castilla no consintió que los partidarios de la esposa oficial mataran a su amante, como hizo Pedro de Portugal.

En 1369, tras la muerte de Pedro I de Castillla en Montiel a manos de su hermano Enrique de Trastámara, supuestamente ayudado por el mercenario Beltrán Duguesclin, las hijas del monarca castellano heredaron y pasaron a regentar las casas y palacios que entre 1354 y 1361 habían construido don Pedro y doña María de Padilla en Astudillo y Tordesillas. Convertidos ya en convento de clarisas, las hijas del rey don Pedro fueron sus primeras abadesas o prioras.

Estos edificios, que por lo general habían quedado inacabados a la muerte de la fundadora, María de Padilla, constituyen uno de los más claros ejemplos de la arquitectura civil mudéjar en Castilla y de su posterior conversión en espacios conventuales. Por lo general constaban de muros y estructuras de tapial y ladrillo, con una sencilla fachada de cantería y vanos con arquerías de ladrillo o yeserías. En el interior, la madera policromada y el yeso ornamentaban techos y arcos. Patios con estanques y templetes, piletas de agua, baños y calefacción por gloria eran los principales refinamientos de aquel espacio sobrio y sencillo, pero no desprovisto de comodidades. Posiblemente fueron artesanos mudéjares granadinos quienes diseñaron tales espacios y los decoraron. Algunos autores sospechan que fueron artesanos toledanos, y otros creen que fueron burgaleses.

En todo caso, estas primeras manifestaciones de arquitectura civil mudéjar en Castilla se dieron en un momento —mediados del siglo XIV— en que la región —y gran parte de lo que más tarde sería España— se veía azotada por la peste negra, y atravesaba una crisis política y económica que a menudo desembocaba en guerras civiles y conflictos entre los distintos reinos cristianos de la Península.

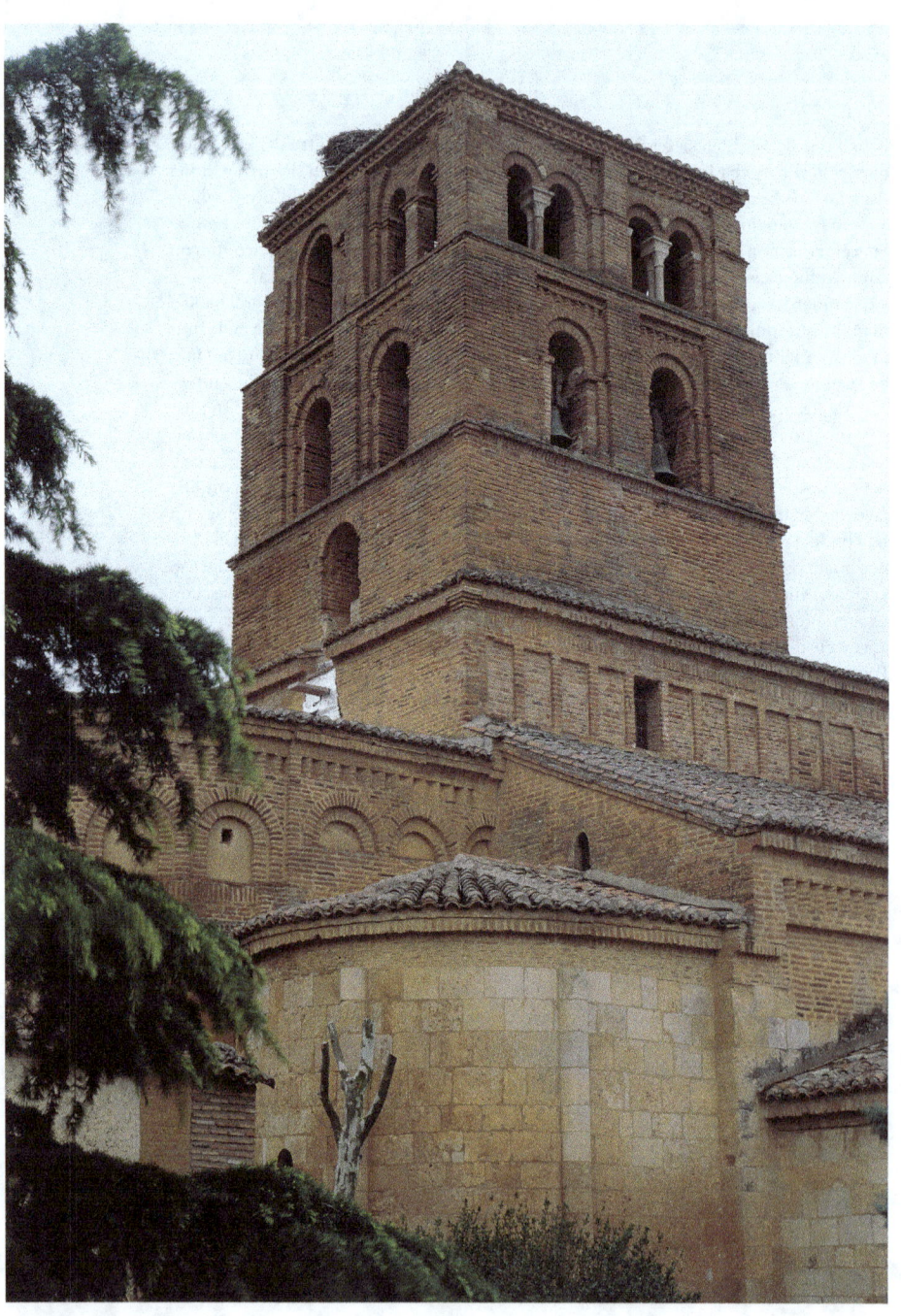

RECORRIDO VIII

Consecuencias del nacimiento de las catedrales góticas: las labores de ladrillo

Pedro Lavado Paradinas

VIII.1 SAHAGÚN
 VIII.1.a Iglesia de San Tirso
 VIII.1.b Santuario de la Peregrina

VIII.2 SAN PEDRO DE LAS DUEÑAS
 VIII.2.a Monasterio de San Pedro de las Dueñas

VIII.3 SANTERVÁS DE CAMPOS
 VIII.3.a Iglesia parroquial

VIII.4 VILLALÓN DE CAMPOS
 VIII.4.a Iglesia de San Miguel

Ferias y mercados

VIII.5 MAYORGA DE CAMPOS (opción)
 VIII.5.a Iglesia de Santa María de Arbás

VIII.6 VILLALPANDO
 VIII.6.a Iglesia de San Nicolás (opción)
 VIII.6.b Iglesia de Santa María la Antigua

VIII.7 TORO
 VIII.7.a Iglesia de San Lorenzo
 VIII.7.b Ermita de Santa María de la Vega
 VIII.7.c Convento de Santa Sofía

Monasterio de San Pedro de las Dueñas, vista general.

RECORRIDO VIII *Consecuencias del nacimiento de las catedrales góticas. Las labores de ladrillo*

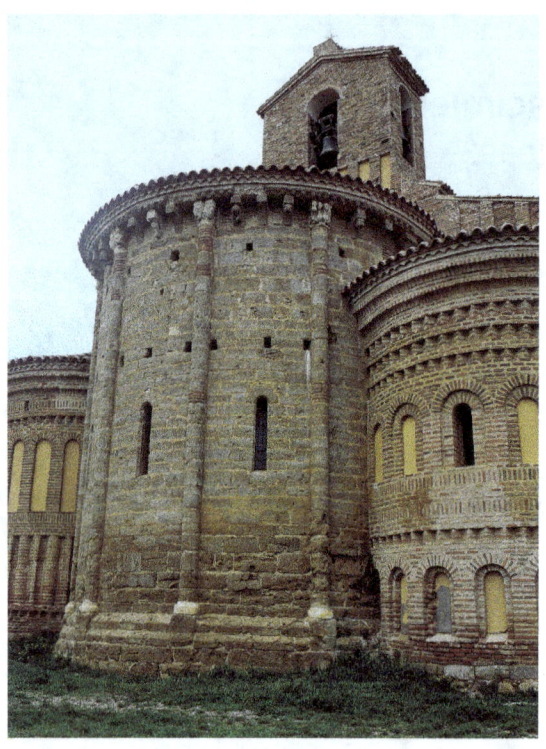

Iglesia parroquial, ábsides, Santervás de Campos.

en su construcción —canteros, carpinteros, yeseros, estucadores, pintores— en que el trabajo durase lo más posible fueron, sin duda, las causas de que gran parte de la arquitectura religiosa rural quedara inacabada y en muy mala situación en cuanto a materiales, transportes y mano de obra.

Los escasos recursos de las parroquias rurales y la falta de una organización social u orden religiosa capaz de asumir los gastos de obras que en muchos casos tardaron en terminarse más de un siglo, hicieron que la fábrica gótica —que por lo común se erigía sobre otra anterior románica— quedara en muchas ocasiones inacabada y a la espera de tiempos mejores.

Fuera del Camino de Santiago y aparte de los grandes centros monásticos, es difícil encontrar edificios románicos acabados, y todavía lo es más ver edificios góticos comenzados en cantería y que utilizaran mano de obra especializada. Tan solo en la provincia de Burgos, centro del gran comercio lanero, y a lo largo del camino entre Burgos y los puertos del Cantábrico se desarrolló una importante arquitectura gótica que en parte siguió las pautas de su catedral e incluso se sirvió de los maestros canteros que intervenían en ella. Este fue el caso de la iglesia de San Gil y San Esteban, en la capital burgalesa, o de la Asunción, en Laredo (Santander).

La decidida apuesta regia por Burgos y León es patente en ambas obras góticas, lo que hace de ellas auténticos islotes en una extensa zona que también necesitaba templos para la población rural y el clero secular. Las pocas obras góticas existentes en la provincia de Burgos se debieron al propio desarrollo de la capital, casos de Sasamón —copia de la catedral de Burgos—, Villamorón y Grijalba. Y en la

Lejos de lo que cuentan los textos escolares, donde la historia del arte se presenta como un proceso lineal en el que cada estilo solo aparece cuando ha desaparecido el que lo precedía, el inicio de las grandes catedrales góticas castellanoleonesas —Burgos (1222), León (1255), Palencia (1321)— y los grandes templos monásticos —las Huelgas, Burgos (hacia 1180)— coincidió en el tiempo con la conversión de las inacabadas obras románicas en una arquitectura de ladrillo.

La enorme cuantía de los diezmos y tributos necesarios para levantar unas obras tan colosales y el interés de todos los gremios de maestros y artesanos implicados

región solo se levantaron obras góticas en lugares que dependían de órdenes militares, como los templarios en Villalcázar de Sirga o los santiaguistas en Villamuriel de Cerrato (ambas en Palencia).

Por lo general, los edificios románicos de la región conservan sus cabeceras y el arranque de sus primeros tramos, abovedados en los primeros años del siglo XIII y dejados tal cual, a la espera de una oportunidad para cerrarlos. De esta manera surgió en Castilla-León una arquitectura de ladrillo que vino a paliar de forma sencilla y económica la demanda de mano de obra para estos edificios rurales.

Muy posiblemente, el primer foco de la arquitectura mudéjar castellana estuvo en Sahagún, como se deduce del examen de los edificios conservados, que muestra que son anteriores incluso al mudéjar toledano. En ambos casos el proceso fue el mismo. La catedral de Toledo, iniciada en 1226, recabó toda la mano de obra y todos los fondos disponibles para su construcción, dejando para la arquitectura secular el uso del ladrillo, la madera y otros materiales más económicos.

Pero aquel no fue solo un problema de recursos económicos, sino también de adaptación al medio, ya que las canteras estaban exhaustas, no había medios de transporte y los principales caminos se dirigían hacia la fábrica de las grandes catedrales. Los grandes maestros venidos de fuera y sus talleres ensayaban nuevas formas en la piedra, mientras que los artesanos, muy posiblemente de origen musulmán, se inclinaban por el ladrillo y los elementos constructivo-ornamentales que, en el caso de la arquitectura secular, reprodujeron las formas románicas de la piedra en el ladrillo.

El arte mudéjar castellano tuvo sus primeras manifestaciones en los templos de Sahagún (San Tirso), Santervás de Campos (Santos Gervasio y Protasio), San Pedro de Dueñas (iglesia del monasterio), Fresno Viejo (San Juan Bautista) y Alba de Tormes (San Juan).

Sin embargo, las fechas que se barajan para estos edificios son claramente anteriores al inicio de las catedrales góticas de Burgos, León y Palencia, por lo que hay que pensar en otras causas para explicar el nacimiento de una arquitectura rural mudéjar y el que quedaran inacabadas tantas obras góticas. Una de ellas podría ser el enorme prestigio y poder del monasterio de Sahagún, en cuyo entorno y dependiendo de él surgieron estos templos. Otra causa fueron sin duda las guerras, como las que tuvieron lugar tras la muerte de Alfonso VI y las habidas durante los reinados de doña Urraca y don Alfonso el Batallador, que dejaron inacabadas obras no solo en tierras castellano-leonesas, sino también en Aragón.

En el mismo caso están las iglesias de Daroca (Zaragoza), también románicas en su inicio y concluidas en ladrillo mudéjar, con motivos muy similares entre sí.

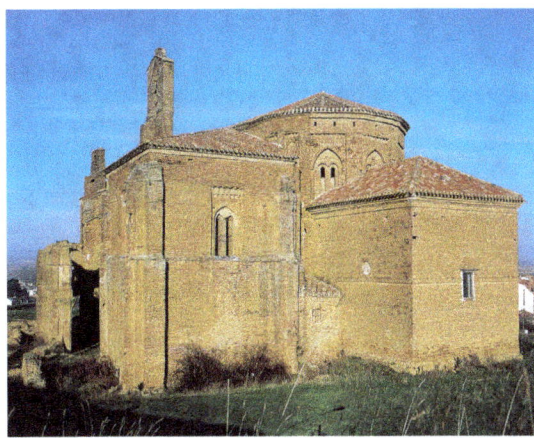

Iglesia de la Peregrina, vista general, Sahagún.

RECORRIDO VIII *Consecuencias del nacimiento de las catedrales góticas. Las labores de ladrillo*

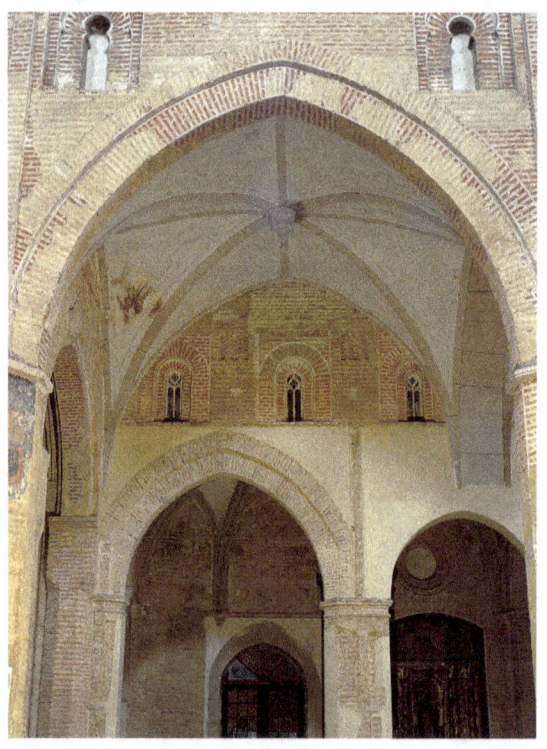

Iglesia de San Miguel, ladrillos pintados, Villalón de Campos.

En Castilla y León hay otras variantes respecto del primer mudéjar que se inspiran en el románico de su entorno, dando lugar a un tipo de edificios muy especial. Este es el caso de las iglesias de ábside plano de la zona de Villalpando (Zamora), que guardan semejanza con el románico zamorano, en especial con el del valle del Tera. En Mayorga de Campos (Valladolid) y su entorno se da un tipo de ábsides semicirculares en tapial que responde a una concepción románica del espacio y se sirve de materiales locales.

El segundo período mudéjar en Castilla-León se caracteriza por la arquitectura de ladrillo: pilares de ladrillo cruciformes que voltean arcos apuntados sobre los que carga la techumbre de madera. Los ábsides se realizan completamente en ladrillo y, aunque se cubren con arcos ciegos al exterior, estos se sitúan en dos o tres pisos, enmarcado el superior en *alfices* y recuadros. La similitud con el mudéjar toledano es en este caso más que evidente. Los ejemplos más importantes son los de San Lorenzo y Santiago en Sahagún, la iglesia de San Feliz en Sahelices del Río, San Lorenzo de Villapeceñil y las parroquiales de Arenillas de Valderaduey y Gordaliza del Pino, todas ellas en León. Otros focos mudéjares surgen en diferentes poblaciones castellano-leonesas, creando variantes muy peculiares y con una especial repercusión en su área geográfica. Este es el caso de Toro y sus iglesias de altas arquerías ciegas de ladrillo al exterior, o las variantes de Olmedo (Valladolid), Arévalo (Ávila) y Cuéllar (Segovia), que multiplican en el espacio limítrofe entre las tres provincias un cierto número de templos con más variantes ornamentales que estructurales.

Pero de la misma manera que Sahagún y su área de influencia interpretan el románico creando una primera tipología arquitectónica del mudéjar, el llamado preclásico mudéjar o románico-mudéjar, y otras variantes locales de ese románico (lo que es un clásico mudéjar con evidentes paralelos con el mudéjar toledano lo hemos visto citado en Villalpando, Mayorga, Toro, Olmedo, Arévalo y Cuéllar), en la segunda mitad del siglo XIII se da en Sahagún una nueva versión de la arquitectura gótico-mudéjar con sus ábsides poligonales y sus *estribos* al exterior, hecho que también es anterior a Toledo y que muestra sus mejores ejemplos en la iglesia de Franciscanos o santuario de la Peregrina, y en la ermita de la Virgen del Puente.

RECORRIDO VIII *Consecuencias del nacimiento de las catedrales góticas. Las labores de ladrillo*
Sahagún

Curiosamente, hay dos órdenes que no tienen relación con los benedictinos de Sahagún y que tienen que construir extramuros sus templos de estructuras góticas: los franciscanos y los canónigos de San Agustín.

Otras variantes posteriores de la arquitectura gótica en Castilla y León, debidas a *alarifes* mudéjares, constituyen ejemplos singulares del gótico-mudéjar. El primer grupo de variantes lo forman los edificios de patronazgo real posteriores al período de Pedro I y Enrique II de Castilla (mediados del siglo XIV), con reflejo en algunos templos de los conventos de clarisas. Un segundo grupo serían los edificios debidos al patronazgo de los Enríquez, caso de San Andrés, en Aguilar de Campos (Valladolid). A continuación vendrían los templos patrocinados por la familia Pimentel en San Miguel y San Pedro de Villalón de Campos (Valladolid). En cuarto y último lugar figurarían las adaptaciones de un gótico de raíz levantina, casos de la abadía de Husillos (Palencia), de Santa María, en Becerril de Campos (Palencia), y de algunos templos de la capital y otros lugares de la provincia de Zamora, como Ayoo de Vidriales.

Lo cierto es que las tipologías románicas pervivieron largo tiempo, adaptándose al ladrillo en aquellas labores que no se podían hacer en cantería por falta de medios. De este modo se logró no solo transformar la epidermis de aquellos templos rurales, sino también sentar las bases de un gran desarrollo de la arquitectura. Gracias a los materiales empleados, sencillos y económicos, los artesanos musulmanes crearon unos planteamientos estructurales nuevos: techumbres de madera más ligeras, *cimborrios*-torre y temas ornamentales realizados o pintados sobre el mismo ladrillo. Labores con un toque preciosista que convirtieron los ajedrezados en esquinillas, los aleros de canecillos en nacelas, el despiece de arcos en ladrillos recortados y moldurados, y aportaron *alfices,* sardineles, hiladas y cadenas de ladrillo, reforzando cajas de mampostería y tapial, y una extensa gama de vanos o arquillos: lobulados, apuntados, entrecruzados, de ojiva túmida, doblados y sencillos, así como variantes exquisitas de ladrillo aplantillado o cortado después de cocido.

VIII.1 SAHAGÚN

VIII.1.a Iglesia de San Tirso

La iglesia no tiene culto, pero hay un guía. Horario: del 1 de mayo al 1 de noviembre de 10 a 14 y de 16:30 a 20; el resto del año de 10 a 14 y de 16 a 18; lunes cerrado.

La iglesia de San Tirso aparece citada en unas escrituras de 1123, lo que la hace contemporánea de las obras románicas del monasterio (1100-1110), que parecen interrumpirse tras la muerte del abad don Diego en 1111. La fábrica de esta iglesia muestra sus cimientos románicos de piedra y su continuación en ladrillo, cambio que se hace no sin un esfuerzo por tratar de amoldar las formas de la piedra al ladrillo: arcos ciegos con molduras al ladrillo y nueva proporción de materiales. San Tirso es un edificio de planta pseudobasilical con tres naves separadas por arcos de medio punto en ladrillo, aprovechando restos de cimentación románica. Sobre el primer tramo de la nave central se alza una torre muy rehecha en ladrillo, para la que se reutilizaron algunos elementos románicos. El único documento

RECORRIDO VIII Consecuencias del nacimiento de las catedrales góticas. Las labores de ladrillo
Sahagún

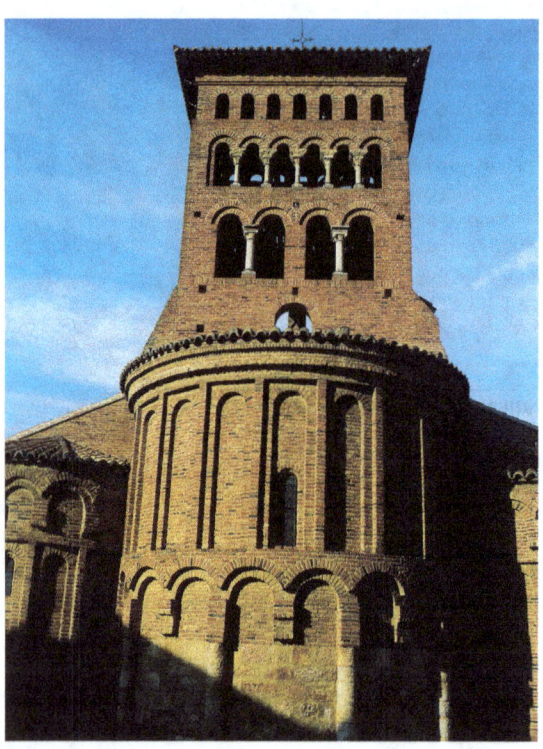

Iglesia de San Tirso, ábside y torre, Sahagún.

que habla de la iglesia es una donación de doña Sancha, hermana de Alfonso VIII, al monasterio de San Pedro de Dueñas: "Facta… huius… per manun adefonsi ecclesie sancte tyrsi in…", fechada en 7 de septiembre de 1126.

VIII.1.b Santuario de la Peregrina

Horario: del 1 de julio al 1 de octubre de 10 a 14 y de 16 a 20; en invierno hay que concertar la visita con el guía de San Tirso, tel.: 626 077663.

El convento de franciscanos conocido como el santuario de la Peregrina, por albergar en sus muros una imagen de la Virgen bajo esta advocación, se fundó en 1257 y más o menos por la misma fecha se debió edificar el templo. Este tiene una sola nave con cabecera poligonal y en sus muros un amplio repertorio de arcos ciegos de diferentes tipos, entre los que destacan los lobulados y los de ojiva túmida. Aunque en él luzcan motivos usuales en el mudéjar toledano, el templo es anterior al de Santa Fe en Toledo, que podría considerarse el primer ejemplo de tipo gótico. Por otro lado, los motivos ornamentales de los arcos se repetirán un siglo después en San Pablo de Peñafiel (Valladolid).

Quizás la obra más singular del santuario sea la capilla funeraria de don Diego Gómez de Sandoval, situada del lado de la epístola. De planta cuadrangular, se decora interiormente con yeserías polícromas que cobijan un amplio lucillo y cubren totalmente los muros con frisos de celosías geométricas y alternan en las partes bajas lacería y temas vegetales góticos sobre un fondo de *ataurique* menudo. Una inscripción en letras semiunciales latinas corre por el muro: "DOMINE:JHS: XPE:FILI DE(I)… (P)ECATORI: Q(UI): MORIBU". El escudo de los Sandoval —con una banda— aparece en diferentes partes de la yesería y fundamenta la documentación que nos dice que allí se encuentra enterrado el primer conde de Castro, don Diego Gómez Sandoval, muerto en 1455, ya que en el testamento de su hijo segundo, del mismo nombre, se dice: "Otrosí mando más al monesterio de San Francisco de Sahagún, donde están sepultados mis Antepasados, porque tengan cargo de rogar a Dios por sus ánimas e la mía y por ciertas cosas que se han de faser en los enterramientos de mis Padres y Hermanos… 3200 maravedíes…".

Las yeserías, por su parte, hablan de una escuela de yeseros mudéjares que entre 1430 y 1450 trabajaba en esta zona y se dedicaba a decorar capillas funerarias, y ha dejado obras importantes en Sahagún y en Mayorga de Campos (Valladolid).

VIII.2 SAN PEDRO DE LAS DUEÑAS

VIII.2.a Monasterio de San Pedro de las Dueñas

A 6 km por la LE-941. Convento de clausura de la orden de las Benedictinas. Si la iglesia está cerrada preguntar por la Sra. Maruja, en el bar de la plaza, tel.: 987 780850.

Aunque no queda nada del primitivo monasterio, la iglesia es un ejemplo más de mudéjar primitivo o del mudéjar preclásico de Sahagún. El templo es de planta y alzado románico de cantería en sus tres ábsides al exterior. Los dos laterales se cubrieron con bóveda de cañón, mientras que la central optó por una de terceletes sobre paramentos de albañilería.

La labra de canes y aleros de piedra no se remató en altura en ninguno de los ábsides al exterior, teniendo que optar por unas arquerías ciegas sobre columnas adosadas y ménsulas en la central, y por un remate de ladrillo sin decoración en las laterales. Los paralelismos del ábside mayor con la obra de San Tirso de Sahagún son evidentes. Aquí, sin embargo, se continuó el ábside mayor en altura con un friso de nueve arcos ciegos de ladrillo doblados, de medio punto y un tanto achaparrados. La torre, con fábrica de ladrillo, también se situó sobre el tramo recto del ábside, siguiendo el modelo de las torres que imitan *cimborrios*.

Otro paralelismo evidente con Sahagún es que son los mismos talleres de canteros románicos y de *alarifes* mudéjares. En San Pedro de Dueñas, la nave del evangelio se destinó al culto público, y las dos restantes quedaron para las monjas.

El lugar es citado entre los años 973 y 976; en 1076 su abadesa era doña Urraca, a la que en 1086 se hizo una donación en nombre del rey; pero solo se le empieza a llamar de las Dueñas a partir de 1107. En el epitafio del abad don Diego de Sahagún se dice: "Monasterium Sancti Petri de Dominabus construxit et monia-

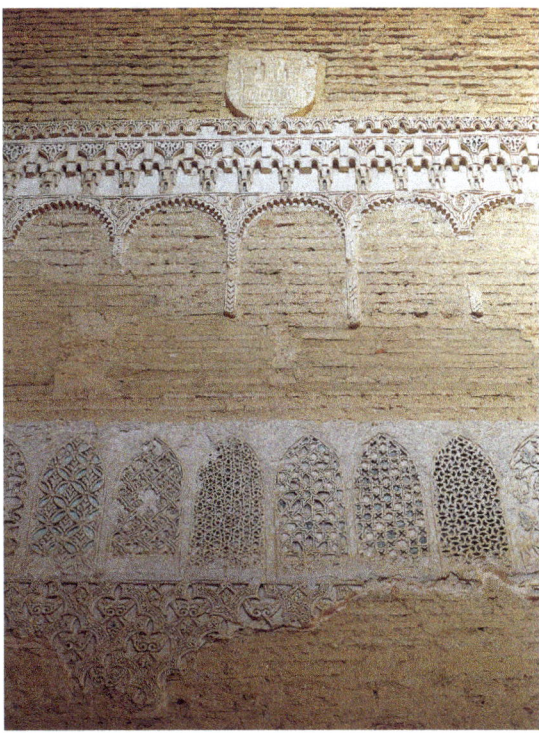

Iglesia de la Peregrina, detalle de la yesería, Sahagún.

RECORRIDO VIII Consecuencias del nacimiento de las catedrales góticas. Las labores de ladrillo

Santervás de Campos

Monasterio de San Pedro de las Dueñas, interior.

de cómo tras el arte románico —inacabado por motivos económicos y sociales primero, y luego por la demanda de mano de obra y artesanos de los grandes monasterios y catedrales de la zona— vino la aparición y el desarrollo de una mano de obra local rápida y barata, que no es otra que la de los artistas mudéjares que trabajaron en toda esta región y a los que luego relevaron los artesanos de otros talleres —no solo de ladrilleros, sino también de yeseros en el siglo XV y de carpinteros en el siglo XVI. Véase si no el remate de las bóvedas de la iglesia de San Pedro de Dueñas, en cuyas geométricas lacerías intervinieron unos yeseros que combinaron temas góticos con otros mudéjares.

VIII.3 SANTERVÁS DE CAMPOS

VIII.3.a Iglesia parroquial

A 15 km por la LE-942 y en Melgar de Arriba tomar la desviación. Si la iglesia está cerrada, preguntar por la Sra. Jani o por el Sr. Hipólito, tel.: 987 785097.

les ibidem instituit...", y en otro documento de 1126 encontramos: "Basilica fundata extat super crepidinem aluei que dicitur ceia secus stratam in quo loco permanet ecclesia miro honore fabricata in qua presidet domna tarasia abbatisa cum magno agmine monachorum".

La iglesia, que pertenece a un tipo de templo conocido como "de peregrinación", está en relación con la obra del monasterio de Sahagún y, al igual que el templo de San Tirso de dicha localidad o el del cercano Santervás, es una muestra

Dedicada a los santos Gervasio y Protasio, la iglesia se asienta en lo alto de un cerro, dentro de la esfera de influencia del monasterio de Sahagún. De las tres cabeceras, la central se levantó toda ella en cantería románica con columnas adosadas y canecillos figurativos en el alero, pero las dos laterales y el interior de la central se hicieron de ladrillo, lo que de nuevo nos habla de la crisis constructiva de comienzos del siglo XII, que coincidió aproximadamente con la muerte de Alfonso VI, en 1109, y el inicio de la ines-

tabilidad que dio lugar a la guerra entre castellanos y aragoneses.

La decoración del ladrillo es muy curiosa. El friso bajo del ábside de la epístola, al igual que el interior del ábside, utiliza nichos y medias columnas en ladrillo, material que aparece en el arte románico francés y en algunos ejemplos del románico alto-aragonés, combinado con esquinillas y arcos ciegos de medio punto. Mientras, el ábside del evangelio presenta dos bandas de arcos ciegos de medio punto y alero de nacela doble, y el tramo recto un friso de arcos entrecruzados.

En 1130 se dona la iglesia, junto con el pueblo, al monasterio de Sahagún. Los canteros que trabajan en este templo son del mismo taller que trabaja en el monasterio de Sahagún, como muestra la labra de algunos capiteles en ambos sitios.

VIII.4 **VILLALÓN DE CAMPOS**

Villalón fue repoblada por un mozárabe de nombre Alón, según unos, o por un Alfón o Alonsi cristiano, según otros. Fernando III y Fernando IV dieron privilegios comerciales a la villa, y Juan II se la concedió a don Rodrigo Alonso Pimentel, conde de Benavente, en 1434. Los sucesores de don Rodrigo fueron los patronos y responsables de las obras más importantes de la localidad.

El desarrollo comercial de la villa dio como resultado un trazado de plazas y soportales muy útiles para las transacciones agropecuarias, y la riqueza y el patronazgo de los Benavente se reflejan en los templos levantados en ella y en todas las obras que albergan.

VIII.4.a **Iglesia de San Miguel**

A 17 km, se puede ir por Villacarralón o por la VA-930.
Concertar la visita en la parroquia, tel.: 983 740041. Del 1 de abril al 1 de octubre, concertar la visita en la Oficina de Turismo, tel.: 983 740011.

San Miguel es una iglesia con una importante fábrica gótica de fines del XIII o inicios del XIV, que aún se ve en la parte baja de la torre y en una capilla que podría datarse de 1258 en adelante. Las obras continuaron entre fines del siglo XIV y comienzos del XV, produciendo una fábrica de ladrillo de tres naves sobre pilares

Iglesia parroquial, ábside central, Santervás de Campos.

RECORRIDO VIII *Consecuencias del nacimiento de las catedrales góticas. Las labores de ladrillo*
Villalón de Campos

*Iglesia de San Miguel,
interior,
Villalón de Campos.*

ochavados que voltean cuatro arcos apuntados y trasdosados. Las naves de la epístola y del evangelio acababan en ábside poligonal de ladrillo con *estribos* al exterior, y la central debió de ser similar, si bien reformas posteriores la eliminaron del todo.
Lo más importante del templo es que los muros de ladrillo conservaban su pintura original, que imitaba paramentos de ladrillo de una gran perfección sobre el enlucido blanco, mientras que vanos y ventanas fingidos repetían formas de claraboya. La techumbre *de par y nudillo* con lazos, crucetas y alfardones está policromada, y su heráldica exalta el patronazgo de don Rodrigo Alonso Pimentel, conde de Benavente, y de su esposa, Leonor Enríquez, nieta de Enrique II, mediante el escudo cuartelado que luego fue común en la casa real, y el ala, símbolo y mote de la familia y luego de la villa.

Cuando el primer conde de Benavente se desnaturalizó de su señor, el rey de Portugal, por injusticias que este le había hecho, el rey le dijo: "Más vale pájaro en mano que buitres volando", a lo que don Juan Pimentel contestó: "Más vale volando". Y de ahí el ala.
También es visible el patronazgo de don Juan Rodríguez, obispo de León, quien en una escritura de 12 de julio de 1422, dice que "edificó de cantería la torre que hoy tiene y se ven sus armas que son una flor de lis, el retablo y el coro". Esas lises aparecen repetidas en la techumbre.
A fines del siglo XV se abrió una nueva nave en el templo horadando el muro de la epístola, y se hizo de ladrillo, abovedada con nervios, obra que pudo haber sido encargada o sufragada por el quinto conde, don Alonso de Pimentel, y su esposa Ana de Velasco Herrera, que

ostentaron el título condal entre 1499 y 1527, y lo más probable es que lo hicieran cuando la iglesia se convirtió en colegiata en 1513. A ellos se debe también un *alfarje* a los pies del coro alto.

Otra obra importante eran los restos de techumbre acasetonada del siglo XVI, que se conservaba en la capilla del Rosario, y que fue reutilizada. Por la categoría de los casetones y de la obra dorada, bien pudo haber sido techumbre de la capilla mayor o, como otros piensan, de la capilla funeraria del obispo Barco, que fue enterrado también en este templo, y cuya tumba de mármol está en el lado del evangelio.

Posiblemente esta iglesia sea una de las más representativas de la influencia gótica en el mudéjar castellano-leonés y donde mejor se han conservado el color de los muros, ciertas decoraciones en ladrillo, techumbres de distintos momentos y pinturas originales.

La vinculación de los artistas mudéjares que trabajaron aquí con los que realizaron unos años antes la iglesia de San Andrés en Aguilar de Campos (Valladolid), bajo el patronazgo de los Almirantes de Castilla, es más que evidente.

VIII.5 **MAYORGA DE CAMPOS** (opción)

Dos son los hechos que marcan, artísticamente hablando, a Mayorga de Campos. En primer lugar su dependencia del monasterio de Sahagún, contra la que se alzaron los vecinos en 1270 y demolieron casas y palacios del abad. En segundo lugar y a partir de 1430, su dependencia de los condes de Benavente.

Casi todas las murallas que hizo levantar Fernando II y la fortaleza han desaparecido, salvo la puerta del Sol, y de sus parroquias son pocos los restos que quedan. Algunas están cerradas al culto y otras tienen usos de lo más disparatados.

El rasgo fundamental de las iglesias de Mayorga es su ábside semicircular, a la manera románica, realizado en tapial y enlucido. Es un rasgo que se repite en templos del entorno, como el de Castrobol (Valladolid).

VIII.5.a Iglesia de Santa María de Arbás

A 23 km por la N-610. En proceso de restauración.

La iglesia de Santa María de Arbás es Monumento Nacional no sólo por su carpintería, sino por su obra de yesería. Aparece citada como San Nicolás de Arbás en 1537. Esta iglesia, al igual que una primitiva iglesia de San Andrés, documentada desde 1191, vinieron a formar parte de la parroquia de Santa María. Tiene dos naves y la principal posee el característico ábside semicircular de tapial, mientras que del lado de la epístola se levantan la capilla de San Andrés y el pórtico.

La iglesia se cubre con *armadura* de madera *de par y nudillo*, en cuyos *arrocabes* hay artificios renacentistas como triglifos, arquillos y rosetas. La nave del evangelio lleva una cubierta de limas simples con cuadrales, que termina en su cabecera con una techumbre ataujerada de madera sin pintar en forma de artesa con tres paños. En el paso a la nave hay un escudo con un águila de alas explayadas y dos calderos ajedrezados con sierpes, que podría estar en relación con una hija del quinto conde

RECORRIDO VIII *Consecuencias del nacimiento de las catedrales góticas. Las labores de ladrillo*
Villalpando

Iglesia de Santa María la Antigua, vista general, Villalpando.

de Benavente, casada con Juan Fernández Manrique, III marqués de Aguilar. Lo extraño es que, apareciendo el escudo de los Aguilar, no aparezca el de los Pimentel.

La obra más representativa de la iglesia tal vez sea la denominada capilla de San Andrés, en el lado de la epístola. Se cubre con una artesa ataujerada de limas dobles con lacería y piñas. El friso o *arrocabe* que corre por debajo es un buen ejemplo de yesería del siglo XV en la zona. Los escudos y la inscripción aluden a don Pero García Dévila Gómez y su mujer, que mandaron hacer esta capilla en 1422.

La utilización de motivos geométricos con arcos lobulados, redes de rombos y motivos vegetales hispano-musulmanes y cristianos parece tener su origen en la Sevilla de inicios del siglo XV, de donde llegó a Castilla, bien por influjo de la familia Velasco en su palacio de Medina de Pomar y la torre de Lomana (ambas en la provincia de Burgos), bien a través de los ejemplos de Mayorga (1422), Valladolid (1429) y Sahagún (1455), en este segundo caso hasta la comarca leonesa del Cea.

VIII.6 **VILLALPANDO**

Muy cerca del camino a Villalpando se encuentra Castroverde de Campos, donde se recomienda hacer una pausa para almorzar.

Por desgracia, las iglesias de Villalpando han sufrido múltiples mutilaciones a lo largo del tiempo. Los restos que conservan de su etapa mudéjar son visibles,

principalmente en el exterior de sus cabeceras, ya que el resto de los muros y techumbres ha desaparecido. Estas cabeceras se caracterizan por ser planas y de ladrillo, una forma única en el mudéjar castellano-leonés, que se originó cuando los *alarifes* mudéjares que trabajaron aquí decidieron copiar las variantes románicas de cabecera plana de Zamora capital (San Cipriano) y el valle del Tera.

VIII.6.a **Iglesia de San Nicolás**
(opción)

A 40 km, tomar la N-610 hasta Villanueva del Campo y de allí la ZA-511.
Concertar la visita en la parroquia de la Inmaculada, tel.: 980 660272.

San Nicolás, actual iglesia parroquial, aunque renovada casi por completo, ha mantenido su testero con arcos ciegos en dos pisos. Era iglesia de tres naves en ladrillo del tipo clásico de Sahagún. Se dice que fue edificada en 1164 por encargo de los hermanos Lorenzo y Domingo Pedro, canónigos de San Isidoro de León.

VIII.6.b **Iglesia de Santa María la Antigua**

Monumento Nacional desde 1935, la iglesia de Santa María se encuentra en muy mal estado de conservación. Concertar la visita en la parroquia de la Inmaculada.

La iglesia de Santa María la Antigua es mudéjar del siglo XII, con tres naves en ladrillo y del estilo segundo de Sahagún.

Tiene tres ábsides con dos pisos de arquerías ciegas de ladrillo, mayores en proporción los del piso superior. La remata un friso de esquinillas y una nacela en el alero. El interior también está decorado con dos pisos iguales, que convergen en bóveda de horno. Las naves y parte de los ábsides fueron reformados en época posterior, pero actualmente no conservan techo ni bóveda. También desaparecieron del todo las yeserías realizadas por la familia de los Corral de Villalpando. A los pies se mantienen la torre y parte de la muralla original, que, como en otros templos de la villa, cumplía una doble función, religiosa y defensiva. Es muralla de fines del siglo XII, y posiblemente data de la repoblación de la villa en 1170.

Lagunas de Villafáfila
A 18 km de Villalpando se encuentra la Reserva Nacional de Caza de las Lagunas de Villafáfila, declarada Zona de Especial Interés para las Aves. Destaca la presencia de cigüeñelas, avutardas, sisones, ortegas, cernícalo primilla, grulla y avoceta, pero la población de avutardas (otis tarda), que puede alcanzar los 1.500-1.800 individuos, es sin duda el mayor atractivo de la zona.

Urueña
Por la N-IV en el km 211, se encuentra la desviación a la singular y encantadora población de Urueña. El pueblo se encuentra estratégicamente situado sobre un cerro y ha conservado su aspecto medieval con sus murallas. Diferentes cultivos se extienden al pie de la población y ofrecen una magnífica vista panorámica sobre las campiñas, muy distinta según la estación del año. De entre los cuatro museos, destaca el original Museo de Campanas.

RECORRIDO VIII *Consecuencias del nacimiento de las catedrales góticas. Las labores de ladrillo*
Toro

Iglesia de San Lorenzo, ábside, Toro.

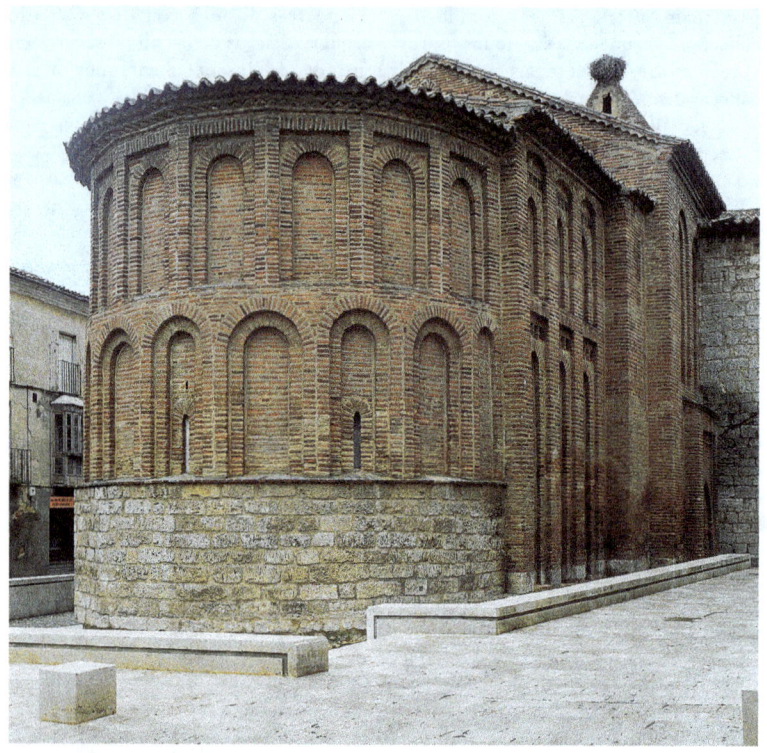

VIII.7 **TORO**

Repoblada a partir del siglo X, en el siglo XVI Toro era una ciudad "próspera, fértil y de buen vino", según el historiador Marineo Sículo. Quedan restos de sus murallas de hormigón con cantos rodados que Gómez Moreno calificó de moriscas y que albergaban una comunidad cristiana, otra judía y una tercera mudéjar. Se cree que en el seno de la comunidad judía nació Samuel Haleví, el famoso tesorero de Pedro I. En cuanto a la existencia de musulmanes, tenemos que fiarnos más de los edificios que nos han legado que de sus nombres o actividad social, aunque en los censos de Inquisición de 1581 y 1589 se mencionan moriscos llegados de Granada.

Lo realmente determinante en Toro es su arquitectura de ladrillo, que hace de esta población uno de los núcleos más importantes del mudéjar castellano-leonés. A diferencia de la colegiata románica en piedra, los ábsides de las iglesias toresanas tienen arquerías ciegas en ladrillo.

Las iglesias arrancan de un basamento de piedra, que para nada parece ser el

RECORRIDO VIII *Consecuencias del nacimiento de las catedrales góticas. Las labores de ladrillo*
Toro

recuerdo del primer estilo de Sahagún, sino un simple sistema de cimentación y aislamiento de las humedades del suelo. Por lo general los muros de estos templos corresponden a los siglos XII y XIII, mientras sus techumbres, allí donde se conservan, pertenecen a los siglos XV y XVI. Hay una cierta influencia de otro templo de la localidad, el de San Lorenzo, con doble arquería en el exterior del ábside y largos frisos corridos en la nave, tal y como es habitual en las cabeceras y naves de los restantes templos de Toro.

La iglesia de San Lorenzo es de una sola nave con arcos ciegos simples y doblados al exterior, ventanas diminutas y recuadros de esquinillas. En un lucillo del lado del evangelio de la capilla mayor está la tumba de Beatriz de Fonseca (?-†1487) y de su esposo Pedro de Castilla (?-†1492), nieto de Pedro I de Castilla. La techumbre de madera *de par y nudillo* con tirantes y la tribuna del coro alto son obras de los años finales del siglo XV.

VIII.7.a Iglesia de San Lorenzo

A 50 km por la N-VI hasta la C-519. En restauración.
Concertar la visita en la Oficina de Turismo, tel.: 980 691862.

VIII.7.b Iglesia de Santa María de la Vega

También llamada del Cristo de las Batallas, a 1,5 km por el camino de la Estación. No hay culto.

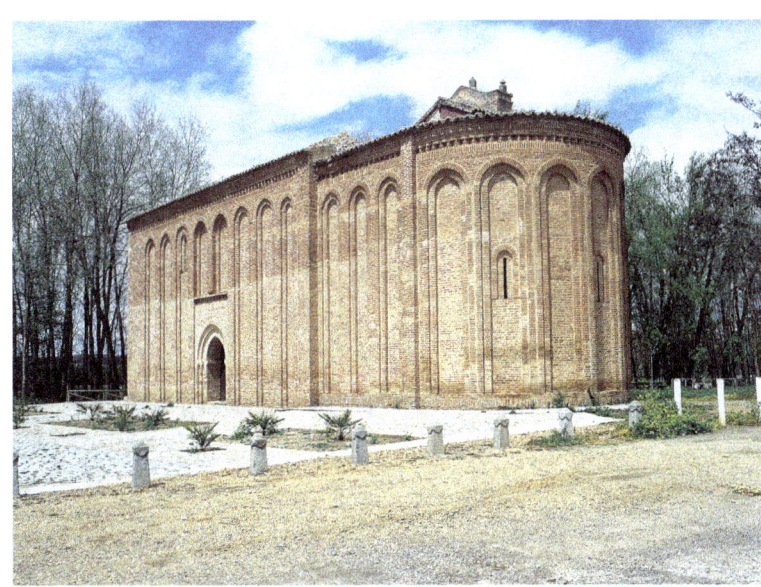

Iglesia de Santa María de la Vega, vista general, Toro.

RECORRIDO VIII *Consecuencias del nacimiento de las catedrales góticas. Las labores de ladrillo*
Toro

Convento de Santa Sofía, techumbre del presbiterio, Toro.

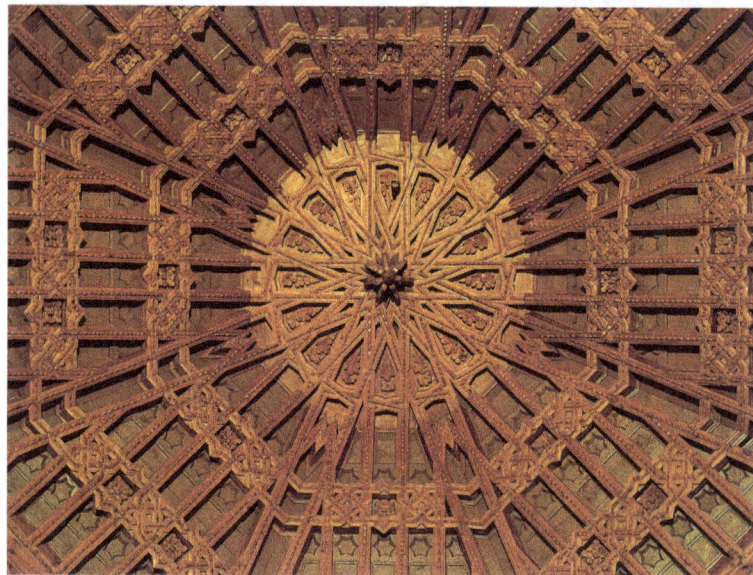

Horario: sábados de 16 a18. Concertar la visita en la Oficina de Turismo.

Santa María de la Vega es conocida también como el Cristo de las Batallas y se encuentra a las afueras de Toro, junto al Duero. Hay constancia de que en 1208 fue entregada por el obispo de Zamora a la Orden del Hospital. Tiene una sola nave con arquerías altas dobladas, excepto en el hastial, que es liso. Las puertas de los costados tienen arcos apuntados y molduras de nacela. Las bóvedas son de cañón apuntado y el interior se ornamenta con dos pisos de arquerías ciegas. En tiempo de los Reyes Católicos (1479-1504) se pintaron escenas al temple de una Coronación de la Virgen, y una inscripción de la cornisa alude a un retablo que mandaron hacer don Rodrigo de Ulloa y doña Aldonza de Castilla en 1481.

VIII.7.c **Convento de Santa Sofía**

Convento de clausura de la Orden de Santa Sofía Premostratense.
Horario: de 10 a 13 y de 16 a 20. Para visitar la torre y el patio, dirigirse al torno.

El convento de Santa Sofía es obra de inicios del siglo XIV y está asentado sobre las casas de doña María de Molina. En 1316 recibió los bienes del abad de San Andrés, don Nuño Pérez, y de su hermano don Alfón, obispo de Coria, a condición de permitir que estos benefactores fueran enterrados allí. Las casas originales y la puerta del siglo XIII se conservaron hasta que, a comienzos de este siglo, un incendio las destruyó. Sin embargo aún están en perfecto estado las techumbres de la iglesia: una *armadura* de ochavo en el presbiterio y otra ochavada en la nave, obras del siglo XVI de las que no conocemos ni a sus autores ni a sus patronos.

FERIAS Y MERCADOS

Los malos transportes y las peores vías de comunicación en la España medieval hacían imprescindible acumular mercancías en determinados lugares de la Península, para darles salida una o dos veces al año. La celebración de ferias suponía una exención de tributos que no podía sino estimular la actividad de comerciantes y compradores. Desde tiempos de Alfonso VII son abundantes los privilegios reales que conceden ferias a distintas localidades castellanas. Alfonso VIII concedió a Sahagún una feria que debía celebrarse el día de la Natividad de Nuestra Señora (8 de septiembre). Para la celebración de estas reuniones se solía escoger fechas entre los días de San Miguel (29 de septiembre) y San Martín (11 de noviembre), ya que de ese modo se podía disponer de los productos de la cosecha y de la vendimia.

Una disposición de las *Partidas* de Alfonso X el Sabio recuerda que la facultad de establecer nuevas ferias y mercados corresponde a los reyes: "Ferias o mercados en que usan los omes a fazer vendidas, e compras, e cambios, non las deuen fazer en otros lugares, si non en aquellos que antiguamente acostumbraron fazer. Fueras ende, si el Rey otorgasse por su priuilegio, poder a algunos lugares de nuevo, que las fiziesen". (Partida V, tít. VII, ley III).

La exención tributaria se menciona en *Tratos y contratos de mercaderes y tratantes*, de Fray Tomás del Mercado: "Feria significa cosa libre, exenta y horra, porque lo que se vende en aquellos lugares y a tales tiempos no paga alcabala".

El recinto de las ferias estaba protegido por un régimen jurídico especial, que garantizaba la paz por el tiempo que durase la feria. Cualquiera que rompiera la paz debía pagar por ello con multas y otros castigos. La ciudad que disfrutaba de ese privilegio tenía garantizado no solo un rápido florecimiento mercantil, sino también industrial, ya que contaba con una salida para los productos de su alfoz y con las materias de primera necesidad que llegaban a ella de todas partes se podían manufacturar bienes de equipo y de consumo. Las ferias daban salida no solo a los productos agrarios locales, sino también a los que aportaban los ganaderos trashumantes, como lana, manteca y quesos.

A partir del siglo XV, las ferias castellanas adquirieron un gran desarrollo. Segovia, Valladolid, Alcalá, Salamanca, Sevilla, Villalón, Medina de Rioseco y Medina del Campo fueron los lugares donde se celebraban las ferias más importantes.

Calle porticada, Villalón de Campos.

FERIAS Y MERCADOS

Medina del Campo fue posiblemente la más destacada de todas. Su origen no es fácil de precisar. Se cree que su creador pudo ser don Fernando de Antequera, durante el tiempo en que gobernó Castilla en nombre de don Juan II. Sobre esta feria comenta el cronista de don Alvaro de Luna: "E como aquel tiempo fuesse la feria de Medina del Campo, a la qual suelen venir e concurrir a ella grandes tropeles de gentes de diversas naciones, así de Castilla como de otros regnos...". Era el lugar de contratación más grande de España y este hecho configuró hasta cierto punto el urbanismo de la ciudad. Se abrieron plazas con soportales para el mercado y templos cuyas ceremonias podían ser seguidas desde lejos por comerciantes y compradores, sin necesidad de abandonar sus puestos en la plaza pública. A lo que hay que sumar una gran floración de casas particulares, propiedad de algunos de los mercaderes más importantes, como los Dueñas o los Quintanilla.

En estas ferias era frecuente el uso de letras de cambio, una práctica muy antigua detrás de la cual siempre se ha querido ver la presencia, abierta o solapada, de una comunidad judía. Otro método de mantener la confianza mutua entre vendedores y compradores era la existencia de cambistas y banqueros de ferias, cuya misión era hacer frente a todas las monedas utilizadas en las transacciones comerciales. Las pragmáticas de 1551 y 1552, que, al pretender regular la emisión de letras de cambio, prohibieron que se girasen de una a otra feria, fueron una de las causas del deterioro de la feria de Medina. Posteriormente, en tiempos de Felipe II, aumentaron las alcabalas, con lo que desaparecieron las ventajas y exenciones fiscales del período medieval. Al no contar con crédito, los mercaderes de Medina abandonaron la feria. La creación de un Banco específico para la feria fue un intento de reanimar la vida comercial de Medina que no tuvo el resultado esperado. Finalmente, el traslado a Burgos puso punto final a la feria más célebre de la España medieval y renacentista.

Las ordenanzas de Medina del Campo (1421) establecían cien días francos para la celebración de la feria. Posteriormente, se fijaron los meses de mayo y octubre por sus ventajas agrícolas y ganaderas, y también para no interferir con las fechas en las que se celebraban las ferias de otras ciudades que disfrutaban del mismo privilegio.

En Medina de Rioseco fueron los Enríquez, y en Villalón de Campos y en Benavente fueron los condes de Benavente quienes obtuvieron los privilegios reales para la celebración de las ferias.

Don Alonso Pimentel, conde de Benavente, obtuvo del rey Felipe el Hermoso dos ferias para Villalón, una en Cuaresma y otra después de los Misterios (la Pascua). Aquellas ferias duraban veinte días cada una y en ellas los mercaderes no pagaban alcabalas. A la muerte de Felipe el Hermoso, el conde de Benavente trató de ganarse el favor del regente Fernando el Católico, que le dio una encomienda de 200.000 maravedíes de juro y le confirmó la feria de Villalón. En 1519 y por haber tomado partido por la causa comunera, Villalón perdió los privilegios de su feria; estos pasaron a Medina de Rioseco, que los mantuvo hasta el siglo XVII. En 1644, Felipe IV trató de recuperar la feria de Villalón mediante un decreto dado en Zaragoza, que concedía a esta localidad el privilegio perpetuo de no pagar derecho de fuentes o de reedificación, ya que lo concurrido de la población hacía que se arruinasen las casas sobre las bodegas y silos, pero el intento no prosperó.

En Medina de Rioseco las ferias se celebraban en abril y agosto, y había un mercado franco concedido por los Reyes Católicos en 1477. Ello, unido a las industrias de paños y otras actividades mercantiles, dio vida a la población hasta el siglo XVIII. Recuerdos de este comercio son las calles de la Rúa y Pañeros, que cobijaron ferias y mercados bajo sus soportales con estructuras de madera. Hoy no es difícil imaginar los tenderetes y *zaquizamíes* que a menudo montaban los mercaderes, que "con harpilleras, esteras y tablados puestos encima de las tiendas trataban de oscurecer el interior y lograr que el comprador no pudiera ver bien los géneros". Ante cualquier denuncia, el regimiento de Medina de Rioseco actuaba de forma inapelable, desembarazando los tenderetes de todo estorbo.

Otro de los fenómenos comerciales que dejaron huella en algunas ciudades castellanas fueron los mercados. En Castilla los había mensuales y semanales, tanto para productos agrícolas de abastecimiento como para otras mercancías de demanda más restringida. Aparte de la concesión de paz para estos mercados, las exenciones de diezmos y portazgos fueron fundamentales para su desarrollo. En Castilla y León, los mercados cotidianos recibieron la denominación árabe de *azog* o *azogue*, de ahí algunos topónimos que se mantienen en la geografía urbana: el Azoguejo en Segovia y las variantes de Azogue o Azoague en tierras zamoranas (Santa María de Azogue en Benavente y Villanueva de Azoague en las cercanías de esta población). En Benavente incluso conviven los dos términos: Santa María de Azogue y San Juan del Mercado, como si se quisiera distinguir entre dos tipos de mercado: uno de raíz islámica y otro de raíz cristiana.

El rollo que presidía estos mercados era símbolo del poder real, recuerdo de la justicia y la autoridad siempre presente, y transformación de la cruz que los había presidido inicialmente, como instrumento de castigo público y ejemplarizante. De él tenemos un ejemplar harto representativo en Villalón de Campos. Los zabazoques o alcaldes de mercado eran los ojos y oídos de los jueces e inspectores del mercado, y contaban con algunos funcionarios o sayones encargados de la vigilancia de pesas y medidas, y de asegurar la paz del lugar.

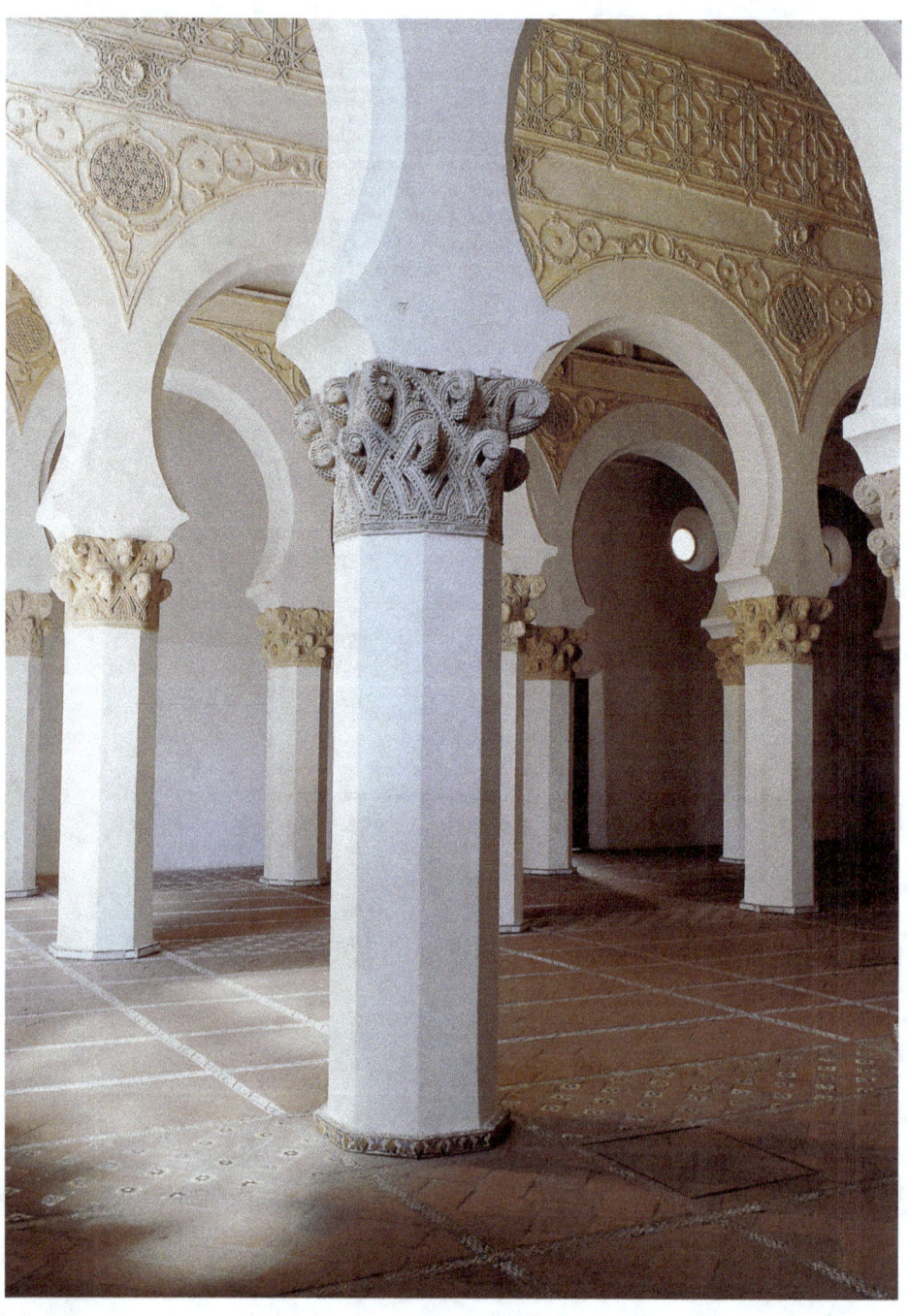

RECORRIDO IX

La huella del pasado: iglesias, sinagogas y palacios

María Teresa Pérez Higuera

IX.1 TOLEDO
 IX.1.a Puerta del Sol
 IX.1.b Mezquita del Cristo de la Luz
 IX.1.c Iglesia de San Román
 IX.1.d Sinagoga de Santa María la Blanca
 IX.1.e Sinagoga del Tránsito
 IX.1.f Palacio del Taller del Moro
 IX.1.g Palacios de los Toledo y Ayala
 IX.1.h Iglesia de San Andrés
 IX.1.i Iglesia de Santiago del Arrabal

Yeserías del mudéjar toledano

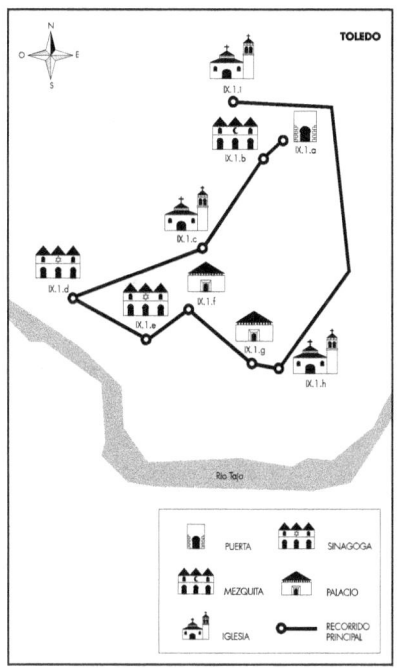

Sinagoga de Santa María la Blanca, Toledo.

RECORRIDO IX *La huella del pasado: iglesias, sinagogas y palacios*

Iglesia de Santiago del Arrabal, cabecera y torre, Toledo.

Entre los numerosos edificios mudéjares que se conservan en Toledo se han seleccionado los más representativos, atendiendo a las diferentes funciones —iglesias, palacios, sinagogas, puertas de la muralla— y la evolución de los modelos. De acuerdo con este criterio, han sido incluidos en el recorrido una iglesia, en representación del mudéjar toledano —Santiago del Arrabal—, y otros edificios como ejemplo de diferentes procesos constructivos: la adaptación de una mezquita al culto cristiano —el Cristo de la Luz—; una iglesia correspondiente a la fase inicial del mudéjar —San Román— y otra —San Andrés— que es hoy el resultado de varias reformas posteriores, aunque conserva en gran parte su aspecto mudéjar. En el caso de las sinagogas —Santa María la Blanca y la del Tránsito, que son las dos únicas que se conservan en Toledo— su interés reside en el hecho de ser muy diferentes entre sí, tanto por el modelo arquitectónico que representan como por su decoración.

Para conocer el interior de los palacios mudéjares se ha elegido uno de ellos —el Taller del Moro, que además es Museo del Mudéjar Toledano— y, para el exterior, las portadas de los palacios de los Ayala, situados en la plaza del rey don Pedro. Finalmente la puerta del Sol es una muestra de la reedificación, en época mudéjar, de parte del recinto fortificado de la ciudad.

La situación de estos edificios en diferentes puntos de la ciudad favorece el recorrido a través de sus calles, lo que permite comprobar la huella islámica en el trazado urbano y apreciar la diferente función que cumplían los distintos sectores —área comercial, residencial, judería—, que definieron Toledo como una ciudad mudéjar, heredera de la Toledo hispano-musulmana.

Antigua capital del reino visigodo, Toledo fue conquistada por los musulmanes en el año 711 y permaneció bajo dominio islámico hasta 1085, primero sometida al poder central instalado en Córdoba y, desde 1031, como capital de una taifa gobernada por los Banu Din-l-Nun. Incorporada a la corona de Castilla en 1085, las condiciones de la capitulación garantizaban a los musulmanes que permanecieran en la ciudad los bienes y el derecho a mantener su religión, su lengua y sus propios jueces. Estas garantías explican el elevado número de mudéjares que, junto con los judíos y los antiguos núcleos

RECORRIDO IX *La huella del pasado: iglesias, sinagogas y palacios*

de mozárabes, formaron la base de la población, a la que se incorporaron los nuevos repobladores castellanos, leoneses, gallegos y francos.
Toledo se convirtió así en el prototipo de lo que Torres Balbás llamó "ciudades mudéjares", resultado de la transformación de las ciudades musulmanas al ser ocupadas por los cristianos. Lentamente, la ciudad se adaptó a la forma de vida de los nuevos habitantes, que construyeron iglesias, calles y plazas porticadas... Sin embargo, Toledo conservó siempre la huella de su pasado islámico, que todavía hoy se percibe en sus calles estrechas y quebradas, a menudo sin salida, y en los famosos *cobertizos* que, a modo de calles cubiertas, comunican los pisos altos de las casas situadas a ambos lados de la calle.
Pero el atractivo más singular de Toledo es, sin duda, haber perpetuado el recuerdo de los diversos sectores que integraron la ciudad musulmana, definidos por sus funciones específicas: alcazaba, zocos y barrios de viviendas en la *medina*, arrabales y, ya extramuros, los cementerios y las huertas o almunias. Aun hoy se distingue fácilmente el área comercial de la ciudad de las zonas residenciales y los arrabales. Los antiguos zocos se transformaron en mercados en torno a la catedral, que ocupó el lugar de la mezquita mayor. El arrabal del Norte y la judería siguen en el mismo emplazamiento desde el siglo X. Y en los cigarrales que rodean la ciudad todavía se puede ver una pervivencia de las almunias musulmanas.
La identificación de la ciudad con su pasado islámico justifica la denominación de "mudéjar toledano" que se aplica a su

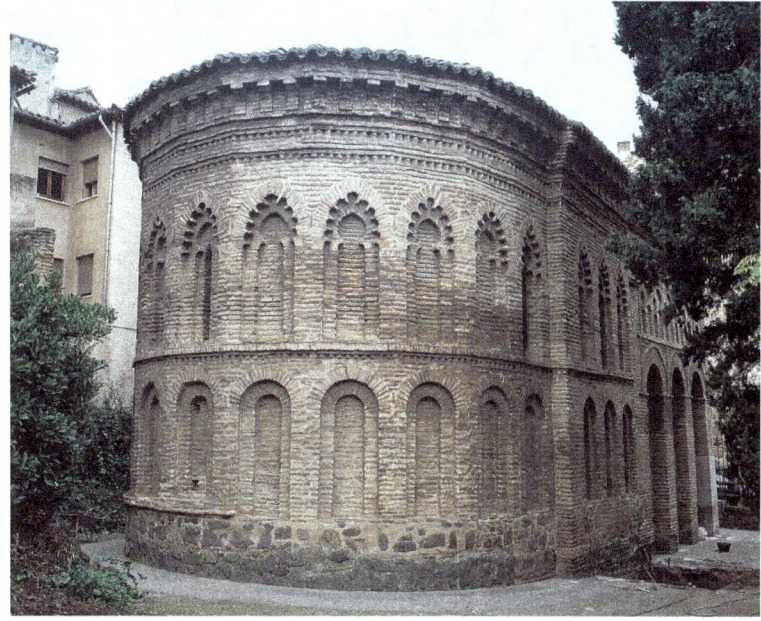

Mezquita del Cristo de la Luz, ábside, Toledo.

RECORRIDO IX *La huella del pasado: iglesias, sinagogas y palacios*
Toledo

Cobertizo, Barrio de San Blas, Toledo.

arquitectura. En este sentido debe interpretarse la contraposición entre el arte gótico de la catedral, impuesto por el poder episcopal, identificado con el Occidente cristiano europeo, y la preferencia por el mudéjar en palacios, viviendas y edificios de culto utilizados por el pueblo, como iglesias parroquiales y sinagogas. Dentro del proceso de formación del mudéjar toledano es posible diferenciar una primera etapa, correspondiente al siglo XII, cuando la inseguridad del dominio castellano frente al asedio de almorávides y almohades limitó las obras arquitectónicas a la reconstrucción de las antiguas parroquias mozárabes y a la adaptación al culto cristiano de algunas mezquitas. Estas obras integran la llamada "primera fase" del mudéjar toledano, que se caracteriza por el empleo de ciertos elementos arcaizantes, como el arco de herradura semicircular en la división de las naves y la reutilización de columnas visigodas en los soportes. Luego, tras la victoria de las Navas de Tolosa (1212), la consolidación definitiva de la conquista justificó la construcción de nuevos edificios que acusan la influencia castellana. El modelo arquitectónico mudéjar se deriva del románico, aunque siempre está modificado por el uso de fórmulas locales, como el aparejo de mampostería encintada, la decoración en ladrillo basada en la combinación de arcos de herradura y lobulados o arquerías entrecruzadas, los revestimientos de yeserías en los interiores y el empleo de vigas talladas en techumbres y aleros. A partir del siglo XIV aparecen rasgos comunes a la arquitectura nazarí de Granada, visibles sobre todo en la extraordinaria riqueza de las yeserías que decoran los edificios de ese período, ya sean palacios o sinagogas, como la del Tránsito. Y es justamente esta capacidad para asimilar nuevas formas la que explica la pervivencia del arte mudéjar en Toledo en los siglos XV y XVI, en estrecha convivencia con el final del arte gótico y la introducción del Renacimiento italiano.

IX.1 **TOLEDO**

IX.1.a **Puerta del Sol**

Situada en la calle Real del Arrabal. Se recomienda dejar el coche en el aparcamiento que hay frente a la puerta del Sol y hacer el recorrido a pie.

RECORRIDO IX *La huella del pasado: iglesias, sinagogas y palacios*
Toledo

Aunque reedificada por completo en tiempos del arzobispo don Pedro Tenorio (1375-1399), la puerta del Sol forma parte del recinto fortificado que desde el siglo X rodeó la *medina* islámica, cuando era el principal acceso desde el arrabal del Norte. Incluso es probable que el arco de herradura que sirve de paso, y que aprovechó la construcción mudéjar, corresponda a esa época.

La puerta se compone de un cuerpo central entre dos torres: la que está unida a la muralla, de planta cuadrada, y otra de forma semicircular para mejor defensa frente al exterior. Esta función militar, así como la de control permanente de entrada en la ciudad, explican la estructura interna: un piso alto para vigilancia, al que corresponden las ventanas y los tres matacanes en el torreón redondeado, y una azotea arriba, en el nivel de las almenas. El propio acceso responde al tipo de puerta fortificada, con una buharda en la separación entre el arco bajo de herradura y el superior apuntado, y con rastrillo en el tramo interior, hoy desaparecido, pero del que se conserva la ranura en que estuvo encajado.

Esta función de defensa está disimulada en parte por la fachada de ladrillo con frisos de arcos entrecruzados, que repite el esquema ornamental del mudéjar toledano que encontramos en iglesias y palacios. De este modo, a la función militar de defensa se une el concepto de entrada monumental inspirada en los arcos de triunfo. En 1575, durante el mandato del corregidor Tello, se añadió sobre la puerta un medallón con el tema de la Imposición de la casulla a San Ildefonso, como elemento simbólico de la Toledo visigoda.

IX.1.b **Mezquita del Cristo de la Luz**

Ubicada en la calle Cristo de la Luz. Subir las escaleras de la derecha.
Concertar la visita con el Sr. Manzanares, tel.: 925 223081.

En realidad se trata de dos edificios adosados. Uno es la mezquita de Bab al-Mardum, fechada por una inscripción en el año 999 (390 de la Hégira). La construcción, de planta cuadrada y cubierta por nueve pequeñas cupulillas, tiene precedentes islámicos en el norte de África, y su

Puerta del Sol, vista general, Toledo.

199

RECORRIDO IX *La huella del pasado: iglesias, sinagogas y palacios*
Toledo

Mezquita del Cristo de la Luz, pintura del interior, Toledo.

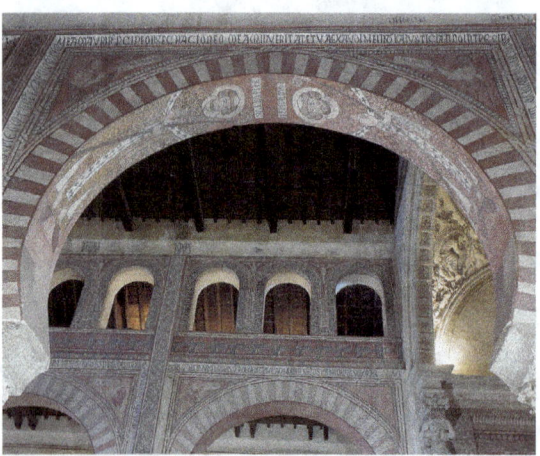

Iglesia de San Román, detalle de un arco, Toledo.

carácter arquitectónico entronca directamente con la obra de época califal en la mezquita de Córdoba.

Tras la conquista de Toledo por Alfonso VI en 1085, la mezquita fue consagrada como templo cristiano, y en 1182 este fue donado a la Orden de los Caballeros Hospitalarios de San Juan bajo la advocación de la Santa Cruz. A esa fecha debe corresponder la edificación del ábside, adosado al lado este de la antigua mezquita. Esta solución de utilizar como iglesias edificios anteriores, incluso mezquitas, fue habitual en Toledo durante el siglo XII, a causa de la inestabilidad derivada de la constante amenaza de los almorávides y almohades, siempre decididos a reconquistar la ciudad. En el caso del Cristo de la Luz el acoplamiento de ambos edificios se resuelve con absoluta uniformidad, como consecuencia del uso de los mismos materiales —ladrillo y mampostería encintada—, y de los mismos elementos formales —arcos de herradura y lobulados—, lo que prueba que la mezquita del siglo X fue el modelo elegido para la iglesia mudéjar. A su vez, el ábside establece el prototipo toledano, con basamento de mampostería y cuerpo alto de ladrillo. Este va decorado por superposición de arquerías ciegas que en la parte superior repiten los arcos de herradura apuntada bajo otros lobulados, separadas por frisos de ladrillos en esquinilla, y alero sobre ladrillos en saledizo.

En el interior se conservan restos de pinturas murales con la representación del Pantocrátor y el Tetramorfos, dentro de la tradición románica y fechadas en la primera mitad del siglo XIII.

IX.1.c Iglesia de San Román

San Román s/n. Subir por la cuesta de las Carmelitas, y hacia arriba hasta la iglesia de San Román, actual sede del Museo de los Con-

RECORRIDO IX *La huella del pasado: iglesias, sinagogas y palacios*
Toledo

cilios y Cultura Visigoda, donde se realizan también exposiciones temporales.
Horario: de 10 a 14 y de 16 a 18:15, domingos y festivos de 10 a 14; lunes cerrado.

Parece probable que la iglesia existiera ya en época visigoda, lo que explicaría la reutilización de varios capiteles de ese estilo en el edificio mudéjar. Ya en los años inmediatos a la conquista de la ciudad en 1085, aparece citada entre las llamadas "parroquias latinas de culto cristiano". A ella perteneció la familia de los Illán, linaje vinculado a los reyes de Castilla, uno de cuyos antepasados fue caudillo de Alfonso VI. Estos testimonios prueban la existencia de una iglesia anterior al año 1221, fecha en que fue consagrada por el arzobispo de Toledo don Rodrigo Ximénez de Rada, según consta en los Anales Toledanos.

Teniendo en cuenta estos datos, al examinar el actual edificio resulta fácil distinguir dos proyectos arquitectónicos diferentes. Uno, que coincide con el cuerpo de las naves, debió pertenecer a la iglesia utilizada en el siglo XII. A esa época corresponde el tipo de arcos de herradura que apoyan en pilares de ladrillo con columnas adosadas —las columnas y capiteles citados de época visigoda—, y también la organización en la parte alta de vanos que no tienen la función de iluminar, sino únicamente de aligerar el muro. Estos caracteres coinciden con los de otros templos de Toledo dentro de la llamada "primera fase" del mudéjar toledano, como San Lucas, Santa Eulalia o San Sebastián. A otra obra posterior, que podría coincidir con la fecha de consagración del templo en 1221, corresponde la cabecera, donde, a pesar de la remodelación interior realizada en 1553 por Alonso de Covarrubias, aún se conservan

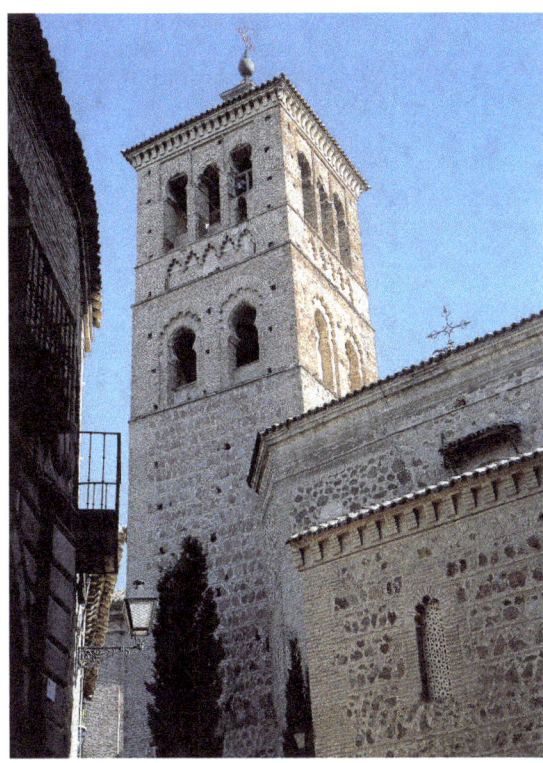

Iglesia de San Román, torre, Toledo.

restos de la decoración exterior del ábside primitivo, con arquerías ciegas siguiendo el modelo castellano que se impuso desde el siglo XIII, dentro de la segunda fase del mudéjar toledano. También en la primera mitad del siglo XIII se fechan las pinturas murales descubiertas en 1940, ejecutadas probablemente para unificar las antiguas naves con la nueva cabecera. Aunque se hallan dentro de la tradición románica, ciertos detalles indican la influencia de la decoración islámica, como el uso fingido de dovelas blancas y rojas en los arcos de las naves, los arcos lobulados en las ventanas o los motivos vegeta-

201

RECORRIDO IX *La huella del pasado: iglesias, sinagogas y palacios*
Toledo

les de *ataurique* en las enjutas de los arcos. La torre debió construirse ya a finales del siglo XIII o comienzos del XIV. En ella destaca el uso de arcos lobulados que apoyan en columnillas de cerámica vidriada, solución que, si bien no es frecuente en Toledo, se encuentra también en otros edificios, como la torre de Santo Tomé.

Desde 1971, en el interior de la iglesia está instalado el Museo de Concilios de Toledo y de la Cultura Visigoda.

IX.1.d Sinagoga de Santa María la Blanca

Reyes Católicos, 4. Por la calle de San Clemente, bajar callejeando hasta la sinagoga. Acceso con entrada.
Horario: de 10 a 14 y de 15:30 a 18, en verano hasta las 19.

Está situada en la antigua judería, que ya en época musulmana era un barrio independiente rodeado por su propia muralla, la *madinat al-yahud* o ciudad de los judíos. Durante la Baja Edad Media se denominó Judería Mayor. Fue una de las más famosas de Castilla y se mantuvo hasta la expulsión de los judíos en 1492. Hay referencias documentales a la existencia de varias sinagogas en Toledo, y una de ellas tuvo que ser esta. Desde 1401, en que fue consagrada como templo cristiano, se la conoce por la advocación de Santa María, pero entre los nombres citados en los textos anteriores a esa fecha, el que tuvo esta no ha podido ser identificado con seguridad. Es probable que se trate de la sinagoga Mayor o de la sinagoga Nueva. En todo caso, un examen de sus rasgos artísticos la sitúa dentro de la primera mitad del siglo XIII.

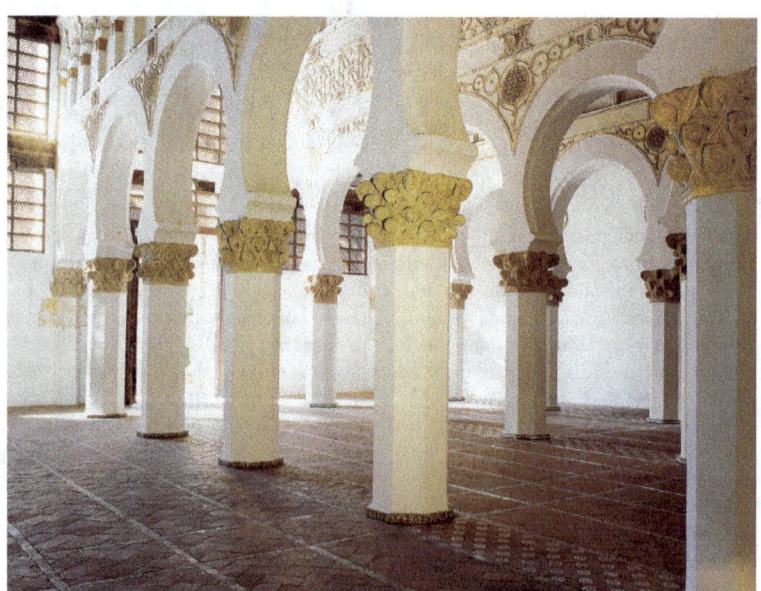

Sinagoga de Santa María la Blanca, Toledo.

RECORRIDO IX *La huella del pasado: iglesias, sinagogas y palacios*
Toledo

Santa María la Blanca es un edificio singular respecto del cual se discute también sobre si es obra almohade o mudéjar. La primera opinión se basa en los evidentes paralelismos que guarda con obras del período almohade, y la segunda, que se ha generalizado en los últimos años, atiende no solo al hecho de que está ubicada en un Toledo ya bajo dominio cristiano, sino también a la relación con otras construcciones mudéjares castellanas localizadas en el monasterio de las Huelgas de Burgos. Encerrado por un exterior de paramentos lisos, el espacio interior, de planta rectangular algo irregular, se divide en cinco naves separadas por arcos de herradura trazados sobre una circunferencia, muy similares a los de San Román. Sin embargo la impresión visual resulta totalmente distinta, por la presencia sobre bajos pilares de grandes capiteles de estuco decorados con enormes piñas, que Gómez-Moreno calificó de "invención soberana" del maestro que hizo la obra. Rodeando los arcos y por encima de ellos, una delicada ornamentación cubre los paramentos, mezclando los motivos vegetales con otros geométricos, entre los que destacan unos medallones con diferentes trazas de lacería. A estas naves se incorporó una cabecera formada por tres capillas con revestimiento interior renacentista, obra realizada entre 1550 y 1556, y atribuida a Alonso de Covarrubias.

IX.1.e **Sinagoga del Tránsito**

Manuel Leví s/n. Tomar la calle Reyes Católicos. Actual sede del Museo Sefardí. Acceso con entrada.
Horario: de 10 a 13:45 y de 16 a 17:45, domingos y festivos de 10 a 13:45; lunes cerrado.

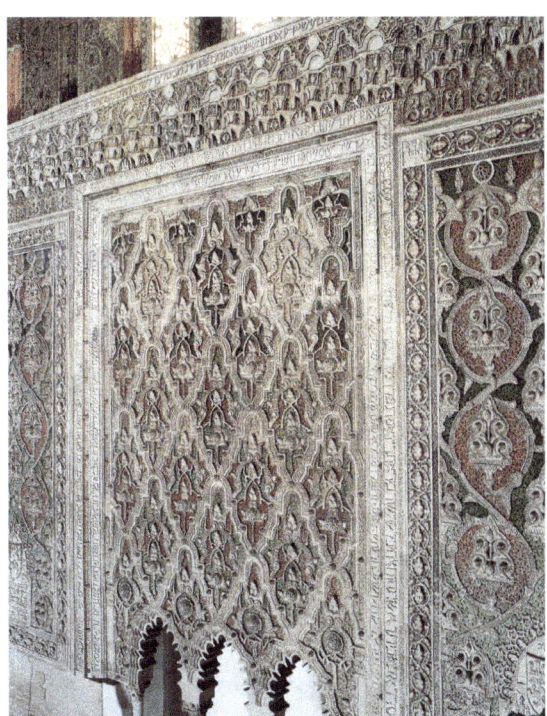

Sinagoga del Tránsito, detalle de la yesería, Toledo.

La otra sinagoga que se conserva en Toledo es conocida como sinagoga del Tránsito, un nombre que también es consecuencia de su dedicación al culto cristiano tras la expulsión de los judíos en 1492. Fue construida hacia 1357 bajo el patronazgo de Samuel ha-Leví, tesorero y consejero del rey Pedro I de Castilla y perteneciente a la familia ha-Leví Abulafia, que desde varias generaciones anteriores estaba establecida en Toledo.
El edificio, además de algunas dependencias que fueron utilizadas como *yesibah* o escuela de formación religiosa, consta de una gran sala rectangular destinada a la oración, en cuyo muro oriental está situado

RECORRIDO IX *La huella del pasado: iglesias, sinagogas y palacios*
Toledo

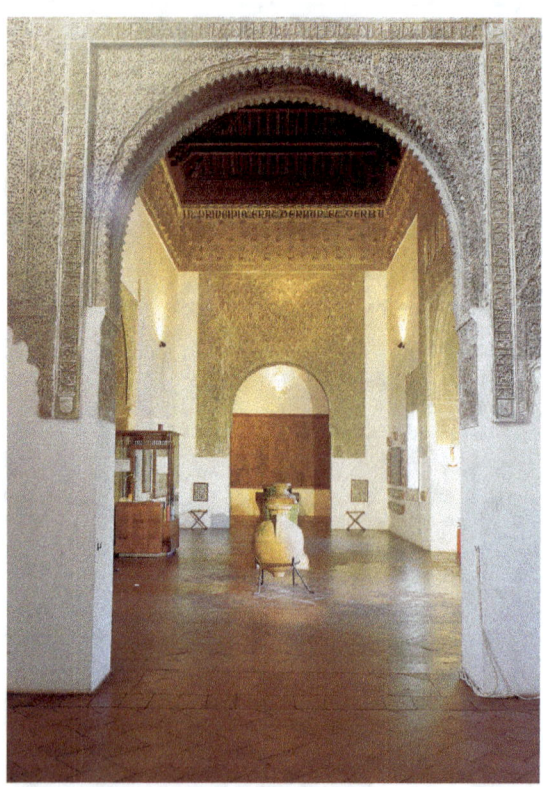

Palacio del Taller del Moro, interior, Toledo.

recorre la parte alta de los muros. La temática vegetal de inspiración musulmana se une aquí con motivos naturalistas como las hojas de vid o de roble, claramente inspirados en el repertorio del arte gótico toledano. Por encima y alrededor de toda la sala aparece una galería de arcos lobulados, unos ciegos y otros con celosías para la iluminación, que sirve de apoyo a una espléndida techumbre de madera del tipo denominado *de par y nudillo*. En el costado meridional se abren las tribunas dispuestas para las mujeres, donde se han conservado yeserías similares a las de la sala.

Desde 1971, en este edificio se ha instalado el Museo Sefardí.

IX.1.f Palacio del Taller del Moro

Taller del Moro s/n. Subir por el paseo del Tránsito hasta la calle Taller del Moro. Acceso con entrada.
Horario: de 10 a 14 y de 16 a 18:30, domingos de 10 a 14; lunes cerrado.

Constituye el único resto de un palacio mudéjar, formado por una sala central rectangular y dos alcobas cuadradas en los extremos. De la antigua edificación ha desaparecido el patio ajardinado, también de planta rectangular, en cuyos lados menores debieron estar situados los salones principales precedidos por un pórtico o galería, uno de los cuales es la estancia que se conserva. Ciertos elementos muestran soluciones habituales en la arquitectura doméstica nazarí, como el uso del *arco angrelado* o la disposición de pequeñas ventanas con celosías sobre la puerta, para airear y dar luz tamizada al interior. Siguiendo también el modelo de vivienda hispano-musulmana, los muros debieron estar totalmente deco-

el *heckal* o tabernáculo para depositar los rollos sagrados de la Torah. Para destacar esta función, el paramento aparece recubierto por una rica decoración de yeserías que se distribuye en tres cuerpos, de los que el central incluye la hornacina con tres pequeños arcos lobulados. Todo el conjunto revela evidentes paralelos con el arte nazarí de Granada, sobre todo en el esquema de rombos o *sebka* con los fondos rellenos por completo de menuda decoración vegetal de *ataurique*, y en la cornisa de *mocárabe* que sirve de remate. En las restantes paredes, un ancho friso

RECORRIDO IX *La huella del pasado: iglesias, sinagogas y palacios*
Toledo

rados: un zócalo de azulejos en la parte baja, y telas o cuero cubriendo los paramentos, sobre los que destacarían los encuadramientos de los vanos en yesería policromada, lo mismo que el ancho friso que en lo alto recorre la sala y las alcobas como apoyo de la techumbre. Hoy, perdida la ornamentación de zócalos y paredes, solo se conservan las yeserías, que muestran diferentes sistemas decorativos. En los arcos se aprecia una sencilla red de rombos rellena con motivos vegetales, mientras que en el friso alto se dibuja un tema de lacería en el que, sustituyendo a algunas estrellas o ruedas, están los escudos de los Palomeque y los Meneses, lo que ha permitido identificar el palacio como perteneciente a Lope González Palomeque, señor de Villaverde, casado con María Téllez de Meneses, y fechar la obra entre 1325 y 1350. Por último, en los *alfices* que enmarcan los arcos aparecen inscripciones, completando así los tres elementos básicos de la decoración islámica —geométricos, vegetales y epigráficos—, y que en este caso, como clara expresión de mudejarismo, mezclan los caracteres árabes, que repiten alabanzas y deseos de prosperidad, con la letra gótica, que recoge en latín el comienzo del evangelio de San Juan.
La primera parte del nombre actual —Taller del Moro— se debe a que en el siglo XVI, ya deshabitado por sus propietarios, fue alquilado por la catedral, utilizando el solar inmediato para tallar piedra y el salón como almacén. Sin embargo, se desconoce el origen de la segunda parte de la denominación —del Moro—, que también designaba la calle y la plaza inmediatas. Desde 1963 se ha instalado aquí el Museo del Mudéjar. Entre las muestras de la artesanía mudéjar toledana destacan las series de azulejos, y las tinajas y brocales de pozo de barro, a veces vidriado. En la alcoba derecha se han reunido piezas de madera tallada procedentes de diversos edificios de Toledo.

IX.1.g Palacios de los Toledo y Ayala

Plaza de Santa Isabel. Callejeando por Santa Ursula, al final, a la izquierda, por San Marcos; a la derecha, por la travesía de San Marcos; a la izquierda, por la travesía de Santa Isabel, y a la derecha en la plaza.
La iglesia del convento de Santa Isabel está abierta todo el día.

Aunque el interior de los palacios queda recluido en la clausura del convento de

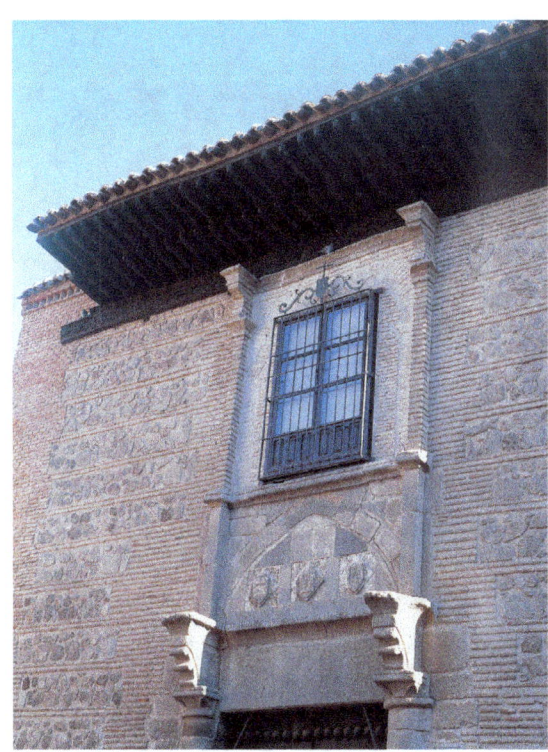

Palacio de Pedro I, fachada, Toledo.

205

RECORRIDO IX *La huella del pasado: iglesias, sinagogas y palacios*
Toledo

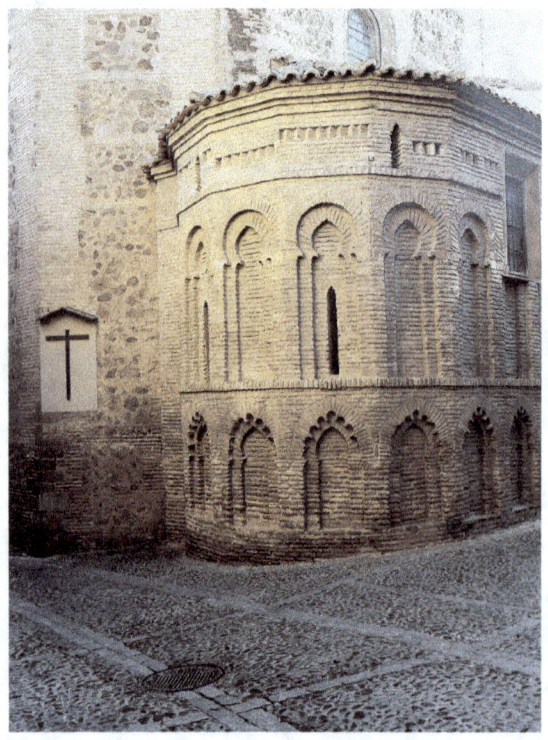

Palacio de Santa Isabel de los Reyes, ábside de San Antolín, Toledo.

Santa Isabel de los Reyes, que ocupa uno de los laterales, resulta interesante visitar esta pequeña plaza, uno de los rincones más típicos y representativos del urbanismo toledano, entendido como ejemplo de la continua transformación de la ciudad medieval. En época islámica formaba parte del barrio de los Tintoreros, que todavía en el siglo XII seguían instalados aquí, y desde el siglo XIII se denominó de los Tintes Viejos, a causa de su desplazamiento hacia el sur de la ciudad. Por esos años debió construirse la parroquia de San Antolín, reformada a comienzos del siglo XVI como iglesia conventual del monasterio de Santa Isabel, pero que aún conserva un pequeño ábside mudéjar del primitivo edificio, donde se repite el tipo habitual del mudéjar toledano, muy próximo al del Cristo de la Luz.

A su lado se encontraban en la Edad Media los palacios de los Toledo y los Ayala, dos de los linajes más importantes de Castilla desde mediados del siglo XIV. Cada uno de los miembros de la familia iba construyendo en este solar su propia residencia, de las que todavía subsisten cuatro viviendas. Estas casas fueron donadas en 1488 para fundar el convento. Entre paredones destaca hoy la pequeña portada de fines del siglo XIV correspondiente al palacio de don Pedro Suárez de Toledo y Ayala, cuyos escudos componen la decoración resaltando la combinación de arco y dintel como versión mudéjar del esquema hispano-musulmán que se remonta a las fachadas de la mezquita de Córdoba. A cada lado, pequeñas pilastras rematadas en ménsulas con figuras de león —muy mutiladas—, sostuvieron primitivamente un alero de madera. La fórmula se considera característica del arte toledano, y una variante del mismo esquema, incluyendo la ventana del piso alto, se repite en el llamado palacio de Pedro I, al otro lado de la calle, que en este caso conserva el antiguo alero de madera. Aunque conocido por el nombre del rey Pedro I de Castilla, el palacio perteneció a doña Teresa de Ayala, casada con Fernán Álvarez de Toledo, señor de Higares, como demuestran sus escudos sobre la portada. En la inmediata travesía de Santa Isabel estuvo otro de los palacios —el de doña Inés de Ayala—, que comunicaba con los anteriores por un pasadizo en alto que todavía puede verse como cobertizo desde la calle, y del que se conservan el patio y parte de uno de los salones. Finalmente, al lado de la actual entra-

da a la iglesia quedan restos de la puerta de otro de los palacios, el de doña Juana Enríquez, nieta de la citada Inés de Ayala, que fue quien donó el conjunto de las casas para fundar el convento.

IX.1.h **Iglesia de San Andrés**

Ave María, s/n. Bajar rodeando el palacio. Horario: de 18:30 a 20; domingos y festivos de 9 a 13:30.

Su estado actual es el resultado de sucesivos períodos artísticos que dejaron su huella, en un proceso paralelo al desarrollo histórico de la ciudad de Toledo. Es probable que ya en tiempos visigodos existiera aquí una iglesia, a la que debieron pertenecer un relieve empotrado ahora en la fachada y dos pilastras en el interior. Debió de ser mezquita musulmana a comienzos del siglo XI, época de la que se conserva un cipo funerario fechado en el año 1001, y muy posiblemente la parte baja de la torre. Tras la conquista de Alfonso VI en 1085 fue consagrada al culto cristiano, y en 1150 el edificio sufrió un incendio, según consta en los Anales Toledanos. Debió de ser reparada enseguida, pues en 1156 ya aparece citada en documentos mozárabes.
A finales del siglo XII se pueden fechar dos obras interesantes por la influencia almohade que denotan: la portada, única entre las toledanas por el tipo de arquillos ciegos en el friso de la parte superior, y dos bóvedas de *mocárabe* en el crucero, relacionables con otras que existen en las Huelgas de Burgos. También corresponden al período mudéjar las tres naves con arcos de herradura en ladrillo y un claustro que fue destruido hace unos años.

Iglesia de San Andrés, portada, Toledo.

Ya del último tercio del siglo XIV se conserva un sepulcro en la nave del evangelio, decorado con yeserías que representan un fondo vegetal sobre el que se sitúan personajes sentados en tronos. El tema, interpretado como alusión a los bienaventurados en el Paraíso, se repite en otros ejemplos toledanos, también mudéjares, de esos años.
Al cuerpo de naves se añadió una cabecera gótica con espléndidas bóvedas de crucería, que fue edificada a partir de 1507 por don Francisco de Rojas, embajador de los Reyes Católicos, como capilla funeraria para su linaje.

RECORRIDO IX *La huella del pasado: iglesias, sinagogas y palacios*
Toledo

Iglesia de Santiago del Arrabal, arcos de las naves, Toledo.

Finalmente, entre 1630 y 1637 se reformaron las naves, sustituyendo los soportes por columnas dóricas al gusto clasicista de la época, según proyecto de Bernardo del Portillo ejecutado por Francisco Espinosa. El aspecto que hoy muestra la iglesia se debe a la restauración de 1975, cuando se eliminó un pórtico adosado al lado norte que ocultaba la portada mudéjar.

IX.1.i Iglesia de Santiago del Arrabal

Calle Real del Arrabal. Para llegar hasta la iglesia de Santiago se recomienda callejear por el centro, subir hasta la Catedral y recorrer la calle Comercio (se puede visitar la mezquita de Tornerías) y la plaza de Zocodover. Luego, coger el coche y bajar hasta la iglesia.
Horario de misas: a las 8 y a las 19:30 (en verano a las 20); los domingos a las 8:30, 12:30, 13:15 y 19:30.

El nombre se lo debe a estar situada en el arrabal del Norte, que ya existía en época musulmana. Es la única de las parroquias mudéjares toledanas que conserva completa la estructura primitiva, recuperada tras las restauraciones de 1958 y 1973. En el mismo emplazamiento hubo edificaciones anteriores, como prueban los fragmentos de frisos de época visigoda empotrados en el ábside. También es posible que se utilizara el *alminar* de una mezquita para torre, como parece sugerir el hecho de ser una construcción aislada, el tipo de aparejo de los muros y el doble arco de herradura en la ventana. El cuerpo alto del campanario se debió añadir a mediados del siglo XIII, cuando se hizo el actual edificio de la iglesia, lo que concuerda con la tradición que atribuye

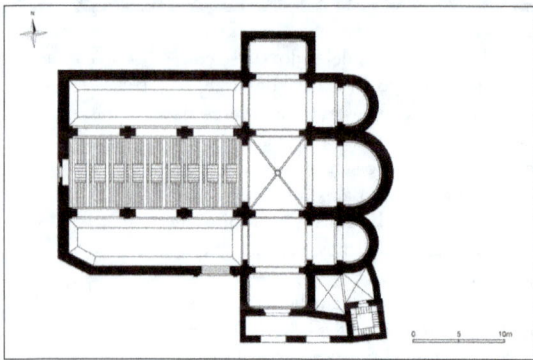

Iglesia de Santiago del Arrabal, planta, Toledo.

Iglesia de Santiago del Arrabal, arcos de las naves, Toledo.

Iglesia de Santiago del Arrabal, sección, Toledo.

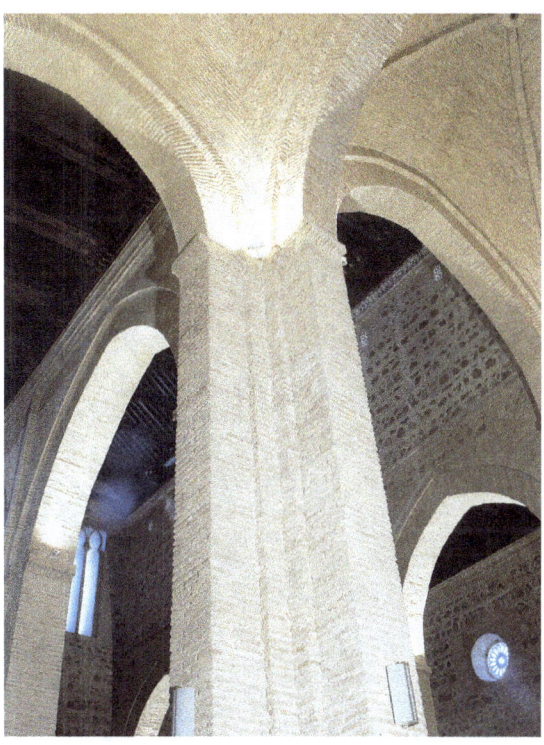

la iniciativa de la obra al rey Sancho II de Portugal, hacia el año 1245.

El modelo de iglesia es representativo de la llamada "segunda fase" del mudéjar toledano, caracterizada por la influencia del románico castellano en el tipo de planta con tres ábsides semicirculares y la incorporación de la nave del crucero. El mismo origen explica la organización decorativa de la cabecera, con series superpuestas de arquerías ciegas. Estos rasgos, claramente arcaizantes en la fecha de construcción, se mezclan con referencias al arte gótico, como las proporciones esbeltas o el empleo de bóveda de crucería en el tramo central del crucero. Las naves se cubren con techumbres de madera mudéjares, y la nave central conserva una antigua *armadura de par y nudillo*. En cuanto a la herencia islámica, es visible en el tipo de fachadas cuyo esquema deriva de la arquitectura califal cordobesa: arco de herradura cobijado por otro lobulado y friso de arcos entrecruzados encima, destacando como novedad las dos pilastrillas que encuadran la portada, una solución frecuente en edificios toledanos posteriores.

Se recomienda, al salir de la ciudad, ir hasta el mirador que se encuentra próximo al Parador Nacional, desde donde se contempla, sobre todo al atardecer, una espectacular vista panorámica de la ciudad y del meandro del río.

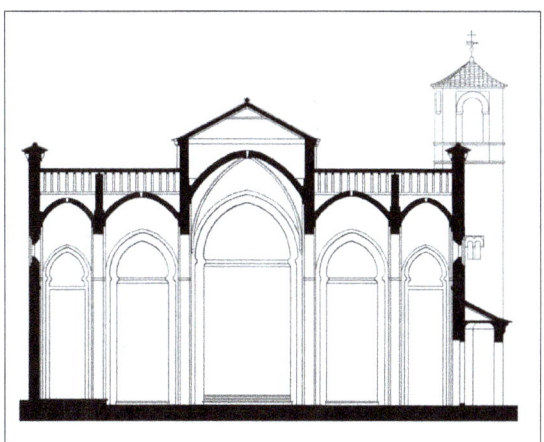

YESERÍAS DEL MUDÉJAR TOLEDANO

María Teresa Pérez Higuera

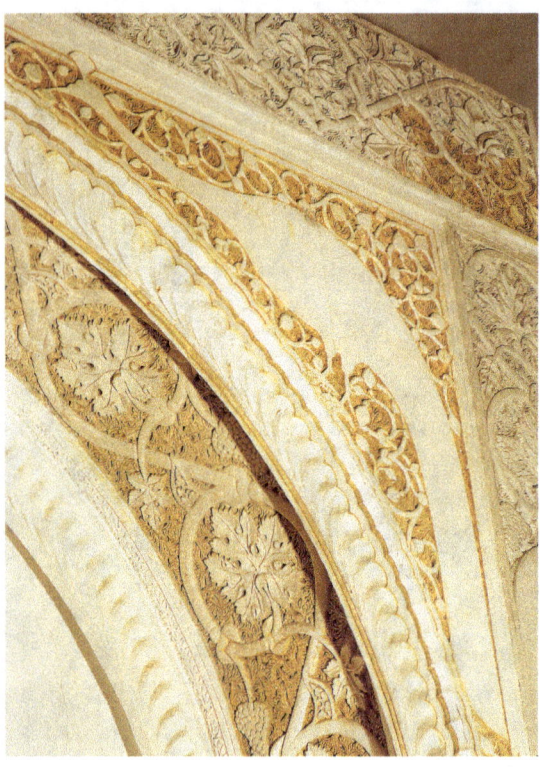

Convento de la Concepción Franciscana, arco de yesería de la capilla de San Jerónimo procedente del palacio de Pedro I, detalle del pavo real, Toledo.

El interés de las yeserías toledanas se debe sobre todo al hecho de que para ellas se creó todo un repertorio de motivos propio y original que se difundió más allá de su área geográfica, hasta el punto de que se pueden clasificar como obra de maestros toledanos gran parte de las localizadas en el norte de Castilla y Andalucía. Además, la datación —exacta en algunos casos y bastante aproximada en otros— permite conocer la evolución de los temas, desde los restos más antiguos, correspondientes al siglo XI, hasta los típicos del Renacimiento, pasando por los de mediados del siglo XV.

En términos generales, el estudio de las yeserías toledanas permite establecer dos grandes etapas. En la primera dominan los elementos de raíz islámica, apreciables sobre todo en la decoración de pequeños motivos vegetales próximos al repertorio almorávide, como los que se encuentran en Santa María la Blanca o en un palacio conservado en la clausura de Santa Clara. A veces estos motivos se mezclan con tramas de lacería de ascendencia almohade, como muestran varios sepulcros en el claustro de la Concepción Francisca. Estos caracteres pervivieron en la primera mitad del siglo XIV, en el llamado Salón de don Diego, situado en la plaza de la Magdalena, y en el Taller del Moro, aunque incorporando motivos similares a los utilizados en el arte nazarí. Desde mediados del siglo XIV, a partir de la decoración de la sinagoga del Tránsito (fechada hacia 1357), a la tradición islámica se añadieron formas inspiradas directamente en la flora naturalista gótica, como la hoja de la vid o la del roble. Esta combinación define el repertorio toledano en obras como el Salón de Mesa y diversas estan-

El uso de yeserías para cubrir los paramentos interiores de los edificios fue un sistema de decoración habitual en el arte hispano-musulmán, y como tal se utilizó en la arquitectura mudéjar. Los ejemplos que todavía se conservan han perdido la policromía, pero en un primer momento las yeserías estuvieron coloreadas, con abundancia de rojo y azul. Esto permitía fingir en las paredes el efecto de los tapices y telas de seda que adornaban los salones de los palacios, con la ventaja de ser más económico y resistente que los tejidos.

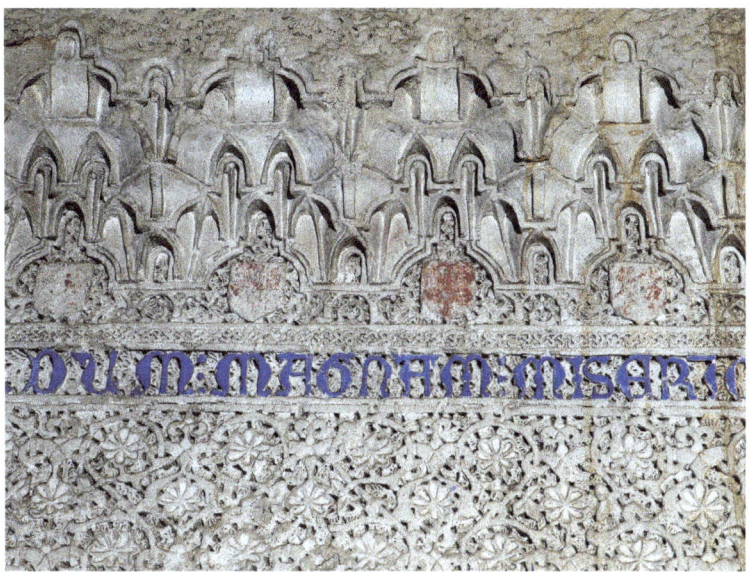

Iglesia de San Andrés, detalle de las yeserías del sepulcro, Toledo.

cias de los palacios de los Ayala, en Santa Isabel de los Reyes. Una nota característica y original ya de finales del siglo XIV es la presencia de figuras silueteadas en plano. Estas figuras pueden ser de pavos reales o de personajes. Ejemplos de lo primero son el arco de la capilla de San Jerónimo en la Concepción Francisca y otros que están fuera de Toledo: en Tordesillas y en el alcázar de Sevilla. Las siluetas de personajes, por su parte, aparecen en el llamado Arco del Obispo, en la cuesta de San Justo; en un sepulcro de la iglesia de San Andrés y en el friso conservado en el interior del Seminario Menor, en la plaza de San Andrés. Este último es un ejemplo excepcional, ya que conserva restos de policromía. Las de mediados del siglo XV incluyen motivos del gótico flamígero, como las del palacio de Fuensalida. Y las renacentistas pertenecen al llamado estilo Cisneros, uno de cuyos ejemplos más representativos es la sala capitular de la catedral de Toledo.

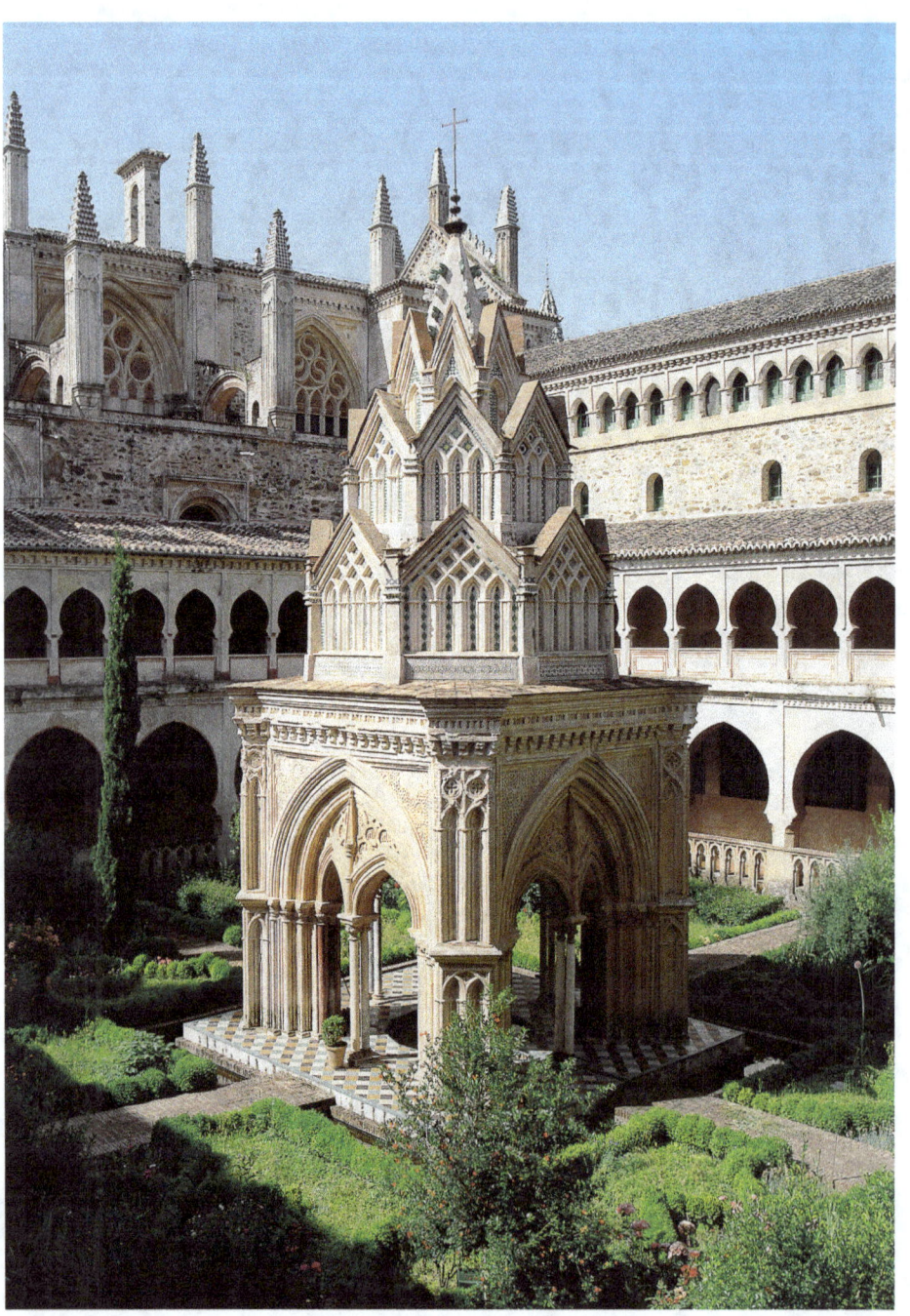

RECORRIDO X

Mecenazgo nobiliar y monástico

María Pilar Mogollón Cano-Cortés

Este recorrido forma parte del programa **"Una entrada al Mediterráneo"** cofinanciado por la Unión Europea en el marco de la Acción Piloto España-Portugal-Marruecos. Art. 10 FEDER.

Primer día

X.1 GUADALUPE
 X.1.a Real Monasterio de Nuestra Señora de Guadalupe
 X.1.b Colegio de Humanidades o de Gramática y Canto (opción)
 X.1.c Granja de Mirabel

X.2 LLERENA
 X.2.a Torre de la iglesia parroquial de Nuestra Señora de la Granada
 X.2.b Casa Zapata - Residencia del Tribunal de la Inquisición
 X.2.c Casa Prioral
 X.2.d Viviendas en el casco antiguo

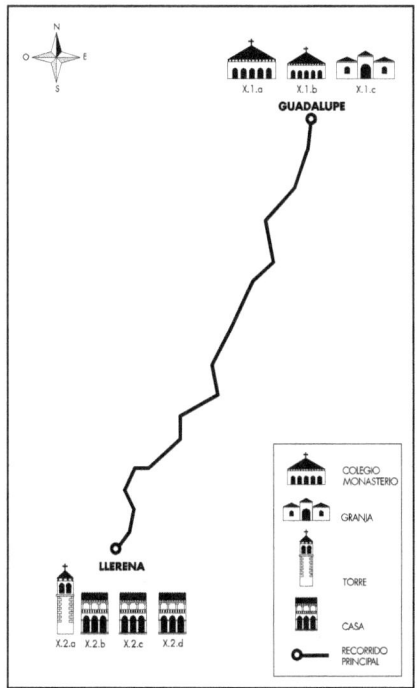

Real Monasterio de Nuestra Señora de Guadalupe, templete central del claustro mudéjar o de los Milagros.

Monasterio de Santa María de Tentudía, vista general, Calera de León.

Durante la dominación almohade de al-Andalus, la actual Extremadura fue la frontera militar entre los cristianos, al norte del Tajo, y los musulmanes, al sur de Sierra Morena. Las poblaciones extremeñas tuvieron por ese motivo una función esencialmente militar, como se deduce de las importantes defensas almohades que se conservan en lugares estratégicos, como Cáceres y Badajoz o, a una escala más pequeña, Montemolín y Reina. La posesión definitiva de este amplio territorio fronterizo era sumamente importante, incluso para la definición de las demarcaciones políticas y eclesiásticas de las coronas de Castilla y León. Cuando, a mediados del siglo XIII, quedó definitivamente reconquistada la Transierra, y con el fin de consolidar el avance cristiano hacia Andalucía, gran parte del territorio existente en lo que hoy es Extremadura, que estaba prácticamente despoblado, fue entregada a diversos señores para su control y dominio, amplias extensiones quedaron bajo el poder de las órdenes militares del Temple, Alcántara y Santiago. La primera desapareció a principios del siglo XIV, y sus posesiones pasaron a incrementar las de las dos restantes y las de algunos señoríos solariegos que aumentaron sus territorios en el siglo XV.

Entre los terratenientes, las órdenes militares fueron las que mayor número de mudéjares acogieron. A finales del siglo XV en ellas se encontraba algo más del 80% de los mudéjares extremeños, ocupando las fértiles tierras de la Baja Extremadura. El señorío más pujante y extenso de la región, el de Feria, abarcaba trece localidades y era, si se compara con las demás propiedades señoriales, el que tenía mayor número de mudéjares.

A estas organizaciones político-religiosas que fueron las órdenes militares debemos la mayoría de las empresas artísticas mudéjares extremeñas, a las que habría que añadir las realizadas en el priorato conventual de Guadalupe, centro mariano de especial devoción y singular trascendencia histórica durante la Edad Media y la Edad Moderna.

X.1 GUADALUPE

En el extremo suroriental de la provincia de Cáceres, a caballo de las provincias de Toledo y Badajoz, se extiende la comarca de las Villuercas. Está en una zona montañosa, allí donde los Montes de Toledo penetran en territorio cacereño. Recorrida por numerosos ríos, las laderas de sus montes y sus valles forman un paisaje agreste, intacto y con abundante caza.

Entre las localidades de la comarca sobresale Guadalupe, cuyo origen medieval y posterior desarrollo están ligados a la veneración de la imagen de la Virgen de Guadalupe, que dio nombre al lugar y de la que dependió durante toda su existencia.

Al acercarse a Guadalupe, el viajero verá un frondoso valle rodeado de montañas. Allí, sobre una eminencia, se eleva una enorme fortaleza de piedra rodeada por un caserío de blancos muros. Se trata de la Puebla de Guadalupe, en cuyo centro sobresale el Real Monasterio de Nuestra Señora de Guadalupe, declarado Patrimonio de la Humanidad el 8 de diciembre de 1988 por la Unesco.

X.1.a Real Monasterio de Nuestra Señora de Guadalupe

Acceso con entrada. Visita guiada al museo y a la iglesia.
Horario: de 9:30 a 13 y de 15:30 a 18:30.

El monasterio es una edificación compleja, construida en momentos diferentes y dominada por los contrastes. Bajo su aspecto defensivo exterior esconde un carácter palaciego, con amplios salones y patios, y abundancia de plantas y agua.

Pese al carácter austero de sus muros de piedra, en el interior estallan las brillantes policromías de los alicatados, las pinturas y los dorados. Frente al rigor militar de su perfil, el viajero que traspasa sus muros queda deslumbrado por los ricos tesoros artísticos que guarda en su seno. El origen del insigne santuario se remonta a la Edad Media, al momento en el que, según la leyenda, se descubrió la imagen de Santa María. Algunas crónicas dicen que la imagen fue tallada por el evangelista San Lucas y con el tiempo pasó a ser propiedad del arzobispo de Sevilla, San Leandro. Luego fue enterrada en las apartadas Villuercas, para protegerla de la invasión árabe. Quedó oculta durante siglos hasta que, en el tercer cuarto del siglo XIII, la Virgen mostró el lugar donde estaba escondida la imagen a un pastor cacereño, Gil Cordero, que

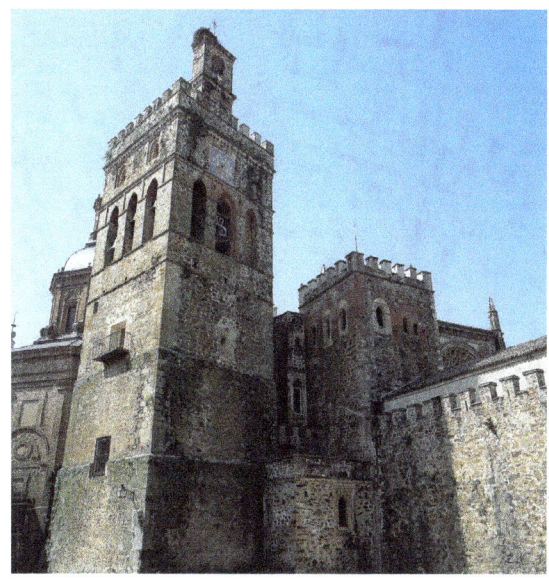

Real Monasterio de Nuestra Señora de Guadalupe, torre campanario y ábside del primitivo templo mudéjar.

RECORRIDO X *Mecenazgo nobiliar y monástico*
Guadalupe

Real Monasterio de Nuestra Señora de Guadalupe, planta.
1- Basílica de Santa María de Guadalupe.
2- Capilla de Santa Paula.
3- Sacristía.
4- Torre de las Campanas
5- Claustro mudéjar o de los Milagros.
6- Pabellón de la mayordomía y portería.
7- Pabellón de la botica y de la enfermería.

recorría la zona apacentando su ganado. Se elevó entonces una pequeña ermita que desde muy pronto fue frecuentada por peregrinos.

Guadalupe, además de ser un importante centro de devoción y peregrinación, jugó un destacado papel histórico durante las edades Media y Moderna, como lugar de fructíferos encuentros diplomáticos, panteón real y sitio de descanso de algunos monarcas.

En su iglesia fueron enterrados Enrique IV y su madre, la reina María de Aragón, devotas de la Virgen de Guadalupe. A ella fueron en repetidas ocasiones los Reyes Católicos. Para ellos se construyó en el último cuarto del siglo XV la Hospedería Real, destruida a mediados del siglo XIX. En sus proximidades, en Madrigalejo, murió el rey Fernando el Católico cuando iba de camino a Guadalupe. También visitó el lugar el almirante Cristóbal Colón, que dio el nombre de Santa María de Guadalupe a una de las islas de las Antillas. Felipe II y su sucesor, Felipe III, la visitaron en repetidas ocasiones, y esta tradición de visitas regias ha continuado hasta nuestros días.

El poder económico del monasterio llegó a ser enorme, debido a las numerosas limosnas, donaciones y privilegios reales, que permitieron a los monjes adquirir fincas y ganados, y levantar importantes edificios.

Las diversas obras que fueron configurando el monasterio durante sus tres primeras centurias, siglos XIV-XVI, tienen en común el ser obras mudéjares, lo que lo convierte en el conjunto más representativo del mudéjar extremeño.

No obstante, el conjunto monacal siguió ampliándose en etapas posteriores, por lo que no le faltan interesantes testimonios renacentistas y barrocos. Estas adiciones se localizan en la parte oriental, donde en los últimos años del siglo XVI se añadió la capilla de San José o relicario; a mediados del siglo XVIII, la sacristía; a finales de ese mismo siglo, el camarín de la Virgen y, por mano de Manuel de Larra Churriguera, la iglesia nueva (hoy Auditorio).

Dada la complejidad del monasterio, hemos optado por hacer un recorrido por el mudéjar guadalupense siguiendo un orden cronológico.

El primer espacio que proponemos es el templo, lugar donde se encontró la imagen de Nuestra Señora de Guadalupe y origen del monacato. A continuación

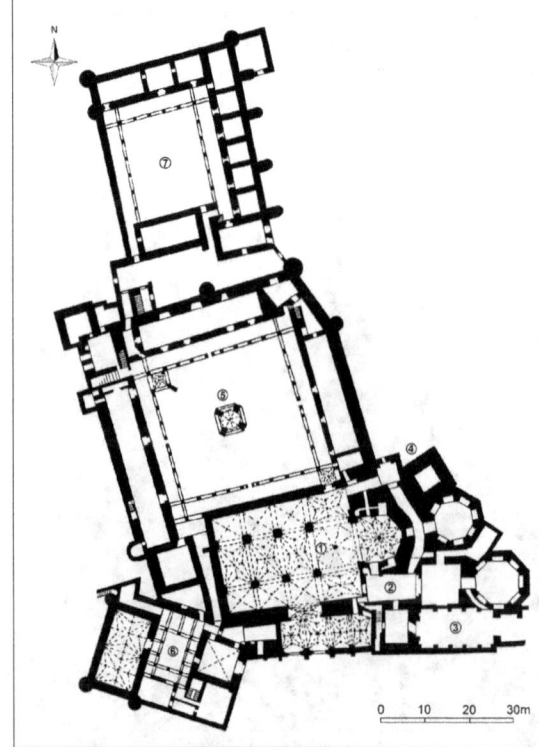

RECORRIDO X *Mecenazgo nobiliar y monástico*
Guadalupe

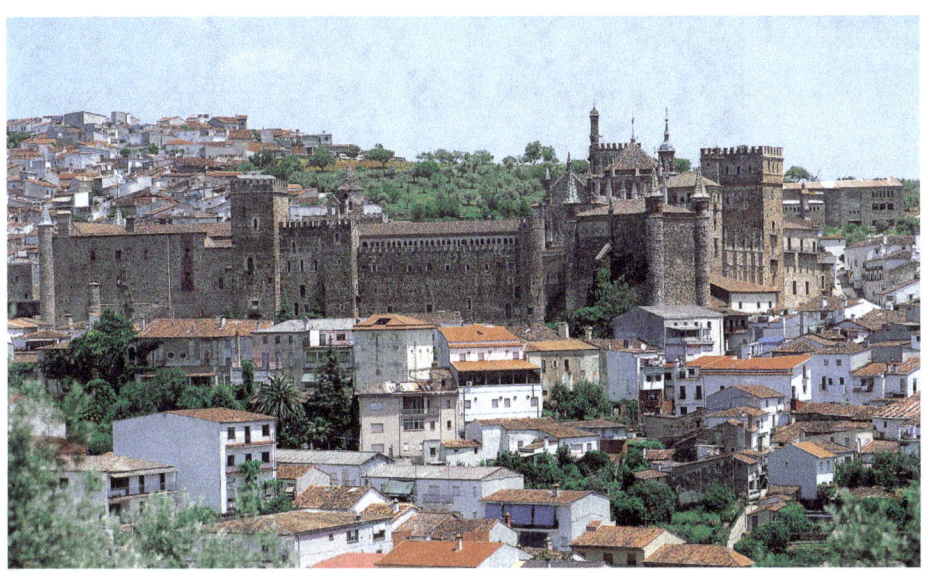

Real Monasterio de Nuestra Señora de Guadalupe, vista general.

pasaremos a la zona septentrional del templo, donde está el magnífico claustro mudéjar, realizado tras la llegada de la orden jerónima a Guadalupe, entre 1389 y 1405. En el ángulo suroeste del conjunto se añadió, en el siglo XV, una edificación destinada a sala capitular y librería, en la zona interior, y a portería y mayordomía, en el espacio que comunicaba con el atrio de la iglesia. La última gran realización mudéjar sustituyó, en el primer tercio del siglo XVI, a otra ya existente en el siglo XIV: el pabellón de la enfermería y la botica.

El primer lugar que suele visitar el viajero recién llegado es el templo de Nuestra Señora de Guadalupe, levantado en el lugar donde se descubrió la talla de la Virgen. Esta es una escultura protogótica de fines del siglo XII o principios del XIII, realizada en madera de cedro y que, desde hace siglos, aparece vestida.

En el Archivo Histórico Nacional se conserva un documento fechado en 1340 por el que el rey Alfonso XI, tras la victoria del Salado, concedió una serie de privilegios y donaciones al santuario. El documento informa, además, que el monarca mandó levantar un nuevo templo en Guadalupe porque el que había era pequeño y estaba arruinado. Es posible que estos datos se refieran a los restos de un ábside mudéjar que se conserva en la parte oriental del actual templo, junto al camarín y la torre de las campanas.

La porción del semicilindro conservada está hecha en ladrillo y presenta modillones de lóbulos que sostienen el alero del tejado. Arquerías ciegas enmarcadas en rectángulo configuran el frente del ábside y se suceden, de abajo arriba, con ejes alternantes, el arco *túmido* o de herradura apuntado, el de medio punto, el apuntado y de nuevo el *túmido*. El tipo de arco

RECORRIDO X *Mecenazgo nobiliar y monástico*
Guadalupe

Real Monasterio de Nuestra Señora de Guadalupe, rosetón de lacería del hastial del templo.

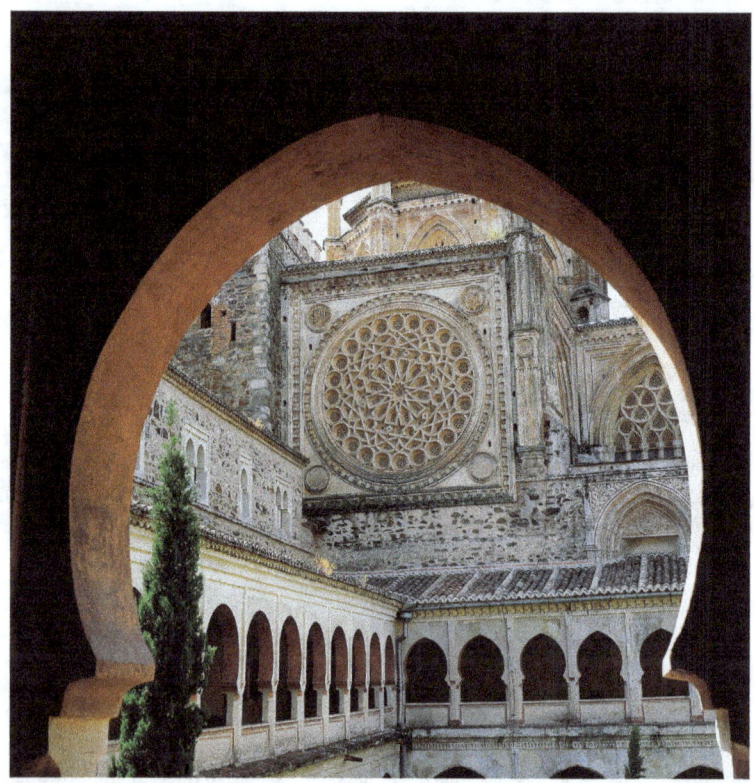

empleado, su forma semicircular y la alternancia en los ejes de los arcos producen una obra en la que se combinan elementos típicos del mudéjar toledano y del mudéjar castellano-leonés, por lo que cabe pensar en la independencia de este ejemplar respecto a otras zonas mudéjares, aunque esta independencia no implique desconocimiento de lo que se estaba realizando en otros lugares, sino todo lo contrario, como ha indicado el profesor Borrás.

Este templo fue sustituido por otro, que, según nos informan las crónicas del siglo XVI, se llevó a cabo en los inicios del siglo XV, tras la llegada de los jerónimos a Guadalupe. A juicio de algunos estudiosos, las obras realizadas entonces por el padre Yáñez se reducen a ciertas modificaciones de un templo ya existente, de la etapa del priorato secular, en el tercer cuarto del siglo XIV. Es muy probable que las obras de adaptación y ampliación del templo, realizadas en los primeros años del siglo XV, se deban al maestro Rodrigo Alfonso, quien en 1389 había comenzado la construcción del claustro de la catedral de Toledo, y es posible que a él se refiera el epitafio funerario que puede leerse en un

RECORRIDO X *Mecenazgo nobiliar y monástico*
Guadalupe

azulejo del siglo XVIII, a la entrada del templo.

La iglesia actual es una construcción gótica de tres naves, con crucero no señalado en planta. Las naves están separadas por arcos apuntados enmarcados en *alfiz*, que apoyan en pilares fasciculados góticos de gran sobriedad. La parte alta del templo se anima por la presencia de numerosos vanos apuntados con rica tracería gótica y por las rosetones con lacería mudéjar de los brazos del crucero, realizados con ladrillo aplantillado y yesería, el sistema constructivo dominante en estas zonas altas y en la fachada principal de la iglesia. Distintos tipos de bóvedas —de crucería, sencilla, de terceletes y estrellada— cierran los diversos espacios del templo.

Con la llegada de los jerónimos también se realizó el magnífico coro elevado, necesario para una nutrida comunidad religiosa que dedicaba bastantes horas de la jornada a los oficios litúrgicos.

Por el lado de la epístola, en la parte oriental del templo, se adosa la capilla de Santa Paula, construcción que conserva restos de pinturas murales a base de lacería mudéjar y una inscripción ilegible en caracteres góticos. Esta sala comunicaba con la antigua sacristía, que hoy sirve de paso a la actual y que se concluyó, según una inscripción, en 1647. En ella destacan los ocho lienzos realizados por el pintor extremeño Francisco de Zurbarán.

El campanario del templo se halla extramuros, pero comunicado con la muralla de protección del monasterio a través de dos arcos-puentes, como una torre *albarrana*. La torre de las campanas cuenta con un primer cuerpo macizo sobre el que se superponen diversas cámaras. Esta original torre se construyó en 1363, en tiempos del prior Toribio Fernández, según contaba una inscripción que quedó tapada por el camarín.

Al llegar los jerónimos a Guadalupe tuvieron que adaptar las edificaciones existentes a las necesidades de una orden regular. Por este motivo es de suponer que allá por el año 1389, fecha de la llegada de los monjes al lugar, se inició el claustro mudéjar, que se adosó al muro norte de la iglesia.

El muro norte de la iglesia formaba parte de la muralla defensiva construida en el tercer cuarto del siglo XIV, durante el priorato secular. Los sobrios lienzos de muralla son de mampostería, y a ellos se adosan torres cuadrangulares y semicilíndricas coronadas por merlones. De planta rectangular, la fortaleza está recorrida por andenes que permiten la comunicación en la zona alta, de acuerdo con necesidades defensivas que hacen de este recorrido algo bastante frecuente en los castillos de la época.

Dentro del recinto amurallado se instaló el claustro, que cuenta con diversas cámaras, cocina, refectorio, ropería, sala capitular, celdas y capillas. Las obras debieron finalizar en torno al año 1405, momento en que se concluyó el templete central, obra de Fray Juan de Sevilla.

El conjunto evoca el paraíso con los mismos elementos de un patio palatino musulmán: andenes cruciformes, castillete central que recuerda una *qubba* islámica, rica vegetación y fuentes cantarinas. El célebre claustro mudéjar o de los Milagros, por los lienzos que cuelgan de sus muros, puede considerarse como una obra singular del arte mudéjar más puro y brillante. En él intervinieron los monjes, en colaboración con los maestros, según nos informa un manuscrito del siglo XV.

Este claustro tiene planta rectangular, con dos cuerpos de arquerías en cada lado y doble número de arcos en la zona alta que en la baja. Las galerías están formadas por

arcos túmidos con los salmeres muy salientes, siguiendo las formas almohades, aunque en el lado este encontramos algunos de herradura sencilla, probablemente porque fue por aquí por donde se inició el claustro. Los arcos están enmarcados en *alfices* y montan sobre pilares cuadrados con las aristas en chaflán, manteniendo su particular policromía. Las galerías se cubrieron con *alfarjes* mudéjares, decorados con pinturas de temas vegetales y emblemas reales.

En 1405, Fray Juan de Sevilla levantó en el centro del claustro un templete o castillo para cobijar una fuente que desapareció en el siglo XVIII. El templete es la pieza más rica del mudéjar extremeño y recuerda algunas realizaciones aragonesas. La feliz combinación del ladrillo aplantillado, el yeso y los azulejos, amén de su original tipología, produjeron una obra excepcional encaminada a ensalzar a la Virgen.

Las diversas alas situadas en la parte baja del claustro son hoy museos en los que se exponen las riquezas artísticas del monasterio: bordados, escultura, pintura y libros miniados.

Las galerías altas estuvieron ocupadas por los dormitorios.

La entrada al monasterio desde el atrio se hace por el pabellón de la librería y la mayordomía, conjunto que data de dos momentos muy próximos entre sí de la segunda mitad del siglo XV. En una primera etapa se hizo la librería, con el dinero que para este efecto había destinado el que había sido prior de Guadalupe, el padre Illescas, entonces obispo de Córdoba.

Pocos años después el edificio se resintió, por lo que hubo de ser reformado, y se añadieron unos torreones cilíndricos en las esquinas. La comunidad aprovechó para realizar lo que sería mayordomía y portería, con un despacho para el prior, algunas oficinas, el arca donde se depositaba el dinero y la portería, que, según el padre Talavera, exhibía en la entrada las estatuas de Nuestra Señora, San Jerónimo y San Agustín, hoy perdidas.

En esta intervención se hizo un claustro pequeño que servía para poner en contacto ambas construcciones. Este es el denominado Patio de la Mayordomía, que, aunque sufrió diversas reformas, todavía conserva el carácter mudéjar en su único cuerpo. Los arcos son de medio punto, algo peraltados, enmarcados por un *alfiz* muy pronunciado que se prolonga hasta el nacimiento de los pilares octogonales. Las crujías estuvieron cerradas por cubiertas de madera que fueron sustituidas en el siglo XVIII por las actuales bóvedas.

La última gran intervención mudéjar se produjo en el primer tercio del siglo XVI. Se trata de un recinto nuevo destinado a enfermería, farmacia y escuela de medicina. Denominado Pabellón de la Botica y la Enfermería, sustituyó a un hospital de mediados del siglo XIV que actualmente es hospedería.

El resultado final, bastante diferente al plan inicial, es un conjunto de planta rectangular con muros de mampostería y torrecillas semicilíndricas coronadas por chapiteles polícromos en tres de los ángulos. Un patio espacioso, con triple cuerpo de arquería en tres de los frentes, regula las diversas cámaras. Aunque el patio viene siendo conocido con el apelativo de "gótico", en realidad conviene considerarlo como una obra mudéjar, porque en él encontramos elementos propios de este estilo. Dichos elementos, que están presentes en el monasterio desde la realización del primer claustro, son el empleo del ladrillo aplantillado, el uso de pilares achaflanados —de origen almohade— y las yeserías. Como corresponde a lo tardío de

RECORRIDO X *Mecenazgo nobiliar y monástico*
Guadalupe

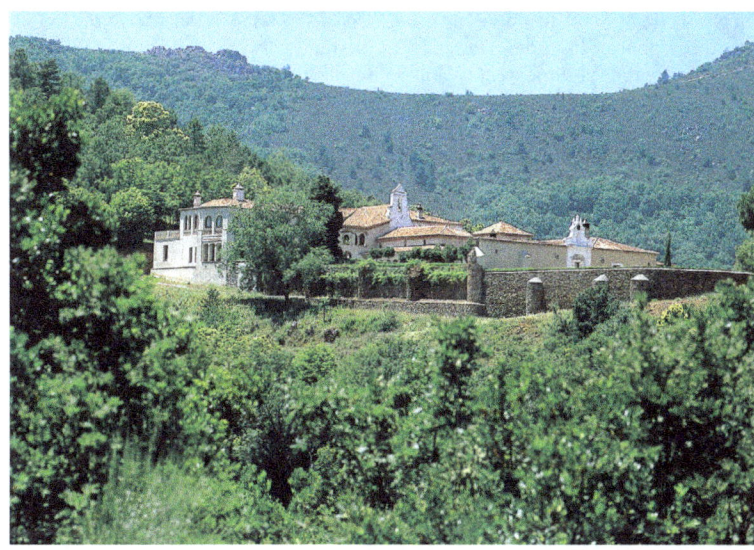

Granja de Mirabel, vista general, Guadalupe.

la fecha de su realización, en el patio encontramos también otros elementos compositivos y decorativos no mudéjares.

X.1.b **Colegio de Humanidades o de Gramática y Canto**
(opción)

Enfrente del monasterio. Actual Parador de Turismo, se puede visitar el patio y las zonas comunes.

En el segundo cuarto del siglo XVI, los jerónimos construyeron un nuevo edificio destinado a colegio para un nutrido grupo de niños que integraban el coro y a los que se enseñaba canto y gramática. El colegio estaba separado del conjunto monacal por una calle, se hallaba próximo a la plaza Mayor, y desde 1990 es Parador Nacional de Turismo, por lo que está muy reformado.
El patio principal presenta numerosos contactos con el claustro mudéjar y con el de la mayordomía del monasterio vecino. Del antiguo claustro mudéjar toma los *arcos túmidos* que configuran el cuerpo alto, y del patio de la Mayordomía toma los arcos de medio punto enmarcados en *alfiz* de la galería baja. Los *arcos túmidos* del cuerpo alto doblan en número a los de medio punto de la arquería baja, pero, a diferencia de estos, no están encuadrados en *alfiz*. El patio del colegio también sigue al claustro mudéjar en el tipo de soporte —pilares achaflanados— utilizado en ambos pisos.

Se recomienda dar un paseo por el "barrio viejo", con trazado urbano medieval, donde abundan las típicas casas porticadas.

X.1.c **Granja de Mirabel**

*A 6 km, tomar la antigua carretera y, tras una curva muy cerrada, tomar el camino de tierra, rodeado de un paisaje espectacular.
Horario: jueves de 9 a 12:30 y de 17 a 20.*

RECORRIDO X *Mecenazgo nobiliar y monástico*
Llerena

La granja de Mirabel sirvió de lugar de descanso y retiro a los monjes jerónimos y algunas personas importantes. En la actualidad es propiedad particular y está declarada monumento nacional.

Aunque externamente no presenta demasiados elementos artísticos, los estanques, rítmicas galerías, amplios patios, cómodas estancias y recogida capilla de su interior justifican, sumados a las excelencias del lugar, que este lugar idílico fuese escogido para el descanso de los monjes.

El núcleo principal de la granja fue construido en la última veintena del siglo XV. Se trata de un patio que, siguiendo las fórmulas compositivas del monasterio vecino, centraliza diversas cámaras. Es un espacio cuadrado limitado por galerías con dos cuerpos de arcos, de medio punto en la parte baja y carpaneles en la zona superior, enmarcados en *alfiz* y sobre pilares achaflanados. Tres de las galerías comunican con estancias, pero la cuarta proyecta sus perfiles sobre las aguas de un estanque en medio de un jardín. Bastante interesante es una pequeña capilla dedicada a la Magdalena, con paso desde una galería del claustro, en la que encontramos una puerta de madera decorada con lacería mudéjar y una *armadura de limas* cerrando el presbiterio. Obras de restauración recientes han puesto al descubierto pinturas góticas.

> *Villuercas-Ibores*
> *Al norte de Guadalupe se encuentra la sierra de las Villuercas y la comarca de Los Ibores. Encinares, robledales, alcornocales y castañares se combinan con grandes zonas ocupadas por monte bajo, jaras y brezos. Los resaltes de las sierras cuarcíticas de dirección noroeste-sureste, otorgan un carácter agreste a la zona, de gran importancia para la caza mayor.*
> *El clima de estas comarcas es de los más suaves de Extremadura, con lo que encontramos un paisaje agrario muy humanizado, caracterizado por la presencia de olivos, cerezos, castaños y pinares.*
> *Las edificaciones tradicionales emplean los materiales de la zona desde hace siglos (pizarras, maderas de frutales), lo que ha dado lugar a un patrimonio arquitectónico de gran interés.*

X.2 LLERENA

Se halla al sur de la provincia de Badajoz, en la comarca de su mismo nombre. En su término encontramos un paisaje variado, con llanuras en el norte y un relieve más abrupto en el sur, donde comienzan las estribaciones de Sierra Morena. La población se extiende por una llanura con amplios campos de cereales.

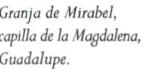

Granja de Mirabel, capilla de la Magdalena, Guadalupe.

RECORRIDO X *Mecenazgo nobiliar y monástico*
Llerena

Torre de la iglesia parroquial de la Granada, fachada y torre, Llerena.

El origen la ciudad (título otorgado por Felipe IV en 1641) de Llerena parece remontarse a la Edad Media, y desde entonces su historia aparece ligada a la orden militar de Santiago. Tras su conquista, a mediados del siglo XIII, fue entregada por Fernando III a dicha orden para su defensa y repoblación. En 1297 se le otorgó el fuero. Desde el siglo XIV residieron en ella algunos maestres santiaguistas, lo que aumentó su prestigio, al servir de lugar de reunión para algunos acontecimientos señalados en la vida de la orden. En el siglo XV se convirtió en la capital de la diócesis del priorato de San Marcos de León, de la orden de Santiago, de la que dependieron medio centenar de poblaciones. En 1478 los Reyes Católicos establecieron en Llerena el Tribunal de la Inquisición, con una amplia jurisdicción. Todo ello hizo posible que en el siglo XVI Llerena fuera una villa activa y próspera, con una economía en alza y una población abundante. El hecho de ser uno de los núcleos más importantes de la región dio lugar a una demanda arquitectónica variada y a la consiguiente dinámica constructiva.

RECORRIDO X *Mecenazgo nobiliar y monástico*
Llerena

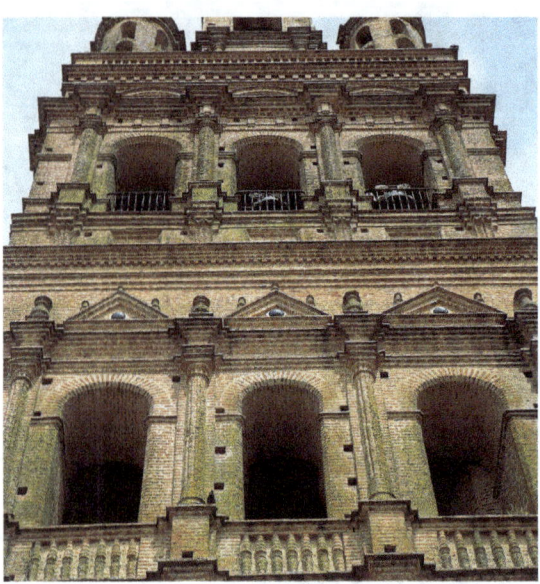

Torre de la iglesia parroquial de la Granada, detalle de la torre, Llerena.

X.2.a **Torre de la iglesia parroquial de Nuestra Señora de la Granada**

En la plaza Mayor. Se puede visitar el interior de la torre.
Horario: de 10 a 12 y de 19 a 21 de lunes a viernes; sábados de 19 a 21 y domingos de 12 a 14.

El templo parroquial ocupó el centro de la población amurallada, gestándose en su entorno la plaza Mayor. En la documentación figura bajo la advocación de Nuestra Señora hasta los inicios del siglo XVI, para pasar a denominarse Nuestra Señora de la Granada a lo largo de ese siglo.
Según algunos documentos, la fundación del templo tuvo lugar en el último tercio del siglo XIV, por el entonces maestre de la orden de Santiago don García Fernández Mexía y Guzmán. Gracias a los datos facilitados por los libros de visitas de la orden de Santiago, sabemos que a finales del siglo XV el templo era de tres naves separadas por arcos y con cubiertas de madera, la central con lacería. Es muy probable que se tratase de una edificación mudéjar de la que solo nos ha llegado la parte inferior de su torre parroquial.
Se trata de la torre-fachada más antigua de las conservadas en Extremadura. Se realizó en sillería de piedra y de ella se mantienen los dos cuerpos inferiores. El campanario repite puntualmente la tipología de los *alminares* almohades, con rampas de acceso en torno a un cuerpo en el que se suceden diversas cámaras, como ocurre en el *alminar* de la Giralda de Sevilla, pero la decoración y composición de los vanos, dos puertas y una ventana geminada, nos informan de que se trata de una realización cristiana. El frente occidental de la torre se eleva formando la fachada de los pies del templo. En la parte inferior se sitúa la puerta de entrada, abocinada con arco apuntado, con decoración en sus últimas arquivoltas a base de temas vegetales, heráldicos y puntas de diamante. La separación de ambos cuerpos se realiza mediante una hilada de canecillos de tradición islámica, sobre la que debió volar un alero con dientes de diamantes. En el segundo cuerpo destaca una ventana geminada, con arcos lobulados sobre mainel de mármol, incluida en un arco apuntado de perfil angrelado que da luz al interior de la torre. En la segunda mitad del siglo XVI se debieron añadir los cuerpos superiores.

X.2.b **Casa Zapata**

Por la calle Corredera. Actual sede del Palacio de Justicia.
Horario: de 9 a 14; domingos cerrado.

RECORRIDO X *Mecenazgo nobiliar y monástico*
Llerena

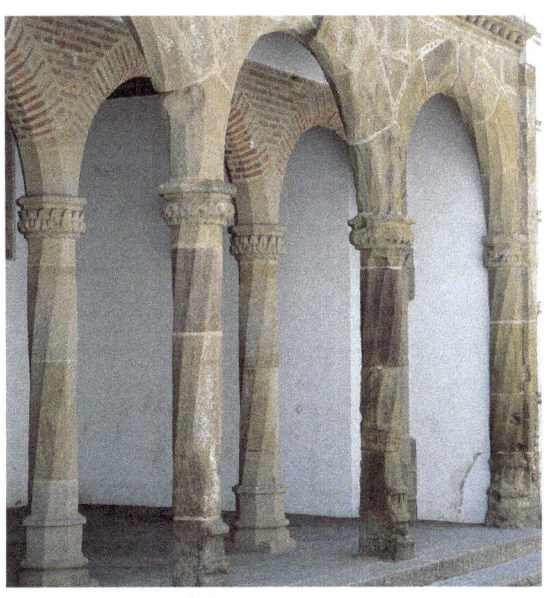

Casa Zapata, arquería de la fachada principal, Llerena.

Casa Zapata, patio, Llerena.

Lo que hoy es Palacio de Justicia fue en su día la residencia del licenciado Luis Zapata, natural de Llerena, y del Consejo de los Reyes Católicos. Fue un hombre activo que tuvo importantes intervenciones en la política del reino.

El palacio, realizado durante el primer tercio del siglo XVI, pasó a ser sede del Santo Oficio, que primero lo alquiló, en 1570, y luego lo compró, veintiocho años después, llevando a cabo una serie de trabajos de acondicionamiento.

Los restos que se conservan de la edificación del siglo XVI, de la que se llegó a decir que era "la mejor casa de caballeros... y mejor que la de muchos grandes", son escasos. Contó con dos puertas de entrada, una en el lado oriental, que aparece hoy tapiada y de la que solo tenemos algunos testimonios acerca de su carácter gótico hispano-flamenco, y la septentrional, que es la que hoy sirve de acceso desde la calle de la Corredera. Esta fachada presenta dos alineaciones de arcos de medio punto sobre columnas de fustes torsos y una cornisa de bolas.

Sabemos por los libros de visitas de la orden que en el siglo XVI el palacio tuvo tres patios, dos de ellos con corredores, un corral y dos torres que tenían treinta y cuatro habitaciones. La sala principal del palacio de Luis Zapata, que en la documentación se denomina "Sala Dorada", estaba en la segunda planta, tenía un oratorio y es muy probable que se cerrara con una cubierta mudéjar.

De todo ello solo nos ha llegado un claustro cuadrado de dos plantas con arquerías de ladrillo. Las galerías del primer piso están formadas por tres arcos peraltados encuadrados en *alfiz* sobre pilares octogonales, y la segunda planta, con cuatro arcos de medio punto rebajado, igualmente con *alfiz*.

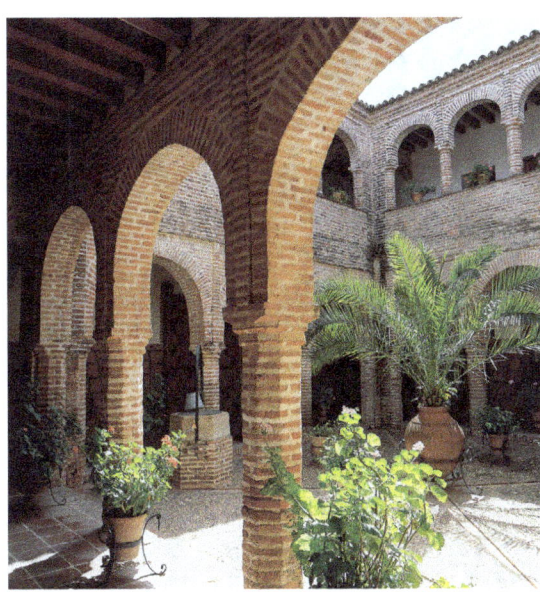

RECORRIDO X *Mecenazgo nobiliar y monástico*
Llerena

X.2.c **Casa Prioral**

Desde la plaza de España por la calle Zapatería. Horario: de 10 a 14 y de 17 a 20 de lunes a viernes.

Esta edificación se hizo en dos etapas constructivas. La primera gran intervención se realizó a finales del siglo XV, en el priorato de García Ramírez, pues las casas priorales estaban en mal estado y eran poco apropiadas para su función. De estos años es la fachada, algo retranqueada respecto de la calle, con una puerta de arco adintelado sobre la que va el escudo del priorato de San Marcos de León.

Por esta puerta se accede a un callejón que comunica con la zona principal del palacio, centralizada por un patio que, en el momento inicial, solo contó con una galería de arcos en el frente oriental. Esta galería es una construcción mudéjar formada por dos pisos de arquerías con una combinación que luego se repitió en la ampliación realizada a mediados del siglo XVI.

A principios del siglo XVI, la casa prioral se convirtió en la primera sede del Santo Oficio de Llerena, que la utilizó hasta mediados de siglo, en que de nuevo pasó a ser la residencia del prior. Fue entonces cuando se realizó una serie de obras que dieron a la construcción su forma definitiva.

Lo más destacado de estas obras es la conclusión del patio principal, al que se añadieron dos lados de galerías, quedando finalmente configurado como una planta cuadrada con dos cuerpos de arquería en tres de sus frentes. Los arcos del piso inferior son de medio punto peraltado mientras que en el alto son carpaneles, y en todos los casos están enmarcados en *alfiz* y apoyan en pilares octogonales con basa y capitel. El patio iba encalado y las galerías se cubrían con techo de madera. Alrededor del patio hay unas treinta estancias, y en las traseras había una huerta con noria.

X.2.d **Viviendas en el casco antiguo**

Pasear por el casco antiguo (calles Bodegones, Cristóbal Colón, Rodrigo de Osuna, San José, Cristo de Palma, Sánchez Prieto, plazuela de la Fuente...). Actualmente el Ayuntamiento está realizando un plan de restauración de las fachadas mudéjares.

Llerena conserva interesantes restos de lo que fue la vivienda doméstica mudéjar, y esto la convierte en uno de los mejores conjuntos extremeños de este género, a pesar de las numerosas reparaciones que se han ido haciendo en las casas durante siglos. Si paseamos por las calles del casco medieval, encontramos equilibradas y blancas fachadas de dos pisos con venta-

Casa Prioral, patio, Llerena.

RECORRIDO X *Mecenazgo nobiliar y monástico*
Llerena

nas geminadas en el cuerpo alto. Estas ventanas están formadas por arcos de herradura, lobulados o de herradura apuntada, enmarcados en *alfiz*. El rectángulo de la fachada se define por líneas de impostas, y en el remate, soportando el alero, se ven modillones islámicos, lobulados o de perfil en nacela. Las casas estaban animadas también por esgrafiados y pinturas murales, de los que quedan algunas muestras apreciables apenas.

Algunos de estos testimonios los podemos contemplar paseando por las calles Cristóbal Colón, Rodrigo de Osuna, San José, Cristo de Palma, Sánchez Prieto, Bodegones o por la plazuela de la Fuente. Es recomendable detenerse en la plaza Mayor, de rítmicos soportales formados por galerías mudéjares documentadas a lo largo del siglo XVI.

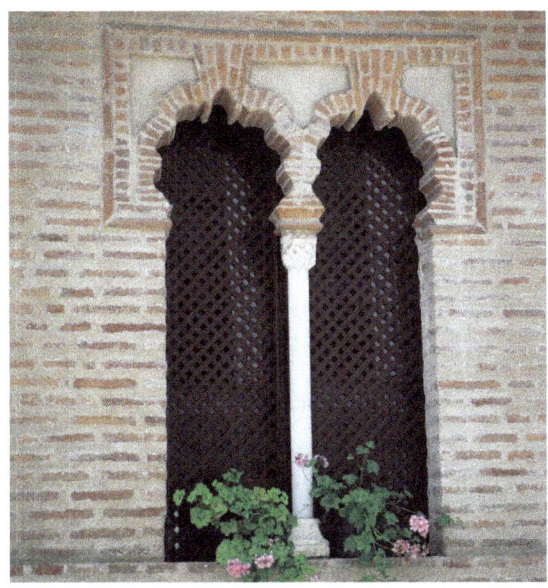

Viviendas en el casco antiguo, ventana geminada en la calle Corredera n.º 10, Llerena.

La dehesa extremeña
La dehesa es una forma de explotación agropecuaria en latifundios, fuente de biodiversidad y calidad ambiental. Los suelos de la zona, demasiado pobres para la agricultura, se utilizan como pastos para la ganadería extensiva. Las encinas o alcornoques —que aparecen suficientemente espaciados como para alcanzar proporciones idóneas— producen la sombra que permite la conservación de los pastos en el estío y la bellota que alimenta los rebaños. Se consigue así un equilibrio productivo muy respetuoso con el medio ambiente, que da lugar a un tipo de paisaje emblemático.

227

RECORRIDO X

Mecenazgo nobiliar y monástico

María Pilar Mogollón Cano-Cortés

Segundo día

X.3 ZAFRA
X.3.a Alcázar
X.3.b Convento de Santa Clara
X.3.c Convento de Santa Catalina
X.3.d Plaza Chica
X.3.e Hospital de San Miguel (opción)

X.4 CALERA DE LEÓN
X.4.a Monasterio de Santa María de Tentudía

Órdenes militares

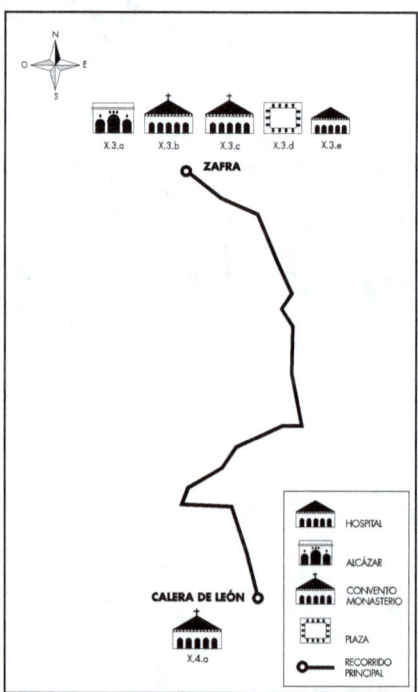

X.3 ZAFRA

Situada en un amplio valle al sur de la provincia de Badajoz, Zafra es una población que conserva interesantes huellas del mecenazgo de la casa de Feria, por lo que en 1965 fue declarada conjunto de interés histórico-artístico.
Parece que en su origen fue una fundación islámica, que disfrutó de una situación estratégica en torno a tres antiguos caminos y que fue reconquistada definitivamente por Fernando III en 1241, fecha a partir de la cual conoció un gran desarrollo comercial y artesanal. Pasó a ser propiedad de diversos nobles hasta que en 1394 fue entregada, junto con otras aldeas dependientes del alfoz pacense, a don Lorenzo Suárez de Figueroa, quien algunos años después estableció en ella su residencia. La familia Suárez de Figueroa rigió el destino de la localidad, primero como parte de su señorío y después como posesión del condado y ducado de Feria. Al convertirse en el centro de un gran feudo, Zafra se vio favorecida por la construcción de importantes edificaciones, como el alcázar, la muralla, diversos conventos, hospitales y otras obras públicas, siendo gran parte de estas obras realizaciones mudéjares. En el siglo XVII, el ducado de Feria entroncó con el marquesado de Priego, y en el siglo XVIII, con el ducado de Medinaceli.

X.3.a Alcázar

Parador Nacional. Concertar la visita en la Oficina de Turismo, tel.: 924 551036.
El acceso a la capilla, actual sala de reuniones, así como a la Sala Dorada, que es una

Alcázar, pinturas murales en la torre del Homenaje, Zafra.

habitación, depende de la ocupación de las mismas. El torreón, que está recién restaurado, se puede visitar, y en la cafetería del parador hay un interesante artesonado.

En el extremo sureste del antiguo espacio urbano intramuros se levantó el alcázar, para que fuese la residencia de los señores de Feria.
La construcción, que responde a una edificación castrense, fue realizada, según rezan dos inscripciones, en tiempos de don Lorenzo Suárez de Figueroa, consejero del rey y mayordomo mayor de la reina. La inscripción situada sobre la puerta de entrada al alcázar indica la fecha de su inicio, 1437, y la emplazada en la torre del Homenaje la de su terminación, 1443.
En el siglo XVI se emprendieron importantes reformas en el edificio, entre las que sobresale la realización de un patio de mármol blanco de líneas clasicistas,

RECORRIDO X *Mecenazgo nobiliar y monástico*
Zafra

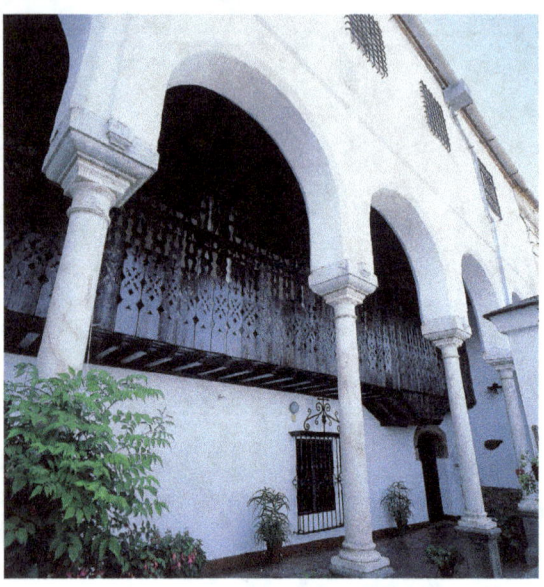

Convento de Nuestra Señora del Valle, galería y ajimez en el patio de la portería, Zafra.

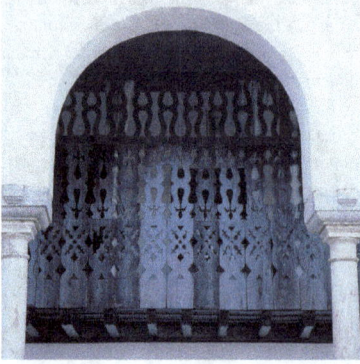

Convento de Nuestra Señora del Valle, detalle de la galería y ajimez en el patio de la portería, Zafra.

aunque se respetaron algunas estancias de la obra anterior, como el presbiterio de la capilla en el piso alto y las pinturas murales que decoraron la cilíndrica torre del Homenaje.

En el interior de esta torre se conserva un zócalo polícromo realizado al fresco con temas figurativos, vegetales, heráldicos y geométricos, con variadas lacerías que recuerdan los azulejos mudéjares.

La cubierta de la capilla, hoy sala de reuniones, es una interesante realización en la que dominan la decoración gótica flamígera y una estructura de tradición islámica. Se trata de una cúpula de madera sobre una base octogonal, formada por ocho faldones quebrados en su mitad y coronados por una piña de *mocárabe*. Toda la composición está cubierta por una delicada labor vegetal dorada que contrasta con el azul del fondo, semejando una deslumbrante bóveda celeste.

La denominada Sala Dorada es otra cámara que aún conserva una cubierta de madera mudéjar. Se trata de un *artesonado* en el que domina una composición geométrica a base de estrellas de ocho puntas, entre las que quedan casetones con jugosos florones dorados. Tiene una rica policromía con decoración vegetal y escudos heráldicos alusivos a la casa de Feria.

X.3.b Convento de Santa Clara

Por la plaza Corazón de María a la calle Sevilla. Convento de clausura de la Orden de Santa Clara, antiguo monasterio de Santa María del Valle. Se puede visitar la iglesia.
Horario de culto: de 17 a 19; en verano de 18 a 20.

El templo del monasterio de Santa Clara se concibió como el panteón funerario de la casa de Feria. En el presbiterio estuvieron hasta el siglo XVIII las urnas marmóreas de los primeros señores de Feria, don Gómez Suárez de Figueroa y doña Elvira Laso de Mendoza, hoy trasladados a un lateral, y en el coro de las monjas reposan otros miembros de la familia,

como don García Laso, fallecido en la guerra de Baza a mediados del siglo XV. Según una inscripción que hay sobre la puerta de la clausura, las obras dieron comienzo en 1428, y el obispo de Badajoz tomó posesión del monasterio, aun sin concluir, dos años después.

Numerosas reformas han modificado la obra original, y las que más la afectaron fueron las realizadas en el siglo XVII. No obstante, aún hoy se puede contemplar el presbiterio original del templo, una construcción mudéjar que repite los modelos de las *qubba*s islámicas que tan gran proyección tuvieron con el mudéjar en las capillas funerarias. La cabecera es un cubo cubierto por una cúpula de dieciséis paños que montan sobre dos líneas de *trompas*, la inferior con aristas y la superior de trompitas triangulares.

Otros espacios monacales conservan realizaciones mudéjares, como es el caso del primer patio de clausura, tras la portería, en uno de cuyos laterales se mantiene una elegante galería formada por cinco arcos de medio punto peraltados y enmarcados en *alfiz*, que montan sobre columnas clasicistas marmóreas de fecha bastante tardía, de los últimos años del siglo XVI. Esta galería cobija el único *ajimez* que se conserva en Extremadura.

X.3.c Convento de Santa Catalina

Por la calle Sevilla, torcer a la izquierda por la calle Fuente Grande, y se desemboca en la calle Santa Catalina. Convento de la Orden Dominicana, se encuentra actualmente desocupado. Concertar la visita en la Oficina de Turismo.

Parece que esta modesta construcción es una fundación debida a doña Inés de Santa Paula en el año 1500.

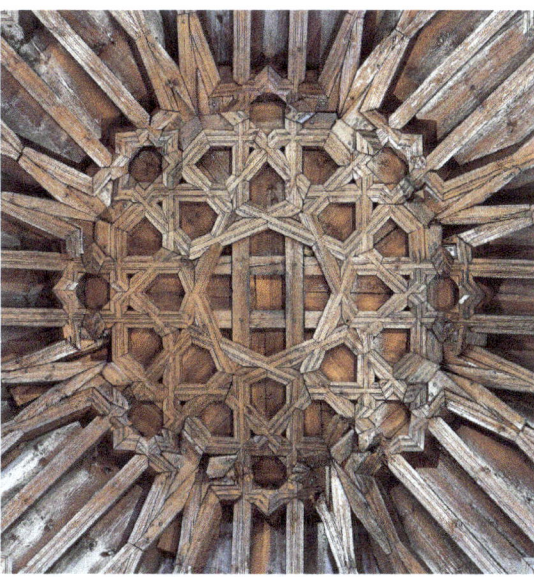

Convento de Santa Catalina, detalle de la cubierta ochavada de la capilla del presbiterio, Zafra.

La belleza de su sobria fachada, rematada por una espadaña del siglo XVII, nos introduce en el rigor del interior del templo conventual, formado por una sola nave limitada por una severa caja de muros cubierta por una techumbre de madera, de *par y nudillo,* con pares de tirantes unidos por lacerías. Mayor riqueza encontramos en la cubierta del presbiterio, de forma ochavada y con faldones unidos por *limas* mohamares que están recorridos por dos fajas de encintado, formando estrellas de ocho y aspas. El *almizate* presenta un sistema de lazo bastante complejo a base de una doble malla cuadrangular sobrepuesta con lazo de ocho, y la madera conserva su tonalidad natural.

X.3.d Plaza Chica

Subiendo por la calle Santa Catalina hasta la plaza Grande y a la izquierda.

RECORRIDO X *Mecenazgo nobiliar y monástico*
Zafra

Plaza Chica, soportales, Zafra.

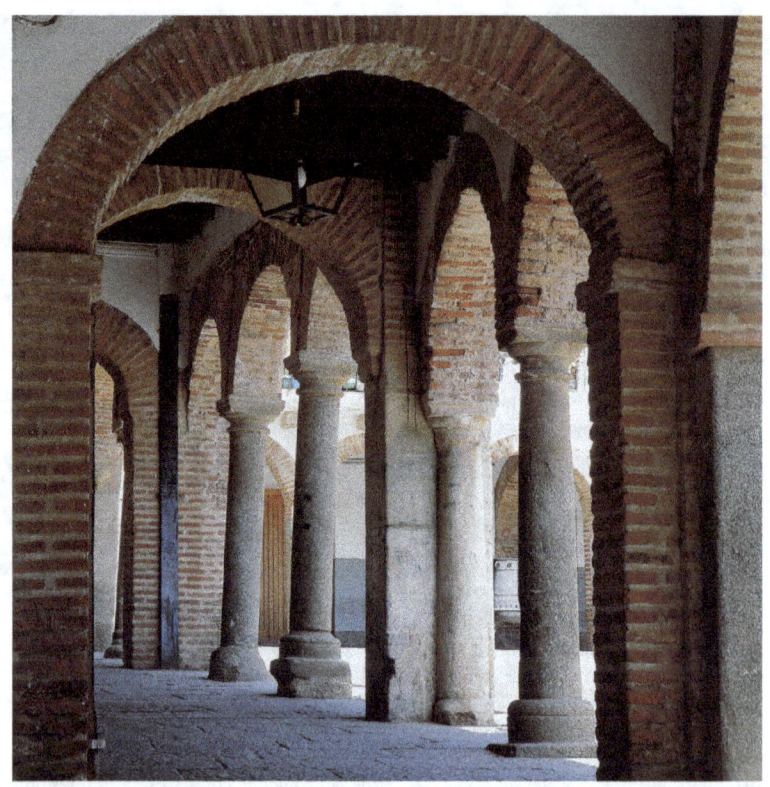

La ciudad ha mantenido desde la época árabe una destacada vida comercial, actividad que se desarrolló sobre todo en la plaza Chica. Un testimonio centenario de esta actividad es la vara de medir grabada en el Arquillo del Pan.

La plaza fue el centro de la ciudad, y en ella se instaló en 1430 la Casa Consistorial. Está rodeada de soportales realizados por arcos de medio punto rebajados, de ladrillo, sobre pilares o columnas graníticas de variados capiteles. En algunos tramos de las galerías los vanos están enmarcados por diversos sistemas de recuadros, *alfices* o rectángulo rehundido, lo que mantiene viva la estética musulmana. A juicio de José Ramón Mélida, las fachadas de una o dos plantas proyectadas sobre las galerías estuvieron animadas por azulejos similares a los que decoran una ventana de la cercana calle de Pedro de Valencia. Sin embargo, solo en algunas fachadas se conservan elementos de tradición islámica.

En esta plaza confluían las principales calles que partían de las ocho puertas abiertas en la muralla y, a través del denominado Arquillo del Pan y de la Esperanza, se pasa-

ba al espacio presidido por la iglesia parroquial de la Candelaria. Al ser demolida esta en el siglo XVI, debido a su estado ruinoso, en su solar se creó la llamada plaza Grande, que, aunque de época más tardía, mantiene aun vivos los elementos compositivos mudéjares de la plaza Chica.

IX.3.e **Hospital de San Miguel**
(opción)

Detrás del Ayuntamiento, en la esquina de las calles San José y Ronda de la Maestranza, se encuentra el abandonado Hospital de San Miguel, que se puede visitar gracias a la iniciativa del Ayuntamiento y del Plan de Dinamización de Zafra.
Concertar la visita en la Oficina de Turismo.

Fue fundación de doña Constancia Osorio, según figura en su testamento, datado en 1480. Aunque el edificio se conserva en malas condiciones desde principios de siglo, se puede ver cómo la capilla dedicada a la Magdalena sigue la tipología de las *qubba*s islámicas descrita en el convento de Santa María del Valle, y las arquerías de ladrillo conforme al gusto mudéjar en la capilla y sala de enfermos.

Desde Extremadura se puede enlazar con la Exposición MSF portuguesa **En las Tierras de la Mora Encantada. El arte islámico en Portugal,** *o continuar hacia el sur cruzando Sierra Morena, para seguir así con los dos recorridos sevillanos.*

X.4 CALERA DE LEÓN

Situado al sur de la provincia de Badajoz, en el límite con la provincia de Huelva, este municipio se halla de una zona montañosa de gran belleza paisajística en la que predomina el bosque mediterráneo, con abundantes encinas y alcornorques. A unos pocos kilómetros, en la Sierra Morena extremeña y coronando el punto más elevado de la provincia de Badajoz, en el monte de Tentudía (1.104 m), se venera a la patrona de la localidad.

X.4.a **Monasterio de Santa María de Tentudía**

Por la N-630 dirección a Sevilla, recomendamos tomar la desviación en el km 716. Es una carretera de tierra que atraviesa un bonito paisaje de dehesa. A 9 km del pueblo, desde la cima del monte más alto, el paisaje es espectacular.
Horario: de 10:15 a 17:15, y un domingo de cada dos. Si el monasterio está cerrado, contactar con el Ayuntamiento, tel.: 924 584101.

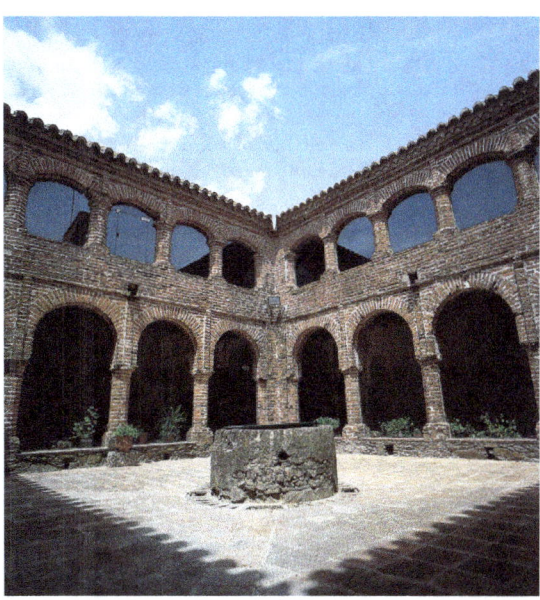

Monasterio de Santa María de Tentudía, claustro, Calera de León.

RECORRIDO X *Mecenazgo nobiliar y monástico*
Calera de León

El origen del nombre y de su fundación se remonta, según dicen las crónicas, a un milagro ocurrido a mediados del siglo XIII, cuando la zona era escenario de luchas entre musulmanes y cristianos. Según la tradición, el maestre de la orden de Santiago, Pelay Pérez Correa, consiguió un importante triunfo sobre las tropas islámicas gracias a la intervención de la Virgen, que, cuando los cristianos estaban a punto de conseguir la victoria, detuvo la marcha del sol, prolongando la lucha e impidiendo que los musulmanes encontraran su salvación en la llegada de la noche. En conmemoración del suceso, el maestre mandó edificar una ermita dedicada a la Virgen.

El monasterio de Tentudía o de Tudía, declarado monumento nacional, fue vicaría de la orden militar de Santiago, perteneciente al provisorato de Llerena.

Se trata de un conjunto muy sobrio en su exterior, con vanos escasos y sencillos, y muros de mampostería, verdugadas de ladrillo en algunas partes y sillares irregulares de granito en las esquinas. El aspecto que ofrece por el lado oriental es el de una fortaleza, debido a su remate almenado, que debió realizarse cuando se construyeron las capillas laterales. Estas iglesias-fortaleza son relativamente frecuentes en la provincia de Badajoz y bastante comunes en los territorios de la orden de Santiago.

El conjunto es una realización mudéjar formada por una iglesia con dos capillas funerarias que flanquean el presbiterio, un claustro con aljibe en el lado meridional del templo y unos aposentos en la parte oriental, con corredor y entrada independiente.

El templo es la parte más antigua, aunque con modificaciones del siglo XVII. La caja de los muros responde a una edificación anterior, del siglo XIV, que fue sustituida a principios del siglo XVI y remodelada su nave en el siglo siguiente. En su origen el templo contaba con tres naves separadas por arcos de ladrillo y con cubierta de madera, hasta que una reforma barroca transformó las tres naves en una sola.

El presbiterio es ochavado en el interior y se cubre con bóveda de crucería estrellada. En él hay un sencillo sepulcro en el que reposan los restos del maestre Pelay Pérez Correa, una de las personalidades más destacadas de la orden y de la Reconquista en la zona. El sepulcro se reduce a una urna, elevada, adosada al muro y cubierta por azulejos sevillanos. La pieza más interesante del templo es el retablo cerámico encargado a Francisco Niculoso Pisano en 1518.

La capilla mayor está flanqueada por sendas capillas funerarias, de planta cuadrada, cubiertas con interesantes cúpulas de clara tradición islámica. Son bóvedas de dieciséis paños que montan sobre dos líneas de trompitas con aristas, realizadas a finales del siglo XIV o en los primeros años del siglo XV. Los retablos, gradas y mesas de altar de las capillas laterales están cubiertos por azulejos pintados, de la segunda mitad del siglo XVI, atribuidos por Hernández Díaz al maestro Alonso García.

En la capilla de los Maestres se conservan los sepulcros de dos maestres de la orden del siglo XIV, Gonzalo Mexías y Fernando Ozores, y bajo un arcosolio el del camarero de Enrique II, García Hernández. Una gran cruz de la orden en el centro de la bóveda es el único testimonio que queda de las pinturas al fresco que cubrieron la capilla.

RECORRIDO X *Mecenazgo nobiliar y monástico*
Calera de León

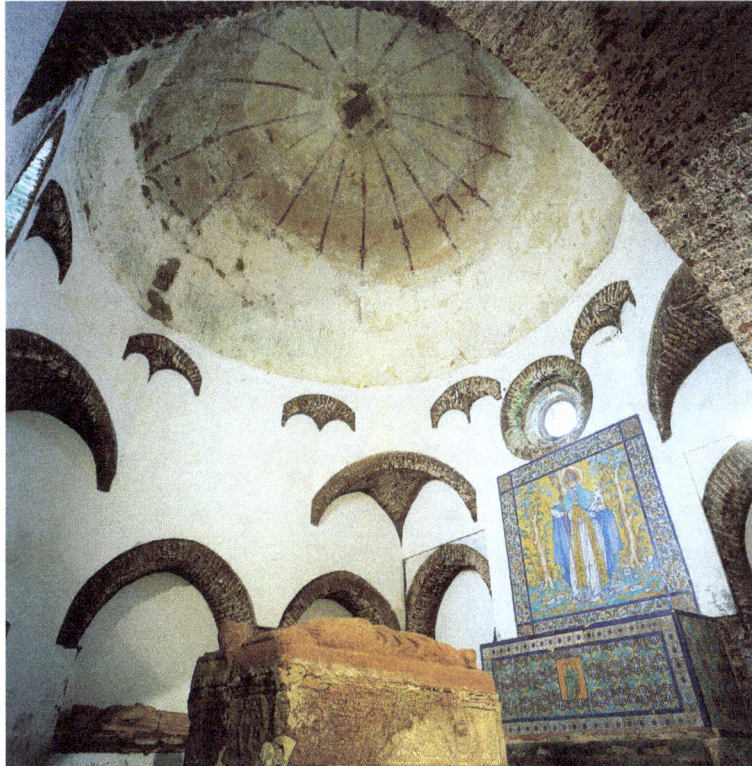

Monasterio de Santa María de Tentudía, capilla de los Maestres, Calera de León.

La capilla de Juan Zapata, comendador de Medina de la Torre, mantiene una composición de lazo mudéjar a semejanza de las cubiertas de madera.

En el lado meridional del templo hay un claustro mudéjar, realizado en el primer decenio del siglo XVI. Es una obra de gran sencillez, de proporciones cuadradas y reducido tamaño. Está formado por dos cuerpos de galerías en cada uno de sus cuatro frentes, cubiertos por un sencillo *alfarje* de madera. Los arcos del cuerpo inferior son de medio punto peraltado, sobre pilares octogonales; los del cuerpo alto son arcos escarzanos sobre el mismo tipo de soporte, y en todos los casos van encuadrados en *alfiz*. El modelo es común a otros patios bajoextremeños de los últimos años del siglo XV y del siglo XVI, y acusan la influencia andaluza. En su entorno se realizaron diversas dependencias, como la cocina, los dormitorios y el refectorio.

En 1511, por el lado oriental del claustro se adosó una hospedería con unos aposentos para los caballeros de la orden que iban a orar ante la Virgen y una galería semejante a las del claustro.

RECORRIDO X *Mecenazgo nobiliar y monástico*
Calera de León

Parque Natural de la Sierra de Aracena y Picos de Aroche
En la N-630 dirección a Sevilla, se encuentra el Parque Natural de la Sierra de Aracena y Picos de Aroche, con una extensión de 184.000 ha. Forma parte de la zona occidental de Sierra Morena.
El efecto orográfico producido por la disposición del relieve favorece las precipitaciones, lo que ha dado lugar a unas condiciones climáticas idóneas para las comunidades de especies frondosas, entre las que destaca el castaño, con una extensión superior a las 4.000 ha. La vegetación está formada principalmente por encinas, alcornoques, quejigos, sauces alisos y fresnos en las zonas más húmedas.
A pesar de la intervención humana en la sierra, la biodiversidad del parque es extraordinaria. Aún es posible observar aquí al lince ibérico, además de jabalíes, ginetas, garduñas o ciervos. Entre las aves destaca la presencia de la cigüeña negra, el águila real y el buitre negro.
La economía de la zona está basada en el aprovechamiento agrícola y ganadero. Las actividades más importantes son la extracción del corcho del alcornoque y la elaboración de jamón de gran calidad.

ÓRDENES MILITARES

María Pilar Mogollón Cano-Cortés

Las órdenes militares surgieron en la Europa medieval con motivo de las Cruzadas a Tierra Santa. Su misión fue la de proteger los Santos Lugares y asegurar la llegada de los peregrinos a los mismos. Con esta función nacieron, a inicios del siglo XII, las órdenes del Temple y la de los Caballeros Hospitalarios o de San Juan en Jerusalén. En 1123, el Concilio de Letrán declaró la Península tierra de cruzada y, a raíz de esta declaración, surgieron en ella nuevas órdenes militares que colaboraron con los monarcas cristianos en la reconquista, defensa y repoblación de los territorios recién conquistados a los musulmanes. Entre las diversas órdenes creadas en la Península sobresalieron las de Calatrava, Santiago y Alcántara. Las dos últimas nacieron en territorio extremeño en el siglo XII.

Las órdenes militares fueron órdenes religiosas cuyos miembros hacían votos de pobreza, castidad y obediencia, y estaban supeditados a una regla monástica. Eran gobernadas por un maestre, personaje de destacada importancia social y económica, elegido en el Capítulo General de la orden. Sus territorios se dividieron en encomiendas, cada una con sus correspondientes fortalezas, aldeas y villas. Al frente de las encomiendas estaban los comendadores, obligados a pasar cierto tiempo en sus posesiones, de las que recibían cuantiosos beneficios.

En el plano eclesiástico la máxima jerarquía la ostentaba el prior de la orden, que tenía la consideración de abad del monasterio matriz —un priorato— y prelado de una diócesis exenta. En 1873, Pío IX suprimió la jurisdicción eclesiástica de las órdenes militares, que pasó a depender de las respectivas diócesis.

Su principal misión fue guerrear con el fin de dar estabilidad a los territorios cristianos. Esta actividad militar fue recompensada por los monarcas con la entrega de amplios territorios, castillos, villas y aldeas. Gracias a este inmenso patrimonio, las órdenes no tardaron en convertirse en una potencia económica de primer orden. Tras la conquista de Granada, los Reyes Católicos fueron incorporando a la Corona los diversos maestrazgos.

Cuadro de J. Sigüenza y Chavarrieta: "Reunión de las Órdenes Militares" (Propiedad: Patrimonio Histórico-Artístico del Senado).

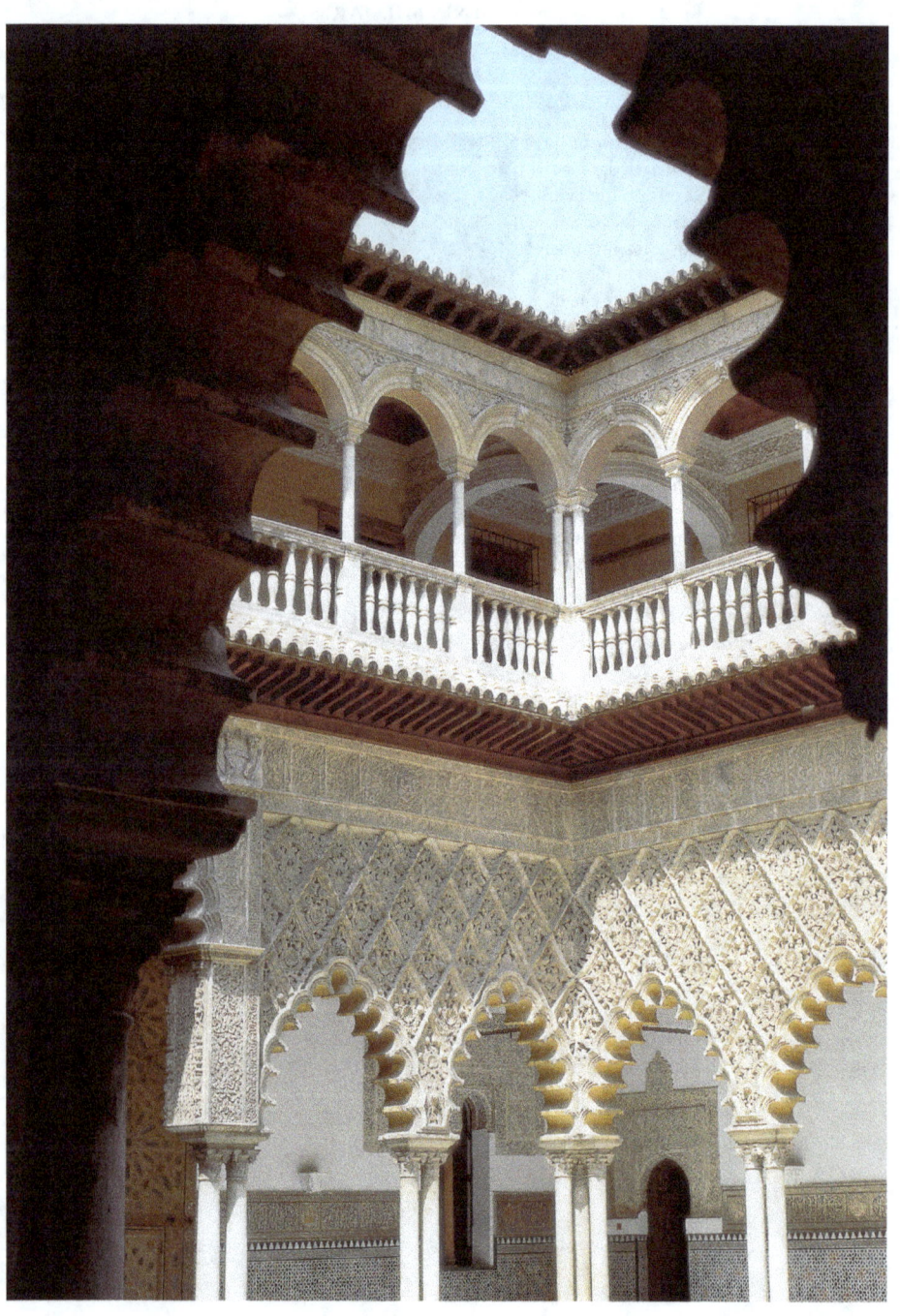

RECORRIDO XI

Templos y palacios sevillanos

Alfredo J. Morales, Alfonso Pleguezuelo

Este recorrido forma parte del programa **"Una entrada al Mediterráneo"** cofinanciado por la Unión Europea en el marco de la Acción Piloto España-Portugal-Marruecos. Art. 10 FEDER.

XI.1 SEVILLA

XI.1.a Iglesia de Santa Marina
XI.1.b Iglesia de Omnium Sanctorum
XI.1.c Iglesia de San Marcos
XI.1.d Iglesia de Santa Catalina
XI.1.e Casa de Pilatos
XI.1.f Palacio de los Condes de Altamira
XI.1.g Real Alcázar

Natura y arquitectura

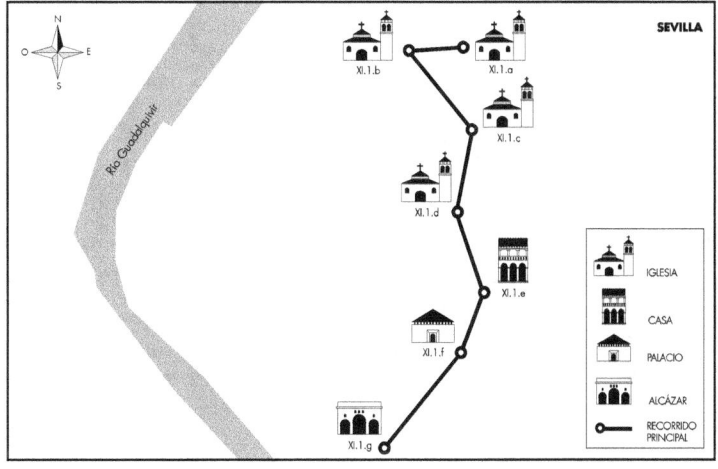

Real Alcázar, vista general de las arcadas del patio de las Doncellas, Sevilla.

RECORRIDO XI *Templos y palacios sevillanos*

Iglesia del Omnium Sanctorum, fachada y torre, Sevilla.

Casa de Pilatos, vista del patio, Sevilla.

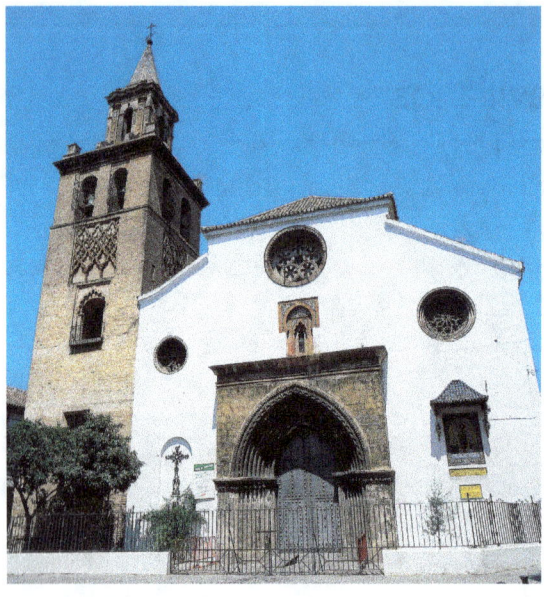

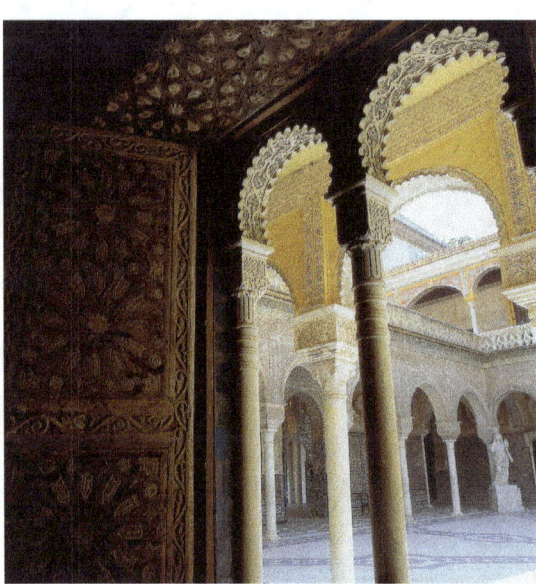

Inmediatamente después de la conquista de Sevilla en 1248, se procedió a convertir las mezquitas en iglesias cristianas. Muchas de esas fábricas musulmanas, reparadas y actualizadas estéticamente en diversos momentos, subsistieron hasta fechas tardías. Casi a la vez que se reutilizaban los edificios musulmanes, se emprendió la construcción de nuevas iglesias, en las que se advierte una clara dependencia del gótico cortesano, aunque sin llegar a ocultar la pervivencia de técnicas constructivas y esquemas compositivos de claro origen islámico. Partiendo de estas experiencias y bajo el influjo, cada vez más fuerte, del arte hispano-musulmán, surgió durante el siglo XIV el modelo de iglesia mudéjar sevillana. En el tipo parroquial sevillano se ensamblan armónicamente y en mutua compensación la herencia musulmana almohade y los postulados góticos. Esta síntesis, llena de equilibrio, alcanzó un considerable éxito y una larga vida. El modelo no solo se expandió por las tierras del arzobispado hispalense y, en general, por toda la Baja Andalucía, sino que también sirvió de inspiración a las parroquias mudéjares malagueñas, pasando, algo evolucionado, a las islas Canarias y al Nuevo Mundo.

También los palacios musulmanes se convirtieron en casas señoriales y monasterios. Esta silenciosa apropiación fue favorecida por el escaso número de nuevos pobladores y por la necesidad de concentrar los esfuerzos inversores en tareas más perentorias que la superflua remodelación de unas residencias que probablemente estaban por encima del nivel medio de las condiciones de vida a que estaba acostumbrada la clase guerrera castellana. Ello implicaba un grado de familiaridad con la arquitectura musulmana que se tradujo en

la adopción de muchas de las formas de vida y de la cultura del pueblo políticamente vencido.

XI.1 SEVILLA

XI.1.a Iglesia de Santa Marina

Santa Marina, 3. Se recomienda hacer el recorrido a pie, entrando por el arco de la Macarena, abierto en la muralla musulmana, y por la calle San Luis.
Horario: de 11 a 13 y de 18 a 20; sábados de 11 a 13.

La iglesia parroquial de Santa Marina tiene planta rectangular con tres naves separadas por ocho pilares que soportan arcos apuntados, más un ábside poligonal dividido en tres tramos desiguales y con contrafuertes exteriores. Las naves se cubren con modernas estructuras de madera. El ábside presenta bóvedas de nervaduras. Tres ventanas geminadas góticas iluminan este espacio. Exteriormente la cabecera presenta contrafuertes de ladrillo y una cornisa apeada en modillones de rollo.

La torre, de planta cuadrada, está construida en ladrillos y presenta en la base refuerzos angulares de cantería. Su escalera se desarrolla en torno a un machón central cuadrado, cubriéndose por bóvedas de distintos tipos. Un andén de almenas de gradas, añadido en la restauración de 1885, corona el campanario.

En el hastial de la iglesia se abren tres óculos de piedra para iluminar las naves interiores. No obstante, el elemento más destacado del muro de poniente es la portada, que está construida en cantería. Sus jambas se rematan por capiteles figu-

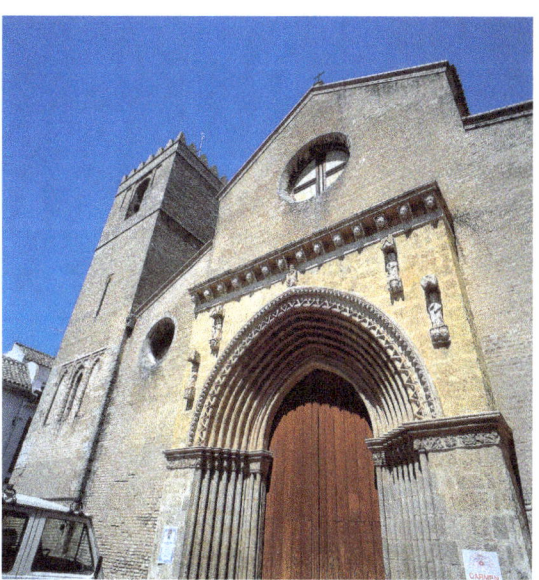

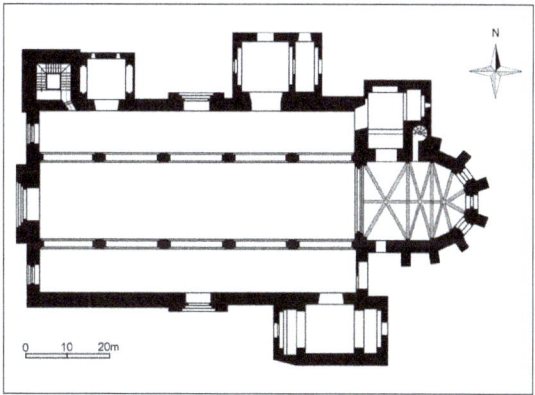

Iglesia de Santa Marina, fachada y torre, Sevilla.

Iglesia de Santa Marina, planta, Sevilla.

Iglesia de Santa Marina, cúpula de la capilla de la Piedad, dibujo de la lacería, Sevilla.

rativos, con motivos vegetales, animales y humanos. A la altura de los capiteles se desarrolla un friso con relieves de temas geométricos y vegetales, además de dos escenas figurativas en las que se han querido ver episodios de la vida de Santa Marina, Santa Margarita, Santa Catalina y Santa Bárbara, cuyas imágenes aparecen bajo doseletes en torno a las arquivoltas de la puerta. La cornisa se apoya en una serie de cabezas de leones, entre las que se distribuyen arcos de herradura. Todos los motivos en relieve son de gran esquematismo y tosquedad.

La iglesia ofrece otra portada en el frente norte, resaltada de la línea de muros y construida en ladrillos, que presenta tres arquivoltas apuntadas sobre impostas de piedra. Su ornamentación consiste en una orla de puntas de diamante. Sobre la portada hay un rosetón cuya rosca de piedra también se decora con el mismo motivo. Su tracería, de diseño modernista, corresponde a una de las restauraciones efectuadas en el templo. Similar a la descrita pero sin decoración es la portada abierta en el muro meridional. El rosetón situado sobre ella conserva la tracería original. En el interior se acusa fuertemente la separación entre el presbiterio y el cuerpo de naves. Estas se separan por pilares rectangulares de ladrillo. Sobre ellos apean arcos apuntados y doblados, que arrancan de impostas de piedra.

Elementos fundamentales en la configuración espacial del templo son las capillas abiertas a las naves laterales. Todas responden al modelo de las *qubba*s musulmanas. La más sencilla es la que ocupó a partir de 1704 la imagen de la Divina Pastora. Se abre a la nave del evangelio y ofrece planta cuadrada y arcosolio en su cabecera, cubriéndose el espacio central por una bóveda de dieciséis paños sobre *trompas*. Un esquema similar, aunque con menores proporciones, presenta la capilla Sacramental, que comunica con el presbiterio. Su acceso se cubre mediante bóveda de espejos de tradición almohade, solución que se repite en el arcosolio que sirve de cabecera. El ámbito central, de planta cuadrada, ofrece bóveda gallonada sobre *trompas* que apean en arcos de medio punto. Tanto el arco de ingreso como el del arcosolio descansan sobre ábacos de piedra y capiteles tardorromanos o visigodos, dispuestos sobre columnas de mármol blanco. Durante la restauración efectuada en la iglesia en 1964, se localizó en el subsuelo de esta capilla una triple tumba cubierta por alicatado de cerá-

mica vidriada en colores verde, blanco y manganeso. Las piezas corresponden a aspas y estrellas de ocho puntas, además de azulejos en relieve de carácter heráldico que permiten suponer que este recinto fue, en su origen, la capilla funeraria de la familia Hinestrosa. Actualmente estas piezas de cerámica, datadas en la segunda mitad del siglo XIII, constituyen el frontal del altar ubicado en la capilla.

La capilla de la Piedad, abierta a la nave de la epístola, es de planta rectangular, con bóvedas de espejos en los arcosolios de sus lados menores, y el espacio central cubierto con bóveda de dieciséis paños sobre doble sistema de *trompas*. En el arranque de estas se disponen labores de yeso que se deben a la reconstrucción efectuada en 1885, partiendo de un fragmento que se había conservado. El intradós de la bóveda está cubierto por una tupida labor de lazo realizada en ladrillo y en la que se incrustaron piezas de cerámica vidriada. Yeserías con *mocárabe* se disponen en los arranques de las bóvedas de los arcosolios. Los trabajos emprendidos en el año antes citado permitieron localizar fragmentos de un pavimento y zócalo de azulejería formando temas de lacería, así como pequeños azulejos con águilas y castillos, correspondientes a las armas del infante don Felipe, quien fue arzobispo de Sevilla entre 1249 y 1258. Este hecho ha permitido datar a mediados del siglo XIII la capilla, en la que, no obstante, se efectuaron trabajos de redecoración en torno a 1415, cuando se destinó a enterramiento del armador Juan Martínez.

XI.1.b Iglesia de Omnium Sanctorum

Peris Mecheta, 2. Al salir de la iglesia de Santa Marina tomar, enfrente, la callejuela del Arrayán.

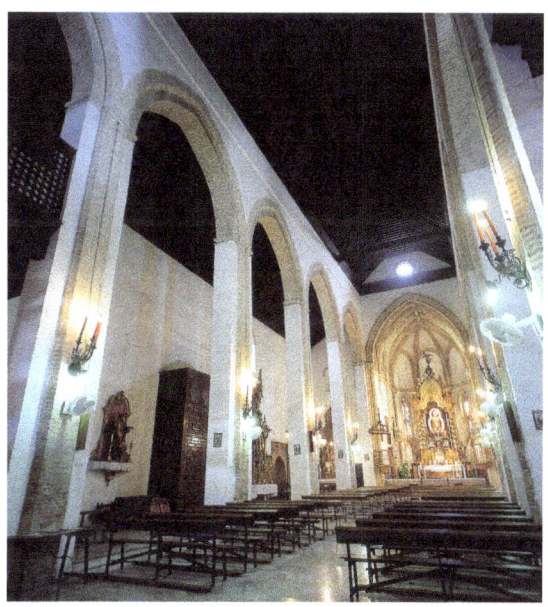

Iglesia de Omnium Sanctorum, nave central, Sevilla.

Horario: de 10:30 a 12:30 y de 19 a 20; domingos de 10:30 a 12.

El templo ofrece tantos rasgos y detalles comunes con los de San Andrés y San Esteban, que se han llegado a considerar todos ellos como obras de un mismo maestro. La hipótesis es difícil de comprobar, ya que existen ciertos elementos y circunstancias que los diferencian. Por otra parte, las relaciones y dependencias respecto a la iglesia de Santa Marina son tan evidentes que han llevado a explicar la iglesia parroquial de Omnium Sanctorum como una consecuencia directa de ella. Respecto al proceso constructivo, se tienen noticias de un importante donativo entregado por el infante de Portugal don Dionís, durante su estancia en Sevilla, en la década de los sesenta del siglo XIII.

RECORRIDO XI *Templos y palacios sevillanos*
Sevilla

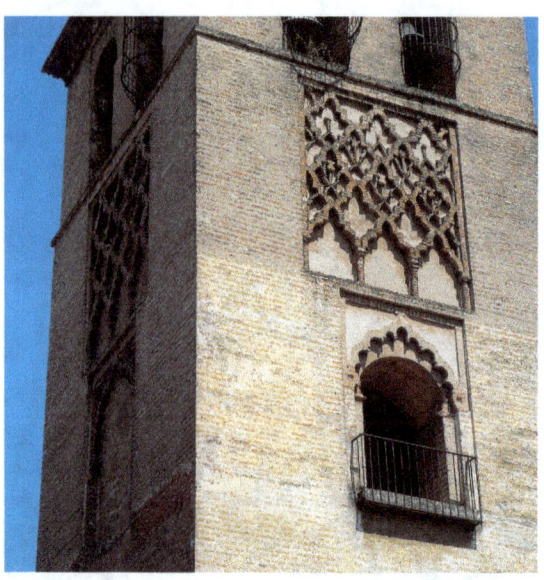

Iglesia de Omnium Sanctorum, balcón y panel con labores de sebka en la torre campanario, Sevilla.

La torre tiene planta cuadrada y está realizada en ladrillos. Se accede a ella mediante una escalera de caracol adosada lateralmente en su frente oriental, pues el cuerpo inferior de la torre lo ocupa una capilla. Al exterior, los huecos del segundo piso son de medio punto y se enmarcan por un arco polilobulado con *alfiz*; en algunas enjutas se conserva la decoración de *ataurique*. Sobre estos vanos se dispone un amplio tablero, repetido en todos los frentes de la torre, en donde se desarrolla una labor de *sebka* enriquecida por *atauriques* de tradición almohade e inspirados en la Giralda. Una moldura en listel marca el tránsito al campanario, de dos huecos por frente. Unas estilizadas ménsulas apean la cornisa, sobre la que se levantó a fines del XVIII un remate piramidal con azulejos.

En la fachada de poniente se abre la portada principal del templo, fabricada en cantería y adelantada de la línea de muros. Presenta jambas constituidas por finos baquetones coronados por capiteles figurativos. Sus arquivoltas son apuntadas y presentan una decoración de dientes de sierra. Sobre el ingreso se sitúa una ventana realizada en ladrillo fino y aplantillado, y enriquecido con labores de alicatado. Los restantes huecos son tres óculos de piedra; los correspondientes a las naves laterales conservan su tracería primitiva.

En los muros septentrional y meridional se abren sendas portadas, que repiten básicamente la organización del acceso principal, aunque la del frente sur ofrece unas hornacinas que debieron ocupar esculturas hoy desaparecidas. Sí se conservan las ménsulas de soporte, constituidas por parejas de leones, y los artísticos doseletes. De igual forma, subsisten las cabezas de león y los motivos vegeta-

Además, consta que se efectuaron importantes trabajos de renovación un siglo más tarde, durante el reinado de Pedro I de Castilla.

La iglesia tiene planta rectangular, con tres naves de cinco tramos separadas por ocho pilares que soportan arcos apuntados, más una profunda cabecera poligonal. El ábside se cubre con bóvedas nervadas, enlazadas mediante el nervio de espinazo. Al exterior, la cabecera presenta contrafuertes de ladrillo y una cornisa apeada en canecillos, coronada por almenas de gradas. La cubierta de la capilla mayor es accesible mediante una escalera alojada en una torrecilla cuadrada que se adosa al muro septentrional del ábside. Tres ventanas con hueco apuntado y mainel central iluminan este ámbito. Las naves se cubren con estructuras de madera, colocadas durante la restauración de 1936.

RECORRIDO XI *Templos y palacios sevillanos*
Sevilla

Iglesia de San Marcos, nave central, Sevilla.

Iglesia de San Marcos, detalle de un arco, Sevilla.

les labrados en los capiteles. Del conjunto de ventanas que originalmente iluminaron el cuerpo de naves destaca el del muro meridional, cerca de la cabecera, configurado por un *arco túmido* con enjutas decoradas por *atauriques*.

En el interior del templo destaca la capilla que ocupa el cuerpo bajo de la torre. Responde al esquema de la *qubba* musulmana, con planta cuadrada y bóveda octogonal sobre *trompas*. El recinto se concedió en 1416 a Gonzalo Gómez de Cervantes, para su enterramiento y el de sus descendientes.

A causa del incendio que sufrió la iglesia en 1936 quedaron al descubierto, en antiguos arcosolios, fragmentos de yesería con motivos de *ataurique* y de lazo, de estética mudéjar, que fueron fechados hacia 1400.

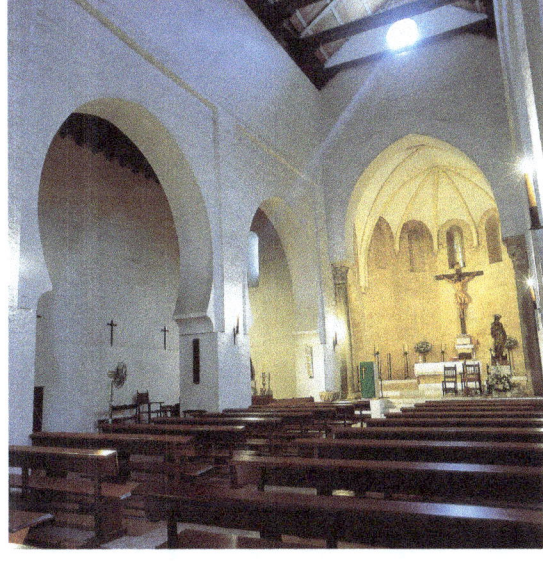

XI.1.c **Iglesia de San Marcos**

Plaza de San Marcos. Tomar la calle Feria hasta la calle Castelar, a la izquierda.
Horario: de 17 a 20. Si la iglesia está cerrada, concertar la visita en el tel.: 954 211421.

La peculiar síntesis entre la herencia musulmana almohade y los postulados góticos que caracteriza el mudéjar sevillano de la segunda mitad del siglo XIV encuentra una de sus más logradas expresiones en este templo. Si bien su organización general no difiere sustancialmente del esquema de los otros templos mudéjares, San Marcos ofrece una serie de peculiaridades que la convierten en un caso único en la ciudad. De hecho, el grado de islamismo de ciertas soluciones constructivas ha llevado a clasificarla, erróneamente, como una antigua mezquita.

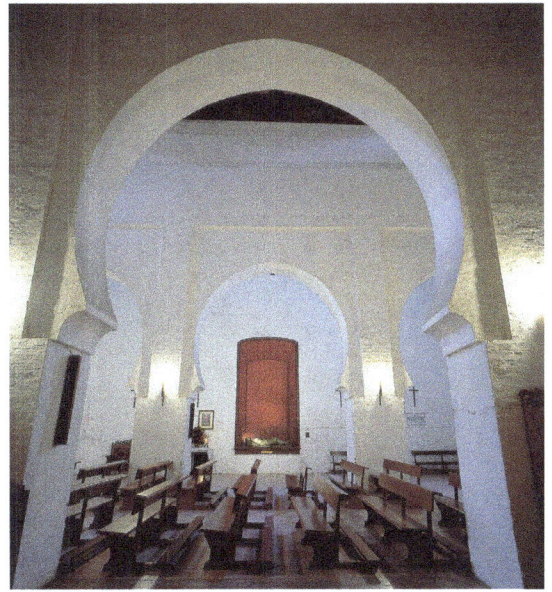

RECORRIDO XI *Templos y palacios sevillanos*
Sevilla

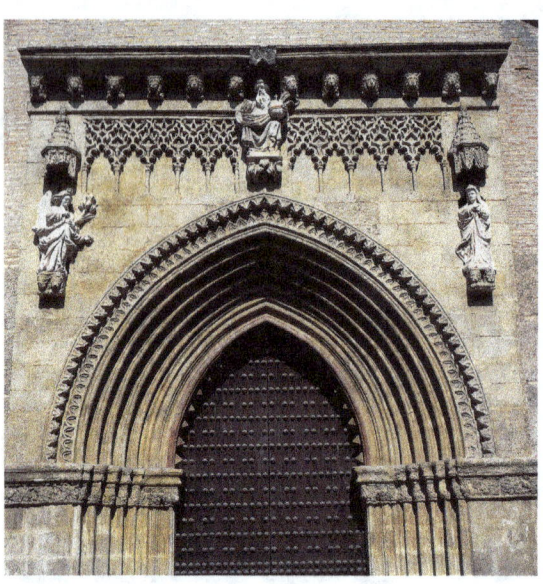

Iglesia de San Marcos, detalle de la portada, Sevilla.

La iglesia presenta tres naves —de las cuales la más alta y ancha es la central— separadas por pilares rectangulares que apean arcos de herradura, enmarcados por *alfices* de proporciones almohades. Sencillas estructuras de moderna construcción cubren las naves. La cabecera, que es bastante más baja que el cuerpo de la iglesia, consta de dos tramos, uno rectangular y otro poligonal, ambos cubiertos por bóvedas nervadas. El arco triunfal, que es apuntado y de estética gótica, apea sobre columnas y capiteles romanos reutilizados.

El hastial manifiesta externamente la estructura basilical de las naves. En el centro presenta una llamativa portada, resaltada del muro y con disposición abocinada, y encima de ella tiene un pequeño óculo para la iluminación interior. Construida en cantería, la portada presenta decoración de puntas de diamante, además de relieves figurativos. Un friso con arcos polilobulados sobre columnillas y una labor de *sebka* hacen de remate; sobre él va una hilera de canes con forma de cabezas de león para soportar la cornisa. En las tres hornacinas con doseles y con pedestales en forma de cabeza de león que ofrece la portada hay imágenes de piedra del siglo XVIII, que reemplazaron a otras anteriores que se habían deteriorado.

Elemento singular del templo es su torre construida en ladrillos, con sus frentes meridional y oriental perfectamente rematados, lo que ha llevado a considerar que se planteó como obra exenta. Una escalera interior se adosa a los muros perimetrales, con diferentes tipos de abovedamiento para cubrir sus tramos. Singular es la configuración de los huecos, con arcos polilobulados y de lambrequines enmarcados por *alfices* y con decoración de *atauriques*. Remata los cuatro frentes un friso con labor de *sebka* que arranca de arcos polilobulados apeados en columnillas, todo ello claramente inspirado en la Giralda. La torre mudéjar concluye con un alero apeado en ménsulas, muchas de ellas en forma de cabeza de león, sobre el que se eleva un antepecho. Un campanario del siglo XVIII corona la caña de la torre.

XI.1.d Iglesia de Santa Catalina

Almirante Apodaca s/n. Tomar la calle Bustos Travera.
Horario de misas: a las 12:30 y a las 19; domingos a las 10:30, 12, 13, 19.

Este templo debió de levantarse en la segunda mitad del siglo XIV en el solar de una antigua mezquita, pues el arranque de la torre actual corresponde a una

obra islámica fechable entre los siglos IX y X. Se trata de una fábrica de sillares dispuestos a soga y tizón, con planta cuadrada al exterior, mientras en el interior se desarrolla una escalera de caracol alrededor de un machón cilíndrico. Responde, pues, al esquema de los llamados *alminares* sevillanos de tiempos del emirato.

El nuevo templo mudéjar siguió el esquema habitual en tales construcciones: tres naves separadas por cuatro pilares de sección cruciforme y una profunda cabecera constituida por dos tramos. Esta se cubre con bóvedas nervadas, mientras las naves lo hacen con estructuras de madera, en forma de *armadura de par y nudillo* en la central, y en colgadizo en las laterales. Dicha *armadura* enriquece su *almizate* con decoración de lazo y con piñas de *mocárabe*.

El templo cuenta con tres ingresos. El principal se sitúa a los pies, está fabricado en ladrillos y se organiza por arcos polilobulados entrelazados y enmarcados por *alfiz*. Tal solución es excepcional en los templos mudéjares sevillanos, pues deriva de esquemas claramente almohades, que también siguen otros templos coetáneos de la comarca del Aljarafe. Un esquema similar debió ofrecer la portada abierta en el muro septentrional, a juzgar por los elementos aún visibles en torno al hueco adintelado hoy existente. La portada correspondiente a la nave meridional está constituida por un sencillo arco apuntado, fabricado en ladrillo.

Actualmente, de estos tres primitivos ingresos, solo el último de los comentados resulta visible desde el exterior, pues los anteriores quedan ocultos tras unas fábricas que se han ido adosando con el transcurso del tiempo. El principal quedó oculto al anteponérsele un nuevo hastial,

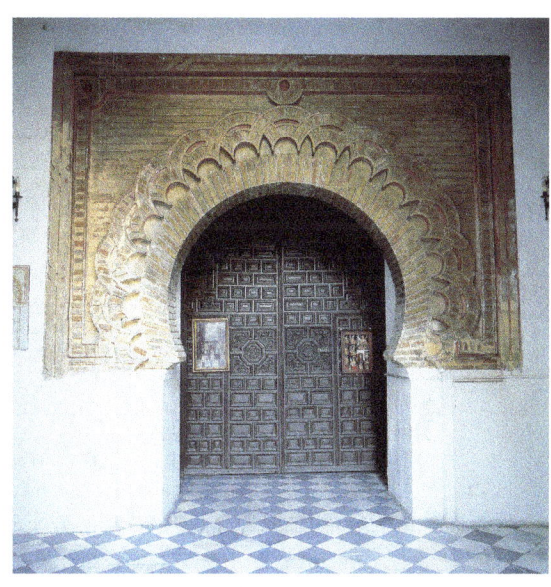

Iglesia de Santa Catalina, portada interior, Sevilla.

donde se colocó en 1930 la portada procedente de la desamortizada iglesia de Santa Lucía. Esta nueva fachada ocultó, además, unos vanos fingidos fabricados en ladrillo y constituidos por arcos polilobulados enmarcados por *alfiz*, hoy solo visibles desde la tribuna del coro. La portada añadida es de cantería, y tanto su esquema compositivo como sus motivos escultóricos ofrecen tan estrecha relación con los correspondientes a la portada de la iglesia de Santa Marina que se han llegado a considerar obra del mismo taller. Unas pequeñas imágenes de piedra se disponen bajo doseletes a ambos lados, y sobre la clave se sitúa la figura del Padre Eterno. Rematan la portada canes en forma de modillones de rollo con banda central.

La fábrica mudéjar de la torre se asentó sobre los restos del primitivo *alminar*. Exteriormente presenta arcos ciegos poli-

RECORRIDO XI Templos y palacios sevillanos
Sevilla

lobulados inscritos en *alfiz* y unos paños rehundidos que originalmente debieron ocupar motivos de *sebka*, en parte desaparecidos durante la restauración llevada a cabo en 1881. El campanario ofrece en cada frente un hueco túmido enmarcado por *alfiz* y está coronado por un andén con merlones de gradas.

Similares a los arcos polilobulados de la torre son los existentes en la fachada que, con forma de ábsides semicirculares, corresponden a una dependencia adosada al muro septentrional. Sólo el primero de los dos pertenece a la fábrica primitiva; el segundo es de comienzos del siglo XX. Un elemento mudéjar importante en esta iglesia es la capilla adosada hacia 1400 al muro meridional y que actualmente ocupa la Hermandad de la Exaltación. Se

trata de una estructura que, según el modelo de la *qubba* musulmana, presenta planta cuadrada y bóveda sobre *trompas*, y está decorada con motivos de lacería, en los que se incrustan piezas de cerámica vidriada.

XI.1.e Casa de Pilatos

Plaza de Pilatos, 1. Tomar la calle Alhóndiga hasta la plaza de San Leandro, y luego, la calle Caballerizas. Acceso con entrada (excepto los martes de 13 a 17).
Horario: en la planta baja, de 9 a 19; visitas guiadas a la planta alta: de 10 a 14 y de 15 a 19.

La Casa de Pilatos es un complejo conjunto arquitectónico comenzado a fines del siglo XV por iniciativa de don Pedro Enríquez, adelantado mayor de Andalucía, continuado por su viuda, doña Catalina de Ribera, por el hijo de ambos, el marqués de Tarifa, y completado a principios del siglo XVII por el duque de Alcalá.

La organización de la Casa de Pilatos puede producir una primera impresión de desorden que permite al visitante, por contra, disfrutar del atractivo de un recorrido que depara continuas sorpresas y deliciosas sensaciones de luz, color, sonido, olor y vistas inesperadas. Arquitectura y naturaleza van trenzándose para formar un conjunto muy similar, en el fondo, a otras residencias medievales, aunque ciertas formas de la ornamentación otorguen a esta un aire "romano" que en muchos aspectos recuerda más a las casas imperiales de la vecina ciudad de Itálica que a los supuestos modelos renacentistas italianos citados a veces como motivo de inspiración. La fuente en el

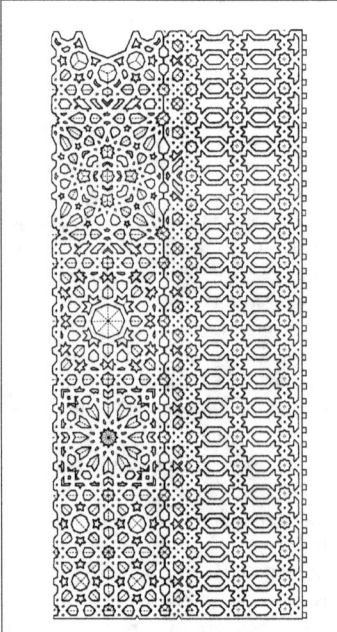

Iglesia de Santa Catalina, dibujo de la armadura de la nave central, Sevilla.

RECORRIDO XI *Templos y palacios sevillanos*
Sevilla

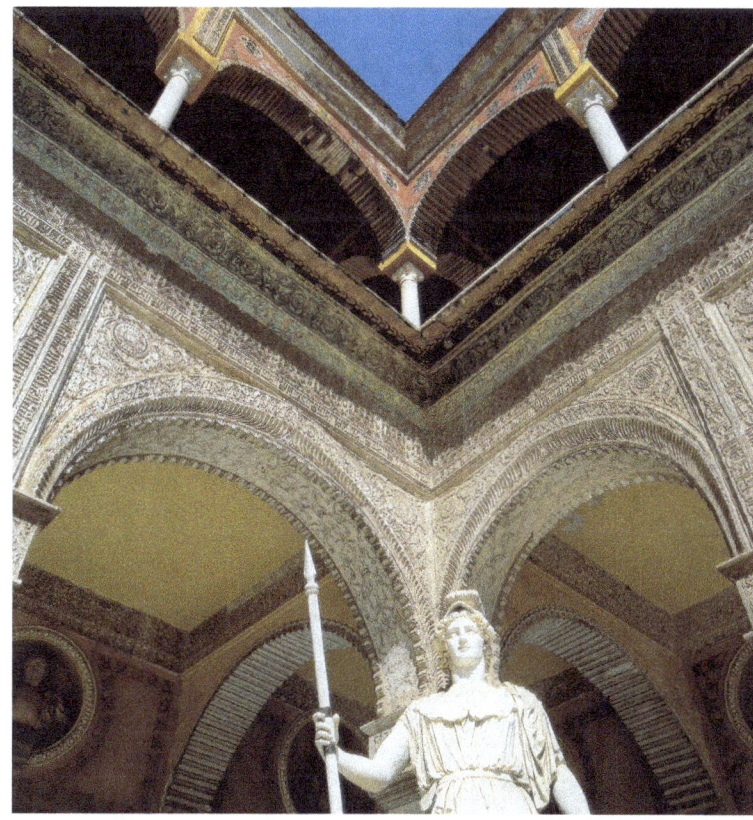

Casa de Pilatos, detalle del patio, Sevilla.

centro es ya el eje vertical de todo el espacio del patio que antes, en versiones más medievales, tendía a composiciones de ejes longitudinales y horizontales. Las esculturas de mármol traídas de Italia por el marqués, las columnas encargadas en Génova, las pinturas murales de la planta alta y algún que otro detalle, nos hablan de la introducción en Sevilla de formas tomadas de Roma, pero el aire general del edificio exhala un perfume oriental que a nadie escapa y que podríamos resumir en unos cuantos caracteres formales. El primero de ellos es la indiferencia del arquitecto por el aspecto exterior del conjunto, que estuvo cerrado herméticamente hasta que en el siglo XVII se abrieron los balcones de la calle Caballerizas. Otro rasgo oriental es el trazado laberíntico y la sucesión de patios de diferentes tamaños con fuentes y jardines en su interior. Una tercera característica islamizante son las delicadas yeserías, en las que pueden leerse textos en caligrafía árabe junto a temas nazaríes y algunos motivos góticos. Por último, y

RECORRIDO XI *Templos y palacios sevillanos*
Sevilla

Palacio de los Condes de Altamira, jardín del crucero en el interior, Sevilla.

sobre todo, están los revestimientos cerámicos de azulejos que, realizados por Diego y Juan Polido en la década de 1530, completan la imagen de un palacio que fue renovado sin dejar de nutrirse de modelos estéticos orientales.

XI.1.f Palacio de los Condes de Altamira

Plaza de Santa María la Blanca, 1. Dirigirse hacia la parroquia de San Esteban, también mudéjar, y tomar la calle Vidrio que, atravesando la antigua judería, conduce hasta Santa María la Blanca. Junto a ella está el palacio, actual sede de la Consejería de Cultura de la Junta de Andalucía.
Concertar la visita en la oficina MSF.

Perteneciente a la familia Zúñiga, duques de Béjar y después condes de Altamira, este palacio constituye, sin duda, el ejemplo más notable de arquitectura doméstica mudéjar después del Real Alcázar.

Nada hace pensar, al acercarnos a este edificio, que en su interior vamos a encontrar la estructura de una vivienda medieval. Lo que vemos desde el exterior es una fachada monumental de autor anónimo, construida en el siglo XVII. Traspasada la puerta y el amplio apeadero, llegamos a un interior lleno de sabor medieval, revalorizado hoy por una rehabilitación destinada a convertirlo en una de las sedes de la Consejería de Cultura de la Junta de Andalucía.

El conjunto interior es un palacio edificado por Diego López de Stúñiga sobre el solar de siete u ocho parcelas con las que formó sus Casas Principales, en una escala que sorprende para la época, ya que no se trata de un palacio real. Todas formaban parte de la judería; destacan entre ellas las de los judíos Yusaf Pichon y Samuel Abrabaniel. El primero de ellos fue contador mayor y hombre de confianza de Enrique III y el segundo ocupó el mismo cargo en la corte de Juan II y se convirtió al cristianismo antes del pogromo de 1391, cuando la judería en que se hallaba este palacio fue asaltada y destruida.

Uno de los aspectos de mayor interés de estas casas medievales subyacentes al palacio actual es la riquísima colección de pavimentos cerámicos descubiertos en las excavaciones previas a las obras de rehabilitación de 1998, aunque lamentablemente han tenido que ser cubiertos nuevamente por hallarse a más de un metro por debajo de la cota de la solería de servicio. Baldosas de barro amarillo y rojo alternas, con las formas geométricas más variadas y mezcladas con pequeños *aliceres* vidriados en negro, blanco, verde o melado, forman la que hoy

puede ser considerada mejor colección de pavimentos cerámicos mudéjares de España. Aunque se han conservado muy pocos ejemplos, las ordenanzas medievales permiten hacernos una idea de la riqueza de las solerías mudéjares sevillanas. La intensidad decorativa se concentra en los umbrales de paso de una estancia a otra y en las alfombras de entrada a las salas, llamadas *almatrallas* en lengua mudéjar o "mesas de azulejos" entre los cristianos. El resto más visible se encuentra en una pequeña sala en cuyo centro ha sido instalada la fuente original, elevada de su nivel primitivo y rodeada de una copia del pavimento que ha quedado enterrado.

El palacio del siglo XV se ordena en torno a un amplio patio columnado que sufrió una reforma a fines del siglo XVII, pero en el que pueden identificarse aún la estructura general mudéjar y algunos elementos persistentes de dicho estilo. La galería orientada al este muestra varios capiteles almohades colocados sobre columnas romanas reaprovechadas, que ponen de manifiesto la construcción medieval de la galería. El espacio abierto del patio se centra en torno a un estanque alargado o "alberca perlongada", como la llaman las ordenanzas medievales de *alarifes* sevillanos, que nos recuerda la del patio de los Arrayanes en la Alhambra granadina, tipo del que no conocemos otro ejemplo en Sevilla. La alberca se remata en dos surtidores o pilas a ras del pavimento. El extremo sur del patio está ocupado por una solemne sala rectangular con dos alhanías extremas separadas por arcos con yeserías del siglo XV y restos de las antiguas *armaduras* de los techos expuestos sobre los muros.

En la galería orientada al oeste queda la gran *qubba* o sala de recepción, con su

Palacio de los Condes de Altamira, patio de los Azulejos, Sevilla.

característica planta cuadrada, aunque lamentablemente ha perdido su primitiva cubierta, que debió de ser similar a las *qubba*s de otros palacios señoriales sevillanos.

Los revestimientos verticales también debieron de ser notables, aunque se han conservado muy pocos restos. El mejor testimonio es la jamba izquierda de la entrada a la *qubba* real, con un alicatado de tipo granadino de proporciones muy menudas, que recuerda los del mirador de Daraja en la Alhambra, aunque su ejecución es menos cuidadosa.

De menores dimensiones, con arcos sobre pilares y una planta cuadrada, es el otro patio del palacio medieval, que ha sido identificado con el que denominan los documentos Patio de los Azulejos. Este nombre alude sin duda a los revestimientos cerámicos originales, que se han conocido gracias a las excavaciones.

RECORRIDO XI *Templos y palacios sevillanos*
Sevilla

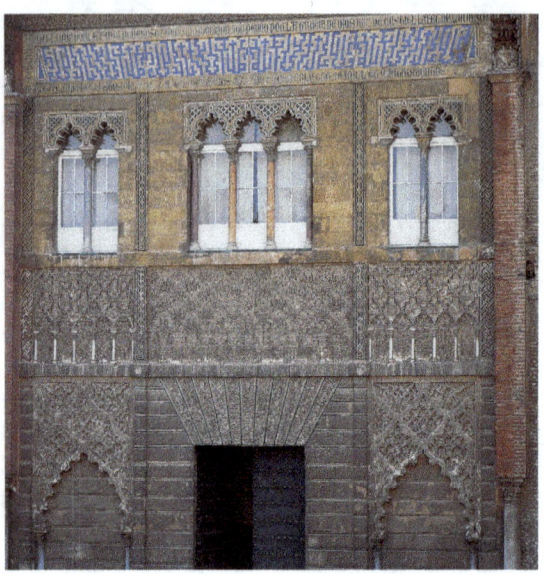

Real Alcázar, detalle de la portada del palacio de Pedro I, Sevilla.

XI.1.g Real Alcázar

Plaza del Triunfo, entrada por la puerta de los Leones. Tomar la calle Fabiola y bajando por Mateos Gago hasta llegar a la Catedral. Acceso con entrada.
Horario: en verano de 9:30 a 19, domingos y festivos de 9:30 a 13; en invierno de 9:30 a 17, domingos y festivos de 9:30 a 13.

Nos hallamos, tal vez, ante el palacio real en uso más antiguo de Europa. El edificio ha tenido desde antiguo la capacidad de fascinar a cuantos visitantes han llegado a él, y esta fascinación lo ha convertido en modelo constante de otros palacios y residencias reales y señoriales en Sevilla y en Castilla.

El Real Alcázar fue escenario de hechos históricos y culturales importantes antes y después del período mudéjar. Aquí nacieron algunos infantes y aquí se celebraron las bodas del emperador Carlos V.

El conjunto del Real Alcázar reúne los mejores ejemplos de nuestra arquitectura mudéjar palatina, ya que en sus edificios se entremezclan de forma orgánica los restos de palacios califales, taifas, almohades, góticos y mudéjares, sin que intervenciones posteriores continuas hayan llegado a desvirtuar del todo la apariencia de los vestigios anteriores.

El Alcázar es un palacio formado por muchos palacios, entre los cuales podríamos destacar cuatro conjuntos de especial significación para el arte mudéjar: el Cuarto del Caracol, la Sala de la Justicia, el palacio de Pedro I y el Cenador de la Alcoba.

Podría decirse, simplificando, que el Cuarto del Caracol —con su jardín de crucero—, construido bajo el reinado de Alfonso X el Sabio en la segunda mitad

Las baldosas de mármol blanco y negro que hoy vemos y pisamos sustituyen a los azulejos blancos y verdes alternos, de época medieval. Se trata probablemente de un patio pequeño de carácter doméstico, contrapuesto al grande, de uso más público. Esta organización del palacio en torno a un patio mayor y otro menor responde a un esquema que ya se ve en el alcázar de don Pedro (Doncellas-Muñecas) y que se ha mantenido en los palacios marroquíes recibiendo los nombres de *wast al-dar* y *dwira*, respectivamente.

Situado hoy en la crujía de fachada, apareció, tras haber sido excavado, un precioso y menudo jardín de crucero, que es uno de los ejemplos más perfectos que nos han quedado de este tipo de jardín doméstico, con cuatro parterres divididos por dos andenes que se cruzan en el centro, donde aparece un surtidor.

RECORRIDO XI *Templos y palacios sevillanos*
Sevilla

del siglo XIII, es un palacio almohade traducido al lenguaje gótico. En este maridaje artístico reside su sentido mudéjar, aunque no su estilo. Obras de consolidación del siglo XVIII desvirtuaron lamentablemente su primitivo aspecto. No sabemos qué fue lo que creó este extraño y fascinante conjunto, si el aprovechamiento de estructuras preexistentes del siglo XII o, simplemente, la participación de *alarifes* musulmanes en él. Sus formas muestran la sobriedad gótica de los palacios burgaleses, mientras que el espíritu y la planimetría del conjunto claramente musulmanes. No hay en toda la península un solo palacio gótico similar, ni tampoco un palacio almohade semejante a este. Tanto la estructura en U de las solemnes salas abovedadas —dispuestas en paralelo unas y en ángulo recto las laterales— como el jardín al que todas ellas se abren dejan patente esta feliz mezcla entre las dos culturas de la España medieval.

Según las crónicas de la época del rey don Pedro, el palacio del Caracol fue el Cuarto de la Reina en vida de este monarca, en tanto que el rey habitó el palacio almohade denominado Cuarto del Yeso, donde estaba la llamada Cuadra de los Azulejos, tal vez la que hoy, revestida con azulejos renovados en el siglo XVI, llamamos Sala de la Justicia.

La Sala de la Justicia es un pabellón cuadrado anexo al solar del antiguo Cuarto del Yeso y junto al Corral de las Piedras. En tiempos pasados fue conocido también como Sala de los Consejos, ya que en ella se supone que el monarca se reunía con sus mandatarios y tomaba las decisiones de gobierno. Es, en suma, el espacio que en los palacios musulmanes se conocía como *mexuar*, y resulta lógico que se situara junto al cuarto donde habitaba el rey y relativamente alejado de las zonas más privadas.

No se descarta la posibilidad de que esta *qubba* real fuese edificada sobre estructuras almohades. Carriazo especuló con la posibilidad de que esta sala hubiese sido construida por Alfonso XI, pero Gómez considera que no hay datos históricos ni rasgos estilísticos en ella para no adscribirla al programa de construcciones de don Pedro I, cuyo estilo delatan los revestimientos de yesos de las paredes.

El conjunto verdaderamente extraordinario del Real Alcázar es el citado palacio de Pedro I, antiguo *al-qsar al-Mubarak* (palacio de la Bendición), de época taifa. Desde el patio de la Montería ya se contempla majestuosa su gran fachada, sin duda la mejor del mudéjar español. Resume en sí misma el mejor arte de este período fusionando elementos de origen sevillano (estructura tripar-

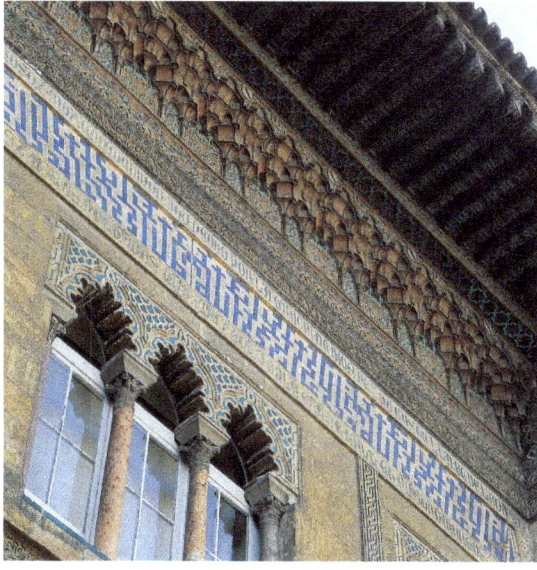

Real Alcázar, detalle de la portada del palacio de Pedro I, Sevilla.

253

tita de estirpe almohade, basamento pétreo, arcos ciegos a los lados de la entrada, ventanales lobulados), toledano (dintel de la puerta) y granadino (friso de arquillos ciegos y gran friso superior con epigrafía cúfica con el lema de la dinastía nazarí). Junto a esta inscripción musulmana aparece otra, en letra gótica, con alabanzas al rey y con la fecha de conclusión de las obras (1364).

Las repercusiones posteriores de esta portada son importantes no solo en el arte sevillano, sino en el resto de los reinos cristianos y musulmanes de la Península. Según algunos autores, sirvió de modelo a la del palacio de Tordesillas (Valladolid) e incluso parece que pudo ejercer cierto influjo sobre la que Muhammad V mandó construir, tras su visita a Sevilla, para su palacio de Comares, en Granada, y también sobre la decoración interior de la sinagoga del Tránsito, en Toledo, construcción promovida por Juan Sánchez de Sevilla, tesorero de Pedro I.

Traspasada la puerta y recorrido el pasillo de entrada en recodo, se accede al llamado Patio de las Doncellas. Lo que allí vemos es el resultado de múltiples reformas, las más importante de las cuales fueron la renovación del pavimento original y la sustitución de las primitivas columnas de mármol, al parecer muy desiguales entre sí, por otras italianas de orden corintio y más homogéneas, ejecutadas por el taller genovés de los Aprile a mediados del siglo XVI. La galería superior fue realizada también en ese momento, modificada en el siglo pasado y reformada de nuevo hace pocos años en un intento de devolverle su aspecto primitivo, utilizando las yeserías plateresca conservadas en parte.

Siempre llamaron la atención los espléndidos zócalos de alicatados. Aunque con renovaciones parciales de diversas épocas, los de las galerías del patio datan de mediados del siglo XIV y constituyen, después del conjunto de la Alhambra, el más importante de nuestra arquitectura medieval y el modelo de otros que se hicieron en palacios posteriores.

En torno al patio se agrupan varios espacios. El más antiguo de ellos, el llamado Salón de Embajadores, es un resto, al parecer, de la antigua *qubba* real del palacio de al-Mutamid, llamada entonces Salón de las Pléyades e integrada ahora en el palacio del rey don Pedro, quien encargó las puertas de madera (1363) a carpinteros toledanos, los zócalos y probablemente los pavimentos hoy perdidos a alicatadores granadinos, y el resto de la decoración mural a yeseros que mezclaron rasgos nazaríes con otros cristianos. Hermosas inscripciones poéticas alusivas al palacio, a su mecenas y a *Allah* se mezclan con medallones donde se ven escenas tomadas de la *Crónica Troyana* y del *Libro de la Montería*, dos obras que figuraron entre los libros de la biblioteca del rey don Pedro y que debieron influir en su formación al aludir a dos facetas esenciales de la vida de todo príncipe: la guerra y la caza. Entre los elementos más espectaculares del palacio destaca la gran cúpula de media naranja construida por Diego Ruiz en 1427 en sustitución de la primitiva, y en cuyo diseño, a base de estrellas de lazo, algunos ven una metáfora de la bóveda celeste. Bajo ella aparece un friso de retratos de reyes que alude a la función que esta sala pudo cumplir en el palacio como Salón de Linajes. Arcos de herradura triples comunican las salas laterales con el Salón del Trono, donde eran recibidos los emisarios reales.

Las otras dos galerías del patio dan acceso a sendas salas rectangulares con alha-

nías extremas. Son la Sala del Techo de Carlos V y el dormitorio de los Reyes Moros. Ambas son obra del rey don Pedro, completadas y remozadas en los techos y algunos zócalos en época de los Reyes Católicos y del Emperador.

Junto al gran Cuarto del rey don Pedro, zona pública del palacio, se sitúa el patio de las Muñecas, de proporciones más domésticas. En él destacan las galerías sobre columnas de mármol con algunos capiteles califales, las yeserías de sabor granadino y los zócalos de alicatados de época de los Reyes Católicos.

Alejado del núcleo palacial y rodeado antaño de huertos de naranjos, y hoy jardines manieristas, se encuentra el llamado Pabellón de Carlos V, denominado antiguamente Cenador de la Alcoba, por ser ésa su función y llamarse así la huerta en que se encontraba. Su planta cuadrada, el espacio cúbico cubierto por bóveda de madera, su galería perimetral, el alto y polícromo zócalo de azulejos, el surtidor de agua que centra su exquisito pavimento de alicatado y la fluida relación interior-exterior, lo convierten en la versión más tardía y original de una *qubba* o pabellón de jardín en la que se fusionan de forma inextricable rasgos musulmanes y renacentistas, para constituir una de las más refinadas expresiones de nuestro último arte mudéjar.

NATURA Y ARQUITECTURA

Alfredo J. Morales

Según Norbert Shultz, "la arquitectura es la concretización del espacio existencial del hombre". En este mismo sentido, la casa podría ser considerada como un escalón más en el camino de la materialización del lugar que el hombre se reserva dentro del cosmos y desde el que contempla otras dos esferas de lo natural: la referida a su posición terrenal y la que afecta a su condición humana. En la arquitectura mudéjar se perciben rasgos en los cuales se ven reflejados estos tres niveles de la naturaleza de manera particularmente significativa.

El primero de ellos relaciona Arquitectura y Naturaleza Cósmica. La forma arquitectónica que más fielmente materializa la idea del universo es la Sala Cúbica o *qubba*, definida por el arte islámico y adoptada por el mudéjar. En ella, el cubo representa a la tierra, y la semiesfera que la corona, a la bóveda celeste que la protege y domina. Las estrellas que salpican interiormente estas cubiertas aluden a los astros del firmamento. El mejor ejemplo de esta metáfora arquitectónica en el mudéjar sevillano es el Salón de Embajadores del Real Alcázar. En su cubierta, las doce estrellas que giran en torno al centro de la bóveda representan las doce constelaciones zodiacales. Bajo ella se sitúa la galería de retratos reales, elemento que aporta a este espacio un componente de origen cristiano y que convierte este Salón del Trono en Salón de Linajes. Las efigies de reyes asumen aquí, física y simbólicamente, una posición intermedia entre lo celeste y lo terreno, legitimando el poder de quien ocupa el solio real. La perfección a que llegan estas *qubbas* hizo que cada palacio señorial poseyera un espacio de este tipo que a veces fue designado como Sala de los Retratos y en otras ocasiones como Sala de la Media Naranja, por distinguirse de las demás de la vivienda por la forma de su techumbre.

El segundo de los niveles pone en relación Arquitectura y Naturaleza Terrestre. Para el hombre medieval, la naturaleza salvaje es consecuencia de la expulsión del Paraíso y, por lo tanto, sus elementos se revelan hostiles al hombre. Por el contrario, en el Jardín del Edén todo aparece al servicio del hombre, para su uso y disfrute sin esfuerzo ni fatiga. Prefiguración de ese paraíso perdido y llamado a ser recuperado en el más allá son los jardines, dentro o cerca del espacio humanizado de la urbe y su periferia. En las huertas suburbanas y en los grandes jardines que rodean las residencias mudéjares aparece como elemento ineludible el pabellón o cenador, mínima unidad arquitectónica insertada en este trozo de naturaleza manipulada. Aquí el jardín es entendido no en su laico significado moderno sino en su sacra acepción medieval de "huerto cerrado" en el que, de una manera aún más fiel a la tradición edénica, se materializa la ilusión de un espacio donde reina la armonía. Además del pabellón como mínima expresión arquitectónica insertada en el gran jardín, tenemos también un pequeño fragmento de la propia naturaleza integrada en el ámbito estricto de la casa: el jardín de crucero. El mundo musulmán recibió de la antigua tradición del Próximo Oriente y transmitió a Occidente esta idea del jardín doméstico estructurado como un rectángulo, dividido en cuatro partes por dos paseaderos que se cruzan en el centro. En él un surtidor hace brotar el agua que de allí se distribuye por acequias que la hacen llegar hasta los cuatro parterres. Sevilla cuenta con varios ejemplos de estos jardines que testimonian su pasado musulmán y sus posteriores versiones cristianas.

Real Alcázar, vista del cenador de la Alcoba, Sevilla.

En el tercer nivel, la propia casa y las partes que la constituyen ponen en relación Arquitectura y Naturaleza Humana, asumiendo así la primera de ellas un último valor metafórico. En el mundo musulmán, y por derivación en el mudéjar, la casa es el dominio de la mujer, mientras que la calle es el ámbito del hombre. El sentido mistérico e insondable que para el universo islámico posee la divinidad se vincula de forma predominante a la esfera del alma, y esta, a su vez, se encarna en la naturaleza femenina en tanto que fluida, difusa y receptiva. De ahí que la casa, entendida como receptáculo sagrado, debe estar, como la mujer, velada, oculta, no evidente. Alma, casa y mujer son pura interioridad sin límites y, por lo tanto, paradigmas de una cultura que busca la perfección en lo íntimo. El laconismo exterior de la casa mudéjar frente a su resplandeciente y enjoyado interior son como una esposa que se oculta tras el velo para salir a la calle y cuyas gracias solo deben manifestarse ante los ojos del esposo. El énfasis obsesivo en la honra como supremo valor del hidalgo cristiano y su familia tal vez sea el mejor testimonio de la hibridación cultural de la España mudéjar.

RECORRIDO XII

El aljarafe sevillano

Alfredo J. Morales

Este recorrido forma parte del programa **"Una entrada al Mediterráneo"** cofinanciado por la Unión Europea en el marco de la Acción Piloto España-Portugal-Marruecos. Art. 10 FEDER.

XII.1 GERENA
 XII.1.a Iglesia de la Inmaculada Concepción

XII.2 AZNALCÓLLAR
 XII.2.a Capilla del Cementerio

XII.3 SANLÚCAR LA MAYOR
 XII.3.a Iglesia de Santa María
 XII.3.b Iglesia de San Eustaquio
 XII.3.c Iglesia de San Pedro

XII.4 BENACAZÓN
 XII.4.a Iglesia de Santa María de las Nieves

XII.5 ERMITA DE CASTILLEJA DE TALHARA

XII.6 AZNALCÁZAR
 XII.6.a Iglesia de San Pablo

XII.7 ERMITA DE GELO (opción)

Capillas funerarias y presbiterios de tradición musulmana

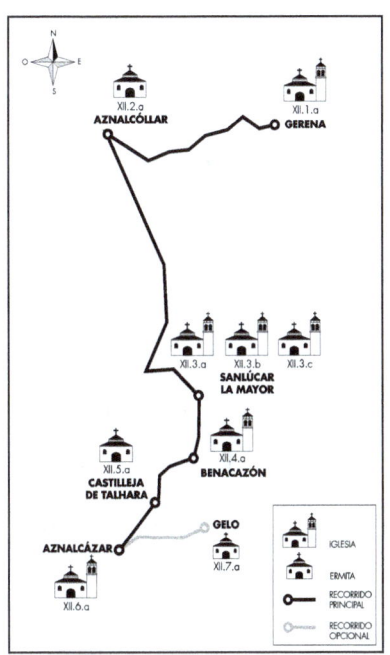

Iglesia de San Eustaquio, portada lateral, Sanlúcar la Mayor.

RECORRIDO XII *El aljarafe sevillano*
Gerena

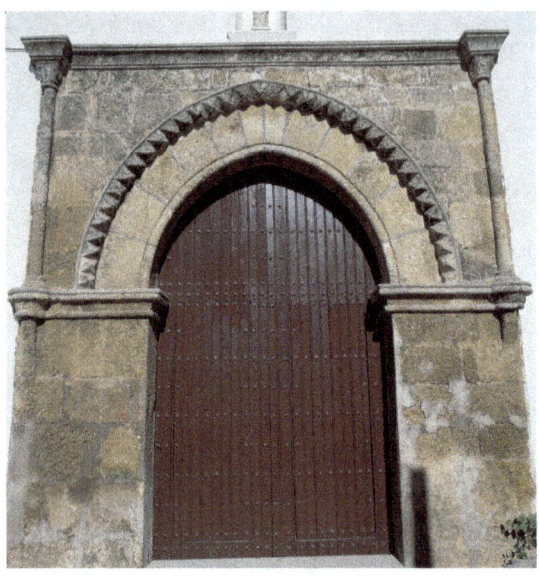

Iglesia de la Inmaculada Concepción, portada lateral, Gerena.

Una de las comarcas más destacadas de la tierra sevillana y la que mayor vinculación ha tenido siempre con la metrópoli es el Aljarafe. Su nombre deriva del vocablo árabe *as-saraf*, que puede traducirse por "altura" o "pequeña elevación del terreno". De hecho, se trata de una especie de *atalaya* desde la que se domina la ciudad de Sevilla y un amplio sector de la vega del Guadalquivir. Desde tiempos musulmanes, las crónicas hacen referencia a sus extensos y espesos olivares, lo que originó la progresiva asimilación del término *aljarafe* al de "campo de olivos" y provocó importantes errores a la hora de establecer los límites geográficos de la comarca. No obstante, se suele admitir que el Aljarafe coincide con las elevaciones del terreno existentes entre las vegas de los ríos Guadalquivir y Guadiamar.

En este territorio, situado a poniente de la ciudad de Sevilla, hubo desde tiempos medievales numerosos enclaves señoriales, pertenecientes a las órdenes militares, la iglesia y la nobleza. Su población cambió de manera significativa a raíz de la conquista de la ciudad de Sevilla en 1248, cuando un importante contingente de cristianos se sumó a los numerosos grupos de musulmanes que decidieron permanecer en la comarca. La situación cambió tras la revuelta de 1264-1266, al decidirse la expulsión de los musulmanes y la desaparición de sus asentamientos. El fracaso de la repoblación llevó consigo un importante descenso de la población en la zona, con la agrupación de los habitantes en unos pocos lugares y la desaparición de muchas alquerías. Hasta mediados del siglo XV no se produjo un crecimiento fuerte de la población, pero este acentuó la concentración en los núcleos más poblados y el abandono de los menos habitados. Todos estos aspectos incidieron poderosamente sobre la cronología y el carácter de las obras mudéjares de la comarca.

XII.1 GERENA

Aunque su término municipal está bañado por el río Guadiamar, Gerena es una localidad que forma parte de la comarca de la Sierra Norte. No obstante, es recomendable visitarla como culminación de la ruta por el Aljarafe, pues la excepcional solución de la cabecera de su iglesia parroquial está relacionada con algunos de los modelos mudéjares de la zona aljarafeña.

XII.1.a Iglesia de la Inmaculada Concepción

Horario: de 6:30 a 21 todos los días; domingos de 9:30 a 12:30. Si la iglesia está

cerrada concertar la visita en la parroquia, tel.: 95 5782023.

La iglesia de la Inmaculada Concepción es una construcción mudéjar fechable en el siglo XIV. El edificio es de planta rectangular y presenta un cuerpo de tres naves, separadas por seis pilares cruciformes que apean arcos apuntados, más una cabecera de testero plano, que abarca las capillas absidales de cada una de las naves.

La correspondiente a la nave central es de proporciones cuadradas y se cubre mediante una gran bóveda de paños apeada en *trompas* angulares. En las laterales, el espacio, que resulta excesivamente estrecho y profundo, se ha dividido en dos tramos de proporciones cuadradas, cubriéndose el primero mediante un cielo raso, mientras el segundo repite la solución de la bóveda de paños. Así pues, a la hora de configurar la cabecera de una iglesia, en este templo se eligió la solución más compleja posible, que fue la de adoptar el modelo de *qubba* musulmana.

La iglesia, cuyas naves se cubren con modernas estructuras que pretenden asemejarse a las primitivas mudéjares de madera, fue ampliada en un tramo durante la segunda mitad del siglo XVI. Esto explica la mayor amplitud de los arcos inmediatos al muro de los pies, cuyo sistema de aparejo también difiere de la empleada en el resto del edificio. Dicha ampliación fue llevada a cabo por el arquitecto Hernán Ruiz el Joven.

Al exterior, la iglesia ofrece tres portadas. Las laterales son de piedra y de estética gótica. La del muro meridional presenta una arquivolta decorada por puntas de diamante. Unas columnillas y la cornisa organizan un *alfiz*.

La portada de los pies es de estilo renacentista, aparece fechada en 1569 y corresponde a la ampliación del templo realizada por Hernán Ruiz. Está construida en ladrillo bícromo, característica que debe interpretarse como una pervivencia técnica y estética de las soluciones mudéjares.

La torre se levanta sobre la bóveda ochavada de la cabecera de la nave meridional. Consta de un solo cuerpo, más el campanario y el chapitel de remate. Algunas ventanas, tanto reales como cegadas, tienen un gran interés, por ofrecer arcos polilobulados entrecruzados, similares a los utilizados en diferentes iglesias de la comarca del Aljarafe.

XII.2 AZNALCÓLLAR

XII.2.a Capilla del Cementerio

A 12 km por la A-477. Está situada en la zona más alta del pueblo y popularmente se la conoce por "zawira". El encargado del cementerio tiene la llave de la capilla.
Horario: en verano de 8 a 12 y de 17 a 20, y en invierno de 10 a 13 y de 15 a 18.

Dentro de lo que fue recinto amurallado de la ciudad musulmana se encuentra la capilla del Cementerio, que corresponde a un edificio mudéjar en el que se ha desarrollado un proceso contrario a los anteriormente comentados de Gelo, Benacazón y Castilleja de Talhara, iniciados con una capilla mayor en forma de *qubba*, que se completaron con la adición de un cuerpo de naves.

En la actualidad, la capilla, construida en ladrillo y tapial, es de planta cuadrada y está cubierta por bóveda de ocho paños sobre *trompas*. En sus frentes septentrional y oriental se advierten restos de ven-

RECORRIDO XII *El aljarafe sevillano*
Sanlúcar la Mayor

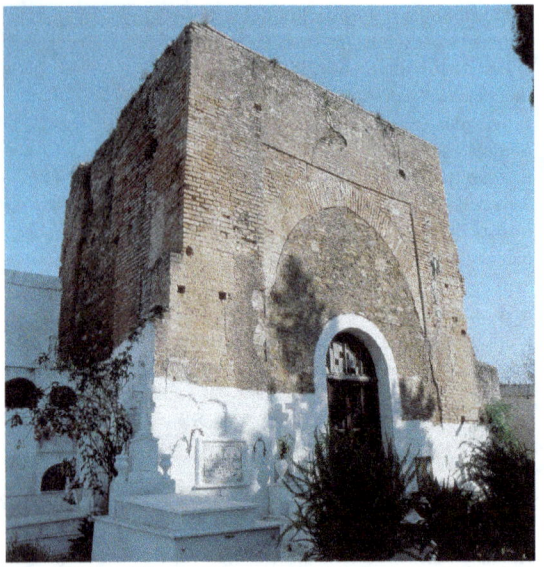

Capilla del Cementerio, conjunto, Aznalcóllar.

tanas, de las cuales se conserva completa la correspondiente al flanco meridional. Se trata de un arco de herradura apuntado y apoyado en baquetones, con un *alfiz* de proporciones cuadradas.

A este mismo costado se adosa el volumen de planta rectangular que aloja la escalera de acceso a la terraza de cubierta. En su desarrollo interno, la escalera adopta planta poligonal, y es iluminada por una ventana similar a la descrita anteriormente.

Al frente de poniente, que hoy sirve de fachada, se adosaba originalmente un cuerpo de naves. Aún son visibles las líneas de la cubierta a dos aguas de la principal y el arranque de los muros perimetrales. Cuando las naves fueron derribadas, el vano apuntado y enmarcado por *alfiz* que servía de arco triunfal a la iglesia tuvo que ser parcialmente cegado, reduciéndose el ingreso que hasta entonces comunicaba con la cabecera. Con esta operación dicho ámbito recuperó, tal cual se ve hoy, la forma tipológica de *qubba* que le dio origen.

Estilísticamente, la iglesia puede datarse a fines del siglo XV. Su edificación pudo estar relacionada con el fuerte incremento poblacional que experimentó Aznalcóllar en los años finales de este siglo. Debió de ser a fines del XVIII, al inaugurarse una nueva parroquia en la población, cuando se abandonó el templo mudéjar y se derribaron los elementos ruinosos, como el cuerpo de naves. No obstante, las pinturas que decoran la bóveda del antiguo presbiterio hacen sospechar una intervención durante el siglo XIX, a la que cabría atribuir el definitivo aislamiento de la capilla mayor.

XII.3 **SANLÚCAR LA MAYOR**

La vecina población de Sanlúcar la Mayor se sitúa en el punto en el que comienza el rápido descenso hacia el río Guadiamar, lugar de alto valor estratégico, pues controlaba el camino entre Sevilla y Niebla. En ella existen tres importantes iglesias mudéjares: Santa María, San Eustaquio y San Pedro. Se trata de unos edificios en los que se detectan soluciones compositivas, recursos plásticos y un repertorio formal cuyo origen hay que buscar en el arte hispano-musulmán de época almohade. De este mismo estilo debieron existir importantes creaciones arquitectónicas en Sanlúcar la Mayor, aunque los únicos testimonios conservados son los imponentes restos de su recinto amurallado.

Sanlúcar la Mayor

XII.3.a Iglesia de Santa María

A 19 km por la A-477. Situada en el centro de la población. Concertar la visita con el seglar encargado en la parroquia, tel.: 95 5700107. Horario: en verano de 10 a 12 y de 19 a 21, y en invierno de 10 a 12 y de 19 a 20:30.

La iglesia de Santa María responde al que habitualmente se denomina "tipo parroquial sevillano", si bien ofrece algunas peculiaridades de enorme interés. Conforme a este tipo, la cabecera es poligonal y consta de dos tramos cubiertos por bóvedas nervadas. El arco triunfal, que enlaza la cabecera con el cuerpo de naves, es apuntado y apoya en fustes clásicos superpuestos y con capiteles que se consideran visigodos.

Sus tres naves estaban separadas inicialmente por diez pilares, pero durante una reforma de comienzos del siglo XVII algunos de ellos fueron reemplazados por parejas de columnas de mármol. Los arcos, de clara herencia almohade, eran de herradura apuntada y encuadrados por *alfices,* pero en una intervención que debió coincidir con las obras de sustitución de los pilares fueron cortados en sus arranques, transformándose en peraltados.

Las cubiertas de las naves son estructuras de madera. Entre ellas destaca la correspondiente a la central, resuelta según los modelos de las *armaduras* mudéjares *de par y nudillo,* aunque se trata de una obra fechada en 1773 y en la que se advierten motivos ornamentales barrocos.

En la nave septentrional se sitúa una pequeña capilla de planta cuadrada y cubierta por bóveda de paños sobre *trompas,* que responde al modelo de la *qubba* musulmana.

De las tres portadas con que cuenta el templo, la de poniente perdió su fisono-

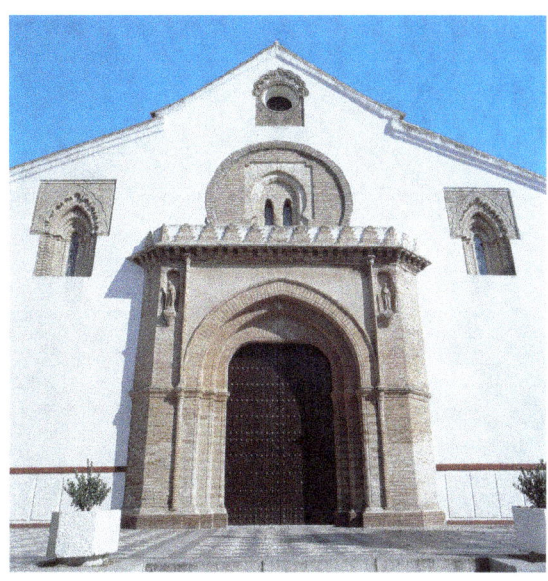

Iglesia de Santa María, fachada de los pies, Sanlúcar la Mayor.

mía primitiva durante una reforma, tal vez en el siglo XVI. No obstante, en esta misma fachada se conservan los dos óculos y el gran ventanal con arco polilobulado que iluminaban el interior de las naves.

De gran interés es la portada del muro sur, construida en ladrillos y compuesta por dos arcos polilobulados inscritos en un *alfiz,* fórmula compositiva de origen almohade.

XII.3.b Iglesia de San Eustaquio

Si la iglesia está cerrada, concertar la visita en la parroquia.
Horario: domingo de 11 a 13:30.

La iglesia de San Eustaquio también sigue el tipo parroquial sevillano. Consta de cabecera poligonal y tres naves. La cabe-

RECORRIDO XII *El aljarafe sevillano*
Sanlúcar la Mayor

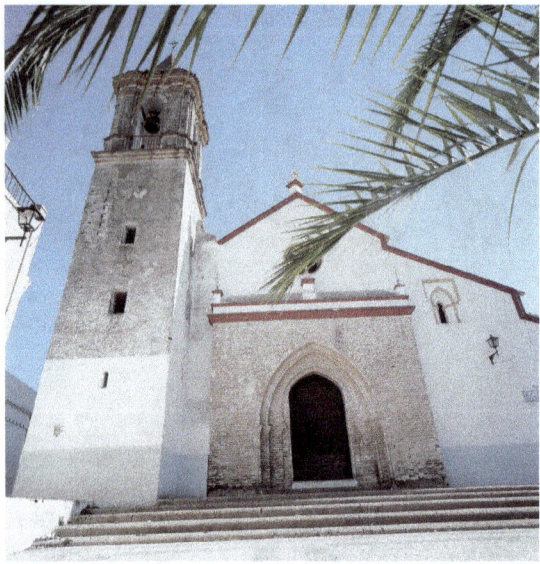

Iglesia de San Eustaquio, fachada y torre-campanario, Sanlúcar la Mayor.

cera presenta hacia el exterior contrafuertes, un andén con almenas y ventanas con arcos lobulados.

En el interior presenta bóvedas nervadas con espinazo, y un arco triunfal apuntado y apeado sobre pilares con capiteles góticos. Las tres naves están separadas por ocho pilares que sirven de apoyo a arcos apuntados y se cubren por estructuras de madera: *armadura de par y nudillo* la principal y en colgadizo las laterales.

De las tres portadas del templo, las dos abiertas en los muros laterales están construidas en ladrillos y ofrecen casi el mismo esquema compositivo. Presentan un arco apuntado enmarcado por otro doble polilobulado y un amplio *alfiz*, es decir, una solución similar a la que ofrecían la portada lateral de la iglesia de Santa María y la de Castilleja de Talhara. Sobre estos ingresos hay sendos óculos.

La portada que se abre en el muro de los pies está formada por cuatro arcos superpuestos, dos apuntados y uno de herradura también apuntada. La forma del que sirve de ingreso se ha visto modificada, pues en origen debió ser de herradura apuntada.

XII.3.c Iglesia de San Pedro

Concertar la visita en la parroquia.

La iglesia de San Pedro ha sido considerada la más antigua de la población, e incluso se ha llegado a relacionarla con una primitiva mezquita. Aunque tal identificación carece de base científica, es evidente que su singular estructura, su torre aislada y su situación dentro del primitivo alcázar almohade, cuyas murallas se levantan en sus proximidades, han podido influir en ello. No obstante, se trata de un templo mudéjar que sigue el tipo parroquial sevillano, del que se diferencia por su elevadísimo presbiterio, bajo el que se desarrollaba la comunicación entre la calle y el antiguo cementerio, situado en el costado izquierdo y encerrado por un muro.

La iglesia consta de una cabecera dividida en dos tramos, uno rectangular y otro poligonal, ambos cubiertos por bóvedas nervadas, más tres naves separadas por cuatro esbeltos pilares que apean arcos apuntados y que presentan en las enjutas unas ventanas ciegas, organizadas por arcos de herradura apuntados. La comunicación entre el cuerpo de naves y el presbiterio se realiza mediante un arco apuntado, que apea sobre columnas con capiteles góticos de decoración vegetal.

Las cubiertas de las naves son de madera y adoptan en la central forma de *armadu-*

RECORRIDO XII *El aljarafe sevillano*
Sanlúcar la Mayor

ra de par y nudillo, mientras las laterales se resuelven en colgadizo. A la nave del costado norte se abren dos capillas, una de las cuales sigue el esquema de *qubba*, con planta cuadrada y bóveda de paños sobre *trompas* angulares.

En el presbiterio se conservan restos de una labor de yeserías que debió de enriquecer originalmente toda la cabecera, así como algunas piezas de cerámica vidriada que posiblemente formaban un zócalo. Además de estos revestimientos parietales, cabe considerar que buena parte del interior del templo tuvo una decoración pictórica figurativa, de la que quedan al descubierto diversos fragmentos al haberse desprendido parcialmente los sucesivos encalados. Esta imagen rica y colorista debió de ser la que ofrecían muchos de los templos mudéjares antes de ser modificados en la Edad Moderna y de ser objeto de restauraciones desafortunadas en la Edad Contemporánea.

De las tres portadas del templo sobresalen la del muro sur y la abierta en la fachada de los pies. En ellas se aprecia claramente cómo el mudéjar es el resultado de la asimilación y síntesis de elementos procedentes del arte hispano-musulmán, el románico y el gótico.

La primera de ellas, que es la más moderna, tiene un claro origen cristiano, y aparece resaltada de la línea de muros, con forma abocinada y con arquivoltas apeadas en baquetones. También responde a los modelos góticos el enorme rosetón dispuesto sobre ella.

La segunda portada responde a modelos almohades. Presenta doble arco polilobulado y enmarcado por *alfiz* y está enriquecida en el vértice con cerámica vidriada. En una reforma posterior fue alterado el hueco de ingreso. De las tres ventanas que se abren en esta fachada, la principal sigue más de cerca los modelos góticos, mientras las laterales ofrecen arcos de herradura apuntados y encuadrados por *alfiz*, conforme al gusto musulmán.

La tercera de las portadas sigue el esquema de la anterior, pues conserva la forma apuntada del hueco de ingreso. Justo sobre la cornisa se dispone un óculo de iluminación. Esta portada, por su sencillez, parece haber sido la primera en construirse del templo.

La torre, como ya se dijo, aparece aislada. Es de planta cuadrada y ofrece diversos ingresos, dos de los cuales están en línea, formando una comunicación entre

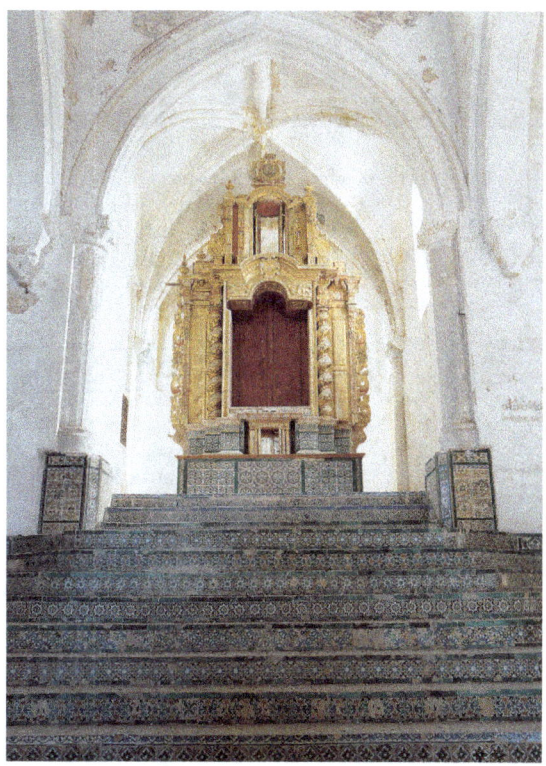

Iglesia de San Pedro, presbiterio, Sanlúcar la Mayor.

RECORRIDO XII *El aljarafe sevillano*
Benacazón

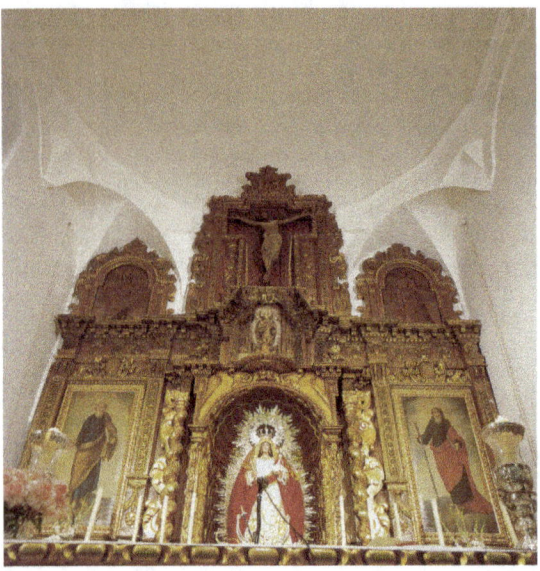

Iglesia de Santa María de las Nieves, bóveda del presbiterio, Benacazón.

los frentes. Los huecos son de herradura apuntada, esquema que también se repite en algunas de las ventanas que se distribuyen por la caña. Otros huecos son sencillas troneras.

XII.4 BENACAZÓN

XII.4.a Iglesia de Santa María de las Nieves

A 5 km por la A-477.
Horario: en verano de 19 a 21; el resto del año de 18:30 a 20; domingos de 10 a 12, jueves cerrado.

La iglesia parroquial de Santa María de las Nieves, en Benacazón, fue originalmente un templo mudéjar. Se trata de un edificio profundamente transformado durante los siglos XVII y XVIII, que presenta en la actualidad cabecera cuadrada y dos naves.

La cabecera aparece cubierta mediante una bóveda de paños apeada en un doble sistema de *trompas*. En sus muros oriental y meridional se aloja una empinada escalera que, cubierta por tramos de cañón y arista, permite subir a la terraza de cubierta, dotada de antepecho con almenas de gradas.

Las naves se cubren con estructuras de madera, con forma de artesa en la principal, y en colgadizo en la lateral.

El presbiterio responde al modelo de *qubba* musulmana. Fue levantado con carácter monumental y con una considerable elevación para servir de *atalaya*. En origen, a esta estructura cuadrada se adosó una nave, más corta que las actuales, cuyo enlace visual con el presbiterio no debía resultar fluido, pues debió verse obstaculizado por las reducidas proporciones del arco triunfal que separaba ambos.

La fábrica de la iglesia cabe establecerla en los años finales del siglo XV. De la nave primitiva no parecen conservarse restos en la que actualmente es la principal del templo, que debió edificarse en la primera mitad del siglo XVII, a la vez que se levantaba la nave lateral.

Las estructuras de madera que cubren ambas naves se resuelven conforme a modelos de carpintería mudéjar. La construcción de la nueva nave principal, con mayor altura que la primitiva, y la remodelación del arco triunfal, con objeto de hacer más visible el presbiterio, obligaron a recortar las *trompas* que apeaban la bóveda. En su nueva configuración, tales elementos presentan la apariencia de las puntas de diamantes que se emplearon

profusamente en las decoraciones de yeserías de la primera mitad del siglo XVII.

XII.5 ERMITA DE CASTILLEJA DE TALHARA

Por la A-477, a 4 km está la desviación a la derecha por una carretera de tierra. Pertenece al término municipal de Benacazón. La ermita está rodeada de campos de cultivo de olivos y naranjos, y de los jardines de la capilla que acaban de ser restaurados.
Concertar la visita en el Ayuntamiento, tel.: 95 5705173.

Este lugar se instituyó como señorío en 1371 y se convirtió en mayorazgo en 1477, cuando fue comprado por Fernando Ortiz y Leonor Fernández de Fuentes. La ermita de Castilleja de Talhara, actualmente incompleta y parcialmente arruinada, está construida en ladrillos y tapial, tiene cabecera cuadrada y un cuerpo de igual forma, distribuido en tres naves. La cabecera se cubría con bóveda de paños sobre *trompas*, y las naves, aunque no se conservan restos, con estructuras de madera. Las naves están separadas por pilares cruciformes que apean arcos apuntados.

El templo tiene dos portadas, una en la fachada de los pies y otra en la nave izquierda. La primera es una de las más atractivas del mudéjar sevillano, con sus arquivoltas apuntadas y un arco apuntado y polilobulado encuadrado por *alfiz*. En ella se han combinado elementos realizados en fino ladrillo en limpio con otros que tal vez aparecían revocados e imitando un aparejo bícromo. Su esquema compositivo recuerda los ingresos de las parroquias de la vecina población de Sanlúcar la Mayor, si bien está enriquecido por la sabia combinación de materiales y los consiguientes juegos de texturas. Esta portada debe considerarse un eslabón más en la cadena evolutiva de las portadas de ladrillo en limpio, con labores de lazo embutidas o en relieve, que se levantaron por toda el área de Sevilla.

La portada lateral es más sencilla, con arco de doble rosca, jambas rectas y *alfiz*. De las diferentes ventanas con que contó el tem-

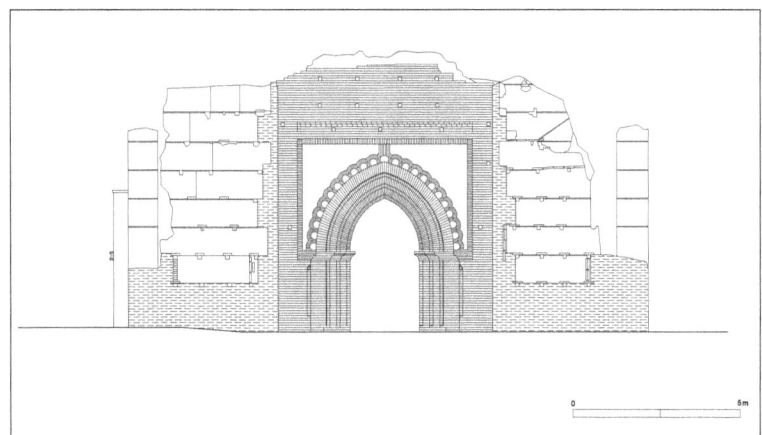

Ermita de Castilleja de Talhara, alzado, Benacazón.

RECORRIDO XII *El aljarafe sevillano*
Aznalcázar

Ermita de Castilleja de Talhara, conjunto, Benacazón.

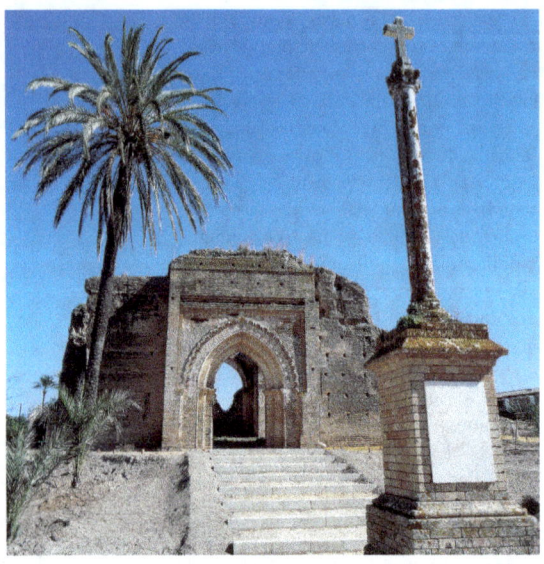

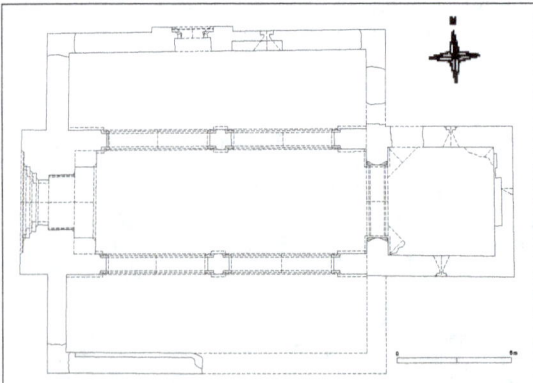

Ermita de Castilleja de Talhara, planta, Benacazón.

apuntado, realizado en ladrillo aplantillado y enriquecido por piezas de cerámica vidriada en verde y azul cobalto.

Con respecto al proceso constructivo del templo, es posible establecer dos fases diferentes. El sector más antiguo del conjunto es la cabecera, una estructura en forma de *qubba* que pudo estar aislada o enlazar con una nave de escasa altura. La conexión entre la cabecera y la nave se debió efectuar mediante un pequeño vano apuntado, manteniéndose así la autonomía de funcionamiento espacial del presbiterio, que es típica de la *qubba*.

El edificio se podría datar hacia 1371, cuando se instituyó el señorío de Castilleja de Talhara por Alfonso Fernández de Fuentes. El conjunto fue sometido a una profunda remodelación un siglo más tarde. Las obras se debieron probablemente al aumento de la población, y sirvieron también para poner de manifiesto la autoridad de los por entonces ya únicos señores del lugar, los Ortiz, quienes en 1477 habían fundado un mayorazgo. Entonces fue cuando se debió de proceder a construir el actual cuerpo de iglesia con tres naves, obra que no aparece trabada con la cabecera y que obligó a remodelar el arco triunfal, aumentando su altura e incorporándole nuevos soportes. Con ello se pretendía una conexión espacial y visual más fluida entre presbiterio y naves.

plo para la iluminación del interior hay que destacar la abierta en el muro norte de la capilla mayor, cuyo esquema compositivo pudo haberse repetido en las que existieron en los otros frentes del presbiterio. Consta de un arco de herradura apuntado, encuadrado por *alfiz*, y que cobija un vano

XII.6 **AZNALCÁZAR**

XII.6.a **Iglesia de San Pablo**

A 4 km por la A-447.
Horario de misas: sábados a las 19:30 (en verano a las 20:30) y domingos a las 10 y a

RECORRIDO XII *El aljarafe sevillano*
Aznalcázar

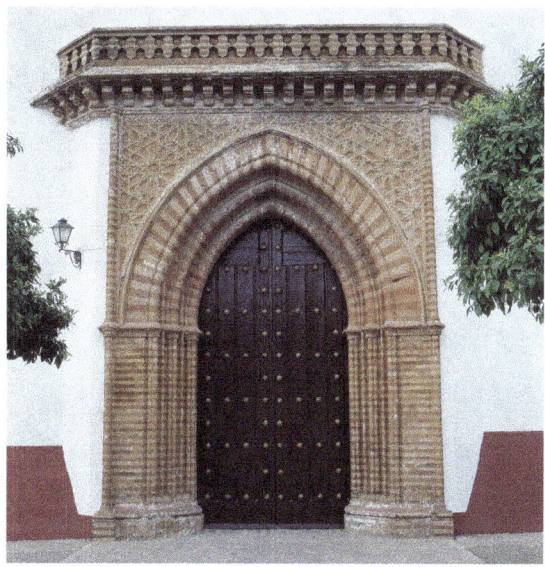

Iglesia parroquial de San Pablo, portada lateral, Aznalcázar.

las 12. Para los demás días, contactar con el párroco, tel.: 95 5750635.

La iglesia parroquial de San Pablo ha sido considerada como una de las obras maestras de la arquitectura mudéjar sevillana. Su capilla mayor es de dos tramos, uno rectangular y otro poligonal, ambos con bóvedas de nervaduras. El cuerpo de la iglesia tiene tres naves, separadas por esbeltos pilares que apean arcos apuntados, sobre los que se disponen cubiertas de madera modernas que siguen modelos mudéjares. La portada de poniente está realizada en ladrillo, se enmarca por un baquetón y presenta arquivoltas apuntadas que se rematan por un alero con ménsulas y almenas escalonadas.

El ingreso del muro meridional está fabricado en finos ladrillos aplantillados, alternando los de color ocre y los rojizos. Luce arquivoltas apuntadas, flanqueadas por baquetones, y una espléndida labor ornamental de lacería ocupa las enjutas. Un alero con ménsulas y un friso con cartelas rematan la portada.

La torre, en la zona de la cabecera de la iglesia, está exenta. La escalera interior, que se desarrolla en torno a un machón cuadrado, se cubre con bóvedas de arista y de cañón apuntado. El campanario es del siglo XVIII, coincidente con las obras de reforma que se hicieron en todo el edificio. Esta iglesia presenta estrechas conexiones con otras parroquias sevillanas que se considera fueron levantadas en torno a 1356, caso de Omnium Sanctorum, San Andrés y San Esteban. No obstante, se cree que es posterior a ellas. La cabecera del templo data de comienzos del siglo XV, mientras que el cuerpo de la nave parece algo posterior. Los últimos elementos en construirse debieron ser las portadas, en torno a 1500.

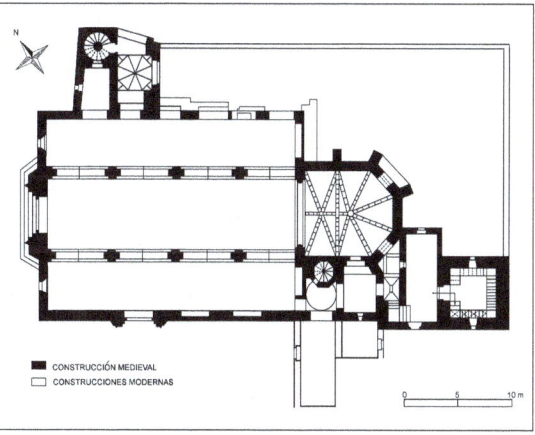

Iglesia de San Pablo, planta, Aznalcázar.

RECORRIDO XII *El aljarafe sevillano*
Ermita de Gelo

Doñana

Son muchas las razones que justifican la importancia del Parque Nacional de Doñana, pero esencialmente se debe a su riqueza faunística y ecológica. Del punto de vista de la fauna, Doñana es un lugar fundamental de invernada, de paso y de cría para numerosas especies de aves. En lo que se refiere al paisaje, hay tres unidades ambientales —la playa-duna, los cotos y la marisma— que le confieren una diversidad y una riqueza únicas.

Se recomienda desde Aznalcázar visitar el Centro de Interpretación "José Antonio Valverde". Se accede desde el pueblo a través de una pista señalizada. Hay otras divertidas maneras de visitar el Parque, en vehículo todo-terreno (desde El Rocío, tel.: 959 430432), o en barco, a bordo del Buque Real San Fernando por el río Guadalquivir (desde Sanlúcar de Barrameda, tel.: 956 363813).

Centro de Interpretación del Corredor verde

A finales de los 90 se produjo una rotura en una balsa de acumulación de residuos tóxicos mineros cercanos a las marismas de Doñana. La gran masa de limos, altamente contaminantes, se desplazó a lo largo de la cuenca del río Guadiamar y alcanzó diversas partes del Parque Nacional, que aún hoy sufre las consecuencias, a pesar de las incesantes operaciones de retirada de lodos.

Actualmente, la Comunidad Autónoma de Andalucía desarrolla con fondos de la UE uno de los programas de restauración paisajística más ambiciosos y complejos que se han llevado a cabo en Europa. Especialistas de todos los campos del estudio del medio natural están realizando numerosos análisis y propuestas que se espera permitan al río Guadiamar fluir con aguas limpias y recuperar la vegetación y la fauna originales. Toda la operación quedará expuesta en un Centro de Interpretación que podrá visitarse en Aznalcázar.

XII.7 **ERMITA DE GELO** (opción)

A 4 km por la A-474. Pertenece al Municipio de Benacazón. Concertar la visita en el Ayuntamiento de Benacazón.

Este edificio, destacado ejemplo de la arquitectura religiosa mudéjar, es prácticamente el único resto de un núcleo poblacional que fue propiedad del cabildo de la catedral sevillana, hasta que, a mediados del siglo XV, fue vendido al caballero sevillano don Gonzalo de Saavedra y su mujer, doña Inés de Ribera.

El pequeño templo, que ha sido restaurado recientemente, es de planta rectangular, con tres naves separadas por pilares rectangulares y capilla mayor cuadrada, a la que se adosan lateralmente la sacristía y una vivienda. Modernas estructuras de madera, que recuperan las antiguas formas mudéjares, cubren las tres naves, mientras que sobre la capilla mayor se levanta una bóveda de ocho paños sobre *trompas*. Entre los elementos destacados del edificio se cuenta la portada del muro de poniente, construida en ladrillos, con arquivoltas apuntadas y rematada por una cornisa con almenas de gradas. También es de destacar la ventana cegada del testero, constituida por un arco apuntado y polilobulado, apoyado en baquetones y encuadrado por un *alfiz* decorado con motivos de lazo.

El actual edificio es el resultado de un largo proceso histórico, que puede articularse en cuatro etapas fundamentales. La fase inicial corresponde a un templo de nave única, cubierta por estructura de madera, más una capilla mayor cuadrada que sigue el modelo de la *qubba*

RECORRIDO XII *El aljarafe sevillano*
Ermita de Gelo

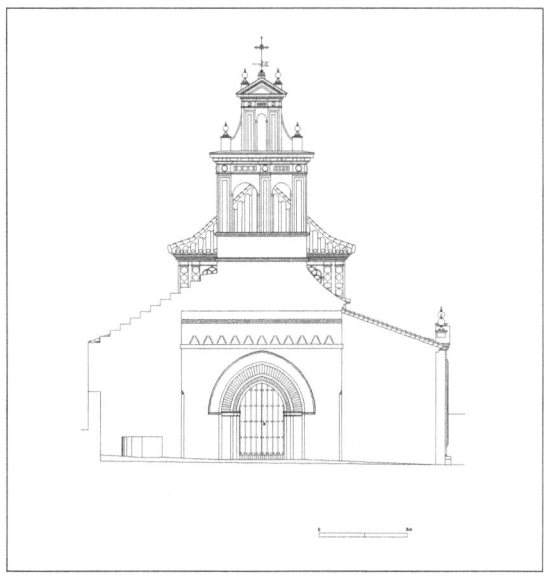

Ermita de Gelo, alzado, Benacazón. *Ermita de Gelo, planta, Benacazón.*

musulmana. La bóveda de este ámbito debió aparecer trasdosada, emergiendo sobre una azotea. El ingreso se debía efectuar por la portada de poniente. Este ingreso, junto con la ventana del testero, permite datar la primera fase constructiva en un momento avanzado del siglo XV.

Durante la segunda etapa se dotó al templo de tres naves, ampliándose el arco triunfal para facilitar la conexión entre la cabecera y el cuerpo de naves. La altura de la nave central obligó a recrecer los muros de la cabecera, sustituyendo la primitiva cubierta en terraza por un tejado a cuatro aguas. También se levantó una espadaña sobre la portada de poniente y se abrió otro ingreso en el flanco meridional del templo. Este conjunto de obras se debió de hacer en el primer tercio del siglo XVII.

Una nueva fase en la historia del edificio corresponde al siglo XIX, cuando se procedió al saneamiento general de las estructuras y a la remodelación de la espadaña y la portada lateral.

Más decisivas han sido las intervenciones del presente siglo, que corresponden a la cuarta fase de la historia del edificio. En la década de los cuarenta tuvo lugar una intervención de signo historicista, que afectó fundamentalmente a las cubiertas de madera y a los pavimentos. La última restauración de la ermita, que se llevó a cabo en 1998, se decidió a causa del estado de abandono y casi completa ruina en que se encontraba el edificio. De carácter integral, procuró recuperar las estructuras y los elementos antiguos, manteniendo las aportaciones de las distintas fases.

Se recomienda volver a Sevilla por la autopista Sevilla-Huelva.

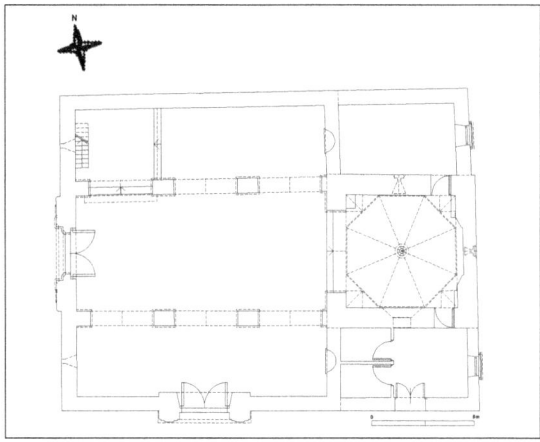

Desde Sevilla se puede enlazar con la Exposición MSF marroquí **El Marruecos Andalusí. El descubrimiento de un arte de vivir,** *o continuar hasta Granada.*

271

CAPILLAS FUNERARIAS Y PRESBITERIOS DE TRADICIÓN MUSULMANA

Alfredo J. Morales

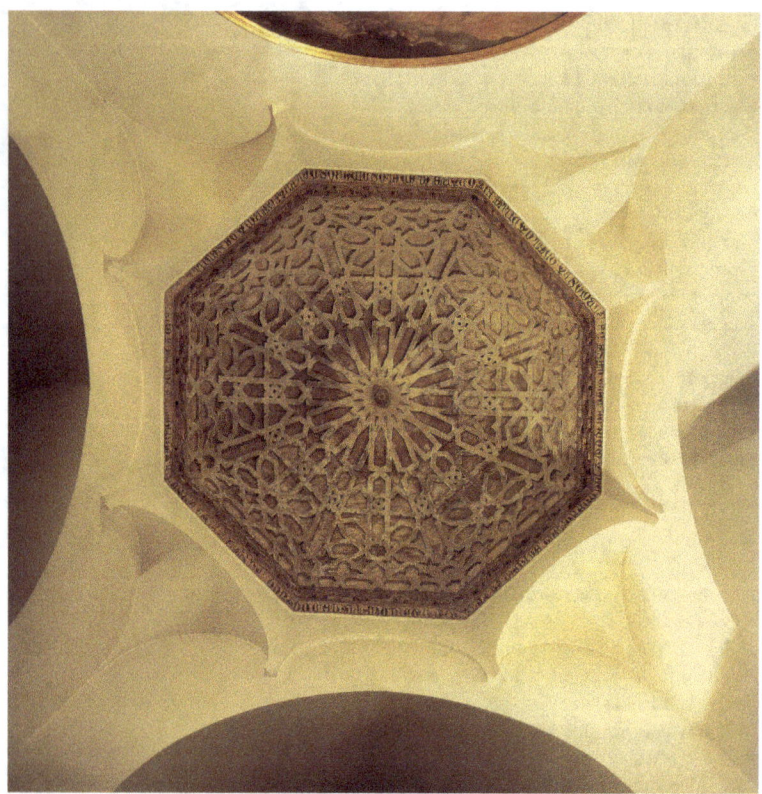

Iglesia de la Magdalena, bóveda de la capilla de la Quinta Angustia.

Algunos nobles sevillanos, al levantar en los templos parroquiales sus capillas funerarias, repitieron la fórmula de la *qubba* musulmana, un espacio cupulado de carácter polivalente que sirve con frecuencia de enterramiento, organizándolas con planta cuadrada y cubierta abovedada sobre *trompas*. Este tipo de construcción se generalizó a comienzos del siglo XV y se difundió no solo por las poblaciones del arzobispado hispalense, sino también por Castilla. Abiertas a las naves laterales de las iglesias, las capillas funcionan como ámbitos autónomos, contribuyendo a dilatar transversalmente el espacio interno y a enriquecer volumétricamente el perfil exterior de los templos.

En su formulación más sencilla, estas capillas suelen presentar planta cuadrada, y sus cubiertas se resuelven mediante bóvedas de paños que descansan sobre *trompas* angulares. Este esquema se enriquece progresivamente al fragmentar o doblar el sistema de *trompas* y al multiplicar los nervios que se cruzan en el intradós, hasta llegar a complejas composiciones dominadas por labores de lazo. Hacia el exterior, lo habitual es que la bóveda

aparezca trasdosada y que los muros se rematen mediante un andén con merlones de gradas. Las escasas ventanas de iluminación suelen resolverse a modo de troneras, destacando los diferentes tipos de arcos, encuadrados por *alfiz*, que las enmarcan.

Por el momento, se considera que la más antigua capilla funeraria de este tipo conservada es la existente en la parroquia sevillana de San Pedro, que una inscripción fechaba en 1379. No obstante, es posible que sea anterior la capilla de la Quinta Angustia del antiguo convento de San Pablo, hoy parroquia de la Magdalena, pues se sabe que fue construida después del incendio que destruyó la iglesia conventual en 1353. Pero la más destacada, dejando al margen la antigüedad, es la titulada de la Piedad, en la iglesia de Santa Marina, que se fecha en torno a 1415.

Sin alcanzar la riqueza decorativa de esta última, hay otros ejemplos en muchas iglesias del arzobispado hispalense, como en San Pedro de Sanlúcar la Mayor, San Pablo de Aznalcázar, San Jorge de Palos de la Frontera y San Marcos de Jerez de la Frontera.

La difusión de estas capillas funerarias llega hasta Córdoba, de lo cual son testimonio las existentes en las iglesias de San Miguel, San Pablo y Santa Marina. Al alcanzar tierras castellanas, el modelo recuperó la complejidad y riqueza ornamental de las mejores creaciones sevillanas; prueba de ello son la capilla de San Jerónimo en el convento de la Concepción Francisca de Toledo, La Mejorada en Olmedo y la Capilla Dorada en el convento de Santa Clara de Tordesillas.

En fecha tardía y tras perder su carácter funerario, estas estructuras en forma de *qubba* sirvieron de modelo para configurar el presbiterio de algunas iglesias mudéjares sevillanas, especialmente en la comarca del Aljarafe. Las soluciones más complejas y originales corresponden a las parroquias de Hinojos y Gerena.

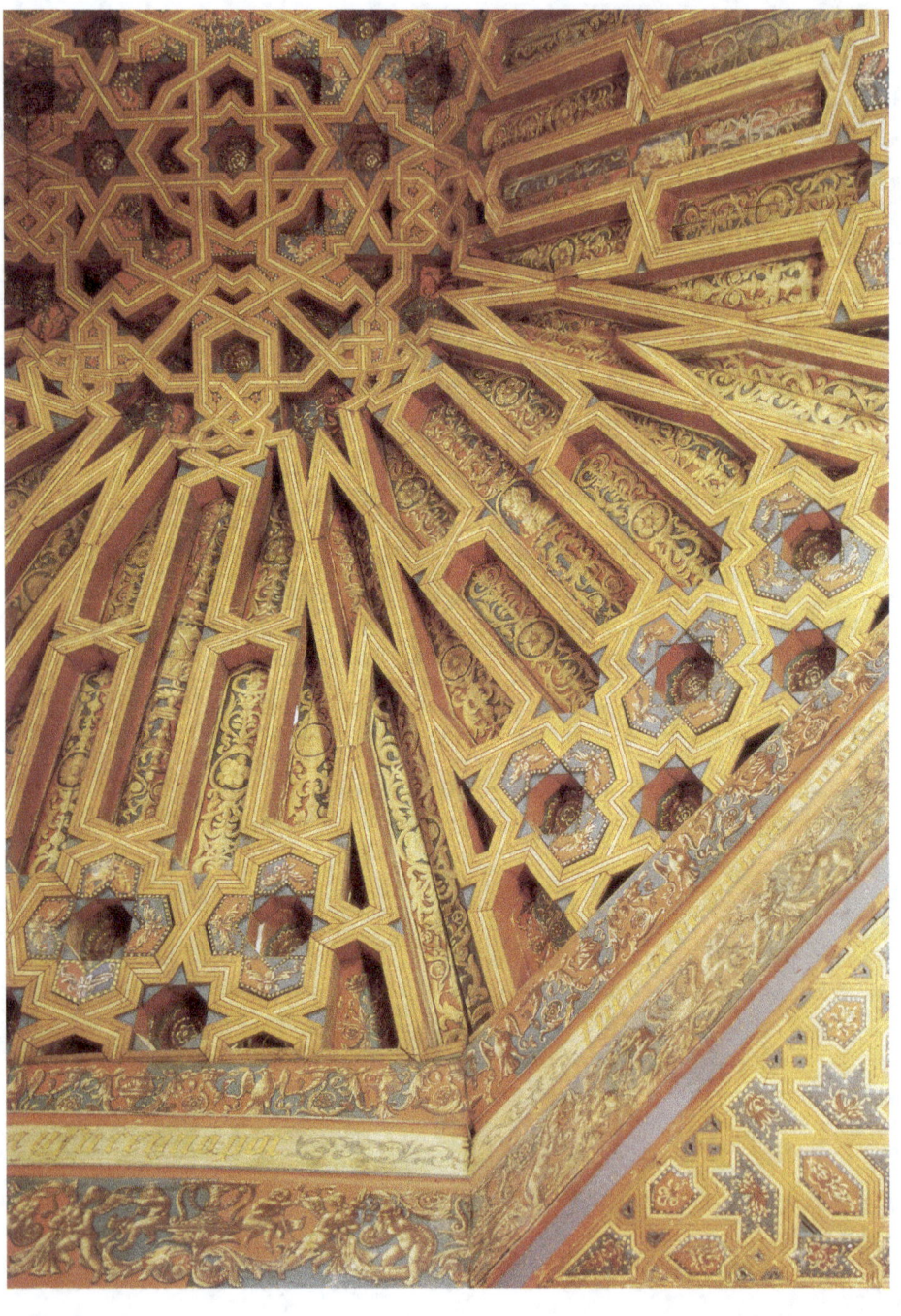

RECORRIDO XIII

Rodrigo de Mendoza, marqués del Zenete: del castillo de La Calahorra al Albaicín

Rafael López Guzmán, Miguel Angel Sorroche Cuerva

Este recorrido forma parte del programa **"Una entrada al Mediterráneo"** cofinanciado por la Unión Europea en el marco de la Acción Piloto España-Portugal-Marruecos. Art. 10 FEDER.

Primer día

XIII.1 LA CALAHORRA
 XIII.1.a Castillo-palacio
 XIII.1.b Iglesia de La Calahorra

XIII.2 LANTEIRA
 XIII.2.a Iglesia de Lanteira

XIII.3 JEREZ DEL MARQUESADO
 XIII.3.a Iglesia de Jerez del Marquesado

XIII.4 GUADIX
 XIII.4.a Iglesia de Santa Ana
 XIII.4.b Iglesia de Santiago
 XIII.4.c Iglesia de San Miguel
 XIII.4.d Iglesia de San Francisco
 (opción)

Palacio de la Madraza, salón de Caballeros Veinticuatro, detalle del artesonado, Granada.

RECORRIDO XIII *Rodrigo de Mendoza, marqués del Zenete: del castillo de La Calahorra al Albaicín*

San Miguel Bajo, embocadura del aljibe, Granada.

Hospital Real, detalle del artesanado de la escalera del patio de los Mármoles, Granada.

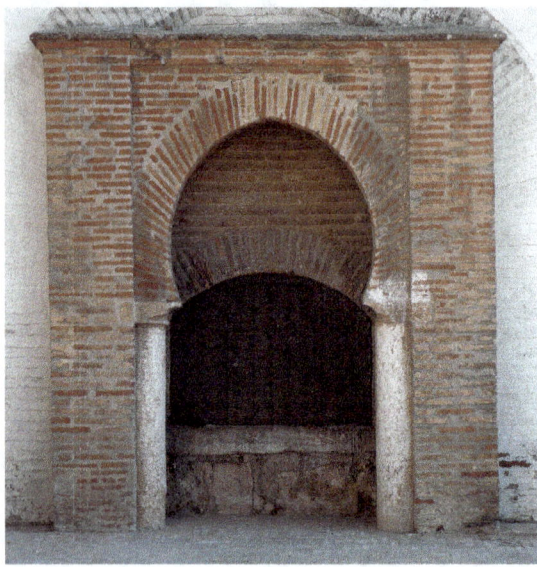

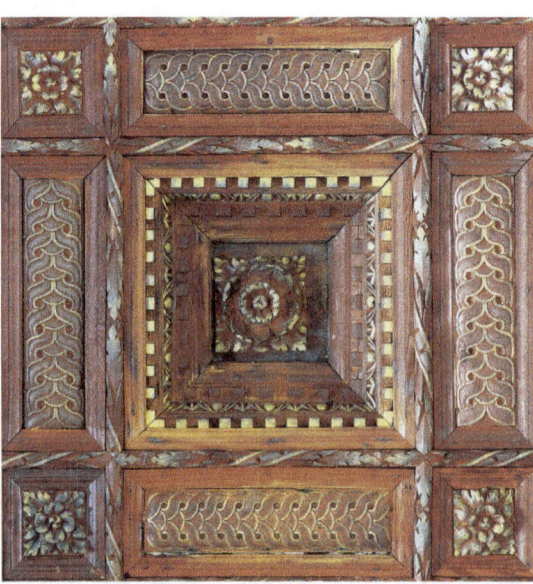

Este recorrido de dos días recrea en cierta medida un trayecto histórico entre la comarca del marquesado del Zenete y la ciudad de Granada. Aquel trayecto unía el retiro de Rodrigo de Mendoza en el castillo-palacio de La Calahorra con las dos posesiones que comenzó a construir en Granada: una villa que levantó a las afueras de la ciudad, sobre una almunia musulmana, y un palacio de características mudéjares en el mismo centro del Albaicín.

Visitaremos un conjunto de edificios de carácter civil y religioso que ponen de manifiesto cómo se integró el mudéjar en el proceso de sometimiento y control de un determinado territorio, y cómo este sistema de trabajo ofrecía unas soluciones rápidas, baratas y seguras para la reutilización de los espacios medievales. Este sistema estaba organizado según una estructura artesanal y manejaba una terminología muy precisa. Enraizado en los sistemas gremiales y basado en el aprendizaje consuetudinario, respondía perfectamente a la complejidad y especificidad del rico patrimonio mudéjar que vamos a visitar.

La falda norte de Sierra Nevada se convirtió en un punto de atracción para los musulmanes españoles desde finales del siglo XV hasta la expulsión de los moriscos en el siglo XVII. Ello fue así gracias a la carta-seguro dictada por el cardenal Mendoza en 1490, que invitaba a cualquier musulmán que huyera de la frontera con Castilla a ubicarse en esta zona de la provincia de Granada. La promulgación de dicha carta supuso, además de un motivo de enfrentamiento con la Corona por la política de tolerancia que anunciaba, el mantenimiento del arte mudéjar. Los sistemas constructivos del mudéjar, caracterizados por una peculiar forma de trabajar la madera en cubiertas y forjados, se reflejaban en la fisonomía

RECORRIDO XIII *Rodrigo de Mendoza, marqués del Zenete: del castillo de La Calahorra al Albaicín*
La Calahorra

Paisaje de Lanteira.

urbana y en las construcciones de toda una serie de localidades granadinas, como testimonio de un pasado caracterizado por la simbiosis cultural. El hijo del cardenal primado, don Rodrigo de Mendoza, sintió predilección por esta comarca, de la que fue nombrado heredero y marqués desde 1491. Don Rodrigo fue uno de los personajes más notables del reino de Granada durante la transición de la Edad Media a la Edad Moderna. Protagonizó una serie de interesantes acontecimientos con una actitud en apariencia contradictoria. Por un lado, luchó por mantener las estructuras feudales del medievo, enfrentándose con el poder real y, por otro, trató de convertirse en uno de los mecenas introductores del arte del Renacimiento con las obras que llevó a cabo en su castillo-palacio de La Calahorra.

Allí, en el centro del marquesado del Zenete, edificó una de las construcciones más singulares de nuestra Edad Moderna.

Construido sobre una antigua fortaleza musulmana, el castillo-palacio de La Calahorra debía permitirle controlar el tránsito que, desde la vecina Alpujarra y la ciudad de Almería, circulaba por la región. Una cartela situada en la portada del castillo rezaba: "Para defensa de caballeros a quienes sus reyes quisieran agraviar." Estas palabras indignaron al rey Fernando el Católico, que envió allí un ejército al mando del conde de Tendilla, primo del marqués. La entrevista entre ambos primos terminó con la eliminación del texto ofensivo y con una fiesta familiar.

XIII.1 **LA CALAHORRA**

XIII.1.a Castillo-palacio

Desde el castillo hay una impresionante imagen panorámica sobre los campos, plagados de almendros, y al fondo la Sierra Nevada.

RECORRIDO XIII *Rodrigo de Mendoza, marqués del Zenete: del castillo de La Calahorra al Albaicín*

La Calahorra

Castillo-palacio de La Calahorra, vista general.

Iglesia de La Calahorra, interior.

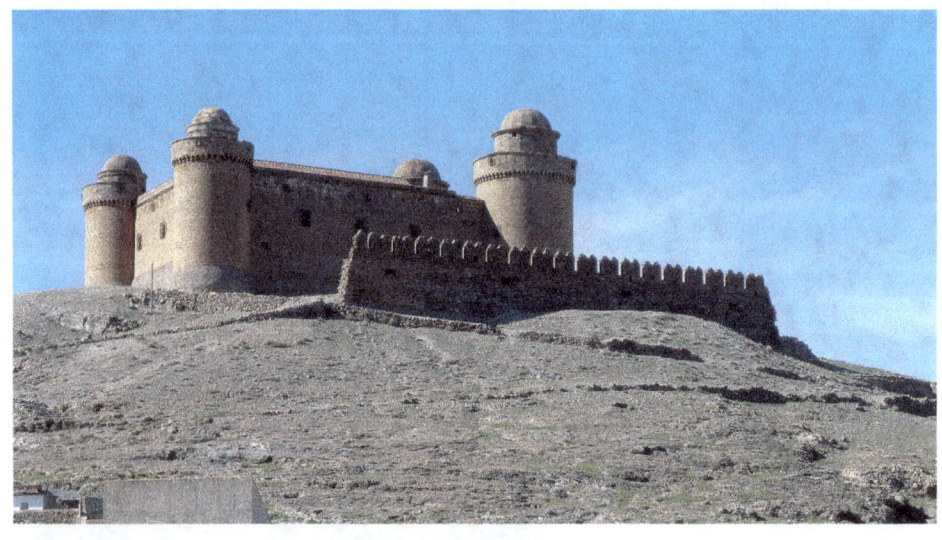

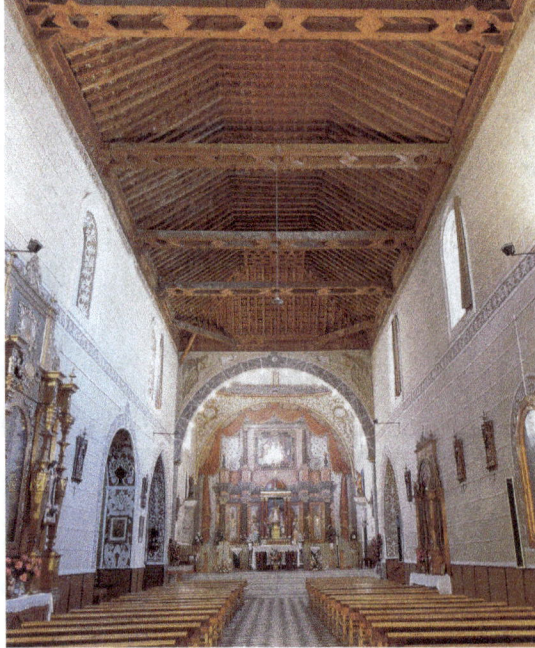

Horario: miércoles de 10 a 13 y de 14 a 18.

Encargado por Rodrigo de Mendoza en 1509 y concluido en 1512, el castillo se convirtió en uno de los ejemplos más destacados de la arquitectura renacentista del siglo XVI en España. Su construcción iba en contra de la tendencia impuesta en la época por el poder real, que necesitaba destruir las fortalezas existentes para consolidar su poder sobre todos los súbditos, incluida la vieja nobleza feudal. En este sentido, el intento de don Rodrigo era un anacronismo que solo los intereses políticos y estratégicos de la Corona, que todavía creía necesitar a la vieja casta feudal y militar, pueden explicar.

El exterior del castillo, de carácter cerrado y militar, se contrapone al interior refinado y cortesano, reflejo de los ideales humanistas italianos. El espíritu renacentista se manifiesta en el patio con galerías desarrollado en dos

alturas, con cinco arcos sobre columnas corintias en cada nivel. Las superiores descansan sobre pedestales, y las galerías se cierran con una balaustrada de mármol. La escalera monumental que ocupa el centro del lateral oeste condiciona por su amplitud el resto de los espacios, un modelo que siguió una gran parte de las construcciones renacentistas españolas.

En el aspecto decorativo destacan las portadas, las ventanas y los frisos, en los que se desarrolla un rico programa escultórico. Las inscripciones latinas referentes al mecenas y su esposa alternan con esculturas inspiradas en la mitología grecorromana, y obligan a una lectura en clave humanística del edificio. Los techos de madera de las distintas habitaciones anuncian los trabajos lignarios que a partir de ahora iremos encontrando en nuestro recorrido.

En el edificio intervinieron numerosos artistas españoles e italianos. Entre ellos destaca Michele Carlone, que dirigió los trabajos, primero desde Génova y después desde el propio palacio. En Génova, Carlone supervisó el corte y la talla de los mármoles de Carrara, que eran enviados por barco hasta el puerto de Almería. Una vez en La Calahorra, el arquitecto italiano se ocupó de que el diseño de los materiales utilizados, por locales que fueran, estuviera relacionado con el mundo de la Antigüedad clásica que el Renacimiento trataba de recuperar.

XIII.1.b Iglesia de La Calahorra

Horario: lunes, martes y sábados de 19:30 a 21, viernes de 17 a 21 y domingos de 11 a

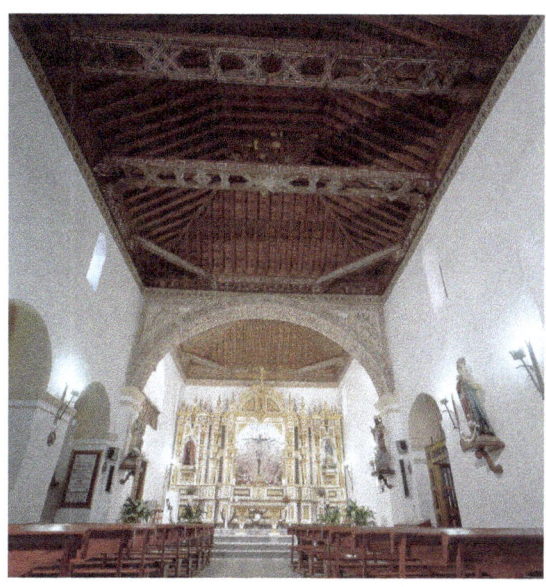

13. Si la iglesia está cerrada, contactar con la parroquia, tel.: 958 677126.

Iglesia de Lanteira, interior.

Entre el caserío sobresale la iglesia, construida en 1550 sobre trazas y condiciones de Francisco de Antero, dadas en 1546. La torre, realizada en ladrillo, es uno de los mejores ejemplos que podemos encontrar en la comarca. Una vez ante ella, veremos que la iglesia es de una sola nave, con un coro a los pies. Su cubierta es una de las soluciones más sabias de la *armadura* mudéjar: *limas dobles* con cuadrales simples y cinco tirantes pareados y apeinazados sobre canes. Al interior se accede mediante dos portadas de ladrillo, una a los pies de la iglesia y otra en el lateral que da a la plaza. La capilla mayor, separada del resto del edificio por un arco toral, fue modificada profundamente en el siglo XVIII.

RECORRIDO XIII Rodrigo de Mendoza, marqués del Zenete: del castillo de La Calahorra al Albaicín
Lanteira

Esquemas de armadura de lima bordón.

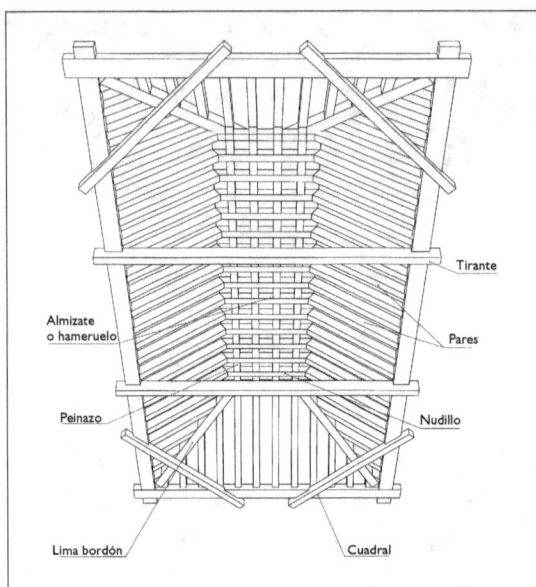

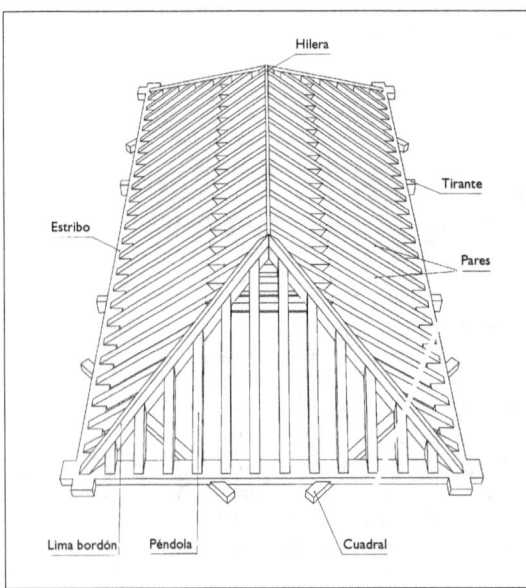

XIII.2 **LANTEIRA**

XIII.2.a Iglesia de Lanteira

A 7 km por la SE-19.
Horario: martes, miércoles, jueves y sábados de 17:30 a 18:30, domingos de 11 a 12:30. Si la iglesia está cerrada, preguntar por la Sra. Angelina, tel.: 958 673699.

Posterior a 1626, año en el que estaba en ruinas, la iglesia tiene una de las mejores cubiertas mudéjares de la comarca. Su existencia prueba el empleo de estas técnicas antes de la expulsión de los moriscos (1610), y la convierte en un claro legado de la cultura islámica. Su estructura es de *limas simples* con cuadrales y cuatro tirantes pareados y apeinazados con lazo de ocho sobre canes. En el *arrocabe* se pueden ver todavía restos de la policromía original, con formas geométricas y *grutescos* cuya complejidad habla de manera elocuente de la riqueza de las técnicas artísticas de origen árabe. La capilla mayor, separada de la nave por un arco toral rebajado, se cubre con una *armadura de limas bordones* con cuadrales sobre canes manieristas invertidos y el *almizate* con piña de *mocárabe* en el centro. Tiene coro a los pies y un balcón junto al presbiterio, reservado para la participación en las celebraciones de las familias más significadas de la población. Al exterior destacan las dos portadas de ingreso: una a los pies y otra en el lateral de la plaza. Adornadas con molduras sencillas, se integran con naturalidad en la sobriedad del caserío circundante.

RECORRIDO XIII Rodrigo de Mendoza, marqués del Zenete: del castillo de La Calahorra al Albaicín
Jerez del Marquesado

XIII.3 JEREZ DEL MARQUESADO

XIII.3.a Iglesia de Jerez del Marquesado

A 6 km, por la SE-19. Concertar la visita en la parroquia, tel.: 958 672110.

A la iglesia, una de las obras mudéjares más importantes de la provincia, junto con la de Llantera, se accede por dos portadas. La de los pies es de ladrillo, mientras que la lateral, de estilo renacentista, presenta arco de medio punto con columnas corintias, entablamento y hornacina. Sus enjutas, decoradas con escudos obispales, la describen como el verdadero centro institucional y religioso de la comarca. Su situación geográfica central y el número de moriscos que formaban su población sin duda tuvieron algo que ver con ello.

El interior se define con tres naves, separadas por pilares de ladrillo con medias columnas adosadas. Esta multiplicidad de espacios permite una visión partida del mismo que solo se completa al final de la visita del interior del templo. Las distintas capillas y retablos están adornados con riqueza, no excesiva pero sí sugerente, reflejo de una variada devoción popular. Las techumbres de madera monumentales se refuerzan con un programa pictórico hoy bastante oscurecido por el humo de las velas y el paso del tiempo. *Grutescos* renacentistas aparecen sobre esquemas mudéjares de lazo y perfiles geométricos, aunando las tradiciones italianas introducidas por el marqués del Zenete con la herencia musulmana en las técnicas carpinteriles.

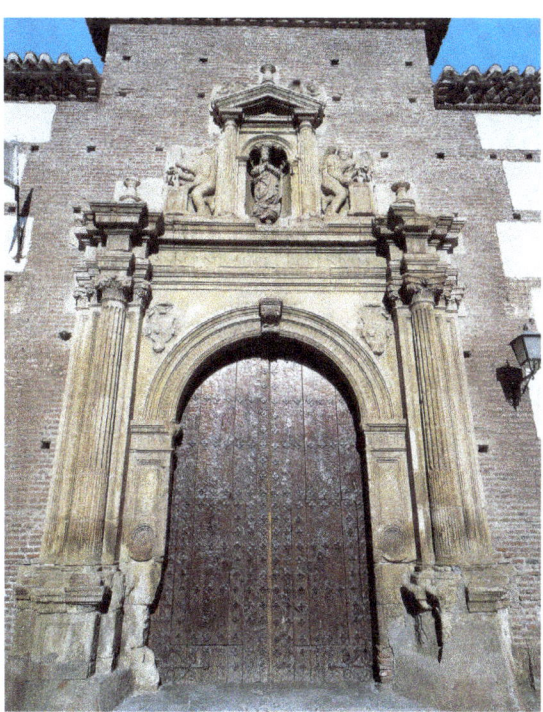

Iglesia de Jerez del Marquesado, portada lateral.

Parque Nacional Sierra Nevada
La imponente elevación de Sierra Nevada alcanza los 3.481 m en la cima del Mulhacén y existen más de veinte picos que sobrepasan los 3.000 m. El parque se extiende a lo largo de casi 170.000 ha e incluye más de sesenta municipios.
La elevada altitud de la sierra favoreció el desarrollo de las formas glaciares en el Pleistoceno, por lo que estamos ante el reducto más meridional del glaciarismo ibérico. La acción modeladora del hielo ha dado lugar a interesantes formas esculpiendo aristas, valles en artesa, circos, depósitos morrénicos y varios conjuntos de lagunas residuales, propios de los paisajes alpinos.

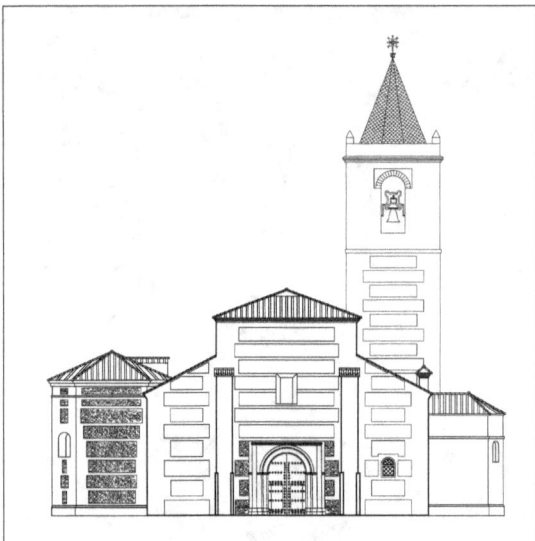

XIII.4 GUADIX

Durante la época islámica, Guadix fue un importante enclave urbano. Incluso ostentó la capitalidad en varias ocasiones en que el reino quedó fraccionado por guerras civiles, como cuando fue sede del poder del Zagal frente a Boabdil en el siglo XV. La conquista se produjo en 1489, tras la cual los Reyes Católicos se encontraron con una ciudad perfectamente islámica. Todo el entramado urbano, que incluía una alcazaba, una *medina* con su mezquita mayor y distintos arrabales, estaba rodeado por una fuerte muralla.

XIII.4.a Iglesia de Santa Ana

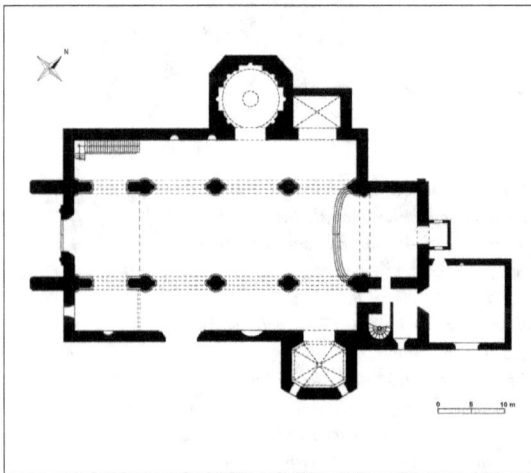

Iglesia de Jerez del Marquesado, alzado. *Iglesia de Jerez del Marquesado, planta.*

A 11 km, por la SE-19. Situada en la calle Santa Ana.
Horario: lunes de 18 a 20, martes de 18 a 21, miércoles de 16:30 a 20, jueves de 17 a 20, viernes de 16 a 20, sábados de 16:30 a 20 y domingos de 8:30 a 13:30.

Una de las puertas de esta muralla musulmana, ahora denominada Arco de la Imagen, da paso al lugar que ocupa la iglesia de Santa Ana. Fue construida sobre el solar de una antigua mezquita que, una vez consagrada, subsistió como parroquial hasta 1500. Con planta basilical y dividida en tres naves, tiene coro a los pies y presbiterio de planta octogonal. Los arcos formeros y los que abren las capillas, así como los soportes, son góticos. En el interior destacan las cubiertas mudéjares con sus *armaduras de limas* que mantienen el color natural de la madera en contraste acusado con el blanco de la cal que

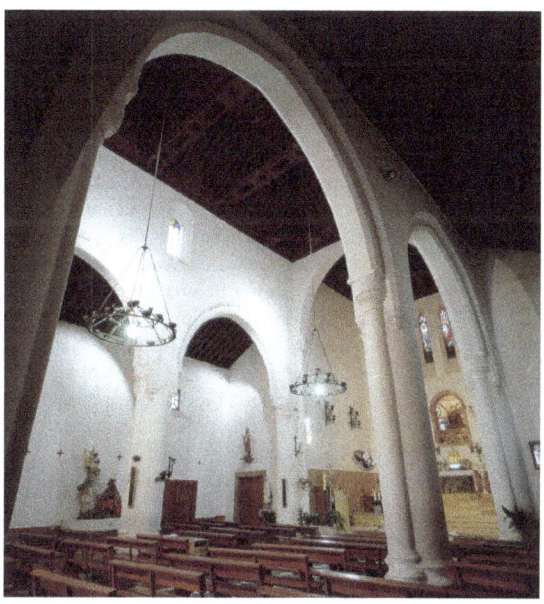

Iglesia de Santa Ana, interior, Guadix.

Iglesia de Santiago, portada y torre, Guadix.

inunda paramentos, soportes y capillas. La sobriedad de elementos y el contraste cromático convierten esta iglesia en un lugar de reposo antes de descender al centro de la ciudad, donde estaban los zocos musulmanes, con el bullicio característico de una capital provincial.

XIII.4.b Iglesia de Santiago

Situada en la plaza de Santiago.
Horario: de 17:30 a 20. Si la iglesia está cerrada, contactar con la parroquia, tel.: 958 661097.

Edificada junto al lugar sobre el que se levantaba Bab Rambla o puerta de la Rambla, sobre una antigua mezquita, de la que subsisten parte de los baños, que fueron incorporados al actual edificio. El plan general de la iglesia es el conocido de las construcciones de Guadix, con tres naves y capillas laterales separadas por arcos y soportes góticos de ladrillo enlucido. Las cubiertas de las naves laterales muestran estructuras en colgadizo, decorando las vigas con encintado en blanco y negro, y curvándose, al igual que la nave, hacia la capilla mayor para potenciar visualmente el espacio. Las capillas se cubren con techumbres similares a las naves laterales, a excepción de las dos más cercanas a la capilla mayor, que lo hacen con *armaduras de limas moamares* con solo tres faldones y *apeinazadas* con lazo de ocho.

La cubierta del presbiterio —una bóveda de medio cañón de madera con casetones en forma de estrellas— recuerda a la de Santa Isabel la Real de Granada. Se cierra con una estructura de carpintería avenerada con casetones decorados con rosetas. El programa decorativo se extiende

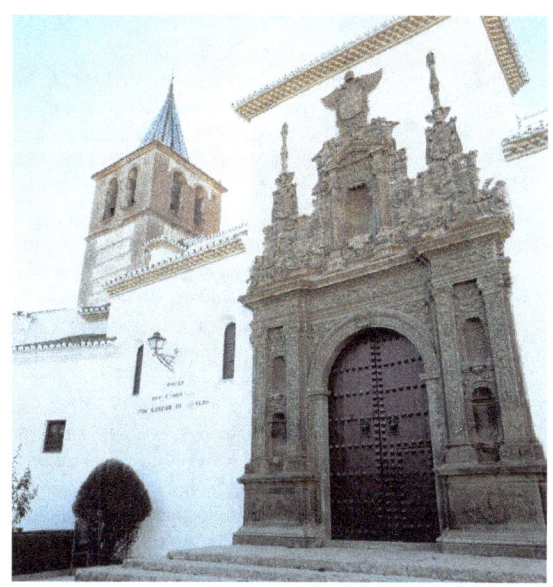

283

también a la portada principal, en el lado del Evangelio. Atribuida a Diego de Siloé, que debió dar el diseño, y ejecutada por Rodrigo de Gibaja, consta de dos cuerpos, el más alto de los cuales se alza sobre arco de medio punto entre dobles parejas de pilastras corintias sobre pedestales. En el centro, bajo el escudo del emperador Carlos V, una hornacina rige un conjunto decorativo marcadamente renacentista.

El edificio fue financiado por el obispo don Gaspar de Ávalos con el fin de albergar en él su panteón personal y familiar. El prelado fue uno de los grandes constructores de la diócesis, responsable de la traza renacentista de la catedral. Sus intereses artísticos se reflejan en esta iglesia de Santiago, cuyas tendencias italianizantes se adecuan a las posibilidades mudéjares.

XIII.4.c Iglesia de San Miguel

Situada en la calle San Miguel.
Horario: martes y miércoles de 17 a 20:30, jueves, viernes y sábados de 16 a 20:30, domingos de 9 a 12. Si la iglesia está cerrada, contactar con la parroquia, tel.: 958 660151.

En la calle Real de Santo Domingo, ocupando el edificio del convento y templo de Santo Domingo, que se emplazó a las afueras de la ciudad, en una zona de población islámica a la que había que adoctrinar, la parroquia de San Miguel se instaló en su actual sede en 1958, tras la reconstrucción que hizo la Dirección General de Regiones Devastadas en 1955. Fundación de los Reyes Católicos de finales del siglo XV, su obra primitiva es anterior a otras de la ciudad, como las iglesias de Santiago o Santa Ana. En 1560 se edificó el nuevo templo, que todavía en 1589 seguía en construcción, cuando el maestro Juan Huete trabajaba en él.

El templo, al que se accede por una sencilla fachada con arco de medio punto con pilastras dóricas y sobre cuyo entablamento se ven símbolos de la Orden de Predicadores, perros y ángeles, se organiza en tres naves, con arcos apuntados sobre pilares, coro a los pies y capilla mayor con arco de triunfo apuntado. Las naves laterales se articulan en tres espacios individualizados y cubiertos con bóvedas de medio punto perpendiculares al eje de la iglesia.

En el conjunto destacan las cubiertas mudéjares ochavadas de la nave principal, el presbiterio y la antigua capilla de la Virgen del Rosario, situada en el lado del Evangelio, junto a la capilla mayor, siguiendo la tónica de las iglesias mudéjares de la ciudad de Guadix. La primera de ellas es un ejemplo magnífico de *armadura* rectangular ochavada de *limas moamares* policromada, *almizate* apeinazado, en cuyos extremos lucen los escudos de la orden de Santo Domingo, y cuatro pares de tirantes apeinazados sobre canes.

La *armadura* del presbiterio, que conserva el color natural de la madera, es también ochavada de *limas* moamares sobre planta cuadrada, totalmente *apeinazada* y con piña de *mocárabe* en el *almizate*.

La *armadura* de la antigua capilla de la Virgen del Rosario, de nuevo ochavada y tendente a la forma cupular, se apeinaza con lazo de diez y presenta una piña de *mocárabe* en el centro.

El conjunto interior se cierra con la capilla barroca de la Virgen del Rosario, agregada y costeada por el obispo Fray Clemente Álvarez en 1690. La planta poligonal se inspira en la capilla de San Torcuato de la catedral de Guadix, y tiene

RECORRIDO XIII *Rodrigo de Mendoza, marqués del Zenete: del castillo de La Calahorra al Albaicín*
Guadix

dos cuerpos en altura simulados por medio de entablamentos jónicos.
La iglesia, decorada muy sencillamente, ha conocido recientes procesos de restauración que han afectado sobre todo a los paramentos interiores y que han resaltado los magníficos ejemplos de cubiertas que encierra en su interior.

XIII.4.d **Iglesia de San Francisco**
(opción)

Situada en la plaza de San Francisco. En proceso de restauración.
Horario: domingos de 10 a 12.

La iglesia de San Francisco, uno de los mejores exponentes del mudéjar accitano, obedece a un plan conventual de gran tradición, con una nave rectangular central, en cuya cabecera se halla el presbiterio ochavado. En el extremo opuesto encontramos el coro elevado, al que hay acceso desde el convento. Completan el diseño diversas capillas abiertas en los laterales que se cubren con distintos sistemas de abovedamiento.
Este edificio ocupó el espacio central del barrio más aristocrático de Guadix. Las capillas que se abrían en su interior respondían al deseo de la nobleza de perpetuar su memoria con una decoración arquitectónica en la que nunca faltaba la heráldica familiar. Cuando a fines del siglo XVIII se prohibieron los enterramientos en el interior de las iglesias y empezaron a construirse cementerios municipales de acuerdo con las ordenanzas reales relativas a la higiene pública, los aristócratas accitanos enterraban a sus deudos por la mañana en el campo santo extramuros de la ciudad, y por la noche los transportaban, a la luz de las antorchas, a las capillas, ya centenarias, de San Francisco.

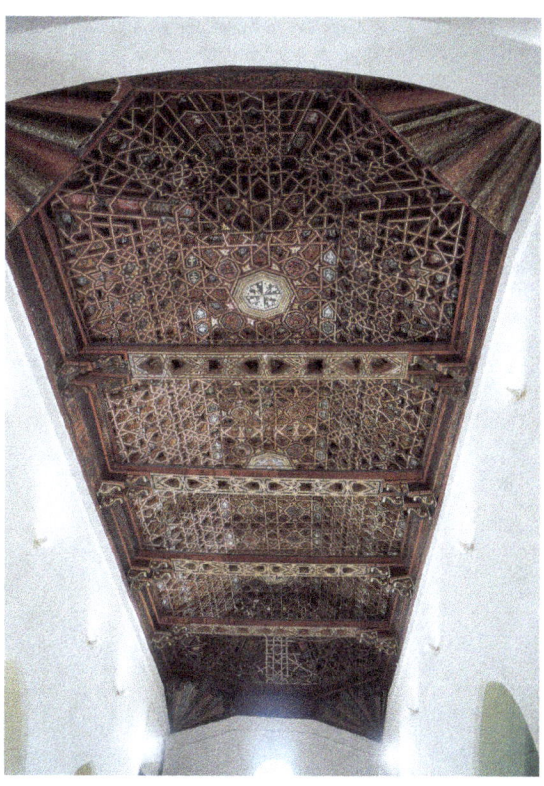

Iglesia de San Miguel, techumbre, Guadix.

Esta protección constante por parte de las familias más poderosas de la ciudad explica que en esta iglesia se conserven algunas de las *armaduras* más ricas en lo decorativo y más complejas en lo constructivo de la provincia de Granada. Los lazos con estrellas de ocho y las piñas de *mocárabe* ocupan todo el espacio, trasunto del gran cielo estrellado que se vería de faltarle a la iglesia su magnífica techumbre, cuyo colorido es un prodigio de vistosidad en tonos azules, blancos, rojos y dorados.
Saliendo de Guadix hacia Granada, atravesando los barrios de cuevas de San

285

Rodrigo de Mendoza, marqués del Zenete: del castillo de La Calahorra al Albaicín
Guadix

Miguel y la Magdalena, y adentrándonos en un terreno desértico, pasamos por localidades en donde encontramos iglesias mudéjares magníficas, reflejo de la política de ocupación del territorio que llevó a cabo la Corona de Castilla. Son los casos de Purullena, Cortes de Guadix, Graena o La Peza, en cuyas parroquiales hallamos cubiertas de madera espléndidas.

Las cuevas de Guadix
Es muy interesante conocer este hábitat tan singular, tanto desde un punto de vista social como geográfico. El barrio de cuevas ocupa una extensión aproximada de 200 ha. Son terrenos donde predomina la arcilla blanda, impermeable, pero que se endurece por la acción del aire. Este material es perfecto para cavar cuevas habitables, en las que no penetra la humedad. Dentro de ellas hay una temperatura de 18° constante durante todo el día y en todas las estaciones del año. El interior está recubierto de cal, que aumenta la luminosidad y actúa como desinfectante. No se sabe con exactitud la fecha en que se empezaron a habitar, pero actualmente la población ronda los 2.000 habitantes, lo que supone la mayor zona troglodita conocida.

RECORRIDO XIII

Rodrigo de Mendoza, marqués del Zenete: del castillo de La Calahorra al Albaicín

Rafael López Guzmán, Miguel Angel Sorroche Cuerva

Segundo día

XIII.5 GRANADA

XIII.5.a Hospital Real
XIII.5.b Palacio de la Madraza
XIII.5.c Casa de los Tiros
XIII.5.d Iglesia de Santa Ana y San Gil
XIII.5.e Iglesia de San Pedro y San Pablo
XIII.5.f Casa de Castril - Museo Arqueológico y Etnológico Provincial
XIII.5.g Casa de la calle Lavadero de Santa Inés
XIII.5.h Iglesia de San José
XIII.5.i Iglesia de San Miguel Bajo
XIII.5.j Iglesia del monasterio de Santa Isabel la Real
XIII.5.k Palacio del marqués del Zenete

Enseñanza y conocimiento científico

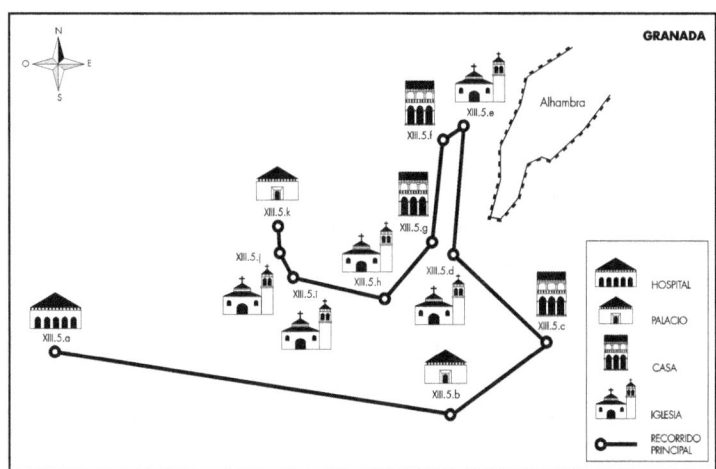

XIII.5 GRANADA

Una vez en la ciudad de la Alhambra, el recorrido, plenamente urbano, nos llevará del exterior de la ciudad, extramuros de la Granada islámica, hasta la *medina*. A través de las intrincadas calles del Albaicín subiremos hasta el palacio que el marqués del Zenete se hizo construir en el corazón de la ciudad morisca.

XIII.5.a Hospital Real

A 54 km, por la A-92. Situado en la cuesta del Hospicio s/n. Entrar a Granada por el camino de San Antonio hasta la calle Real de la Cartuja. Actual sede del Rectorado de la Universidad de Granada.

Horario: de 9 a 21, sábados de 9 a 12, domingos cerrado.

El Hospital Real fue fundado por los Reyes Católicos con la intención de que el Estado se hiciera cargo de los problemas de higiene y sanidad públicas. El Hospital fue construido fuera de la ciudad islámica, sobre lo que había sido cementerio musulmán. El modelo arquitectónico que se siguió hay que buscarlo fuera de la Península Ibérica, en los hospitales renacentistas de Milán y Florencia. Su planta es un gran cuadrado dividido por una cruz central que define cuatro patios interiores. El crucero se reservó seguramente para salas de enfermos y el cuadrado exterior para consultas médicas, farmacia, almacenes, cocinas, etc.

En el interior encontramos elementos de tradición gótica, como el *cimborrio* o la bóveda de nervios del crucero inferior, junto con formas renacentistas en las ventanas de la fachada principal y en los patios de los Mármoles y de la Capilla. Lo mudéjar se manifiesta en las techumbres lignarias que cubren los amplios espacios, ya sea mediante *alfarjes* planos en el piso bajo, ya como *armaduras* a dos aguas en el superior. Destacan por su importancia decorativa las cajas de las escaleras situadas en los patios de los Mármoles y del Archivo. En ellas intervinieron artistas de la categoría de Juan de Plasencia y Melchor de Arroyo. El primero diseñó soluciones de clara raigambre islámica y el segundo modelos decorativos venidos de Italia. Esta ambivalencia de lenguaje volvemos a encontrarla en el crucero del piso superior, actual biblioteca central de la Universidad de Granada, donde el carpintero Melchor de Arroyo exploró la posibilidad de situar artesones geométricos en perspectiva para ir dibujando una

Hospital Real, vista general, Granada.

media naranja que resuelve interiormente el gran *cimborrio* que hace destacar el Hospital Real sobre el conjunto urbano. En 1552, la solución que Melchor de Arroyo dio a la techumbre fue aprobada por Diego de Siloé, arquitecto de la catedral de Granada y artista reconocido en la España y la Italia de entonces.

XIII.5.b Palacio de la Madraza

Calle Oficios s/n. Por la calle Gran Vía de Colón, enfrente de la Catedral. Sede de la Universidad.
Horario: de 9 a 22, sábados de 10 a 14:30 y de 17 a 20:30, domingos cerrado.

El recorrido nos lleva ahora a la Madraza o Universidad Árabe. Fundada por el sultán Yusuf I (1333-1354), fue la primera institución de este tipo que funcionó en al-Andalus y la única de la que quedan restos arquitectónicos de interés. En ella se enseñó medicina, cálculo, astronomía, geometría, mecánica, literatura, filología y, por supuesto, materias de tipo jurídico-religioso.
El edificio se abría a la plaza de la Mezquita Mayor, parte de la cual se reconoce en la actualidad entre la Lonja y la Capilla Real. En el interior subsiste el espacio que correspondió a la sala de oración con su *mihrab* y una espléndida decoración de yeserías. La techumbre de madera ardió en el siglo XIX y fue rehecha en 1893 por el arquitecto Mariano Contreras. Entre las transformaciones que se hicieron en su interior para adecuarla a su nueva función de Ayuntamiento, destaca la Sala de Caballeros Veinticuatro en la planta superior. El nombre le viene de los veinticuatro concejales que componían el Cabildo, que solía reunirse en ella.

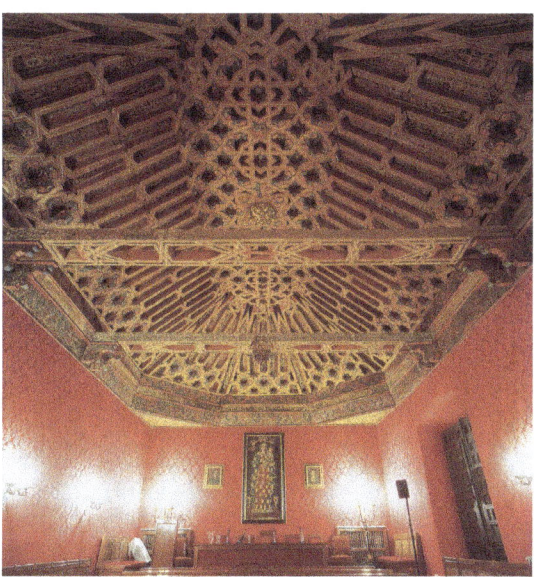

Palacio de la Madraza, cubierta del salón de Caballeros Veinticuatro, Granada.

El espacio exhibe una de las *armaduras* mudéjares más importantes de la ciudad. A la capacidad técnica del carpintero que la hizo se une la primorosa factura del pintor Francisco Fernández, que en 1513 terminó de decorarla. Se trata de una cubierta rectangular de *limas moamares* o dobles, toda cubierta de lazo con diseños geométricos que se complementan con la decoración renacentista pintada de *grutescos* y "candelieri", no faltando la inscripción en letras góticas laudatoria de los Reyes Católicos, cuyos retratos presiden la sala: "Los muy altos, magníficos y muy poderosos señores don Fernando y doña Isabel, rey y reyna, nuestros señores, ganaron esta nobilísima y gran ciudad de Granada y su reyno por fuerza de armas, en dos días del mes de henero, año del nacimiento de nuestro señor Iesuchristo de mil quatrocientos y noventa y dos".

RECORRIDO XIII *Rodrigo de Mendoza, marqués del Zenete: del castillo de La Calahorra al Albaicín*
Granada

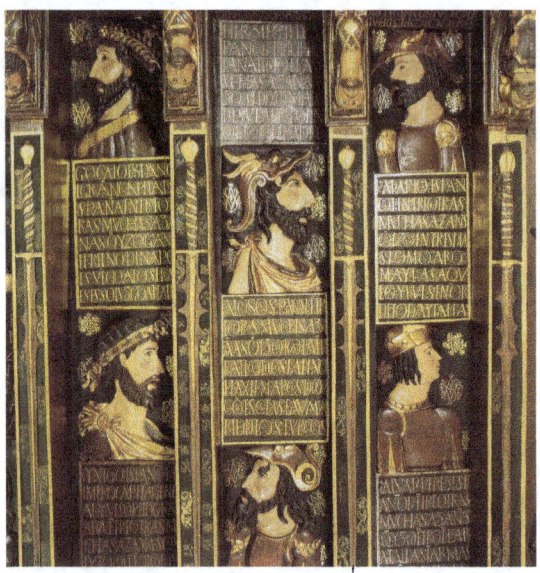

Casa de los Tiros, cubierta de la Cuadra Dorada, Granada.

XIII.5.c **Casa de los Tiros**

Plaza del padre Suárez. Desde la plaza de Isabel la Católica por la calle Pavaneras. Convertida en museo, alberga exposiciones temporales.
Horario: de lunes a viernes de 14:30 a 20.

La Casa de los Tiros está situada en lo que fue judería de Granada. Tras la expulsión de los judíos en 1492, la nobleza castellana se repartió la ciudad. Aquella redefinición social del espacio urbano dio lugar a numerosos palacios como este en la zona que analizamos. El edificio responde en su materialidad a la unión de dos linajes, castellano y musulmán, que son todo un símbolo de la simbiosis cultural que se produjo en Granada. A la hija del comendador Gil Vázquez Rengifo y al nieto de Sidi Yahya, unidos en matrimonio, les tocó personificar el proceso.

En el exterior, una torre se añadió a la vivienda musulmana, que se fue renovando poco a poco hasta dar lugar a la estructura actual. Aunque en el interior todavía se perciben algunos restos del edificio nazarí, la fachada contiene un interesante programa de figuras mitológicas (Jasón, Hércules, Teseo, Héctor y Mercurio) que, mezcladas con el emblema de la casa sobre la portada —"El corazón manda"—, suponen una recuperación de los ideales caballerescos medievales.

El zaguán presenta un *alfarje* con grandes vigas que apean sobre canes aquillados. Destaca en esta sencilla cubierta el grupo pictórico de fieras y monstruos fantásticos en actitud de lucha. Otra serie de cubiertas menores en las estancias del piso bajo y un patio espléndido dan acceso a la planta superior, donde se encuentra la principal sala del palacio, denominada Cuadra Dorada. En ella podemos apreciar uno de los proyectos iconográficos más completos de la Granada renacentista realizado sobre un *alfarje* mudéjar. Las vigas apean sobre canes con formas antropomorfas y en la zona inferior llevan talladas espadas y el mismo lema familiar de la portada: "El corazón manda".

En las entrecalles del *alfarje* hay espacios cuadrangulares con bajorrelieves de bustos y leyendas explicativas de los personajes representados. Inventándose toda una genealogía, los comitentes hicieron contar las hazañas de sus antepasados, remontándose al mundo romano (Trajano) y medieval (Recaredo, Alarico, Hermenegildo, Fernando III…) y volviendo al presente, al lado de los personajes más ilustres de la época (Gonzalo Fernández de Córdoba, don Íñigo López de Mendoza, los Reyes Católicos, Carlos V), figuran sus predecesores más inmediatos

(Juan Vázquez Rengifo y Alonso de Granada).
El desarrollo de este programa histórico y mitológico sobre un *alfarje* mudéjar habla bien a las claras de los intereses ideológicos que había detrás de aquel matrimonio mixto desigual: enlazar el presente cristiano con el pasado también cristiano, pasando por alto la etapa musulmana de la ciudad. Los nuevos amos de Granada se hacían retratar al lado de reyes y emperadores sin decir nada acerca de los príncipes islámicos que gobernaron la ciudad durante ocho siglos. Este planteamiento aristocrático y militar experimentó un giro culto y diletante en el siglo XVI, cuando en el palacio empezó a funcionar, al estilo italiano, una Academia en la que los Granada Venegas reunían a las personalidades más cultas de la ciudad para celebrar sesiones y justas poéticas.

espléndida acerca de las posibilidades del ladrillo cuando este se mezcla con la policromía de azulejos y tejas vidriadas.
En el interior, realizado con la aprobación de Diego de Siloé, un arco toral diferencia la capilla mayor del resto de la iglesia. La gran nave se cubre con una *armadura* firmada por los carpinteros Benito de Córdoba y Alonso Hernández Barea. De forma rectangular, presenta *limas moamares* o dobles y un gran *almizate* totalmente apeinazado con lazo de ocho y cuatro piñas de *mocárabe*. Los tirantes dobles, también con lazo, marcan la dirección conforme avanzamos hacia el presbiterio, de cubierta ochavada con grandes pechinas prolongadas con formas triangulares y lazos de diez. Todo el conjunto se completa mediante lazos de cinco y diez puntas, dando la imagen global de un gran cielo estrellado.

Iglesia de Santa Ana y San Gil, fachada y torre, Granada.

XIII.5.d Iglesia de Santa Ana y San Gil

Retomar la avenida de los Reyes Católicos, hacia el barrio del Albaicín. Situada en la plaza Nueva, al inicio de la carrera del Darro. Horario de culto: a partir de las 18.

Se trata de un ejemplo típico de la capacidad del arte mudéjar para definir espacios grandiosos con una estructura sencilla de nave única. La iglesia de Santa Ana fue construida sobre una primitiva mezquita y sus obras concluyeron hacia 1548. La integración con el exterior urbano se realizó en un momento posterior, mediante una portada renacentista, obra de Sebastián de Alcántara. A ella se unió la magnífica torre construida entre 1561 y 1563, con la intervención fundamental del albañil Juan de Castellar. El conjunto es una lección

RECORRIDO XIII Rodrigo de Mendoza, marqués del Zenete: del castillo de La Calahorra al Albaicín
Granada

Iglesia de San Pedro y San Pablo, vista general con la Alhambra al fondo, Granada.

XIII.5.e Iglesia de San Pedro y San Pablo

Por la carrera del Darro.
Horario: de 17:30 a 18:30, sábados de 18 a 19:30 y domingos de 10 a 13.

Asomada al Darro, la iglesia de San Pedro y San Pablo, comenzada en la segunda mitad del siglo XVI y trazada por Juan de Maeda, supone una alternativa importante en las formas espaciales de las iglesias mudéjares frente a las soluciones clásicas.

En ella encontramos una nave de crucero y capillas laterales abiertas al espacio principal. El resultado en planta es un rectángulo, mientras que en el alzado tiene distintos niveles, con ventanas que aseguran la iluminación interior.

El conjunto de cubiertas de madera fue realizado por el carpintero Juan de Vílchez. Entre ellas sobresalen la *armadura* de la nave principal, un gran rectángulo de *limas moamares,* decorada en el *almizate* con cuatro racimos de *mocárabe*; la del crucero, de dieciséis paños y apoyada sobre cua-

tro pechinas con casetones, y la cubierta de la capilla mayor, que, al igual que la anterior, tiende hacia la forma cupular, presentando lazo de diez en la decoración. En las capillas laterales de esta iglesia hay varios enterramientos de las principales familias granadinas del siglo XVI que enriquecen el patrimonio artístico del conjunto, del mismo modo que los palacios de dichas familias, como la anteriormente comentada Casa de Castril, enriquecen esta zona baja del Albaicín.

XIII.5.f Casa de Castril - Museo Arqueológico y Etnológico Provincial

Enfrente de la iglesia, en la carrera del Darro, 43.
Horario: martes de 3 a 20; de miércoles a sábados de 9 a 20; domingos de 9 a 14, lunes cerrado.

Propiedad de la familia de don Hernando de Zafra, secretario de los Reyes Católicos, posiblemente fue construida por su nieto a partir de 1539. La fachada, tallada en piedra, constituye un amplio discurso acerca de las posibilidades del lenguaje renacentista llegado de Italia. Allí se mezclan, en una especie de álbum, motivos de *grutescos*, "candelieri", heráldicas y formas simbólicas que nos hablan de la capacidad de los escultores granadinos y de la cultura de los mecenas de la obra. En el interior un patio renacentista sirve de distribuidor de espacios, la mayor parte cubiertos con *alfarjes* decorados con formas geométricas que en ocasiones se aproximan a los *artesonados* renacentistas. Lo más destacable del interior es la techumbre de la escalera. En ella encontramos una magnífica *armadura* rectangular de cinco paños con *limas moamares*. El conjunto está totalmente apeinazado con lazo de diez, con el *almizate* decorado con tres piñas de *mocárabe*. Los perfiles se marcan en blanco, rojo y negro, y el centro de las estrellas está dorado. Se completa con ornato vegetal muy estilizado.

XIII.5.g Casa de la calle Lavadero de Santa Inés

Subir por la calle Zafra y, a la izquierda, por la calle Portería Concepción hasta la cuesta de Santa Inés, y a la derecha hasta el número 9 de la calle Lavadero. Actualmente es el Hotel Palacio de Santa Inés.
Horario de visita: de 12 a 19.

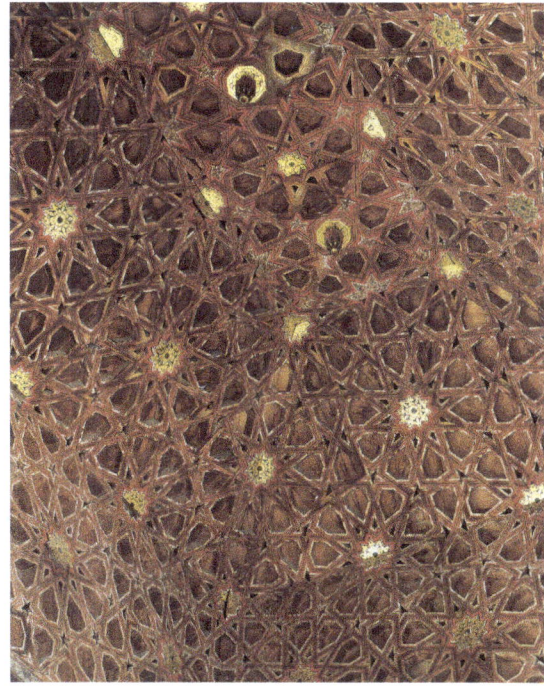

Casa de Castril, cubierta de la escalera principal, Granada.

RECORRIDO XIII Rodrigo de Mendoza, marqués del Zenete: del castillo de La Calahorra al Albaicín
Granada

Casa de la calle Lavadero de Santa Inés, techumbre de la sala principal, Granada.

Iglesia de San José, torre alminar, Granada.

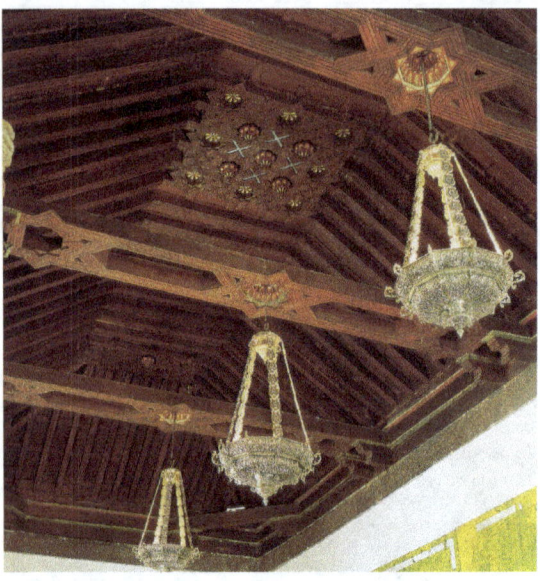

El propietario de este edificio del siglo XVI debió de ser un personaje de gran cultura, tal vez un médico, como cabría deducir por los restos pictóricos situados en los paramentos de las galerías del patio, donde, aunque con dificultad, se pueden identificar las alegorías de la Prudencia y la Sabiduría, así como a Sansón y Dalila.

Aparte de los sencillos *alfarjes* de las galerías y de algunas de las estancias menores de la casa, en la sala principal del primer piso destaca una *armadura* rectangular de *limas moamares* y tres tirantes pareados. El *almizate* se apeinaza en los extremos y el centro con lazo de ocho y cúpulas de *mocárabe*. A la decoración geométrica de la estructura se une la policromía que diferencia los elementos, no faltando el oro en los lugares más significativos.

La conversión del edificio en hotel y su restauración minuciosa lo han devuelto al patrimonio granadino, permitiendo la contemplación de un conjunto que durante muchos años permaneció en el olvido.

XIII.5.h Iglesia de San José

Situada en la calle San José Alta. Volver a la cuesta de Santa Inés y subir por San Juan de los Reyes.
Horario: de 19 a 21; domingos y festivos a partir de las 10:30.

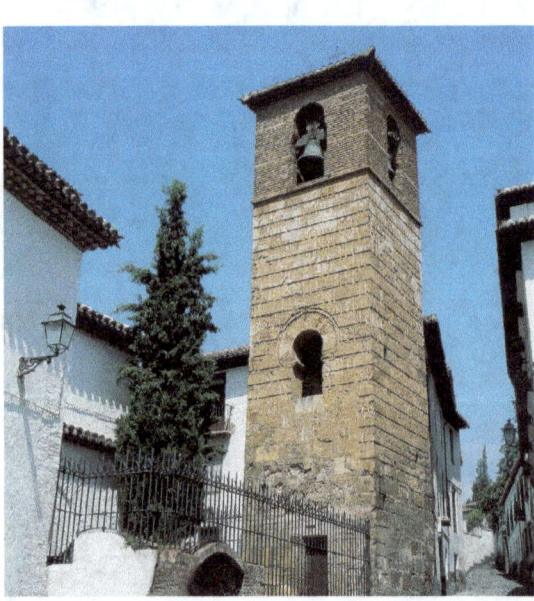

En esta zona baja del Albaicín se establecieron los primeros administradores de la ciudad recién conquistada, dando nombre a calles como la de los Oidores, en la que se hallaba la vivienda de los funcionarios de la chancillería. Recorriendo a partir de aquí la calle San Juan de los Reyes, para después

ascender por la cuesta de San Gregorio, nos encontramos con la iglesia de San José, que construyó hacia 1525 el arquitecto Rodrigo Hernández sobre la antigua mezquita de los *al-murabitin* (almorávides).
De la obra islámica aun queda el aljibe, que debió de servir para dar agua a la fuente de abluciones, y el *alminar*, convertido en torre de campanas. Internamente, la iglesia se articula mediante cuatro arcos apuntados que sostienen una cubierta con faldones decorados de elementos geométricos. La capilla mayor, cubierta con una magnífica *armadura* de lazo realizada por el carpintero Domingo de Frechilla, fue financiada por doña Leonor Manrique, viuda de don Pedro Carrillo de Sotomayor, como lugar de enterramiento familiar. La capilla funeraria de los Núñez de Salazar también posee una notable *armadura* ricamente adornada con lacería.

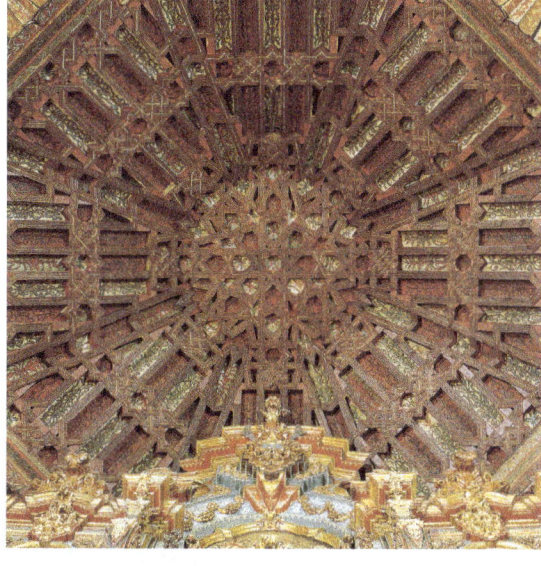

Iglesia de San Miguel Bajo, detalle de la cubierta del presbiterio, Granada.

XIII.5.i Iglesia de San Miguel Bajo

Subir por la calle San José, hasta la plaza de San Miguel Bajo.
Horario: domingos y festivos a partir de las 12:30.

La construcción de esta iglesia responde a dos fases bien diferenciadas que plantean modelos arquitectónicos distintos, aunque sin perder la unidad espacial, y cuyo resultado es todo un compendio de techumbres mudéjares.
La primera etapa, que va de 1528 a 1539, comprende la capilla mayor, situada sobre una escalinata, y dos tramos resueltos con arcos diafragmas similares a los de la iglesia de San José, mientras los pies de la nave, realizados entre 1551 y 1557, se resuelven con una *armadura de limas* con lacería. El incremento del espacio destinado al culto pudo estar en relación con el aumento de población del barrio, y las técnicas constructivas mudéjares hicieron posibles los sucesivos añadidos sin que la unidad del conjunto se resintiera.
El exterior se completa con dos portadas de cantería realizadas por Juan de Alcántara y Pedro de Asteasu, siguiendo modelos de Diego de Siloé. Destaca la de los pies, de orden corintio, estructurada con un arco de medio punto sobre el que hay una hornacina con la imagen de San Miguel. Escudos en las enjutas, *grutescos* y una hoja de acanto en la clave completan la decoración de la portada. El aljibe de la iglesia, emplazado en el lateral que da a la plaza, data del siglo XIII y se abre con arco de herradura apuntado, enmarcado por un *alfiz* y apoyado sobre fustes de columnas romanas, lo que nos hace recordar que este espacio fue mezquita durante la época islámica.

RECORRIDO XIII Rodrigo de Mendoza, marqués del Zenete: del castillo de La Calahorra al Albaicín
Granada

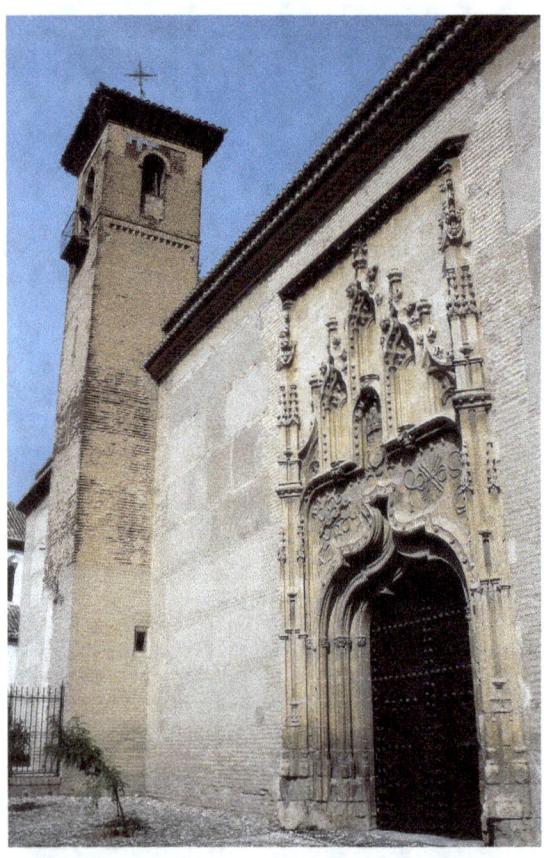

Iglesia del Monasterio de Santa Isabel la Real, fachada y torre, Granada.

XIII.5.j **Iglesia del monasterio de Santa Isabel la Real**

En la calle Santa Isabel la Real.
Concertar la visita en la oficina MSF.

El conjunto conventual es un buen ejemplo de lo que fueron las fundaciones monásticas en la Granada del siglo XVI. Su construcción obedeció a la intención de la Corona de completar el ámbito religioso marcado por la catedral y las parroquias de la ciudad. Es fundación de los Reyes Católicos, y surgió al reagrupar un conjunto de edificaciones preexistentes.

En el exterior, la iglesia cuenta con una portada gótica atribuida a Enrique Egas y una torre mudéjar que se aproxima al modelo de Santa Ana. En el interior, su única nave se cubre con *armadura* de madera de *limas* dobles, totalmente *apeinazada*, con tres pares de tirantes y cuadrales en las esquinas. Por su lado, la capilla mayor lo hace con uno de los ejemplos más interesantes de *armaduras* de carpintería gótica, que habría que poner en relación con modelos castellanos e incluso centroeuropeos.

XIII.5.k **Palacio del marqués del Zenete**

Enfrente, en la calle Santa Isabel la Real, esquina con la calle de la Tiña. Actualmente es sede de la Fundación Nuestra Señora del Pilar.
Concertar la visita en el tel.: 958 278307.

Nuestro recorrido termina con este edificio, que perteneció a Rodrigo Díaz de Vivar, marqués del Zenete, y estuvo en manos de su linaje hasta que en 1662 se convirtió en hospital para tiñosos. Responde a las características palaciegas propias del edificio islámico original, transformado en el siglo XVI. A través de un zaguán, cubierto con un simple *alfarje*, llegamos a un patio de grandes dimensiones en el que destacan las columnas del piso inferior. Procedentes de la antigua construcción nazarí que precedió al edificio, sobre ellas apoyan zapatas de traza manierista. La planta superior presenta balaustradas y pies derechos torneados a

RECORRIDO XIII *Rodrigo de Mendoza, marqués del Zenete: del castillo de La Calahorra al Albaicín*
Granada

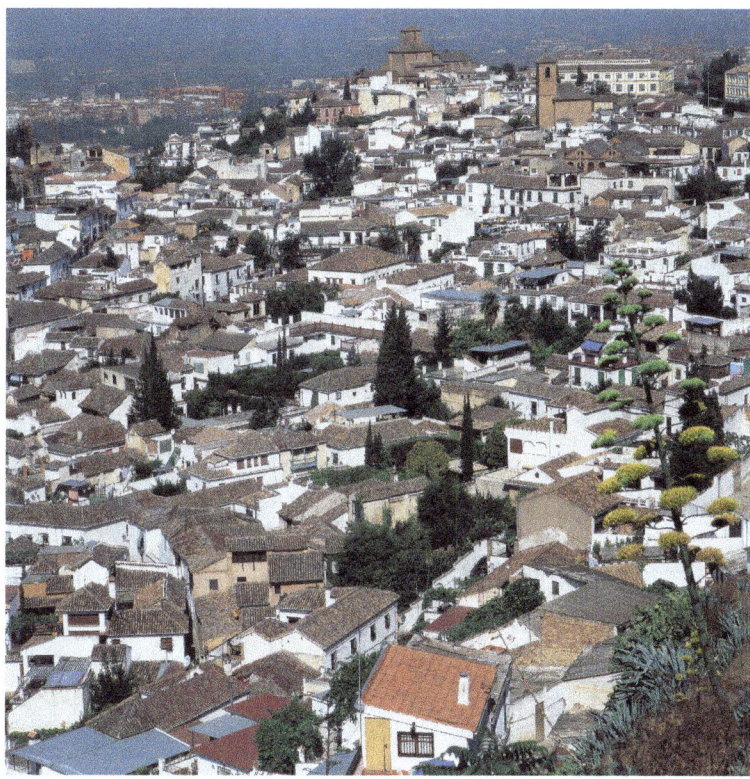

Vista general del Albaicín desde San Miguel, Granada.

modo de columnas jónicas, y zapatas que repiten el diseño de las bajas, aunque de menor escuadría.

Recientes excavaciones van dando a conocer las distintas secuencias históricas del edificio, cuyo valor patrimonial esperamos ver pronto magnificado.

En el palacio nazarí, perteneciente a la dinastía reinante, fue reconocido Boabdil por segunda vez monarca en 1482, cuando se refugió en la Alcazaba. En manos del marqués del Zenete se convirtió en una nueva muestra de simbiosis entre lo musulmán y lo cristiano. Su nuevo señor, hombre de su época, vivía a caballo de las dos culturas, y eso es lo que, en definitiva, conocemos como mudéjar.

ENSEÑANZA Y CONOCIMIENTO CIENTÍFICO

Rafael López Guzmán, Miguel Ángel Sorroche Cuerva

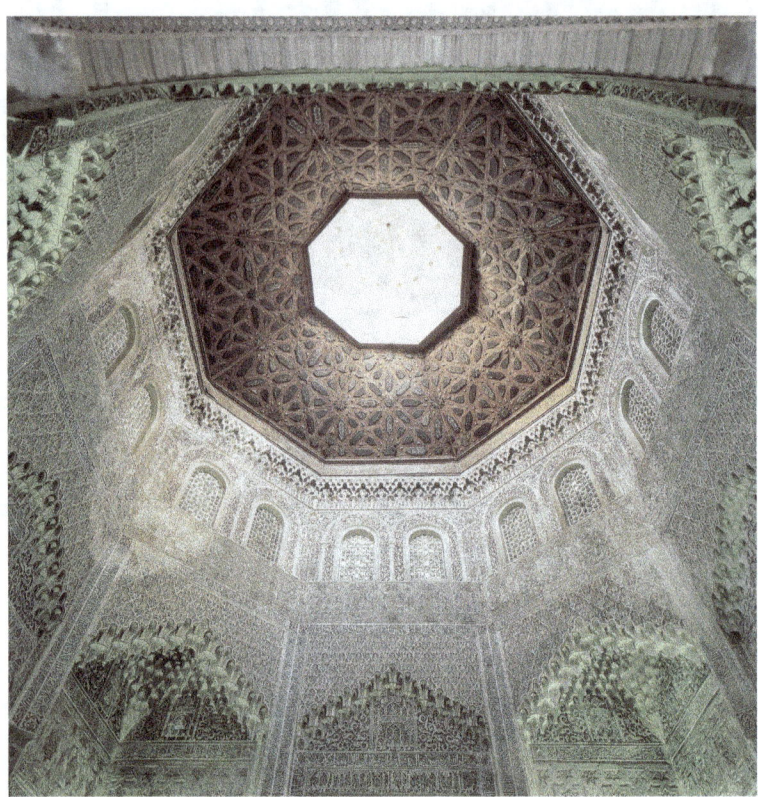

La Madraza, oratorio, Granada.

La Madraza de Granada fue, posiblemente, el único edificio de esta tipología que se construyó en al-Andalus. La fecha de su edificación sería a mediados del siglo XIV por el sultán Yusuf I, de ahí que se denomine en los textos árabes con el nombre de Madrasa Yusufiyya o Madrasa Nasriyya (refiriéndose a la dinastía nazarí). Ahora bien, si el sultán fue el fundador, en realidad el verdadero motor del proyecto fue su primer ministro Ridwan. Su papel, al igual que la importancia de la institución, quedan reflejados en este texto de Ibn al-Jatib:

"Fundó la Madrasa de Granada, donde aún no existía, le asignó rentas; estableció en ella viviendas permanentes (para los estudiantes) y nadie le aventajó en favorecerla; llegó a ser única por su esplendor, encanto, elegancia y grandeza y llevó a ella el agua del *habiz* (legado piadoso) abasteciéndola con carácter permanente".

Las *madrasas* tienen su origen en el Oriente islámico. La primera madrasa, en el sentido institucional, fue fundada en 1067 por Nizam al-Mulk, visir de los sultanes selyuquíes Alp Arslan y Malik

Chah. Esta *madrasa* se constituyó en el modelo que fue seguido en otras construcciones de los propios turcos-selyuquíes para terminar extendiéndose, paulatinamente, por Arabia, Siria, Palestina, Anatolia, el norte de Africa y, finalmente, el reino de Granada.

En las madrasas se ofrecía a los estudiantes alojamiento, si venían de otras ciudades, comida y, en algunas ocasiones, pequeñas cantidades de dinero. En sus instalaciones se comprendían, aparte de las habitaciones de estudiantes, salas de estudio, biblioteca y una pequeña mezquita.

El número mayor de noticias que tenemos sobre la enseñanza en la Madraza de Granada proviene de Ibn al-Jatib y su tiempo. Sabemos que la mayor parte de los profesores provenían de la misma ciudad o de otras urbes del reino de Granada, aunque no faltaron eruditos de otras zonas islámicas, sobre todo del Magreb.

Respecto al conjunto de las materias que se enseñaban en la *madrasa* no tenemos un documento que nos las especifique concretamente. Por ello, tenemos que recurrir a las biografías de los que allí impartieron docencia para sacar el compendio de las mismas. Las disciplinas más frecuentes fueron las de carácter filológico-literario y jurídico-religioso. Entre las primeras tenemos, sobre todo, principios de derecho islámico, jurisprudencia, derecho de sucesiones, lecturas coránicas, teología musulmana, comentarios del Corán y sufismo; entre las segundas se cuentan, especialmente, lengua, filología, métrica y literatura árabe.

También se impartieron materias de carácter científico como medicina, cálculo, astronomía, geometría, lógica e incluso mecánica.

Entre los profesores que impartieron clase en Granada citemos, por ejemplo, a Abu Zakariyya, natural de Archidona (Málaga), uno de los más insignes estudiosos de su época cuyos conocimientos abarcaban la medicina, geometría, astronomía, cálculo, derecho islámico y literatura.

Otro erudito, proveniente de Tremecén (Argelia) fue Abu Alí Mansur al-Zawawí. Fue contratado en la Madraza de Granada en 1332 con un sueldo elevado. Tuvo muchos discípulos a los que enseñaba las diversas ramas del derecho y del *Tafsir* (comentario del Corán).

GLOSARIO

Ajimez	Saledizo o balcón saliente hecho de madera y con celosías.
Alarife	Arquitecto o maestro de obras.
Albanega	Espacio de forma triangular entre el arco y el alfiz en arquitectura musulmana.
Albarrana	Torre situada fuera del recinto amurallado, unida a él por puentes, arcos o muros que se pueden eliminar si la torre cae en manos enemigas.
Alfarje	Techo plano con maderas labradas y entrelazadas artísticamente, dispuesto o no para pisar encima.
Alfiz	Recuadro del arco árabe, que envuelve las albanegas y arranca, bien desde las impostas, bien desde el suelo.
Alicer	Cinta o friso de cerámica de diferentes labores, en la parte inferior de las paredes de los aposentos.
Aljama	Mezquita mayor del viernes.
Alminar	Torre de las mezquitas desde cuya altura convoca el almuédano a los musulmanes en las horas de oración.
Almizate	Paño de la techumbre de par y nudillo paralelo al suelo.
Arco angrelado	Arco con el intradós ornamentado a base de pequeños lóbulos que se cortan formando picos.
Arco cairelado	Arco con decoración de arquillos en el intradós.
Arco mixtilíneo	Arco formado por líneas rectas y curvas.
Arco túmido	Arco de herradura apuntado.
Armadura	Conjunto de piezas de madera que se emplean para el cubrimiento de un edificio. Puede adoptar las siguientes variantes básicas: de parhilera o mojinetes; de par y nudillo, y de limas o de artesa.
Armadura apeinazada	Armadura de madera en la que la ornamentación de lazos se forma ensamblando los elementos sustentantes, sin clavarlos.
Armadura de limas o de artesa	Armadura de sección o perfil trapezoidal, en forma de artesa invertida, en la que los faldones están unidos por una o dos vigas situadas en la esquina o arista de los paños de la techumbre.
Armadura de par y nudillo	Armadura de parhilera en la cual, para obtener un mayor refuerzo y evitar el pandeo de los pares, se coloca una viga horizontal, llamada "nudillo", entre los correspondientes pares. La sucesión de los nudillos con su tablazón intermedia da lugar a una superficie plana:, el almizate o harneruelo.
Armadura de parhilera o mojinetes	Armadura a dos aguas de perfil triangular, formada por una serie de parejas de vigas, llamadas "pares" o "alfardas", que apoyan en la parte superior en una viga llamada "hilera", y en la inferior, sobre el "estribado" que descansa en los muros.

Glosario

Arrocabe	Faja decorativa de madera o yeso que cubre la parte alta del muro donde apoya la techumbre.
Artesonado	Techumbre o sistema de cubierta formado por artesones o casetones.
Atalaya	Torre de vigilancia, hecha comúnmente en lugar alto, para registrar desde ella el campo o el mar y dar aviso de lo que se descubre.
Ataurique	Ornamentación vegetal estilizada, inspirada en el acanto clásico, estilizada y muy usautilizada da en el arte hispanomusulmán.
Caravansaray	Albergue situado a lo largo de las grandes vías de comunicación para el descanso y el refugio de las caravanas.
Cimborrio	Construcción elevada sobre el crucero, que habitualmente tiene forma de torre de planta cuadrada u octogonal rematada en chapitel.
Cuenca o arista	Cerámica con dibujos en hueco, obtenidos por presión de un molde y coloreados luego enteramente gracias a los esmaltes depositados en las concavidades o "cuencas", delimitadas por una "arista" o canto vivo.
Cuerda seca	Técnica cerámica consistente en separar los esmaltes de distinto color mediante una línea pintada con un material oleaginoso.
Engobe	Mezcla de tierra no vitrificable y agua, que se aplica sobre toda o parte de la pieza de alfarería o parte de ella, para cubrir su color y decorarla o trazar dibujos sobre ella.
Estribo	Madero que a veces se coloca horizontalmente sobre los tirantes, y en el que se embarbillan y apoyan los pares de una armadura.
Funduq	En el norte de África, hospedería (alhóndiga) para mercaderes y sus animales de carga, almacén para mercancías y centro de comercio equivalente al caravansaray o al jan del Oriente islámico.
Grutesco	Motivo decorativo basado en seres fantásticos, vegetales y animales, llamado así porque imita los que se encontraron en las grutas del palacio de Augusto.
Guadamecí	Cuero adobado y adornado con dibujos de pintura o relieve.
Habiz	Donaciones de inmuebles hecha bajo ciertas condiciones a las mezquitas o a otras instituciones religiosas de los musulmanes.
Hammam	Establecimiento de baños públicos (turcos).

Glosario

Ajimez	Saledizo o balcón saliente hecho de madera y con celosías.
Alarife	Arquitecto o maestro de obras.
Albanega	Espacio de forma triangular entre el arco y el alfiz en arquitectura musulmana.
Albarrana	Torre situada fuera del recinto amurallado, unida a él por puentes, arcos o muros que se pueden eliminar si la torre cae en manos enemigas.
Alfarje	Techo plano con maderas labradas y entrelazadas artísticamente, dispuesto o no para pisar encima.
Alfiz	Recuadro del arco árabe, que envuelve las albanegas y arranca, bien desde las impostas, bien desde el suelo.
Alicer	Cinta o friso de cerámica de diferentes labores, en la parte inferior de las paredes de los aposentos.
Aljama	Mezquita mayor del viernes.
Alminar	Torre de las mezquitas desde cuya altura convoca el almuédano a los musulmanes en las horas de oración.
Almizate	Paño de la techumbre de par y nudillo paralelo al suelo.
Arco angrelado	Arco con el intradós ornamentado a base de pequeños lóbulos que se cortan formando picos.
Arco cairelado	Arco con decoración de arquillos en el intradós.
Arco mixtilíneo	Arco formado por líneas rectas y curvas.
Arco túmido	Arco de herradura apuntado.
Armadura	Conjunto de piezas de madera que se emplean para el cubrimiento de un edificio. Puede adoptar las siguientes variantes básicas: de parhilera o mojinetes; de par y nudillo, y de limas o de artesa.
Armadura apeinazada	Armadura de madera en la que la ornamentación de lazos se forma ensamblando los elementos sustentantes, sin clavarlos.
Armadura de limas o de artesa	Armadura de sección o perfil trapezoidal, en forma de artesa invertida, en la que los faldones están unidos por una o dos vigas situadas en la esquina o arista de los paños de la techumbre.
Armadura de par y nudillo	Armadura de parhilera en la cual, para obtener un mayor refuerzo y evitar el pandeo de los pares, se coloca una viga horizontal, llamada "nudillo", entre los correspondientes pares. La sucesión de los nudillos con su tablazón intermedia da lugar a una superficie plana:, el almizate o harneruelo.
Armadura de parhilera o mojinetes	Armadura a dos aguas de perfil triangular, formada por una serie de parejas de vigas, llamadas "pares" o "alfardas", que apoyan en la parte superior en una viga llamada "hilera", y en la inferior, sobre el "estribado" que descansa en los muros.

Glosario

Muladí	Dícese del cristiano español que, durante la dominación de los árabes en España, abrazaba el islamismo y vivía entre los musulmanes.
Muqarnas	Ver mocárabe.
Olambrilla	Azulejo decorativo de unos siete centímetros de lado, que se combina con baldosas rectangulares, generalmente rojas, para formar pavimentos.
Par y nudillo	V. armadura de par y nudillo.
Parhilera o mojinetes	V. armadura de parhilera o mojinetes.
Peinazo	Tabla que se inserta entre las vigas y dentro de las calles de una armadura de madera, para completar la ornamentación de lazos.
Qubba	Cúpula. Por ext.ensión, monumento elevado sobre la tumba de un morabito.
Qibla	Dirección de la Ka_ba (lit. "cubo"), templo de La Meca convertido en el centro del culto musulmán, hacia el cual se orientan los creyentes para la oración.
Ribat	Fortaleza construida en las zonas fronterizas, desde donde los guerreros musulmanes que lo habitaban partían para la guerra santa.
Sebka	Motivo ornamental, difundido por la arquitectura almohade, que presenta una retícula de rombos, de trazos lobulados o mixtilíneos.
Taracea	Decoración basándose enrealizada con entalles en la madera, que se rellenan más tarde con trocitos de diversos materiales de modo que ajusten perfectamente ajustados en los entalles, creando así policromía. Los colores son siempre los naturales de las piezas insertadas o embutidas.
Taujel	Techumbre plana de madera, enteramente recubierta con ornamentación de lazo, en la que quedan ocultas las alfarjías. Se diferencia del alfarje, en el cual que en este quedan las vigas vistas.
Trompa	Bovedilla semicónica con el vértice en el ángulo de dos muros y la parte ancha fuera, en saledizo. Sirve para pasar de una planta cuadrada a otra octogonal, añadiendo cuatro lados en chaflán por el interior del recinto.
Turbet	Lugar funerario privado. Práctica arquitectónica introducida por los turcos en Túnez.

Glosario

Zaquizamí	Techumbre de madera.
Zawiya	Establecimiento religioso dedicado a la enseñanza, bajo la autoridad de una cofradía.
Zelish	(Alicatado.) Pequeñas piezas de cerámica esmaltada que combinando formas geométricas y lazos, y se utilizan en la decoración de monumentos o en sus interiores. Algunas tienen sus nombres propriospropios: sino o estrella, azafate, almendrilla, candil …

PERSONAJES HISTÓRICOS

Alfonso VIII (1155-1214)
Estuvo al frente de la batalla de las Navas de Tolosa (1212), que ocasionó la caída del Imperio Almohade y abrió a los cristianos el paso al Guadalquivir. Fundó el monasterio de las Huelgas Reales en Burgos.

Alfonso X (1221-1284)
Su reinado posee gran significación histórica en varios aspectos como la política exterior, la política económica, las relaciones con los distintos estamentos, la actividad conquistadora y repobladora, y la referida a lo legislativo y cultural. En el ámbito cultural conviene destacar la intensificación de la actividad de la Escuela de Traductores de Toledo, así como la producción literaria personal del rey, sus *Cantigas de Santa María*.

Benedicto XIII (1328-1424)
Don Pedro Martínez de Luna, entronizado Papa con el nombre de Benedicto XIII y conocido como el Papa Luna. Mecenas de las artes, sobreelevó los ábsides y rehizo el cimborrio de la parroquieta de la Seo. Sus obras sirvieron como modelo de otros mecenazgos eclesiásticos. Construyó sus casas principales en Daroca (1411), probablemente bajo la dirección de Mahoma Rami.

Enrique II (1333-1379)
Encabezó la rebelión contra su hermano Pedro I de Castilla en 1366, con apoyo de Francia y Aragón.

Fernando II de Aragón (1452-1516)
Contrajo matrimonio con Isabel de Castilla (1474), y el reinado de los llamados Reyes Católicos duró desde 1479 hasta 1504. Desde el siglo XIV hasta la posesión del reino de Aragón, en 1479, la meseta castellana y el valle del Ebro vivieron una situación de inestabilidad. Además de establecer la unidad castellano-aragonesa, transformaron y ampliaron la Aljafería y el Real Alcázar de Sevilla.

Francisco Jiménez de Cisneros (1436-1517)
Cardenal cuya actividad cultural tiene su máximo exponente en la creación de la Universidad de Alcalá en 1507, con una nueva orientación frente a la tradicional escolástica y jurídica de Salamanca.

Isabel I de Castilla (1451-1504)
(ver Fernando II)

María de Padilla (?-1361)
Vivía amancebada con Pedro I en el palacio de Astudillo. Por la amenaza de excomunión esgrimida por el Papa contra Pedro I, inició la conversión del palacio en convento de clarisas.

Mahoma Rami
Maestro director de obras al servicio de Benedicto XIII. Dada la trascendencia de sus obras, está considerado uno de los maestros mudéjares más importantes de todos los tiempos.

Muhammad V (1354-1391)
Rey nazarí de Granada. Su reinado y el de su padre, Yusuf I, representan el apogeo de la dinastía nazarí, cuyo testimonio de esplendor se conserva en la Alhambra: el patio de los Leones y salas adyacentes. Gran amigo de Pedro I, que le restituyó en su trono y le envió artesanos que trabajaron en Astudillo (1356), Tordesillas (1363), Sevilla (1364-1366) y Toledo. Al parecer influido por su visita al Real Alcázar de Sevilla, mandó construir su palacio de Comares en Granada.

Pedro Gumiel
Arquitecto de las obras del cardenal Cisneros, controló y supervisó todo lo edificado en las primeras décadas del siglo XVI.

Pedro I de Castilla (1334-1369)
Apodado "el Cruel", mantuvo una guerra fronteriza durante trece años con Pedro IV de Aragón. Su obra cultural mas significativa fue la construcción del palacio mudéjar del Real Alcázar (1364-1366).

Pedro IV de Aragón (1319-1387)
Apodado "el Ceremonioso", gran amante de las letras y mecenas de artistas, mandó construir el palacio mudéjar de la Aljafería, así como las capillas de San Martín y San Jorge.

Pedro Tenorio (?-1399)
Arzobispo de Toledo, fue partidario de los Trastámara en las luchas entre Pedro I y Enrique II. Reconstruyó las murallas de la ciudad y especialmente la puerta del Sol, el puente de San Martín y el castillo de San Servando.

ORIENTACIÓN BIBLIOGRÁFICA

ABAD CASTRO, M. C., *Arquitectura mudéjar religiosa en el arzobispado de Toledo,* Toledo, Obra Social Caja Toledo, 1991, 2 vols.

Actas de los Simposios Internacionales de Mudejarismo, que se celebran desde 1975 en la ciudad de Teruel, con periodicidad trienal desde 1981: I (1975); II (1981); III (1984); IV (1987); V (1990); VI (1993); VII (1996); VIII (1999), Instituto de Estudios Turolenses.

AGUILAR GARCÍA, M. D., *Málaga mudéjar. Arquitectura religiosa y civil,* Universidad de Málaga, 1979.

ANGULO IÑIGUEZ, D., *Arquitectura mudéjar sevillana de los siglos XIII, XIV y XVI,* Sevilla, 1932. Reedición, Ayuntamiento de Sevilla, 1983.

BORRÁS GUALÍS, G. M., *Arte mudéjar aragonés,* 3 vols., Zaragoza, Cazar-coata, 1985.

BORRÁS GUALÍS, G. M. (coordinador), *El arte mudéjar,* Zaragoza, Unesco-Ibercaja, 1996.

DELGADO VALERO, C., y PÉREZ HIGUERA, M. T., "El periodo islámico y mudéjar", en VV. AA., *Arquitecturas de Toledo,* Toledo, Servicio de Publicaciones de la Junta de Comunidades de Castilla-La Mancha, 1991, vol. I, pp. 59-405.

"Estudios Mudéjares y Moriscos", *Sharq al-Andalus,* n.º 12, 1995, (monográfico).

FRAGA GONZÁLEZ, C., *Arquitectura mudéjar en la Baja Andalucía,* Santa Cruz de Tenerife, 1977.

HENARES CUELLAR, I., y LÓPEZ GUZMÁN, R., *Arquitectura mudéjar granadina,* Caja General de Ahorros y Monte de Piedad de Granada, Granada, 1989.

LAVADO PARADINAS, P., "Tipología y análisis de la arquitectura mudéjar en Tierra de Campos", *Al-Andalus,* XLIII, 1978, pp. 427-454.

LLEÓ CAÑAL, V., *La Casa de Pilatos,* Caja San Fernando de Sevilla y Jerez, Sevilla, 1996.

MARTÍNEZ CAVIRO, B., *Mudéjar toledano. Palacios y conventos,* Madrid, 1980.

MOGOLLÓN CANO-CORTÉS, P., *El mudéjar en Extremadura,* Universidad de Extremadura - Institución Cultural "El Brocense", 1987.

PALACIOS LOZANO, A. R., *Bibliografía de arquitectura y techumbres mudéjares, 1857-1991,* Serie Estudios Mudéjares, Teruel, Instituto de Estudios Turolenses, 1993.

PAVÓN MALDONADO, B., *Arte mudéjar en Castilla la Vieja y León,* Madrid, Asociación Española de Orientalistas, 1975.

PAVÓN MALDONADO, B., *Arte toledano islámico y mudéjar,* Madrid, Instituto Hispanoárabe de Cultura, 1973 (2.ª ed., 1988).

PÉREZ HIGUERA, M.T., *Arquitectura mudéjar en Castilla y León,* Junta de Castilla y León, Consejería de Cultura y Turismo, 1993.

TORRES BALBÁS, L., *Arte almohade. Arte nazarí. Arte mudéjar,* Col. "Ars Hispaniae", vol. IV, Madrid, Plus Ultra, 1949.

VALDÉS FERNÁNDEZ, M., PÉREZ HIGUERA, M. T., y LAVADO PARADINAS, P., *Historia del Arte de Castilla y León,* tomo IV, "Arte mudéjar", Valladolid, Ámbito Ediciones, S. A., 1994.

VALDÉS FERNÁNDEZ, M., *Arquitectura mudéjar en León y Castilla,* León, Colegio Universitario- Institución "Fray Bernardino de Sahagún", 1981 (2.ª ed., 1984).

AUTORES

Gonzalo M. Borrás Gualís
Catedrático del Departamento de Historia del Arte, Facultad de Filosofía y Letras, y profesor de Arte Mudéjar en la Licenciatura de Historia del Arte de la Universidad de Zaragoza. Su línea de investigación se centra en el Arte Mudéjar. Es miembro del Comité Científico del Centro de Estudios Mudéjares y de los Simposios Internacionales de Mudejarismo de Teruel, y Coordinador de programas de Arte Mudéjar para la UNESCO y Museo Sin Fronteras.
Entre sus publicaciones cabe destacar *El Arte Mudéjar*, Teruel, Instituto de Estudios Turolenses, 1990; *El Islam. De Córdoba al Mudéjar*, Madrid, Sílex, 1990; *El Arte Mudéjar*, Zaragoza, Ibercaja-Unesco, 1996, y *Arte Mudéjar Aragonés*, 3 vols., Zaragoza, Cazar-Coaata, 1985.

Pedro Lavado Paradinas
Doctor en Historia del Arte por la Facultad de Geografía e Historia de la Universidad Complutense de Madrid en 1978, con una tesis sobre Arte Mudéjar en Castilla y León (Premio extraordinario). Entre sus diferentes funciones destacan: profesor de Historia del Arte Español e Hispanoamericano en la Universidad de Heidelberg en 1979-1980; profesor de Historia del Arte en la Escuela de Artes Aplicadas y Oficios Artísticos de Santiago de Compostela, y funcionario del Ministerio de Educación y Ciencia desde 1982; jefe del Departamento y de la Sección de Educación del Museo Arqueológico Nacional de Madrid entre 1986 y 1992. Actualmente es profesor de Historia del Arte en el Centro Asociado de la UNED en Madrid, desde 1980, y jefe del Servicio de Obras de Arte en el Instituto de Conservación y Restauración de Bienes Culturales de Madrid, desde 1992.
Tiene más de un centenar de publicaciones sobre Arte Mudéjar e Hispano-musulmán, Arqueología Medieval, Iconografía, Etnografía, Educación en Museos, Didáctica...

Rafael López Guzmán
Profesor titular de Historia del Arte, Facultad de Filosofía y Letras de la Universidad de Granada, donde imparte docencia en licenciatura y doctorado sobre materias relativas al Arte Musulmán e Hispanoamericano. Ha sido Director de Extensión Cultural de la Universidad de Granada y Coordinador General del Proyecto "El Legado Andalusí".
Entre sus numerosas publicaciones destacan *Tradición y clasicismo en la Granada del siglo XVI: arquitectura civil y urbanismo* (Granada, 1987); *Arquitectura Mudéjar Granadina* (Granada, 1990) y *Arquitectura y carpintería mudéjar en Nueva España* (México, 1992). Ha participado, igualmente, en proyectos de edición conjuntos, resaltando entre ellos: "La Medina musulmana" en *Nuevos paseos por Granada y sus contornos* (Granada, 1992); "Las primeras construcciones y la definición del Mudéjar en Nueva España" en *El Mudéjar Iberoamericano. Del Islam al Nuevo Mundo* (Madrid, 1995), etc.

María Pilar Mogollón Cano-Cortés
Licenciada en Historia del Arte en 1979 por la Universidad de Extremadura. Se le concede el Premio Fin de Carrera "Publio Hurtado" e ingresa como profesora de Historia del Arte en la Facultad de Filosofía y Letras. Obtiene el grado de Doctor, en la misma Universidad, cinco años después, y desde enero de 1988 es Profesora Titular del Departamento de Historia del Arte, Facultad de Filosofía y Letras de la Universidad de Extremadura.

Entre los libros publicados se pueden señalar: *El Mudéjar en Extremadura* (1987), tema de su tesis doctoral; *Cáceres: la búsqueda de una ciudad eterna* (1987); *La sillería de coro de la catedral de Plasencia* (1992); *Por tierras de Cáceres* y *castillos de Cáceres* (1992); *El Gótico en Extremadura* (1995) y *Monumentos artísticos de Extremadura* (1986).

Alfredo Morales Martínez
Profesor del Departamento de Historia del Arte, Facultad de Geografía e Historia de la Universidad de Sevilla. Primer premio "Archivo Hispalense" de la Diputación Provincial de Sevilla (1975). Asesor Técnico del Departamento de Patrimonio Histórico-Artístico del Arzobispado de Sevilla. Miembro de la Comisión Andaluza de Bienes Muebles. Miembro del Comité Científico y Ejecutivo de la exposición "El Mudéjar Iberoamericano. Del Islam al Nuevo Mundo" (Málaga, 1995). Entre 1989 y 1991 ha sido Subdirector General de Bienes Muebles del Ministerio de Cultura.

María Teresa Pérez Higuera
Catedrática de Historia del Arte Medieval, Facultad de Geografía e Historia del Arte I (Medieval), Universidad Complutense de Madrid, donde imparte las disciplinas de Arte Hispanomusulmán y Arte Mudéjar.

Entre sus varios trabajos publicados destacan los de temas islámicos: *Objetos e imágenes de al-Andalus* (1994); "Arte en época almorávide y almohade" en *Historia de España* de Menéndez Pidal (1997); *Arte Mudéjar en Castilla y León* (1993), "Arte Toledano", en *Arquitecturas de Toledo* (1.ª ed. 1991, 2.ª ed. 1993), además de colaboraciones sobre el mismo tema en *Casas y palacios en al-Andalus* (1995), *El Mudéjar Iberoamericano* (1995), *Arte Mudéjar* (1996) y el capítulo correspondiente al "Mudéjar en la Corte" en *Historia del arte en Castilla y León* (1996).

Alfonso Pleguezuelo Hernández
Cursó sus estudios de Historia del Arte entre 1973 y 1978 en la Universidad de Sevilla y se doctoró en ella con un trabajo sobre "Arquitectura Sevillana de principios del siglo XVII". Actualmente es profesor titular de Historia del Arte en la Facultad de Bellas Artes de Sevilla. Además de su dedicación a la arquitectura protobarroca, se ocupa preferentemente desde hace casi dos décadas a asuntos relacionados con la Historia de la Cerámica Española, campo que ha abordado desde distintas perspectivas metodológicas relacionadas con la arqueología histórica, la expresión arquitectónica o la línea más estrictamente histórico-artística. En relación con esta área temática, ha publicado varios libros, artículos, catálogos de exposiciones, y ha presentado ponencias en congresos nacionales e internacionales.

actualidad es profesor en el Departamento de Historia del Arte de dicha Universidad, y desarrolla una línea de trabajo centrada en el estudio y la valoración del patrimonio tradicional, en sus expresiones urbanas y arquitectónicas. Fruto de ello son sus publicaciones sobre el tema, sus estancias en centros internacionales como el Centro de Documentación de Arquitectura Latinoamericana en Argentina, la Universidad C'a Foscari de Venecia, o sus trabajos con ayuntamientos y organismos oficiales de Andalucía, Aragón y País Vasco.

Museum With No Frontiers (MWNF)
Itinerarios-Exposición y guías temáticas
EL ARTE ISLAMICO EN EL MEDITERRANEO

Las guías temáticas MWNF son elaboradas por expertos locales que nos presentan la historia, el arte y el patrimonio cultural desde la perspectiva del país tratado.

Egipto
EL ARTE MAMELUCO

Esplendor y magia de los sultanes *236 páginas*
cuenta la historia de casi tres siglos de estabilidad política y económica, obtenida gracias a la exitosa defensa del territorio por los sultanes, ante las amenazas de mongoles y cruzados. El florecimiento intelectual, científico y artístico se manifiesta en la arquitectura y las artes decorativas mamelucas, de una elegante y vigorosa simplicidad casi moderna, que atestiguan la vitalidad de su comercio, su energía cultural, y su fuerza militar y religiosa.

España
EL ARTE MUDÉJAR

La estética islámica en el arte cristiano *318 páginas*
descubre la riqueza fascinante de una simbiosis cultural y artística genuinamente hispánica, que se convirtió en un elemento distintivo de la España cristiana al finalizar la dominación árabe. Los mudéjares eran musulmanes a quienes se permitió permanecer en los territorios reconquistados, y los artistas y artesanos mudéjares tuvieron una gran influencia en la cultura y el arte de los nuevos reinos cristianos. Las iglesias, los monasterios y los palacios de ladrillo, bellamente decorados, en Aragón, Castilla, Extremadura y Andalucía, son un ejemplo sin igual de la creativa preservación de formas islámicas en el arte cristiano en España, entre los siglos XI y XVI.

Italia (Sicilia)
EL ARTE SÍCULO-NORMANDO

La cultura islámica en la Sicilia medieval *328 páginas*
ilustra cómo el gran patrimonio artístico y cultural de los árabes, que gobernaron la isla en los siglos X y XI, fue asimilado y reinterpretado durante el posterior reinado normando, y alcanzó su apogeo en la era resplandeciente de Ruggero II, en el siglo XII. Los espectaculares paisajes costeros y de montaña proporcionan el telón de fondo para las visitas a las ciudades, los castillos, jardines, iglesias y antiguas mezquitas cristianizadas.

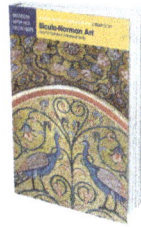

Jordania
LOS OMEYAS

Los inicios del arte islámico *224 páginas*
presenta un recorrido por el gran florecimiento artístico y cultural que dio origen a la fase de formación del arte islámico durante los siglos VII y VIII. Los omeyas unificaron el Mediterráneo y las culturas persas, y desarrollaron una síntesis artística innovadora que incorporó e inmortalizó el legado clásico, bizantino y sasánida. La elegante arquitectura de los castillos del desierto así como los frescos, mosaicos y obras maestras del arte figurativo y decorativo aún evocan el fuerte sentido del realismo y la gran vitalidad cultural, artística y social de los centros del califato omeya.

Marruecos
EL MARRUECOS ANDALUSÍ
El descubrimiento de un arte de vivir *264 páginas*
cuenta la historia de los intercambios entre la frontera más alejada del Magreb y al-Andalus, durante más de cinco siglos. Las circunstancias políticas y sociales condujeron a una encrucijada de culturas, técnicas y estilos artísticos, evidenciada por el esplendor de las mezquitas, los minaretes y las madrasas idrisíes, almorávides, almohades y meriníes. La influencia de la arquitectura cordobesa y los modelos decorativos, los arcos de herradura, los motivos florales y geométricos andalusíes, así como el empleo del estuco, la madera y las tejas policromadas, muestran el intercambio continuo que hizo de Marruecos uno de los ámbitos más brillantes de la civilización islámica.

Territorios Palestinos
PEREGRINACIÓN, CIENCIAS Y SUFISMO
El arte islámico en Cisjordania y Gaza *254 páginas*
explora un período durante los reinados de las dinastías ayyubíes, mamelucas y otomanas, en el cual llegaban a Palestina numerosos peregrinos y eruditos de todo el mundo musulmán. Las grandes dinastías encargaban obras maestras del arte y la arquitectura para los centros religiosos más importantes. Por atraer a los sabios más destacados, muchos centros gozaban de un prestigio considerable y promovían la difusión de un arte peculiar que sigue fascinando. Los monumentos y la arquitectura islámica de este Itinerario-Exposición reflejan claramente las conexiones entre el mecenazgo dinástico, la actividad intelectual y la rica expresión de la devoción popular, arraigada en esta tierra durante siglos.

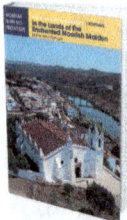

Portugal
POR TIERRAS DE LA MORA ENCANTADA
El arte islámico en Portugal *200 páginas*
descubre los cinco siglos de civilización islámica que dejaron su impronta en la población del antiguo Garb al-Andalus. Desde Coimbra hasta los más lejanos confines del Algarbe, los palacios, mezquitas cristianizadas, fortificaciones y centros urbanos atestiguan el esplendor de un pasado glorioso. Este recuerdo artístico es la expresión de una delicada simbiosis, que ha determinado las particularidades de la arquitectura vernácula y sigue omnipresente en la identidad cultural de Portugal.

Túnez
IFRIQIYA
Trece siglos de arte y arquitectura en Túnez *312 páginas*
es un viaje a través de la historia de la arquitectura islámica del Magreb, para descubrir una civilización milenaria que convirtió en obras de arte sus espacios más importantes. Las grandes dinastías islámicas –abbasíes, aglabíes, fatimíes, ziríes, almohades, hafsíes, otomanos–, así como las escuelas y los movimientos religiosos islámicos dejaron la impronta de su expresión artística a lo largo de los siglos. El arte islámico de Túnez es una encrucijada de culturas y ha sido ampliamente influenciado por las costumbres artísticas locales, por los elementos arquitectónicos y decorativos andalusíes y orientales, por tradiciones árabes, romanas y beréberes, y por la diversidad del paisaje natural.

Turquía
LOS INICIOS DEL ARTE OTOMANO
La herencia de los emiratos *252 páginas*

presenta las expresiones artísticas y arquitectónicas del oeste de Anatolia y el surgimiento de la dinastía otomana en los siglos XIV y XV. Los emiratos turcos desarrollaron una nueva síntesis estilística de las tradiciones centro-asiática y selyúcida con el legado de las civilizaciones griega, romana y bizantina. Los esquemas arquitectónicos de las mezquitas, los hammam, hospitales, madrasas, mausoleos y grandes complejos religiosos, las columnas y cúpulas, la decoración floral y caligráfica, la cerámica y la iluminación atestiguan la riqueza de estilos. El florecimiento cultural y artístico que acompañó al surgimiento del Imperio Otomano estuvo profundamente marcado por la herencia de los Emiratos.

Solo disponible en inglés:

Siria
THE AYYUBID ART
Art and Architecture in Medieval Syria *288 páginas*

was conceived not long before the war started. All texts refer to the pre-war situation and are our expression of hope that Syria, a land that witnessed the evolution of civilisation since the beginnings of human history, may soon become a place of peace and the driving force behind a new and peaceful beginning for the entire region.

Bilad al-Sham testifies to a thorough and strategic programme of urban reconstruction and reunification during the 12th and 13th centuries. Amidst a period of fragmentation, visionary leadership came with the Atabeg Nur al-Din Zangi. He revived Syria's cities as safe havens to restore order. His most agile Kurdish general, Salah al-Din (Saladin), assumed power after he died and unified Egypt and Sham into one force capable of re-conquering Jerusalem from the Crusaders. The Ayyubid Empire flourished and continued the policy of patronage. Though short-lived, this era held long-lasting resonance for the region. Its recognisable architectural aesthetic – austere, yet robust and perfected – survived until modern times.

www.ingramcontent.com/pod-product-compliance
Lightning Source LLC
Chambersburg PA
CBHW071812230426
43670CB00013B/2437